EL ALMA DE MÉXICO

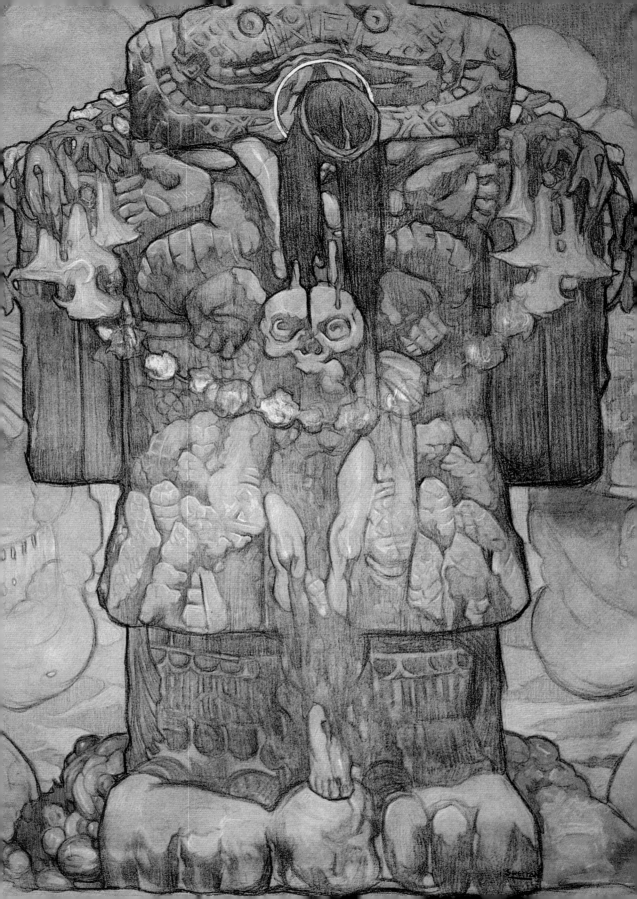

EL ALMA DE MÉXICO

Prólogo de
CARLOS FUENTES

CIUDAD DE MÉXICO
MMIII

COORDINACIÓN EDITORIAL
Lucinda Gutiérrez

DISEÑO
Daniela Rocha

INVESTIGACIÓN ICONOGRÁFICA
Lucinda Gutiérrez
Alberto Sarmiento

ASISTENTES
Gabriela Pardo
Ana L. de la Serna

ADAPTACIÓN DE TEXTOS
Jorge Hernández

CORRECCIÓN DE ESTILO
Valentina Gatti

PRE-PRENSA
WWW.FIRMADIGITAL.COM.MX

EDICIÓN Y PRODUCCIÓN
DGE Ediciones, SA de CV

D.R. POR LA PRESENTE EDICIÓN EDITORIAL OCÉANO DE MÉXICO, S.A. DE C.V.
EUGENIO SUE 59. COLONIA CHAPULTEPEC POLANCO
DELEGACIÓN MIGUEL HIDALGO, C.P. 11560, MÉXICO, D.F.
TEL. 5279.9000 FAX 5279.9006 EMAIL: info@oceano.com.mx

ISBN: 970-651-552-6

DEPÓSITO LEGAL: B-45636-XLIV

Impreso en España / Printed in Spain

EDITOR

Héctor Tajonar

TEXTOS

Justo Fernández
Mercedes de la Garza
Guadalupe Jiménez Codinach
Carlos Monsiváis
José Antonio Nava
Alberto Sarmiento Donate
Héctor Tajonar

CONSEJO ASESOR

MÉXICO PREHISPÁNICO
Mercedes de la Garza
Beatriz de la Fuente
Eduardo Matos Moctezuma

MÉXICO VIRREINAL
Elías Trabulse
Efraín Castro

MÉXICO INDEPENDIENTE
Eloísa Uribe
Roxana Velásquez

MÉXICO CONTEMPORÁNEO
Carlos Monsiváis

CONTENIDO

PALABRAS PRELIMINARES
Sari Bermúdez 13
Juan Ramón de la Fuente 13
Emilio Azcárraga Jean 15
Claudio X. González 19

PRÓLOGO 23
Carlos Fuentes

INTRODUCCIÓN 37
Héctor Tajonar

MÉXICO PREHISPÁNICO
 AMANECER DE MESOAMÉRICA 49
 PAISAJE DE PIRÁMIDES 75
 LOS HIJOS DEL SOL 125

MÉXICO VIRREINAL
 EL SIGLO DE LAS CONQUISTAS 159
 FLORECIMIENTO DEL BARROCO 201
 ESPLENDOR DE LA FORMA 229

MÉXICO INDEPENDIENTE
 LUCES DE INDEPENDENCIA 275
 FORMACIÓN DE NUESTRA IDENTIDAD 307
 TIEMPO DE CONTRASTES 333

MÉXICO CONTEMPORÁNEO
 REVOLUCIÓN Y REVELACIÓN 365
 DIÁLOGOS CON EL MUNDO 393
 HERENCIA VIVA 419

LISTA DE ILUSTRACIONES 451

BIBLIOGRAFÍA 459

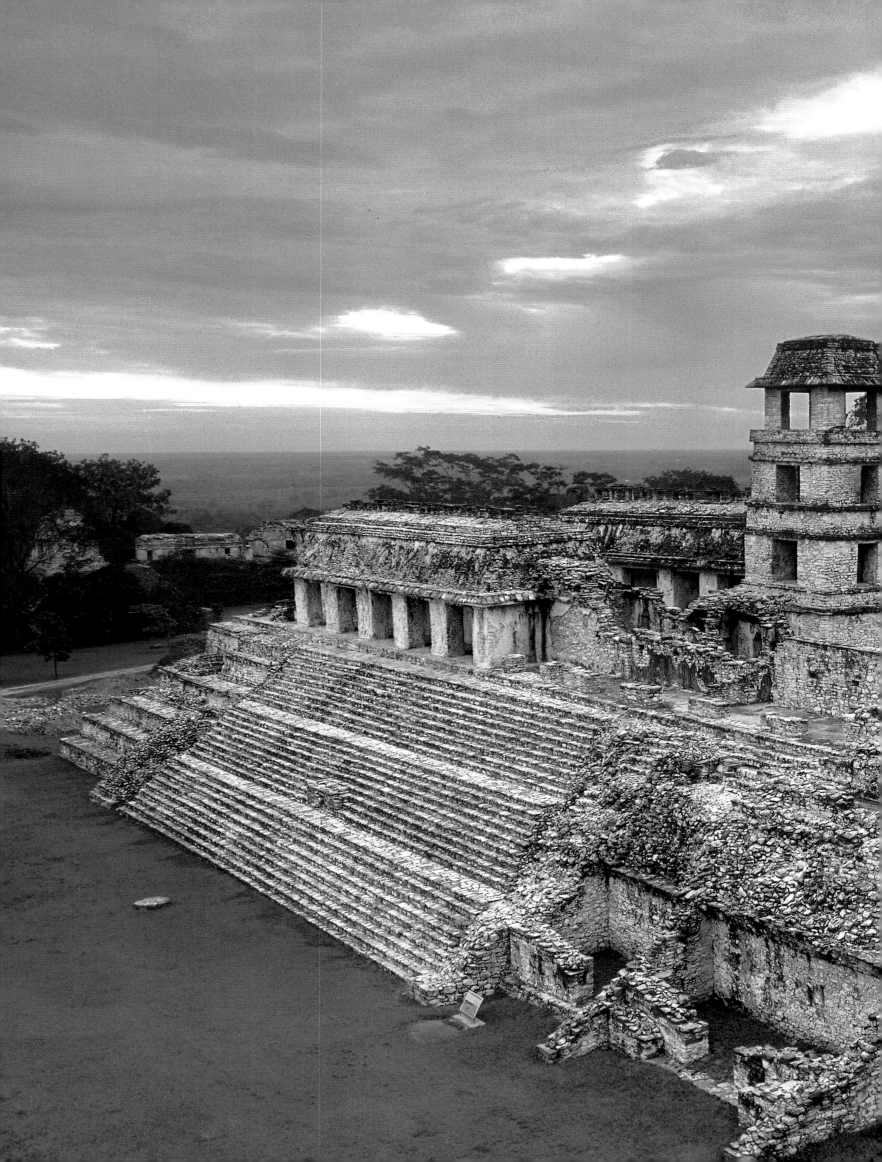

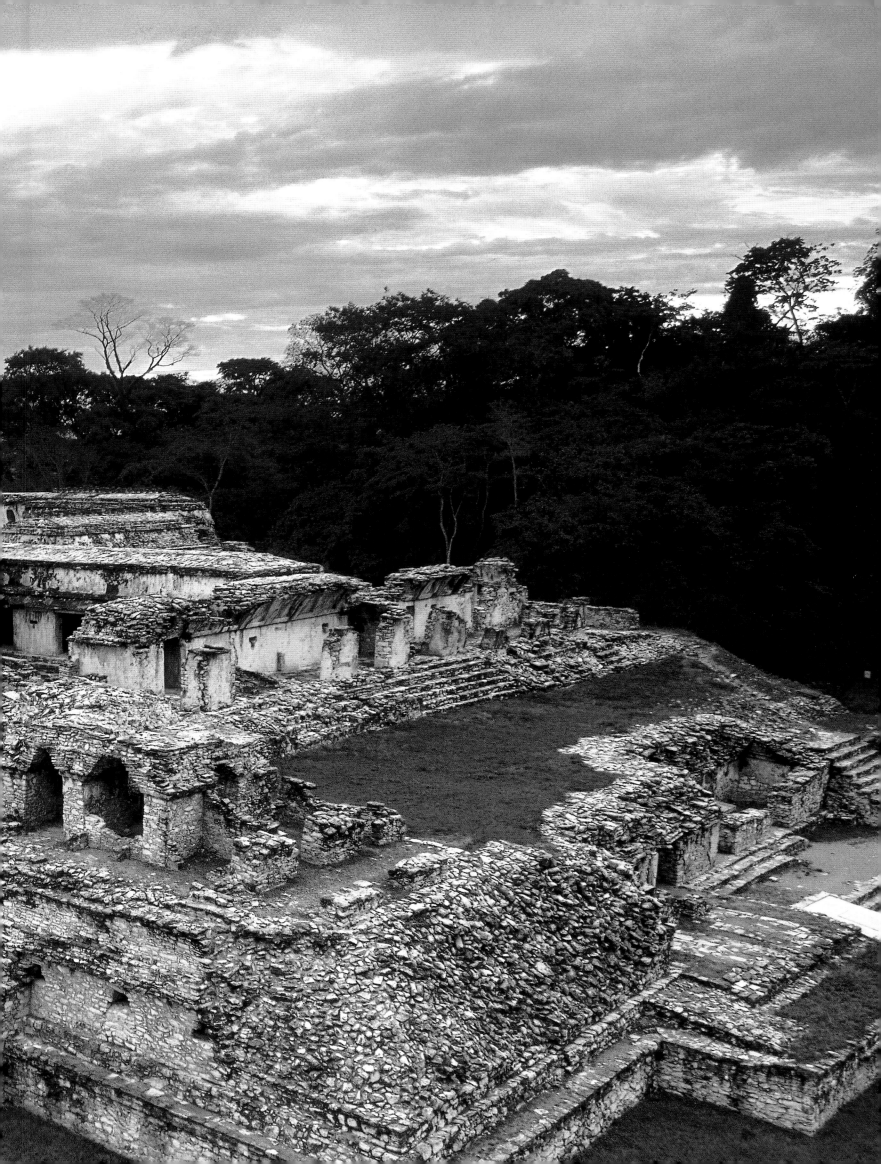

Pág. 4: Saturnino Herrán
Nuestros dioses (La Coatlicue) (detalle)

Págs. 10-11: Palenque, Chiapas

Págs. 16-17: Palacio del Gobernador
Uxmal, Yucatán

PALABRAS PRELIMINARES

EN 1863, EL ESCRITOR SATÍRICO FRANCÉS ALBERT ROBIDA VATICINÓ CON singular exactitud lo que serían las transmisiones televisivas: "Entre las sublimes invenciones con las que el siglo XX se honra, podemos contar con una de las más sorprendentes: el telefonoscopio". Con él se ve y se oye. La escena misma, con su iluminación, sus decorados y sus actores, aparece sobre la gran placa de cristal con la nitidez de la visión directa. Se asiste realmente a la representación con ojos y oídos. La ilusión es completa, absoluta.

Ciertamente, aquella *sublime invención* fue rebasada con el tiempo hasta convertirse en el instrumento más poderoso de divulgación del siglo veinte y, en la actualidad, nadie soslayaría su asombrosa fuerza como vehículo transmisor de ideas, conocimientos y sucesos cotidianos entre el gran público, aun frente a la internet, que ha cobrado una poderosa dimensión para el flujo de las comunicaciones.

Con el recurso imponderable de la televisión, en su carácter de potente narrador, y con un lenguaje articulado de manera sencilla, en atención a la diversidad de receptores, *El Alma de México* se propuso alentar la reflexión sobre diversos eventos del pasado mexicano. Así, se revisaron los remotos tiempos prehispánicos —o "amanecer de Mesoamérica"—, el periodo virreinal y el siglo de la Independencia, hasta concluir con la "herencia viva" del presente.

No hay progreso posible sin memoria, y los doce capítulos de *El Alma de México* configuraron la evocación oportuna de numerosos sucesos revelados por la sublime invención del televisor, y mostraron al aire una atractiva reconstrucción de la evolución histórica de nuestro país, para ofrecer al auditorio sus aspectos más trascendentes. Este volumen da cuenta de ello.

A propósito de *El Alma de México*, el Consejo Nacional para la Cultura y las Artes se congratula al publicar esta edición con los textos originales utilizados como guiones para la serie, enriquecidos con una profusa ilustración.

Con este libro, testimonio tangible de un esfuerzo conjunto digno de subrayarse, ofrecemos también un reconocimiento a la participación de numerosos especialistas que favorecieron, con sus conocimientos, la apreciación de los vínculos entre los diversos temas y, con ello, la formación de un acertado y completo panorama del devenir de los mexicanos.

Asimismo, agradecemos la generosidad de dos grandes personalidades: Carlos Fuentes,

quien presentó la serie y ha participado con igual empeño en esta edición, y Héctor Tajonar, cuyo trabajo lo confirma como un comunicador y divulgador cultural de gran importancia.

Conocer la riqueza de la historia cultural de México es la mejor manera de valorar la extraordinaria vitalidad y variedad de la actual creación artística en nuestro país. Es por ello que el Consejo Nacional para la Cultura y las Artes, con el apoyo de Televisa, presenta la versión editorial de *El Alma de México*, como muestra del vínculo indisoluble que debe existir entre la imagen y la palabra escrita para la mejor difusión del esplendor artístico de nuestra nación.

SARI BERMÚDEZ
Presidenta del Consejo Nacional para la Cultura y las Artes

EL ESTUDIO DEL PASADO CONSTITUYE UNA DE LAS ACTIVIDADES MÁS COMPLEJAS e intensas a las que puede enfrentarse el ser humano. Porque narrar verazmente lo que ha sucedido requiere no sólo de inteligencia y sabiduría, sino también de pasión y talento, de metodología rigurosa y capacidad interpretativa: la labor del historiador no es sólo investigar, sino también, en cierto sentido, vivir y prestar vida a esos recuerdos.

La historia, en efecto, no narra "el pasado", sino "nuestro pasado", esa porción de la realidad que nos constituye; una realidad que no ha fenecido, sino que nos identifica ante el mundo como lo que hoy somos. Y es que, la historia no es el frío estudio de un acontecer remoto, sino una manera particular de ver el presente a través de ese instrumento supremo que es la memoria. Así, cuando hablamos de la historia de México nos referimos a un campo fértil para los enfoques y las interpretaciones más diversos. Cada generación destaca dentro de ella los acontecimientos que le resultan más significativos y descubre, desde el presente, nuevas perspectivas para valorar lo ocurrido en otros tiempos. Una de estas posibilidades es sin duda la historia cultural. Si hemos de considerar que la cultura es un tejido de relaciones, entenderemos que esa prolija urdimbre plantea un trazo complejo, pero al mismo tiempo exuberante, para aprender los principales componentes de la realidad mexicana.

Quizá no han sido muchos, pero sí muy brillantes, los esfuerzos colectivos por relatar el pasado cultural de la nación. Uno de los más recientes de ellos es este libro, *El Alma de México*, que constituye una visión extensa, una interpretación que expresa y analiza en forma integral no solamente el desarrollo de las bellas artes, la importancia de las obras o la existencia misma de los artistas, sino también la influencia que la cultura ha tenido en la sociedad mexicana a través de los siglos. Conocer nos permite apreciar, y el mejor conocimiento de la historia cultural de nuestro país ha de contribuir a que los ciudadanos del siglo XXI puedan apreciar mejor a sus creadores, las escuelas artísticas de las que provienen, y las instituciones que integran nuestra vida social.

La Universidad Nacional Autónoma de México contribuye con convicción en la publicación de este volumen, que reúne el trabajo de artistas gráficos y autores de extraordinaria calidad, varios de ellos investigadores connotados de nuestra casa de estudios.

El Alma de México aporta una propuesta rica y amena, y al mismo tiempo una investigación seria de los caminos que ha seguido la cultura en nuestras regiones.

JUAN RAMÓN DE LA FUENTE
Rector de la Universidad Nacional Autónoma de México

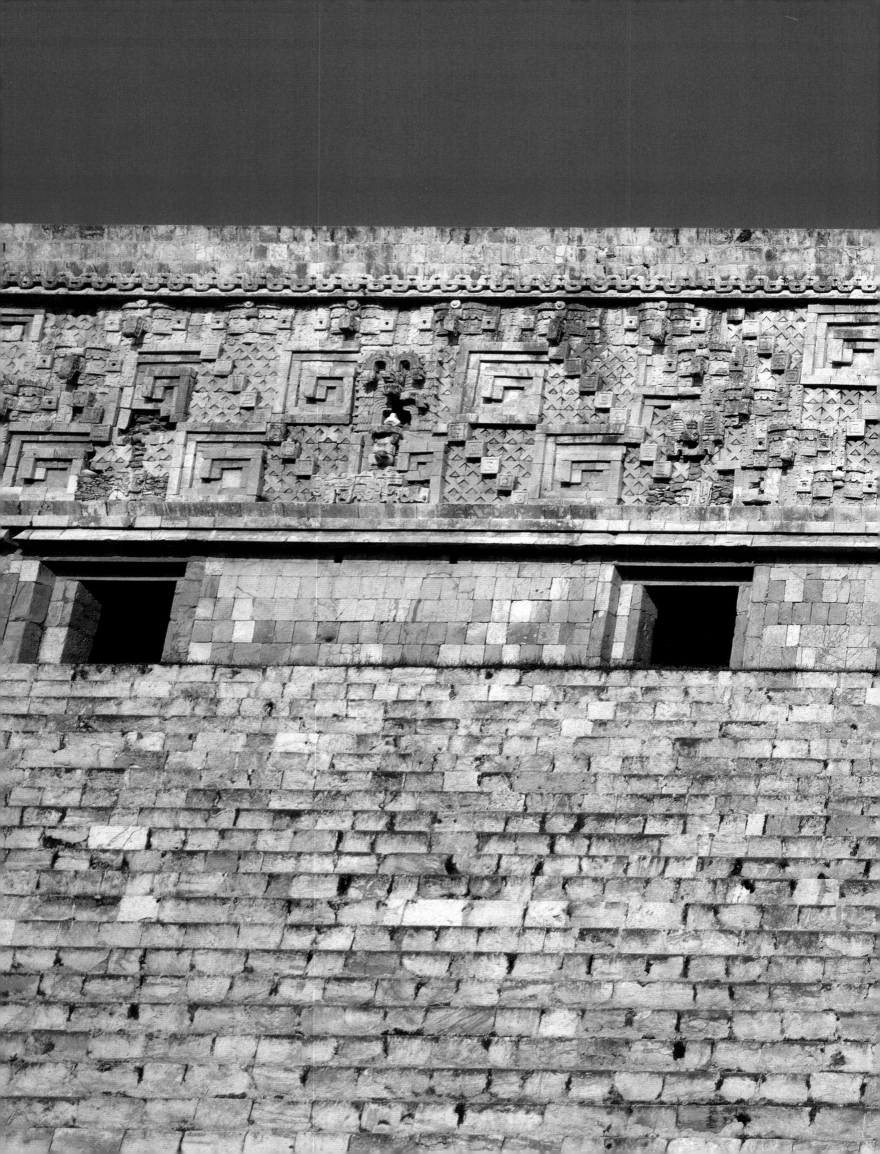

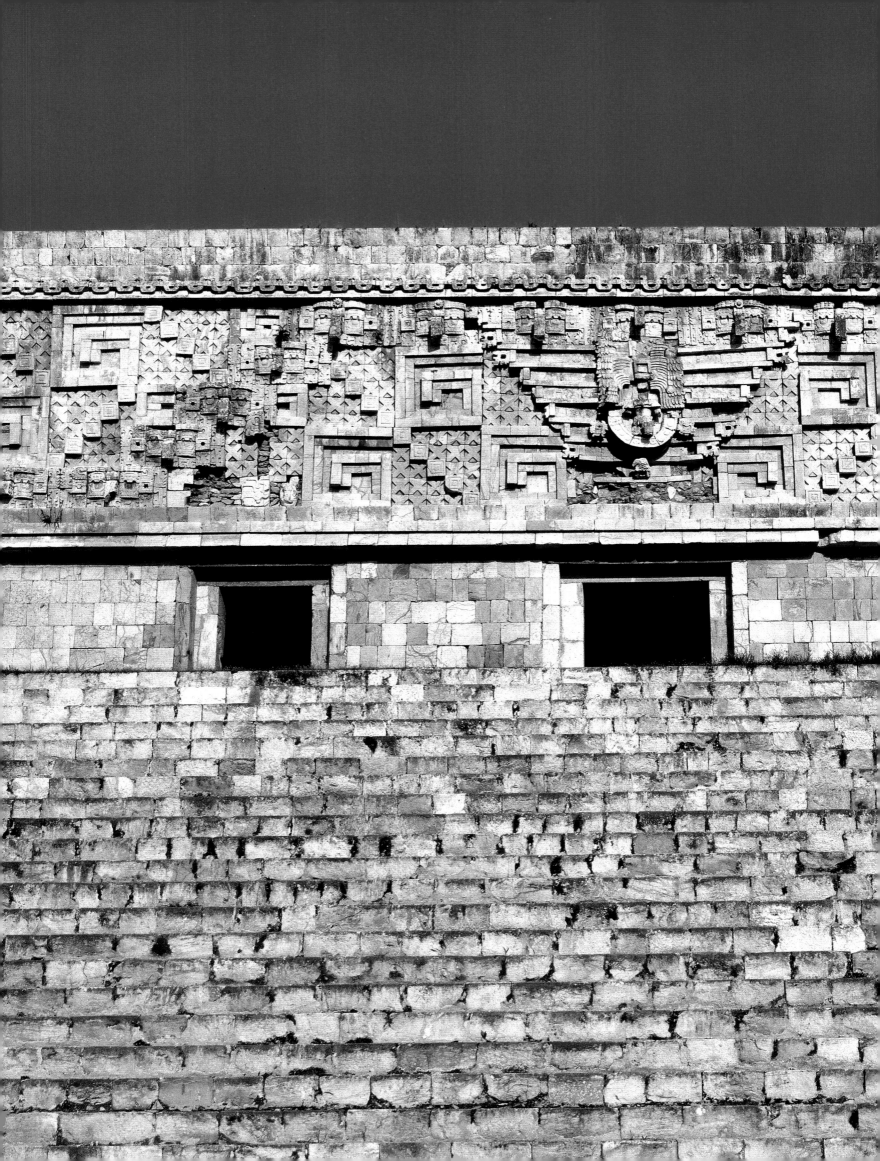

Con gran satisfacción para nosotros, se presenta ahora el libro que documenta el valioso contenido de la serie televisiva *El Alma de México*, que el Consejo Nacional para la Cultura y las Artes y el Grupo Televisa anunciaron en el Palacio de Bellas Artes en octubre de 2000. En aquella ocasión, destaqué la voluntad y la capacidad que existe en México para producir materiales de altísima calidad para la televisión. *El Alma de México*, en particular, educa y entretiene, a la vez que cultiva y promueve los valores de nuestra nacionalidad.

Por otra parte, el entusiasmo que ha animado al Grupo Televisa a programar dicho material ha sido cumplir con la responsabilidad que tenemos con nuestra sociedad quienes trabajamos en los medios de comunicación: contribuir al desarrollo personal de los televidentes y, señaladamente, a la formación de la juventud mexicana.

México es una de las pocas naciones en el mundo que posee una cultura gestada, sin interrupción, a lo largo de tres milenios. Parecería un hecho simple, pero la creación y recreación de esa rica y maravillosa tradición cultural es una hazaña colectiva que refleja el alma de un pueblo vigoroso, creativo y plural.

Televisa se enorgullece de promover la creatividad cultural y de inculcar el aprecio por nuestra historia y nuestra cultura entre las familias mexicanas. Por ello, estamos de plácemes por nuestra colaboración con el Consejo Nacional para la Cultura y las Artes, cuyo primer fruto ha sido desarrollar y llevar a los televidentes la serie *El Alma de México*.

Esta serie (que consta de doce programas de una hora cada uno y que fue difundida a través de canal 2 durante noviembre de 2000), muestra la evolución de la cultura mexicana desde la época prehispánica hasta el presente.

El Alma de México revela cómo, a lo largo de todos estos periodos históricos, la vitalidad, la inteligencia y la sensibilidad artística del pueblo mexicano siempre han producido un legado cultural que fortalece nuestra identidad nacional y alienta el esfuerzo de cada nueva generación.

Televisa tiene la seguridad de que esta serie —y el libro que ahora la documenta— contribuye a fortalecer nuestro orgullo de pertenecer a una gran cultura, a un alma eterna: *El Alma de México*.

Emilio Azcárraga Jean
Presidente del Grupo Televisa

La Fundación Televisa nace con el propósito de encauzar esfuerzos hacia el cumplimiento de responsabilidades culturales y sociales de manera amplia, sistemática y eficiente. A través de su área de fomento cultural, alentará la creación intelectual y artística en nuestro país, divulgará las artes, las ciencias y las humanidades y, en fin, propiciará el diálogo cultural entre México y el mundo.

Consecuentemente, la publicación de este libro, *El Alma de México*, tiene una significación profunda para nosotros, pues se trata del testimonio bibliográfico de una importante serie de televisión cultural que ha permitido a un amplio sector de la población mexicana apreciar la riqueza singular de nuestra historia cultural. Un volumen como el presente es, a la postre, el objeto que permite recuperar para la memoria el contenido de un ambicioso proyecto de divulgación cultural y, así pues, lo presentamos con satisfacción.

Expresamos nuestro gusto por la alianza establecida entre el Consejo Nacional para la Cultura y las Artes y Televisa, y hacemos votos porque este vínculo fructifique en múltiples productos culturales novedosos, en los que la Fundación Cultural Televisa participe en beneficio del pueblo de México.

Claudio X. González Guajardo
Presidente de la Fundación Televisa

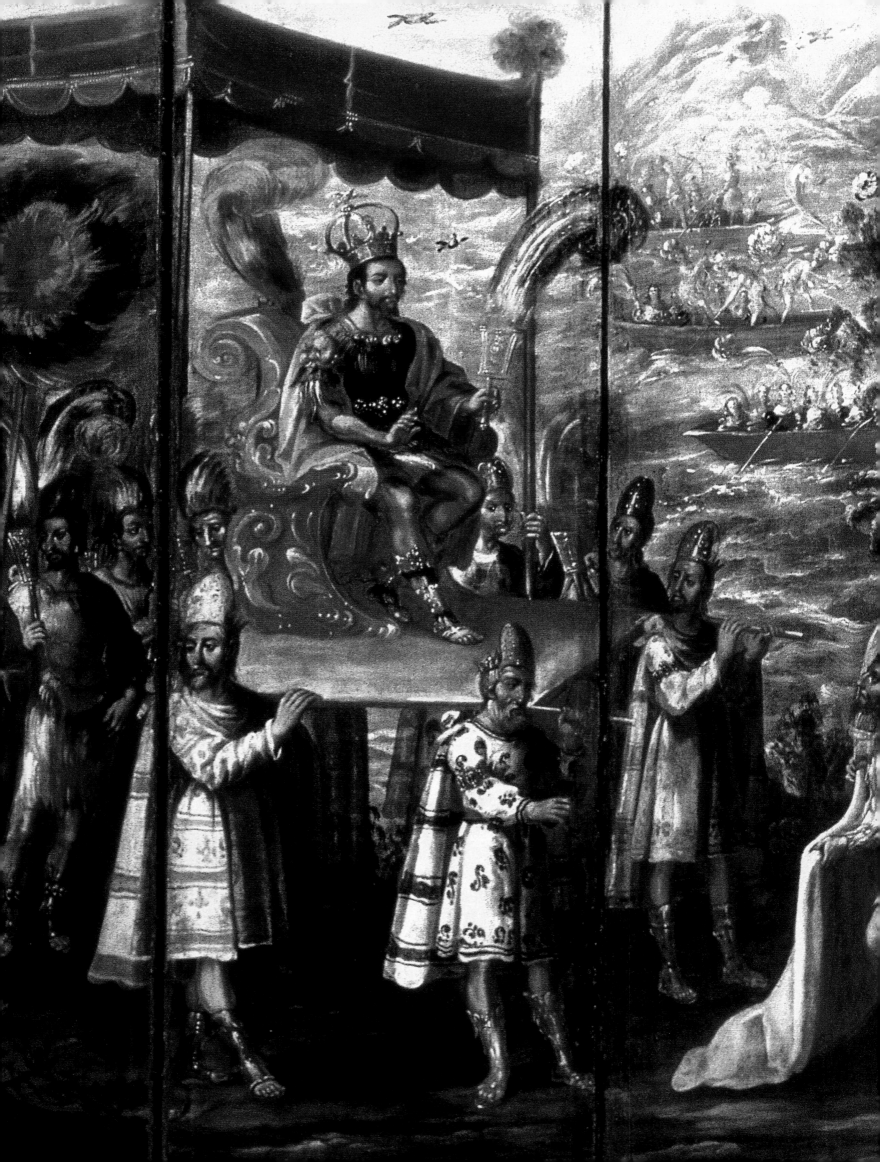

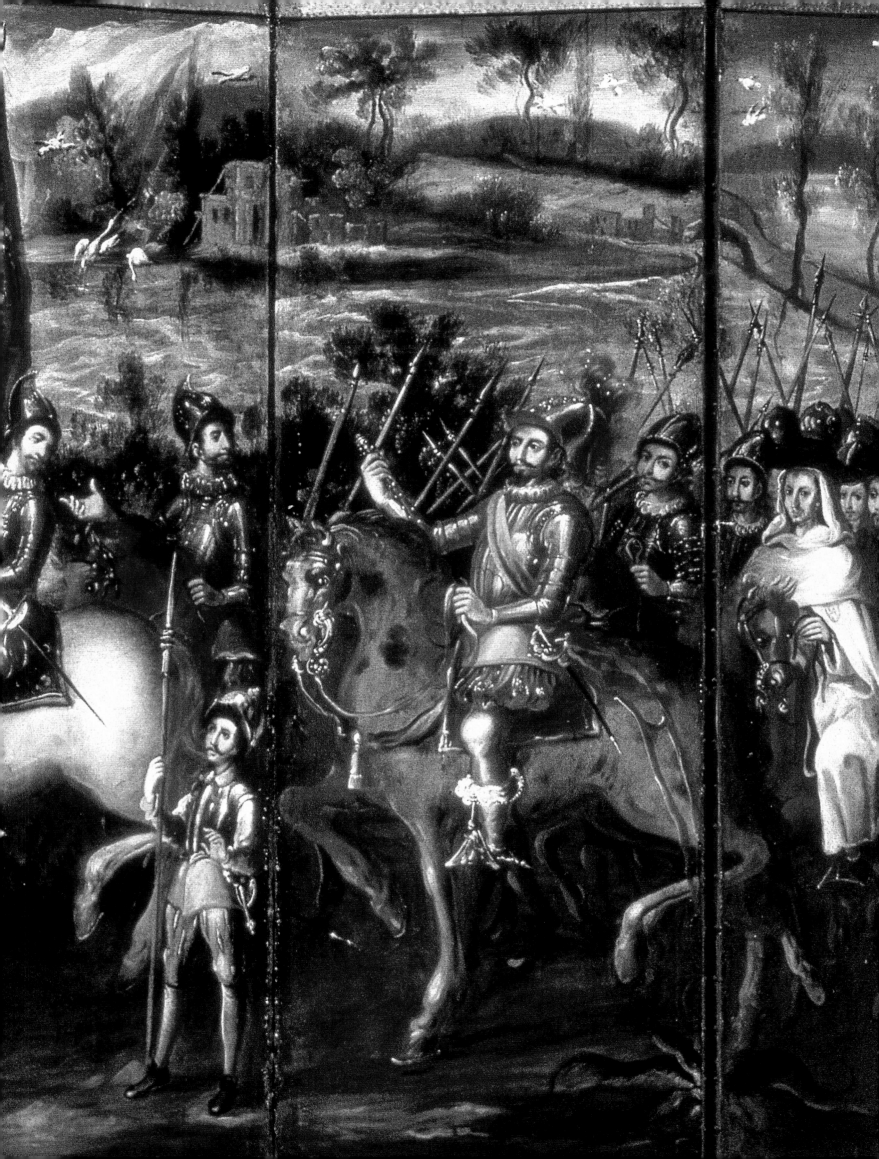

PRÓLOGO

Carlos Fuentes

AMANECER DE MESOAMÉRICA

México tiene el rostro de la creación. Guiados por el jaguar olmeca, ascendemos a los altos miradores de los primeros mexicanos, y desde ahí vemos un territorio inmenso, un país con la forma de una cornucopia. Algunos de sus frutos son dulces, otros amargos.

México ha sido descrito como un país de tres pisos. El primer piso, la costa tropical. El segundo, los valles subtropicales y templados. El tercer piso, el más alto, las grandes montañas, los grandes volcanes de México.

Cuando el emperador Carlos V le preguntó a Hernán Cortés cómo era ese país que había conquistado, el capitán tomó un pergamino duro de la mesa del emperador, lo hizo un puño en la mano, lo volvió a depositar y dijo: eso es México.

Un país de valles que se convierten en montañas que se convierten en desiertos, un país de orografía abrupta y comunicaciones difíciles. Un país cruzado por el trópico de cáncer y de norte a sur por las dos vertientes de la Sierra Madre coronada por los grandes volcanes: el Popocatépetl, el Iztaccíhuatl, el Citlaltépetl, el Nevado de Toluca.

¡Con qué esfuerzo debieron los primeros mexicanos, frente a esta naturaleza, construir sus grandes templos y ciudades! ¡Con qué amor debieron crear sus poemas, sus pinturas, sus esculturas, sus cánticos! ¡Con qué voluntad debieron crear un mundo humano para darle respuesta a la naturaleza y a los dioses!

Cuicuilco, La Venta, Tajín, Teotihuacán, Xochicalco, Mitla, Monte Albán, Tula, estos son los nombres bautismales de los antiguos mexicanos.

Desde su origen en las costas del Golfo, las culturas del México antiguo han evocado la leyenda de los cinco soles como una manera de medir el tiempo del hombre sobre la tierra. El sol nace, asciende a su cenit, desciende y muere sólo para renacer al día siguiente y reanudar el ritmo de la vida.

El primer sol de México viene del oriente y aparece en las costas del Golfo. Es la cultura olmeca que como otras grandes civilizaciones, la de Mesopotamia, la de Egipto, nace junto a los grandes ríos y ahí se establece como cultura sedentaria. Define espacios ceremoniales, levanta pirámides y en las estelas fija su tiempo y su linaje. Pero como en todas las culturas aborígenes, la de los olmecas también presenta una tensión sorda entre el hombre y los dioses.

Las colosales cabezas de la cultura olmeca siempre me han parecido como cabezas de dioses pugnando por salir de la tierra.

Pero al lado de estas maravillosas cabezas, las culturas del Golfo son capaces también de crear esculturas menudas, cálidas, sonrientes y también figuras emancipadas, figuras de una enorme libertad humana, como el famoso *Luchador*.

Pero quizá todo esto lo vigila el jaguar, un jaguar comparable al de las pinturas del adua-
nero Rosseau, o a ese tigre del famoso poema de William Blake, que brilla en las selvas de la
noche. Y es también, quizá, el jaguar el que guía a los pueblos de la costa hacia la alta meseta
metafísica de Oaxaca, de Monte Albán, para que ahí lo sagrado y lo profano se reúnan y el
mundo vuelva a nacer.

PAISAJE DE PIRÁMIDES

El mundo de los mayas duró todo un milenio, del año cien antes de Cristo al año novecien-
tos de nuestra era. Los mayas tuvieron una preocupación central: el tiempo. Lograron estable-
cer un calendario solar de 365 días y lo que es más sorprendente: lograron contabilizar 23 mil
millones de días de su propia existencia.

Los mayas no tuvieron una capital central como Cuzco, en Perú, o Tenochtitlan, en Mé-
xico. Me atrevo a pensar que la verdadera capital del mundo maya se llamó "el tiempo". El
tiempo expresado en dos planos divergentes a la vez que complementarios: un plano horizon-
tal, a la vez que vertical, y otro puramente vertical, profundo, selvático.

Yucatán es una gran planicie cuyos ríos corren subterráneos pero cuyas torres se alzan de-
safiando al cielo. En tanto que en Palenque la selva, la naturaleza y la construcción humana se
confunden. Naturaleza y arquitectura se confunden, proponiéndonos un dilema propio no só-
lo de las civilizaciones antiguas sino de todas, incluyendo quizá la nuestra. Permanecer en
nuestro hogar, la naturaleza, o abandonarlo en nombre de nuestra libertad y acaso de nuestra
orfandad: ¿historia natural o historia social?

Los frescos de Bonampak, descubiertos muy tarde, en 1950, nos revelan el mundo social
de los mayas. Bonampak es como una fotografía del mundo social de los mayas, y lo presenta
como un mundo ceremonial, procesional, social. Pero el enigma persiste. ¿Por qué desapare-
ció tan súbitamente una civilización que contaba con 3 millones de habitantes y altísimas rea-
lizaciones de rango cultural? ¿Qué es lo que sucedió?

Nacidos del tiempo, los mayas al cabo se perdieron en el tiempo.

LOS HIJOS DEL SOL

Fueron los últimos en llegar. Los aztecas, mexicas o nahuas partieron de la tierra míti-
ca del norte, Aztlán, siguiendo las instrucciones de su sacerdote Tenoch. Llegar a un si-
tio donde un águila sobre un nopal devorase a una serpiente y ahí establecer su ciudad
capital: Tenochtitlan.

La fundaron en 1325, y fueron los advenedizos del mundo precolombino mexicano; los
últimos en llegar, los últimos en poblar el valle central de México. En cierto modo, la historia
de los aztecas es una historia de emulación y de necesidad de legitimarse frente a la gran cul-
tura precedente del México central, la cultura tolteca.

Los toltecas estaban regidos por el dios Quetzalcóatl, la serpiente emplumada, dios de la
bondad, de la agricultura; un dios benéfico que un día partió hacia el oriente, prometiendo
regresar para ver si los hombres y las mujeres habían cumplido sus enseñanzas morales.

Los aztecas, en cambio, tenían como deidad suprema a Huitzilopochtli, dios de la guerra,
la exacción y el sacrificio. ¿Cómo combinar estas dos herencias? La herencia propia de los az-
tecas y la herencia tolteca, la herencia de Quetzalcóatl y la herencia de Huitzilopochtli.

Los aztecas establecieron un estado totalitario gobernado por un monarca supremo, el Tla-
toani; el señor de la gran voz, jefe de un estado belicoso que sometió a los pueblos circundan-
tes y que ejercía el sacrificio humano.

En cambio, la herencia de Quetzalcóatl se comenzó a manifestar en las artes, el comercio y la educación. ¿Cuál de las dos rutas seguir?

El arte azteca es impresionante y monumental. El poeta francés Baudelaire lo llamó un arte bárbaro, es decir, anterior a todo concepto de la persona humana. Y en efecto, el arte sagrado de los aztecas rehusa todo antropomorfismo. Los dioses son dioses no porque son humanos, sino porque son divinos. No hay el antropomorfismo de los dioses griegos o latinos. El mejor ejemplo es quizá la Coatlicue, la diosa madre del panteón azteca. Este cubo decapitado, compuesto de elementos que son manos laceradas, fauces abiertas, calaveras y una falda de serpientes, un conjunto extraordinario que proclama su enajenación, su distancia frente al ser humano. La Coyolxauhqui, la hija de la Coatlicue, también yace desmembrada en mil pedazos por la violencia de su hermano Huitzilopochtli.

Y sin embargo, despojado de su contexto sagrado, de su contexto religioso, éste es un arte radicalmente moderno, es un arte de una extraordinaria polivalencia, casi se podría decir, tan moderno como una obra cubista.

Pero al lado del mundo sagrado de los aztecas había un mundo social de escuelas y mercados, de poetas inclinados sobre la brevedad de la vida, de maravillosas artesanías y prodigiosos códices. Todo un mundo en desarrollo cultural que fue brutalmente interrumpido por la conquista europea, cuando el año de Ce Acatl, el año de la caña, el año 1519, la hueste española encabezada por Hernán Cortés desembarcó en Veracruz precisamente en el tiempo previsto para el regreso del dios Quetzalcóatl.

Desde lo alto de su pirámide en Tenochtitlan, el emperador azteca Moctezuma bien pudo decir: los dioses han regresado.

EL SIGLO DE LAS CONQUISTAS

Ce Acatl, el año de la caña, fue un año de portentos en el mundo azteca. Las aguas de la laguna hirvieron, se derrumbaron grandes torres, pasaron cometas por el firmamento al medio día, y de noche las lloronas recorrieron las calles previendo la muerte de sus hijos.

El emperador azteca Moctezuma mandó convocar a su corte a todos los portadores de malos augurios y los mandó matar. Ello no impidió que en la primavera de ese mismo año, Ce Acatl, el año 1519 de nuestro tiempo, el capitán español Hernán Cortés desembarcase en Veracruz al frente de 500 hombres, en once navíos, y emprendiese la marcha hacia la alta capital azteca, Tenochtitlan.

Contaba con armas invencibles, desconocidas por los indios: los caballos y la pólvora. Pero pronto averiguó que en el reino de Moctezuma había oro y averiguó otra cosa: que el imperio azteca tenía una corona de oro, pero pies de barro: los pueblos sometidos a Moctezuma lo detestaban. Averiguó también que su arribo a México, de una manera increíble, coincidía con la profecía de la llegada, del retorno a México del dios blanco y barbado Quetzalcóatl y que Moctezuma creía que Cortés era el dios que regresaba.

Cortés no era ningún dios, era un pequeño hidalgo de Medellín, hijo de molineros, pero dotado de una suprema voluntad de poder y de una capacidad maquiavélica para emplear a los enemigos de su enemigo. Barrenó sus naves, derrotó a los caciques costeños, inició la marcha a la montaña, cometió una atroz matanza en Cholula y finalmente arribó a la esplendorosa capital azteca: Tenochtitlan.

El encuentro de Cortés y Moctezuma en la calzada del lago es uno de los encuentros más asombrosos de la historia. Fue el encuentro de dos mundos, el encuentro de la expansiva Europa renacentista y del aislado mundo indígena mexicano.

Cortés finalmente derrotó a Moctezuma y al joven emperador Cuauhtémoc, "el único héroe a la altura del arte". Entonces, el poeta náhuatl pudo cantar lamentándose: "el humo se le-

vanta, la laguna se tiñe de rojo, llorad, oh, llorad mis hermanos, pues hemos perdido la nación azteca".

Sin embargo, a la Conquista siguió lo que yo llamo la contraconquista. Uno de los aspectos de la contraconquista fue la dimensión utópica con la que Europa vio siempre el descubrimiento y la colonización del Nuevo Mundo. El historiador mexicano Edmundo O'Gorman dice que no hubo descubrimiento de América sino invención de América, deseo de América por una Europa que quería volver a encontrar la Edad de Oro y el buen salvaje.

Esta idea utópica encarnó en las misiones de Vasco de Quiroga, en Santa Fe y en Michoacán. Encarnó en el tratamiento compasivo, humanista, de frailes como fray Pedro de Gante y Motolinia y, sobre todo, la defensa de la utopía, pero convertida en derechos del hombre, corrió a cargo de Bartolomé de las Casas y Francisco de Victoria, fundadores del Derecho Internacional Moderno, basado en el Derecho de Gentes, en los Derechos Humanos.

Pero la pronta conquista fue también un acto de memoria. La memoria del mundo indígena minuciosamente reunida por fray Bernardino de Sahagún y la melancólica memoria de un soldado obligado a destruir lo que había aprendido a amar, en la crónica de Bernal Díaz del Castillo.

Sin embargo, el aspecto más importante de la contraconquista fue el mestizaje. A través de la unión de Cortés y Malinche, se dio cuerpo a un nuevo concepto racial y quizás incluso a una embrionaria idea de nacionalidad. No en balde los dos hijos de Hernán Cortés, los dos Martínes, el criollo y el mestizo; los dos Martínes encarnaron, en el primer siglo de la Conquista, la primera intentona de independencia de México. México ya no era ni indio ni español. México era mexicano.

FLORECIMIENTO DEL BARROCO

A la conquista siguió la contraconquista, a la utopía siguió la contrautopía. Las zonas de estas transiciones mexicanas fueron dos: una, la Iglesia; la otra, la tierra.

La conquista sumió en la desesperación a los pueblos indígenas. Sintieron que los dioses habían huido, que los habían abandonado su padre y su madre. Darle de nuevo un padre y una madre a las poblaciones conquistadas, fue uno de los grandes aciertos de la Iglesia católica.

El padre fue Cristo, es decir, el Dios que en vez de exigir el sacrificio de los hombres, se sacrificaba él mismo por la humanidad. Y la madre fue Santa María de Guadalupe, cuya aparición ante el más humilde de los indígenas, Juan Diego, un tameme o cargador, le prometió a los más pobres su protección… y bien que la necesitaron.

Los intentos generosos de crear utopías protectoras de las comunidades indígenas, notablemente las creadas por Vasco de Quiroga en Santa Fe y en Pátzcuaro, fracasaron ante un hecho incontrovertible, el derecho de la guerra, el derecho del vencedor a apropiarse de la tierra.

La explotación de la tierra durante la Colonia mexicana conoció tres etapas. La primera, la encomienda, es decir, el servicio de indios en las tierras propiedad de los españoles a cambio de protección y de evangelización. La segunda, el repartimiento, fue el otorgamiento del trabajo indígena, con un carácter temporal, a las nuevas propiedades hispanas que se estaban formando, y la tercera, la hacienda, ya no tuvo nada de temporal, se constituyó una forma de explotación del trabajo que duró no sólo durante toda la Colonia, sino bien entrada la República, de hecho hasta la Revolución mexicana.

Las haciendas, estas grandes propiedades, eran explotadas por el sistema de peonaje, es decir que el trabajador ahora debía prestar sus servicios para siempre, durante toda su vida y a veces por las deudas en las que incurría hasta la segunda y tercera generación después de él.

La explotación de la tierra y la explotación minera constituyeron las dos bases sobre las que se fundó la economía de la Nueva España, compartiendo en la división internacional del tra-

bajo una situación con todos los demás países colonizados por España, es decir, que nos convertimos en exportadores de materia prima e importadores de manufacturas.

La conquista de México coincidió con la consolidación de la monarquía absoluta en España bajo Carlos V. El feudalismo español fue el más débil de Europa y esto por una sencilla razón: durante los 700 años de la guerra de reconquista contra los moros, las fronteras españolas eran fluctuantes y la posesión de la tierra sumamente discutible. De tal suerte que los reyes españoles necesitaban el apoyo de las ciudades, de los burgos medievales en su guerra contra los moros, y para ello hubieron de hacerles diversas concesiones, como libertades municipales, el municipio libre, justicias independientes, etcétera.

Esto terminó en 1521 con la victoria de Carlos V contra las comunidades de Castilla en la batalla de Villalar. 1521, el mismo año de la consolidación de la monarquía absoluta en España, es el año en que Tenochtitlán cae en manos de Hernán Cortés.

Si los conquistadores, todos ellos surgidos de las clases populares o de la clase media incipiente de España, tuvieron alguna vez veleidades democráticas, ahí mismo, en Villalar, Carlos V se encargó de enterrarlas.

La batalla de las Leyes de Indias, para ofrecer protección a las comunidades rurales e indígenas de América, debido a la campaña librada por fray Bartolomé de las Casas, tenía que fracasar. El sistema vertical autoritario español se reprodujo en la Nueva España: el Rey, debajo de él, el Virrey, y debajo del Virrey, las demás autoridades de la Colonia, siempre en situación de verticalidad.

Pero sin embargo, la distancia, las grandes distancias, en una colonia tan vasta como lo fue México, la Nueva España, impedían que la autoridad monárquica o virreinal se impusiese en todas partes. De ahí que se creara una multitud de poderes fácticos en los lugares mismos, independientes de cualquier ley: caciques locales, terratenientes, hacendados, encomenderos.

Cuando las leyes humanitarias, las Leyes de Indias, estas buenas leyes, llegaban a la Colonia novohispana, con razón el virrey no tenía más remedio que colocar los legajos sobre su cabeza y proclamar "La ley se obedece pero no se cumple".

ESPLENDOR DE LA FORMA

El barroco es el nombre de una perla, es decir, de una exageración. Aparece en Europa en los siglos XVI y XVII como una respuesta a los vacíos sensoriales dejados por las prolongadas guerras de religión. En efecto, el barroco ha sido definido como "el horror al vacío", *horror vacui*.

En la Europa protestante, las imágenes son prohibidas en las iglesias. Ese vacío es llenado por la música, sobre todo por la gloriosa música de Juan Sebastián Bach. En la contrarreforma católica las prohibiciones, los dogmas en contra de los sentidos, de la presencia del cuerpo, son suplidos por el barroco, desde las estatuas de Bernini hasta la poesía de Góngora, hasta las maravillosas iglesias de Bavaria.

Pero yo creo que en América, en el Nuevo Mundo, en México, el barroco cumple otra función, que es la de llenar otro vacío, el vacío entre la promesa utópica del Nuevo Mundo americano —una nueva Edad de Oro— y la realidad colonial del trabajo explotado, sojuzgado.

El barroco, pues, es la respuesta a estos vacíos. El barroco es indígena. Basta ver las iglesias de Tonantzintla y Tlacochahuaya, creadas por artesanos indios en las que en realidad lo que se nos está ofreciendo es una imagen del paraíso indígena. La imagen india del paraíso quizá con los dioses indios escondidos detrás de los altares.

El barroco es mestizo. Le permite a los mestizos llenar el vacío entre la cultura indígena y la cultura europea y expresarse a sí mismos mediante formas inéditas y sintéticas de narración. La iglesia de Jolalpan en Puebla, por ejemplo, ofrece en su portada el Antiguo y el Nuevo Testamento, simultáneamente, de un golpe, sin ningún hiato temporal. El barroco es urgente.

Y el barroco es criollo, le permite a los criollos ir refinando su espíritu, su alma; irse expresando cada vez con más seguridad, con más independencia. El ejemplo supremo, yo creo, es la poesía de Sor Juana Inés de la Cruz, quizá la más grande poeta de la Colonia y quizá de toda la historia de la literatura mexicana.

Sor Juana no deja de rendir homenaje a las raíces indígenas de México. Dice uno de sus poemas: "Que mágicas infusiones de los indios herbolarios de mi patria, entre mis letras, sus hechizos derramaron", pero refleja también el alma dividida del criollo y del mestizo, sobre todo cuando dice: "En dos partes divididas tengo el alma en confusión, una esclava a la pasión y otra a la razón medida".

Sor Juana fue obligada a callar perseguida sobre todo por ese paradigma de la misoginia que fue el Arzobispo Aguiar y Seixas, de quien se decía que cuando veía aproximarse una mujer se tapaba los ojos. Ello no impidió que la sociedad criolla de la Nueva España floreciese en todos los terrenos: la literatura, la arquitectura, la música, e incluso la ciencia, y todo ello, en gran parte fundado en el auge minero de ciudades como San Luis Potosí, Zacatecas y Guanajuato.

La nueva sociedad mexicana se estaba integrando rápidamente: la ciudad de México, las grandes ciudades coloniales, fueron centros de cultura; aquí se establecieron las primeras imprentas, las primeras universidades. Una sociedad se perfilaba, pues, cada vez con mayor identidad, con mayor presencia. Estábamos al filo de una gran transformación.

LUCES DE INDEPENDENCIA

En el siglo XVIII, las clases criollas de las colonias españolas de América se sintieron cada vez más desplazadas e irritadas por las crecientes demandas de la monarquía española para que la economía de las colonias sirviese cada vez más, se le entregase cada vez más, a la metrópoli.

Este sentimiento de humillación y desplazamiento estalló finalmente en 1810 con las revoluciones de independencia.

En 1700 muere sin descendencia el último Habsburgo español, Carlos II, el Hechizado, hundiendo a Europa en la guerra de la sucesión española. Como resultado, los Borbones ascienden al trono de España e inauguran una novedosa política para sus colonias americanas: una política de intromisión y de modernización. Los Habsburgo (los Austrias), habían gobernado a la América española de una manera lejana, paternalista, en tanto que los Borbones decidieron estar presentes en todos los aspectos de la vida colonial, sobre todo en uno: exigir más y más que la riqueza de las colonias beneficiase a la Metrópoli. Ello irritó sobremanera a las élites criollas de la América española que se vieron humilladas, desplazadas, y lo que es peor, empobrecidas por las políticas reales.

Política también de modernización, a fin de adaptar la América española a las ideas de la corte de Carlos III de España. Sin embargo, esta política de modernización tomó un giro inesperado que consistió en la expulsión de los jesuitas.

La expulsión de los jesuitas resultó un verdadero bumerang para la monarquía española. Los jesuitas expulsados comenzaron a escribir las historias nacionales de los países latinoamericanos, hispanoamericanos: *La Historia de México*, de Clavijero, *La Historia de Chile*, de Molina, y las invectivas contra la monarquía española lanzadas desde Londres por el jesuita peruano Vizcardo.

A estos hechos se sumaron las influencias crecientes de las ideas de la Ilustración europea, la influencia de la revolución de independencia norteamericana, la Revolución Francesa y sólo faltaba una gota que colmara el vaso, un pretexto, y éste fue la invasión napoleónica de España y la separación del trono del monarca Fernando VII. Entonces, si no había rey de España en España, ¿por qué habría rey de España en América?

Las revoluciones de independencia se iniciaron en 1810 con una simultaneidad asombrosa de Buenos Aires a México y de Caracas a Santiago de Chile. Pero hubo una diferencia, y es que las revoluciones sudamericanas fueron encabezadas por la aristocracia criolla, en tanto que la revolución mexicana fue obra de una insurgencia popular dirigida por humildes párrocos de aldea, los curas Hidalgo y Morelos.

Fue una batalla encarnizada, una guerra brutal en la que los jefes revolucionarios fueron descabezados. Y la revolución de independencia se resolvió en un compromiso entre las élites criollas de la Nueva España que llevaron al poder al soldado realista Agustín de Iturbide, proclamado Emperador Agustín I. Es decir, que las guerras de independencia de México terminaron con una falsificación.

La monarquía autoritaria no se correspondía con la realidad económica, social y cultural del país, y éste era el desafío del México independiente: encontrar la conciliación, la correspondencia de la forma política con la materia social, económica y cultural.

FORMACIÓN DE NUESTRA IDENTIDAD

La desaparición de la cúpula protectora de la monarquía española que nos había gobernado durante 300 años, dejó a México y a las nuevas repúblicas hispanoamericanas desprotegidas y a la búsqueda afanosa de nuevos modelos políticos y culturales.

Rechazamos la tradición española por colonizadora y explotadora. Rechazamos la tradición indígena considerándola bárbara. No nos quedó más recurso que la imitación extra lógica de los modelos más prestigiosos del momento, es decir, los sistemas de los Estados Unidos, Inglaterra y Francia.

Era fácil imitar esos modelos. Lo que era difícil era aplicarlos a un país como México después de once años de guerra cruenta, un millón de muertos y una ausencia de tradición democrática. No faltaron pensadores y políticos que se abocaron a la solución de estos problemas de la extrema pobreza, la devastación bélica y la necesidad de crear un estado democrático moderno. No bastó. Como el resto de la América española, fuimos sujetos a un vaivén pendular de la anarquía a la dictadura y de la dictadura a la anarquía.

Nadie simbolizó este desesperante vaivén en México mejor que un personaje tragicómico: el general Antonio López de Santa Anna, once veces presidente de la República y cuya ineptitud nos llevó primero a perder la provincia de Texas, y segundo, en la guerra de 1848 con los Estados Unidos, todo el norte de la República, lo que hoy son los estados norteamericanos de California, Utah, Nevada, Colorado, Nuevo México y Arizona.

México había perdido la mitad de su territorio, pero los Estados Unidos habían cumplido lo que llamaban su destino manifiesto. Se habían convertido en palabras del filósofo y pensador político francés, Alexis de Tocqueville, en la primera nación continental moderna.

La revolución liberal derrocó al dictador Santa Anna y expidió las Leyes de Reforma y la Constitución de 1857, que separó a la Iglesia del Estado. Puso a circular los bienes del clero y abolió los privilegios tradicionales de la casta militar y de la aristocracia, dándole primacía a la legislación civil. Todo esto, por supuesto, estaba en contraposición a las ideas y programas del Partido Conservador.

La lucha entre ambos partidos resultó inevitable. Desembocó en las muy cruentas Guerras de Reforma culminando con la victoria liberal y la batalla de Calpulalpan. El Partido Conservador cometió entonces el inmenso error de apelar a la intervención de una potencia extranjera para dirimir un conflicto nacional mexicano.

La corona de México le fue ofrecida, por un grupo de "notables" conservadores apoyados por Napoleón, al archiduque austriaco Fernando Maximiliano y a su esposa, la princesa belga Carlota Amalia. Esta "corona de sombras", como la llamó el dramaturgo mexicano Rodolfo

Usigli, trajo a México a Maximiliano y Carlota, engañados y enfrentados a una tenaz resistencia republicana encabezada por Juárez, que acabó por expulsar a los franceses y ejecutar a Maximiliano en el cerro de las Campanas.

No quiero decir que la intervención francesa no haya tenido algunas ventajas, por ejemplo, la introducción del pan francés, nuestro bolillo, fue traído por los franceses. El trazo majestuoso del Paseo de la Reforma en la capital mexicana inspirado por le Avenue Louise de Bruselas, la capital belga de Carlota.

Las tropas del imperio, franceses, belgas, austriacos, húngaros, alemanes, polacos, italianos, bohemios, se casaban con jóvenes mexicanas acompañados de bandas de guitarra, guitarrón y violín, llamadas música para el matrimonio, *musique pour le mariage*: mariachis.

En 1867, Benito Juárez entró de vuelta a la capital mexicana, pero la República restaurada habría de enfrentarse a muy graves problemas y a una pregunta: ¿era posible crear en México una república democrática fundada en leyes progresistas? Es una interrogación que habría de persistir durante mucho tiempo.

TIEMPO DE CONTRASTES

A la fórmula liberal juarista del "Progreso con libertad", sucedió la fórmula autoritaria porfirista del "Progreso sin libertad". Porfirio Díaz gobernó a México con mano dura durante treinta años gracias a elecciones amañadas. Se propuso lograr el desarrollo del país, y en cierta medida lo logró: comunicaciones, impulso a industrias nacionales incipientes, inversión foránea y apoyo a una clase media que empezaba a formarse en México. Pero toda esta política estaba montada sobre las espaldas de millones de campesinos desheredados, millones de pobres, y era una política basada en dos lemas preferidos del dictador Porfirio Díaz. Uno, "Mátalos en caliente". El otro, "Poca política y mucha administración".

Mátalos en caliente… Las primeras huelgas obreras en Cananea y Río Blanco fueron suprimidas brutalmente. Y poca política: quien incurriese en política podía acabar con sus huesos en la fortaleza de San Juan de Ulúa en Veracruz, como los hermanos Flores Magón, o exiliados o fusilados.

Empezaron a manifestarse una serie de descontentos hacia la política de Porfirio Díaz. La clase media que en un principio apoyó al presidente Díaz comenzó a darle la espalda cuando sintió que sus propios intereses estaban siendo dañados por la incursión de capital foráneo masivo, que le restaba oportunidades a la clase media y a la burguesía de México.

La clase agraria comenzó a reclamar derechos que provenían a veces de la era prehispánica y en otras ocasiones de cédulas reales de la corona española. Ahora sus tierras habían sido usurpadas por las haciendas y ellos mismos, los campesinos, reducidos a la condición de peonaje; aparte de que Díaz estableció campos de trabajos forzados, terribles, como Valle Nacional.

Los partidos políticos proscritos que se llamaban "clubes" a veces, empezaron a organizarse en torno al lema "Sufragio Efectivo, No Reelección", y el propio Porfirio Díaz, en una entrevista dada en 1908 al periodista americano James Creelman, dijo que ya no volvería a reelegirse. Esto fue entendido por la oposición política como una luz verde para seguir adelante y encontró un líder popular en la figura del demócrata Francisco I. Madero. De la misma manera que la clase agraria mexicana encontró su propio apóstol en la figura del líder morelense Emiliano Zapata.

En 1910, Porfirio Díaz celebró con gran boato el centenario de la independencia de México, recibió felicitaciones de todas partes del mundo, incluso de León Tolstoi, como el gran pacificador de México.

Pero el verdadero retrato de este boato lo ofreció un maravilloso artista, el gran José Guadalupe Posada, que desde las páginas de *El Hijo del Ahuizote* describió a la dictadura porfiris-

ta como una calavera catrina, una calavera engalanada, y al porfirismo como un esqueleto montado en una bicicleta.

Durante el centenario de 1910, en septiembre, Díaz se fotografió con su gabinete. Era una asamblea de ancianos. Dos meses más tarde, el 20 de noviembre de 1910, se inició la Revolución mexicana. Era una Revolución de jóvenes: Aquiles Serdán, Madero, Zapata, Villa, Obregón, Calles, el jovencísimo revolucionario michoacano Lázaro Cárdenas, se levantaron contra la vieja dictadura de Porfirio Díaz.

Bajo el impulso de la Revolución Maderista, Díaz debió renunciar y abandonar el país. La elección de Madero fue la más democrática de la historia de México. Pero desde su exilio en Francia, Díaz, el viejo dictador, pudo murmurar: Madero ha soltado un tigre, a ver si sabe domarlo.

REVOLUCIÓN Y REVELACIÓN

La Revolución mexicana fue un movimiento armado, fue un movimiento político y social, y fue un movimiento cultural. Como movimiento armado quebró el espinazo del Ejército Federal, el ejército de casta de Porfirio Díaz y Victoriano Huerta, y creó, en cambio, un ejército popular que no sólo ganó batallas, sino que logró algo quizá más importante: relacionó al pueblo mexicano consigo mismo, rompió el aislamiento secular de México, un país dividido entre montañas, desiertos y barrancas.

En la Revolución, los mexicanos se conocieron entre sí. Las grandes cabalgatas del cuerpo del noreste de Obregón y sus yaquis desde Sonora; de la División del Norte, de Pancho Villa, desde Chihuahua, y desde el sur, el ejército libertador de Emiliano Zapata significaron que los mexicanos por fin se conocieron entre sí, por fin se encontraron, por fin se identificaron.

Hay una anécdota muy reveladora al respecto, y es la presencia del Ejército Zapatista en la ciudad de México en el año 1915, cuando las tropas de Zapata ocuparon los grandes palacios, las grandes mansiones de la aristocracia porfirista. Y por primera vez se vieron de cuerpo entero en los espejos; se vieron y se reconocieron por primera vez, se vieron y dijeron: mira, soy yo; mira, eres tú; mira, somos nosotros.

Gracias a la Revolución hay una eclosión de creatividad absolutamente única en la historia de México, donde quiera que uno mire. La pintura; aquí estamos frente a un gran mural de José Clemente Orozco, *La Trinchera*. Los murales de Diego Rivera, de Orozco, de Siqueiros. La música, Carlos Chávez, Silvestre Revueltas. La prosa de Alfonso Reyes. La poesía, desde Ramón López Velarde a los Contemporáneos. La novela, Yáñez, Rulfo, Azuela, Guzmán, José Revueltas. El cine, Fernando de Fuentes, Alejandro Galindo, Emilio Fernández, Luis Buñuel. En todos los aspectos de la vida cultural mexicana, la Revolución dio frutos magníficos.

De esta manera, la Revolución nos dejó la gran lección: toda cultura que es excluyente muere, y las culturas sólo viven mediante la inclusión. Gracias a ello, llegamos al siglo XXI con una identidad propia de mexicanos, pero con la seguridad de que habiendo adquirido la identidad, ahora debemos pasar a un desafío aun más importante, que es descubrir y respetar la diversidad; la diversidad política, religiosa, sexual, cultural. Éstas son pues las grandes lecciones de la Revolución mexicana, en tanto revolución cultural.

DIÁLOGOS CON EL MUNDO

Gracias a la Revolución, los mexicanos aislados tradicionalmente por la orografía misma y las distancias del país se conocieron entre sí, aprendieron su manera de caminar, de cantar, de hablar, de comer, de soñar. Y de ese encuentro resultó una conciencia de lo que era nuestro pa-

sado histórico y cultural. Nos enteramos de que teníamos un pasado indígena, de que teníamos un pasado hispánico y sobre todo que teníamos un pasado mestizo que conformaba nuestra identidad.

Esta identidad comenzó a expresarse poderosamente en todos los renglones de la creatividad. México encontró una identidad gracias a la Revolución.

El país, que había sido en un noventa por ciento iletrado, en 1910 fue enviado a la escuela, sobre todo gracias al esfuerzo educativo de un gran filósofo y maestro, José Vasconcelos, a partir de los años veinte.

Con la llegada el general Lázaro Cárdenas a la presidencia en 1934, hubo una gran transformación en todos los órdenes. En primer lugar, Cárdenas expulsó del país al general Calles, acabó con el maximato y restableció la dignidad de la presidencia de la República.

Acto seguido, llevó a su culminación muchos de los programas de la Revolución, notablemente en materia agraria. La Reforma Agraria permitió a miles y miles de campesinos mexicanos librarse de la esclavitud de la hacienda y también emigrar a las ciudades y convertirse en mano de obra barata para el incipiente proceso de industrialización de México.

Este mismo proceso acabó por ser vigorosamente apoyado por la expropiación o nacionalización del petróleo por parte del general Cárdenas en 1938. A partir de entonces, la industria nacional pudo contar con combustible abundante y barato.

La política exterior del Cardenismo se caracterizó por una pronta percepción de la amenaza que representaban los regímenes nacifascistas. El general Cárdenas le dio su respaldo total a la República Española amenazada por el levantamiento del general Franco, apoyado por Hitler y Mussolini, y a la derrota de la República, le abrió los brazos a la migración republicana española, que enriqueció la vida de México en todos los órdenes.

Pero en 1952, al dejar Miguel Alemán la presidencia, el mundo se encontraba en plena Guerra Fría. La oposición de los bloques encabezados por Washington y Moscú creó dificultades enormes en América Latina para aplicar políticas sociales, políticas progresistas, sin que Washington las condenara como medidas pro soviéticas o comunistas.

En este difícil periodo de la Guerra Fría, la diplomacia mexicana jugó un papel de intermediario y de moderación notable a favor de los principios de no intervención y de autodeterminación, sobre todo en lo que se refiere al área del Caribe y Centro América.

La política económica de la época fue una política de autosuficiencia, de sustitución de importaciones, de barreras arancelarias altas, una economía cerrada que quería crear un mercado interno y que logró un desarrollo notable del 6% anual sostenido durante casi veinte años.

Pero al mismo tiempo, comenzaba a haber una injusta distribución del ingreso, un rezago de las clases populares, un manifiesto descontento de parte de ferrocarrileros, de maestros, de electricistas, y una concepción cada vez más clara de que la Revolución mexicana había logrado enormes avances sociales, culturales, en muchos órdenes, pero al alto precio de dejar aparte el desarrollo político, el desarrollo democrático.

Una juventud educada por la Revolución, finalmente se manifestó y se manifestó diciendo: sí, queremos desarrollo, pero con democracia; sí, queremos democracia, pero con justicia, y sí, queremos justicia, pero con desarrollo. Una gran transformación mexicana se avecinaba.

HERENCIA VIVA

Entre 1930 y 1960 se establece una especie de pacto entre el pueblo mexicano y los gobiernos emanados de la Revolución. Desarrollo económico, educación, salud, comunicaciones y estabilidad política, a cambio de la unidad nacional y el aplazamiento de las demandas democráticas.

La Revolución mexicana envió a millones y millones de jóvenes a la escuela. Un país, en un noventa por ciento iletrado en 1910, hacia 1968 poseía casi un 80 por ciento de al-

fabetizados. Estos jóvenes, hombres y mujeres, habían sido educados en ideales de democracia, justicia y revolución. En 1968 salieron a la calle para convertir estas palabras en realidad. El gobierno no entendió el desafío y contestó con una violencia creciente que culminó con la matanza de centenares de jóvenes mexicanos en la Plaza de las Tres Culturas, Tlatelolco.

Pero el sacrificio no fue en vano. Paulatinamente las exigencias del pueblo y los actos de gobierno condujeron a México a una transición democrática, que al iniciarse el siglo XXI parecía una realidad consolidada. Había terminado el gobierno de un partido único. El cincuenta y tres por ciento de los mexicanos estaba gobernado por partidos de la oposición. La Cámara de Diputados estaba en manos de la oposición y lo más importante, existía un sistema electoral confiable que en julio del 2000 llevó a la presidencia al candidato opositor Vicente Fox.

¿Qué decisiones se han tomado para el desarrollo de México en esta etapa que estamos cubriendo? Ha habido un paso fundamental de la intervención del Estado al libre mercado y del proteccionismo al libre comercio.

Una vez terminada la Guerra Fría y su competencia entre dos bandos ideológicos, con el peligro de un holocausto nuclear, el mundo entró a un nuevo contorno, el de la globalización. Ahora bien, la globalización tiene dos caras: por un lado hay una cara positiva, que consiste en el rápido avance tecnológico, la rápida difusión de la información ecuménicamente; la abundancia de capitales y de inversiones productivas y la universalización de los derechos humanos. Pero también hay un aspecto negativo de la globalización, que consiste en la circulación, en la suma de tres a seis mil millones de dólares diarios de capitales puramente especulativos, sin ningún propósito productivo y que ponen en jaque y en crisis a las economías más débiles.

Hay también un libre comercio que no va acompañado de las suficientes salvaguardas para la ecología, para el medio ambiente y para el trabajo. A veces, las mercancías circulan con gran facilidad, con gran libertad, pero los trabajadores no. En contra de la inmigración sigue habiendo leyes que me parecen inhumanas y despectivas. Pero sobre todo, en el fenómeno globalizador faltan leyes, falta política, faltan normas que acoten lo que es el libre mercado y le den una dimensión humana y un contorno legal.

México no puede sustraerse al fenómeno globalizador, pero sí puede tomar determinados pasos para que la globalización le sea benéfica. En primer lugar, México puede contribuir a crear precisamente ese sistema de leyes, de disposiciones que creen una jurisdicción para el fenómeno globalizador, que enfrenten la política a la economía. ¿Cómo hacerlo? Mediante políticas internas que favorezcan la educación, el desarrollo, la salud. Es decir, que no hay problema global que no tenga ante todo una solución local.

La caridad, como siempre, empieza por casa. ¿Y cómo empieza la caridad por casa? Yo creo que en el caso de nuestro país, empleando lo más valioso que tenemos: nuestro abundante, joven, enérgico capital humano. Ese capital humano mexicano que cuando sale de México, cuando emigra a los Estados Unidos, contribuye poderosamente a la prosperidad y al crecimiento de la economía norteamericana. Ese capital humano que protegido por la seguridad y la libertad puede surgir de las aldeas, de las localidades más pequeñas, de los municipios, de los barrios populares, para fortalecer a nuestro país.

México, al iniciarse el siglo XXI, cuenta con cien millones de habitantes. En el año 2025 seremos 150 millones de mexicanos. La mitad de la población de México tiene 18 años o menos. Somos un país de jóvenes, debemos enfocar nuestra atención sobre todo a esa juventud que tiene detrás de ella, como lo hemos querido demostrar en esta serie, una extraordinaria cultura de tres mil años. Esa juventud enérgica tiene que ser preparada, tenemos que darle educación, tenemos que darle respaldo, tenemos que darle oportunidades. El talento está allí.

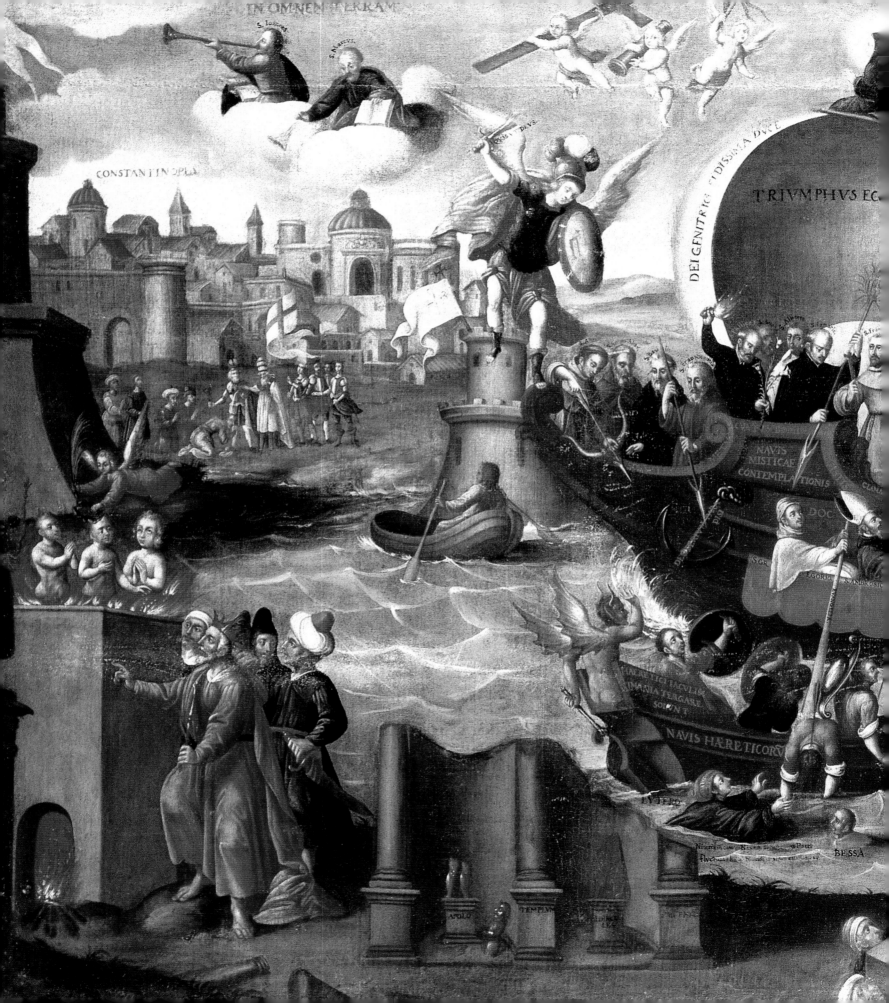

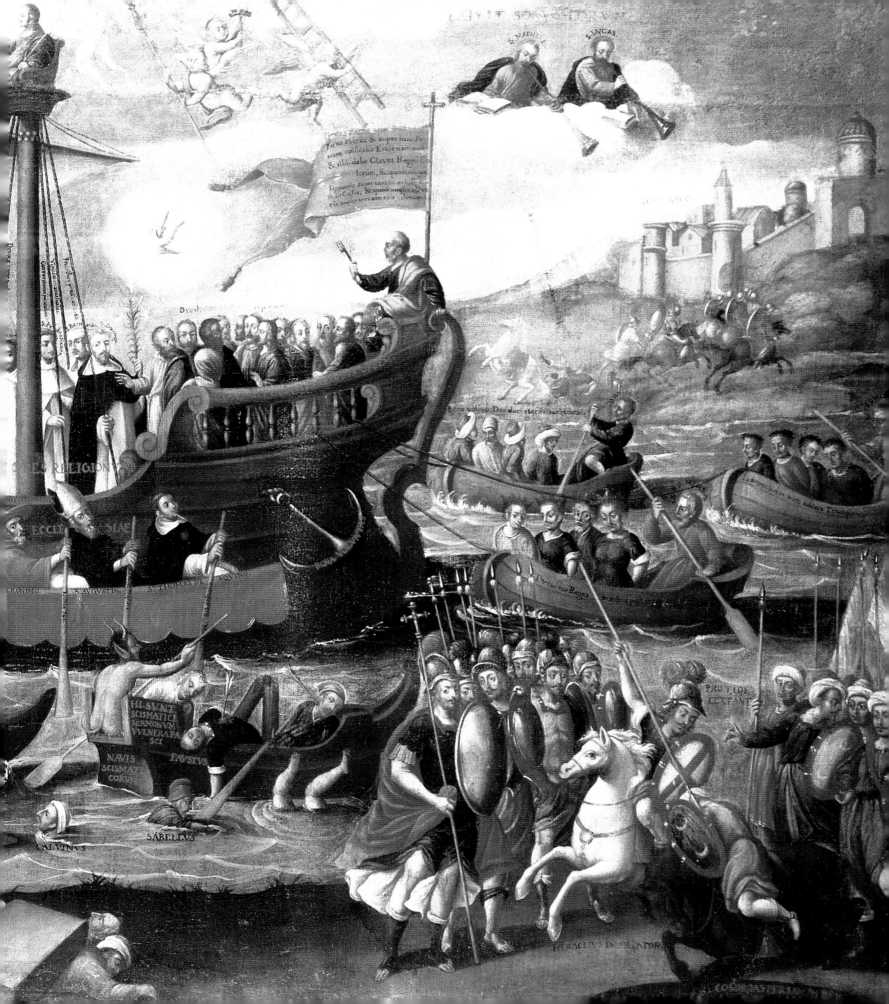

Págs. 34-35: Anónimo
El triunfo de la Iglesia

INTRODUCCIÓN

Héctor Tajonar

> *¡En busca del alma nacional! Esta será mi constante prédica*
> *a la juventud de mi país.*
>
> Alfonso Reyes

> *Aparte de esa radical fidelidad al lenguaje que define a todo escritor,*
> *el mexicano tiene algunos deberes específicos. El primero de todos*
> *consiste en expresar lo nuestro. O para emplear palabras de Reyes*
> *"buscar el alma nacional".*
>
> Octavio Paz

> *México tiene el rostro de la creación.*
>
> Carlos Fuentes

I. ACERCA DEL ALMA NACIONAL

El siglo XXI nace dentro de un proceso irreversible de globalización que tiende a vulnerar la soberanía de los estados nacionales, sobre todo en el ámbito económico. Paralelamente se da otro fenómeno al que para distinguirlo del anterior se le ha llamado de mundialización, cuyas consecuencias se hacen sentir en el espacio de las costumbres y las conciencias. La aldea global de McLuhan, en un breve lapso, pasó de ser una idea extravagante a una realidad incontrovertible. El vertiginoso avance de las tecnologías de la comunicación no sólo ha hecho más pequeño al mundo, sino que pretende uniformarlo. Todo ello ha hecho resurgir la discusión en torno a las identidades nacionales y a la soberanía cultural de las naciones. En ese contexto, la llegada del tercer milenio exige reiniciar la búsqueda de lo que Alfonso Reyes llamó el alma nacional. No con el propósito de crear una historia de bronce ni de imponer una visión única y simplificadora de nuestro pasado, sino con el objeto de dar una mirada retrospectiva a nuestra historia que incite a la reflexión plural, rigurosa y tolerante acerca de nuestra tradición multicultural. Aspiramos a que este ejercicio de introspección sirva para ubicarnos con toda dignidad dentro del escenario de la cultura mundial.

La cultura es hoy, más que nunca, universal. Ya en 1949 Rudolf Rocker examinaba el tema en su obra *Nacionalismo y cultura*, escrita con el propósito de refutar los postulados del Estado totalitario y de la autarquía cultural: "Hace falta una dosis singular de estrechez mental para imaginar que se puede privar a un país entero de las influencias espirituales de círculos culturales más vastos, hoy, cuando los pueblos están expuestos, más que nunca, a una complemen-

tación recíproca de sus aspiraciones culturales".[1] En las circunstancias actuales, esas palabras
renuevan su vigencia ya que, como lo apunta el mismo autor, la cultura interior de un hombre
crece en la medida en que adquiere la capacidad de apropiarse las conquistas de otros pueblos
y de fecundar con ellas su espíritu. En consecuencia, la reflexión acerca de la identidad, la sobe-
ranía o el nacionalismo culturales no debe partir ya de la ilusoria e infecunda aspiración a una
supuesta pureza de la propia cultura, sino del reto que nos impone la amenaza homogeneizante
que trae consigo la mundialización. Para enfrentar el desafío, proponemos la recuperación de
nuestra memoria cultural, con la idea de reconocer, revalorar y reafirmar lo que es propio y dis-
tintivo de nuestra nacionalidad. Buscamos, sin exaltaciones chovinistas ni afán excluyente, recu-
perar un sano orgullo nacional, que en el espíritu que definió Reyes, debe ser al mismo tiempo
dignamente mexicano y generosamente universal. Tal es el objetivo fundamental de *El Alma
de México*. El alma de México representa lo más valioso y perdurable de nuestro ser nacional,
así como la fuente más profunda de nuestra identidad. Alma, no como esencia única e inmu-
table, sino como entidad histórica múltiple y en continua transformación.

La idea del alma es una creación ancestral del pensamiento humano que ha tenido multitud
de significaciones y representaciones simbólicas a lo largo de la historia. En la tradición occidental,
el alma ha sido motivo de estudio de filósofos, poetas e historiadores, quienes han postulado su pre-
sencia en la materia viva, el hombre, el universo, las sociedades y las naciones. El alma —"arcano
eterno" la llamó Spengler— es usualmente considerada la parte inmaterial de la naturaleza
humana, que pervive a la muerte. Esta creencia proviene de los mitos platónicos y de la doctrina
cristiana. Para Platón, el alma (*psyché*) es lo que en el hombre más se asemeja a lo divino; inmor-
tal, a pesar de vivir aprisionada en el cuerpo. Aristóteles afirma que la investigación acerca del
alma se cuenta entre los saberes superiores y más complejos. Desde una perspectiva naturalista,
señala que el alma es esencia, forma específica, entidad definitoria del viviente. Empero, sabemos
que las sociedades no tienen esencia, sino historia, por lo cual sólo de forma analógica podemos
aplicar la concepción clásica del alma a lo que se ha dado en llamar el alma de una nación. En
este sentido, el alma es la fuerza que anima, que da vida a los pueblos; es aquello que le da estruc-
tura espiritual a una nación o, para remitirnos nuevamente a Aristóteles, es "el agente activo regu-
lador de su coherencia y armonía".[2] Hacia fines del siglo XVIII, a ese espíritu o alma que conforma
e informa la totalidad del modo de vida de los pueblos se le empezó a llamar cultura, vocablo
cuya significación original alude al cultivo de la tierra y por extensión adquiere la connotación
del cultivo de la mente, es decir, de la actividad espiritual de la humanidad.[3]

La voluntad de conocer y comprender las creaciones del espíritu humano ha producido
grandes obras de historia y de filosofía de la historia, que representan la referencia y el fundamen-
to teórico ineludibles para todo aquel que intente historiar la cultura. En el *Ensayo sobre las cos-
tumbres y el espíritu de las naciones* así como en *El siglo de Luis XIV*, Voltaire se propuso escribir
una historia que hablara a la razón, cuyo objeto fuera el devenir del espíritu humano, con el fin
de inspirar en los hombres el amor a la virtud, a las artes y a la patria. Con esta idea, Voltaire
centró su narración en los grandes logros de la inteligencia y la creación humana. En sus obras,
la historia de las artes y las ciencias tuvo preferencia sobre la historia de los hechos. De modo
similar, John Ruskin, uno de los más grandes ensayistas del siglo XIX, pensaba que las grandes
naciones escriben su autobiografía en tres manuscritos: el libro de sus acciones, el libro de sus
palabras y el libro de su arte. Ninguno de ellos puede entenderse a menos que se hayan leído
los otros dos, pero de los tres el único confiable es el del arte.

[1] Rudolf Rocker, *Nacionalismo y Cultura*, México, Reconstruir, s/f, p. 317.

[2] Aristóteles, *Acerca del alma*, Madrid, Biblioteca Clásica Gredos, 1988, p. 117. El libro de Erwin Rodhe, *Psique. La
idea del alma y la inmortalidad entre los griegos*, México, Fondo de Cultura Económica, 1983, sigue siendo una estupen-
da introducción a la materia.

[3] Para un análisis del concepto de cultura, véase Raymond Williams, *Culture*, Great Britain, Fortune Paperbacks,
1982, pp. 10 y ss.

El poeta y pensador alemán Johann Gottfried Herder aspiraba también a escribir una historia del alma humana, a través de tiempos y pueblos, que fuera una historia de la sabiduría, de la ciencia y del arte vivos. Esa obra debería tener el doble propósito de enseñar y formar a los hombres. En *Ideas acerca de la filosofía de la historia de la humanidad*, Herder utilizó el concepto de culturas, en plural, para distinguirlo del sentido unilineal de civilización y enfatizar así la singularidad de las culturas nacionales. Para Isaiah Berlin esta exaltación de la variedad como síntoma de vitalidad, frente a una uniformidad monótona y mortuoria, supuso un cambio profundo en la historia de las ideas. Sin embargo, el mismo autor apunta que si bien Herder destacó la posibilidad de utilizar la imaginación para la cabal comprensión del pasado, fue el pensador italiano Giambattista Vico quien por primera vez concibió en términos concretos esa posibilidad. Vico estaba convencido de que los hombres pueden comprender lo que otros hombres han realizado. Para el conocimiento del pasado empleó un método similar al que utilizan los antropólogos sociales modernos cuando intentan comprender la conducta y los mitos de pueblos primitivos. Quizá su mayor logro fue haber abierto al entendimiento de la historia de la cultura la decodificación de mitos, ceremonias, leyes e imágenes artísticas. En su *Scienza Nuova*, Vico se propuso "entrar en" o "descender a" las mentes de otros tiempos y otras costumbres, mediante una penetración imaginativa, don al que llamó "fantasía". Por ello, para Berlin, "Vico es el verdadero padre tanto del moderno concepto de cultura como de lo que podríamos llamar pluralismo cultural".[4]

En la línea de pensamiento de Vico y Herder, y frente al positivismo de Augusto Comte, quien pretendió implantar la idea de una física social, Wilhem Dilthey estableció la diferencia entre las ciencias del espíritu y las ciencias naturales. Las ciencias del espíritu se distinguen porque su objeto de estudio son las creaciones humanas, lo cual exige un método de investigación particular. Dilthey, padre del historicismo, definió dicho método a través del concepto "verstehen", que Eugenio Imaz ha traducido como "comprensión". Ante la imposibilidad de la experimentación, propia de las ciencias naturales, las formas sociales y culturales en su carácter histórico sólo pueden ser comprendidas mediante un conocimiento basado en la intuición y en la simpatía.[5]

II. Acerca de *El Alma de México*

Pluralismo cultural, fantasía, comprensión, imaginación, intuición, simpatía, son algunos de los conceptos que han guiado este esfuerzo de síntesis en torno a la suma de acontecimientos, ideas, creencias, costumbres, obras de arte, mitos, imágenes, personajes e instituciones que conforman el alma de México. Exponerla y comprenderla en toda su riqueza y complejidad, así como presentarla en su máximo esplendor, son los propósitos de este proyecto televisivo y editorial de Conaculta y Televisa.

Como se ha indicado, nos hemos inspirado en Alfonso Reyes quien expresó su deseo de "emprender una serie de ensayos que habrían de desarrollarse bajo esta divisa: 'En busca del alma nacional'. La expresión 'alma nacional' aparece en los escritos de Reyes desde 1917 y, aunque utilizada por bandos contrarios, alude siempre a una "razón superior de la cultura". Los jacobinos como Altamirano preferían hablar de "carácter nacional", mientras que los muralistas se inclinaban por la voz "realidad nacional". No obstante, en un discurso pronunciado en 1922, Siqueiros manifestó que el "deber" del arte mexicano era "formar el alma nacional".[6] Fieles a

[4] Isaiah Berlin, *Arbol que crece torcido*, México, Vuelta, 1992, p. 82.

[5] Wilhelm Dilthey, *Mundo histórico*, México, Fondo de Cultura Económica, 1978, p. XIII.

[6] V. Guillermo Sheridan, *México en 1932: la polémica nacionalista*, México, Fondo de Cultura Económica, 1999, pp. 54 a 58.

la exhortación de Alfonso Reyes y Octavio Paz, decidimos emprender la búsqueda del alma nacional que no es otra cosa que la historia cultural de nuestro país. El presente trabajo no pretende ser más que una primera aproximación a ese vasto y complejo universo.

En México el pasado está vivo. Como bien dice Carlos Fuentes en su parlamento introductorio a nuestra serie de televisión, "México tiene el rostro de la creación". En efecto, el rostro de México está iluminado por la continuidad de un proceso de creación cultural ininterrumpido durante más de tres milenios, a la vez que marcado por una historia de rupturas: la Conquista, la Independencia, la Revolución y, muy recientemente, la naciente democracia, que tal vez traerá consigo una profunda transformación cultural.

El arte y la cultura —como afirma el propio Fuentes— han servido para subsanar las heridas provocadas por las rupturas de nuestra historia política. El rostro de México es un rostro mestizo nacido de Adán-Cortés y Eva-Malinche, plasmados en el mural de Orozco, y es también el rostro del sincretismo en el que Coatlicue se funde con Cristo como en *Nuestros dioses* de Saturnino Herrán. Pocas naciones en el mundo han mantenido una producción artística de excelencia y asombrosa diversidad, durante un lapso tan largo. Desde el año mil quinientos antes de Cristo hasta el umbral del tercer milenio, no ha habido época en que no se haya creado una obra de arte de extraordinaria calidad en el territorio de lo que hoy es México. Por referir sólo un par de ejemplos, las naciones donde surgieron dos de las más grandes civilizaciones de la humanidad, Egipto y Grecia, no parecen haber logrado una continuidad de creación cultural que perdure hasta el presente.

Una vez superada la moda intelectual del materialismo histórico, que consideraba parte de la "superestructura" a las creaciones culturales y artísticas, han resurgido con gran vigor los estudios acerca de la historia cultural en todo el mundo. El sentido antropológico y sociológico de cultura, entendido como el "modo de vida total" de una comunidad, se ha unido al que alude específicamente a las actividades artísticas e intelectuales.[7] Algo similar ocurre en la historiografía francesa contemporánea con la fusión de la "historia de las mentalidades", de raíz antropológica, con la historia de las ideas y la historia del arte. La cultura se ha convertido "en la verdadera textura del lazo entre los seres humanos", por lo cual "la historia de los historiadores está encabezada por lo cultural" —apunta Jean-Pierre Riuox.[8] A su vez, Jean-François Sirinelli propone la siguiente definición operativa del intento de historiar "el mundo como representación":

> La historia cultural es la que se asigna el estudio de las formas de representación del mundo dentro de un grupo humano cuya naturaleza puede variar —nacional o regional, social o política—, y que analiza la gestación, la expresión y la transmisión. ¿Cómo representa y se representan los grupos humanos el mundo que los rodea? Un mundo figurado o sublimado —por las artes plásticas o la literatura—, pero también un mundo codificado —los valores, el lugar de trabajo y del esparcimiento, la relación con los otros—, contorneado —el divertimento—, pensado —por las grandes construcciones intelectuales—, explicado —por la ciencia— y parcialmente dominado —por las técnicas—, dotado de un sentido —por las creencias y los sistemas religiosos o profanos, incluso los mitos— un mundo legado, finalmente, por las transmisiones debidas al medio, a la educación, a la instrucción.[9]

La tradición historiográfica de México es amplia y de alta calidad en el ámbito de la política, la economía y el arte, pero no propiamente en el de la cultura, en su significación arriba citada. En ese contexto, y lejos de cualquier afán enciclopédico, emprendimos el presente proyecto cuyo carácter puede englobarse dentro del género del ensayo histórico. *El Alma de México* tiene

[7] R. Williams, *op. cit.*, p. 13.
[8] Jean Pierre Rioux y Jean François Sirinelli, *Para una historia cultural*, México, Taurus, 1998, p. 17.
[9] *Ibid.*, p. 21.

por objeto brindar una visión panorámica del desarrollo cultural de México desde la época pre-hispánica hasta el presente, a través de sus magnas creaciones artísticas.

El proyecto fue concebido, en primera instancia, para la televisión y el video. Así como no podemos sustraernos de la mundialización, tampoco podremos hacer caso omiso de uno de sus elementos fundamentales: la revolución de las comunicaciones. La televisión es, sin duda, uno de los inventos más importantes del siglo XX. Su capacidad de penetración es indudable, como lo es también su potencial para crear y difundir cultura. Como ocurre con el buen amor y la buena mesa, la cultura también nace de la vista. Por ello decidimos realizar una breve historia de la cultura a través de las artes visuales. Nuestra guía ha sido la belleza, y nuestro instrumento, el poder de la imagen. No aspiramos a la erudición, sino a despertar la emoción estética del espectador. Pensamos que ésa es la mejor vía para develar los enigmas del alma de México.

Lejos de pretender imponer una nueva versión oficial de la historia, aspiramos simple-mente a presentar de manera clara, sintética y atractiva el devenir cultural de nuestra nación, con el propósito de invitar a la reflexión y a profundizar en el estudio de los diversos temas, que por las características del medio televisivo se abordan de manera muy resumida. Sabedores de que toda comprensión histórica supone una interpretación y ésta se hace desde un esque-ma de supuestos que constituyen el punto de vista del historiador, hemos conformado un equipo plural de investigadores, autores y asesores, todos ellos autoridades reconocidas en las diversas épocas abordadas. Los textos y parlamentos que aparecen en los programas han sido cabalmente respetados, por lo cual la responsabilidad de los contenidos es de sus autores. Resultaría sumamente enriquecedor que los programas y el libro sirvieran para propiciar la reflexión y la polémica en las aulas, los hogares y los medios de comunicación acerca de nues-tra historia cultural.

La serie de televisión y video consta de doce programas de una hora de duración, divididos en las cuatro épocas fundamentales de nuestra historia: precortesiana, virreinal, independiente y contemporánea. A cada una le corresponden tres capítulos. Si bien dos de las características definitorias de la televisión como medio de comunicación son la inmediatez para emitir men-sajes y el carácter efímero de los mismos, en el momento en que se hermana con el video, el lenguaje audiovisual adquiere dignidad y permanencia análogas a la del libro. Por ello Conaculta y Televisa presentan ahora la versión editorial del proyecto. Estamos convencidos de que los medios de comunicación impresos y electrónicos, lejos de ser antagónicos, pueden y deben ser complementarios. El lenguaje audiovisual exige gran capacidad de síntesis en el texto, aunada a un lenguaje coloquial, escrito para ser escuchado en la compañía armoniosa de imágenes y música. El guión para un programa de televisión de una hora debe tener menos de veinte cuar-tillas, por lo cual la concisión resulta crucial. Kenneth Clark, autor y conductor de la serie *Civilización*, pionera en su género, decía que el tono de la narración televisiva debe asemejarse al de una inteligente conversación de sobremesa.

El libro que el lector tiene en sus manos reproduce, con algunas pequeñas adaptaciones para facilitar su lectura, los textos escritos como guiones de los programas. Los correspondientes a los periodos prehispánico y contemporáneo fueron escritos como libretos. En el caso de las etapas virreinal e independiente, los textos originales fueron adaptados al lenguaje audiovisual para integrarlos a los programas y, para no alterar el vínculo con la serie televisiva, así se publi-can. La investigación iconográfica que sirvió de base para la producción de los programas estuvo sustentada en un criterio primordialmente estético y se utilizó también para seleccionar las más de trescientas obras reproducidas en el libro.

Como complemento de los textos, se ofrece una síntesis visual de algunas de las obras más representativas de la pintura, la escultura y la arquitectura de México, desde la época prehispá-nica hasta el presente. Se ha intentado que la belleza de las imágenes constituya en sí misma un discurso elocuente acerca de la grandeza de nuestra tradición artística. No obstante, es necesario

reconocer que cualquier intento de selección o de síntesis resulta, inevitablemente, incompleto. Por ello, como responsable de la presente edición, pido disculpas por las innumerables omisiones que puedan encontrarse. De manera especial apelo a la comprensión del lector, así como de los propios creadores, para el caso de la época contemporánea. Ante la imposibilidad de incluir en un solo volumen la vastísima producción artística de las últimas décadas del siglo XX tuvimos que optar por un criterio de selección que resultara lo menos injusto posible. La decisión fue incluir solamente la obra de los artistas vivos que han sido reconocidos por sus propios colegas como "creadores eméritos", dentro del Sistema Nacional de Creadores.

En estos tiempos de feroz e irrefrenable mundialización, acaso el alma nacional representa el pilar más sólido de nuestra soberanía.

III. Agradecimientos

La televisión, la artesanía de lo posible es, ante todo, un trabajo de equipo. Por ello quiero expresar mi profundo agradecimiento a todos quienes hicieron posible la realización de *El Alma de México*. A Sari Bermúdez, presidenta del Consejo Nacional para la Cultura y las Artes por su decisión generosa de consolidar el presente proyecto iniciado en la gestión de su antecesor Rafael Tovar, actual Embajador de México en Italia, quien dio su total apoyo a nuestra propuesta, disposición que mucho le reconozco. A Carlos Fuentes por haberle dado a este proyecto una dimensión nacional e internacional, que sin su presencia difícilmente se hubiera logrado; a los autores de los textos: Mercedes de la Garza, Justo Fernández, José Antonio Nava, Alberto Sarmiento, Guadalupe Jiménez Codinach y Carlos Monsiváis, así como a los miembros del Consejo Asesor: Beatriz de la Fuente, Mercedes de la Garza, Eduardo Matos, Efraín Castro, Elías Trabulse, Eloísa Uribe y Roxana Velázquez por su buena disposición para adaptar su saber a las exigencias de la televisión; a los responsables de la belleza de las imágenes televisivas: Julián Pablo, Federico Weingartshofer, Michael Vetter, Eduardo Herrera y Miguel Garzón; a los compositores Mario Lavista, Federico Álvarez del Toro, José Antonio Guzmán, así como a Juan Arturo Brennan por la musicalización de los programas; a Guillermo Sheridan y Jorge F. Hernández; a Jorge Vázquez, Emilo Cantón y Emilio Cárdenas Elorduy; a María Cristina García Cepeda, María Teresa Franco, Gerardo Estrada y Carmen Gaytán; a José Carlos Canseco y Ana Margarita Ruiz, así como a Andrea Gentile y su equipo de producción por su profesionalismo y compromiso con el proyecto. Agradezco de manera especial el entusiasmo con el que Emilio Azcárraga Jean y Televisa apoyaron la coproducción de *El Alma de México*, muestra de que la colaboración entre los sectores público y privado para difundir la cultura mexicana puede rendir buenos frutos. Asimismo, mi gratitud para Alejandro Quintero Íñiguez, cuya intervención amistosa hizo posible la colaboración entre ambas instituciones.

Julio del 2001

MÉXICO
PREHISPÁNICO

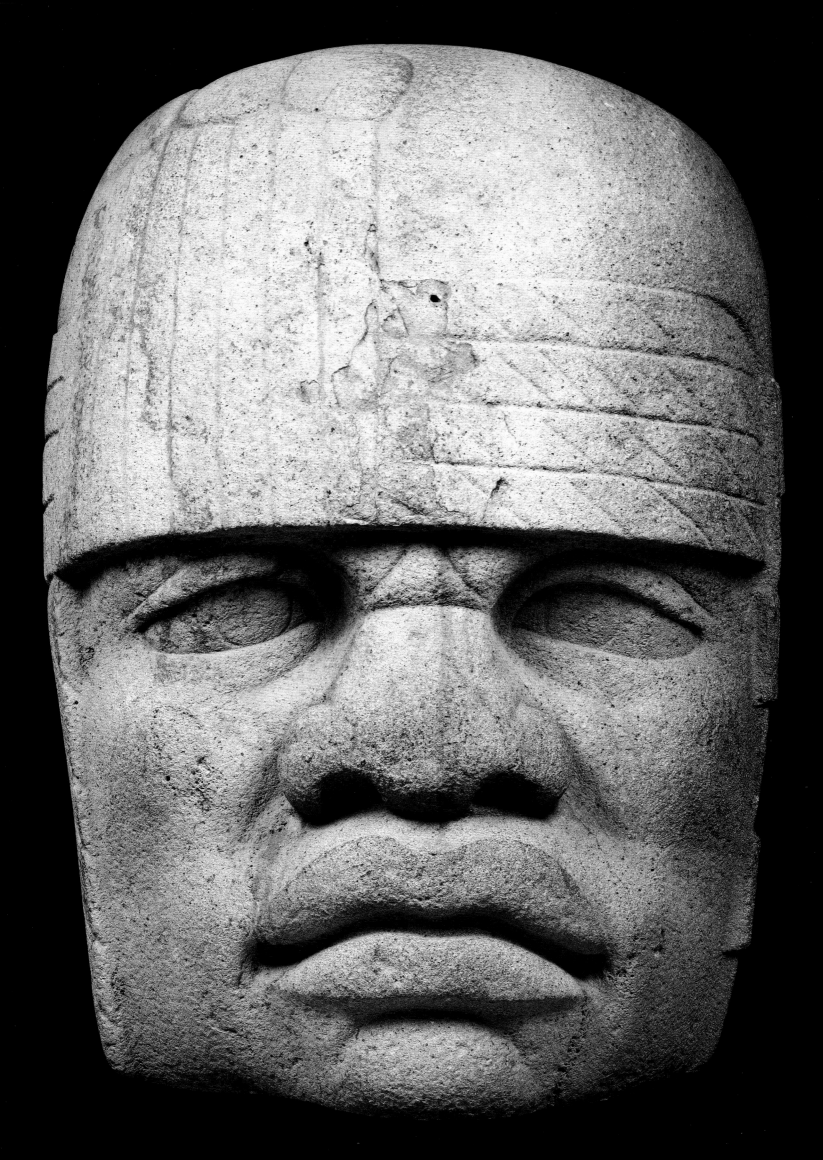

Cabeza colosal olmeca núm. 4
San Lorenzo Tenochtitlan,
Veracruz [1]

AMANECER DE MESOAMÉRICA

Héctor Tajonar

La cultura nació en el territorio de lo que hoy es México hace más de tres milenios. Fue el amanecer luminoso de una civilización que surgió y se desarrolló sola, aunque desde época temprana tuvo contacto con América del Sur. Fue una cultura original, con un legado artístico, enigmático y, en ocasiones, inescrutable. Esa gran civilización, que conocemos como mesoamericana, encierra múltiples misterios que no han terminado de resolverse.

A lo largo de 35 siglos, desde el año 2000 a.C. hasta su ocaso en 1521 con la conquista española, florecieron en Mesoamérica gran diversidad de culturas conformadas por características comunes. Una sola civilización con múltiples rostros.

El paisaje de Mesoamérica, cuyo territorio comprende parte de lo que hoy es México y Centroamérica, se cubrió de centenares de centros ceremoniales y ciudades, algunas de ellas más grandes y pobladas que sus contemporáneas europeas. Epicentros de religión y de poder, nudos del comercio y de vidas, cuyo diseño urbano tomó en cuenta los puntos cardinales y las trayectorias astrales.

Centros urbanos presididos por pirámides, la forma emblemática de la arquitectura prehispánica, armonizados por un manejo magistral del espacio exterior en el que tenían lugar sus fastuosas ceremonias religiosas y políticas.

La diversidad cultural se unificaba bajo las cuadrículas de la cosmovisión. Como todas las civilizaciones antiguas, los mesoamericanos se enfrentaron al desafío de las fuerzas naturales y muchos de sus elementos se convirtieron en manifestaciones de los dioses. El sol, la luna, la lluvia o el fuego convivían con los hombres y fueron representados en diversidad de formas y estilos, unidos por una idea del mundo que fue común a todos los pueblos mesoamericanos.

Los antiguos mexicanos tenían una concepción dualista del universo. Nacimiento-muerte, día-noche, lluvia-sequía; ciclo perenne de creación-destrucción. Los enigmas del cosmos se resolvían en un choque constante entre fuerzas antagónicas que debían ser apaciguadas continuamente. El deseo de que se tornaran más benévolas engendró una impenetrable jungla de dioses y de símbolos. Lo que hoy nombramos arte de Mesoamérica no es sólo la múltiple huella de una expresión estética, sino también el testimonio de una necesidad religiosa que, en ocasiones, se combinaba con fines de dominación política.

A pesar de su variedad, los rasgos de muchas de estas deidades muestran una asombrosa continuidad, desde la aparición de su pensamiento mágico-religioso hasta el colapso de su civilización. Huehuetéotl, dios del fuego, también conocido como el dios viejo, aparece en Cuicuilco, en el altiplano central, hacia el siglo III a.C.; es el mismo que vemos en Teotihuacán, el que aparece en cerámica de la cultura del Golfo y cuya imagen fue también reproducida por los aztecas, esculpida en el siglo XV. La cronología de sus diversas representaciones abarca 1 700 años. Lo mismo ocurre con Tláloc, dios de la lluvia, que define sus caracteres distintivos en Teo-

tihuacán, toma el nombre de Chaac entre los mayas y se denomina Cocijo entre las culturas zapoteca y mixteca de Oaxaca.

Observadores del movimiento celeste, los antiguos mesoamericanos alcanzaron elevados conocimientos astronómicos y matemáticos, que aplicaron con maestría en la elaboración de calendarios de asombrosa exactitud, no igualada hasta la Edad Media en Europa. Asimismo, antes que cualquier otra civilización en el mundo, los antiguos mayas descubrieron el cero.

La religión mesoamericana fue agrícola. Descubrieron y domesticaron la planta del maíz, que se volvió la base no sólo de su alimentación, como lo fueron el arroz y el trigo en otras latitudes, sino también el fundamento de su cultura. Del maíz emanaban las fuerzas de la naturaleza transformadas en deidades, para que ellas hicieran posible la continuidad de la planta sagrada y de la vida.

El juego ritual de pelota es otra evidencia de la continuidad cultural de Mesoamérica. Su afición o devoción se extendió a todos los confines de su geografía. Hasta ahora se han descubierto más de 1 500 campos para ese deporte sagrado, asociado con el sacrificio humano.

Así pues, en el mundo prehispánico existió un desarrollo intelectual avanzado y complejo que, paradójicamente, convivió con un relativo atraso tecnológico debido al desconocimiento del uso práctico de la rueda y, hasta muy tardíamente, del metal. Por carecer de animales de tiro, en Mesoamérica no existió ni el arado ni el carro de guerra.

Para el conocimiento de estas culturas se cuenta, en muchos casos, sólo con el lenguaje de sus obras artísticas. Aunque las fuentes originales escritas no son escasas, su desciframiento es extremadamente complicado. Si bien el arte revela con viva elocuencia lo más auténtico y profundo del alma de los pueblos, las creaciones artísticas del México antiguo están impregnadas de una compleja simbología que no ha resultado fácil desentrañar. Sus pinturas y esculturas poseen, además de una magnífica factura, una misteriosa fuerza expresiva; pero... ¿qué nos dicen?

En su intento por develar los secretos de estas obras completamente originales, estudiosos de todo el mundo han intentado elaborar una estética del arte mesoamericano partiendo del pensamiento mágico-religioso de sus creadores. Algunas visiones europeas han intentado juzgar el arte de cualquier región del mundo con base en los cánones establecidos por la estética grecolatina. Ello resulta no sólo injusto, sino limitante y simplificador. Salvador Toscano postuló que "lo terrible y lo sublime" eran los conceptos definitorios del arte mesoamericano, mientras que Paul Westheim encontró que "el dualismo es el principio esencial del mundo precolombino".

Las manifestaciones más antiguas de la imaginación plástica en estas tierras surgieron hace unos 10 mil años antes de Cristo. El hombre prehistórico se impuso paulatinamente al mundo que lo rodeaba en la medida en que se afirmó como ser racional y expandió las posibilidades de su imaginación. Así plasmó, en el norte de México, su potencial creativo en las pinturas rupestres, como las encontradas en Baja California Sur, declaradas por la UNESCO patrimonio cultural de la humanidad.

Cuatro mil años antes de Cristo empezaron a surgir las primeras sociedades agrícolas sedentarias que lograron domesticar varias plantas como el frijol, la calabaza, el aguacate y el maíz. Hacia 2500 a.C. aparecieron dos fenómenos que marcan el inicio del llamado periodo preclásico o formativo de la civilización mesoamericana: nuevas formas de organización social y la alfarería. La cultura germinó sobre tres pilares: sedentarismo, agricultura y alfarería.

La cerámica tuvo fines meramente utilitarios para almacenar alimentos o beber agua. En Tlatilco se produjeron las célebres estatuillas de barro conocidas como "mujeres bonitas", símbolo vivo de la fecundidad, expresión de la sensualidad y erotismo del cuerpo femenino. Las bicéfalas aluden al principio de dualidad. Poco a poco, los antiguos mexicanos fueron "enseñando a mentir al barro", como decían los nahuas, hasta convertirlo en maravillas de gracia y delicadeza. Durante el periodo preclásico hubo manifestaciones culturales en varias regiones de Mesoamérica; en el altiplano central, lo que hoy es la ciudad de México y sus alrededores,

en la costa del Golfo, en el área maya, en Oaxaca y en el occidente. Entre todas ellas destaca una misteriosa cultura, conocida con el nombre de olmeca, que se erigió como una de las culturas fundacionales de Mesoamérica.

La cultura olmeca floreció junto a ríos y pantanos, en un terreno de exuberante vegetación, en parte de los territorios de los actuales estados de Tabasco y Veracruz. Su principales asentamientos se ubicaron en La Venta, San Lorenzo y Tres Zapotes. Persisten infinidad de enigmas alrededor de los olmecas. No sabemos siquiera cómo se llamaban a sí mismos, ni qué lengua hablaban. Los conocemos por olmecas, "habitantes de la región del hule", porque así los nombraron los mexicas más de mil años después. Resulta realmente asombroso que en el origen mismo de la civilización mesoamericana esta cultura primigenia haya creado obras de espléndida factura y complejidad simbólica sólo igualada, cientos de años más tarde, por los mayas y los aztecas. Por ello, los olmecas constituyen una de las culturas más enigmáticas de la humanidad. Su inconfundible y magistral estilo artístico marcó de manera indeleble el espacio y el tiempo del México antiguo.

Las cabezas monumentales olmecas han asombrado al mundo de la arqueología y el arte desde 1862, en que fue descubierta la primera de ellas en el poblado de Hueyapan, Veracruz, hoy conocida como el monumento A de Tres Zapotes. Las facciones del personaje representado hicieron pensar a su descubridor, José Melgar, que provenía de Etiopía; especulación sin fundamento, ya que los primeros inmigrantes africanos no llegaron a América hasta el siglo XVI, cuando fueron traídos en calidad de esclavos por los colonizadores españoles. Hasta ahora se han descubierto diecisiete inmensos monolitos de expresión sabia que guardan celosamente su misterio. Fueron esculpidos en piedras volcánicas que pesan entre seis y 50 toneladas y tuvieron que ser transportados entre 60 y 100 kilómetros hasta el lugar en que fueron colocados, lo que implicó una organización sociopolítica avanzada, así como una sorprendente destreza tecnológica.

Las cabezas de San Lorenzo constituyen el grupo de mayor perfección artística debido a la calidad de su factura y la profundidad de su expresión. La cabeza 1 de San Lorenzo, conocido como "El Rey", es la cabeza más grande y su mirada apacible, perdida en el tiempo, y la suavidad de sus facciones, le confieren un carácter de tranquilidad. La muy deteriorada cabeza 2 presenta evidencias de destrucción intencional y hay otra, con forma semitriangular con el vértice trunco hacia abajo, lo que la hace ver pequeña. Sin embargo, representa a un joven que expresa una cierta candidez.

Tal vez la más armónica de todas las cabezas monumentales olmecas sea la cabeza 4 de San Lorenzo. Formalmente perfecta, es una obra maestra que expresa los más altos valores de la espiritualidad humana, aunados a una serena sensualidad. Su verticalidad, sus vigorosas facciones, la inteligencia de su mirada y su actitud de profunda concentración dotan a esta escultura de una impresionante energía y fuerza expresiva. Tiene un tocado que se distingue por llevar dos garras de ave de presa a los lados. Su entrecejo fruncido, su estrabismo y la calidad del modelado de sus facciones le confieren un carácter de poderío y firmeza. Es un vivo retrato de la sabiduría.

La cabeza 6 de San Lorenzo, ligeramente asimétrica, tiene una expresión de dureza, mientras que la 8 de San Lorenzo destaca por la pureza y el rigor de su composición simétrica. La precisión del diseño, su impecable factura y la expresión de honda reflexión, serenidad y señorío del personaje dan testimonio de la insondable sapiencia de sus creadores.

Las cuatro cabezas provenientes de La Venta, en Tabasco, quizá no tienen la calidad de factura de las de San Lorenzo, pero no por ello dejan de ser impresionantes y grandiosas. La 1 es la mejor conservada y la de mayor calidad escultórica de esta zona. Es una figura asimétrica; su rostro adusto está imbuido de severidad. Proyecta la personalidad de un hombre iluminado. De armónica proporción y estructura lograda, la cabeza 2 de La Venta esboza una sonrisa, lo que le imprime jovialidad. La cabeza 4 fue esculpida en un tipo de basalto distinto al de las otras cabezas de La Venta, por lo cual muestra una erosión a manera de desprendimiento de láminas de piedra.

Las cabezas de Tres Zapotes son las menos conocidas y las de menor calidad artística. La cabeza 1, conocida como el monumento A de Tres Zapotes, es célebre por haber sido la primera en ser descubierta. Su factura es defectuosa y es la más pequeña de todas. La cabeza 2, conocida como monumento Q de Tres Zapotes, revela una personalidad recia y firme. En 1970 fue encontrada la cabeza conocida como de La Cobata que, a diferencia de las demás, representa a un individuo muerto.

Se ha dicho que estas obras son retratos en piedra de guerreros, gobernantes o jugadores de pelota. En efecto, lo más probable es que se trate de personajes de alta jerarquía dentro de la sociedad olmeca, tal vez chamanes-sacerdotes y gobernantes que combinaban sus funciones mágico-religiosas con el ejercicio del poder político. Para Beatriz de la Fuente, "las cabezas colosales no son exclusivamente retratos de personajes... son, además, expresiones simbólicas de ideas y creencias profundamente arraigadas en la cultura que las creó... son retratos de individuos a la vez que símbolos culturales".[1]

Creaciones únicas e inconfundibles en la historia del arte universal, las cabezas monumentales olmecas son la expresión de un pueblo que quiso exaltar la dignidad del hombre. Hombres congelados en piedra, símbolos culturales hundidos en el silencio de la naturaleza, cuyos secretos viajan en la noche de los tiempos.

El jaguar ocupa un lugar preponderante dentro de la iconografía olmeca. Así lo han señalado la mayoría de los especialistas. Otros han exaltado la importancia de la serpiente y algunos más han descubierto lo que llaman el "dragón olmeca", combinación de sierpe con algunos rasgos felinos. El debate se asemeja a un juego de adivinanzas permeado por el rigor científico.

A pesar de su importancia como animal sagrado, las representaciones realistas de jaguar son escasas en el arte olmeca. Hay obras que parecen la representación plástica de un rito chamánico y otras donde la figura del jaguar se funde con el clásico personaje sobrenatural olmeca que aparece en muchas otras esculturas. El personaje parece realizar un viaje mágico recostado sobre el lomo del jaguar, sujetándole la cola para imbuirse de sus poderes sobrenaturales. Desde los remotos tiempos de los olmecas hasta los mexicas hay una línea de continuidad del jaguar como animal sagrado.

Los olmecas tampoco esculpieron muchas imágenes realistas de serpientes. En el monumento 19 de La Venta una serpiente de cascabel envuelve a un personaje, un relieve en el que están representados los elementos esenciales de la serpiente emplumada, uno de los símbolos centrales de la religión mesoamericana. Este maravilloso ejemplo de continuidad del simbolismo mágico-religioso en el México antiguo, se confirma en las múltiples representaciones de serpientes emplumadas a lo largo de la historia y de la geografía de Mesoamérica.

El destacado artista mexicano Miguel Covarrubias realizó un minucioso estudio del "estilo olmeca" para mostrar la continuidad de sus elementos iconográficos y su influencia en las culturas de Oaxaca, los mayas y los mexicas. El resultado hace evidente el influjo de la simbología y de la estética de la cultura fundacional olmeca sobre sus continuadores. Además del jaguar y la serpiente se ha identificado a un animal mitológico llamado "dragón olmeca", constituido por elementos de caimán, águila, jaguar, serpiente y algunos rasgos humanos. Este ser mitológico, representado en las hachas votivas, está vinculado con la fertilidad de la tierra, el maíz, las nubes y la lluvia, el agua, el fuego, así como con el poder de los gobernantes.

El arte y la simbología olmeca se caracterizan por su capacidad de sintetizar y estilizar elementos de diversos animales, combinándolos mediante una asombrosa imaginación plástica, que alterna el realismo con la abstracción. La prodigiosa imaginación de los olmecas creó otras misteriosas esculturas monumentales en monolitos con forma de prisma rectangular que han sido llamados por los arqueólogos "altares", y más recientemente "tronos".

Beatriz de la Fuente, *Cabezas colosales olmecas*, México, El Colegio Nacional, 1992, pp. 15-16.

El trono designado con el número 4 de La Venta representa a un hombre de tamaño natural, sentado en el suelo con las piernas cruzadas, que surge de un nicho. Con la mano izquierda se toma un tobillo y con la derecha sujeta una cuerda, asociada con las relaciones dinásticas, la cual es recibida por un personaje esculpido en alto relieve. Sus facciones no coinciden con la fisonomía olmeca, sino con la maya. Arriba del personaje central hay una especie de cornisa con un relieve de un animal mitológico, que la mayoría de los especialistas ha identificado como un jaguar. El poeta Rubén Bonifaz Nuño mira en ese relieve dos serpientes vistas de perfil cuyas fauces se unen. En otras obras esculpidas 2 000 años después por los mexicas, aparecen con mayor realismo dos cabezas de serpientes: las vemos en la Coatlicue, en el Tláloc de la colección Uhde y también en la Piedra del Sol.

En el altar 5 de La Venta otro chamán lleva a un personaje del tamaño de un niño pequeño en sus brazos, en actitud de ofrendarlo. En los lados del monolito hay unos personajes adultos con infantes en brazos, parecidos a las esculturas de cerámica conocidas como *baby face* o cara de niño. El personaje que surge del nicho de este trono tiene características similares a las de la escultura de serpentina verde conocida como el *Señor de las Limas*, una de las obras más conmovedoras de la cultura olmeca por la calidad de su tallado, la complejidad de su simbología y su exquisito refinamiento. El rostro del infante mitológico es semejante al de algunas hachas votivas. El sacerdote-gobernante expresa una notable actitud de éxtasis.

Ante las maravillas del universo olmeca, nuestra admiración se desdobla en preguntas: ¿representan estas criaturas a niños enmascarados a punto de ser ofrecidos en sacrificio?, ¿se trata de un simple objeto ritual, o es acaso el símbolo del supremo poder sobrenatural? Tal vez nunca lo sabremos.

Los escultores olmecas también dominaron la cerámica. Estas figuras con caracteres infantiles, conocidas como *baby face* o cara de niño, son una muestra más de su talento artístico. Además de la gracia propia de los niños, estas obras tienen dignidad, señorío y, como todo el arte olmeca, grandeza.

En La Venta se encontró una ofrenda conformada por quince figuras humanas de jade y hachas de granito, que pudo representar una reunión de poderosos, o algún rito iniciático. El jade y la jadeíta fueron piedras especialmente apreciadas a lo largo y ancho de Mesoamérica. Desde la época de los olmecas se le atribuyeron poderes sobrenaturales, por ello abundan las esculturas talladas en ese material.

En 1982 tuvo lugar un extraordinario hallazgo arqueológico en el cerro Manatí, uno de los espacios sagrados olmecas que se levanta entre lagunas y pantanos sobre la cuenca del río Coatzacoalcos, al sur de Veracruz. Ahí fueron encontrados unos maravillosos bustos humanos esculpidos en madera, realizados hace más de 3 mil años, que milagrosamente se han conservado a pesar de la elevada humedad de la zona. Los ojos rasgados de estas enigmáticas figuras les dan una apariencia señaladamente oriental.

Las estelas talladas en relieve fueron también invenciones originales olmecas. La estela 1 de La Venta muestra una de las pocas representaciones femeninas en el arte olmeca. En la estela 2 está esculpido un soberano con un bastón de mando y un complicado tocado, y en la estela 3 se plasma una ceremonia ritual en la que aparecen dos personajes frente a frente, ricamente ataviados y con tocados de compleja simbología.

El relieve identificado como monumento 13 de La Venta muestra también a un personaje barbado caminando con un portaestandarte, por lo cual se le ha llamado *El viajero* o *El embajador*. Al frente del dignatario están labrados tres jeroglíficos que datan de entre los años 500 y 600 a.C. Son quizá los más antiguos de Mesoamérica y hasta la fecha no se han podido descifrar. El relieve conocido como monumento 63 representa un personaje barbado que sujeta un enorme estandarte. En la parte superior hay un elemento poco común en la iconografía olmeca: la representación estilizada de un animal acuático.

El hombre, como soberano-chamán-sacerdote, fue el tema central del arte olmeca. Además del *luchador* y de las cabezas colosales, existen magníficos ejemplos de esculturas antropomor-

fas, mezcladas con elementos de animales sagrados. Los artífices de la estética olmeca supieron combinar el rigor de la geometría con el manejo de lo cóncavo y lo convexo. Respetaron la armonía de las proporciones y confirieron una admirable fuerza expresiva a cada una de sus esculturas. La pieza conocida, no sin razón, como *El Príncipe*, resume todas estas virtudes.

Las espléndidas esculturas de gemelos constituyen un hallazgo arqueológico reciente en el rancho El Azuzul, en Veracruz. La postura felina es común en este tipo de esculturas antropomorfas; sus tocados, en cambio, son excepcionales.

Espejo fiel de la personalidad de sus creadores, las esculturas olmecas proyectan armonía con la naturaleza, contemplación y fortaleza de espíritu. A lo largo de la historia del arte universal el rostro humano ha sido un tema recurrente. Las máscaras olmecas esculpidas en jade de diversos colores, y en otras piedras semipreciosas, ocupan un lugar especial dentro de esta tradición. Es notable el dominio de los materiales sin haber contado con herramientas de metal. La precisión de las facciones, lograda mediante la sutil modulación de curvas y planos, dotan de nobleza a estas miradas inmóviles. La creatividad olmeca en otras latitudes se manifiesta asimismo en obras de gran movimiento, que representan acróbatas.

Durante el periodo preclásico, la cosmovisión y el estilo olmeca se extendieron en un vasto territorio que abarca desde el río Pánuco, en el norte de Veracruz, hasta Costa Rica. Sus huellas son visibles en la zona maya, el altiplano central de México, así como en Morelos, Guerrero y Oaxaca. En Chalcatzingo, Morelos, fue descubierto un relieve que data del año 1000 a.C. conocido como *El Rey*. Algunos estudiosos lo han identificado como antecedente de Tláloc.

El estilo olmeca se hizo presente en los relieves de Chacatzingo, con sus *dragones*; en Teopantecuanitlán, Guerrero, a través de pinturas rupestres. Otro de los sitios en los que se hace patente la presencia del estilo olmeca es Izapa, antecedente inmediato de la cultura maya, que floreció entre los siglos I y II a.C. en la costa de Chiapas. Ahí se desarrolló un estilo en el que sobresalen las estelas, a veces asociadas a altares zoomorfos, a fuerzas relacionadas con el agua o que relatan algún rito de decapitación. Fue encontrado junto a la estela 1 de Izapa, en la que están plasmadas las fuerzas relacionadas con el agua.

El ocaso de los olmecas fue un proceso largo que ocurrió entre los años 300 a.C. y 200 de nuestra era. Su legado artístico y cultural dejó una huella imborrable en todos los pueblos mesoamericanos. Esta civilización primigenia creó uno de los pilares de la unidad cultural del México antiguo. Sus obras nos conmueven por su especial belleza y admirable rigor conceptual; son muestra de la grandeza y refinamiento de una de las culturas fundadoras de Mesoamérica. Acaso los misterios de este arte único y los enigmas de su inconfundible estilo quedarán para siempre sepultados en la selva de los tiempos.

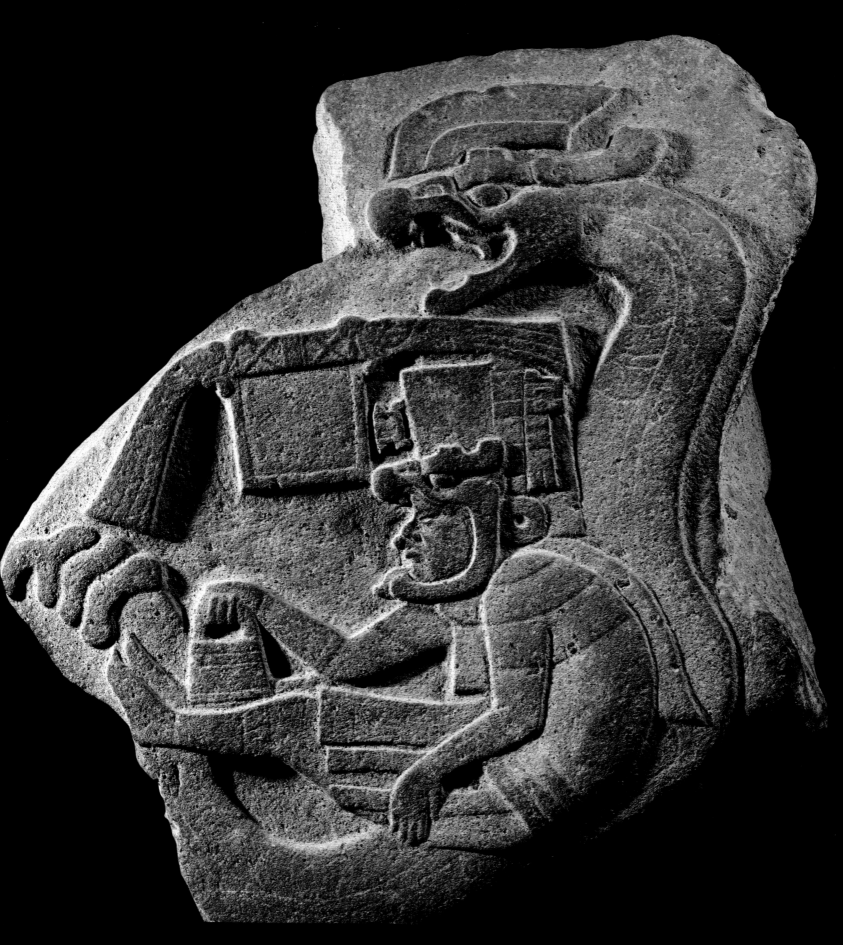

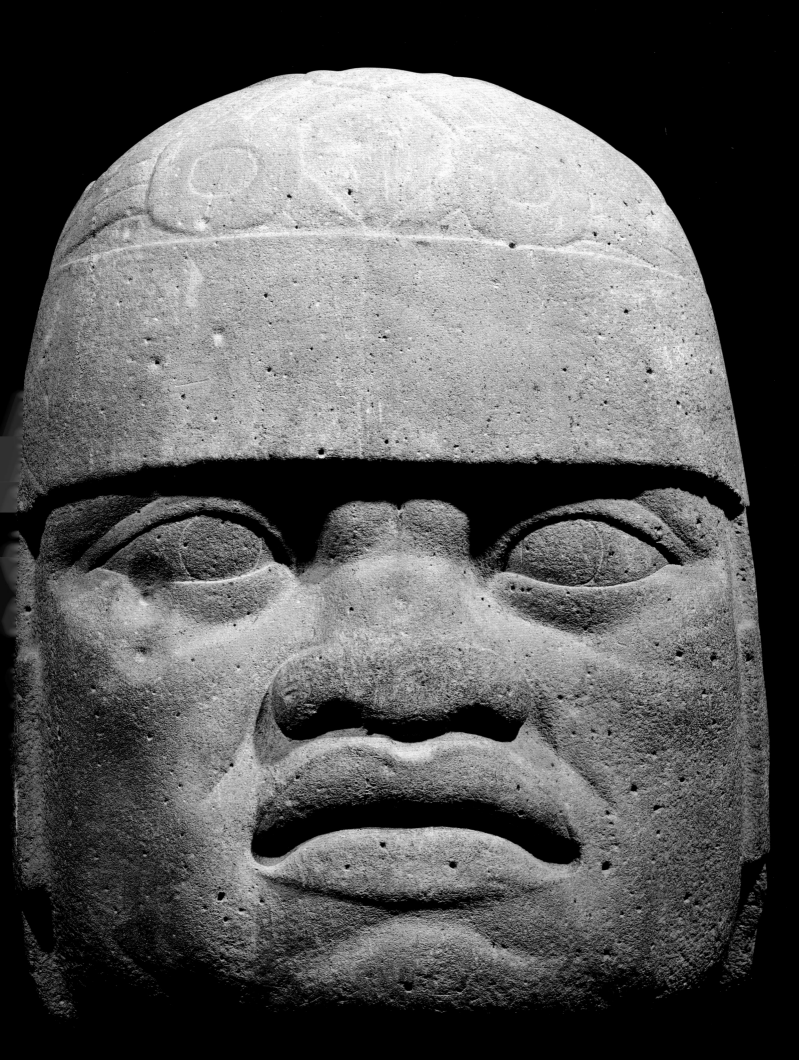

Cabeza colosal olmeca núm. 6
San Lorenzo Tenochtitlan, Veracruz [3]

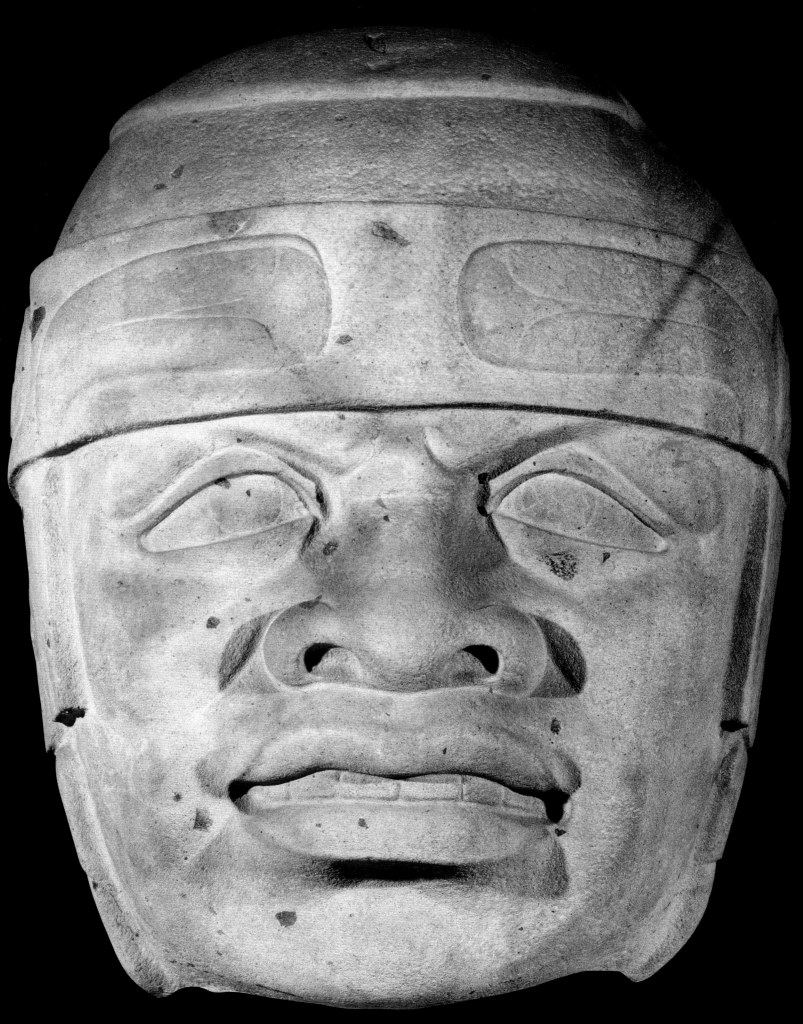

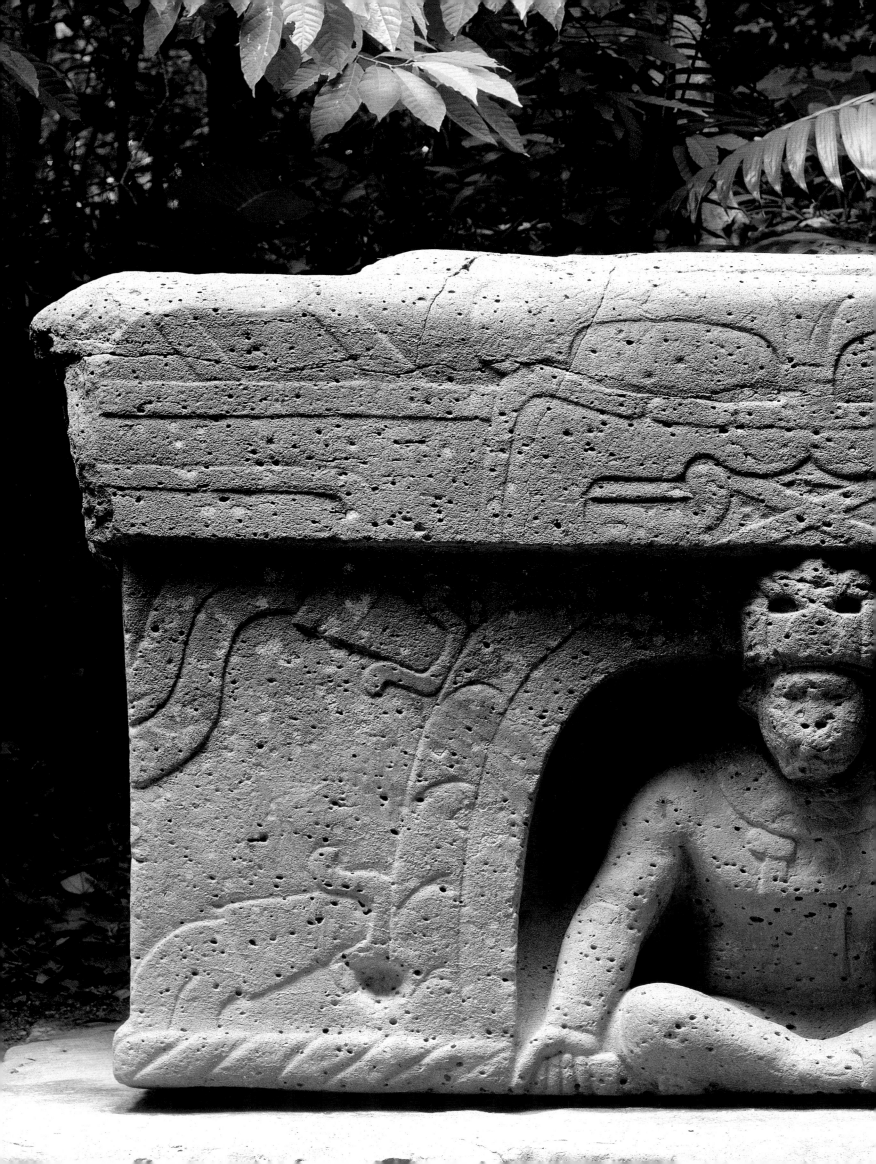

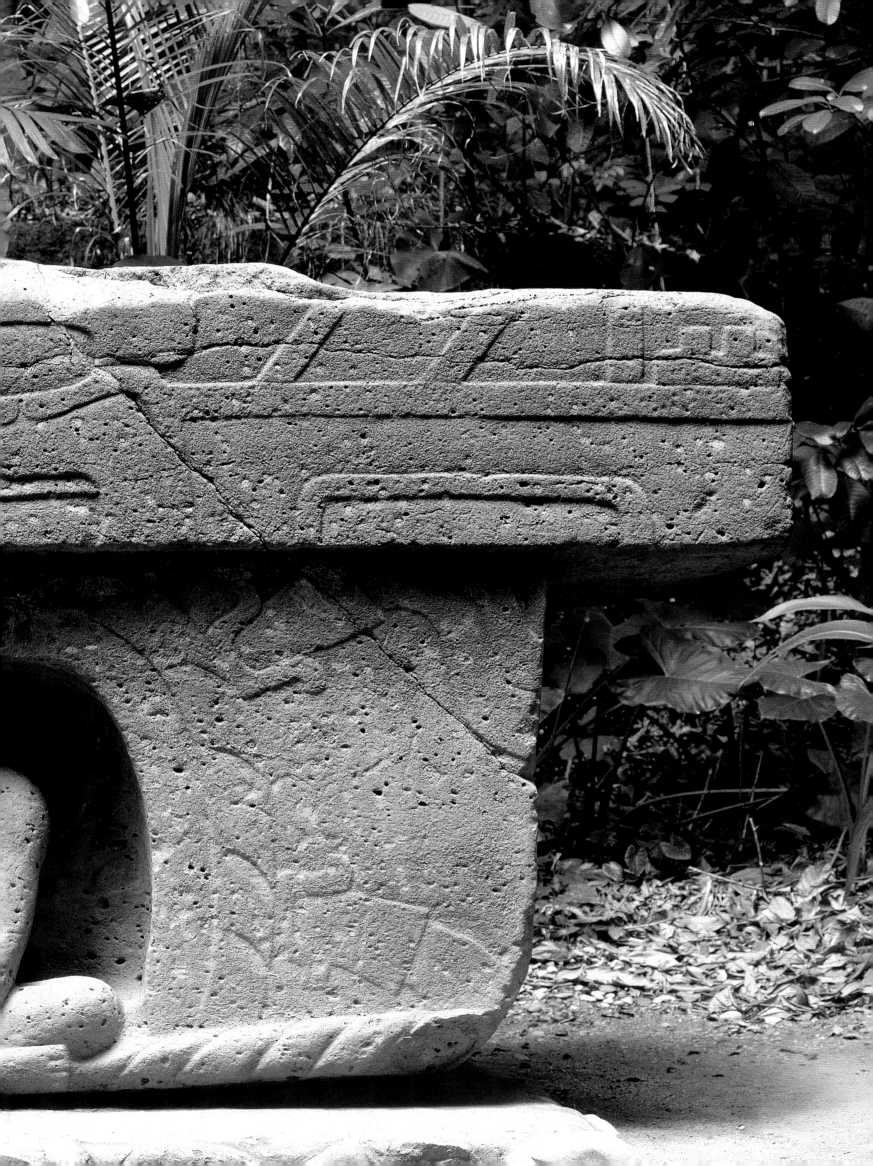

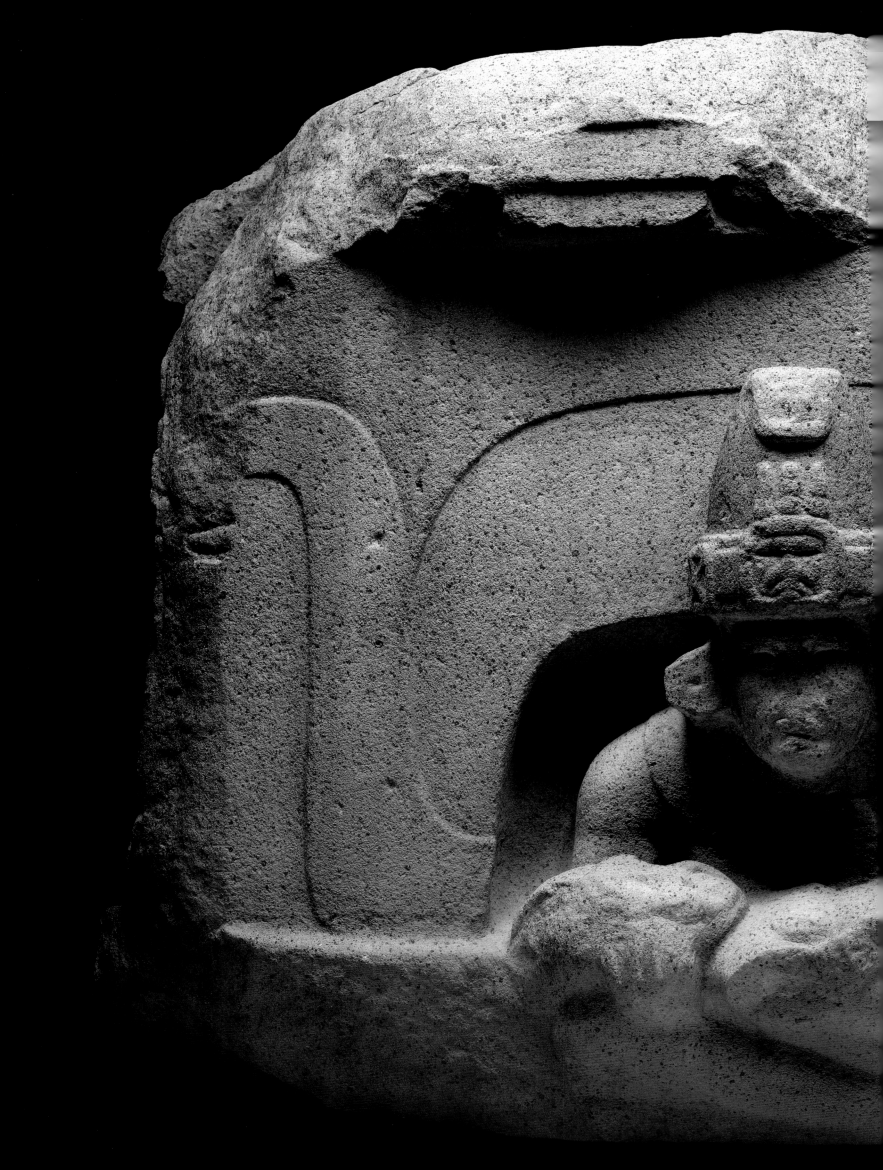

Altar 5
La Venta, Tabasco [6]

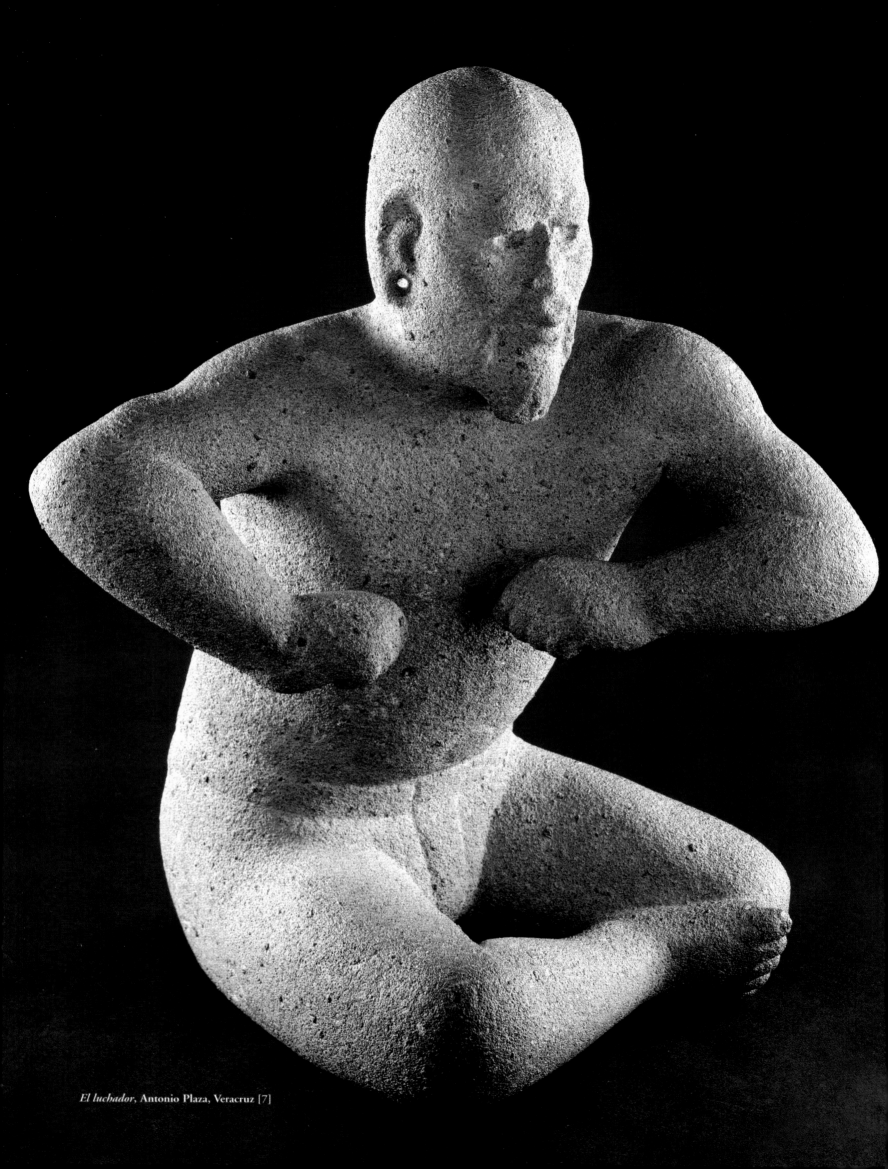

El luchador, Antonio Plaza, Veracruz [7]

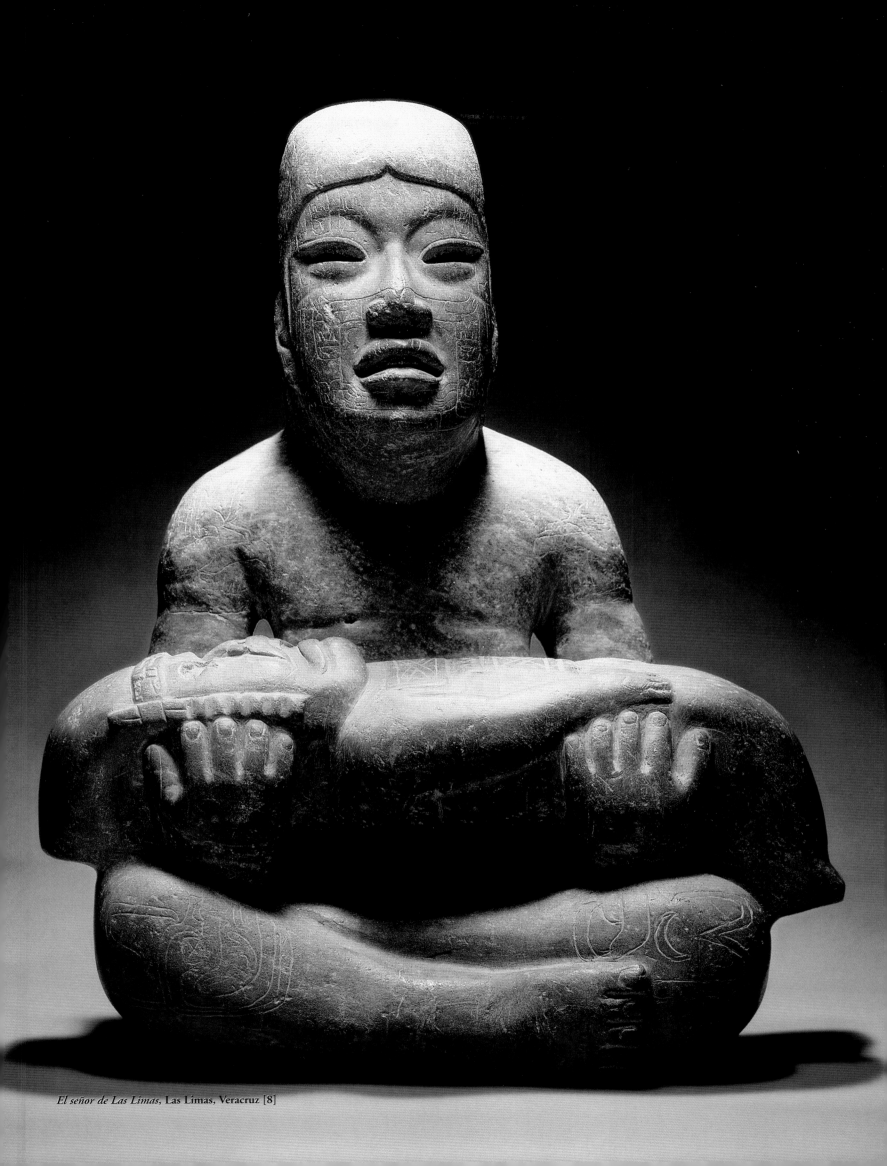

El señor de Las Limas, Las Limas, Veracruz [8]

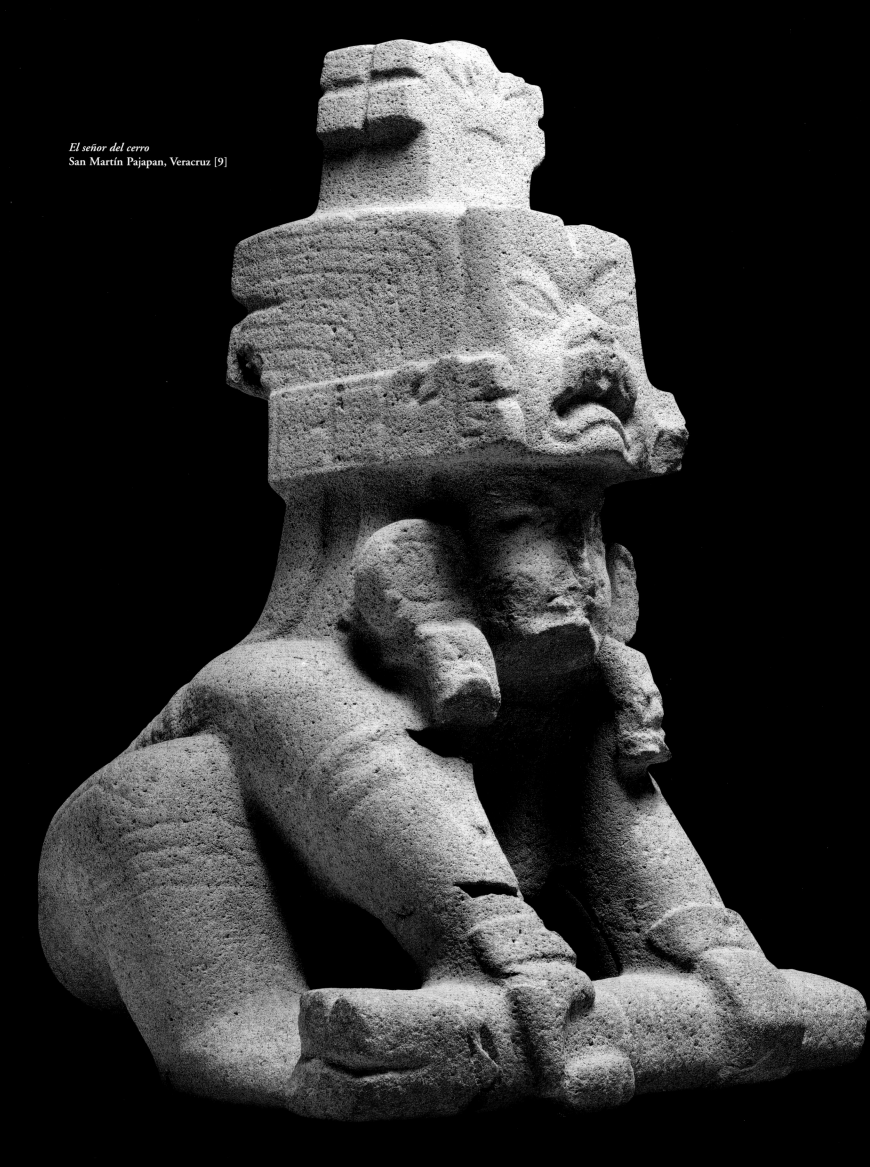

El señor del cerro
San Martín Pajapan, Veracruz [9]

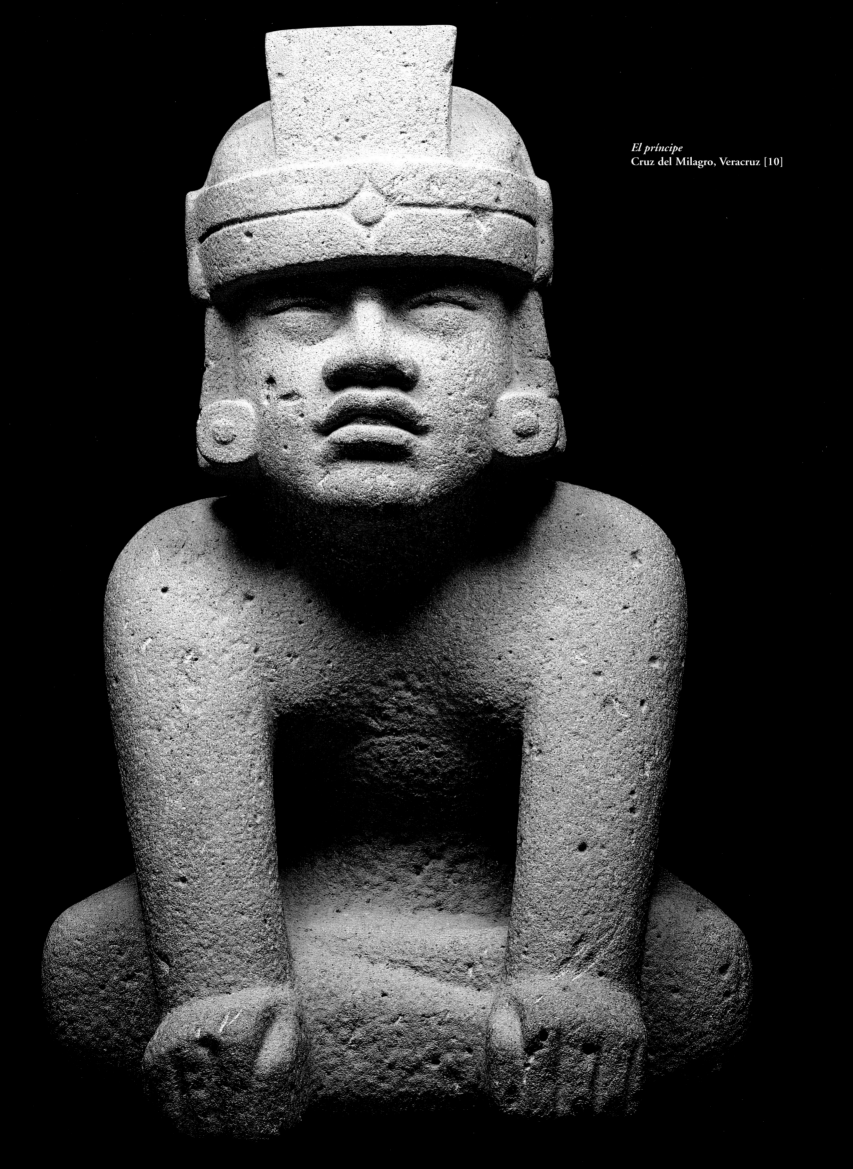

El príncipe
Cruz del Milagro, Veracruz [10]

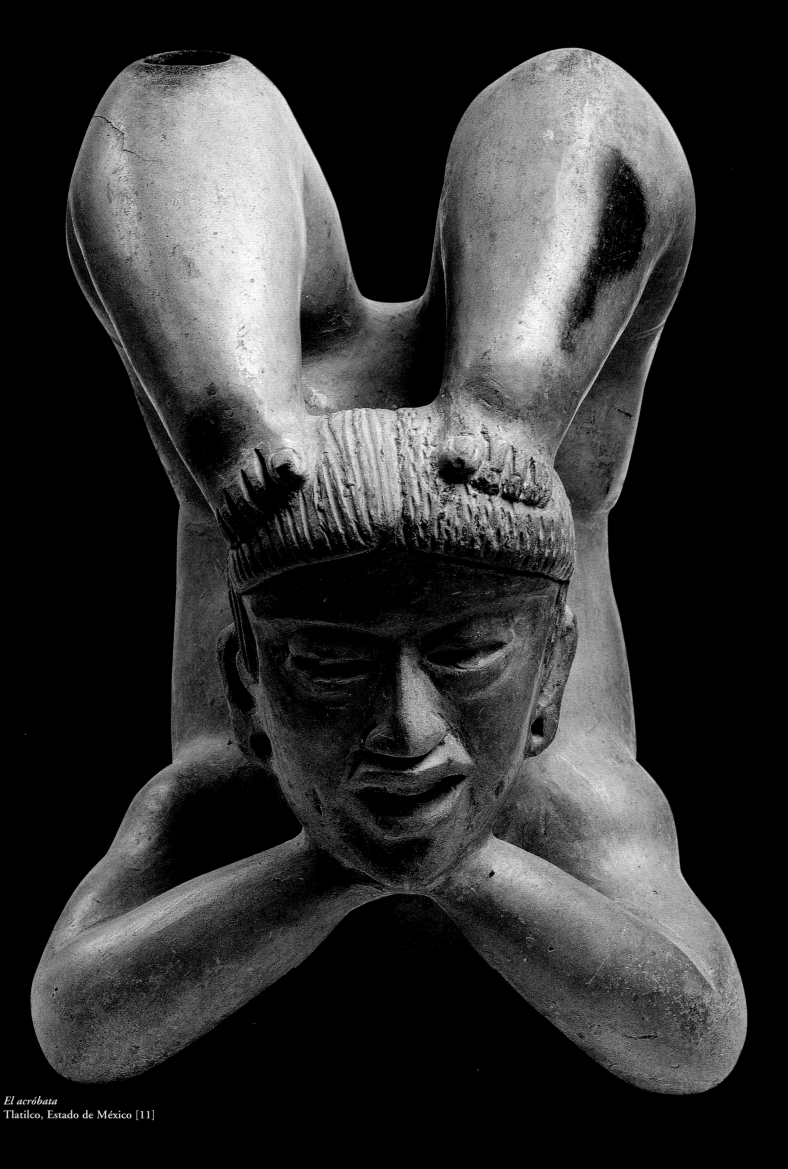

El acróbata
Tlatilco, Estado de México [11]

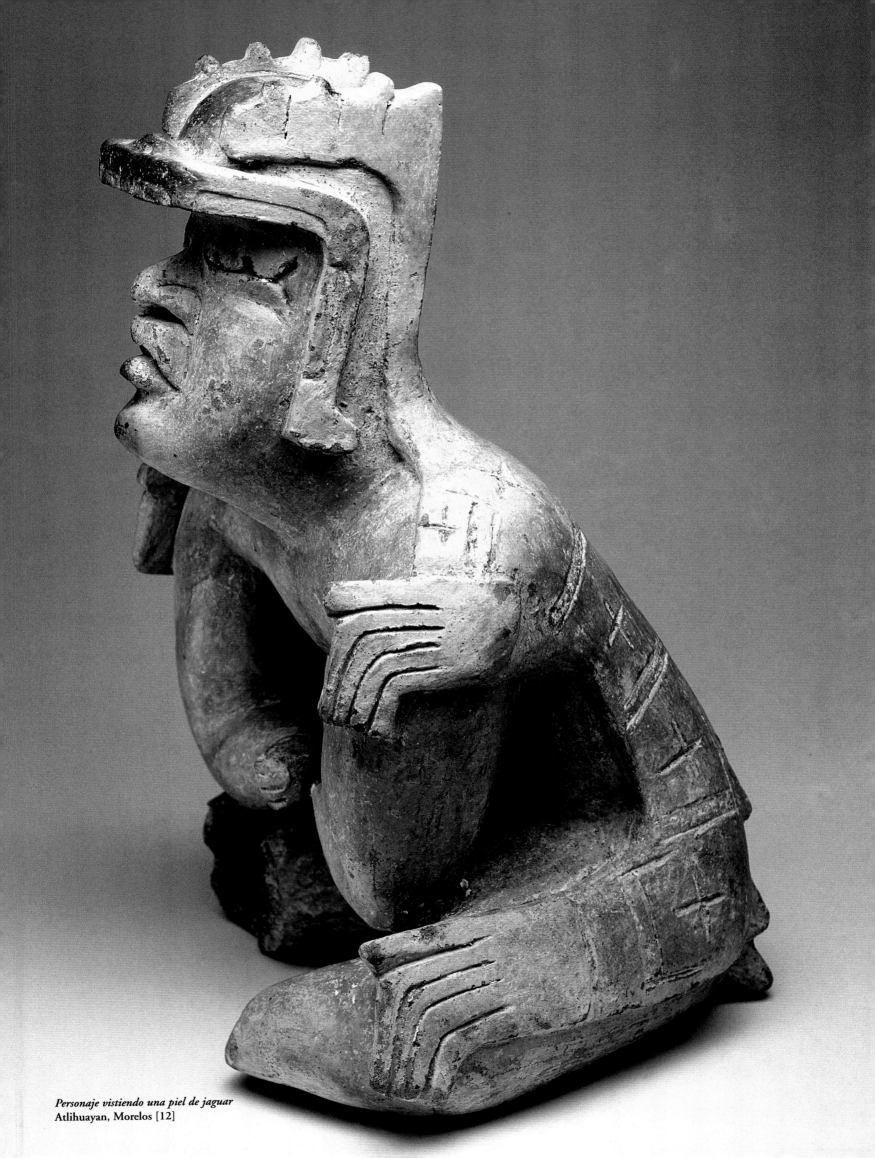

Personaje vistiendo una piel de jaguar
Atlihuayan, Morelos [12]

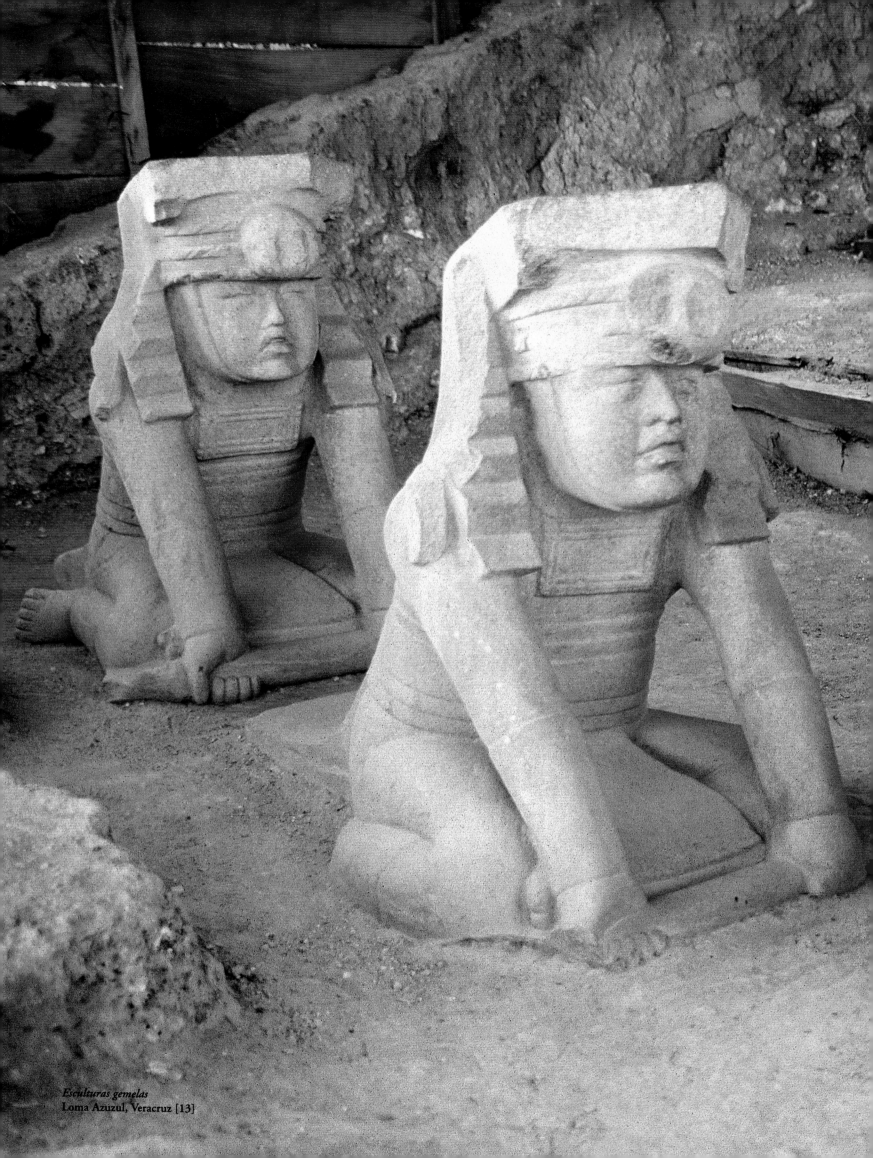

Esculturas gemelas
Loma Azuzul, Veracruz [13]

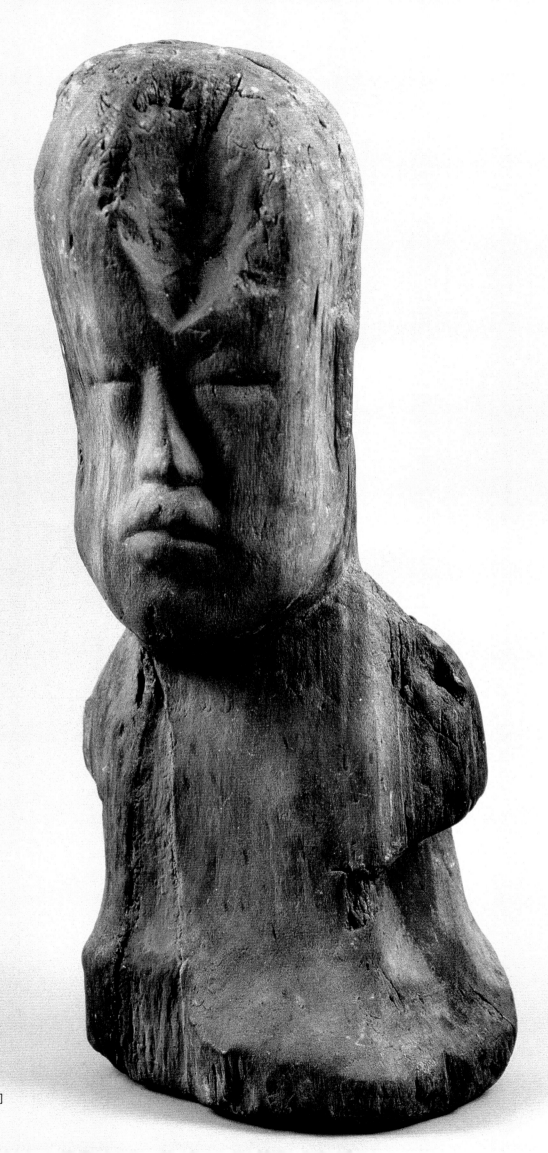

Busto de madera
El Manatí, Veracruz [14]

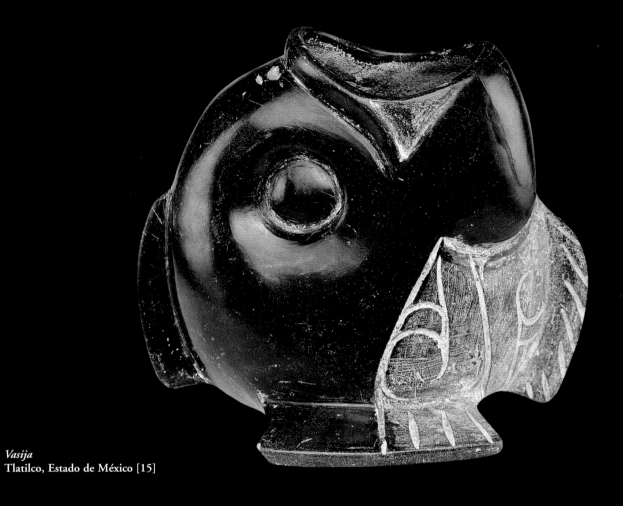

Vasija
Tlatilco, Estado de México [15]

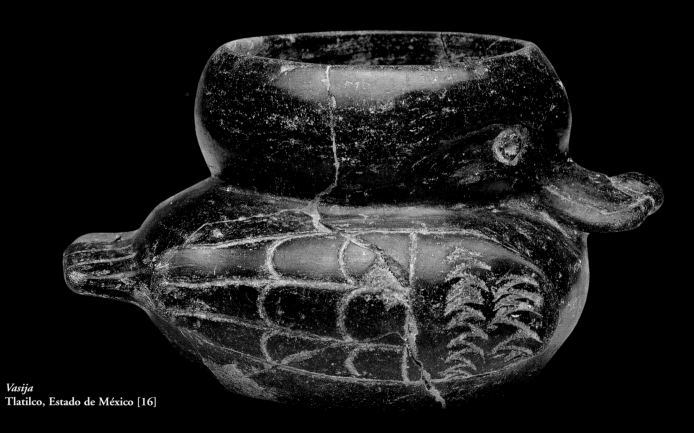

Vasija
Tlatilco, Estado de México [16]

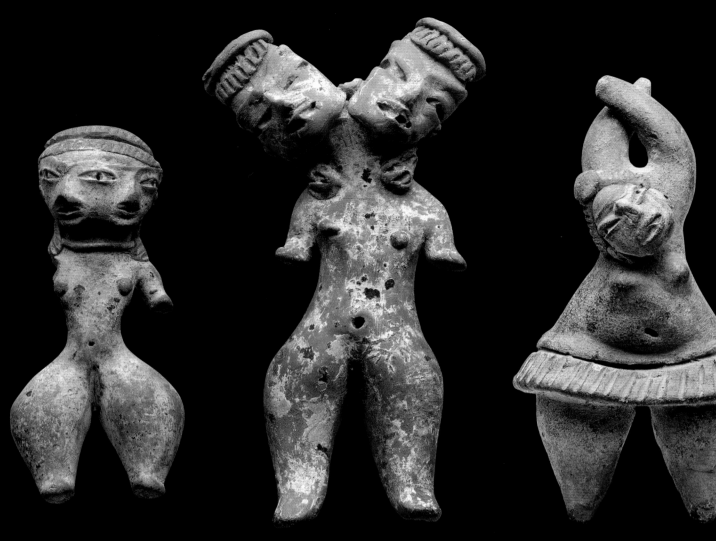

Figura femenina con dos caras
Tlatilco, Estado de México [17]

Figura femenina con dos cabezas
Tlatilco, Estado de México [18]

Figura antropomorfa femenina
Tlatilco, Estado de México [19]

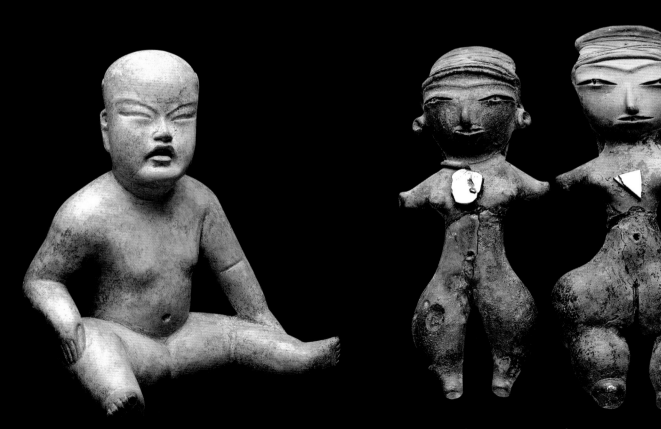

Figura hueca de barro
al estilo baby face [20]

Figuras femeninas con espejo de pirita
Tlatilco, Estado de México [21]

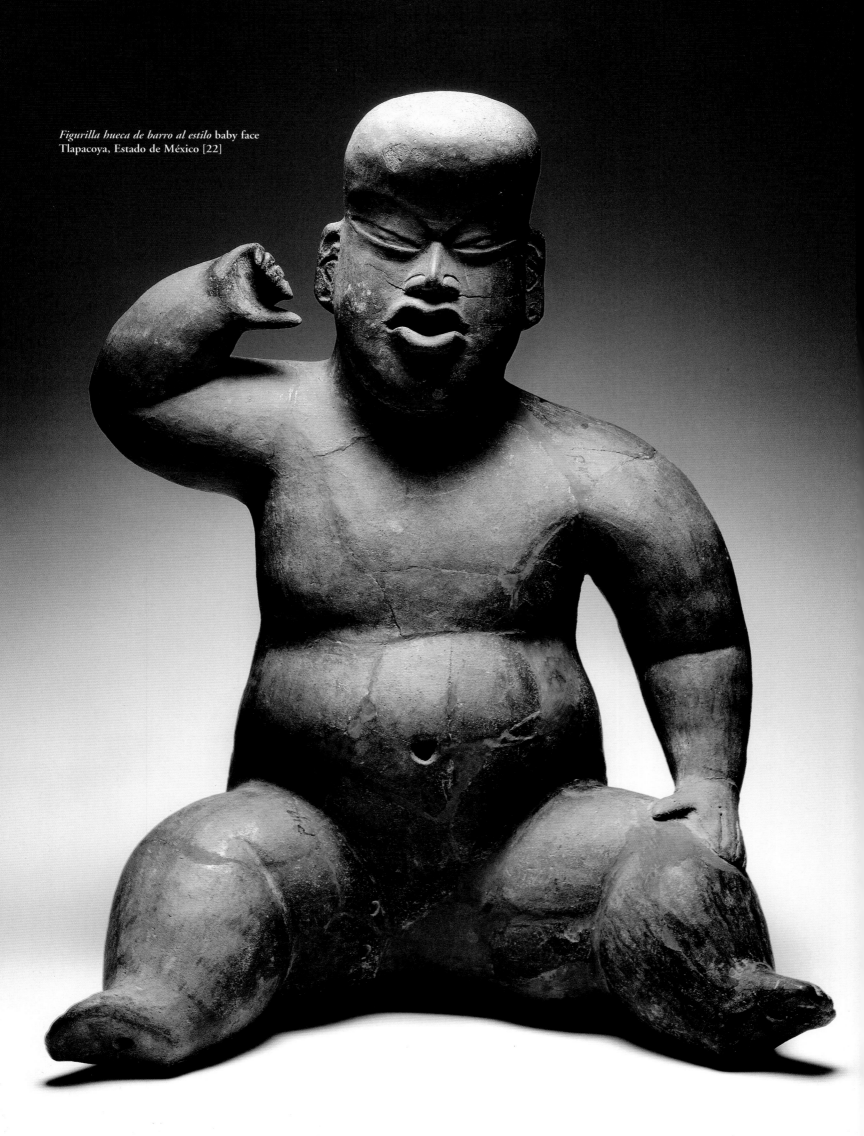

Figurilla hueca de barro al estilo baby face
Tlapacoya, Estado de México [22]

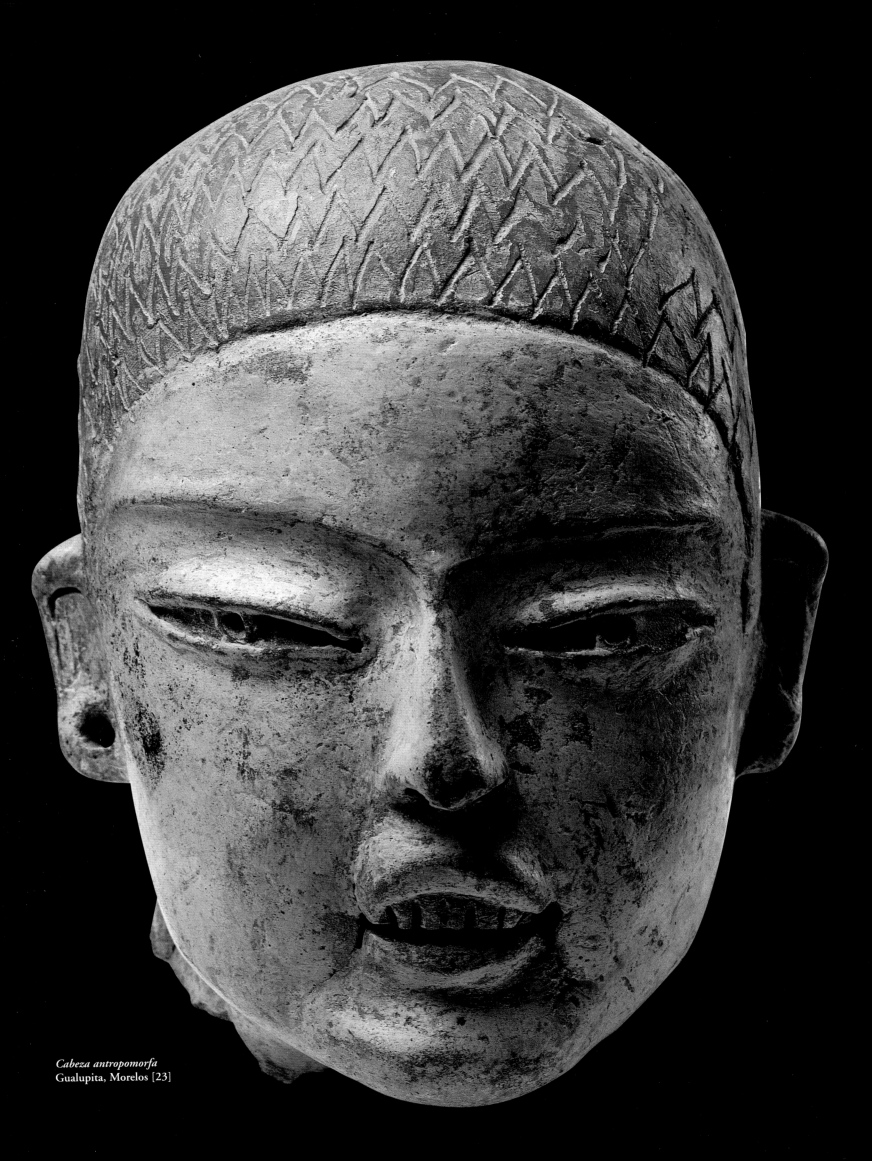

Cabeza antropomorfa
Gualupita, Morelos [23]

PAISAJE DE PIRÁMIDES

Mercedes de la Garza

Entre los siglos I y IX de nuestra era, Mesoamérica vivió un periodo de esplendor cultural que conocemos como clásico. El territorio mesoamericano se convirtió en un paisaje de pirámides. Surgieron numerosas ciudades-Estado, aunadas a un gran desarrollo del urbanismo y de la arquitectura monumental; se multiplicaron las redes comerciales y se propició un intercambio de ideas y costumbres entre los distintos pueblos de la región.

Bajo la forma de una civilización única, se desplegaron diversas formas artísticas, sociales y económicas que dieron origen a culturas diferentes: los teotihuacanos, en el altiplano central, los zapotecos en Oaxaca, las culturas del Golfo de México, los mayas en el sur y un complejo mosaico de culturas en el occidente de México. En el altiplano central se crearon los fundamentos que dieron lugar a la gran cultura teotihuacana. En esta ciudad se concentraron las diversas herencias desde el fin del periodo preclásico o formativo, y por ello, Teotihuacán es considerada como el alma de una cultura que trascendió a todo el ámbito mesoamericano. Esta extraordinaria ciudad, comparable en extensión y población a sus contemporáneas en Europa, creó una arquitectura religiosa y habitacional caracterizada por basamentos piramidales diseñados con dos elementos básicos: el talud y el tablero. La compleja planificación urbana de Teotihuacán incluye calles y grandes ejes que dividen a la ciudad en cuatro zonas, con múltiples construcciones administrativas y religiosas, así como redes de drenaje y de abastecimiento de agua potable.

La espina dorsal de la ciudad es la llamada Calzada de los Muertos: una larga avenida de más de dos kilómetros de largo y más de cuarenta metros de ancho que conduce de la plaza de la pirámide de la Luna a la Ciudadela, que era el corazón de la ciudad y simbolizaba el centro del universo. Podemos imaginar que a lo largo de esta espléndida avenida se realizaban las procesiones y danzas rituales que seguramente culminaban en las pirámides del Sol y de la Luna.

La pirámide, forma emblemática de la arquitectura prehispánica, era una evocación de la montaña, como vía de acercamiento a los dioses. La pirámide del Sol, de 64 metros de altura y más de 200 metros por lado, fue construida de adobe con revestimiento de piedra. En su base conserva una cueva natural con cámaras excavadas en forma de trébol, tal vez para significar el origen, la matriz de la madre tierra. Esta inmensa estructura, terminada hacia el año 150 de nuestra era, fue quizá un monumental templo dedicado al dios de la lluvia.

De menor tamaño, pero de diseño más elaborado, la pirámide de la Luna mide 42 metros de altura, y su base 120 por 150 metros; tiene al frente un primer cuerpo saliente adosado a la estructura principal que da a este edificio un armónico juego de volúmenes y perspectivas. El acceso a la pirámide es una magnífica plaza formada por pequeñas estructuras piramidales. El conjunto es un ejemplo prodigioso de manejo inteligente del espacio exterior. Recientemente fueron encontrados en la base de la pirámide enterramientos acompañados de ofrendas

y grandes esculturas de piedra verde con rasgos olmecoides, lo cual manifiesta la continuidad de la civilización mesoamericana.

De la constelación de dioses que poblaron Mesoamérica, quizá Tláloc, el dios del agua, fue el más popular y reproducido. Sus poderes se expandían como un manantial hasta los confines de la geografía mesoamericana. Tláloc era concebido como un dios cuádruple, ubicado en cada uno de los cuatro rumbos cósmicos, deidad de la lluvia y el agua de ríos o lagos. Tláloc sería venerado hasta el atardecer del mundo prehispánico. Su hermana, Chalchiuhtlicue, aparece ataviada con falda.

En la pirámide de Quetzalcóatl se reúnen dos cultos: el de Tláloc y el de la Serpiente Emplumada, que más tarde sería símbolo del dios Quetzalcóatl, numen fundamental del panteón mesoamericano.

Teotihuacán era una ciudad plena de color. El exterior de sus construcciones estaba totalmente pintado, al igual que muchos de sus espacios interiores. El inconfundible estilo de la pintura mural teotihuacana es una fantasía de símbolos relacionados con el agua, la fecundidad y la renovación de la vida.

El Tlalocan era un paraíso reservado para los muertos por causas relacionadas con el agua. En el mural del palacio de Tepantitla parece estar representado este sitio, donde vemos a múltiples personajes jugando y disfrutando de los bienes terrenales. Los murales parecen estar relacionados con ritos donde los jaguares adornados con plumas o sacerdotes ataviados con pieles de felinos, tocan trompetas de caracol para atraer la lluvia. El sonido del caracol representa el trueno que preside la tormenta y la forma espiral del caracol, el soplo divino hecho palabra creadora.

En los murales de Tetitla se aprecia una procesión de sacerdotisas de Chalchiutlicue, ataviadas con suntuosos vestidos y tocados de plumas preciosas. Llevan las uñas pintadas y de sus manos parece derramarse el agua como corriente de vida. En Teotihuacán estas ceremonias fueron grandes acontecimientos celebrados con lujo y esplendor, regulados por precisos calendarios religiosos.

La geometría, la abstracción y la figuración también conviven en la escultura teotihuacana. El triángulo se torna humano en las máscaras funerarias hechas para tocar la eternidad. El rectángulo alcanza la dignidad de los dioses en la llamada Cruz de Teotihuacán, retrato de Tláloc cifrado en piedra.

Teotihuacán estaba poblada de palacios. El del Quetzal-mariposa es uno de los más suntuosos por su hermoso patio cuadrangular rodeado de corredores, sus amplias habitaciones, sus pilastras decoradas con quetzales y las almenas que rematan sus cornisas. Ante la grandeza de esta ciudad los mexicas, siglos más tarde, situaron en ella la morada de sus deidades, así como el origen del Quinto Sol o época actual del cosmos. La llamaron Teotihuacán, la ciudad de los Dioses.

Otra de las culturas fascinantes que florecieron durante el periodo clásico fue la que crearon los mayas. Los mayas no fueron un grupo homogéneo, sino un conjunto de pueblos con diferentes lenguas, costumbres y trayectoria histórica. Sin embargo, todos ellos comparten características que permiten considerarlos como una sola cultura. La cultura maya se desarrolló en un amplio y complejo territorio que comprende los actuales estados de Campeche, Quintana Roo, Yucatán y parte de Tabasco y Chiapas, así como Guatemala, Belice y la región occidental de El Salvador y Honduras.

Por la calidad de sus obras artísticas, la complejidad y rigor de su visión del mundo y lo avanzado de sus conocimientos, los mayas ocupan un lugar privilegiado en el concierto de las culturas antiguas del mundo. Su energía creativa se desplegó en todos los órdenes, incluyendo el comercio y la guerra.

En el campo de la ciencia, los mayas desarrollaron la matemática, inventaron el cero y el valor posicional de los signos numéricos. En la astronomía lograron la medición del ciclo solar, el de la Luna y el de Venus, entre otros. Crearon un complejo sistema calendárico de gran exactitud, basado en las observaciones astronómicas, y ahondaron en el campo de la medicina, gracias a sus conocimientos empíricos sobre el ser humano, así como de las plantas medicinales.

La ciudad de Palenque surge como una gran masa de piedra blanca entre el verdor intenso de la selva de Chiapas. Esta majestuosa urbe de 16 kilómetros cuadrados fue uno de los principales centros de poder y de creación de la cultura maya. Aquí, la historia y la estética, la religión y la política se funden para hacer de este sitio uno de los más célebres del mundo mesoamericano.

La ciudad está organizada en torno a grandes plazas. En la de las Cruces destacan los templos del Sol, el de la Cruz y el de la Cruz Foliada. En ellos fueron esculpidos extraordinarios tableros que ofrecen una síntesis de sus ideas cosmogónicas y cosmológicas, así como inscripciones sobre la historia de Palenque.

La estructura piramidal del Templo de la Cruz es una representación simbólica del cielo con sus trece niveles. En su tablero están esculpidos los dos gobernantes de Palenque, Pacal y Kan Balám, quienes rinden veneración a Itzamná, el dios celeste y creador. El cuerpo serpentino de Itzamná forma una cruz que divide los cuatro rumbos del cosmos y que a la vez simboliza el árbol eje del mundo. En lo alto se posa el pájaro serpiente, símbolo del Sol en el cenit. Uno de los más importantes hallazgos recientes de la arqueología mexicana fue el descubrimiento de más de cien portaincensarios de barro, con una profusa y elaborada ornamentación, cuyo motivo principal es un gran mascarón identificado como el rostro del dios solar.

El Sol protagonizaba los ciclos de fecundidad y renacimiento de la vida y de la naturaleza. La arquitectura de Palenque tiende a magnificar y ensanchar los espacios interiores, como en el templo del Sol, considerado como uno de los más armoniosos y equilibrados del mundo maya.

El llamado Palacio es considerado una joya de la arquitectura maya, por su originalidad, el manejo de sus espacios y su intrincada trama de pabellones, patios, galerías subterráneas, drenajes y la presencia de una torre de cuatro pisos que es única en su género. En esta torre-observatorio se enlazaba la vida humana con el curso de los astros. En ninguna parte del área maya la técnica del estuco alcanza la perfección que ofrece Palenque. Un ejemplo de ello son los personajes de las pilastras del Palacio, realizadas en el siglo VII. El arte de Palenque muestra el florecimiento de una vida civilizada, alimentada por un ideal de belleza, elegancia y refinamiento.

Al norte de este palacio hay otra gran plaza donde se encuentra una estructura para el juego de pelota, el llamado templo del Conde y un conjunto de pequeños templos, llamado Grupo Norte. El templo de las Inscripciones es una representación arquitectónica del inframundo. Está dividido en nueve estratos, de los cuales el más bajo es el Xibalbá, sitio del dios de la muerte y de los espíritus de los difuntos. Aquí se realizó uno de los hallazgos más importantes del mundo de la arqueología. En 1950, el arqueólogo Alberto Ruz Lullier trabajaba en la restauración de este templo. Al remover una losa descubrió el inicio de una escalinata tapada con piedras y tierra. Dos años le llevó desalojar todo ese relleno, pero al terminar, en 1952, obtuvo una recompensa inesperada.

La escalera cubierta con bóveda maya descendía hasta el nivel del piso de la plaza. Ahí encontró otra losa, que al removerla despejó el paso hacia una magnífica cámara techada también con bóveda maya. Era una cripta funeraria, la tumba del gran Pacal, gobernante de Palenque. Esta tumba es uno de los más importantes monumentos funerarios descubiertos en el continente americano.

El centro de la cámara está ocupado por un sarcófago. En su interior estaban los restos de Pacal. La lápida que cubre el sarcófago contiene uno de los relieves más bellos creados por una civilización antigua, tanto por la calidad de su tallado como por la complejidad de su simbología. Es una alegoría petrificada de la cosmovisión maya. Del vientre del personaje surge una cruz que divide los cuatro rumbos del universo, y su elemento horizontal es una serpiente bicéfala que representa el poder fecundante del cielo. En lo alto se posa un ave fantástica, símbolo también del dios del cielo. El interior del sarcófago, pintado de rojo, contenía los restos del gran señor. Una máscara de jade cubría su rostro. Al jade, desde los tiempos olmecas, se le concedía el poder de renovar la vida más allá de la muerte. Había además otras joyas y adornos, y como ofren-

das preciosas, dos cabezas realizadas en estuco, verdaderas obras maestras del arte maya, que representan a un hombre y a una mujer.

En 1994 tuvo lugar otro gran hallazgo logrado por la arqueología mexicana. En el templo XIII fue descubierto un sarcófago con los restos de la llamada "Reina Roja", por estar cubierta de cinabrio, color rojo que representa el rumbo del oriente, símbolo de renacimiento. El culto a los muertos y los entierros acompañados de ricas ofrendas fueron una notable costumbre en las culturas mesoamericanas. En los valles centrales de Oaxaca se encuentra la mayor concentración de tumbas decoradas con pintura mural. Entre ellas destaca la tumba 104 de Monte Albán, descubierta por Alfonso Caso en la tercera década del siglo XX. Las tumbas más ricas se distinguen por los glifos con los nombres de varias generaciones de los personajes ahí sepultados, lo que las convierte en auténticos registros históricos.

La más notable de las tumbas zapotecas es, sin duda alguna, la de Suchiquiltongo o Huijazoo, descubierta recientemente en el valle de Etla. Es un extraordinario recinto funerario decorado con relieves de estuco y pintura mural, donde destaca una dramática escena de personajes al parecer llorando.

Monte Albán surgió en el siglo VII a.C. Fue una imponente ciudad asentada en lo alto de una montaña que domina tres valles y se extiende en una superficie de unos 40 kilómetros cuadrados. Es un conjunto de plazas, plataformas y edificios, considerado como una de las obras arquitectónicas más equilibradas de Mesoamérica. Aquí la simetría ha sido reemplazada por la relación entre los edificios y los espacios abiertos, dando lugar a una gran armonía. Lo más relevante de la cultura de Monte Albán es el culto a los muertos, incrementado en los primeros siglos de nuestra era por los zapotecos. Ellos desarrollaron una importante arquitectura funeraria asociada a sus unidades habitacionales.

Las manos de los artífices mesoamericanos moldearon en el barro su propia huella en el tiempo. A través de la cerámica retrataron su alma con una fantasía desbordante, donde prevalecen las formas onduladas tomadas de una naturaleza intrincada y exuberante. En Mesoamérica, la cerámica está ligada esencialmente a las creencias religiosas, y sus expresiones son muy variadas. De la cerámica teotihuacana son extraordinarios los grandes braseros de Tláloc, con sus complejas formas y simbolismos. Es notable la vasija conocida como la "Gallina Loca", decorada con incrustaciones de sílex, jade, mica y concha. La cerámica maya se va formando a través de líneas onduladas con un movimiento constante e inquieto, como su entorno tropical, formando personajes, animales y vegetales en una sorprendente convivencia que trasciende a la materia. En ellas reposa el alma de los mayas. En el Occidente de México, en los actuales estados de Nayarit, Jalisco y Colima, floreció una cerámica que se aparta de los patrones impuestos por Teotihuacán y las culturas maya y zapoteca. Imágenes profanas de la vida cotidiana plasmada en barro. Destacan, por su gracia, las vasijas con formas vegetales y animales, como las singulares figuras de perros procedentes de Colima.

El arte más encantador de Mesoamérica está formado por excepcionales piezas de arcilla, conocidas como las cabecitas y figuras sonrientes de la cultura del centro de Veracruz. Se presentan como inusitada muestra de humor, risa y maestría de la forma, pero que al igual que el arte mesoamericano, son antiguos valores que vincularon el arte con el espíritu, ya que fueron hechas para acompañar a los difuntos. Otra muestra de simpatía y humor son las figuras móviles, paradójico ejemplo del conocimiento de la rueda y del movimiento por tracción; a pesar de ello, continúa la interrogante de por qué no aplicaron un conocimiento tan básico para el transporte de grandes cargamentos.

Los mayas alcanzan la cúspide intelectual de Mesoamérica al desarrollar una compleja escritura jeroglífica que quedó grabada en estelas, dinteles, vasijas y códices. Epigrafistas, historiadores, arqueólogos y lingüistas de varios países han trabajado durante muchos años con admirable tesón para descifrar su contenido.

Hasta ahora sabemos que los glifos mayas son textos que registran los acontecimientos más destacados de los linajes gobernantes, así como asuntos de carácter religioso. El Tablero de los Esclavos, en Palenque, relata la biografía pública del señor Chac Zutz, que en la escena aparece sentado sobre dos cautivos. Representa una ofrenda en la que la figura central recibe objetos que le brindan sus padres, como insignias de poder.

A través de los escribas y pintores, llamados *Ah Tzib*, los mayas dejaron en símbolos y glifos las huellas de su grandioso pasado. Ahora sabemos que los misterios ilegibles que parecían decoración artística sobre la faz de los tableros o de las estelas, son en realidad el nombre de una persona, la fecha de un día específico, la memoria en piedra de un hecho histórico.

Yaxchilán, situada en la orilla del río Usumacinta, actual frontera entre México y Guatemala, se cuenta entre las más importantes ciudades mayas. Su arquitectura es notable por sus construcciones levantadas sobre plataformas. Las esculturas en bajo relieve de sus dinteles de piedra, ejecutados entre los siglos VII y VIII, son reconocidas en el mundo del arte por su impecable calidad artística. En el Museo Británico de Londres se exhiben dos de los dinteles más bellos de Yaxchilán, identificados con los números 24 y 25.

El dintel 24 representa al gobernante Escudo-Jaguar I, de pie, portando lo que se ha interpretado como una antorcha, y la señora Xoc, su esposa, sentada a sus pies, se hace pasar por un orificio de la lengua una gruesa cuerda con espinas o pequeñas navajas de obsidiana. Entre ambos una cesta contiene el papel donde han depositado la sangre del autosacrificio, las espinas de mantarraya y una porción de la cuerda. La complejidad del vestido de la señora y de la capa y cinturón de Escudo Jaguar, son de extraordinaria belleza. La escena está complementada por tres grupos con glifos que señalan el año 709 de la era cristiana.

En el dintel 25 se representa el rito llamado por algunos "Visión de la serpiente". Aquí, la ya conocida señora Xoc, sentada y ricamente vestida, porta en su mano derecha una vasija con los instrumentos para el autosacrificio. Frente a ella se levanta una gran serpiente, de cuyas fauces emerge el torso de Escudo-Jaguar. La escena parece aludir al rito iniciático en que el gobernante es tragado por una gran serpiente, para adquirir los poderes sobrenaturales de un chamán. El trance extático, practicado por los gobernantes-chamanes, se lograba entre otras formas a través del autosacrificio. Así, ha quedado en piedra la transfiguración de los personajes reales. Arte que habla.

El Museo Nacional de Antropología guarda el dintel 26 de Yaxchilán, complemento de los dos anteriores. Aquí se representa de nuevo a Escudo-Jaguar I, gobernante de esa ciudad, que empuña un cuchillo y se prepara a participar en una batalla. No significa la exaltación religiosa del jaguar, sino la representación de un gran señor que posee los atributos del animal como fiera, sinónimo de su condición de gobernante-sacerdote y de caudillo guerrero. Su esposa, la señora Xoc, le ayuda a ataviarse, presentándole el yelmo de cabeza jaguar y el escudo rectangular flexible.

Calakmul, en Campeche, llegó a ser una de las superpotencias del universo maya. Dejó su memoria en más de 120 deslumbrantes estelas que con celo guardó la selva. Una de las estelas más grandes del área maya es la que representa a un gobernante de Calakmul parado sobre un cautivo, testimonio majestuoso labrado por un artista anónimo que, sobre una gran piedra traída de lejanos lugares, deja impresa la memoria de alguno de sus gobernantes.

Al igual que en la antigua Grecia, la pintura ocupó un lugar central entre las creaciones de los mayas y de todos los pueblos mesoamericanos. Las pinturas de Bonampak son un importante documento histórico, además de una inigualable joya del arte prehispánico. El templo de las pinturas, construido a finales del siglo VIII, se compone de tres cámaras totalmente decoradas con pintura mural. En la primera está representada una ceremonia de preparación para la guerra, en la que participan músicos y danzantes. En la segunda, se plasma con dramático realismo la violencia de la guerra. En otra escena se muestra la figura en escorzo de un cautivo, rodeado por otros prisioneros con los dedos sangrantes que parecen pedir clemencia al

gobernante Chan Moan o Cielo Búho, quien ocupa el lugar central de la composición, ataviado, como sus acompañantes, con pieles de jaguar.

Las pinturas de Bonampak muestran el dominio técnico y artístico logrado por los creadores del célebre color azul maya. Asimismo, esta obra maestra puso fin a la interpretación romántica acerca de los mayas como pueblo pacífico.

Las figurillas encontradas en los entierros de la isla de Jaina, en Campeche, nos hablan de la fina sensibilidad de los alfareros mayas. Sus hábiles manos imprimieron en el barro los caracteres de la figura humana con fuerza y realismo. Modeladas con delicadeza y perfección, estas fantásticas figuras representan un congreso en miniatura de las jerarquías y actividades de la sociedad maya.

Otro de los grandes centros de poder maya fue la ciudad de Toniná, construida sobre una ladera en el Valle de Ocosingo, en Chiapas. La acrópolis de Toniná, prodigio de ingeniería, semeja una montaña de 73 metros de altura, con siete enormes plataformas y cuatro palacios interiores. Es la construcción más alta de Mesoamérica. Tres dinastías gobernaron sucesivamente en Toniná: la primera inició la construcción de la gran acrópolis, que se fue modificando durante cientos de años, hasta finales del siglo VII. De la primera etapa constructiva sobresale un magnífico palacio desde donde dominaban los señores del linaje del inframundo. Se trata de un laberinto con más de cien metros de bóvedas corridas, espacios reservados al gobierno terrenal y cósmico. La planta de este palacio es única en todo el México antiguo.

La era de los señores del inframundo terminó catastróficamente. Todo fue aniquilado y enterrado de manera ritual, inclusive este palacio, para dar paso a una nueva era que corresponde a la segunda dinastía de Toniná, la de los poderosos guerreros de la garra del jaguar. En la sexta plataforma hay un gran relieve mural denominado *Los Cuatro Soles Descendentes*, que representa el final de cada era del cosmos. La asombrosa originalidad de este relieve se hace patente en la escena en que un personaje descarnado sujeta la cabeza de un cautivo. No menos enigmático resulta un roedor parecido a una tuza que sostiene un bulto. Descubierto recientemente, el sorprendente relieve muestra a unos personajes alados ejecutando una danza cósmica.

Edzná era la puerta de entrada al país Puuc, y se convirtió en una capital regional para el occidente de la península de Yucatán. Entre los años 600 y 700 surge en Edzná y en las tierras mayas el empleo de las columnas en portadas, así como los pasadizos abovedados. En la gran acrópolis de Edzná, la pirámide de los Cinco Pisos conjuga palacio y templo. Su ornamentación dio inicio en este lugar a una nueva fase de la escultura maya, al sustituir el uso del estuco por la piedra en la decoración arquitectónica de sus edificios. Puuc es el nombre de una gran extensión de tierra salpicada de colinas bajas al noroeste de la península de Yucatán. Ahí se encuentran pueblos y ciudades mayas diseñadas con tal belleza, que al conjunto de sus elementos artísticos ahora se le conoce como estilo Puuc. Son característicos sus palacios y templos poco elevados, pero con una gran calidad de ejecución. A partir del año 900, la ornamentación fue llevada por los arquitectos del Puuc a su máximo grado de refinamiento. Sus autores trabajaron con primor cada pieza para armar luego un rompecabezas de piedra. Grecas escalonadas, columnas remetidas y numerosas piezas labradas en forma de equis son elementos decorativos similares a los de las culturas centrales de Veracruz. La ciudad de Labná, cuyo nombre significa Casa Vieja, fue una ciudad pequeña, tal vez dependiente de alguna de las capitales regionales, parte de una cadena de ciudades que dominaban las rutas comerciales. En esta ciudad se encuentra un magnífico arco con grecas escalonadas en uno de sus frisos y chozas en el otro. Es uno de los más bellos arcos de la arquitectura maya.

La zona Puuc es como un diamante cuyos vértices confirman la grandeza maya. Uno de ellos es el gran palacio de Sayil, con sus columnas y su estructura de tres imponentes pisos. Hacia el año 900, el estilo Puuc se distingue por el uso preferente de pequeñas columnas para la ornamentación de los frisos. Éste parece ser el momento de máxima expansión del estilo Puuc, cuyas influencias penetran profundamente en la casi totalidad de la península de Yuca-

tán. Hacia el siglo X, el país Puuc vive un renacimiento y renovación de los símbolos religiosos y sus representaciones artísticas. Uno de los edificios más notables de la región Puuc es el imponente Codz Pop de Kabah. Una sucesión vertical y horizontal de mascarones de Chaac, a lo largo de la fachada, produce un sorprendente juego de volúmenes. Los mascarones de Chaac, que se ubican bajo las puertas, están esculpidos en tal forma que su nariz o mandíbula superior parece representar lo que en maya yucateco significa Codz Pop: un petate o estera enrollada, que constituye el escalón de entrada. En su diseño hay un absoluto rigor, en el que cada elemento individual y cada mascarón encaja dentro de la composición general. Es, verdaderamente, una obra alucinante.

La ciudad de Chichén Itzá, en el norte de la península de Yucatán, surgió alrededor del siglo III, y fue abandonada más o menos un siglo antes de la llegada de los españoles. Del periodo clásico son las bellas construcciones de estilo Puuc del templo de los Tres Dinteles, el Anexo a las Monjas y la llamada Iglesia. Aquí se hallan los elementos abigarrados, las grecas y los relieves característicos de este estilo.

Como una continuación del arte desarrollado en el periodo clásico, la ornamentación Puuc fue llevada por los arquitectos de Uxmal a su máximo grado de refinamiento. Los grandes edificios de Uxmal fueron construidos entre los años 770 y 1000. Sus proporciones majestuosas y la calidad de su ejecución artística la distinguen de las demás ciudades prehispánicas. En un alarde de belleza arquitectónica y decorativa, la pirámide de El Adivino está formada por una sucesión de cinco templos. La forma elíptica del edificio es parecida a un cono truncado. La escalinata que asciende a uno de los templos de esta pirámide está bordeada por una sucesión escalonada de grandes mascarones. Su portada zoomorfa representa a la gran serpiente terrestre, por cuyas fauces se penetra al inframundo. Tiene forma de T invertida, característica del signo maya *Ik*, que simbolizaba el viento o hálito vital, el principio creador de todo lo que existe. De la propia boca del dios salía su mensaje al atardecer cuando, con la luz del Sol, el templo se iluminaba.

El más soberbio edificio de Uxmal es el llamado Palacio del Gobernador, una de las obras más sobresalientes de la arquitectura mesoamericana. En el friso del palacio se entretejen grecas y escamas de serpientes con mascarones de Chaac, el omnipresente dios de la lluvia. Esta ondulación produce el efecto de una gran serpiente en movimiento. Se considera que este palacio fue residencia de los sacerdotes-astrónomos dedicados al culto y estudio del planeta Venus, ya que su orientación tiene referencias astronómicas dirigidas al punto de salida del astro.

Provisto de un arco monumental que atraviesa sus espacios, el Cuadrángulo de las Monjas, llamado así por los conquistadores españoles, es uno de los conjuntos monumentales más admirados de Mesoamérica. Sus cuatro grandes edificios delimitan un grandioso espacio que muestra el refinamiento alcanzado por la cultura maya. El conjunto de edificios, con sus grandes y elegantes motivos ornamentales, representa dos tiempos religiosos en la vida de Uxmal. En el magnífico patio se reúne el tiempo antiguo de Chaac y una nueva era histórica representada por Kukulkán, la Serpiente Emplumada, dios y guía de los grupos llegados del altiplano central.

Uno de los rescates arqueológicos más importantes en estos últimos años es el realizado en Ek Balám, al nororiente de Yucatán. Su arquitectura muestra un estilo único en la región. La fachada del templo superior reproduce una boca zoomorfa flanqueada por sorprendentes esculturas de personajes alados que evocan una danza celeste. Su realización en piedra recubierta de estuco revela una visión de la continuidad del arte maya.

En el clásico tardío y principios del posclásico, se da el pleno desarrollo de la arquitectura en las culturas del centro de Veracruz, principalmente en la gran ciudad de El Tajín, situada en una fértil zona tropical conformada por varias plataformas artificiales escalonadas, rodeadas de cerros. En la parte sur de la ciudad se hallan los edificios y los espacios para las grandes ceremonias. La pirámide de los Nichos es la obra más representativa. Se compone de taludes y ta-

bleros, como las construcciones teotihuacanas, pero en los tableros hay 365 nichos, número igual al de los días del calendario solar, lo que expresa el rigor astronómico con que fue diseñada esta excepcional pirámide.

Esta magnífica ciudad posee 14 canchas para el juego de pelota, el juego ritual prehispánico por antonomasia. En el juego de pelota, los mesoamericanos recreaban la lucha entre las fuerzas contrarias: el día y la noche, los dioses celestes y los del inframundo, la lluvia y la sequía. El campo de juego representaba al cielo; la pelota, al Sol u otros astros. La pelota debía permanecer en constante movimiento, sin ser tocada con las manos por los jugadores, sino más bien con los codos, la cadera o las piernas. Así recreaban y propiciaban mágicamente el incesante movimiento del Sol, motor de los ciclos de la naturaleza y de la vida del hombre.

El rito se complementaba muchas veces con el sacrificio humano, ya que la sangre era el alimento primordial de esos dioses. Las víctimas del sacrificio, que no necesariamente eran jugadores, sino cautivos de guerra, fueron sepultados con una rica ofrenda, que según la tradición del centro de Veracruz estaba compuesta por hachas zoomorfas, palmas labradas y yugos de piedra, que parecen representar los cinturones de los jugadores de pelota.

Éstas fueron las ciudades más importantes levantadas durante el periodo clásico mesoamericano. De entre sus vestigios aún emana el esplendor con que fueron creadas. La declinación de Teotihuacán se inicia quizá hacia el año 650. Un devenir implacable alteró el orden establecido por los sacerdotes y gobernantes, trastocó los mecanismos de su comercio y la resistencia de su estructura social. En el área maya, el fin del periodo clásico está relacionado con el cese de inscripciones jeroglíficas sobre piedra. Alrededor del siglo IX, una violenta crisis demográfica, cultural y económica, llamada "colapso maya", llevó al abandono de las ciudades y a la ruptura de la organización política y social de muchos asentamientos. Su creatividad no se agotó sino hasta que conflictos políticos motivaron su ocaso. Sin embargo, su carácter genial quedó manifiesto para siempre en las paredes de sus palacios y de sus templos.

Máscara con incrustaciones
de turquesa y sartal
Malinaltepec, Guerrero [1]

Págs. 84-85: Pirámide del Sol
Teotihuacán, Estado de México [2]

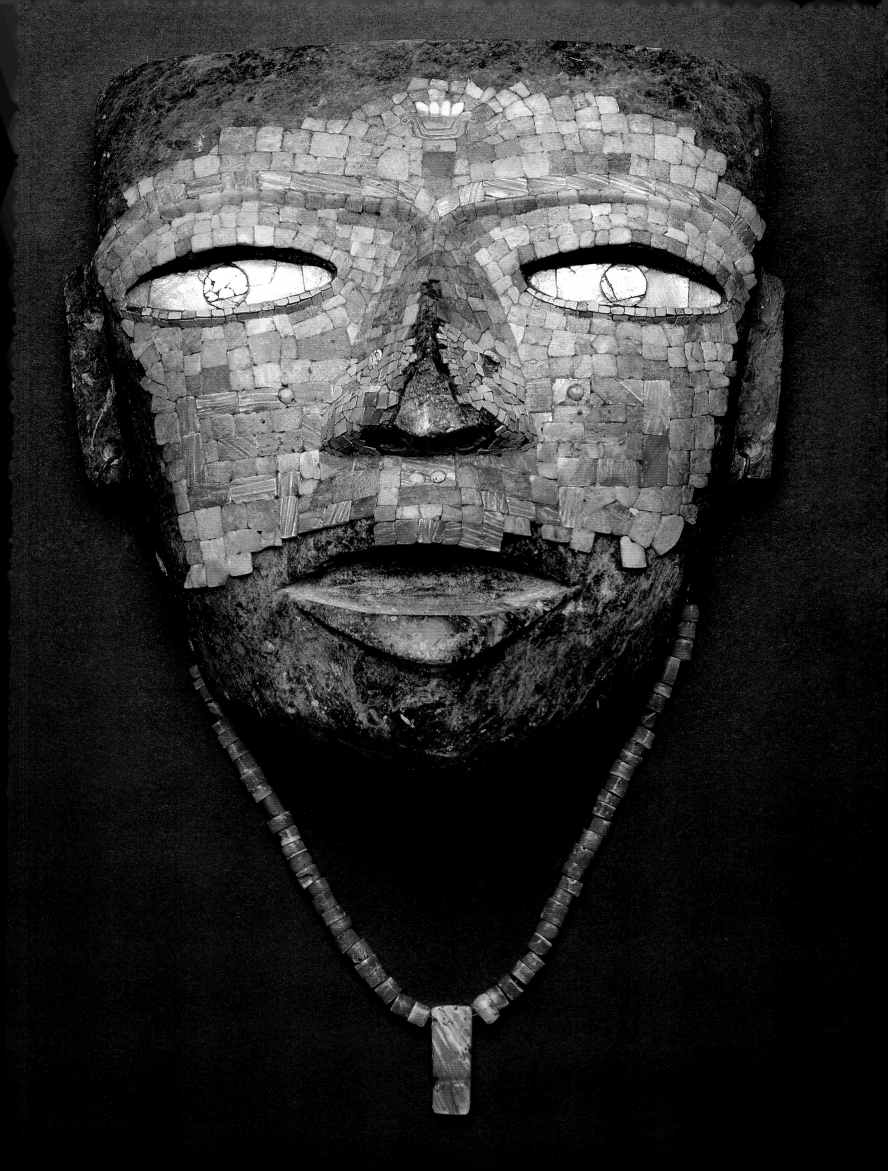

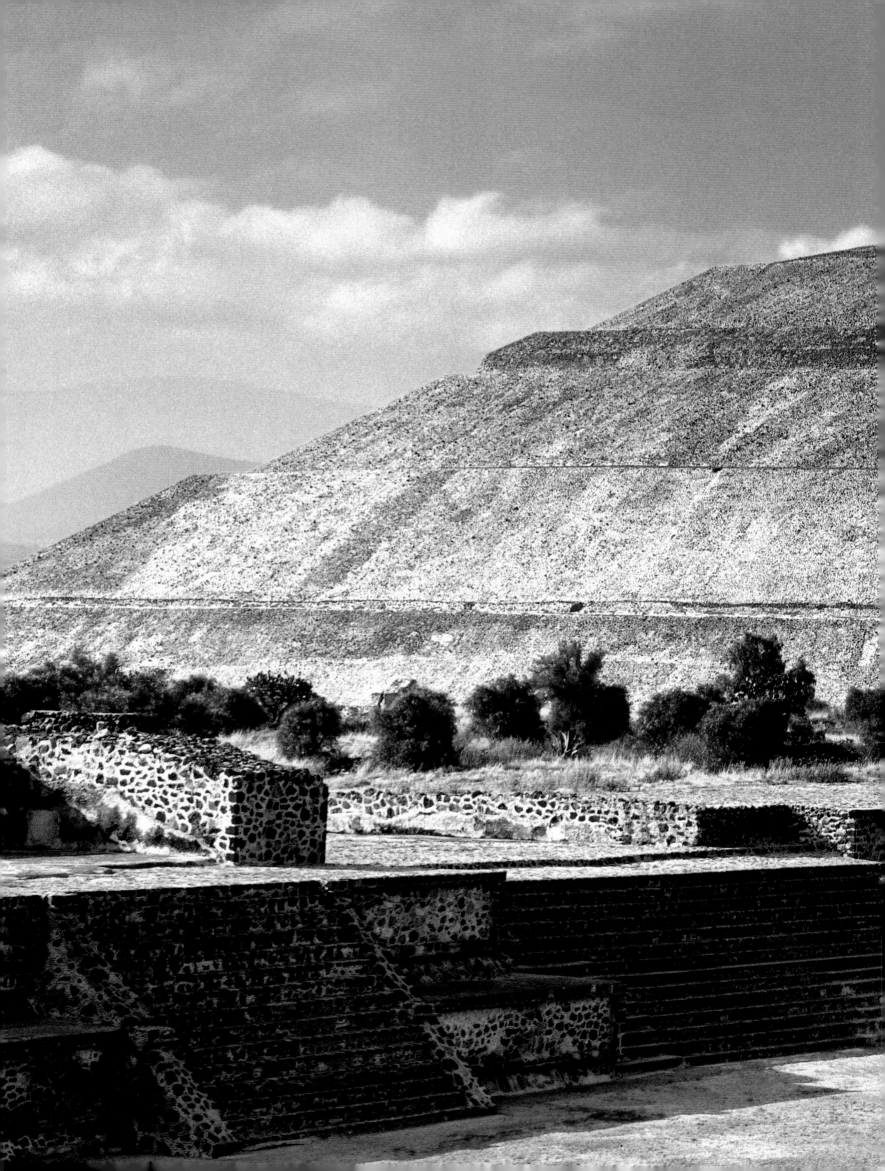

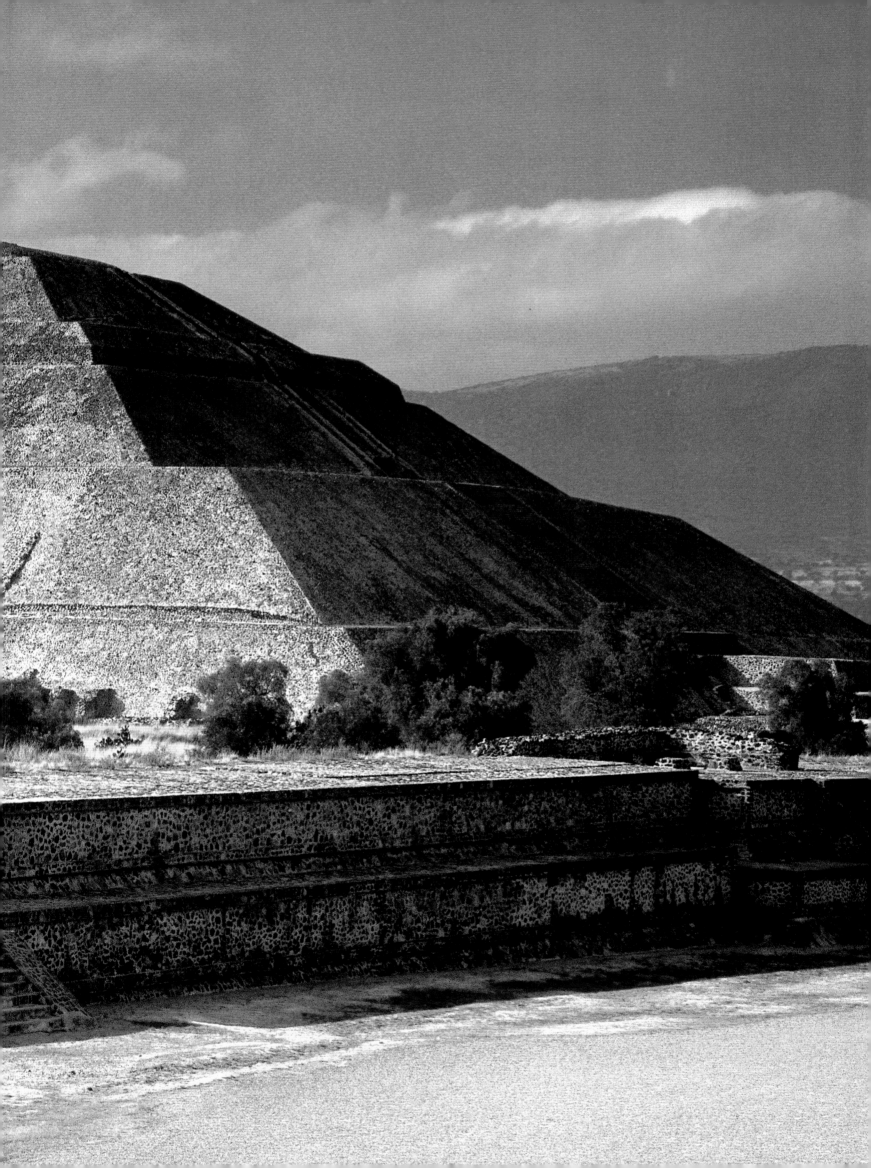

Escultura simbólica de Tláloc
Teotihuacán,
Estado de México [3]

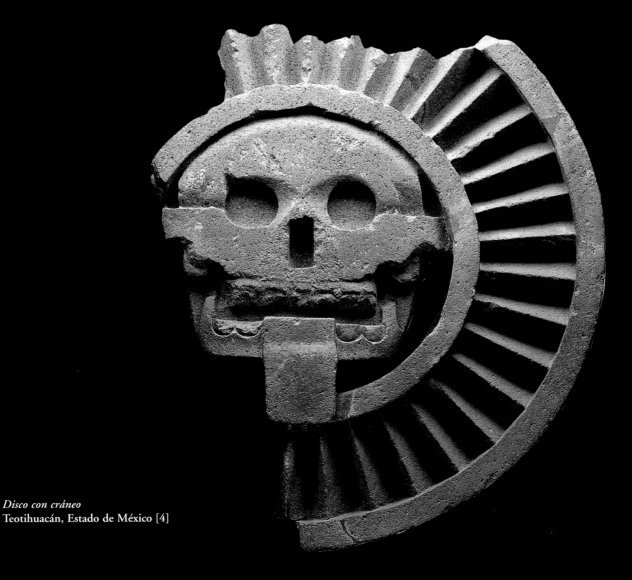

Disco con cráneo
Teotihuacán, Estado de México [4]

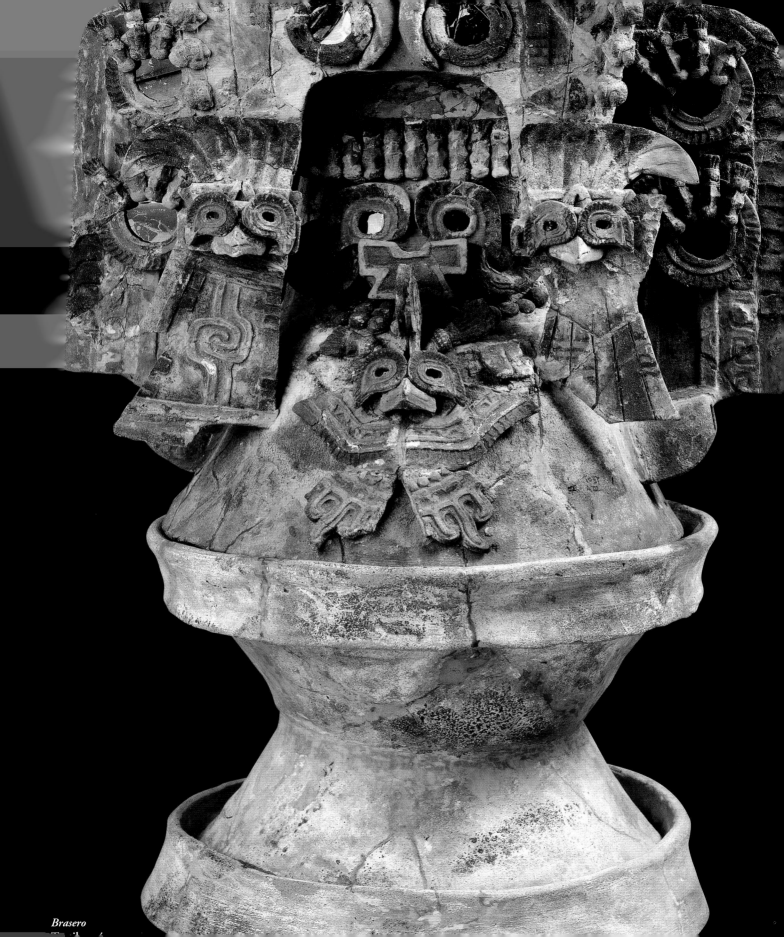

Brasero

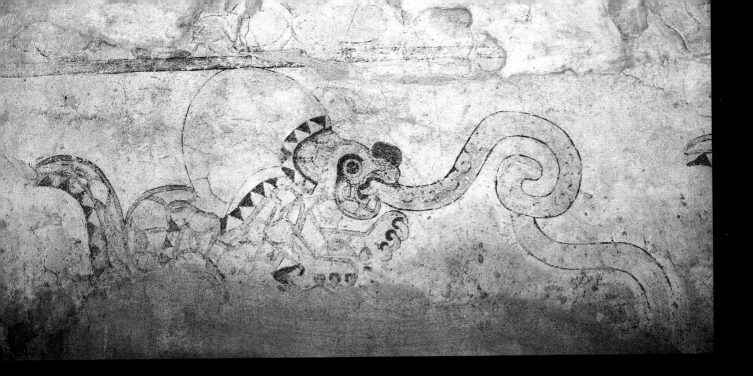

Mural en el Palacio de los jaguares (detalle)
Teotihuacán, Estado de México [6]

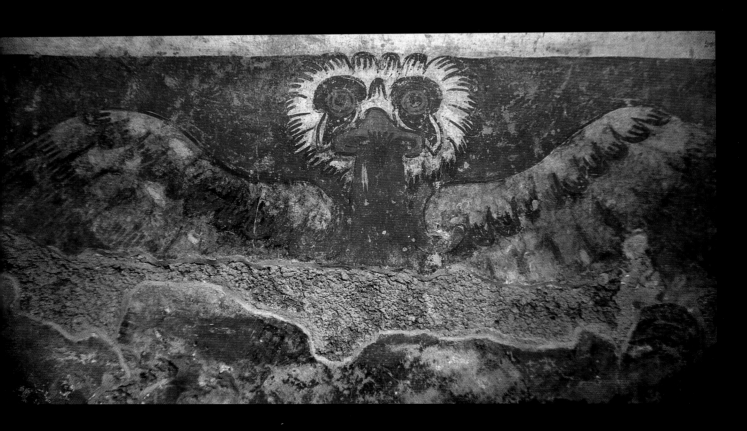

Mural en el palacio de Tetitla (detalle del quetzal blaquirrojo)
Teotihuacán, Estado de México [7]

Mural en el palacio de Tetitla (detalle de Tláloc)
Teotihuacán, Estado de México [8]

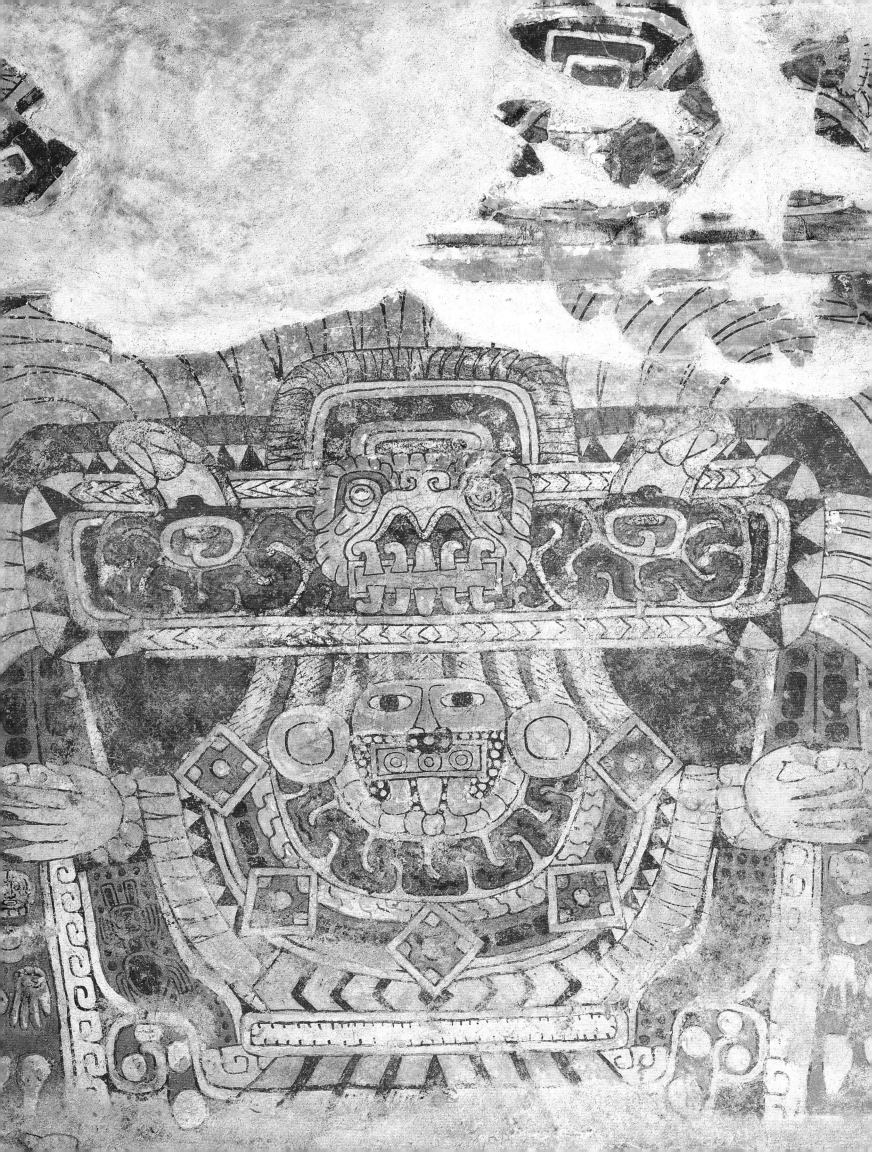

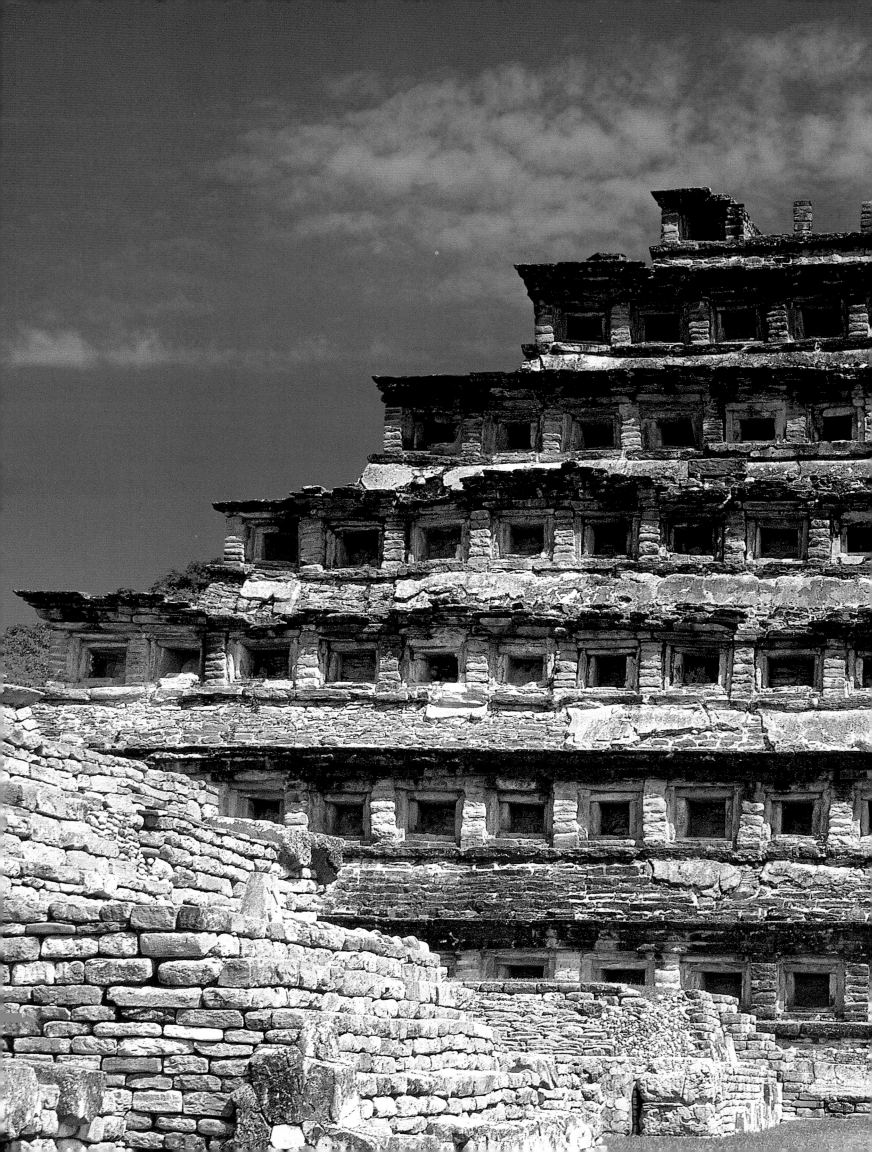

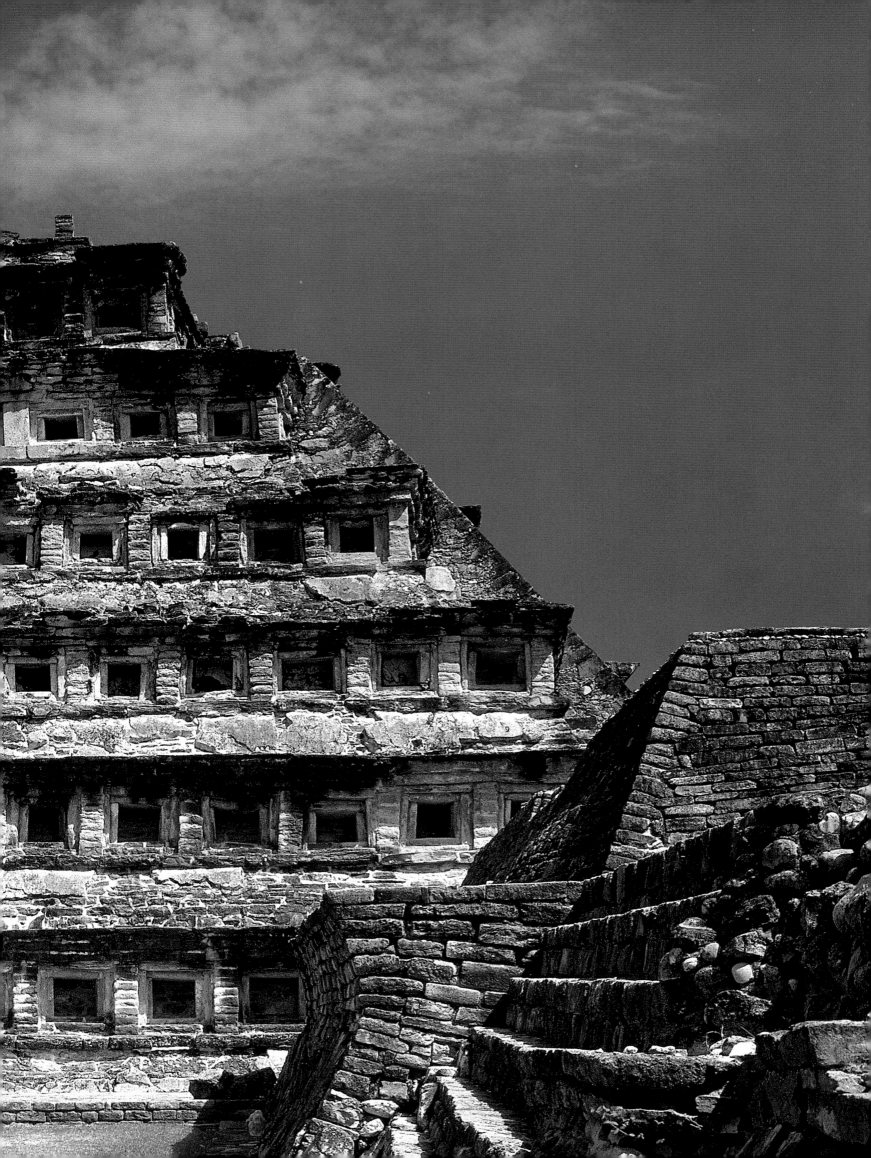

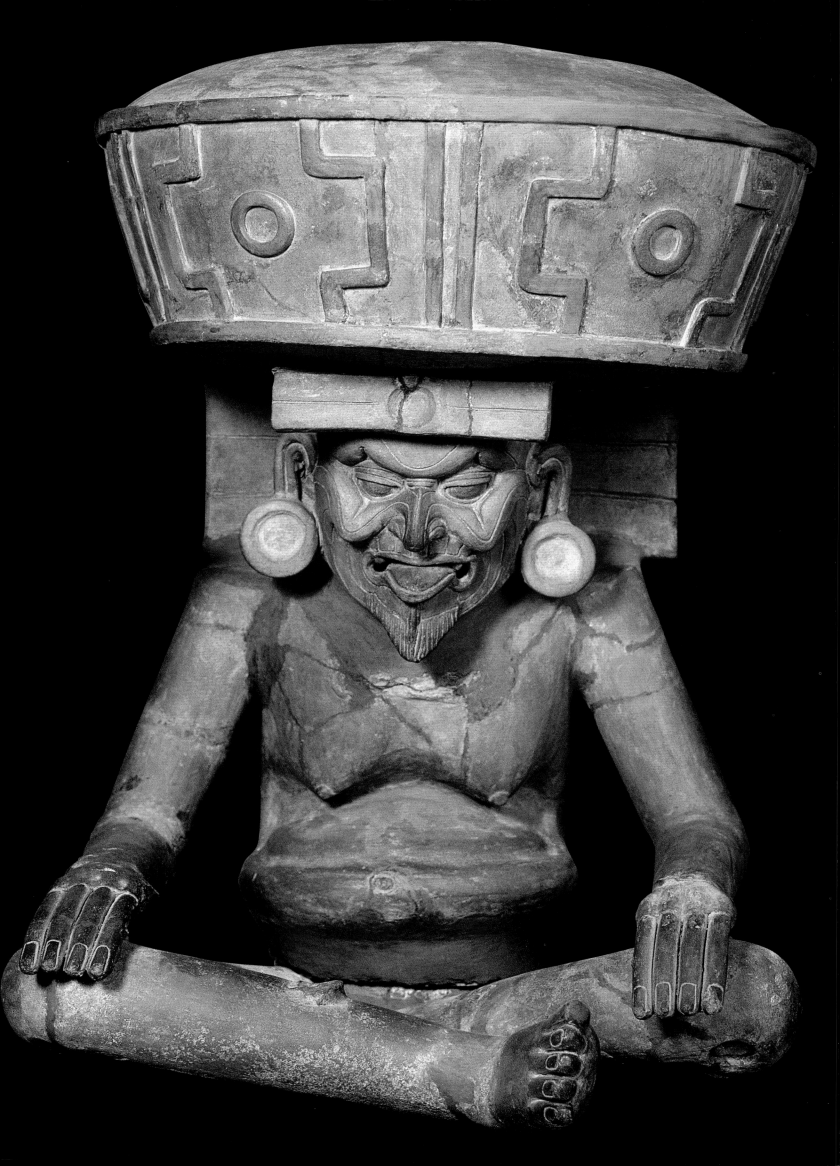

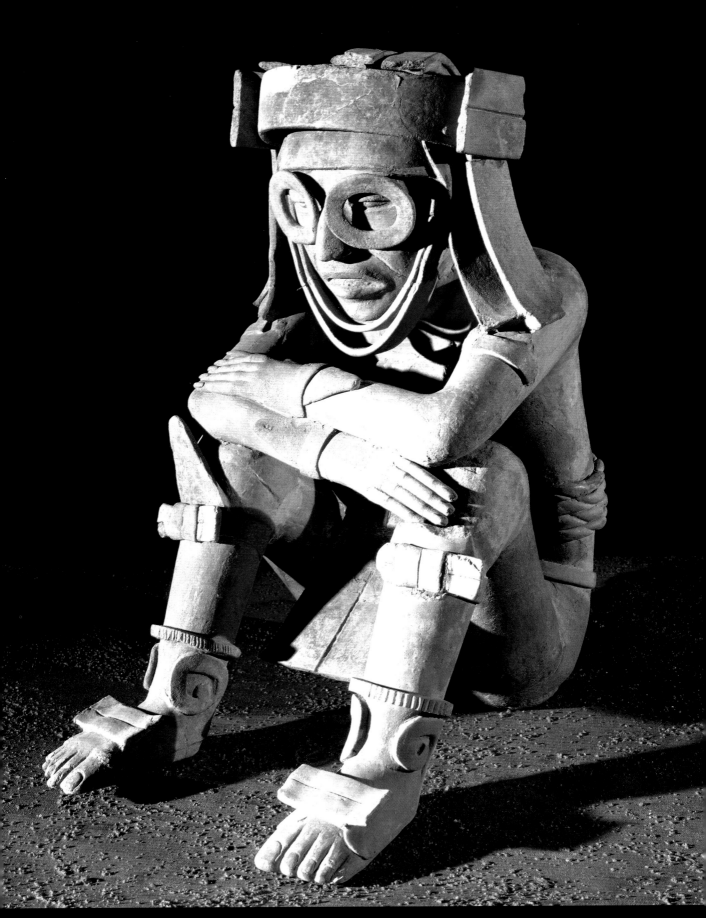

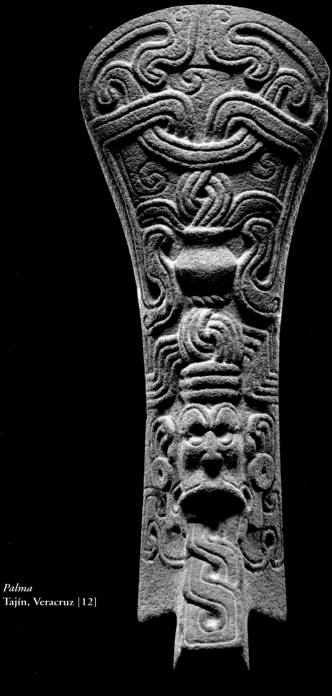

Palma
Tajín, Veracruz [12]

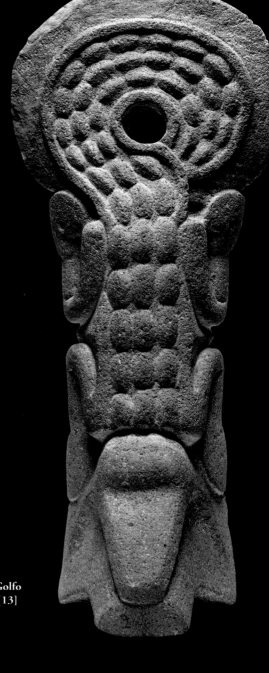

Palma
Costa del Golfo
(Veracruz) [13]

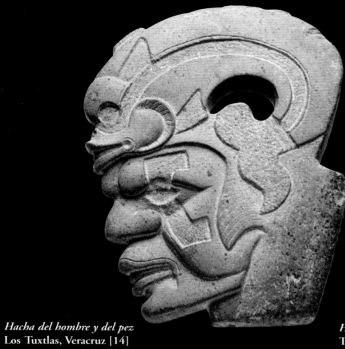

Hacha del hombre y del pez
Los Tuxtlas, Veracruz [14]

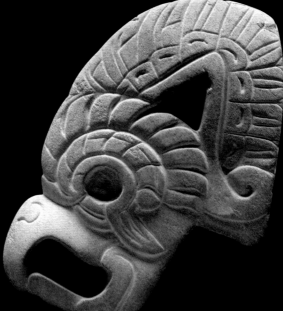

Hacha con cabeza de quetzal
Tajín, Veracruz [15]

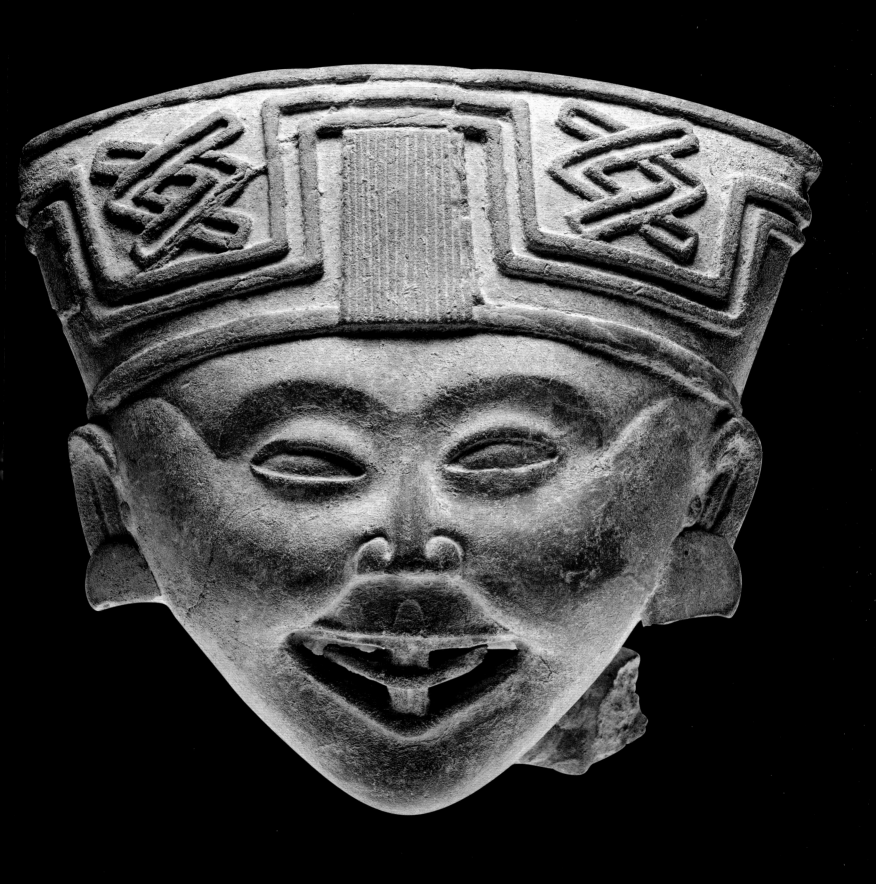

Carita sonriente
Tierra Blanca, Veracruz [16]

Págs. 96-97:
Palenque, Chiapas [17]

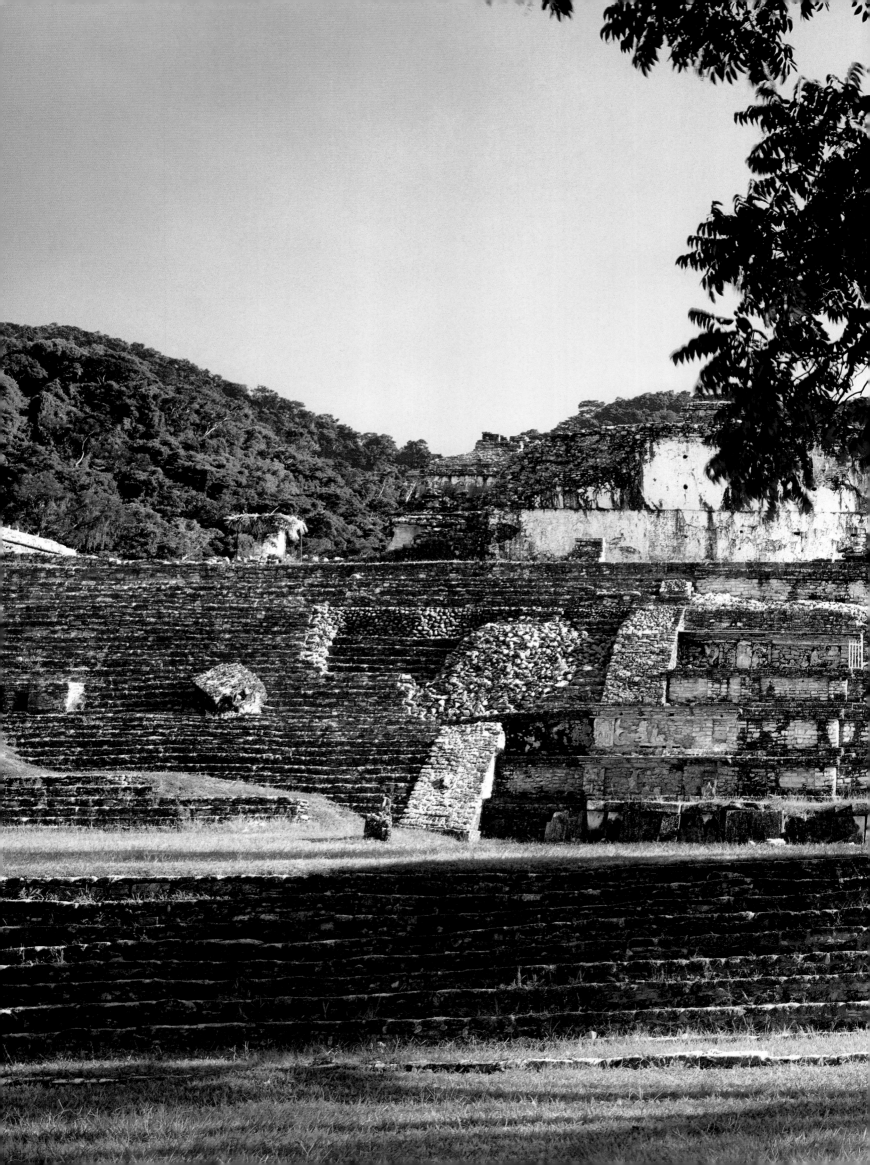

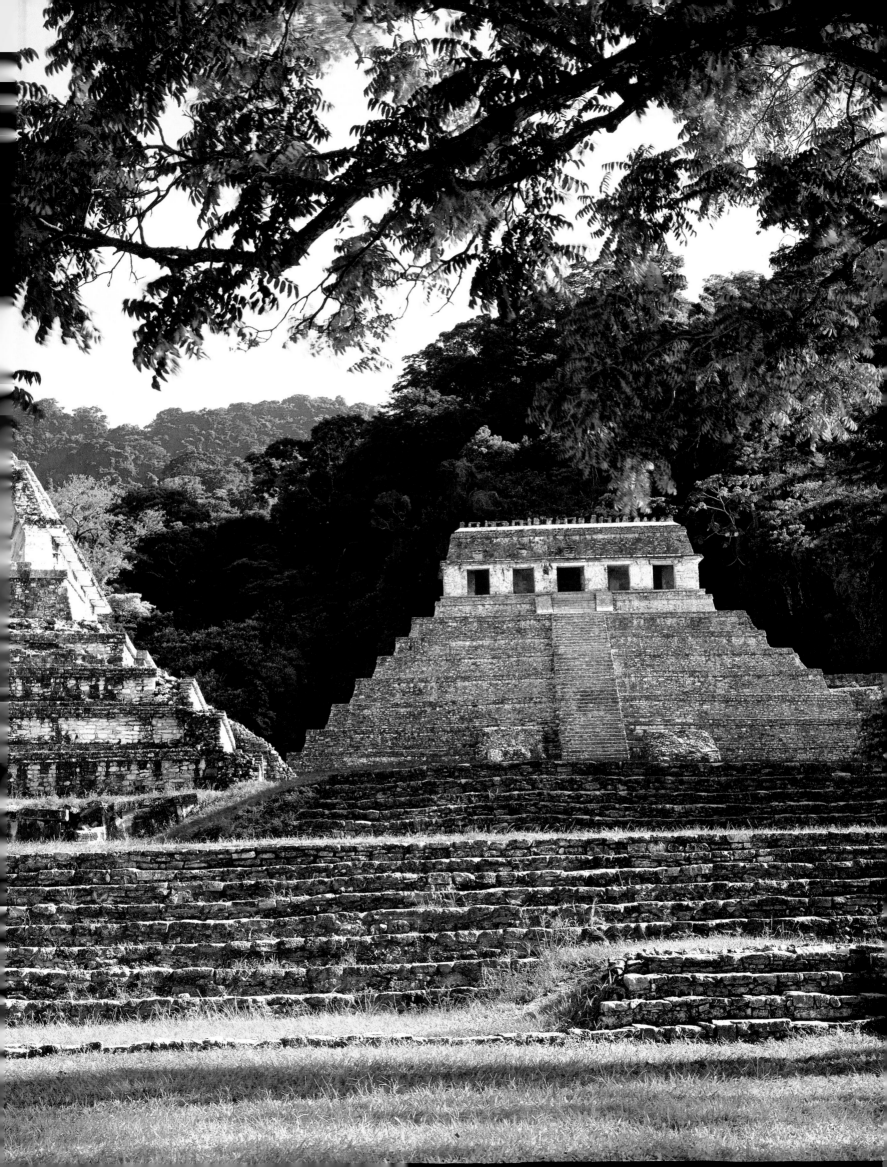

Códice Dresde
[18 y 19]

Figura antropomorfa en un trono
Palenque, Chiapas [20]

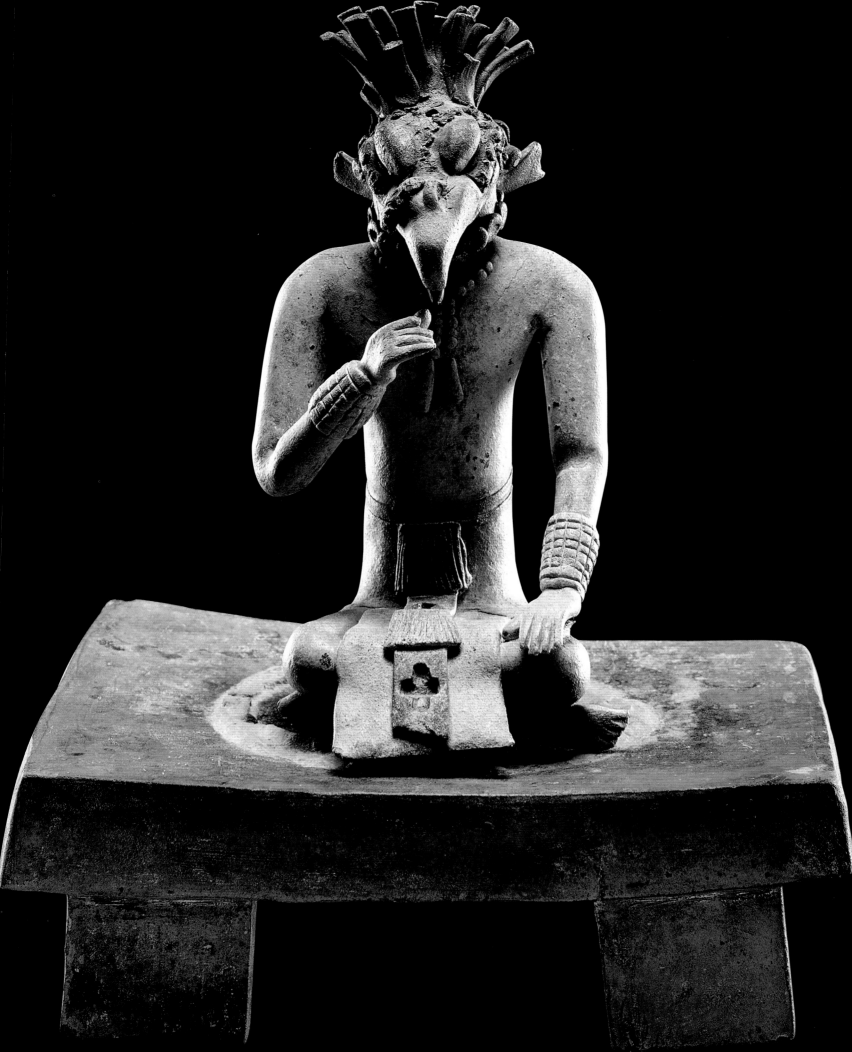

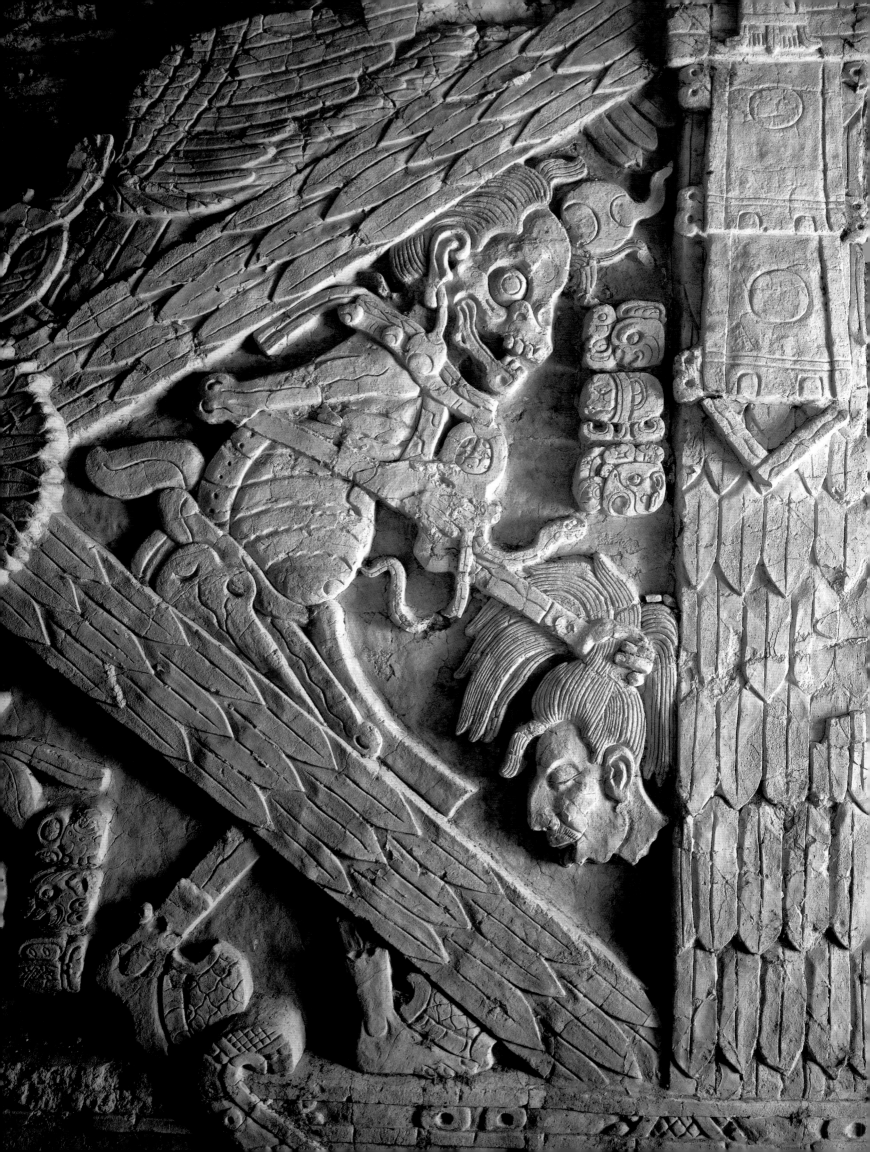

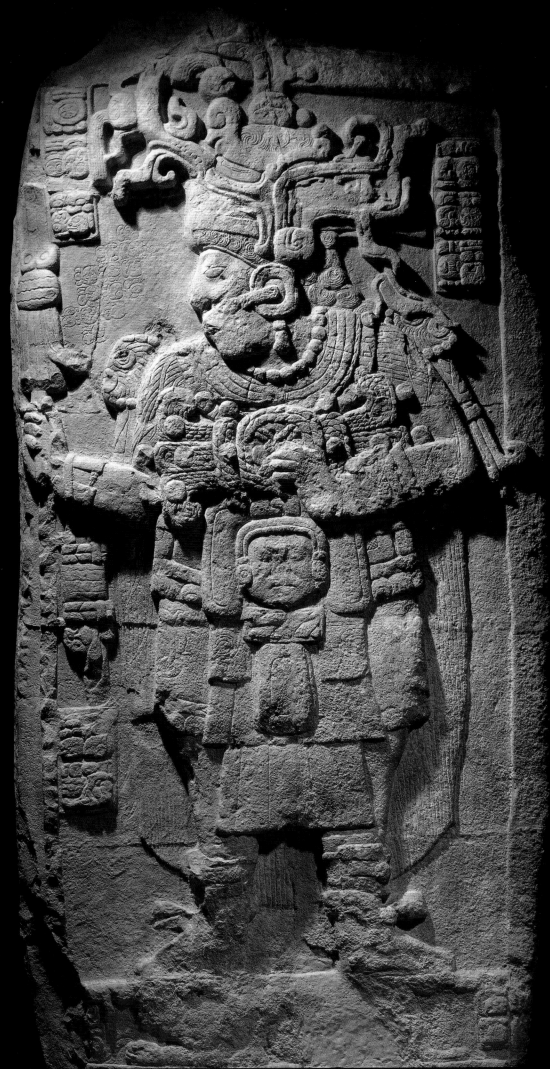

Mural de las
Cuatro Eras (detalle)
Toniná,
Chiapas [21]

Estela 51
Calakmul, Campeche [22]

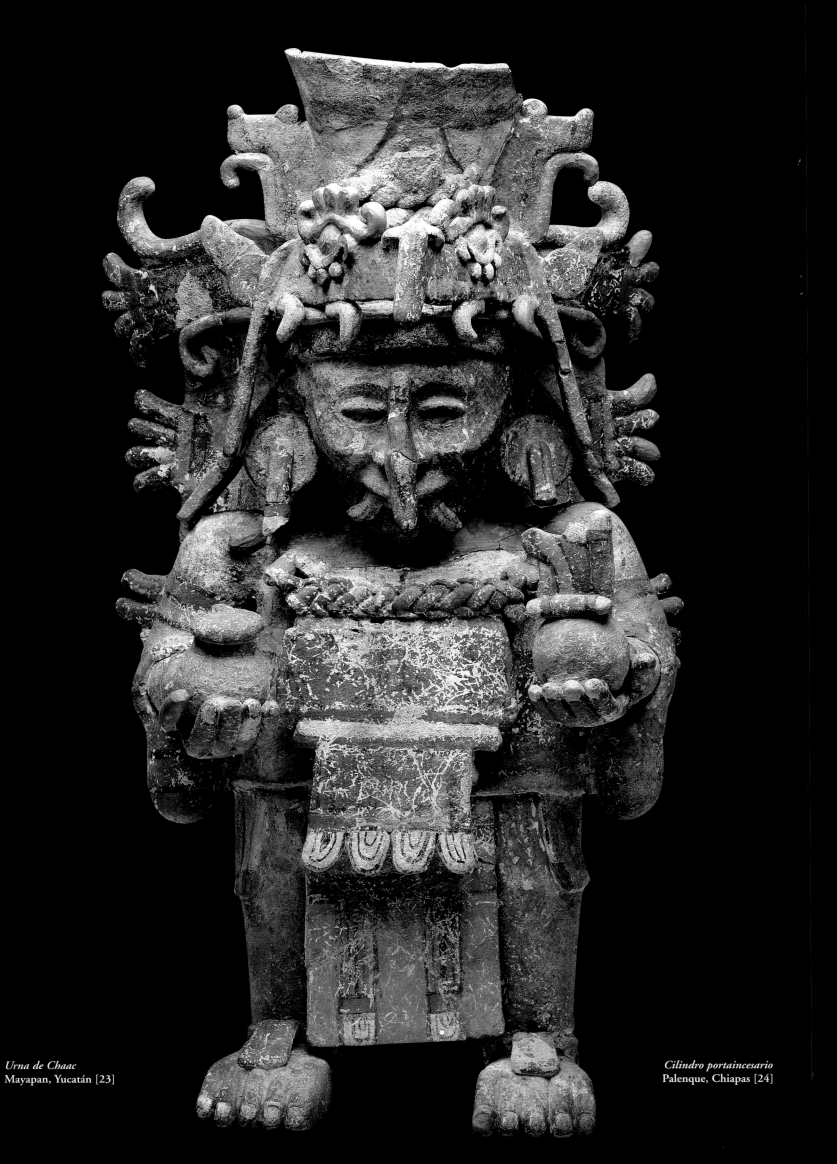

Urna de Chaac
Mayapan, Yucatán [23]

Cilindro portaincesario
Palenque, Chiapas [24]

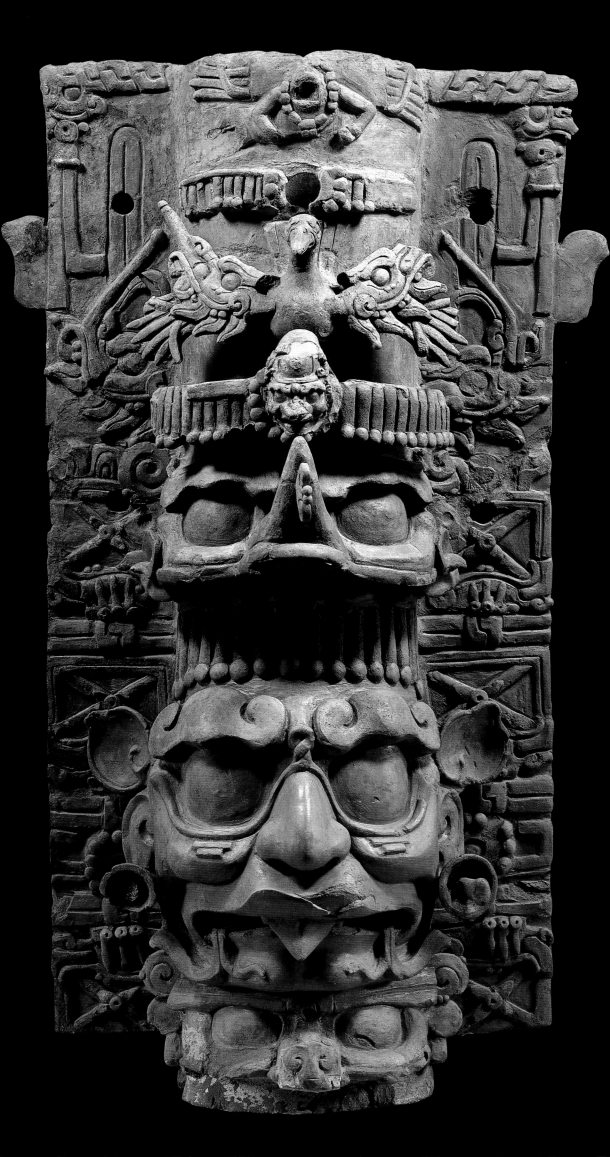

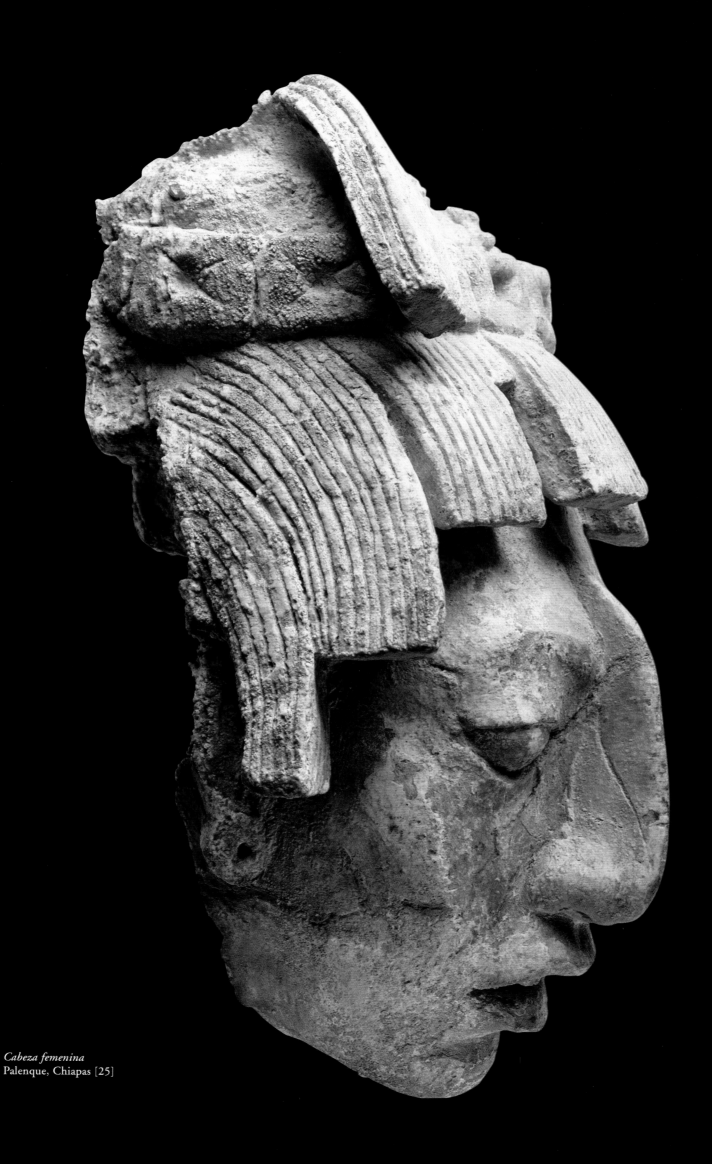

Cabeza femenina
Palenque, Chiapas [25]

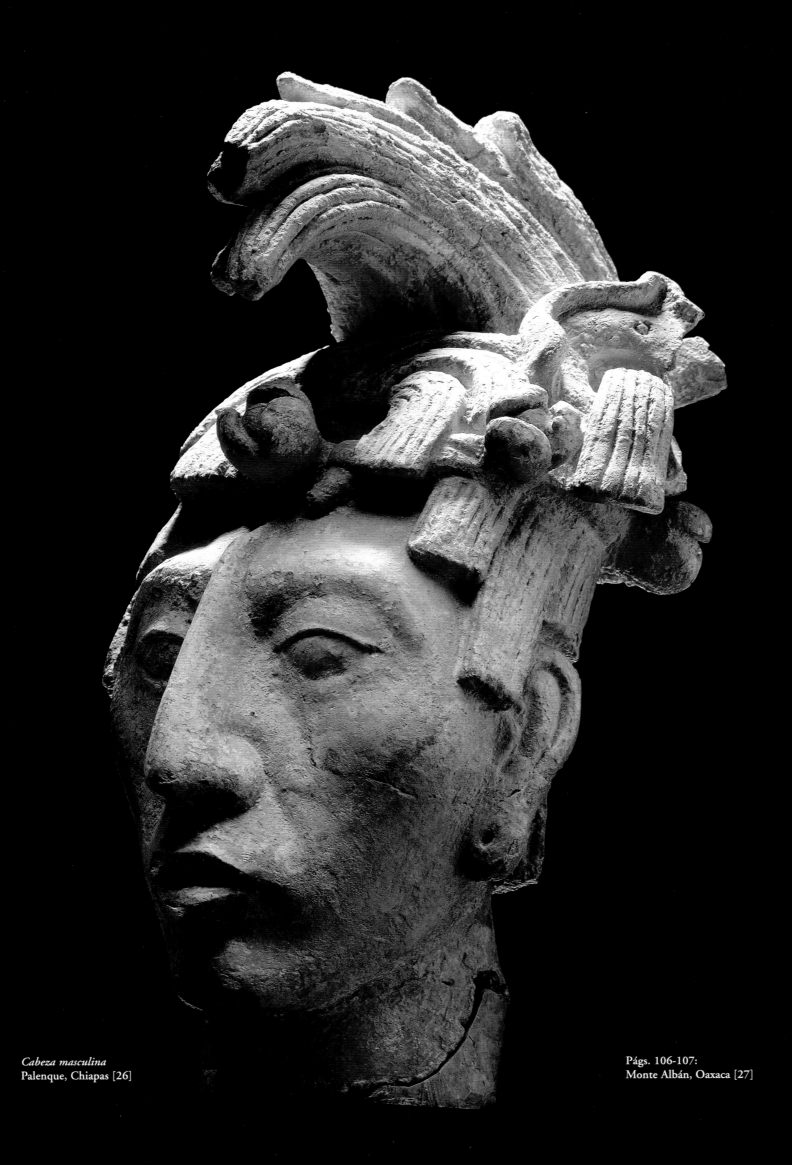

Cabeza masculina
Palenque, Chiapas [26]

Págs. 106-107:
Monte Albán, Oaxaca [27]

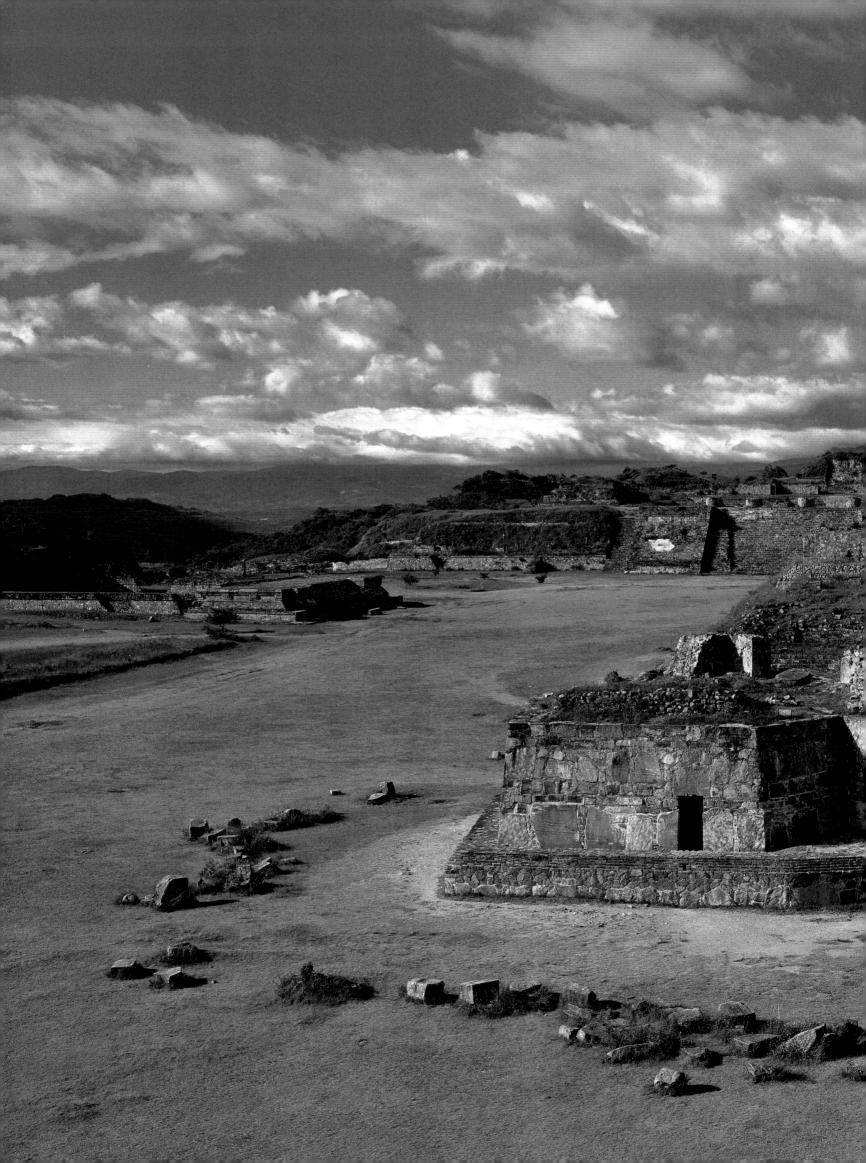

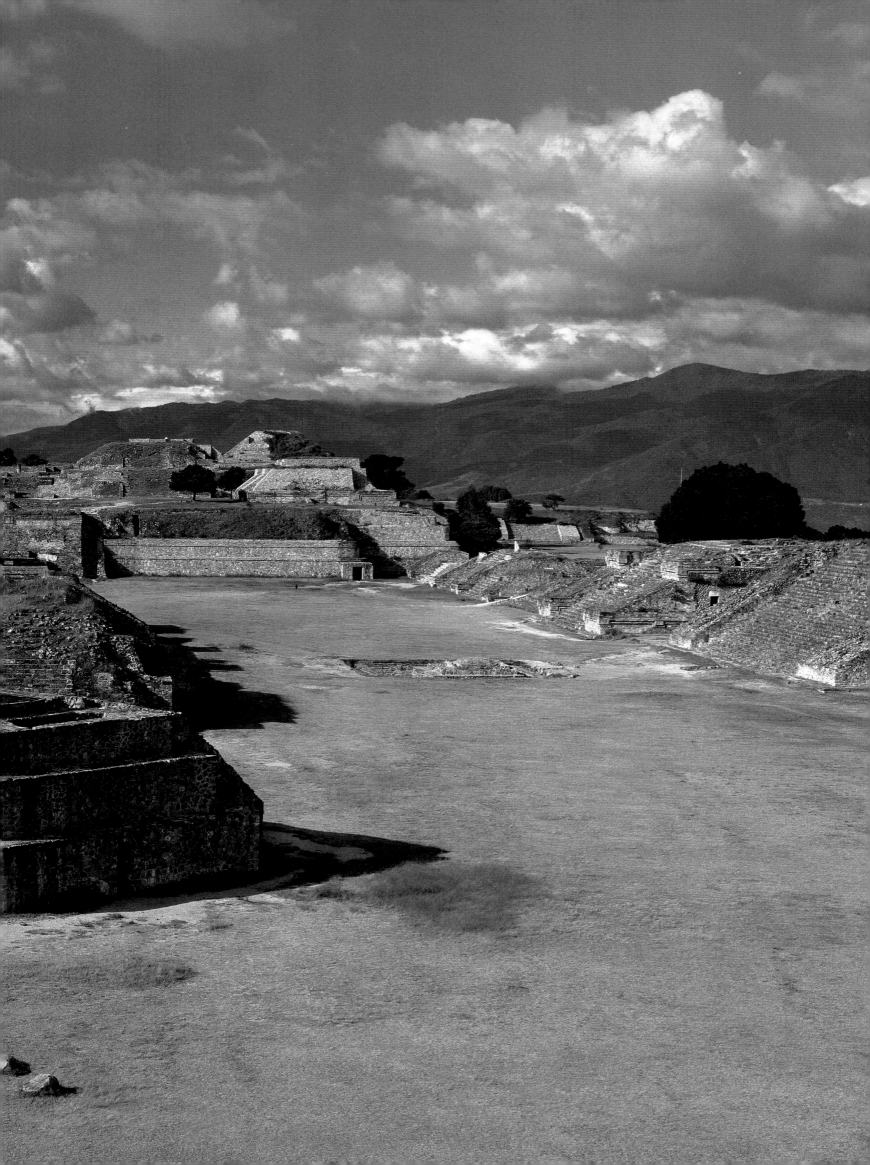

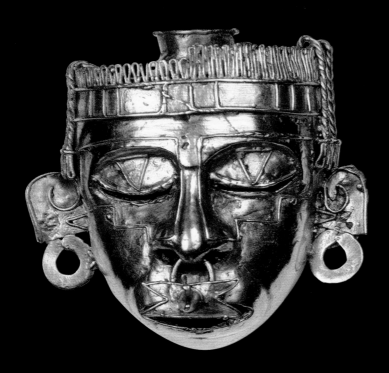

*Pendiente con la representación
de Xipe Totec*
Tumba 7, Monte Albán, Oaxaca [28]

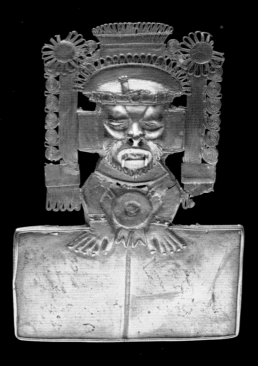

*Pectoral con la representación
del dios solar*
Monte Albán, Oaxaca [29]

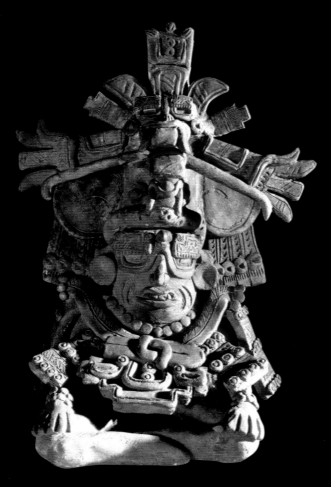

*Urna con la representación
del Dios Viejo*
Tumba 107, Monte Albán, Oaxaca [30]

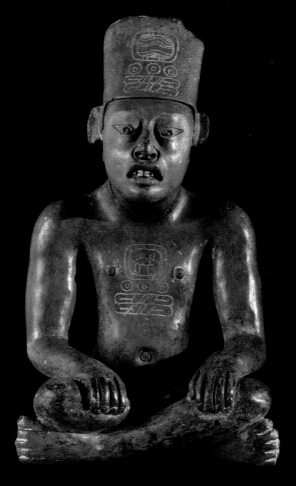

El escriba de Cuilapan
Monte Albán, Oaxaca [31]

Tumba 5
Huijazoo, Oaxaca [32]

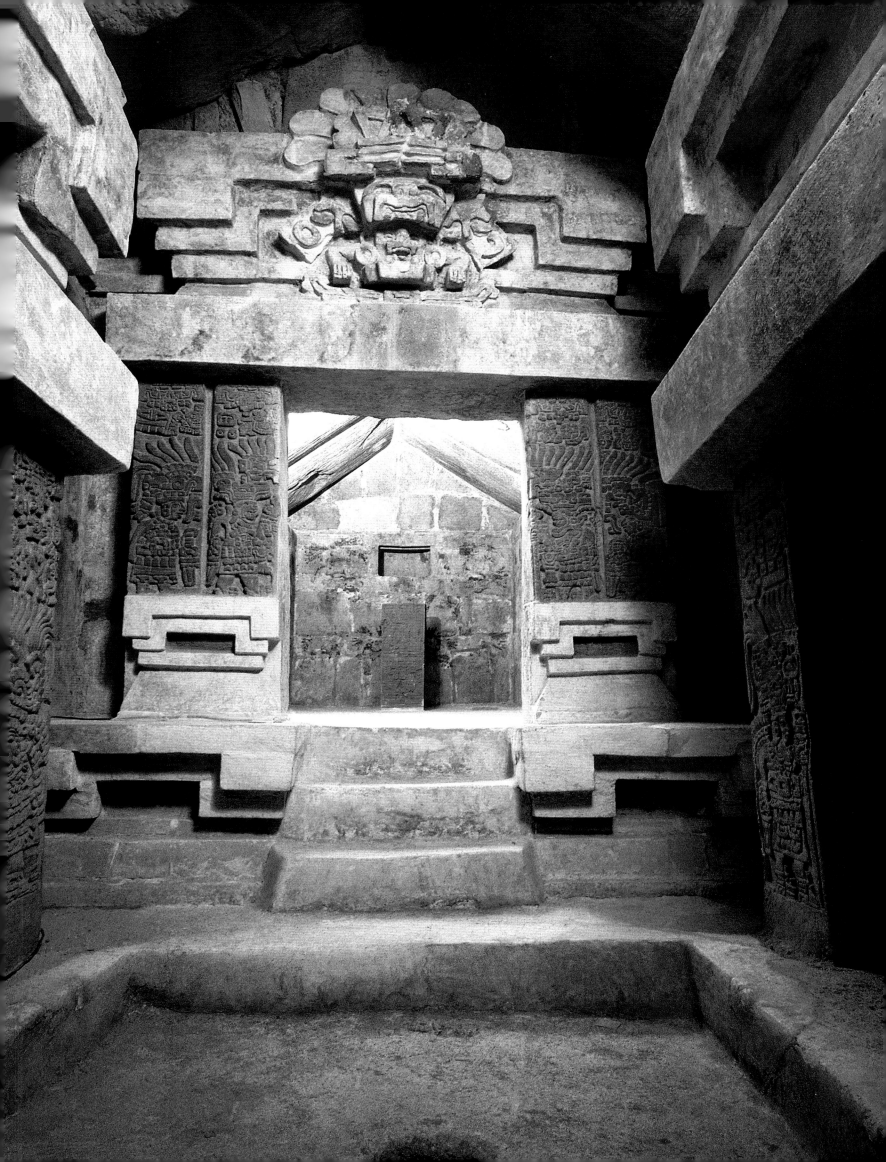

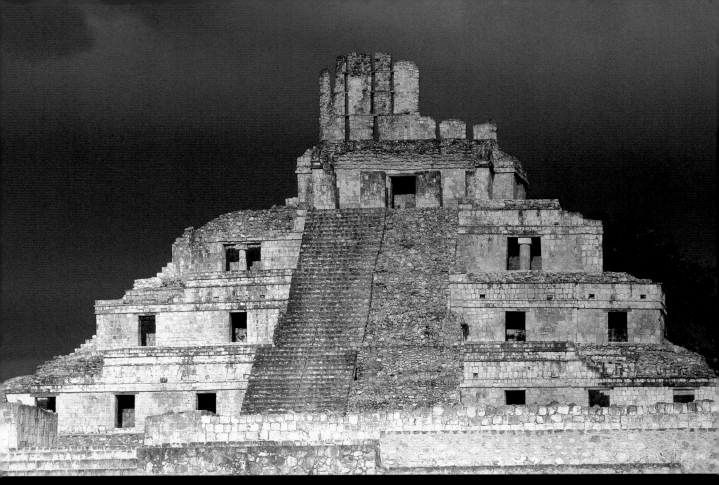

Edificio de cinco pisos, Edzna, Campeche [33]

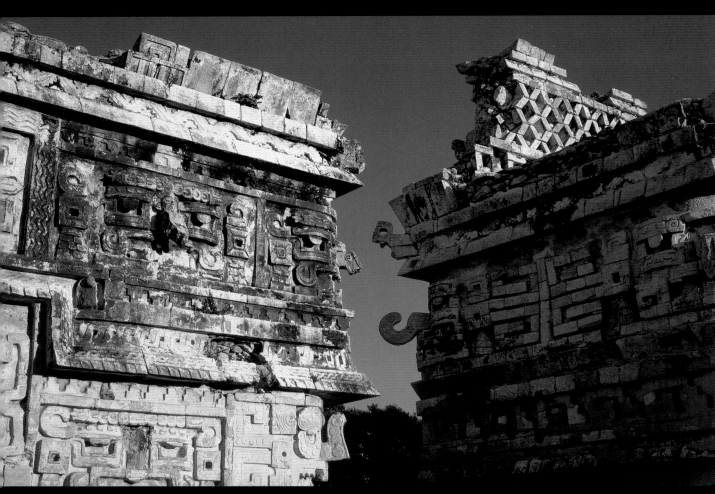

Conjunto conocido como *La iglesia*, Chichen Itzá, Yucatán [34]

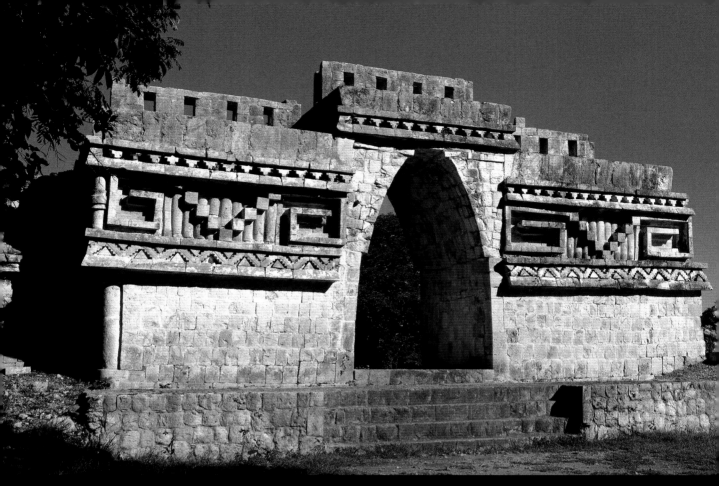

El arco, Labná, Yucatán [35] Edificio *Coodz Pop* (detalle), Kabáh, Yucatán [36]

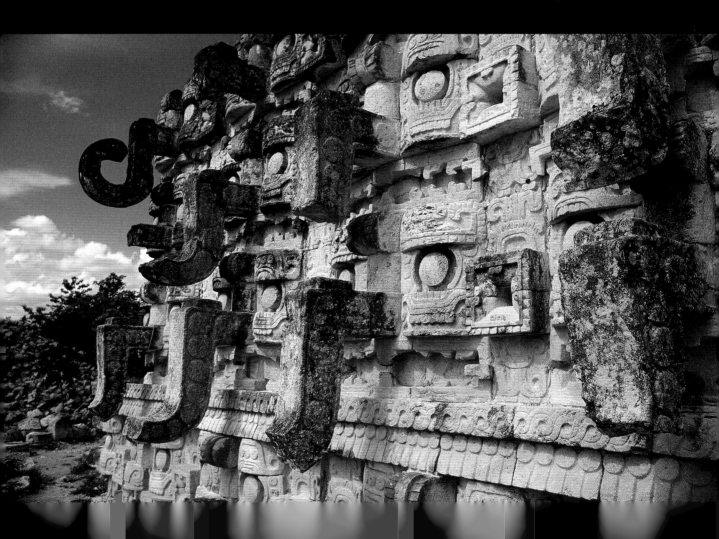

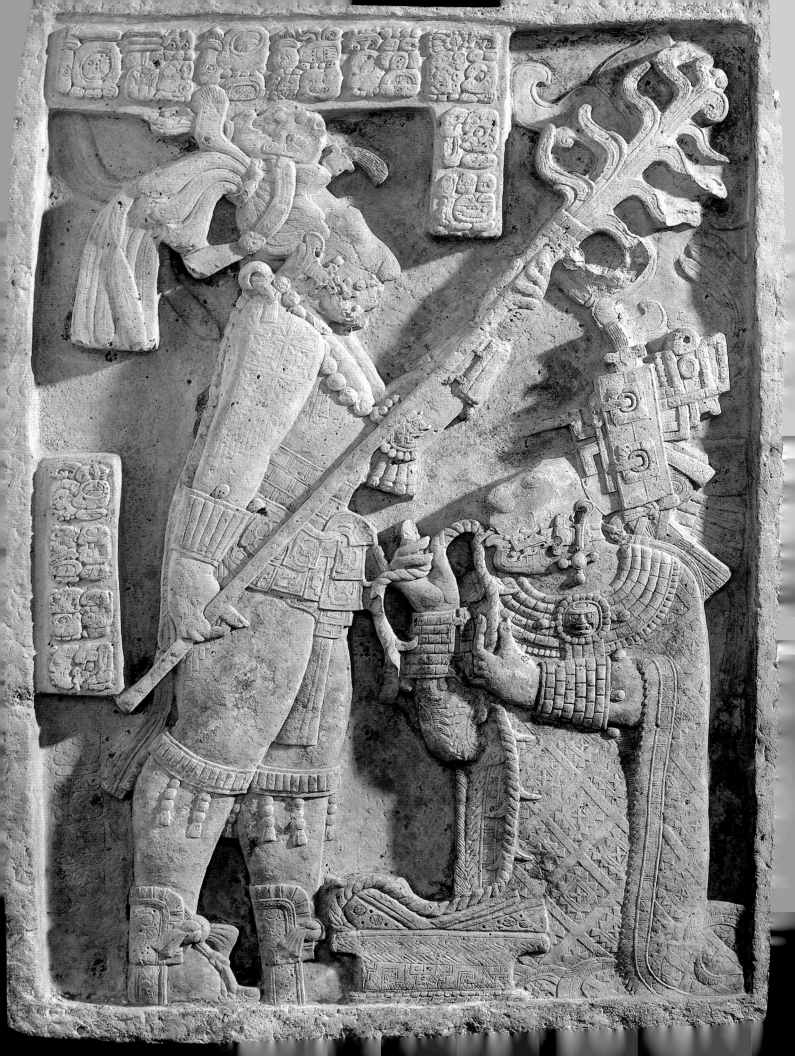

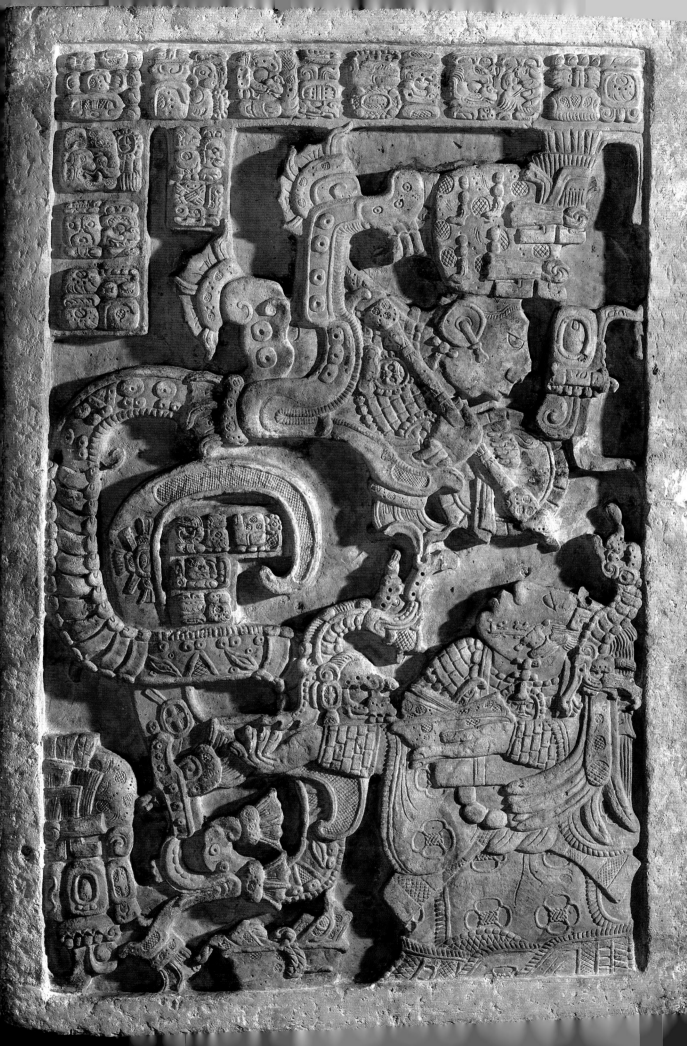

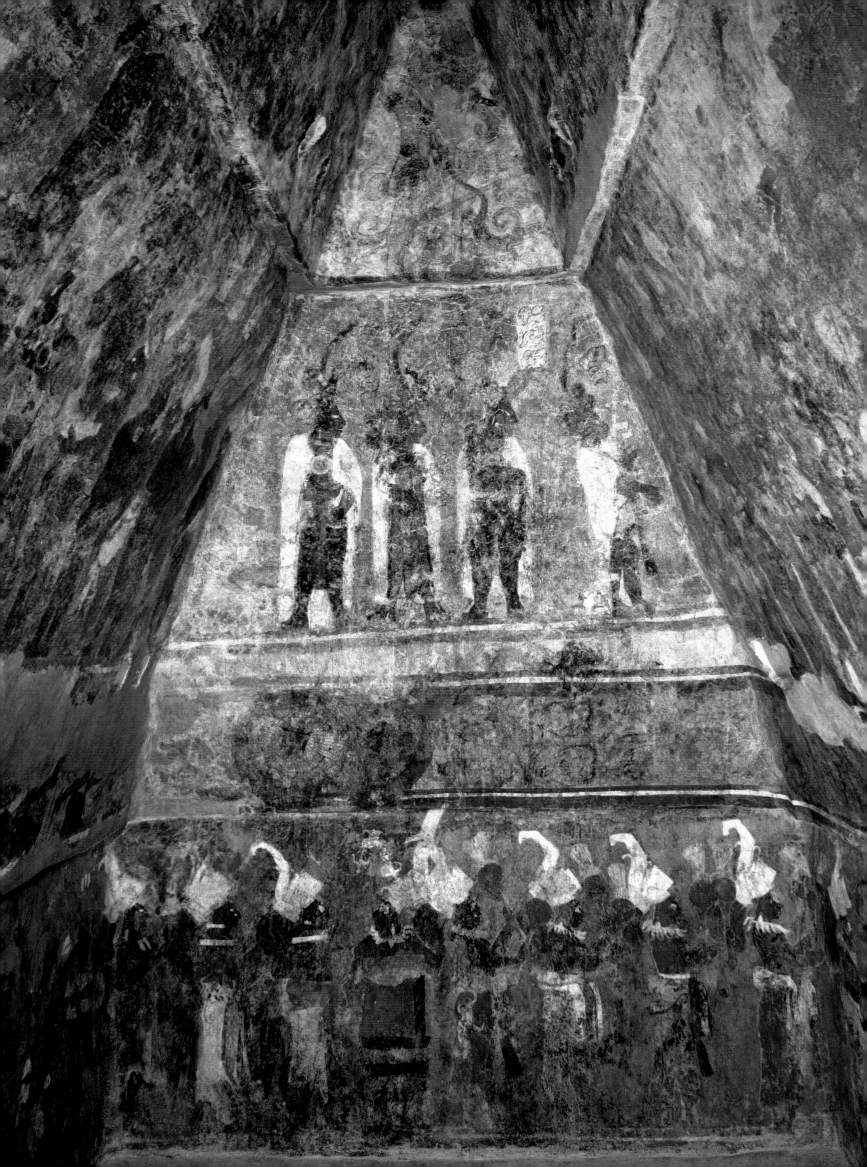

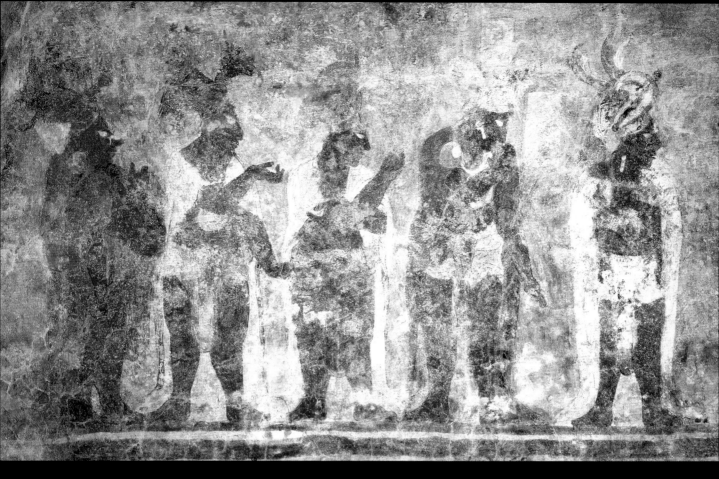

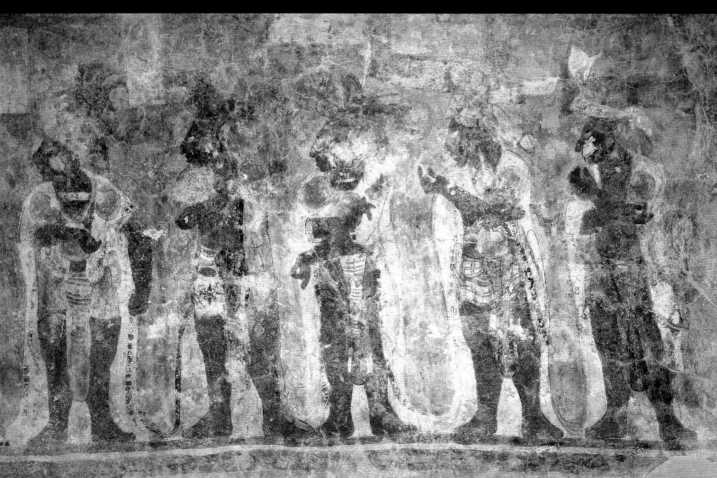

Pág. 114: Mural en la cámara 1
Escena 1: *La presentación del heredero*, y escena 3: *El baile*
Bonampak, Chiapas [39]

Mural en la cámara 3
Escena 4: *Los cortesanos* (detalle)
Bonampak, Chiapas [40 y 41]

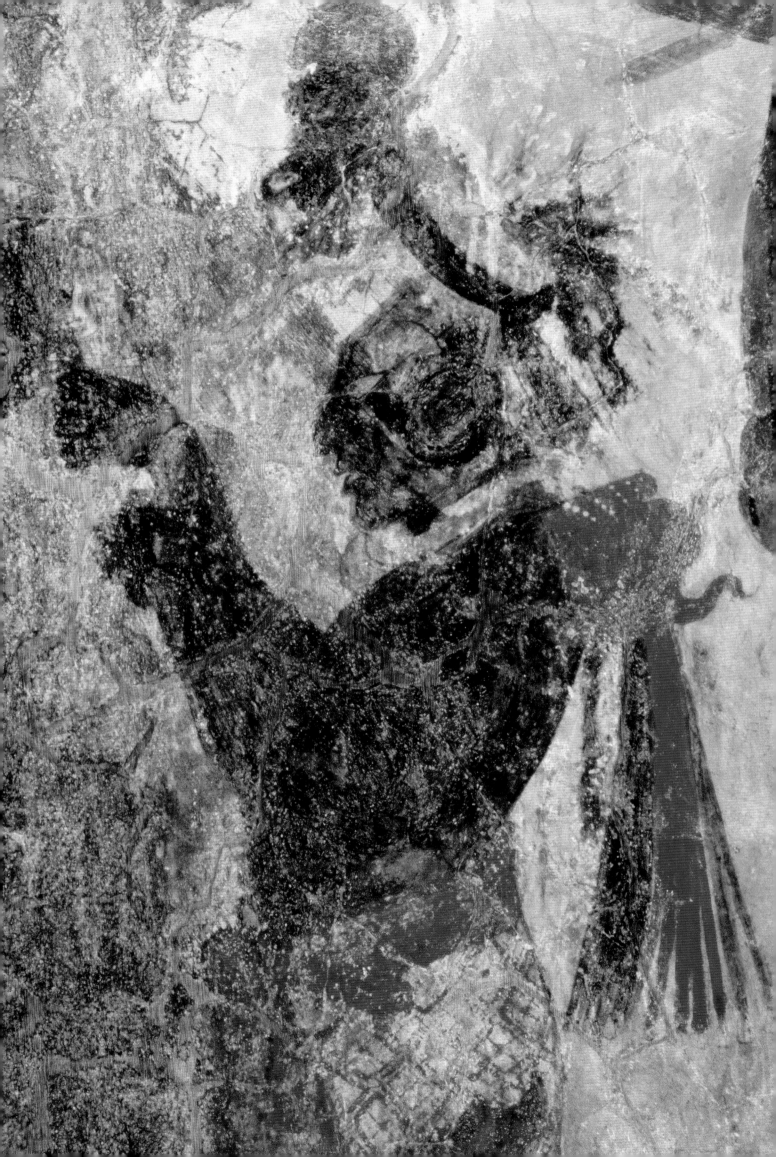

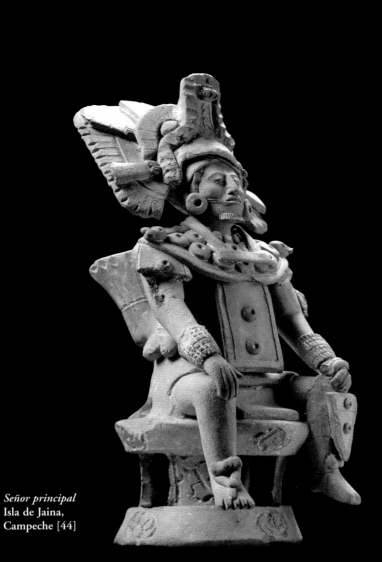

Señor principal
Isla de Jaina,
Campeche [44]

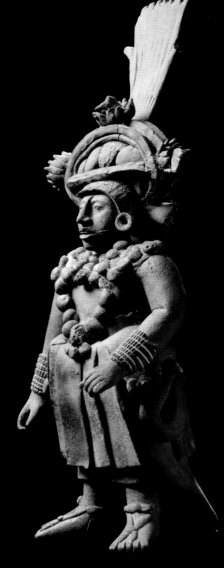

Hulach Uinic
Isla de Jaina,
Campeche [45]

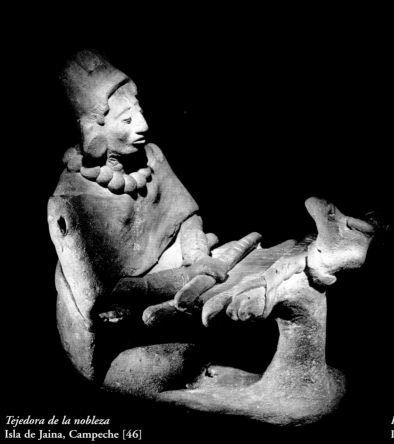

Tejedora de la nobleza
Isla de Jaina, Campeche [46]

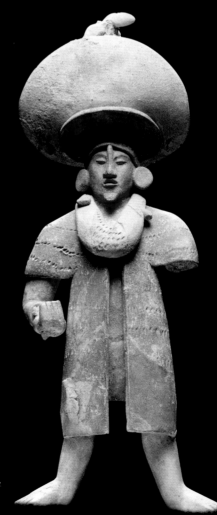

Figurilla masculina
Isla de Jaina,
Campeche [47]

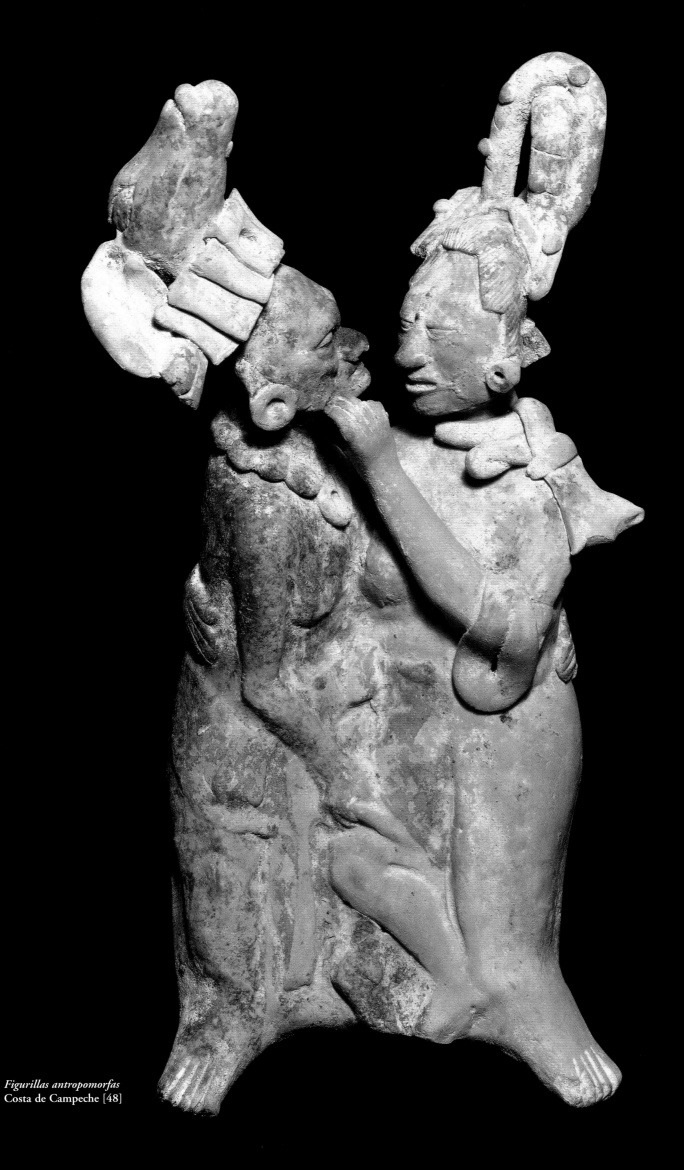

Figurillas antropomorfas
Costa de Campeche [48]

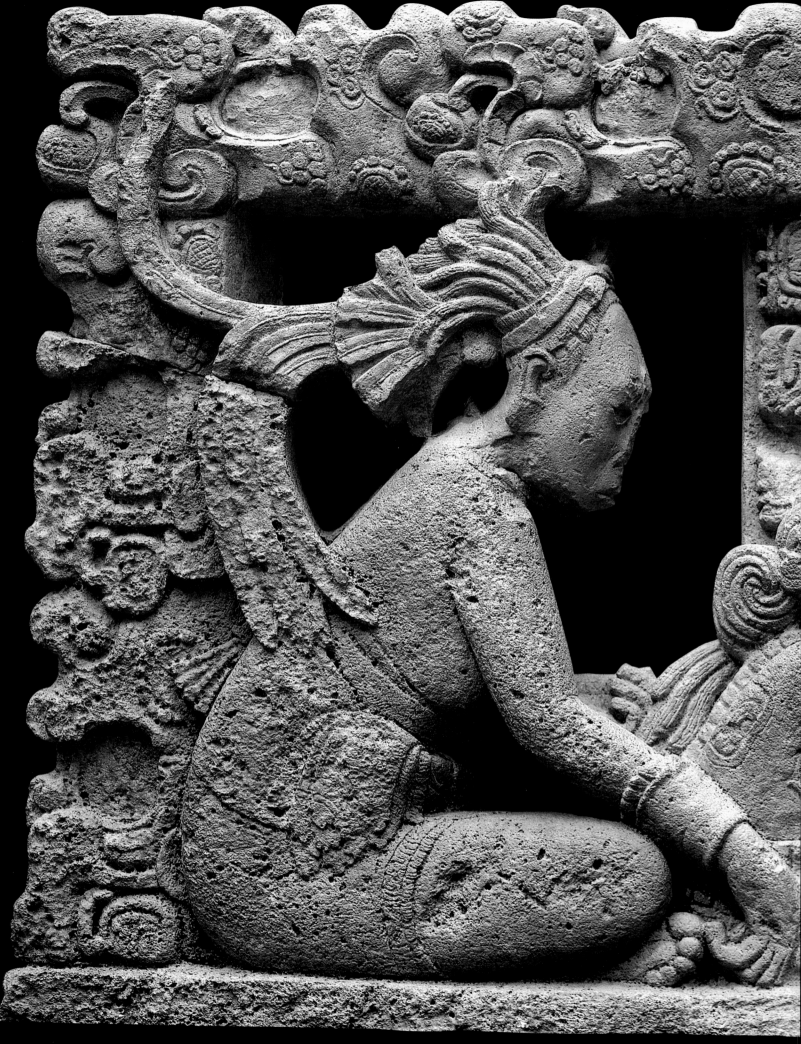

Escultura calada en dos partes, zona del bajo Usumacinta, Chiapas o Tabasco [49]

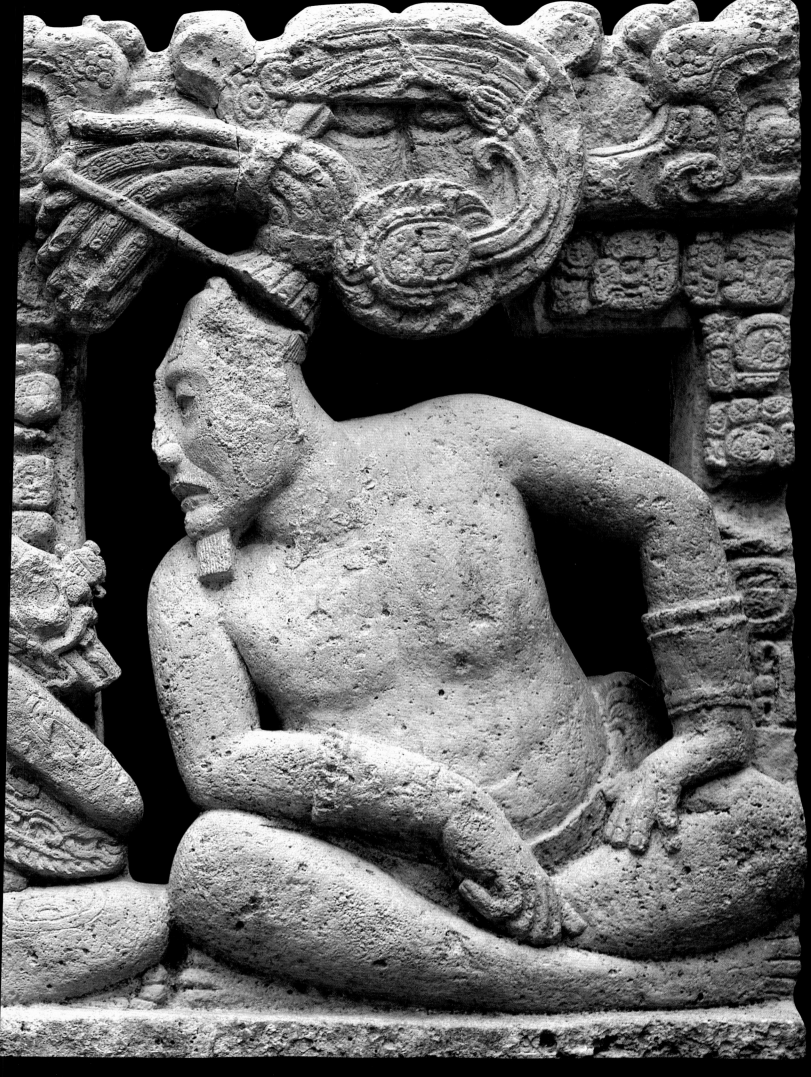

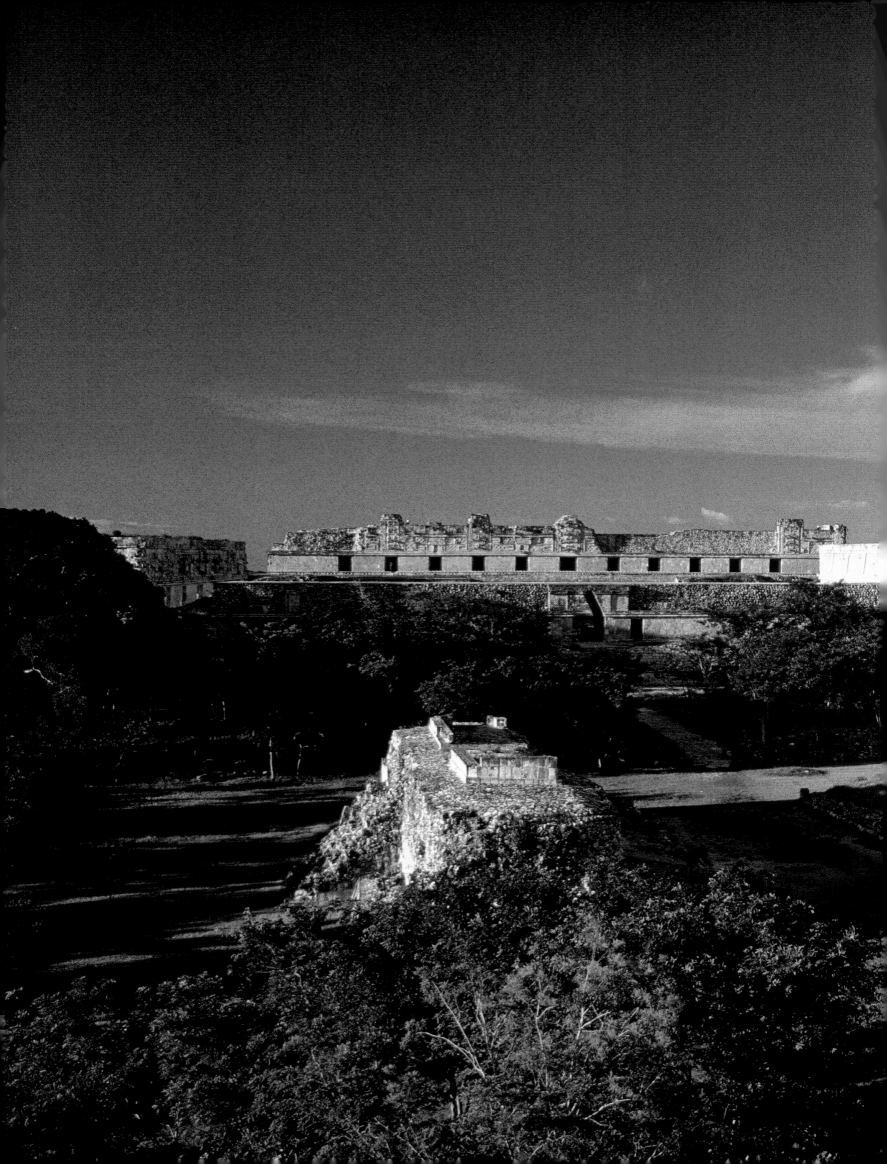

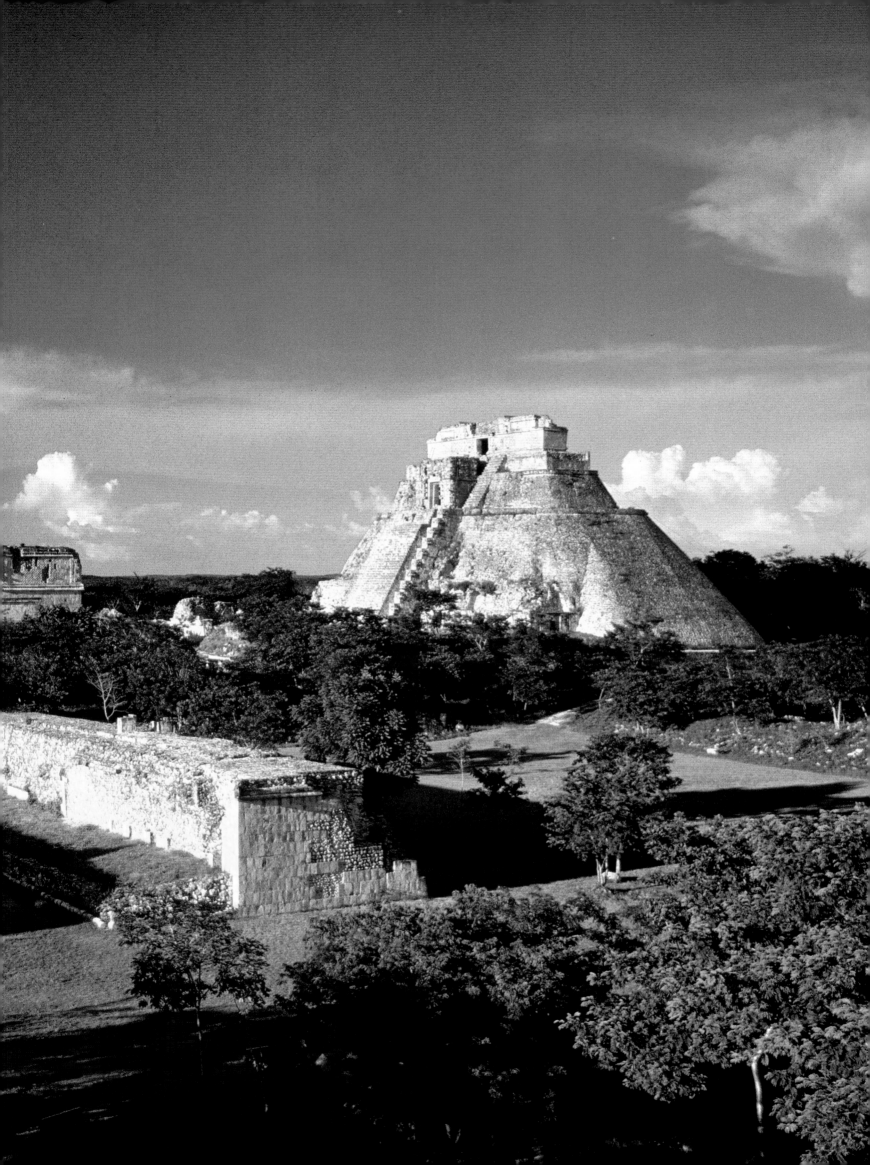

LOS HIJOS DEL SOL

José Antonio Nava y Justo Fernández

La geografía cultural de Mesoamérica vio el atardecer de Teotihuacán, la declinación de la cultura zapoteca en Monte Albán y la enigmática desintegración de Palenque, pero también contempló una nueva aurora de civilización. Otros centros urbanos se originaron en su territorio como claros reflejos de una renovadora fuerza creadora. Este nuevo renacimiento de la cultura mesoamericana se conoce como periodo posclásico, y abarca desde el siglo X hasta el colapso de la civilización precolombina con la conquista española.

Los acontecimientos principales de este periodo fueron recogidos en extraordinarios códices realizados en papel amate o en pieles de venado, en forma de hojas que se desdoblan. Además de la valiosísima información que contienen, son notables por su belleza estética. En los primeros momentos de la colonización española, fray Bernardino de Sahagún estableció un método de investigación para conocer las cosas naturales, humanas y divinas de los mexicas, logrando obtener una vastísima información. Otro gran compilador fue el dominico fray Diego Durán, quien obtiene de sus relatores los acontecimientos más importantes sobre el origen y desarrollo de México Tenochtitlan.

La convergencia de distintos grupos étnicos y tradiciones culturales, dio pie al surgimiento de nuevos centros de poder. Xochicalco, en el estado de Morelos, fue una metrópoli puente entre el periodo clásico y el posclásico. Su época de esplendor transcurre entre los años 800 y mil de nuestra era. Encrucijada de caminos, Xochicalco muestra en su edificio principal sorprendentes relieves de serpientes emplumadas que parecen estar en movimiento; las acompañan personajes con vestimentas suntuosas y glifos de gran tamaño, que señalan la fecha Nueve o Siete, Ojo de Reptil o Viento, el nombre calendárico y el día de nacimiento de Quetzalcóatl. Son notables las representaciones de acontecimientos astronómicos y lo que posiblemente sea un ajuste de fechas en el calendario, como la mano que, en uno de los tableros, jala con una cuerda el glifo 11 Mono. Tres estelas labradas, que habían sido enterradas ritualmente y rescatadas por la arqueología moderna, muestran a Quetzalcóatl emergiendo de las fauces de una serpiente, y a Tláloc, el antiguo dios teotihuacano, junto a glifos que repiten la fecha de nacimiento de Quetzalcóatl.

El sitio arqueológico de Cacaxtla, en el actual estado de Tlaxcala, se desarrolló como un centro comercial, militar y religioso. En su basamento aún se aprecian pinturas murales de excepcional belleza. En el mural de *La batalla*, dos grupos antagónicos, uno con atributos de jaguar y otro con tocados de plumas, luchan entre sí. Aunado a su dramático estilo, es significativo el carácter simbólico en la lucha de los contrarios, en este caso, el ave y el jaguar.

Enmarcado por una banda de animales acuáticos, un personaje pintado de negro y ataviado con las características de un ave fantástica, se posa sobre una serpiente emplumada; entre sus brazos, el personaje sujeta una barra de serpientes, como símbolo de poder. Estos elementos son evidencia de los contactos culturales que en esta época tuvo el altiplano central con

culturas tan distantes como el área maya. En un muro contiguo está un personaje vestido con la piel de un jaguar. En los murales del Templo rojo, la presencia de un anciano con su carga de mercancías preciosas —como un gran tocado, un atado de plumas exóticas y un caparazón de tortuga— vuelve a señalar el carácter comercial de este sitio. Los extraordinarios murales de Cacaxtla, además de su firme trazo, tienen una riqueza temática y simbólica que los convierte en únicos en su género.

Tula, la gran metrópoli del altiplano central, ha sido asociada a la cultura tolteca. Provenientes de la inmensa vastedad del norte, los toltecas fueron quizá la migración más significativa de este periodo. Tula, más que por su legado artístico, sintetizado en sus esculturas hieráticas de guerreros, conocidas como los Atlantes, fue famosa por Ce-Acatl Topilzin Quetzalcóatl, un caudillo, un héroe, un dios y un símbolo. Perseguido por los sacerdotes de Tezcatlipoca, practicantes de los sacrificios humanos, fue forzado a huir de Tula; él juró volver en la fecha Ce-Acatl, Dos Caña. Su juramento tuvo tonos proféticos, ya que en una fecha igual desembarcaron los españoles en tierras mexicanas. Quetzalcóatl se convertirá en un símbolo religioso de los pueblos mesoamericanos.

Otro de los grupos que influyeron en Tula fueron los huastecos, pueblo de lengua mayense cuyo territorio abarcaba el norte de Veracruz y sur de Tamaulipas. Su dios Ehécatl, dios del viento, se asimiló a Quetzalcóatl como una de sus manifestaciones. Todo ello muestra las relaciones de la Huasteca con el altiplano central. De esta época es el magnífico relieve de Tepetzintla y la escultura del llamado *Adolescente*, obras maestras del arte prehispánico, exaltación del orden cosmogónico creado por Quetzalcóatl.

Durante el periodo posclásico temprano se intensifican los contactos entre las distintas culturas del altiplano central con los pueblos del sudeste. Chichén Itzá fue uno de los centros hegemónicos de la Península de Yucatán. La similitud religiosa entre Tula y Chichén Itzá se manifestó particularmente en sus creaciones simbólicas, como en el templo de los Guerreros, donde quedó grabada en piedra la efigie de Kukulkán emergiendo de la fauces de una serpiente emplumada, emblema de la guerra y del sacrificio. En el interior del gran recinto, las pilastras aparecen labradas con serpientes y remolinos de plumas, así como con guerreros que, al igual que el dios Quetzalcóatl-Kukulkán, luchaban contra las fuerzas de la noche para que el Sol regresara de su viaje por el inframundo.

La enigmática figura del Chac Mool se encuentra tanto en ciudades mayas como en el resto de Mesoamérica; aun cuando por su forma parece un transportador de ofrendas y plegarias, varios especialistas han tratado de explicar su significado; algunos lo asocian con el culto al dios Quetzacóatl-Kukulkán, relacionándolo con el guerrero sacrificado que ofrecía su sangre al dios. Otros, asocian al Chac Mool con la fertilidad, la lluvia y el maíz.

La pirámide de Kukulkán es un inmenso observatorio que, a través de la luz del Sol, marca con sombras el paso de los equinoccios de primavera y otoño. Kukulkán-Quetzalcóatl, en forma de una gran serpiente, baja por la pirámide en un fascinante juego de luces y sombras. Es, al mismo tiempo, un calendario, pues sus plataformas dan cuenta de los 18 meses del año prehispánico. Sus 364 escalones, sumados a la plataforma superior, completan los días de la cuenta solar anual. Todo ello habla del gran conocimiento que lograron sobre el movimiento de los astros y del rigor científico con que diseñaron estas construcciones. En el interior del primer templo, que más tarde fue cubierto por la pirámide, fue encontrado un Chac Mool sobre el que había algunas ofrendas; al fondo, se encuentra un jaguar pintado de rojo con incrustaciones de jade.

Hay un marcado paralelismo entre la arquitectura ritual de Tula y Chichén Itzá. La práctica de los sacrificios humanos en Tula fue representada simbólicamente en los relieves de águilas devorando corazones, lo que muestra su vocación guerrera. De igual forma, en Chichén Itzá, las águilas y los jaguares aluden a los guerreros que capturaban víctimas para alimentar al dios Sol. Un notable elemento simbólico de este periodo es el Coatepantli o es-

tructura de serpientes, que aparece por primera vez en Tula. Una de las funciones de este elemento arquitectónico fue la de separar el espacio de los hombres del espacio reservado a los dioses. Esta tradición constructiva se encuentra en sitios como Tenayuca, en el Estado de México, donde un impresionante cinturón de serpientes rodea la pirámide. En este Coatepantli, cada sección del muro se componía de 52 cabezas en consonancia con los 52 años del siglo mexica. Una vez más, la conciencia de señalar el paso del tiempo se convierte en una magna obra arquitectónica.

Durante el posclásico surge al norte de Mesoamérica un centro de civilización en Paquimé, Chihuahua, la silenciosa metrópoli del desierto con su insólita arquitectura hecha de tierra. En el extremo sur se desarrolla Tulum, en Quintana Roo, el enigmático mirador desde donde los mayas abrazaban al mar Caribe.

El periodo posclásico tardío se inició con las migraciones de los diferentes pueblos, entre los que destacaron los mixtecos, que hacia el siglo XII invaden los valles de Oaxaca, poblados por los zapotecos. Con ellos compartieron las antiguas tumbas de Monte Albán; ahí dejaron la magnífica ofrenda de oro de la tumba número 7, descubierta por Alfonso Caso en 1932. Al mismo tiempo, los mixtecos continuaron en Mitla el ancestral culto a los señores y a la región de los muertos o Mictlán, de donde este sitio recibe su nombre. Su concepción arquitectónica es muy distinta de la de Monte Albán, tanto en los espacios como en los volúmenes y su técnica constructiva.

Del arte zapoteco sólo se conservó el doble tablero, adaptado por los mixtecos para enmarcar unos paneles incrustados con piedras finamente labradas. Con ellas formaron múltiples versiones de la greca escalonada, símbolo del rayo y de la serpiente.

Hacia los siglos XI y XII de nuestra era, los chichimecas inician su migración hacia el sur. Eran parte de los siete pueblos que partieron del mítico Chicomostoc o lugar de las siete cuevas, para invadir prácticamente todo el altiplano central. Durante casi dos siglos, los aztecas o mexicas peregrinaron desde Aztlán, lugar de la blancura o de las garzas, guiados por Huitzilopochtli, su caudillo dios, quien les había prometido un lugar de residencia en donde realizarían un destino de grandeza. Según las instrucciones del dios, debían fundar su ciudad en el lugar donde encontraran un águila posada en un nopal. Al llegar al valle de Anáhuac, los mexicas fueron rechazados por los pueblos ribereños, hasta que el señor de Azcapotzalco les permitió asentarse en un islote en medio del lago. Ahí fundaron la ciudad de México Tenochtitlan, y desde entonces comenzó la formación de un Estado que durante más de cien años dominó casi todo el territorio de Mesoamérica.

Siguiendo la tradición tolteca, los mexicas creyeron que antes del universo actual habían existido cuatro mundos a los que llamaban soles, los cuales fueron destruidos por catástrofes. La humanidad había sido completamente exterminada al acabar cada uno de los soles. Reunidos en Teotihuacán, en medio de la oscuridad, los dioses hicieron un gran fuego y a él se arrojaron voluntariamente dos de ellos. El primero volvió con la forma del Sol y el segundo como la Luna, pero el Sol se negó a moverse si los demás dioses no le daban su sangre, y ellos se vieron obligados a sacrificarse para alimentarlo. El Quinto Sol o época actual fue creado por Quetzalcóatl. Él formó la especie humana, logrando hacer revivir los huesos de los antiguos muertos, amasándolos con su propia sangre; de esa mezcla nació la pareja humana.

Los mexicas enriquecieron con su propia experiencia la antigua cosmovisión mesoamericana. Sus propios textos presentan una historia épica cargada de simbolismos, en la que transforman a un humilde pueblo seminómada en la gran potencia de Mesoamérica. Tuvieron también una excepcional conciencia histórica y se supieron portadores de un gran legado. Consideraron como su propio origen a Teotihuacán y se asumieron como herederos de la cultura de los toltecas. Quetzalcóatl legó a los seres humanos el pensamiento, la palabra, la escritura, el arte, la música, el conocimiento de los astros, es decir, la cultura. A este legado de Quetzalcóatl se le conoce con el nombre de Toltecáyotl, que puede traducirse como civiliza-

ción. Conceptos similares se encuentran descritos en la recopilación realizada por Miguel León Portilla en *Los antiguos mexicanos a través de sus crónicas y cantares:*

> Tolteca: artista, discípulo, abundante, múltiple, inquieto.
> El verdadero artista: capaz, se adiestra, es hábil, dialoga con su corazón,
> encuentra las cosas con su mente.
> El hombre maduro: corazón firme como piedra,
> corazón resistente como el tronco de un árbol,
> rostro sabio, dueño de un rostro y un corazón, hábil y comprensivo.
> Tú, dueño del cerca y del junto, aquí te damos placer,
> junto a ti nada se echa de menos, ¡oh dador de la vida!

Asentados sobre islotes, los mexicas trabajaron durante cincuenta años acumulando lodo, piedras y estacas, ampliando la pequeña superficie original. Formando líneas paralelas con troncos de madera clavados en el lago, rellenadas después con tierra y piedras, hicieron amplias calzadas sobre el agua, con lo que tuvieron fácil acceso hacia los pueblos de tierra adentro. Desde su origen, la ciudad fue dividida en cuatro barrios, alineados sobre calles y canales, lo que le daba un sentido de original belleza a la gran ciudad. El recinto sagrado de México Tenochtitlan llegó a contar con 78 edificaciones. Una población de santuarios, adoratorios, palacios, construcciones religiosas y recintos de poder. En *Cantares Mexicanos* se hace esta alabanza de la ciudad:

> Orgullosa de sí misma
> se levanta la ciudad de
> México-Tenochtitlan.
> Aquí nadie teme la muerte en la guerra.
> Ésta es nuestra gloria.
> Éste es tu mandato,
> ¡Oh, dador de la vida!

Sobre sus tres calzadas se desplegaba la actividad de la gran urbe. A partir del siglo XV fluían ya numerosos productos de toda índole y el gran mercado de Tlatelolco, que maravilló a los conquistadores españoles, fue muestra de una pujante organización comercial.

Una sociedad que auspició la monumentalidad arquitectónica y que irradiaba esplendor, pudo dejar escritos estos hermosos versos:

> ¡Gozad un instante al menos de vuestras ciudades
> sobre las que fuisteis reyes!
> La mansión del Águila, la mansión del Tigre
> perdura: así en el lugar de combates
> la ciudad de México.

La mexica fue una sociedad altamente organizada, cuyos escalones semejan la estructura piramidal de sus templos; con los *pipiltin* o nobles, de donde surgían los *tlatoani* o gobernantes máximos; los *pochtecas* o comerciantes-diplomáticos y los guerreros, sobre una inmensa población de *macehualtin* o gente del pueblo. El Estado mexica se consolidó a través del ejército y los comerciantes o *pochtecas,* que hacían labor de espías. Esta doble estrategia de comercio y guerra llevó a los mexicas hasta Chiapas y Guatemala. Una política fundamental fue la distribución de tierras, por medio de la cual regularon la producción agrícola y la tributación sobre los pueblos dominados. Testimonio de este control administrativo es la *Matrícula de Tributos,* que contiene la lista de productos que cada pueblo o señorío debía pagar.

Los mexicas copiaron de los toltecas la forma de nombrar a su soberano, escogiendo entre ellos al que tuviera una ascendencia más próxima a la dinastía de Culhuacán, la cual descendía de Tula. En el apogeo del desarrollo mexica, el soberano ya es considerado un personaje casi divino, con dos atributos de los que recibirá su nombre: *Tlatoani,* "el orador", cuya raíz (*tlatoa*) además de significar "hablar" implica la idea de ejercer el mando; el segundo atributo era *Tlacatecutli* o jefe de los guerreros. Ambos poderes lo consagran como jefe político y militar de un pueblo profundamente religioso en el que, sin ser sacerdote, tendrá múltiples obligaciones rituales. Al lado del soberano estaban los dignatarios militares, *Tlacatéccatl,* "el que manda a los guerreros", *Tlacochcálcatl,* "el jefe de los depósitos de armas", el "gran mayordomo" o ministro de finanzas, y los funcionarios civiles y administrativos. Paralela a esta jerarquía política estaba la jerarquía religiosa integrada en su cima por dos sacerdotes principales a cargo del culto a Huitzilopochtli y a Tláloc, y los *cuacuilli,* una especie de sacerdotes de barrio. Aunque instancias separadas, en casos determinados, el soberano tenía influencia sobre los funcionarios religiosos, ya que los sacerdotes de rango superior formaban parte del *Tlatocan,* el gran consejo de Estado.

A partir del siglo xv, los mexicas se dirigen a las zonas de mayor potencial agrícola, como el Totonacapan, las prodigiosas tierras de la costa del Golfo de México, habitado por los totonacos, pueblo que hacia el siglo ix emigró a los antiguos asentamientos de la cultura de El Tajín, de la que fueron sus herederos. En el cementerio totonaco de Quiahuixtlán, en Veracruz, y mirando al mar, se recrea el antiguo estilo de las pirámides con nichos. Su capital, Cempoala, fue la primera ciudad que deslumbró a los europeos, quienes, al contemplarla a la distancia, la creyeron hecha de oro y plata, cuando en realidad era sólo el reflejo de sus edificios policromados y encalados que producían una maravillosa fantasía. No obstante su poderío, las fronteras del dominio azteca fueron amenazadas por otros pueblos en expansión. Los feroces oponentes del poder mexica fueron los vacúsechas o águilas purépechas. Asentados en las tierras lacustres de Michoacán, y tras una serie de luchas internas, el Estado purépecha quedó dividido en tres señoríos: Páztcuaro, Ihuatzio y Tzintzuntzan.

La educación azteca se impartía en dos tipos de escuela: el *tepochcalli* o casa de jóvenes, en el que niños y adolescentes del pueblo recibían una educación orientada hacia la vida práctica lo mismo que a la guerra, y el *calmecac,* destinado a la educación de los nobles, en donde los alumnos combinaban el estudio de la historia, el calendario ritual y las reglas administrativas con fuertes ayunos, prácticas de dominio de sí mismos y la veneración de los dioses. De la educación familiar existen bellos testimonios. Fray Bernardino de Sahagún recopiló un conjunto de admirables textos que recogen las tiernas palabras con que los padres y madres mexicas amonestaban a sus hijos. Uno de ellos comienza así: "Aquí estás, mi hijita, mi collar de piedras finas, mi plumaje de quetzal, mi hechura humana, la nacida de mí. Tú eres mi sangre, mi color, en ti está mi imagen... Oye bien, hijita mía, niñita mía: no es lugar de bienestar en la tierra..."

La religión de los mexicas se sustentaba en un orden de creencias que abarcaba el conjunto del universo como una realidad viva sometida, igual que la vida humana, a todas las contingencias: lo alegre y lo doloroso, la felicidad y la desgracia, la vida y la muerte; una religión cósmica como respuesta de su razón de ser en el mundo. En su larga peregrinación y después, durante su expansión, los mexicas fueron incluyendo a dioses de otros pueblos y de otras culturas, logrando formar un numeroso y complicado panteón. Coacalco es el nombre del templo que los abrigaba a todos; en él destacaban cuatro dioses principales según sus atributos divinos: Huitzilopochtli, dios del Sol y dios protector del Estado, y Tezcatlipoca, dios de la noche, del viento nocturno y de la guerra. También reverenciaban a Tláloc, dios de la lluvia —anterior a la cultura mexica— y a Quetzalcóatl, dios tolteca, inventor de las artes, la escritura y el calendario adivinatorio. La fertilidad de la tierra y la fecundidad de las mujeres estaba protegida por divinidades femeninas: Teteoínan o madre de los dioses; Coatlicue, madre de Huitzilopochtli; Cihualcóatl, mujer serpiente; Itzpapálotl, mariposa de obsidiana, relacionadas con la tierra y la guerra, y Coyolxauhqui, diosa de la Luna, enemiga del Sol naciente.

En los viejos códices la imagen de los mexicas estaba lejos de aparecer con rasgos de grandeza. Tlacaélel, el poder detrás del trono de tres tlatoanis y creador del llamado "misticismo guerrero" mexica, sugirió reinterpretar el pasado. Para ello, habría que establecer otras palabras-recuerdo y cambiar el contenido de los códices y quemar aquellos que no convenía conservar. Los nuevos códices insistirán en la idea de que los mexicas, durante mucho tiempo, fueron un pueblo perseguido, pero que gracias a su determinación y voluntad de lucha, con el auxilio del dios Huitzilopochtli, se consideraron un pueblo elegido. Su destino quedó ligado, desde entonces, a la realidad grandiosa del universo.

Para los mexicas, la guerra era un verdadero juicio de los dioses, como ordenadores de todas las cosas. La táctica de la "guerra florida" que los hizo famosos fue que ellos no trataban de matar a sus contrarios, sino hacerlos prisioneros para después sacrificarlos a los dioses, y los sacrificios humanos no estaban inspirados en sentimientos de crueldad o de odio por las víctimas, ya que éstas eran consideradas valiosas ofrendas cuya sangre daban a los dioses para contrarrestar la sombría amenaza de extinción del mundo. Las almas de los guerreros que recibían esta muerte florida iban a la casa del Sol.

Los objetos de uso ritual para los sacrificios humanos, además del cuchillo de pedernal, eran la piedra sobre la cual se recostaba la víctima y los llamados *cuauhxicalli* o vasijas de águila, donde colocaban los corazones de los sacrificados. También es notable el *temalacatl*, enorme cilindro profusamente labrado en piedra donde el prisionero de guerra era victimado en un sacrificio gladiatorio. Una obra de excelente calidad es la llamada Piedra de Tízoc, en cuya cara circular se narran los triunfos guerreros del séptimo gobernante de los mexicas. La práctica de los sacrificios humanos aparece con todo su dramatismo en el *tzompantli* o altar de las calaveras, muro de cráneos labrados en piedra para significar la gloria de las víctimas sacrificadas.

Los aztecas supieron equilibrar las necesidades fundamentales de vida y muerte en el doble santuario del Templo Mayor de Tenochtitlan, donde reunieron a Tláloc, el antiguo dios de Mesoamérica, con su dios caudillo, Huitzilopochtli. Este equilibrio se plasma también en la representación belicosa de los guerreros jaguares y águilas, las dos órdenes guerreras de los aztecas. En el centro ceremonial de México Tenochtitlan estaban los recintos reservados a estas élites militares. Ahí, los mexicas dejaron testimonios de una concepción místico-guerrera, en la que jaguares y águilas representaban la batalla sagrada del cielo y de la tierra, de las fuerzas oscuras y de las fuerzas luminosas; para ellos, la guerra entre los hombres tenía su correspondencia con la guerra cósmica. El excepcional templo monolítico de Malinalco, en el Estado de México, estaba reservado para los actos iniciáticos de la élite militar. En su interior, esculturas de águilas, que representan al Sol, conviven con las de los jaguares, que simbolizan a la tierra y otros. Este encuentro de fuerzas celestes y telúricas vigorizaba el carácter de los guerreros mexicas. En sus cantares dejaron testimonio de esta fuerza que los impulsaba: "desde donde se posan las águilas, desde donde se yerguen los tigres, el Sol es invocado".

No obstante el predominio del pensamiento místico guerrero, existió otra forma de concebir el mundo. El célebre señor de Texcoco, Nezahualcóyotl, junto con otros poetas filósofos, llegó a dudar de la realidad de este mundo y sintió e imaginó que la vida era como un sueño: "No para siempre en la tierra, sólo un poco aquí".

México Tenochtitlan reunió formas y artes que han quedado moldeadas en admirables piezas de cerámica que reflejan un gran rasgo fundamental del pensamiento mesoamericano: la dualidad. Tláloc, pintado de azul, representa la lluvia y su acción fecundadora; su pareja, Chalchiutlicue, la de falda de jade, es la contraparte femenina, diosa del agua, en su modalidad de ríos, lagunas y el mar.

También modelado en barro, Xipe Totec, dios de la fertilidad, la renovación y el cambio, formaba parte de la deidades luminosas de la vida, aunque los ritos con que era venerado implicaban que la víctima fuera desollada y con su piel se vistiera el sacerdote; por esta razón, en sus representaciones, Xipe Totec aparece investido con una piel humana. Otra extraordinaria

obra en cerámica es la olla efigie, decorada en el llamado estilo "Códice", por la cantidad de signos que están representados en ella. Corresponde a Chicomecóatl, la diosa del maíz maduro.

De la misma forma que modelaron a los dioses de la vida, asociados al agua, también representaron a los dioses de la muerte, relacionados con la sequía, con lo que completaban su persistente concepto de la dualidad. La escultura del dios murciélago, posiblemente de origen oaxaqueño, que se encuentra en el Museo del Templo Mayor, aparte de su aspecto terrorífico, le confería el atributo de propiciar la renovación; es muerte que antecede la vida. Otra obra escultórica representa a un sacerdote dedicado al culto y rituales de la muerte. Su figura está formada de varias piezas que se ensamblan, propio de las esculturas de gran formato, y es notable porque permite conocer cómo vestían esos personajes.

Mictlantecutli, en cambio, el señor del mundo de los muertos, era una de las deidades más veneradas del pueblo mexica. De su tórax cuelga el hígado, que era relacionado con las pasiones humanas, y es señalado como el dios que residía en el último y más profundo de los niveles del inframundo.

En una delicada urna funeraria, procedente de la costa del Golfo de México y encontrada en el Templo Mayor de Tenochtitlan, aparece Tezcatlipoca, contraparte dual de Quetzalcóatl y venerado como el impredecible dios del destino. Los braseros de barro formaron parte esencial en los cultos religiosos y fueron, quizá, los objetos más repetidos por los alfareros mexicas en gran variedad de formas y decoraciones. El exterior de los templos refulgía con el fuego prendido en ellos, y el humo del copal perfumaba todo el recinto sagrado.

Los mexicas labraron esculturas en piedra de grandes dimensiones. En ellas representaron con gran cuidado su cosmovisión y sus dioses, a la naturaleza y al hombre, los acontecimientos históricos y los signos de su complejo lenguaje. Es particularmente significativa la veneración que los pueblos prehispánicos tuvieron por ciertos animales que consideraban sagrados; tal es el caso de la serpiente de cascabel, uno de los símbolos cuya memoria se remonta hasta los orígenes de la civilización mesoamericana; sus representaciones recorrieron todas las facetas de la expresión plástica. Otro símbolo relacionado con el principio de generación y origen de la vida es el caracol marino, conservado también en el Museo del Templo Mayor. Esta pieza, por su perfecta proporción y sentido del movimiento, es considerada una obra maestra de escultura prehispánica. Ejemplo de la calidad y el realismo logrado por los escultores mexicas es la escultura del coyote emplumado. En el trabajo lapidario de menor formato, destaca la vasija de obsidiana negra en forma de mono, asombrosa por la calidad de su diseño y la perfección con que fue tallada y pulida. El mono fue asociado al culto de Ehécatl-Quetzalcóatl, dios del viento, y fue representado en muchas piezas plenas de movimiento, que transmiten el carácter inquieto de dicho animal.

Durante el periodo posclásico tardío surgió un escultura cuya principal preocupación fue resaltar las formas humanas y mostrar la identidad, tanto de hombres humildes o macehuales, como la de esforzados guerreros. También los dioses mexicas fueron esculpidos en piedra y posiblemente son las representaciones más sobresalientes de su creación artística, donde conjugan más plenamente el sentido de lo sublime y lo terrible, como la dramática escultura de Tlazoltéotl, diosa del maíz. En contraste, la armonía de formas y el perfecto equilibrio de la realización escultórica mexica, encuentran en Xochipilli, príncipe de las flores y dios de la germinación, el espíritu de un arte sublime.

En febrero de 1978, empleados de la Compañía de Luz harían, sin pretenderlo, un hallazgo impresionante: encontraron en la esquina suroeste del Templo Mayor de la ciudad de México un extraodinario monolito circular con la imagen de Coyolxauhqui. Diosa de la Luna y hermana de Huitzilopochtli, es parte de uno de los mitos primordiales de la religión mexica. Coyolxauhqui fue arrojada del cerro de Coatepec, cuando ella y sus otros hermanos intentaron matar a la madre de ambos, la diosa Coatlicue. Al caer desde lo alto, el cuerpo de la diosa quedó desmembrado, como una suerte de representación del triunfo del Sol sobre los poderes nocturnos de la Luna y de las estrellas. Coyolxauhqui está representada en un gran

disco de piedra de 3.25 metros de diámetro, y se sabe que yacía al pie de la escalinata del *teo-calli* de Huitzilopochtli, en el Templo Mayor.

Una de las esculturas más complejas que haya producido el genio del hombre, es la que representa a Coatlicue, diosa madre y ser que fertiliza la tierra. El nombre de Coatlicue significa "la de la falda de serpientes", además de diosa de la tierra. Coatlicue, como muchas otras esculturas, está labrada en su base con la imagen de Tlaltecuhtli, señor de la tierra. Esta prodigiosa obra también ha sido interpretada como una representación de la creación del mundo; también es considerada como un tratado de cosmología esculpida.

El monolito conocido como Piedra del Sol, emblema de la grandeza cultural mexica, es un disco de 3.60 metros de diámetro dividido en círculos que corresponden a los 18 meses de veinte días del año prehispánico. En el centro del disco aparece un rostro humano que ha sido identificado con Tonatiuh, dios del Sol, con Tlaltecuhtli, monstruo de la tierra, y con Tláloc, el ancestral dios del agua. Las cuatro alas rectangulares que salen hacia arriba y hacia abajo indican las cuatro eras o soles anteriores, que sumados al círculo central, representan la leyenda de los soles. El Quinto Sol es el sol en movimiento, la era de la presente humanidad que terminará también en catástrofe. Dos serpientes enmarcan el borde del disco y de sus fauces emanan las dos deidades símbolo de la dualidad. Síntesis de la civilización mesoamericana, los mexicas fueron una de las últimas grandes culturas prehispánicas. Pueblo de paradojas: místico y guerrero, creador y sangriento, sabio y brutal, fue un pueblo de rostro y corazón. Los mexicas hicieron suyo todo el saber de las culturas que los antecedieron, y durante más de cien años fueron la potencia dominante de Mesoamérica. Ello les causó profundas rivalidades que facilitaron su caída, el 13 de agosto de 1521, frente a los conquistadores españoles y sus aliados indígenas. No obstante, quedó escrito en sus cantares: "Mientras subsista el mundo, perdurará la gloria y la fama de México Tenochtitlan".

Adolescente
El Consuelo, Tamuín
San Luis Potosí [1]

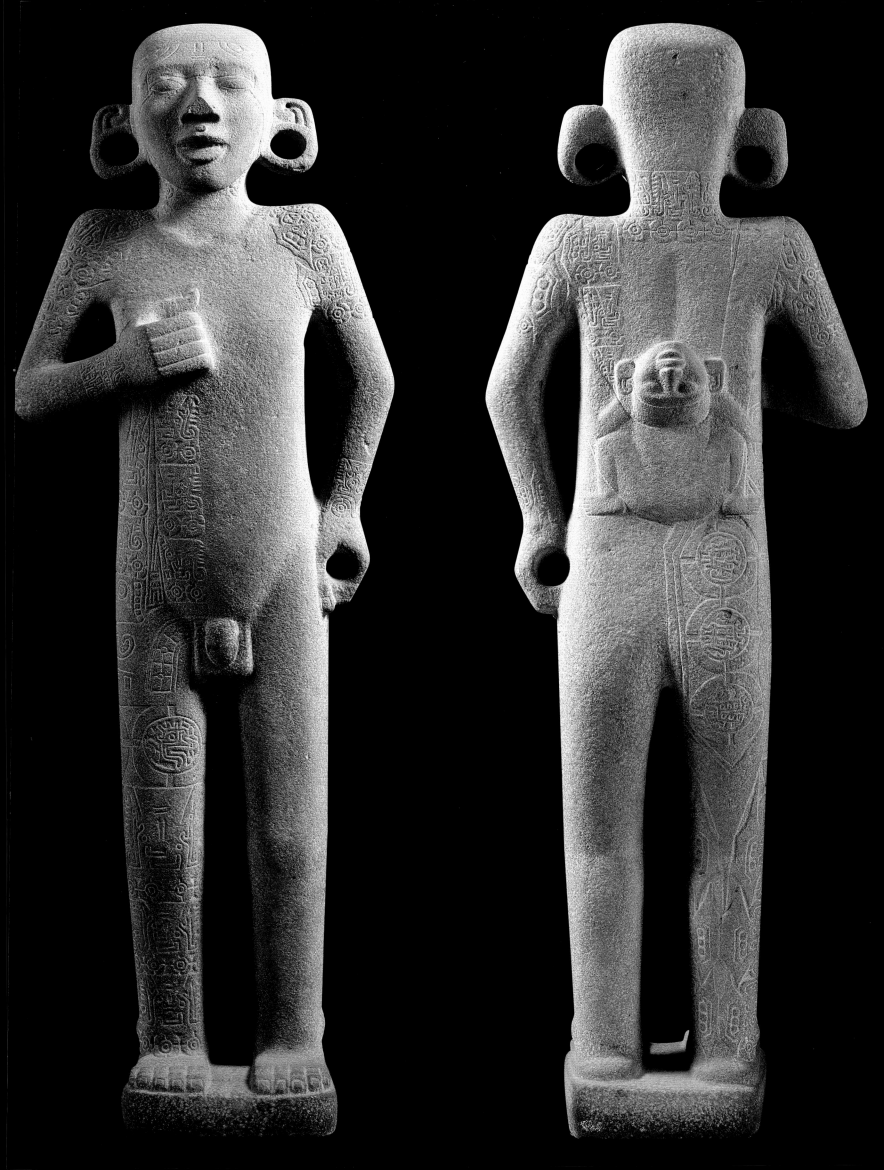

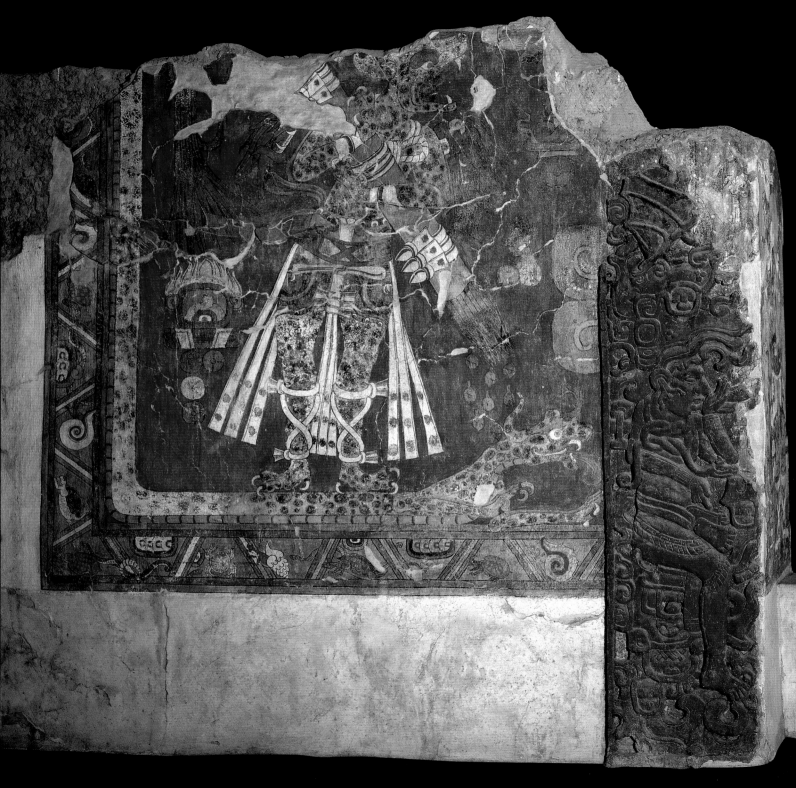

Mural *Hombre-jaguar*
Cacaxtla, Tlaxcala [2]

Mural *Hombre-pájaro*
Cacaxtla, Tlaxcala [3]

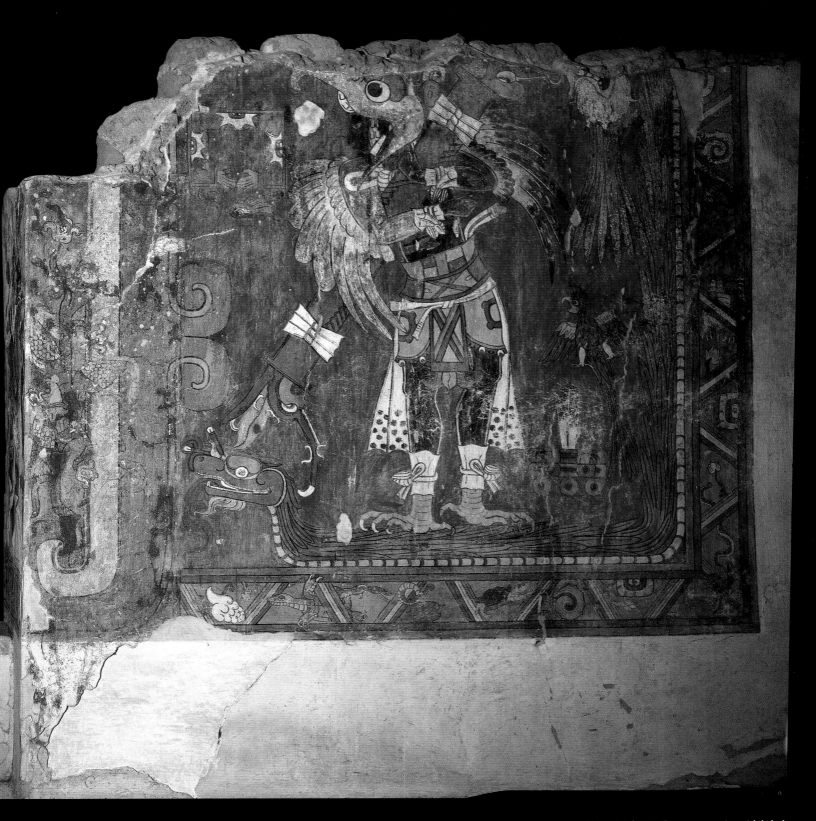

Págs. 136-137: Basamento piramidal de la
Serpiente emplumada. Xochicalco, Morelos [4]

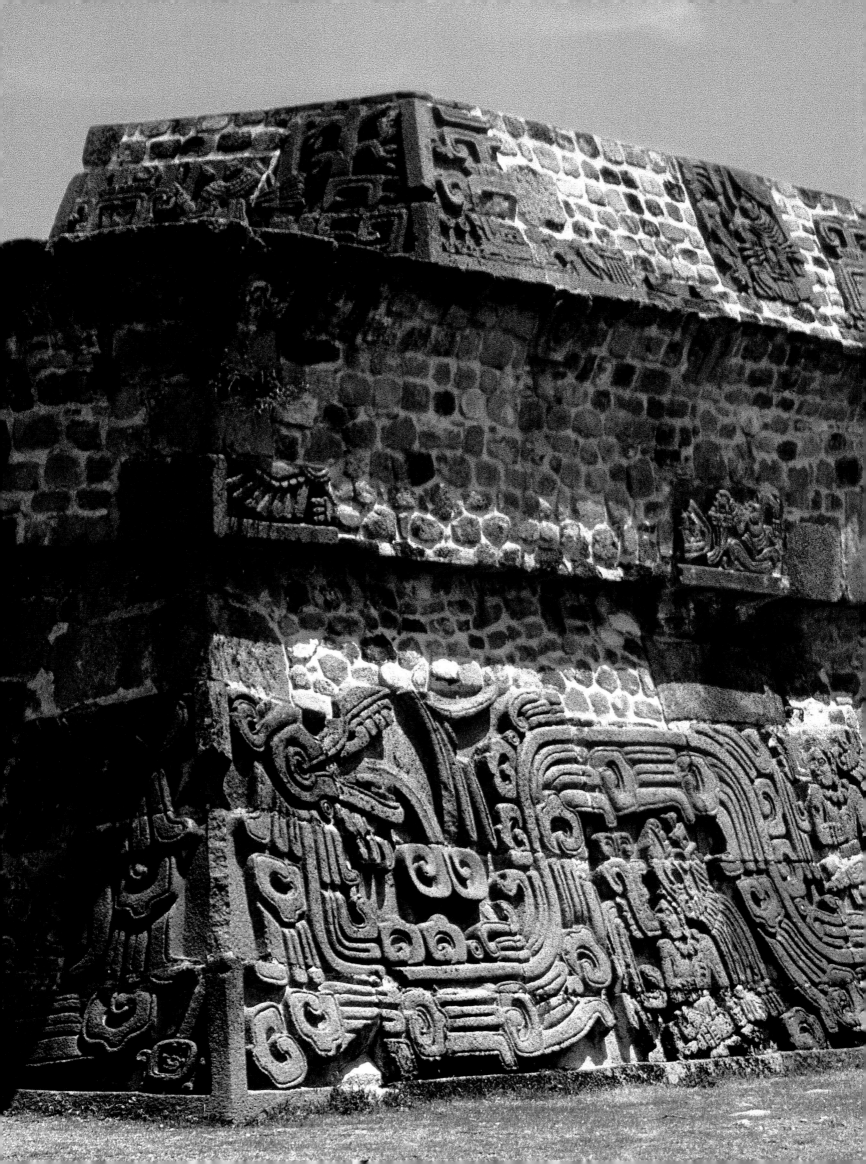

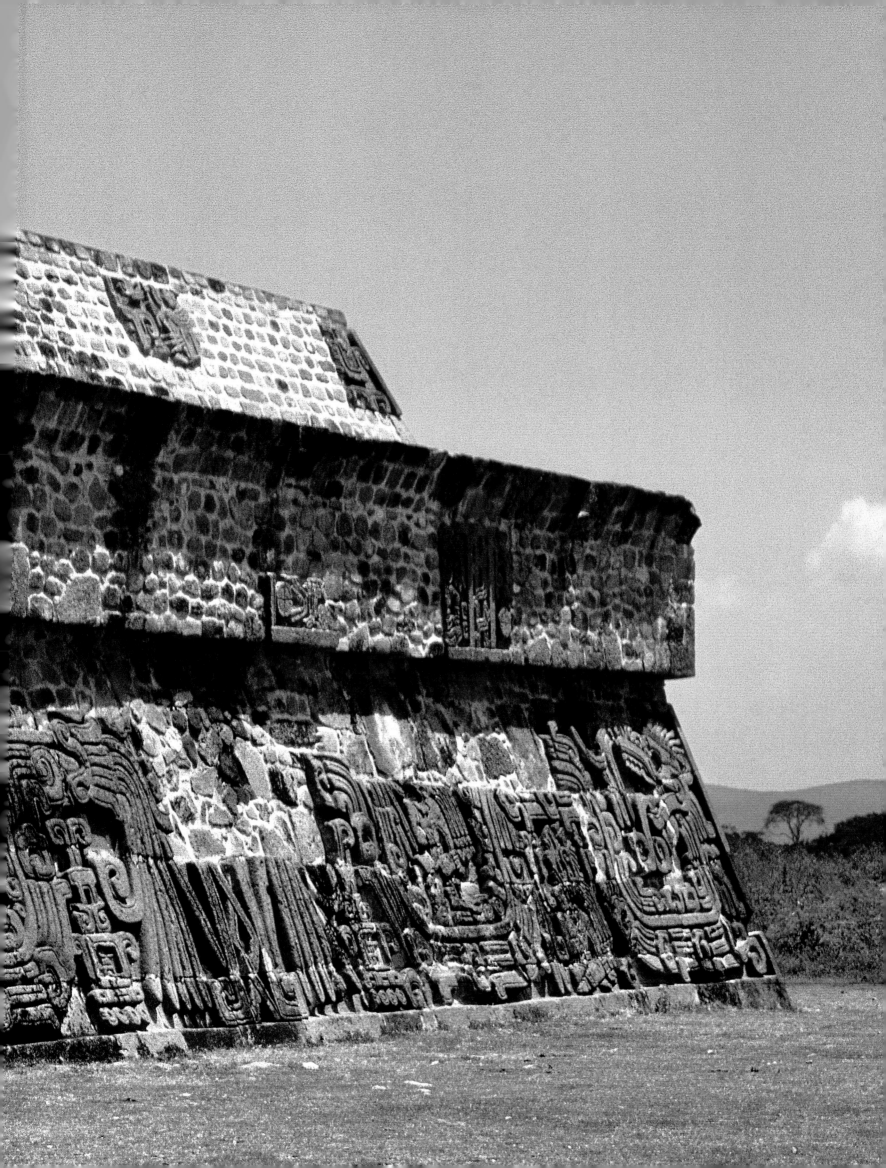

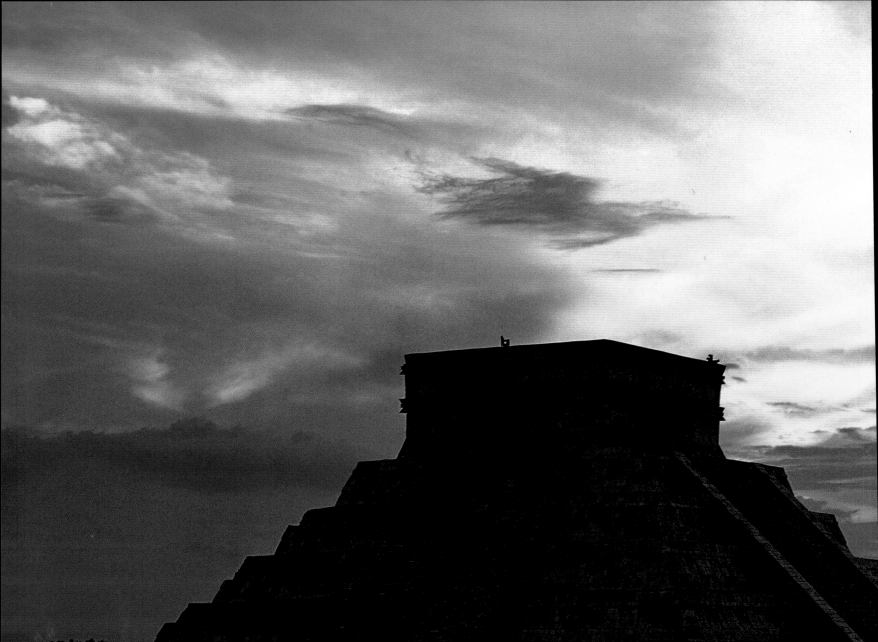

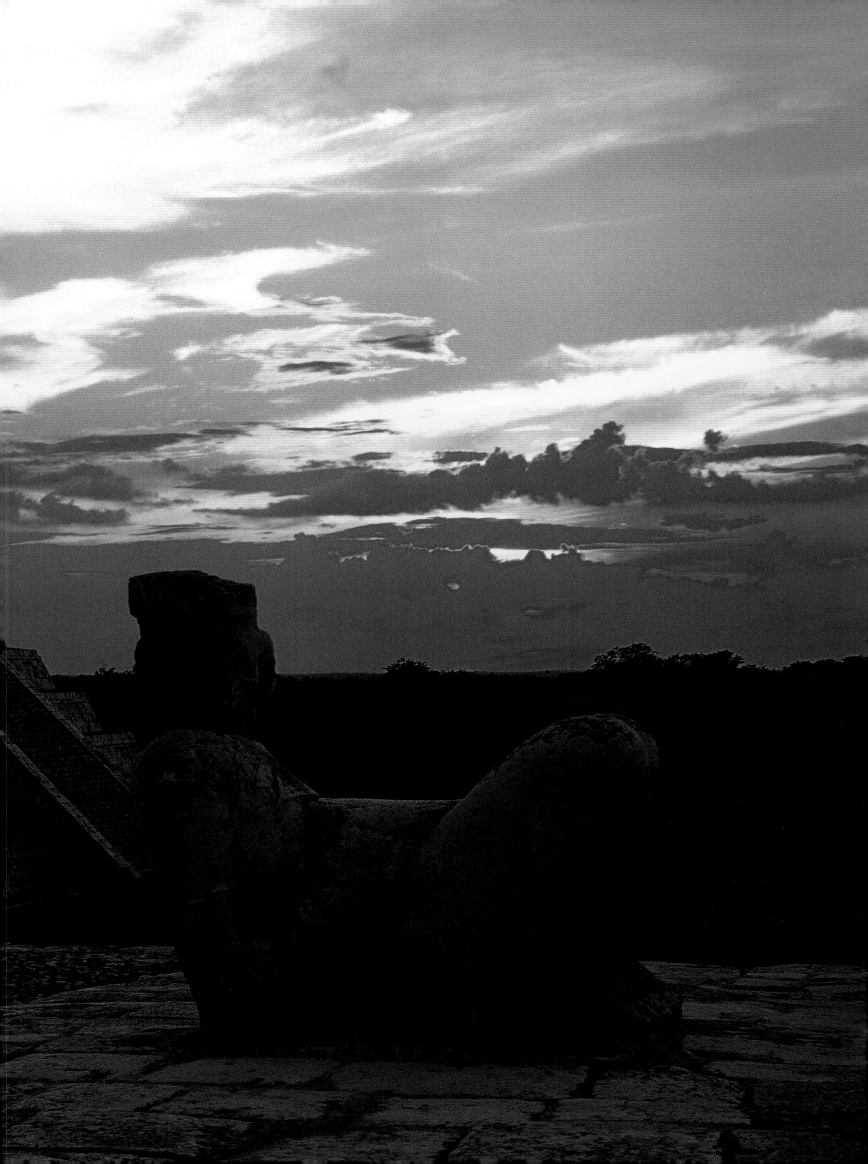

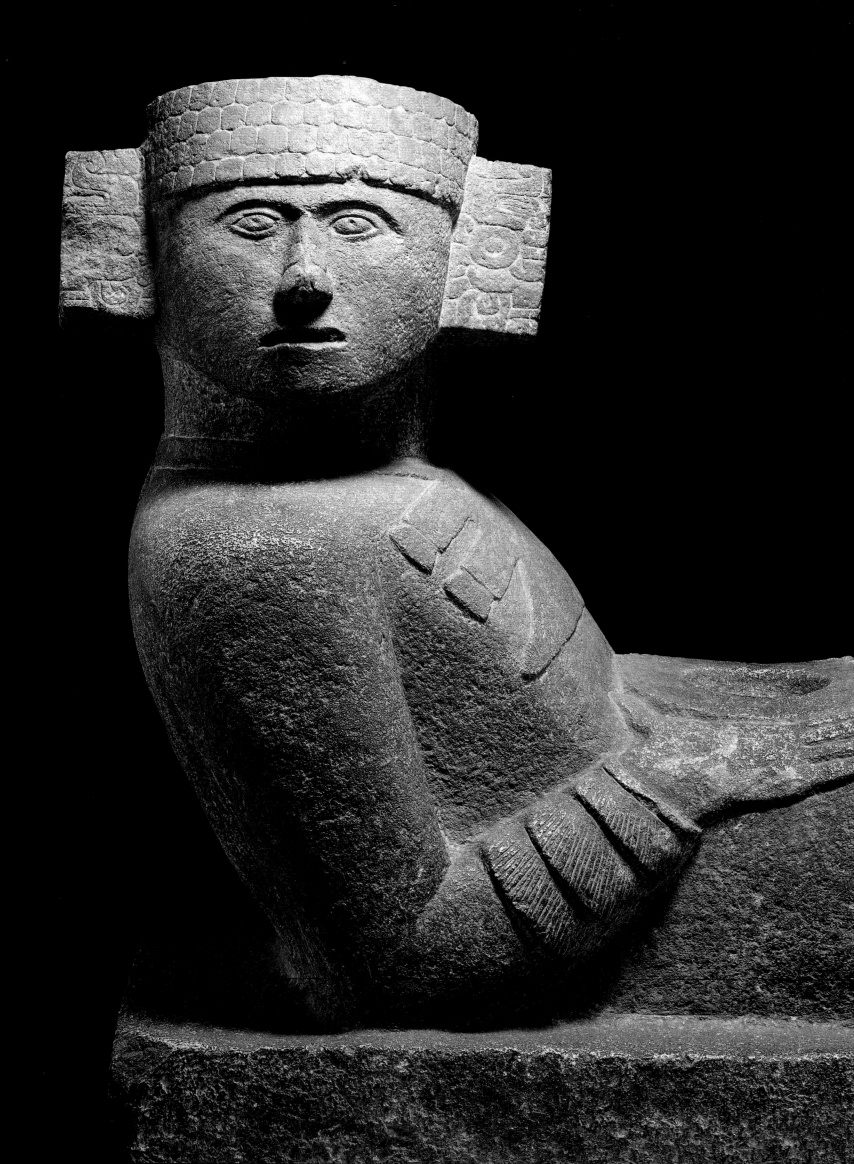

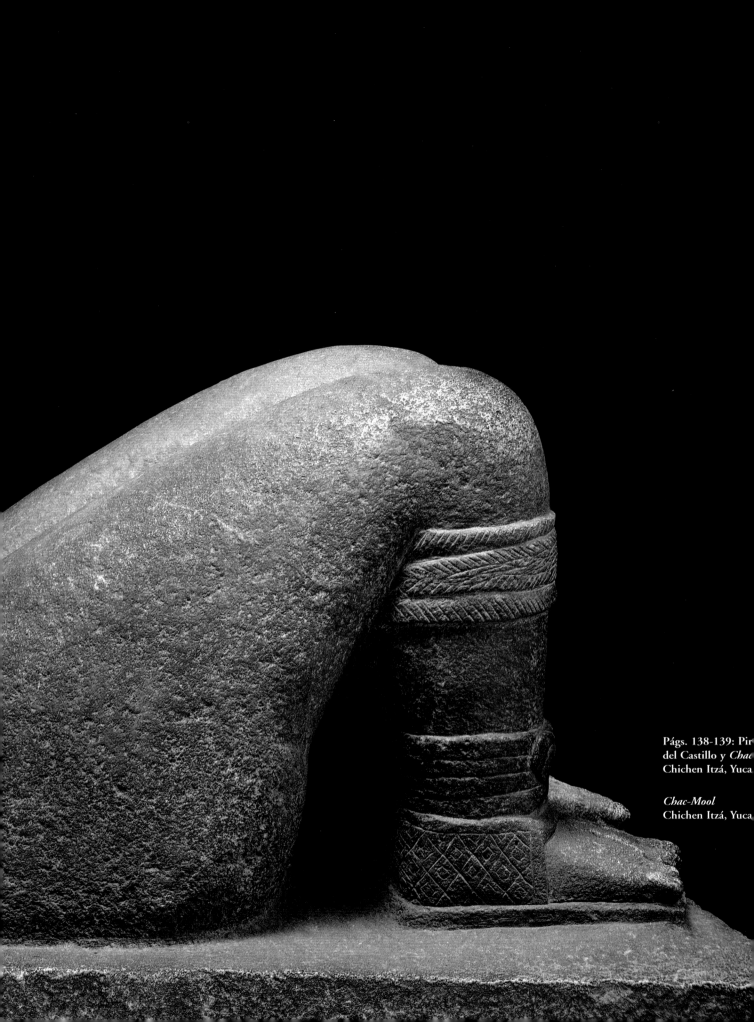

Págs. 138-139: Pir
del Castillo y *Chac*
Chichen Itzá, Yuca

Chac-Mool
Chichen Itzá, Yuca

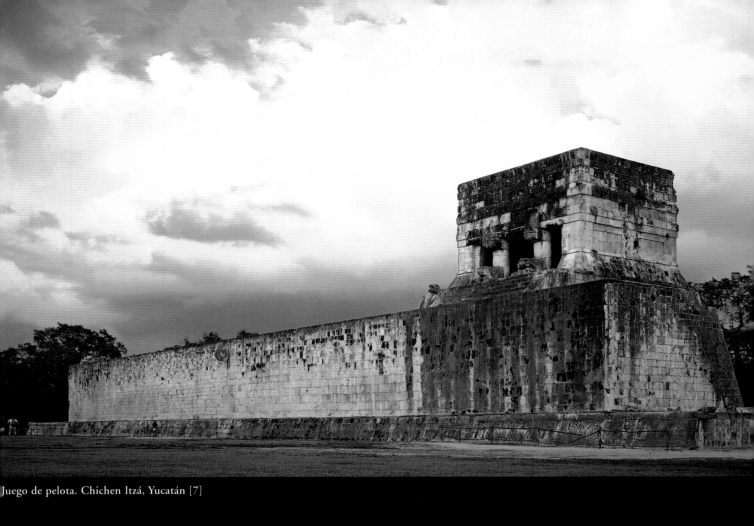

Juego de pelota. Chichen Itzá, Yucatán [7]

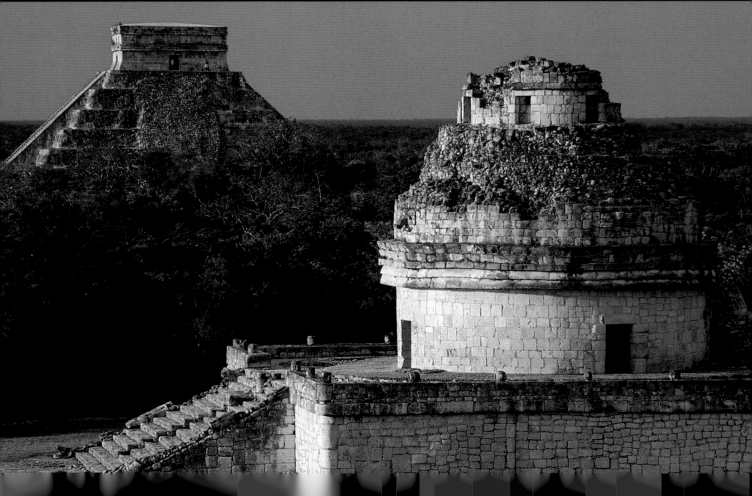

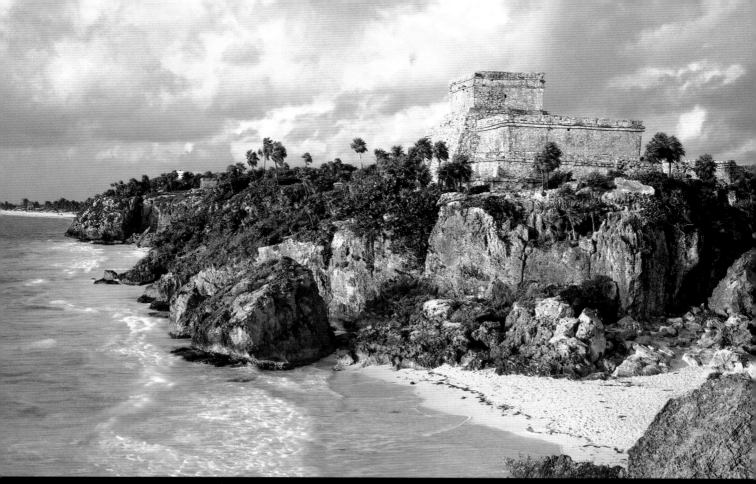

Tulum, Quintana Roo [9]

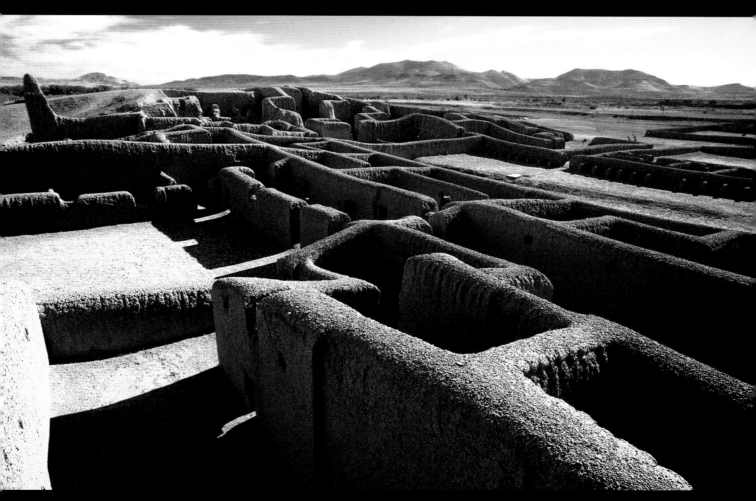

Paquimé, Chihuahua [10]

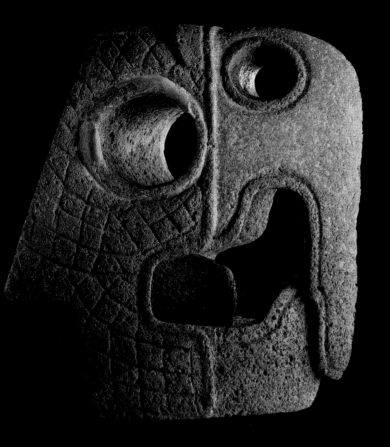

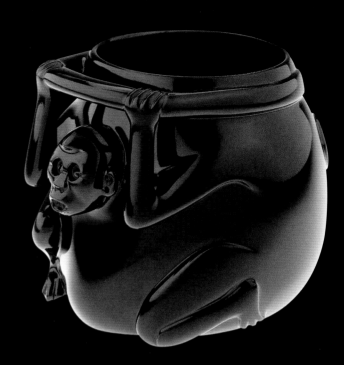

Cabeza de guacamaya
Xochicalco, Morelos [11]

El mono de obsidiana
Texcoco, Estado de México [12]

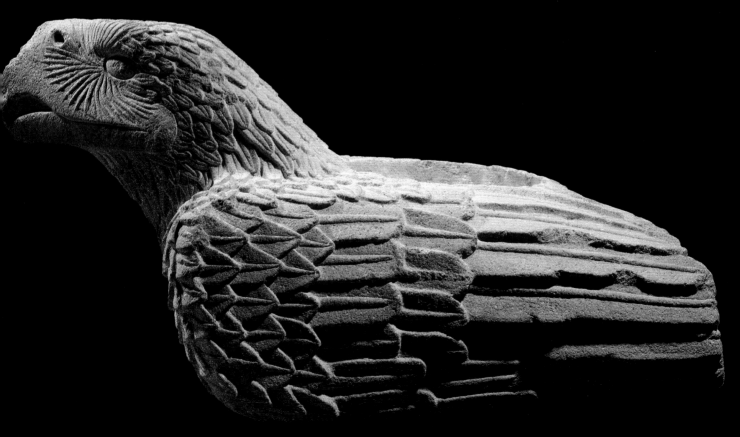

Águila-cuauhxicalli
Ciudad de México [13]

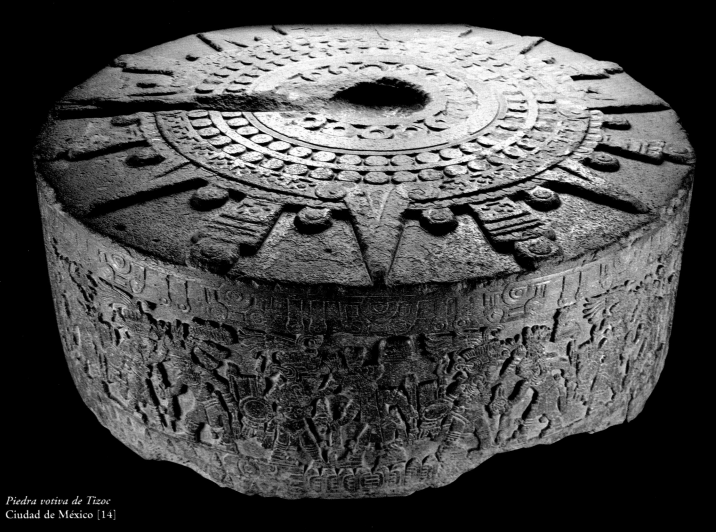

Piedra votiva de Tizoc
Ciudad de México [14]

Jaguar-cuauhxicalli
Ciudad de México [15]

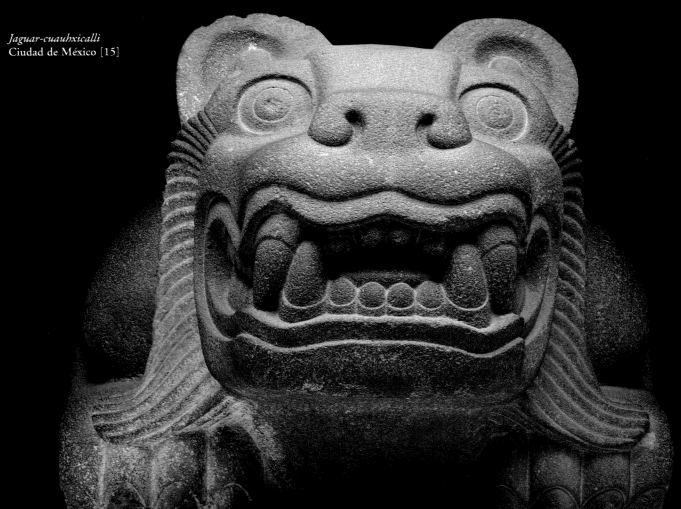

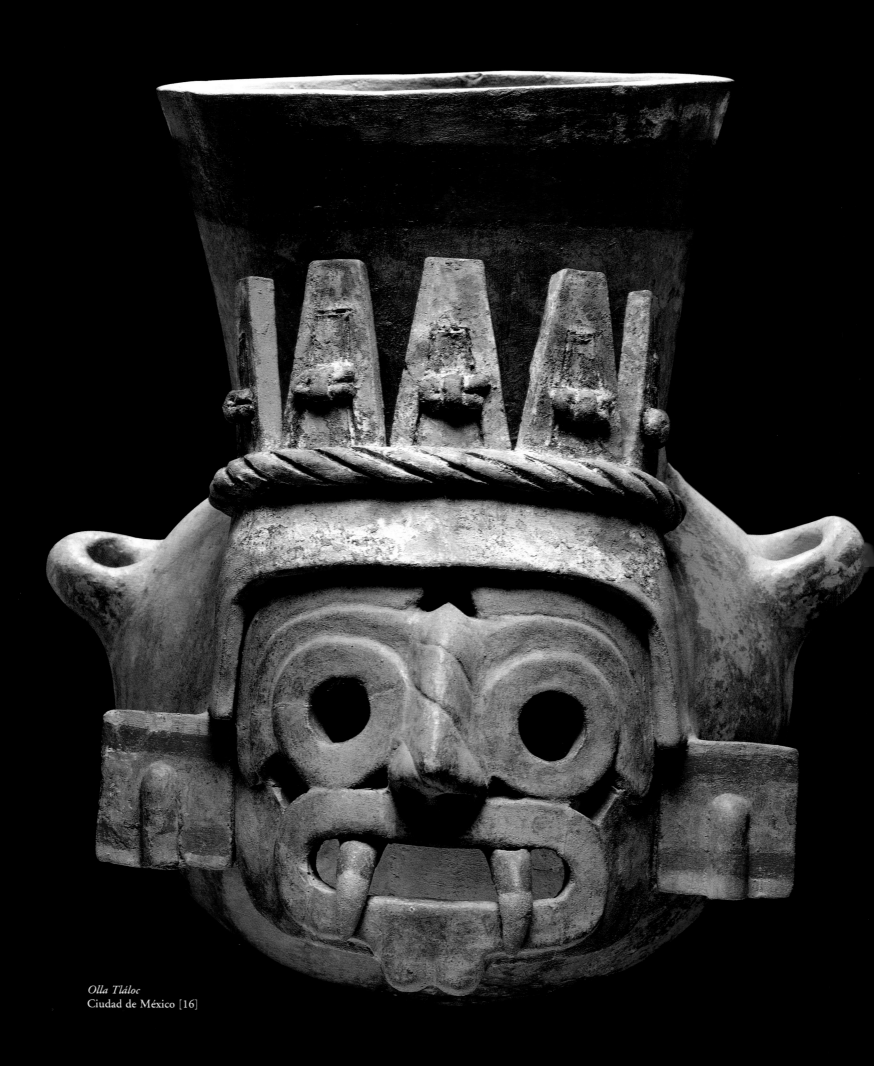

Olla Tláloc
Ciudad de México [16]

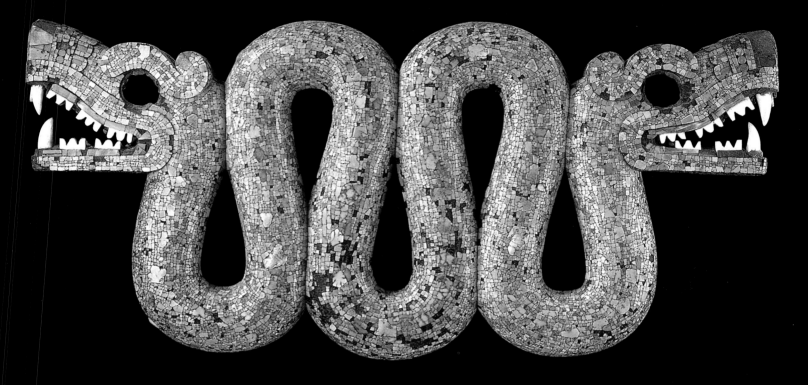

Serpiente bicéfala
Procedencia desconocida [17]

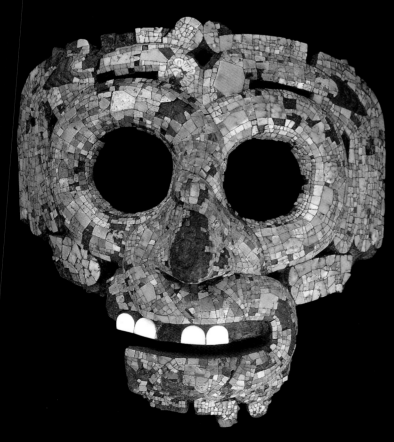

Máscara con incrustaciones
de turquesa y hueso
Procedencia desconocida [18]

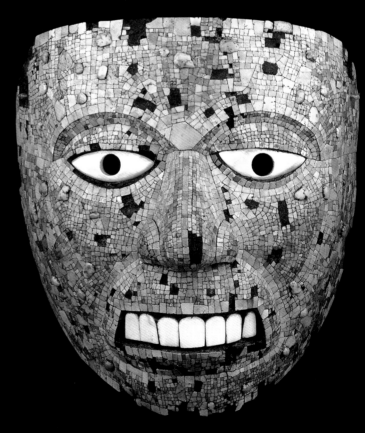

Máscara con incrustaciones
de turquesa y hueso
Procedencia desconocida [19]

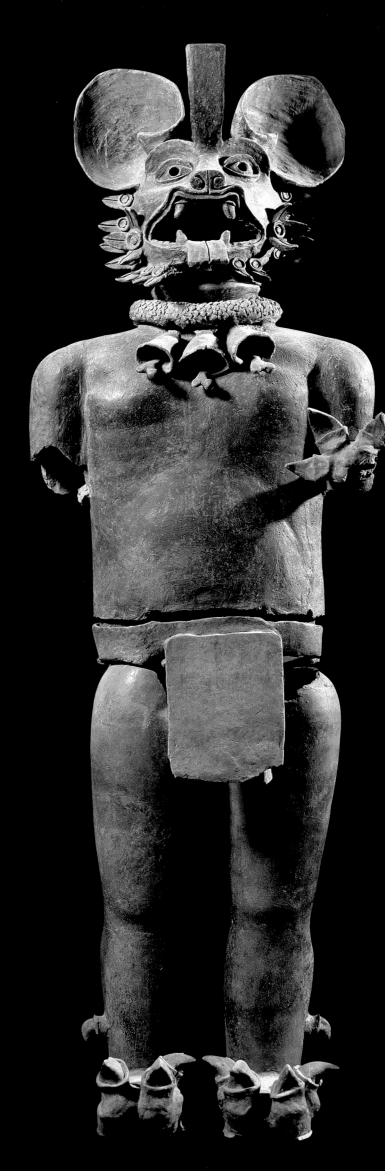

Dios Murciélago
Miraflores, Estado de México [20]

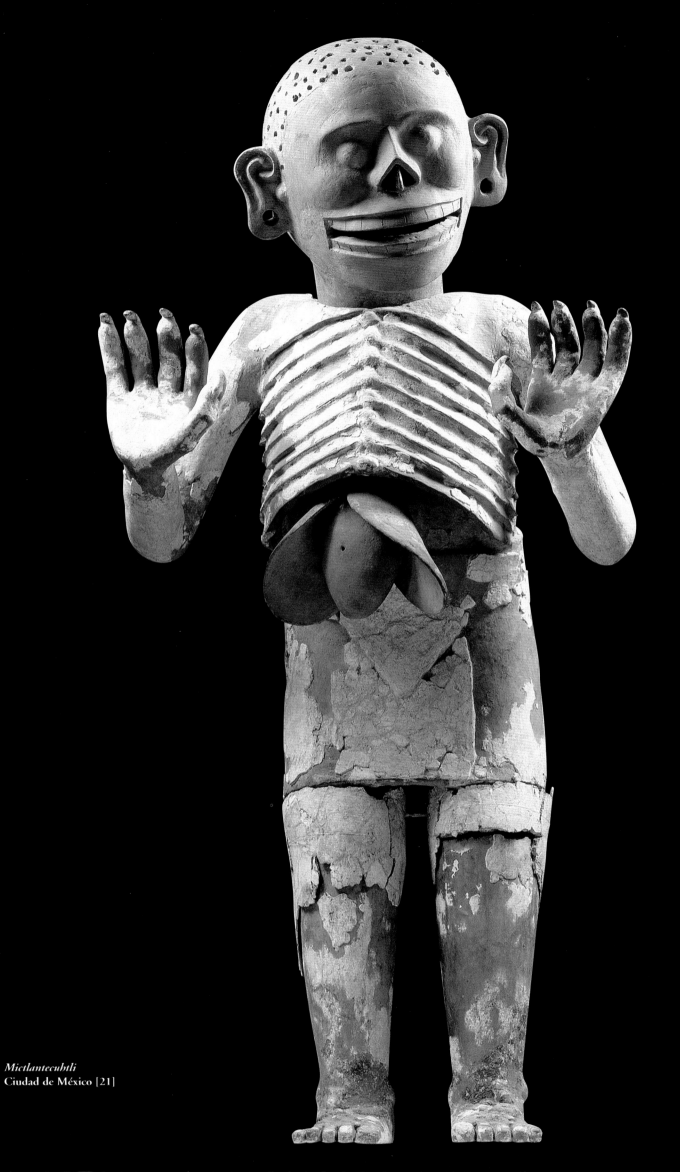

Mictlantecuhtli
Ciudad de México [21]

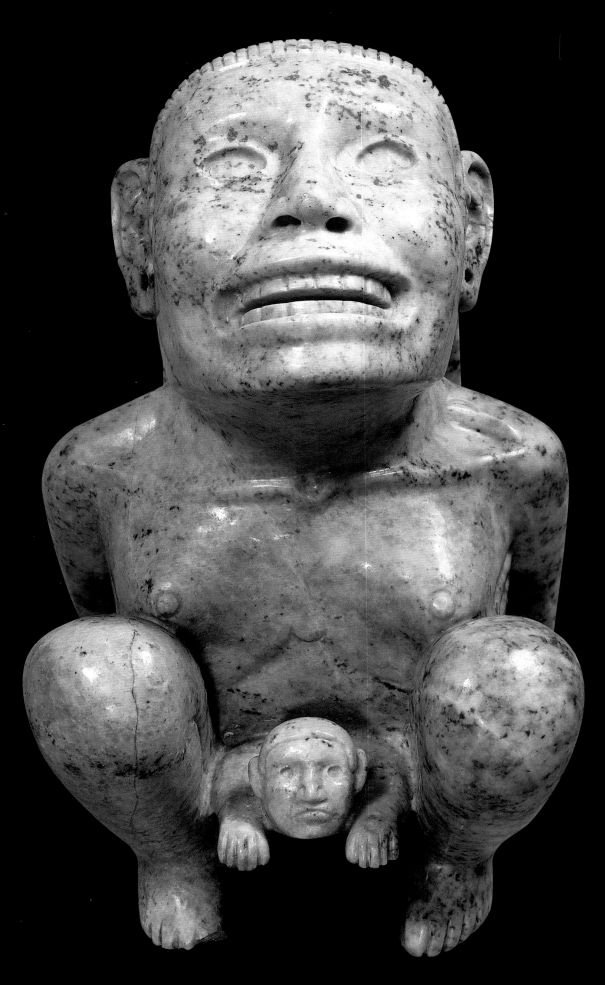

Tlazoltéotl
Procedencia desconocida [22]

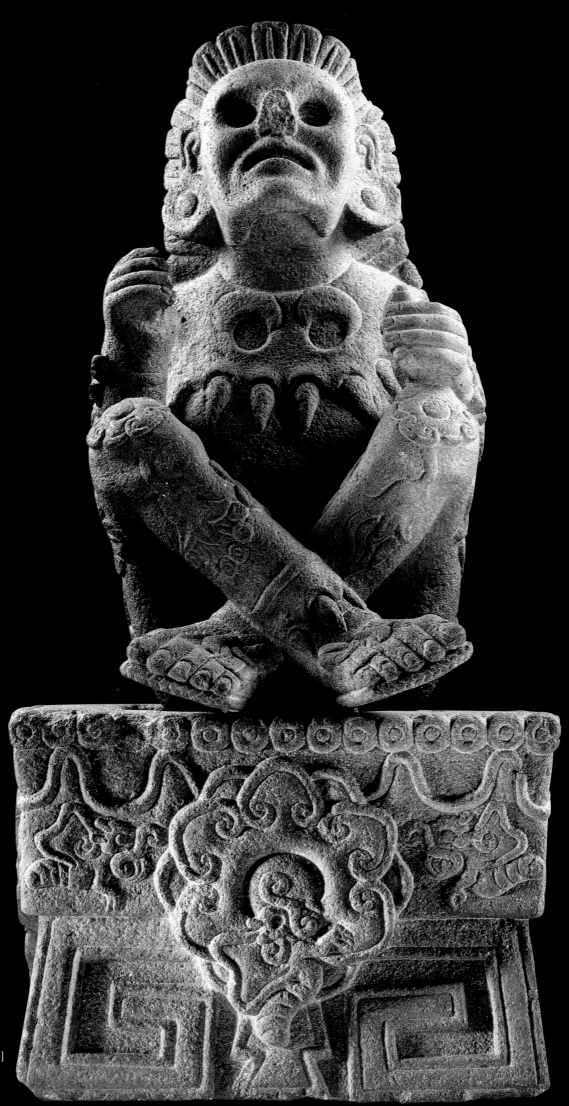

Xochipilli
Tlalmanalco,
Estado de México [23]

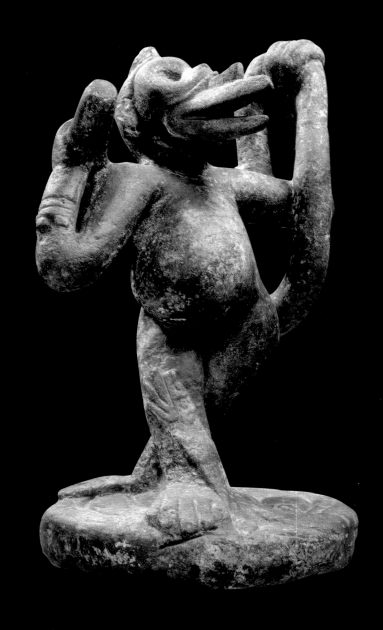

*Quetzalcóatl en su
advocación de Ehécatl*
Ciudad de México [24]

Caracol
Ciudad de México [25]

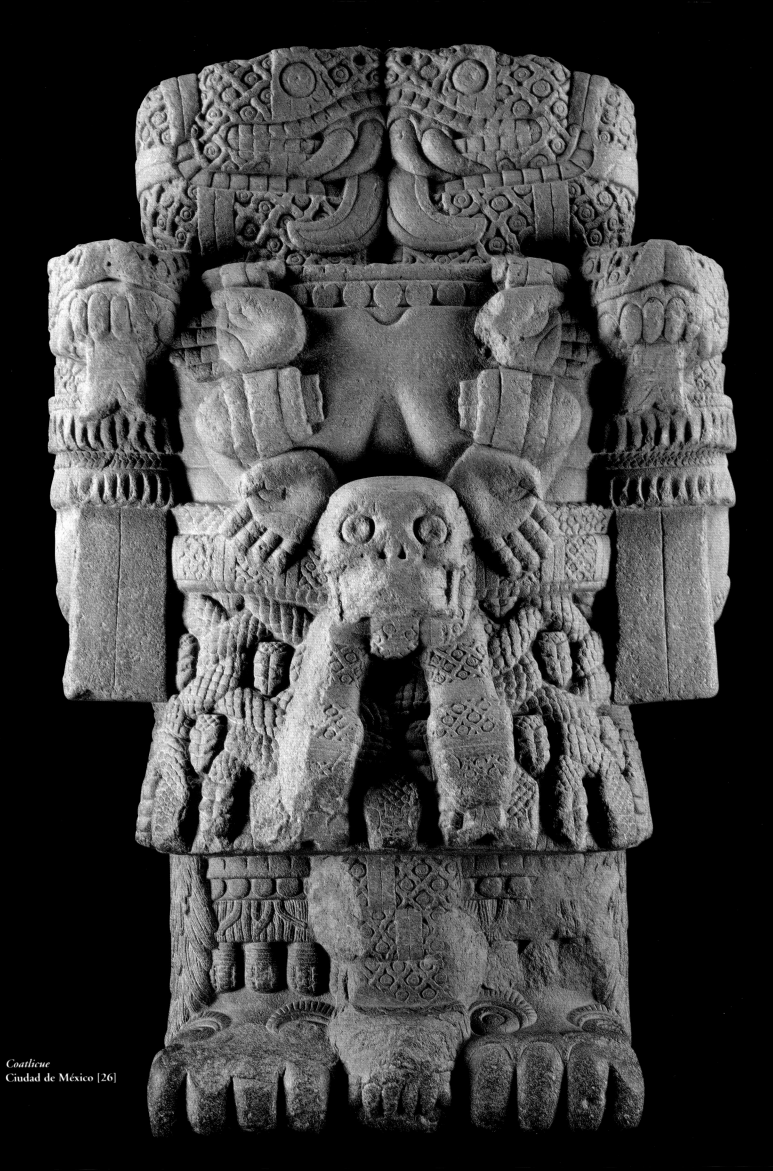

Coatlicue
Ciudad de México [26]

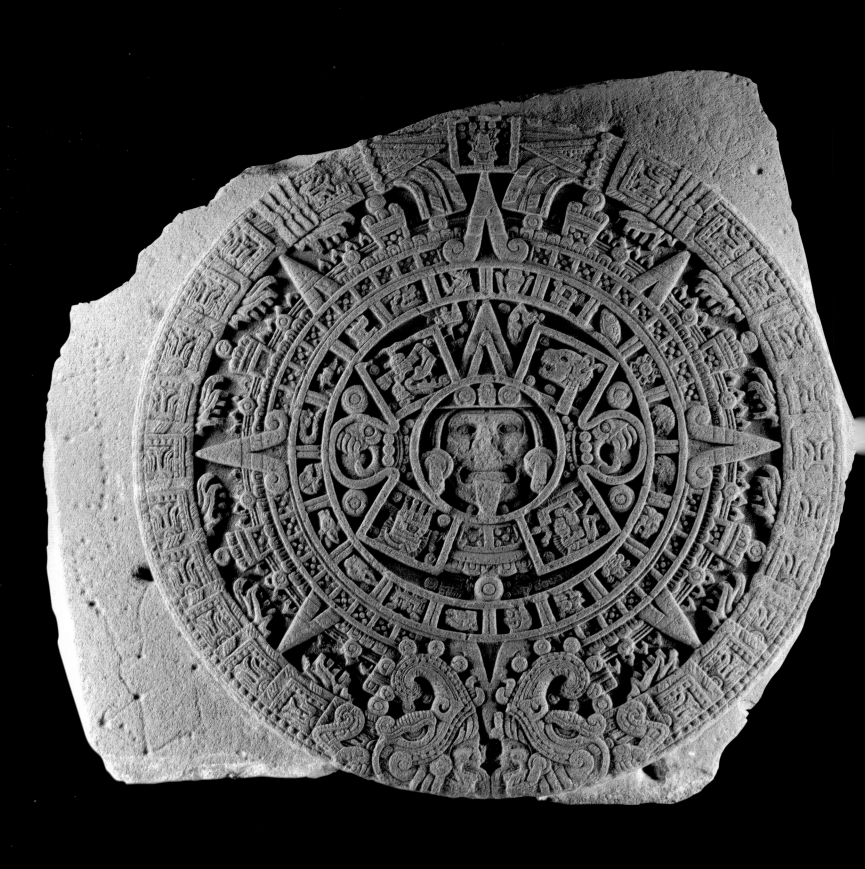

Piedra del Sol o *Calendario Azteca*
Ciudad de México [27]

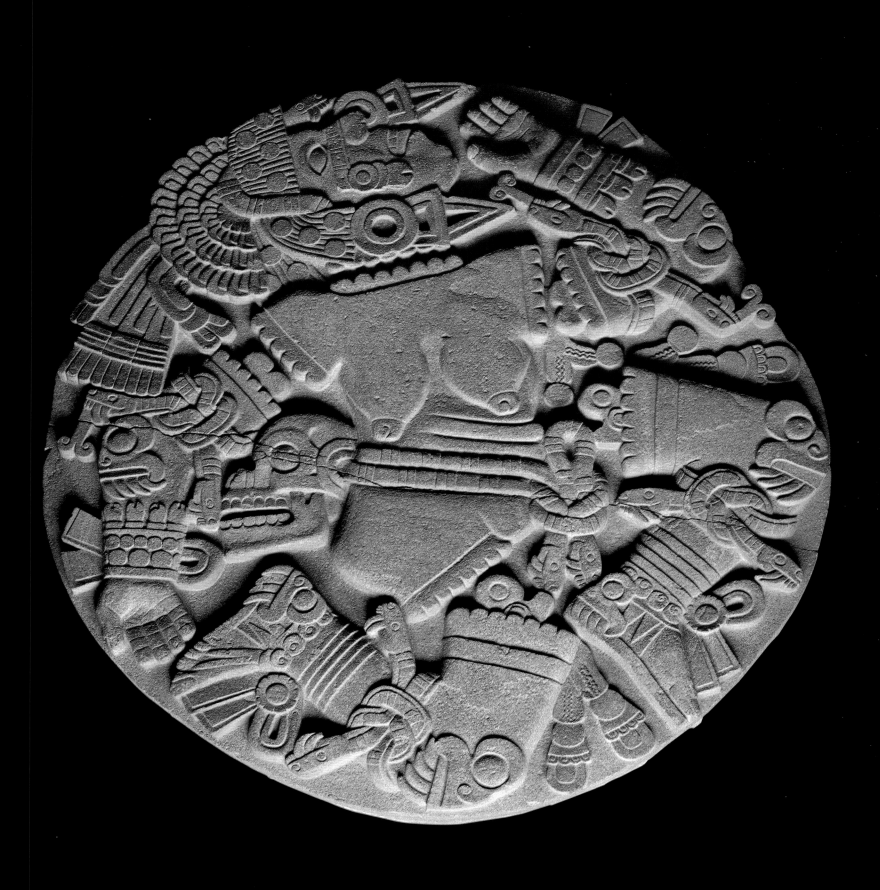

Coyolxauhqui
Ciudad de México [28]

MÉXICO
VIRREINAL

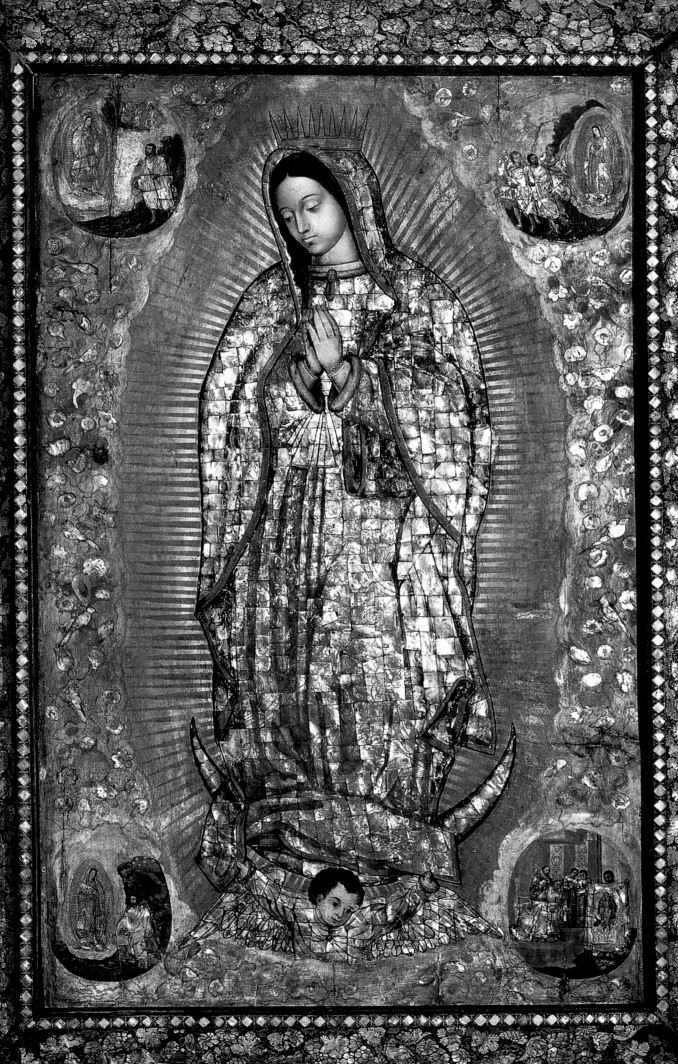

Anónimo
Virgen de Guadalupe [1]

EL SIGLO DE LAS CONQUISTAS

Alberto Sarmiento Donate

La conquista de México fue una de las mayores hazañas de la historia de la humanidad. Sin disculpar la violencia, y sin desconocer los terribles efectos que tuvo sobre la población indígena que la padeció, fue una epopeya creada por cada uno de los grupos contendientes.

Por las circunstancias en las que se dio la conquista, la lucha por la sobrevivencia se convirtió en el objetivo primordial para los bandos enfrentados. Corazas y espadas de hierro imponían una nueva forma de librar las batallas. Arcabuces con su descarga de fuego asombraban a los nativos por su mortal eficacia. El estruendo terrible de los cañones impactaba la mente de los defensores de México-Tenochtitlan más que los daños materiales que producía.

La presencia de hombres a caballo, nunca antes vista en estas tierras, exacerbó la imaginación de los naturales, quienes los concebían como un solo ser, hasta que la muerte del jinete o de la bestia revelaban la verdad. Dos tecnologías en lucha que tenían un diverso desarrollo. Armas de hierro, pólvora y caballos causaron sorpresa militar, hasta que la lucha cuerpo a cuerpo vino a equilibrar las fuerzas.

De esa epopeya, guerra entre indios y españoles, pero también y más duradera, de indios contra indios y de españoles contra españoles, surgió un intercambio sustantivo de culturas, que incluyó la aparición de un nuevo pueblo. Nuevo pueblo que se ve refejado en el espejo de los extraordinarios códices que han sobrevivido. Los códices son el testimonio de la indiscutible presencia del mundo indígena en el periodo virreinal.

El surgimiento de ese pueblo mestizo, que con el paso de los años se convirtió en el pueblo mexicano, es la simbiosis cultural que supuso la transformación de los modos de ser de los contendientes, asimilando los españoles las formas culturales de los conquistados e induciendo el ingreso de las culturas indígenas a la tradición occidental. La resistencia del mensaje cultural indígena abarcó desde lo cotidiano y lo artístico hasta lo religioso y lo político, y sobrevive hasta nuestros días con la fortaleza de su antigua sabiduría y verdad.

La manera de conquistar se adaptó siempre al terreno que se pisaba, fuese bosque, selva o desierto, y se adaptó también al tipo de pobladores. Un historiador moderno señala atinadamente que existió una conquista por frontera y otra específicamente conocida como conquista.

Esta última es la que hizo Cortés en el Anáhuac y sobre el conjunto del imperio mexica. Consiste en la presencia de pocos conquistadores frente a una civilización desarrollada, con territorios extensos que se someten con rapidez y violencia, sobreponiendo a las nuevas autoridades en la cima de la pirámide social, de la que se respetan y van transformando lentamente sus usos y costumbres. Ello permitió un sincretismo mayor, que implicaba la asimilación por parte de los españoles de muchos modos de ser de los conquistados.

La conquista por frontera, en cambio, implica la llegada de muchos conquistadores-colonizadores a lo largo de mucho tiempo sobre territorios poco poblados por grupos de bajo desarrollo cultural. A esos grupos se les elimina o corre a fronteras cada vez más alejadas, creándose

El texto original fue modificado para convertirlo en el guión televisivo, y posteriormente, para el texto de la presente edición.

una nueva sociedad con poco mestizaje físico y cultural. Es el caso del norte de México, o de las pampas sudamericanas, o de los Estados Unidos de América.

La violencia de la conquista significó una lucha entre las razas que produjo ese nuevo pueblo, y una lucha biológica, porque los conquistadores traían con ellos enfermedades desconocidas en la América prehispánica, como la viruela y el tifo, para las que los pobladores aborígenes no poseían anticuerpos. Las enfermedades produjeron una mortandad mayor que la de las armas. A lo largo del siglo XVI hicieron descender la población, según algunas fuentes, hasta al 10 por ciento de la que había en el inicio del siglo. Nada más brutal que esta cifra para pintar el cuadro de la profunda revolución social y cultural que significó la conquista de la Nueva España.

A la conquista de México Tenochtitlan siguieron numerosas expediciones de exploración, conquista y colonización, en las que comenzó a producirse la modificación del mundo aborigen por la mano del hombre occidental. Se inició también el proceso de adaptación de los europeos, una de las aclimataciones más importantes que se ha dado en la historia de la humanidad.

Hubo aun una conquista diferente, en la península de Yucatán. Fue sometida por los Montejo y es el único lugar del país donde aún hoy en día se da un trato deferente a los conquistadores, cuyo nombre lleva la avenida principal de la ciudad de Mérida. La conquista de Yucatán fue más conflictiva y dificultosa que la del Anáhuac. La falta del atractivo de los metales preciosos llevó a la corona a aceptar el alargamiento de las encomiendas en la región. Pero en medio de esta intensa actividad de conquista se encontró el tiempo precioso para la creación artística.

Todavía se puede admirar la fachada plateresca de la casa de los conquistadores Montejo, obra maestra de esa modalidad del renacimiento español, en la que la simbología pesa aun más que el estilo. En la fachada se refleja la voluntad de imitar a los héroes antiguos, y nos lleva a entender un poco más lo que significaba, para los propios conquistadores letrados, la hazaña de la conquista. Así se veían algunos conquistadores a sí mismos: como la encarnación de heroísmos civilizadores, como autores de una epopeya en coautoría con su inseparable enemigo: el otro, el indio.

La creación de instituciones como la universitaria habla de la voluntad por dar a estas tierras el carácter de reinos y no de colonias, en las que los dominadores jamás se preocuparon del nivel educativo y cultural de los pobladores, que aquí fue preocupación esencial.

Los españoles trajeron con ellos la espada, dolorosa y violenta, ambiciosa y destructora. Pero venía acompañándola no sólo la cruz, también dolorosa y a veces violenta, sino la manera lineal y lógica que marca el pensamiento occidental, y que se enfrentó a una forma de pensamiento distinto y de extraordinaria calidad existente en el mundo prehispánico.

La guerra entre esas dos maneras de construir el pensamiento, lejos de ser ganada al cien por ciento por alguna de las partes, dio origen a un mestizaje cultural profundo, reflejado especialmente en el lenguaje.

Los testimonios de *La visión de los vencidos* expresan la realidad desoladora y agonizante de unas almas que asisten a su propio entierro:

Y todo esto pasó con nosotros.
Nosotros lo vimos,
nosotros lo admiramos.
Con esta lamentosa y triste suerte
nos vimos angustiados.
En los caminos yacen dardos rotos,
los cabellos están esparcidos.
Destechadas están las casas,
enrojecidos tienen sus muros.

Gusanos pululan por calles y plazas,
y en las paredes están salpicados los sesos.
Rojas están las aguas, están como teñidas,
y cuando las bebimos,
es como si bebiéramos agua de salitre.
Golpeábamos en tanto, los muros de adobe,
y era nuestra herencia una red de agujeros.
Con los escudos fue su resguardo, pero
ni con escudos puede ser sostenida su soledad.

Ningún otro poema del siglo XVI mexicano tiene una fuerza semejante, porque nadie vivió la tragedia épica de la creación de esa nueva cultura como la vivieron aquellos sabios mexicas, testigos de la destrucción de su mundo.

El asombro de los cronistas conquistadores ante la grandeza de la ciudad de Tenochtitlan, ahora destruida, se resume en las líneas purísimas de Bernal Díaz del Castillo: "nos quedamos admirados y decíamos que parecía a las cosas de encantamiento que cuentan en el libro de Amadís". La crónica ocupó un lugar esencial en las primeras letras del Nuevo Mundo.

Su capacidad de comparación es rebasada. Asisten a la destrucción de un universo. Algunos tratan de salvarlo. Bartolomé de las Casas discutiendo con los juristas españoles sobre la dignidad humana del indio y protegiéndolos como autoridad religiosa. Fray Bernardino de Sahagún y Diego Durán, inquiriendo a sus informadores sobre el sentido profundo de ese mundo en hecatombe.

Otro ejemplo de esta actitud se encuentra en el nombre mismo de Nueva España, que nos habla de la precisa percepción que Cortés tuvo de la magnitud de su conquista, de su amplitud de miras y de una ambición señorial de dominio que la Corona no dejará prosperar.

Ese nuevo modo de ser lo encontramos primero en las curiosas y exóticas formas de su lenguaje, considerado barroco por su capacidad de expresar las contradicciones de esa alma complicada y profunda, de una personalidad al mismo tiempo dividida y sincrética. Así, nace un lenguaje que dice no, cuando asiente, y acepta cuando rechaza; así, se muestran cortesías llenas de sutiles velos que ocultan las verdaderas intenciones, al tiempo que son genuinamente cálidas y hospitalarias.

La poesía del resto del siglo XVI novohispano va poco a poco reflejando una forma de decir diferente. Terminará por dar lugar a una diferencia cultural que se nota en la manera de ser de la gente, en las cortesías y matices del lenguaje de la vida diaria, con una sensación de superioridad, que marcará las conductas de los novohispanos desde entonces. Así dice Bernardo de Balbuena:

Donde se habla el español lenguaje
más puro y con mayor cortesanía,
vestido de un bellísimo ropaje.

Al principio, es poesía hecha por europeos llegados a tierra americana, como el sevillano Gutierre de Cetina, autor de "Ojos claros, serenos, si de un dulce mirar sois alabados, ¿por qué si me miráis, miráis airados?... Ya que así me miráis, miradme al menos". O por novohispanos como Francisco de Terrazas, hijo del conquistador del mismo nombre, autor de un poema erótico sobre las piernas femeninas:

¡Ay basas de marfil, vivo edificio
obrado del artífice del cielo,
columnas de alabastro que en el suelo
nos dais del bien supremo claro indicio!

¡Hermosos capiteles y arificio
del arco que aun de mí me pone celo!
¡Altar donde el tirano dios mozuelo
hiciera de sí mismo sacrificio!

¡Ay puerta de la gloria de Cupido
y guarda de la flor más estimada
de cuantas en el mundo son ni han sido!

Sepamos hasta cuándo estáis cerrada
y el cristalino cielo es defendido
a quien jamás gustó fruta vedada.

El mestizaje racial no sólo proviene de la mezcla entre el occidente español y lo indígena, sino que lo indígena es producto de una mezcla incesante de 20 siglos. La raíz española, a su vez, proviene de una de las más extraordinarias historias de mezcla de razas y culturas que se sincretizaron a lo largo de milenios en el territorio español.

Otras dos raíces dieron forma final a nuestra personalidad histórica: lo africano y lo asiático. La primera por la presencia de los esclavos negros que sustituyeron a los indios en esa condición. La segunda, a través del intercambio comercial realizado con Asia, a partir de las Islas Filipinas.

Durante el gobierno del primer virrey, don Antonio de Mendoza, las ciudades se reconstruyeron o se fundaron bajo la guía de los planteamientos de los grandes tratadistas del Renacimiento europeo, y se crearon retículas urbanas para dar cabida a los pobladores recién nacidos o recién llegados. Todo parecía reciente en este Nuevo Mundo implantado sobre un continente de antigua historia precolombina.

Para crear y hacer posible la nueva sociedad, se diseñaron puentes y caminos. Se construyeron fuentes, como la extraordinaria edificación de estilo mudéjar que enriquece la plaza de Chiapa de Corzo, en Chiapas. Se levantaron acueductos, como el del padre Francisco de Tembleque, quien durante 16 años dirigió a los indios en la excavación de un canal de 38 kilómetros que transcurre por las laderas de los cerros, y en la erección de 126 majestuosos arcos que salvan tres cañadas para llevar agua desde Zempoala hasta Otumba. Otras obras que siguen impresionando nuestra conciencia de lo que debió ser el conocimiento técnico de aquellos tiempos. Estas obras hidráulicas dieron seguimiento a las magnas construcciones que, para manejar y controlar el agua, habían realizado los pueblos prehispánicos.

Con la estabilidad relativa que siguió a la conquista del altiplano se dio entrada a la cultura de Occidente. Fray Juan de Zumárraga, primer obispo de México, introduce la imprenta, la primera del Nuevo Mundo, de la que salieron numerosas ediciones.

Se abrieron colegios para educar tanto a los hijos de los nobles indígenas como a los mestizos y criollos, que pronto alcanzaron un número considerable. Si en los colegios urbanos, y particularmente en el de Santiago Tlatelolco, se intentó convertir por la vía del saber a los hijos de la nobleza indígena, que tenía un altísimo nivel educativo, en los conventos de lo que hoy son los estados de México, Guanajuato, Michoacán, Hidalgo, Puebla, Tlaxcala, Morelos y Oaxaca se dio la primera instrucción cristiana occidental a numerosos grupos de adultos y niños.

La respuesta de los indígenas, que asimilaron asombrosamente rápido lo que los españoles les enseñaban, atemorizó a los conquistadores, quienes frenaron el impulso de esta labor educativa de gran calidad que se dio en Tlatelolco.

Todo ese saber vino de la mano de la transformación más importante del mundo americano: la llamada conquista espiritual. La evangelización que llevaron a cabo los frailes de las órdenes mendicantes españolas, muestra en sus obras la existencia de un espíritu, a veces complementario y a veces contradictorio, de los conquistadores y colonizadores.

La Iglesia católica adquirió un lugar extraordinariamente importante en la cultura novohispana, porque dominaba todas las actividades del hombre, desde su nacimiento hasta su muerte. En ese contexto, en 1531, en el cerro del Tepeyac, lugar donde antes se veneraba a la diosa azteca Tonantzin, se inicia un culto nuevo de devoción a la Virgen María. Dicho culto, en la advocación de Guadalupe, será trascendental en la vida religiosa y cultural de la nación mexicana.

Alrededor del rito cristiano se creó arquitectura, pintura, música, escultura y literatura, produciéndose obras en los más diversos estilos de ese momento en el mundo occidental. Por eso se ven reminiscencias del gótico y del mudéjar, o de los estilos renacentistas españoles como el plateresco y el herreriano. Sorprende la gran capacidad creadora que mostró Claudio de Arciniega al crear obras de estilo manierista como el proyecto y planta de la catedral de México, o la labor arquitectónica de Juan Miguel de Agüero, en el caso de la catedral de Mérida, única terminada antes que el siglo XVI concluyese.

La catedral de Mérida, sin embargo, ofrece una idea precisa de la capacidad de los arquitectos de su tiempo para vincular el respeto a las formas tradicionales con elementos de gran modernidad, característicos de la vida urbana.

Se construyeron entonces edificios catedralicios en México, Pátzcuaro, Guadalajara y Puebla, antecedentes de los que ahora ocupan su lugar, al ser sustituidos por otros de mayor magnificencia. En todo Pátzcuaro se respira la utopía en el ambiente rural y la pureza de miras de ese insigne hombre de la cultura y la religión que fue don Vasco de Quiroga; utopía que encarnó en el inigualado proyecto humanista de los hospitales-pueblo de Santa Fe y de Michoacán.

Sin embargo, la obra de difusión del cristianismo más significativa la llevaron a cabo los frailes, quienes llegaron en grupos a la Nueva España desde 1523. Primero fueron los franciscanos, seguidos por los dominicos y los agustinos.

La creación de los llamados conventos-fortaleza, que florecieron hacia mediados del siglo en las zonas rurales de la Nueva España, se convirtieron en el símbolo por excelencia de la solidez y la magnitud de la obra evangelizadora de profunda aculturación de los indígenas. Esos conventos fueron concebidos, según algunos, como la representación de la Jerusalén Terrenal, de la Ciudad de Dios, Fortaleza del Reino de Dios en la Tierra, lo que explica las almenas de sus bardas atriales y los inmensos muros y contrafuertes que los sostienen.

Para otros, los conventos no tuvieron esa significación simbólica. El Dr. Anguis le escribía a Felipe II en 1561, a propósito de su visión de lo que ocurría en la Nueva España: "Yo vine espantado de algunas casas que vi de religiosos y hallándome en algunas dellas, soberbias y fuertes, y diciendo de qué servía tanta casa pues había tan pocos frailes que serían hasta dos y en muchos casos no más de uno, me respondían que las hacían así porque cuando fuese menester sirviesen a Vuestra Majestad de fortaleza".

El atrio conventual se convirtió en el centro de la modificación cultural y de mentalidad más espectacular que hubiese ocurrido hasta entonces. En el interior del atrio, alrededor de la cruz atrial, verdadero *axis mundi*, ocurría cotidianamente el fenómeno de conversión de los indígenas. Se convertían no sólo al cristianismo, sino a la forma europea de ver la realidad y de enfrentarla, a través de las lecciones de primeras letras y los cantos y oficios religiosos que se impartían en las capillas posas, en las cuatro esquinas de la barda atrial.

La belleza de los ejemplos que quedan de estas construcciones no tiene par por su majestuosidad y sencillez. Los relieves en piedra, labrada con rudeza y primor al mismo tiempo, nos recuerdan al unísono los tiempos gloriosos de la pureza gótica y románica, pero acompañados de un tono apocalíptico. Al mirarlos, se entreven las acciones que tendrían educadores y educandos, aprendiendo al mismo tiempo los unos de los otros, en medio de un clima de utopía que no ha vuelto a repetirse en nuestra historia.

Los grandes conventos, adosados a un templo de proporciones normalmente monumentales, tuvieron que haberse hecho con el concurso de los indígenas. Acomodaron al nuevo Dios

a su modo de ser y lo conectaron, por medio de un elaborado ritual y de numerosos rasgos de sincretismo, con sus religiones previas.

Con la nueva religión entró también el espíritu de Occidente y se transformó la mentalidad de los habitantes de esta región del mundo. La evocación de pasajes de la Historia Sagrada y de la Iglesia, pintados en los muros de los templos y de los conventos, mostraban un nuevo ideal para la convivencia humana.

En el claustro conventual se utilizó la decoración mural para retratar a los apóstoles de la nueva era, pero también, como ocurre en el cubo de la escalera del convento de Actopan, vinculando los saberes cristianos y clásicos para recordatorio de los propios frailes en esa época culminante del humanismo en el mundo.

En otros casos, como en los muros del templo de Ixmiquilpan, Hidalgo, se observan escenas con elementos prehispánicos realizados por las expertas manos indígenas, a quienes les fascinaba hacer visibles sus propias ideas y su propia historia, asimilando con facilidad nuevos estilos y modalidades para representarlos.

En la iglesia de Tecamachalco, Puebla, se ofrecen escenas del Antiguo Testamento y, en torno a ellas, temas sacados del libro del Apocalipsis de San Juan. Ésta es una iconografía del todo excepcional por cuanto los pintores de la época preferían pintar escenas de la vida de Cristo. Juan Gerson, tlacuilo o pintor indígena, es el autor de esta extraordinaria obra pintada al óleo sobre papel amate. La noticia del talento de este pintor llegó a la corte española; en reconocimiento el rey de España le concedió el privilegio de andar a caballo, vestir como español y usar daga y espada, privilegios negados a la mayoría indígena. Los símbolos de los evangelistas, como el león que representa a San Marcos, muestran la genialidad sin prejuicios de este artista. Otras imágenes testimonian, en la actual catedral de Cuernavaca, la presencia de los misioneros novohispanos en el Oriente lejano.

En el interior de algunos templos subsisten aún ejemplos de los grandes retablos del siglo XVI, como el de la actual parroquia de Xochimilco, del más puro estilo renacentista. Aunque se desconoce el nombre del autor, la hechura y dignidad de las estatuas de este retablo, así como de sus pinturas, muestran la habilidad de un maestro de primer orden. O como el retablo de la iglesia de Cuauhtinchan, en el estado de Puebla, que habiendo sido hecho para la iglesia de Tehuacán, fue colocado aquí en 1599. El estilo plateresco de este retablo da preferencia a los óleos en lugar de las estatuas y se considera como único en su estilo.

Renacentista también es el retablo del antiguo convento de San Francisco, que ahora se conserva en el templo parroquial de Tecali, Puebla. Aunque carece de columnas, las pilastras que le dan forma lo vuelven menos pesado y más esbelto.

El retablo del templo franciscano de Huejotzingo, también en el estado de Puebla, es una de las joyas del arte renacentista realizadas en la Nueva España. Esculturas de tamaño natural alternan con diez grandes pinturas hechas por Simón Pereyns, pintor de la corte de Felipe II, llegado a México en 1566, en donde trabajó durante casi treinta años. Todo el conjunto muestra la influencia de estilo flamenco que Simón Pereyns aportó al arte virreinal de fines del siglo XVI.

El templo de Yanhuitlán, en Oaxaca, es una de las construcciones del virreinato que nada tiene que envidiar a las mejores iglesias contemporáneas de Europa. Su majestuosa nave, techada con bóvedas de nervadura, recuerda las últimas influencias del arte gótico. El retablo principal, aunque realizado en el siglo XVII, conserva valiosas pinturas de Andrés de Concha, realizadas en el siglo anterior. Notable por su grandiosa composición en forma de biombo, las columnas salomónicas dividen los espacios para los nueve grandes lienzos y los doce nichos de los santos.

Fue la capilla abierta, quizá, el elemento central de todo este proceso de aculturación. Es ella, en sí misma, un claro ejemplo de capacidad para adaptarse a las circunstancias, de creatividad en lo más estricto del término. Se convirtió en el puente que unió y comunicó dos maneras diferentes de adorar a Dios.

Por un lado, su techumbre generalmente abovedada y nervada al estilo gótico, de herencia occidental, respetó la jerarquía del lugar sagrado, donde ocurre el misterio principal de la religión

católica. Por otro, su apertura hacia el terreno circundante hizo posible respetar la forma, abierta en la naturaleza, que tenían los indígenas para integrarse activamente en las ceremonias religiosas.

La diversidad extraordinaria de la arquitectura de estas capillas abiertas, que sobreviven adosadas a veces a la iglesia y al convento, a veces exentas e independientes, traduce ejemplarmente la capacidad de comprensión que se dio hacia una dolorosa transformación religiosa y la apertura de esas mentalidades para obtener sus objetivos.

De esa alma compleja en formación nos habla la diversidad de arquitecturas de estas capillas, que vemos esplendente en la ubicación y los arcos conopiales de San Francisco en Tlaxcala. En ellas se rememora la sencillez propia de las primitivas comunidades cristianas que algunos intentaron reproducir utópicamente en el Nuevo Mundo, en medio de la violencia social imperante. O la complejidad iconográfica que adorna la unión de los arcos, de la arquitectura exuberante y clásica al mismo tiempo, de Tlalmanalco. Viendo estas piedras labradas, la imaginación nos transporta al interior del alma de dos pueblos que tantean en sus profundidades, para llegar a un acuerdo.

El arte resultante de esta mezcla, al que un tiempo se le llamó *tequitqui*, es una adaptación indígena de los modelos del plateresco español. Ejemplos impresionantes de esta fusión de estilos los encontramos en las piedras labradas de Huejotzingo, uno de los primeros conventos franciscanos en la región de Puebla.

En el siglo XVI el mundo se caracterizó por un cambio político, que derivó en la conformación de los imperios que rigieron la Tierra en los siguientes cuatrocientos años, en la ampliación de la percepción del planeta, producto de los descubrimientos geográficos, y en la creación de una revolución científica y tecnológica y de una nueva visión filosófica humanista de la realidad.

En este siglo se dio también una gran acumulación de capital que no se entiende sin las circunstancias precisas de la inscripción de América, pero en especial de la Nueva España, en el conjunto mundial. A ello contribuyó particularmente la explotación del mineral de plata.

Esa explotación se transformó en moneda, pero también en objetos culturales y artísticos, que se sumaron a las maravillas que Cortés había enviado al emperador Carlos V. Causaron esos objetos la admiración de Durero, aunque fueron finalmente fundidas las piezas, revirtiendo su inconmensurable valor artístico en valor monetario, con el cual aliviar las pobres arcas del imperio.

La plata fue poder económico y origen de la decadencia, pero también imagen del indiano que se caracterizó por su lujo y su riqueza, para compensar las carencias de un linaje de nobleza largamente acariciado. La plata se convirtió en el emblema de la Nueva España, la materia a través de la cual la entendieron y la clasificaron en la Europa desgarrada y hambrienta, insaciable devoradora. La plata fue también causante de profundas transformaciones en el interior del reino novohispano, estructurado desde 1535 como un virreinato.

La minería dio paso al primer invento novohispano, que resultó en una mejor explotación de la plata, no solo aquí, sino en el resto del mundo. El procedimiento de beneficio "de patio" descubierto por Bartolomé de Medina en 1551 en Pachuca, fue utilizado por más de trescientos años en todas partes para beneficiar la plata.

Pero la plata no es el único medio de subsistencia, ni el único agente transformador de la realidad de la naciente Nueva España. Se introdujo el cultivo de plantas hasta entonces desconocidas en América y se llevaron a Europa otras, como el jitomate, el cacao y el tabaco, sin las cuales, hoy, el Viejo Mundo tendría otra fisonomía cultural.

La agricultura de los productos importados por los españoles, como el trigo y la caña de azúcar, pero sobre todo la ganadería, desconocida por el mundo prehispánico, devastará las tierras y cambiará los paisajes, facilitando el establecimiento de una sociedad señorial.

Poco a poco se acostumbraron a consumir lo que se producía en la tierra. De esa manera se mezclaron las ideas y los estilos recién traídos con los modos del pueblo conquistado. Al mismo tiempo, cambiarán las costumbres gastronómicas de los pobladores locales, que pronto harán de la cocina un horno alquímico, en el que se producirán maravillas que aún hoy se pueden degustar.

El arte plástico de estos tiempos fue mayoritariamente religioso. Notables son las pinturas de caballete que, a pesar del tiempo, muestran su inconfundible estilo y la prodigiosa maestría de su ejecución, como *La Sagrada Familia*, del último tercio del siglo XVI, atribuido a Andrés de Concha, donde se advierte la influencia renacentista.

Pero también arte hecho exclusivamente por manos indígenas, como los hermosos cristos realizados con pasta de caña de maíz y un pegamento que los indígenas usaban para hacer sus imágenes.

Otra manifestación única es el arte plumario. Fue usado para expresar los principales temas de la religión católica, causando gran asombro entre los españoles ante una técnica totalmente desconocida para ellos. Fray Bartolomé de las Casas describe con admiración el trabajo minucioso de ir formando las imágenes con plumas naturales de distintos colores, como los pintores las hacían con sus pinceles.

También quedan algunos ejemplos de la arquitectura civil y del menaje de casa de los palacios novohispanos. En ellos, a imitación del erigido por Cortés en Cuernavaca, se pretende dar la visión de unos hombres, a caballo entre dos mundos y dos épocas, que sabían rodearse de cortes lujosísimas a las que atendían con el rigor necesario. Los novohispanos importaron ropas y muebles, así como objetos diversos para poblar sus casas a la manera de las mejores de Europa.

La mirada ha de seguir despaciosamente estas imágenes fundacionales de la cultura mexicana. Ha de posarse también en las que se produjeron en la casa del Deán en Puebla, que confirman la inmediata capacidad de los pobladores de la Nueva España para moverse como peces en el agua, en los turbulentos remolinos que deben haberse formado al integrar las culturas clásicas grecorromanas, los principios del cristianismo y la presencia constante de imágenes con contenido prehispánico. Los murales de la casa del Deán son testimonio de uno de los ensayos más lúcidos por vincular principios de tal diversidad. Esas imágenes nos hablan de un alma tolerante en medio de la brutal tormenta histórica que fue el siglo XVI.

Pronto se organizó esa nueva sociedad en la que participaron los conquistadores, los colonizadores, los encomenderos y los frailes. Se enfrentaron en una guerra feroz por definir la personalidad humana de los conquistadores. Esos mismos pueblos, sometidos políticamente, tuvieron sin embargo un papel clave en la conformación de esa nueva sociedad. Poco a poco se irá notando una nueva diferencia que separará a los pobladores de la tierra, cualquiera que fuese su origen, de los recién llegados. Estos serán recibidos como extraños por aquellos que se sienten los verdaderos propietarios de la Nueva España.

Un sentido de "hallarse" va dibujando la tenue línea que transita del peninsular al criollo de primera generación, en la que cambia el sentido de ciertas lealtades. Transformación que se volverá definitiva cuando la línea se dibuje aun más claramente, vinculando a criollos y mestizos, dos grupos en busca de un lugar en el mundo novohispano, entre indios y españoles.

Esa es quizá la definición más satisfactoria de un proceso de creación cultural. Bernardo de Balbuena, en su *Grandeza Mexicana,* la expresa de modo ejemplar al comienzo del siglo XVII, acuñando una hipérbole que, con el paso del tiempo se convertiría, a fuerza de repetirla incansablemente, en una verdad para los mexicanos:

México al mundo por igual divide,
y como a un sol la tierra se le inclina
y en toda parece que preside.

¿Quién goza juntas tantas excelencias,
tantos tesoros, tantas hermosuras,
y en tantos grados, tantas eminencias?

Esa fue la tarea del siglo de las conquistas: la búsqueda de un lugar preciso en el universo. Hacia 1590, los novohispanos tenían ya una conciencia de ser diferentes y mejores que los españoles.

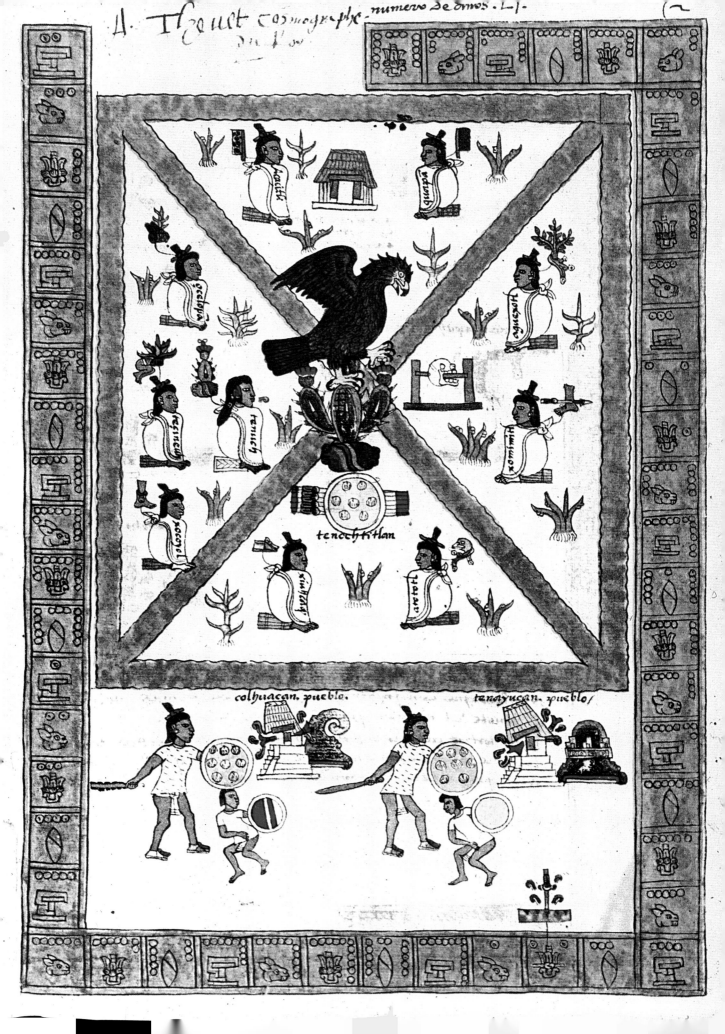

tenochtitlan

colhuacan. pueblo.

tenayucan. pueblos

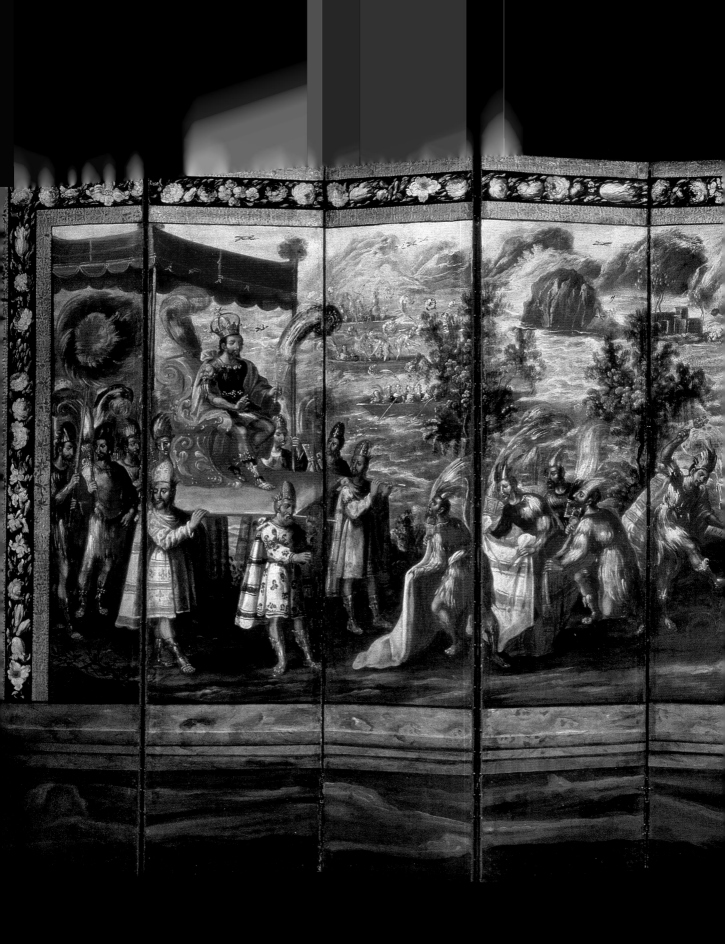

Correra (atribuido)
biombo *El encuentre de Cortés y Moctezuma* (anverso) [3]

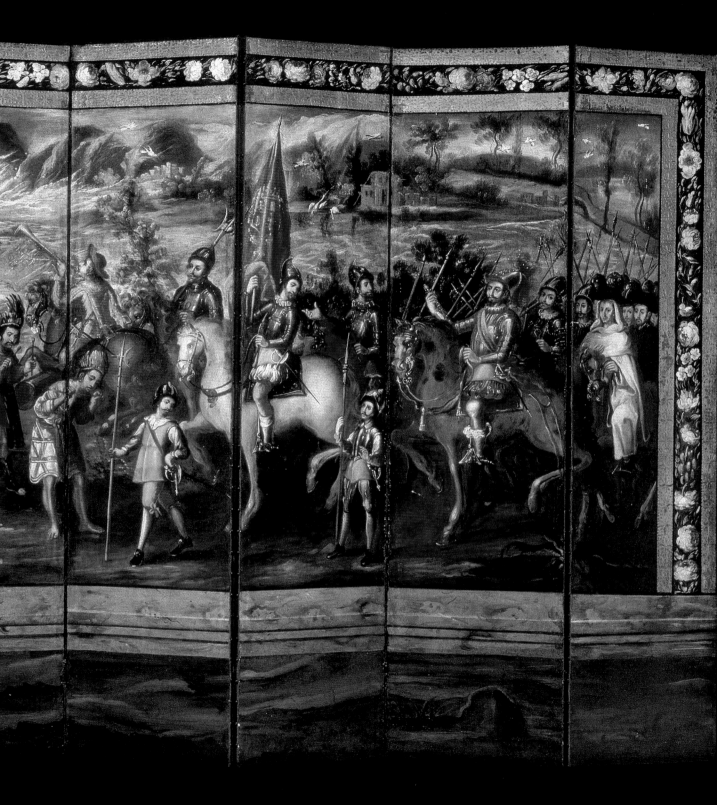

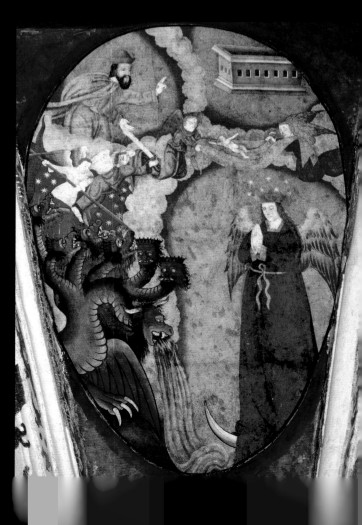

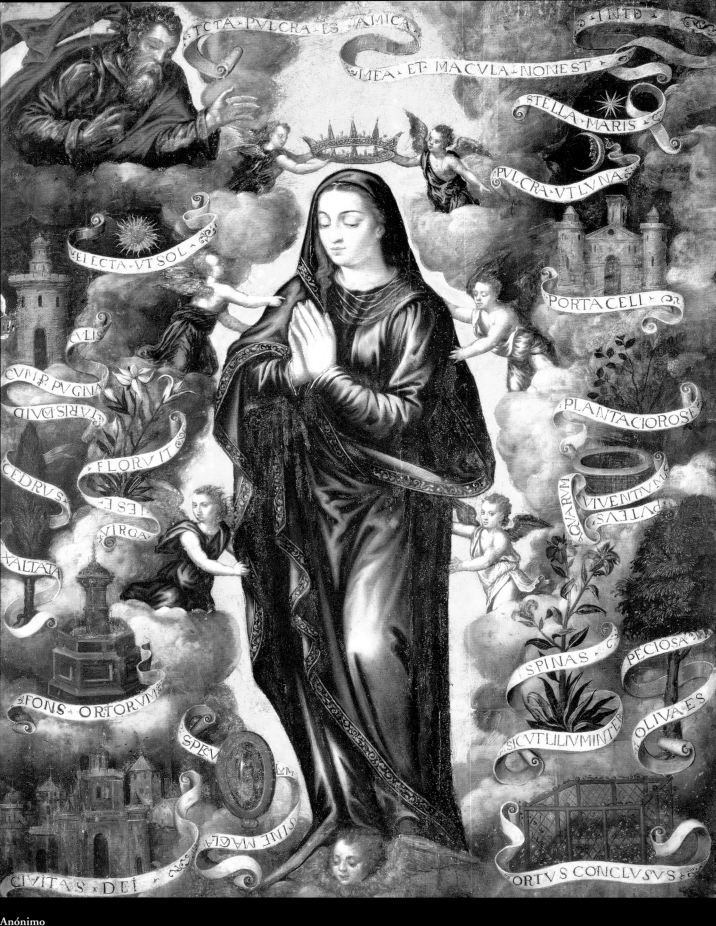

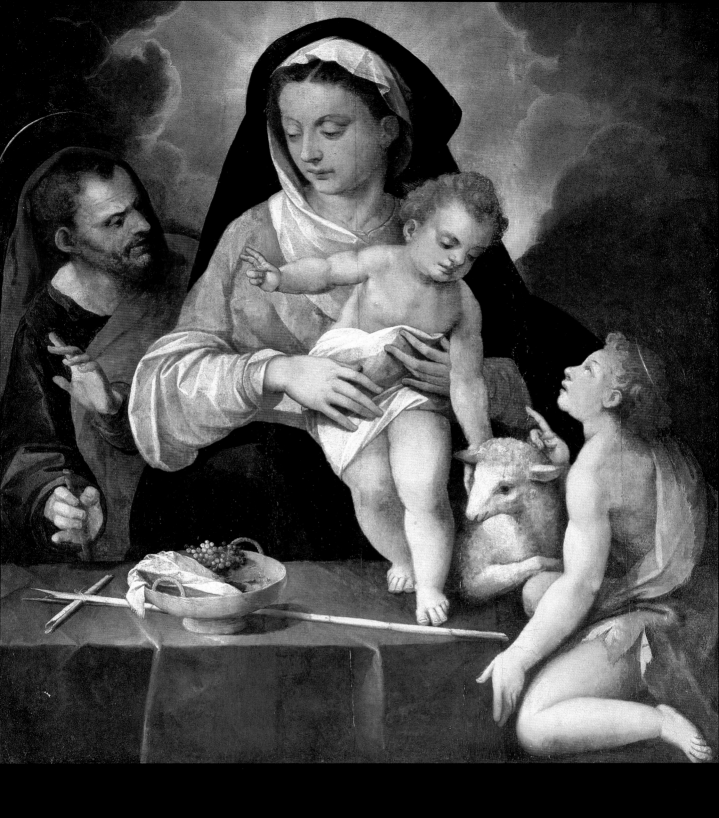

Andrés de la Concha
La Sagrada Familia y San Juan [10]

Págs. 174-175: Fuente colonial conocida como
La Pila, Chiapa de Corzo, Chiapas [11]

Págs. 176-177: Iglesia de San Agustín
Acolman, Estado de México [12]

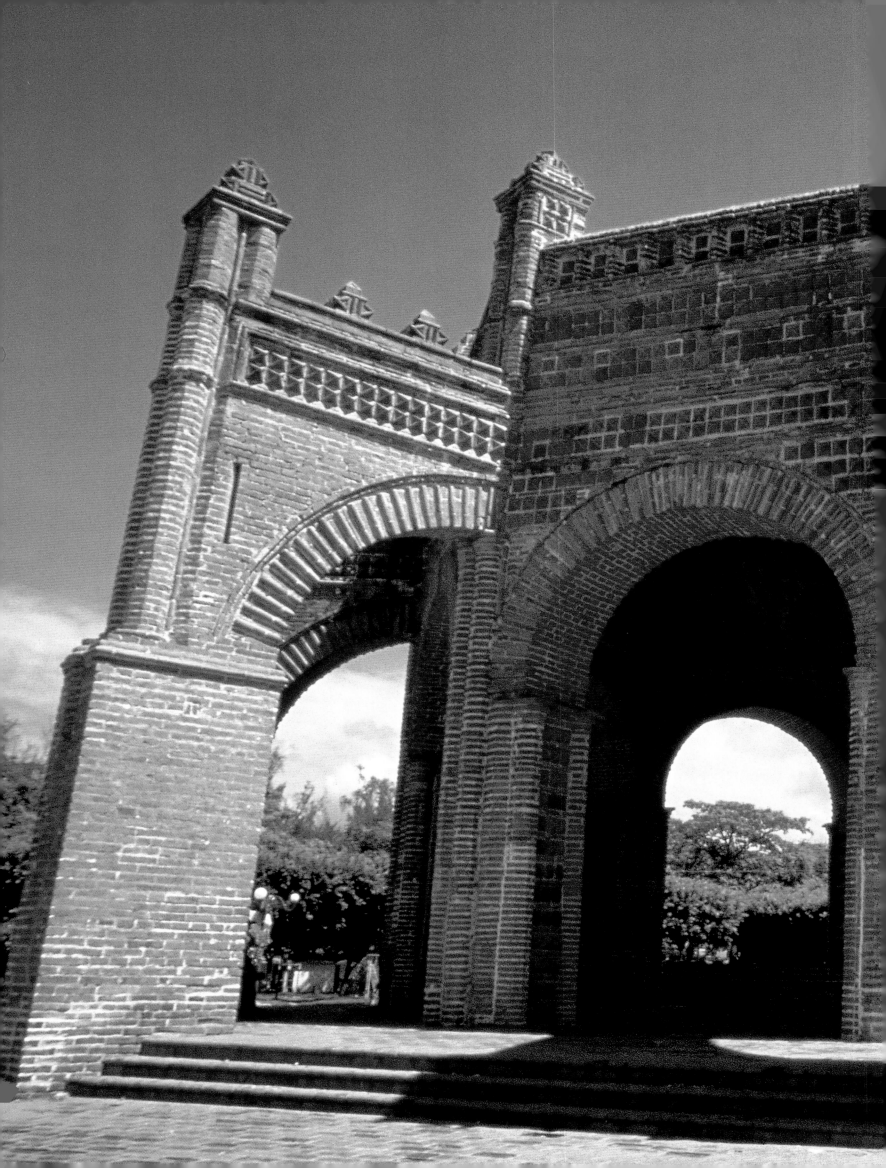

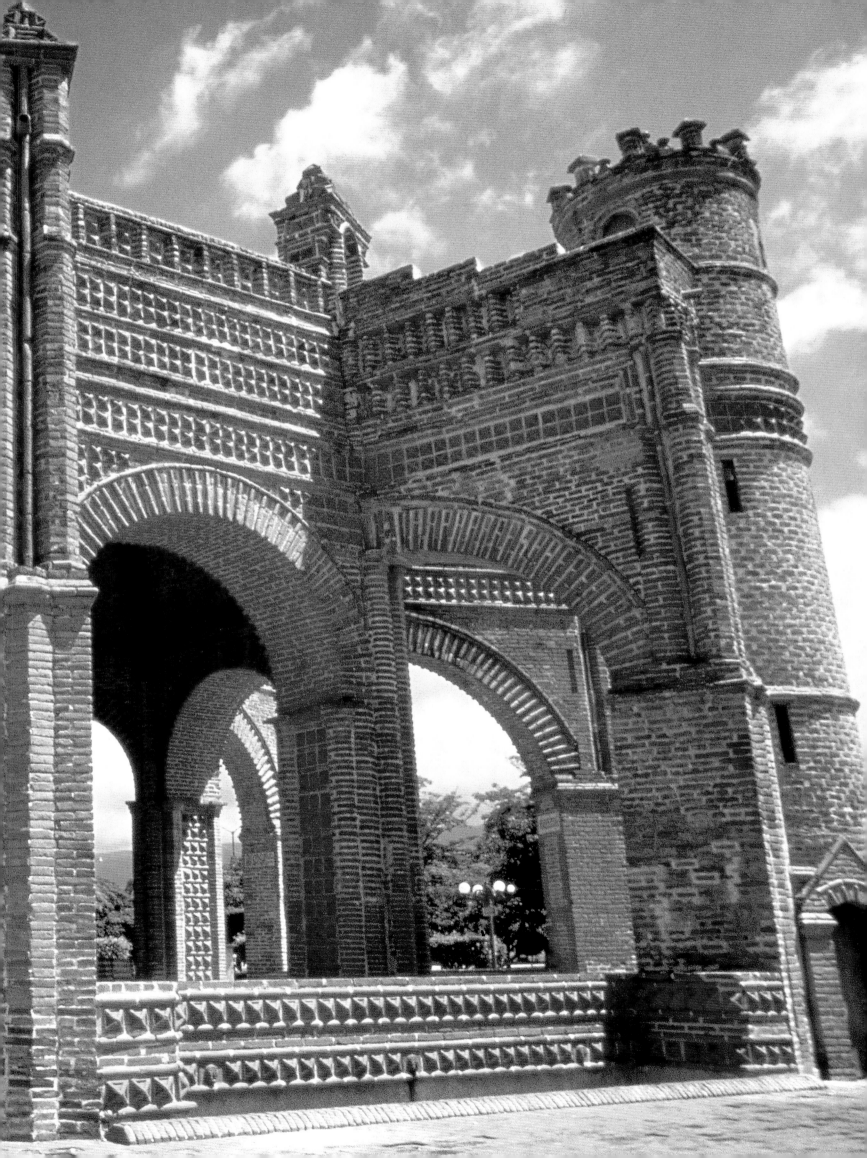

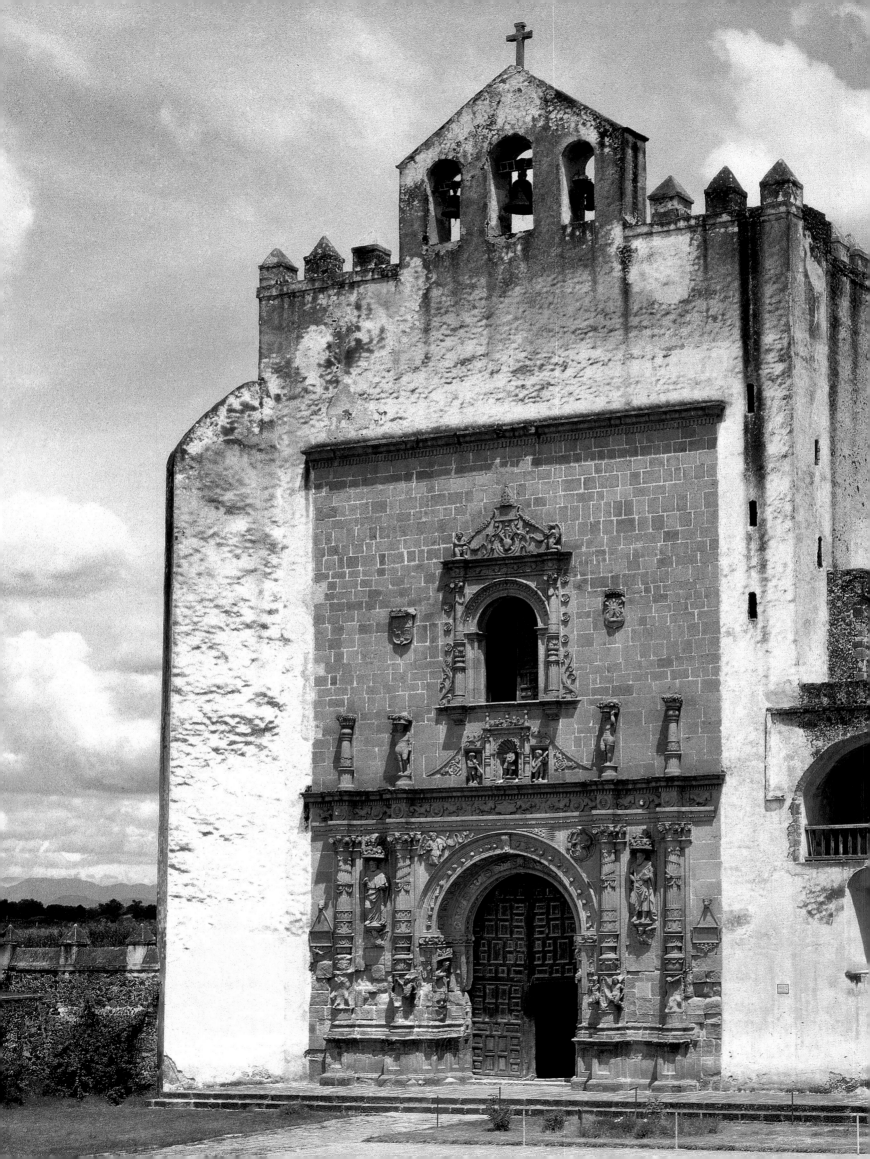

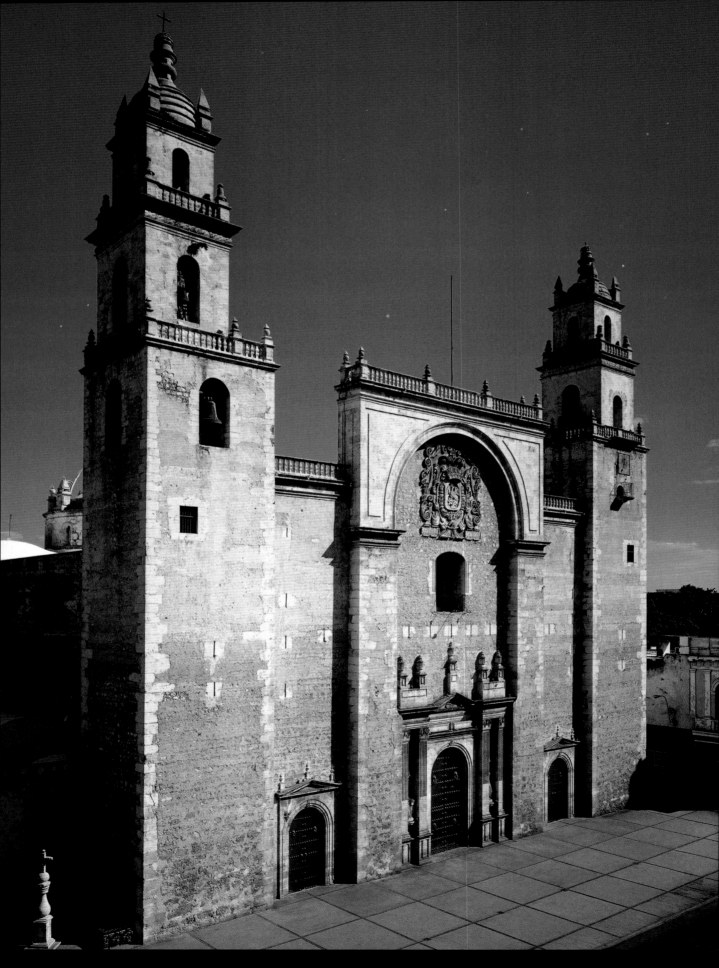

Catedral de Mérida, Yucatán [13]

Ex convento de San Antonio de Padua
Izamal, Yucatán [14]

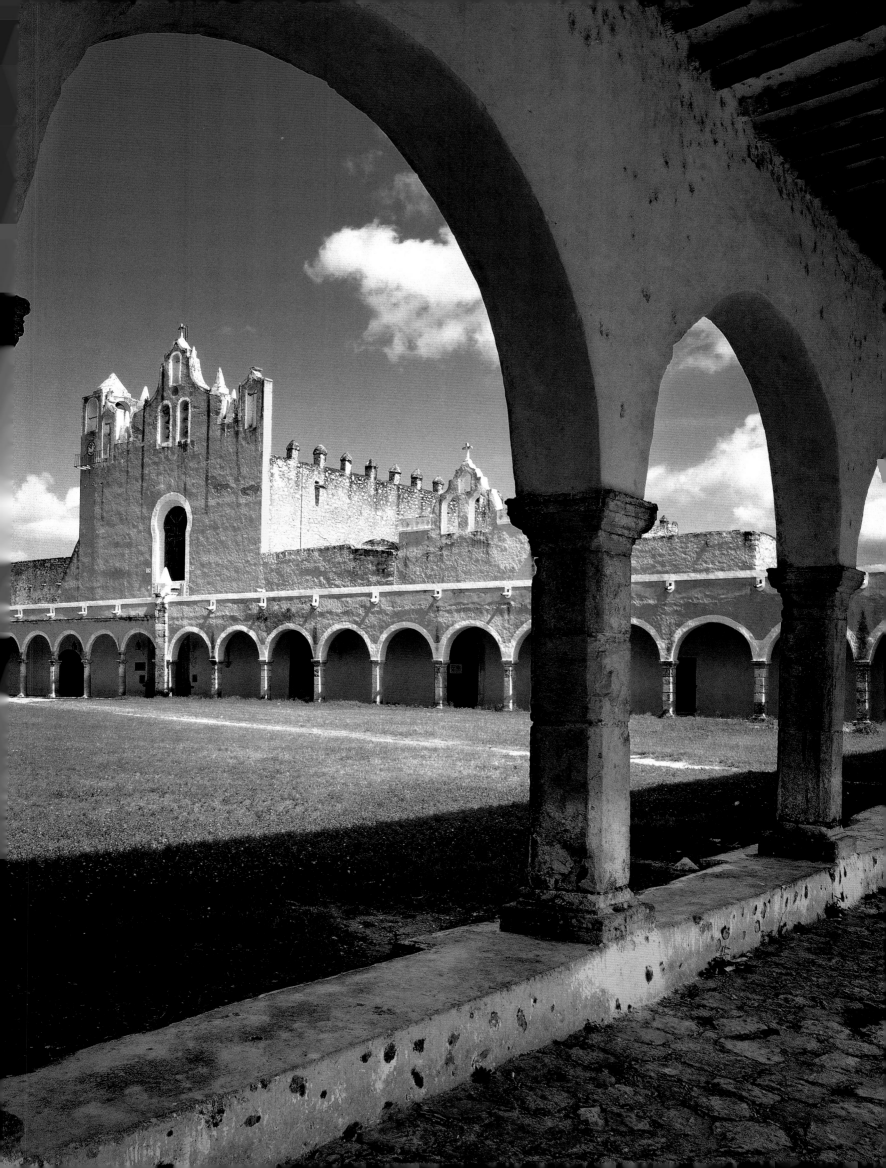

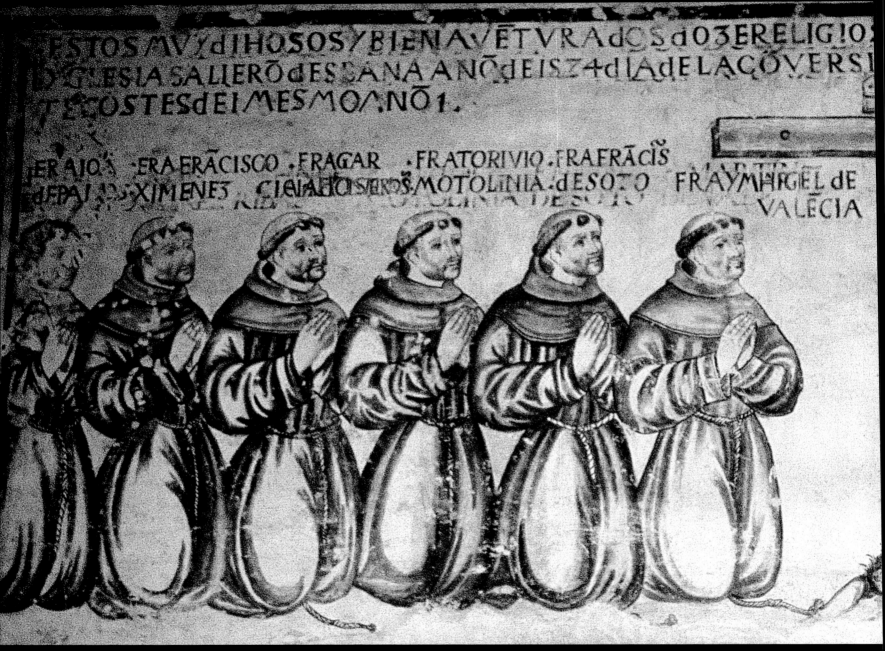

**Mural con los primeros doce franciscanos
evangelizadores (detalle) Sala *de Profundis***
**Ex convento de San Miguel
Huejotzingo, Puebla [15]**

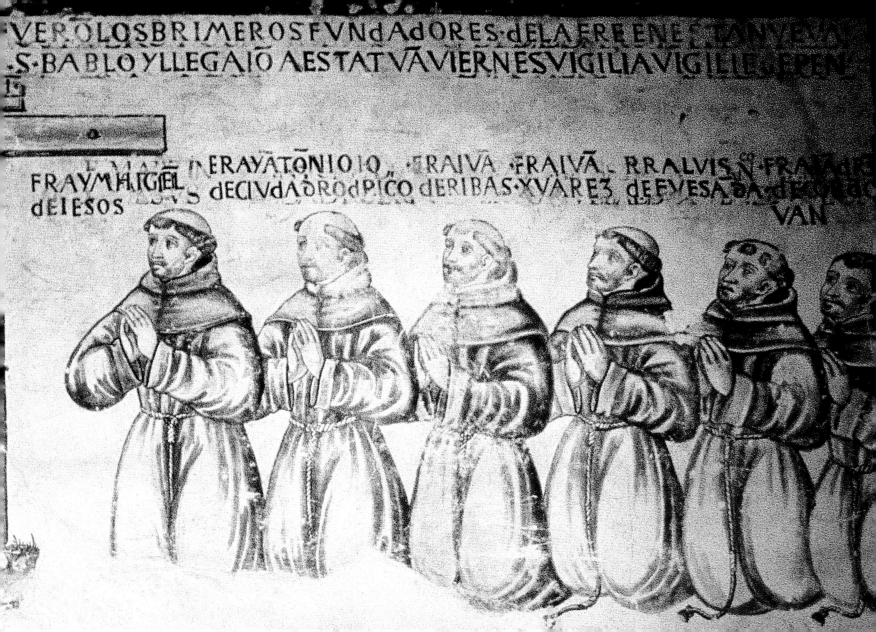

VE.OLOSBRIMEROSFVNdAdORES.dELAFREENESTANVESA

S.BABLOYLLEGAIOAESTATVMVIERNESVIGILIAVIGILLE.EPEN

NERAYATONIOIO · FRAIVM · FRAIVM · RRALVIS · FRAYAP

FRAYMHIGEL · DECIVdADRODPICO DERIBAS · XVAREZ · deEVESA · da

dEIESOS · LVS · VAN

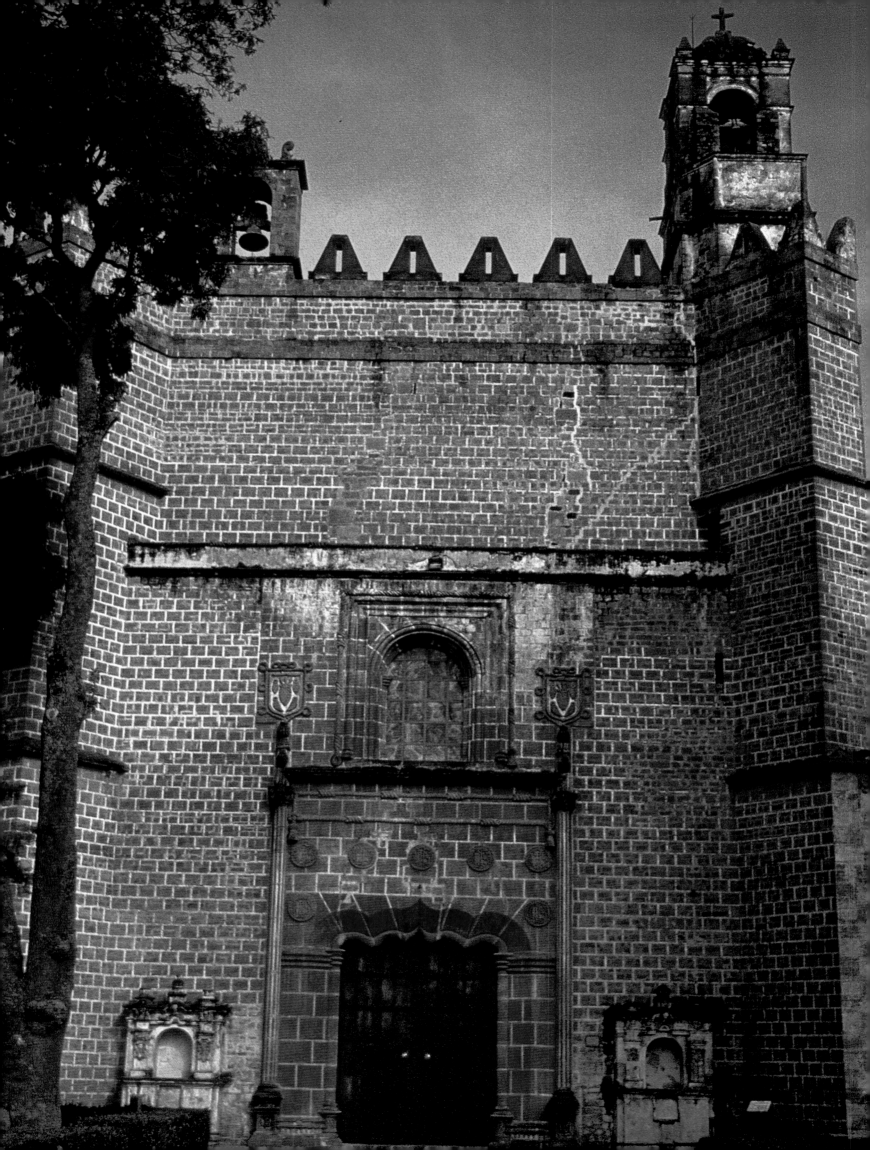

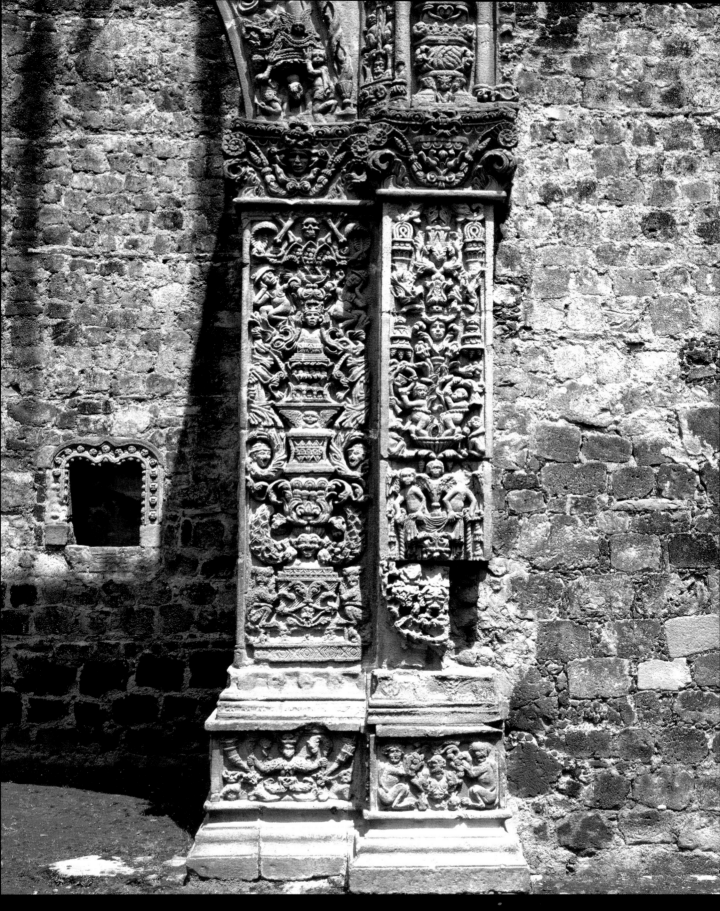

Iglesia del ex convento de San Miguel
Huejotzingo, Puebla [16]

Capilla abierta (detalle) del ex convento de San
Luis Obispo, Tlalmanalco, Estado de México [17]

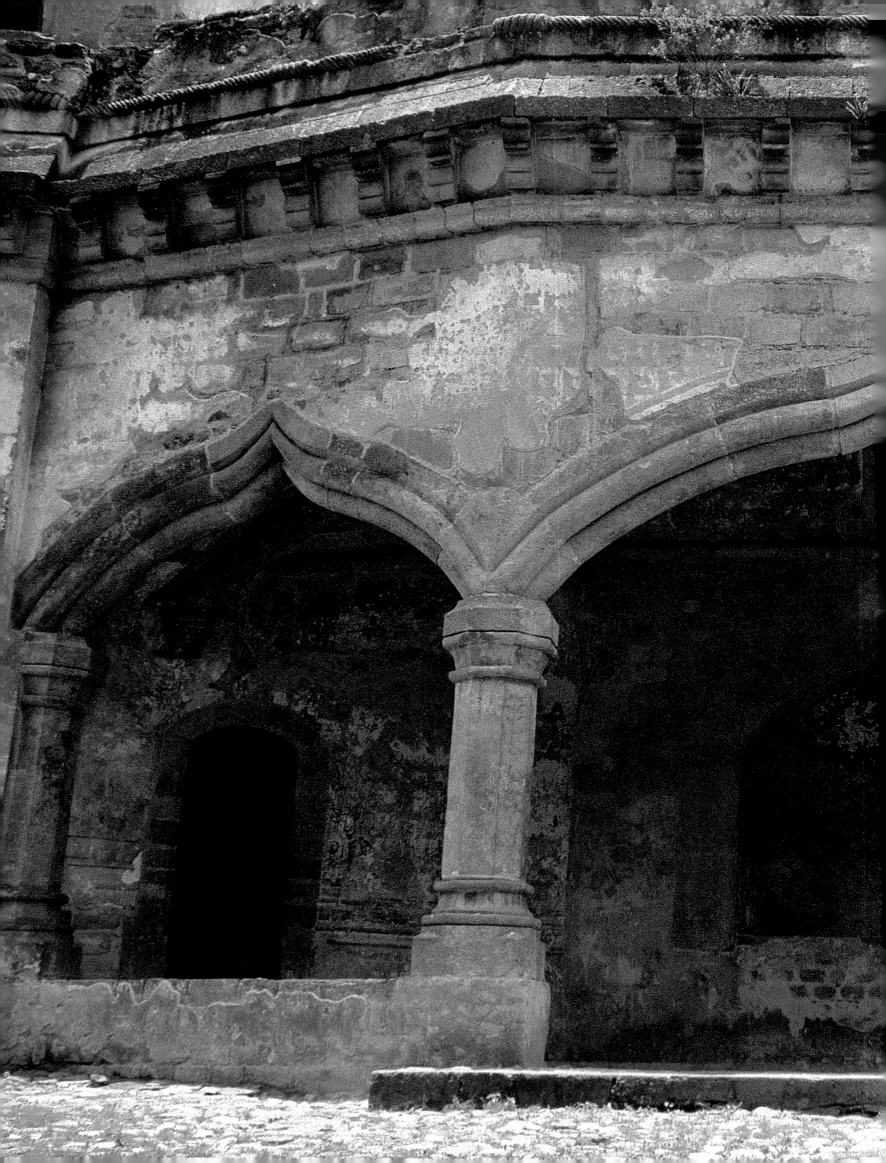

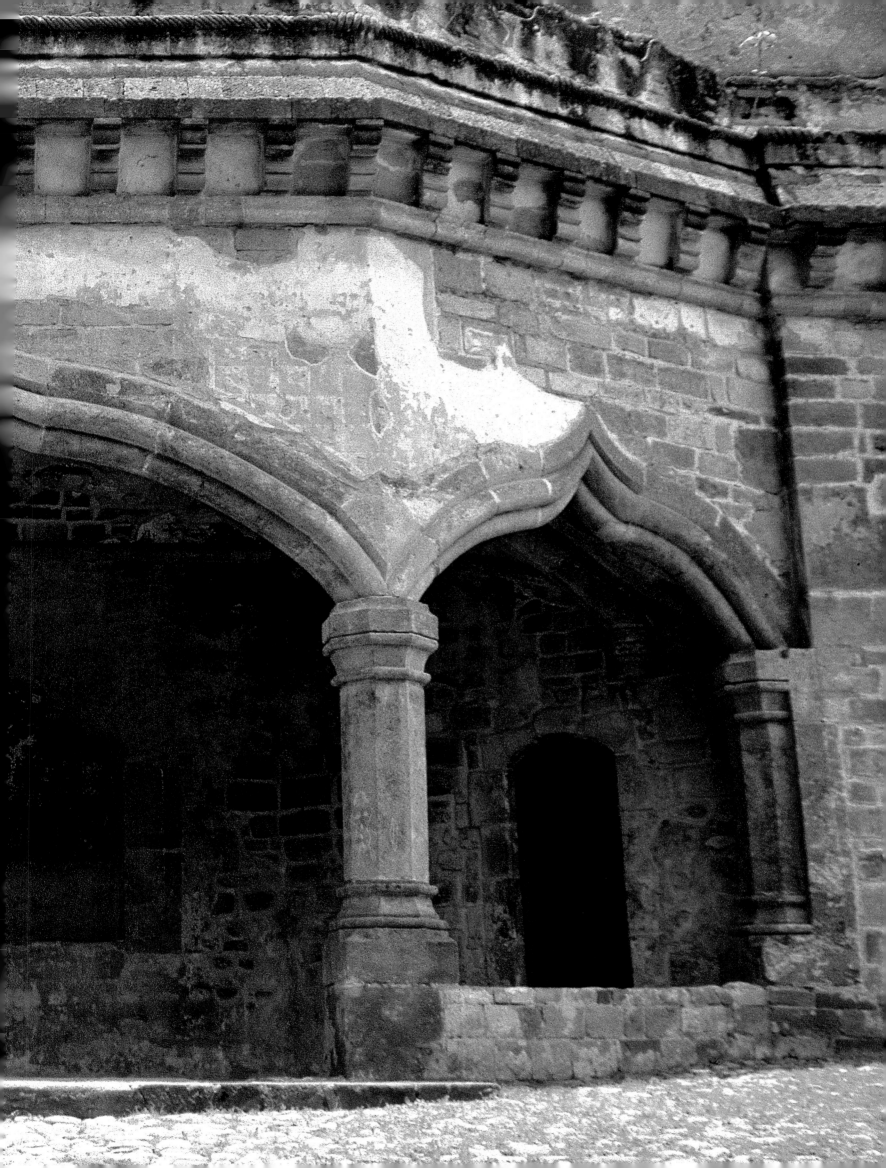

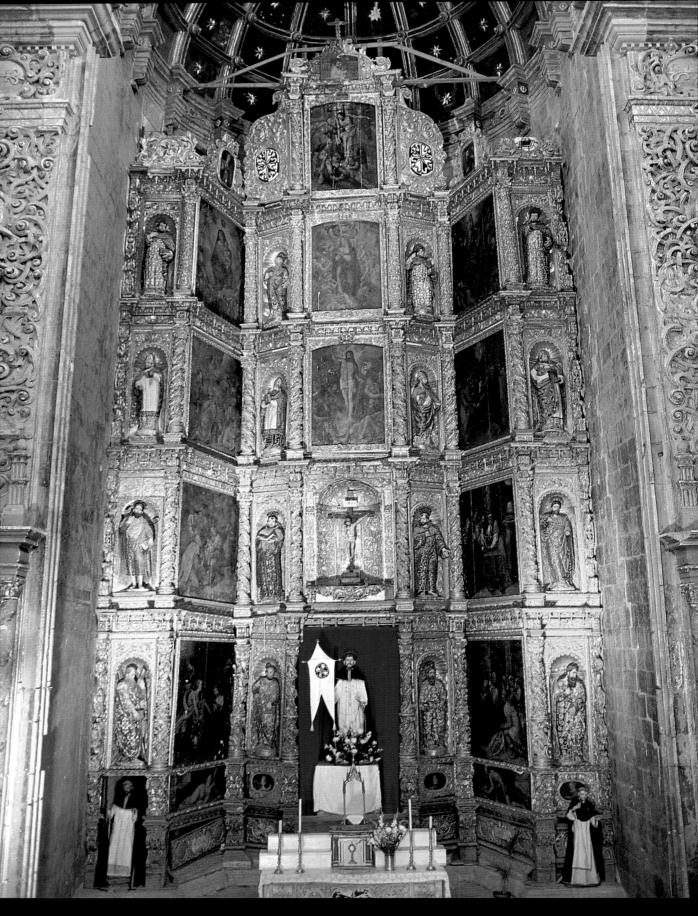

**Retablo principal de la iglesia del ex convento
de Santo Domingo
Yanhuitlán, Oaxaca [19]**

Iglesia del ex convento de Santo Domingo
Yanhuitlán, Oaxaca [20]

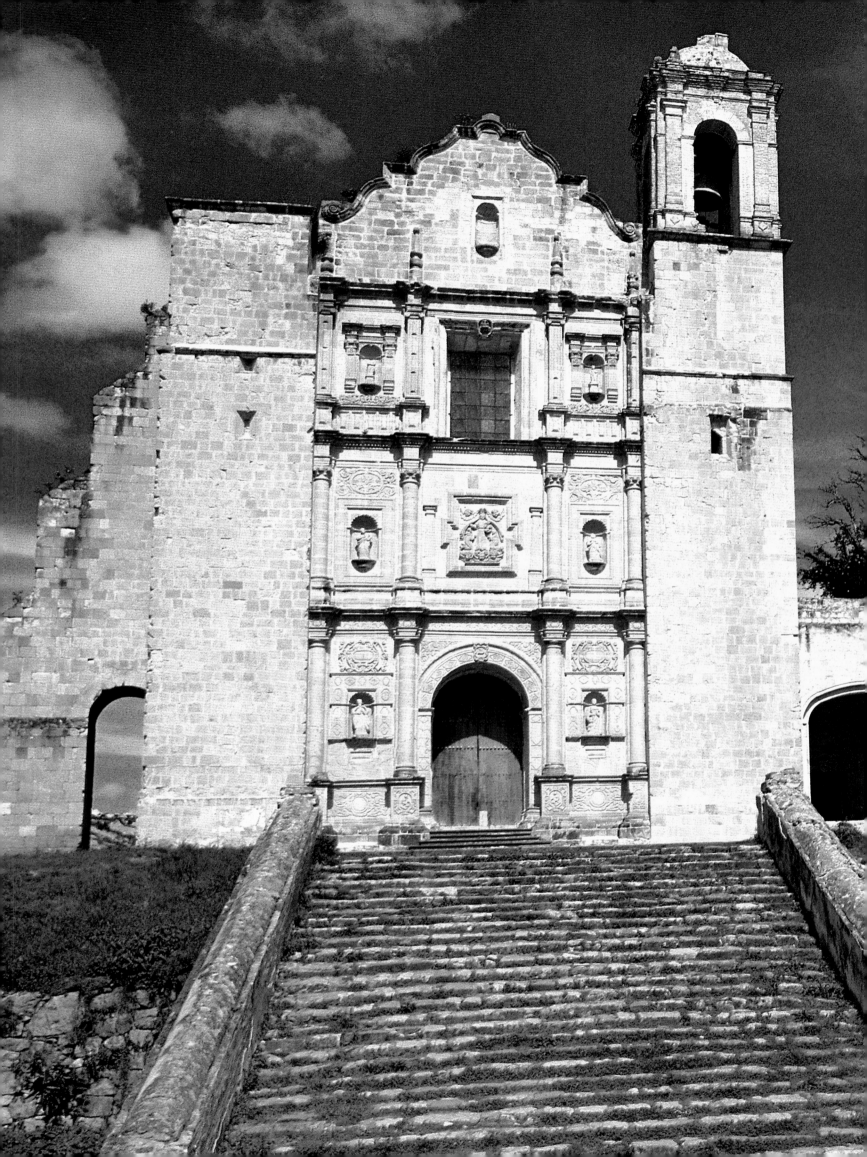

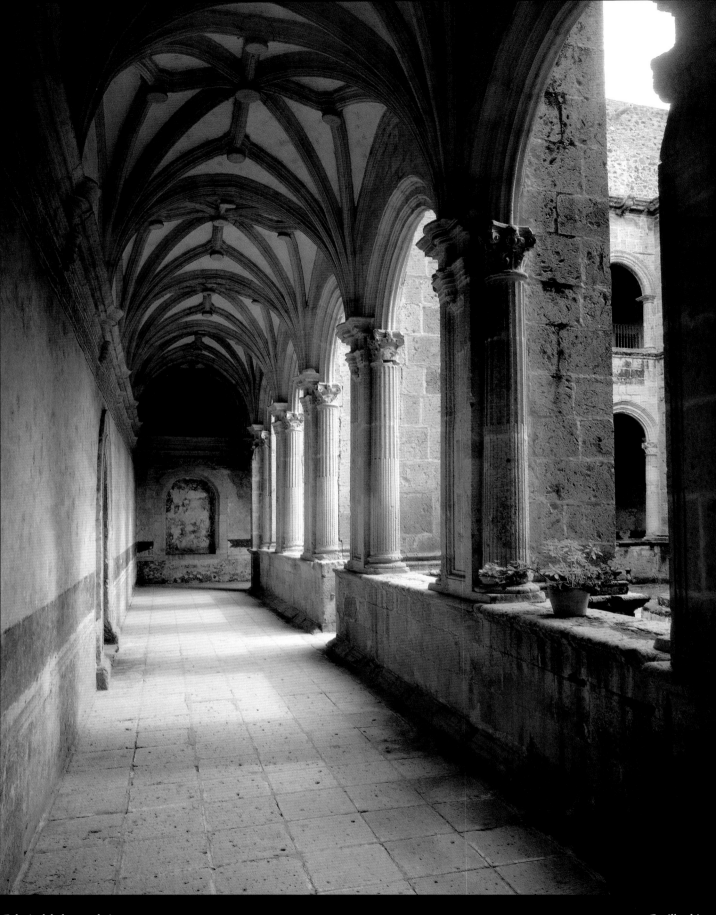

Galería del claustro bajo
Ex convento de Santa María Magdalena
Cuitzeo, Michoacán [21]

Capilla abierta
Ex convento de San Pedro y San Pablo
Teposcolula, Oaxaca [22]

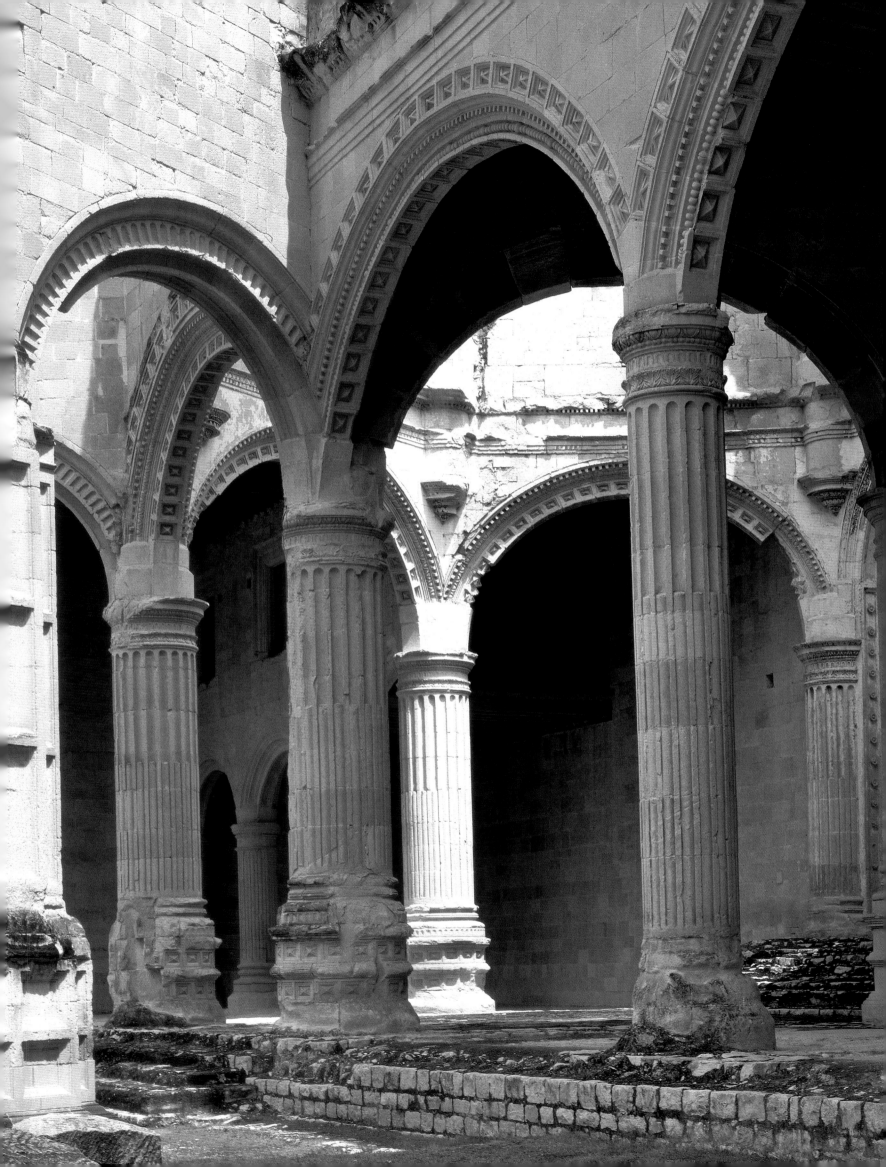

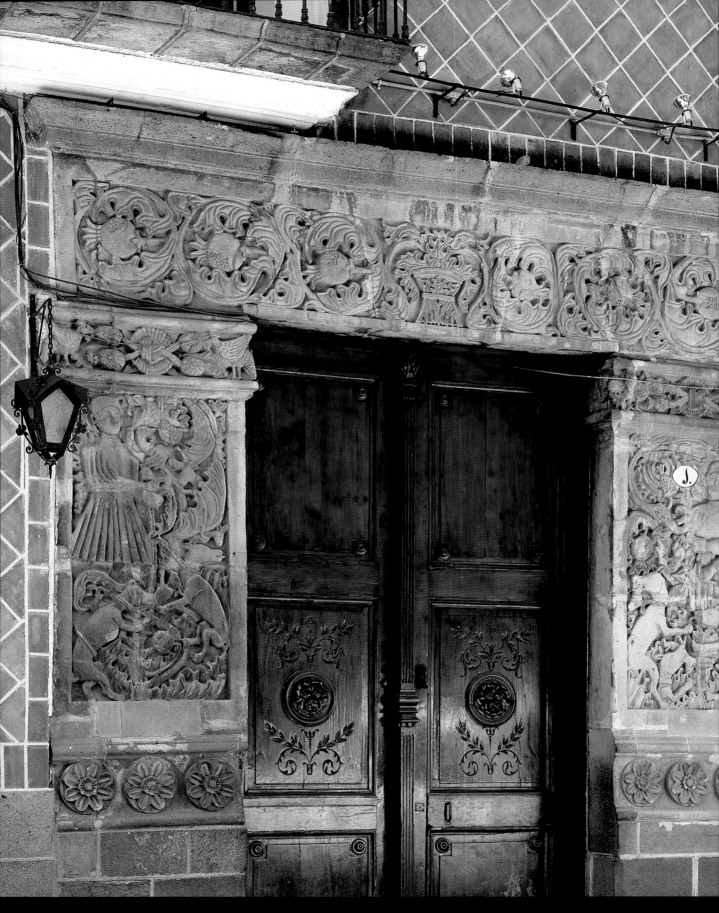

Casa del que mató al animal
Puebla, Puebla [23]

Casa de Montejo
Mérida, Yucatán [24]

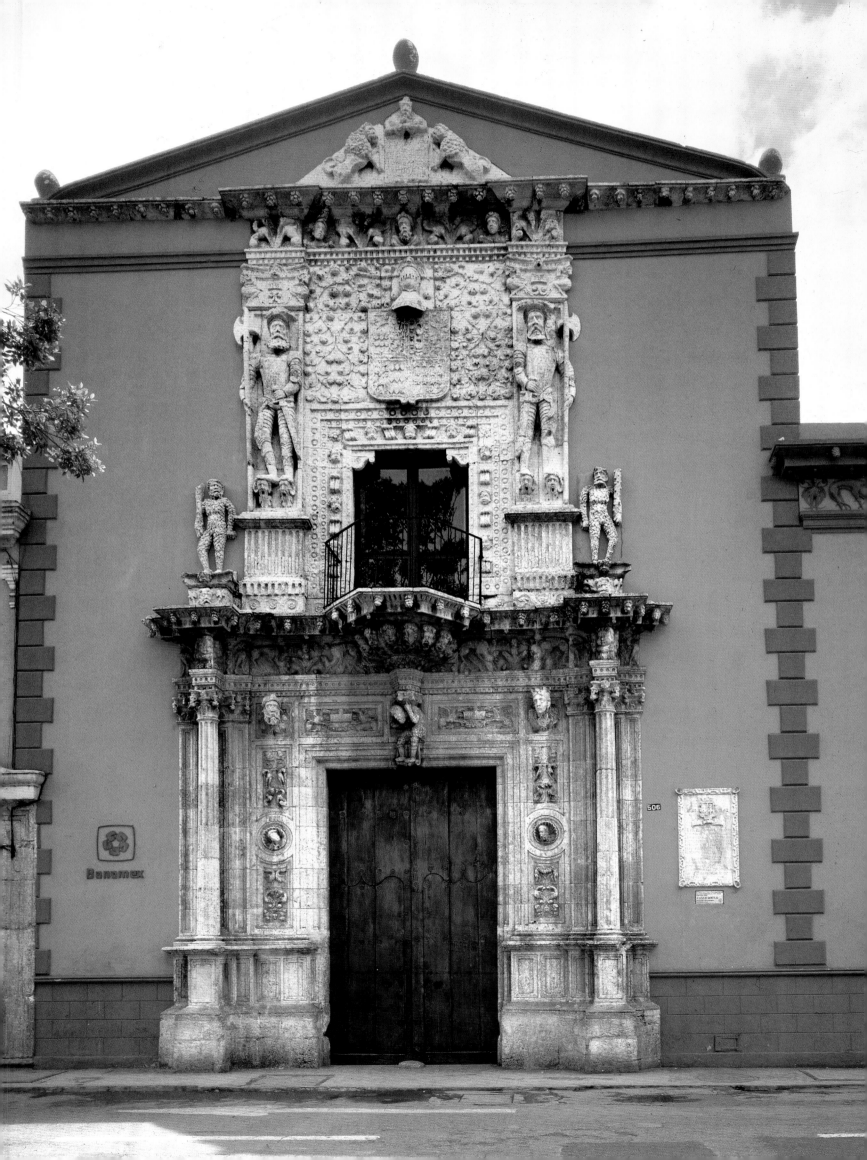

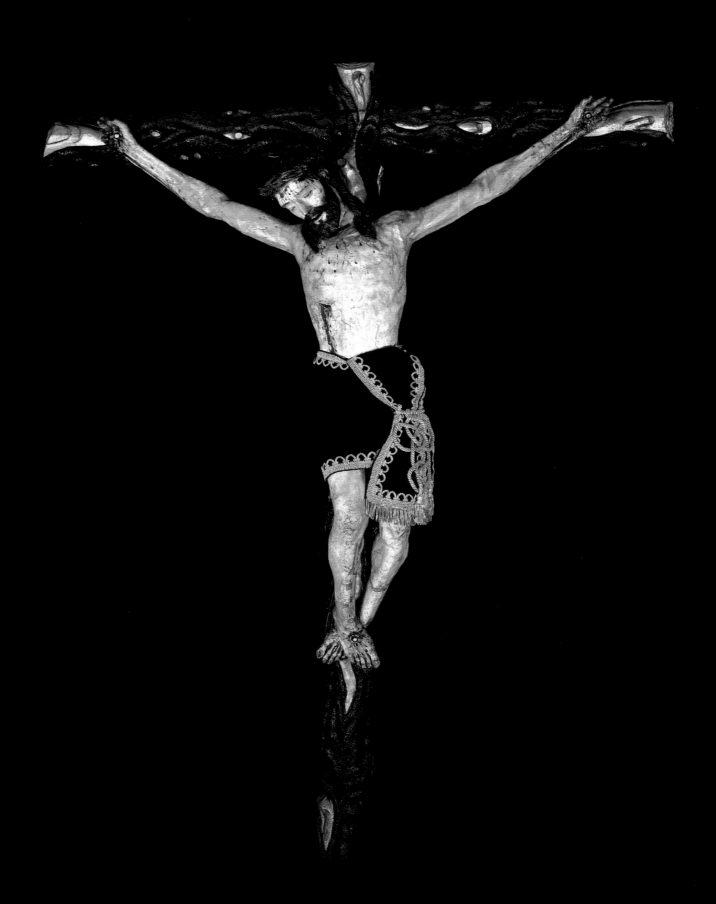

Anónimo
Señor de Santa Teresa [25]

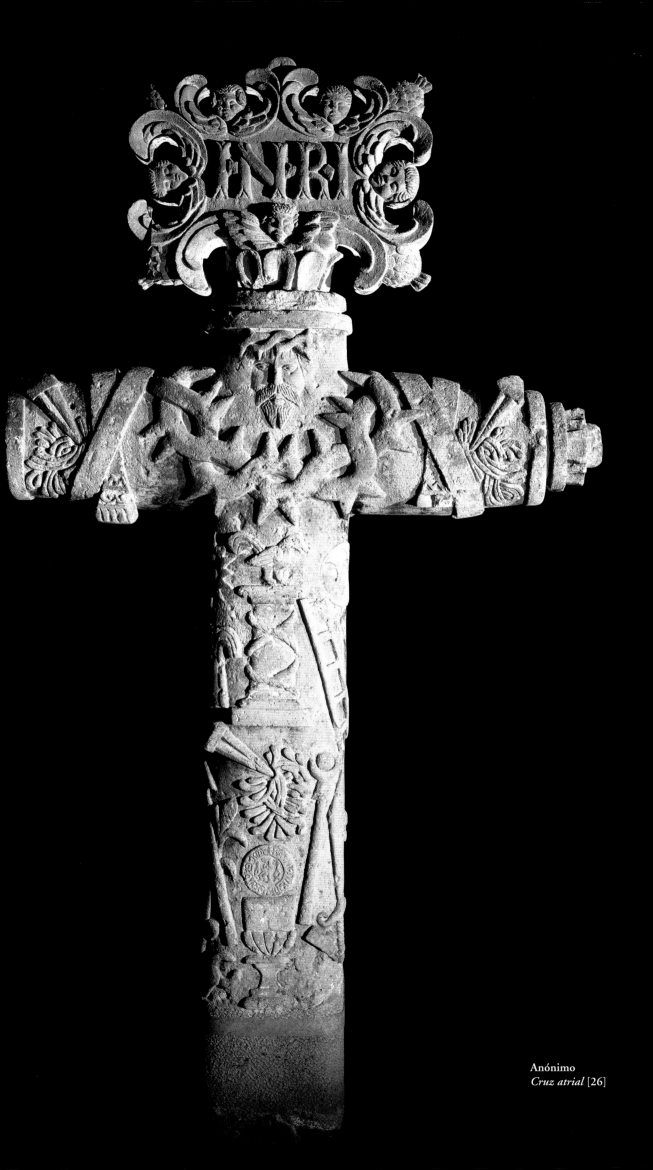

Anónimo
Cruz atrial [26]

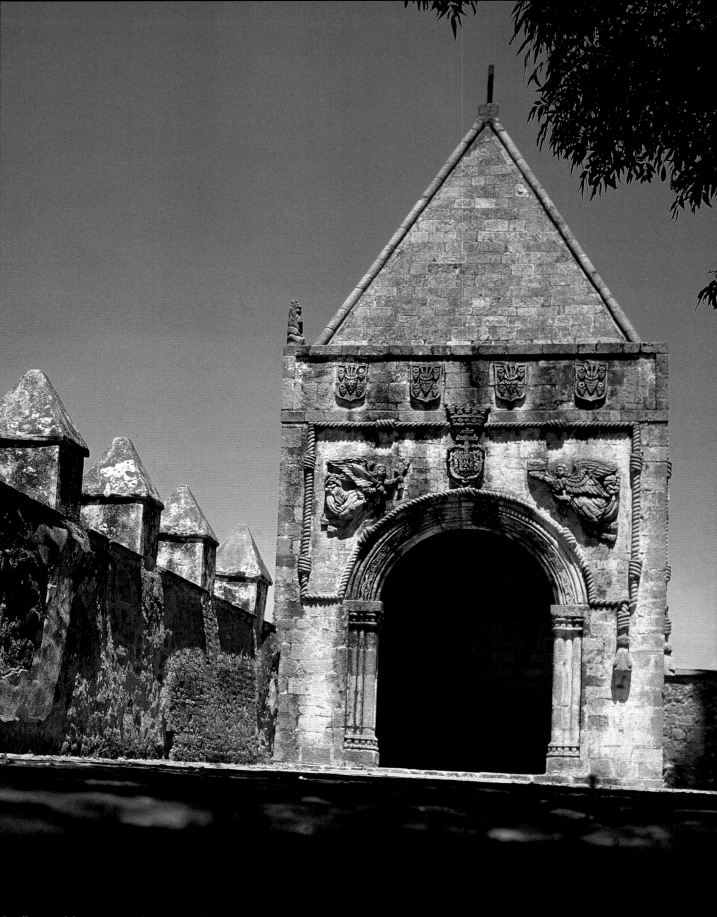

Capilla posa del ex convento de San Miguel
Huejotzingo, Puebla [27]

Mujer apocalíptica en la fachada sur de la capilla posa
dedicada a la Virgen
Iglesia de San Andrés, Calpan, Puebla [28]

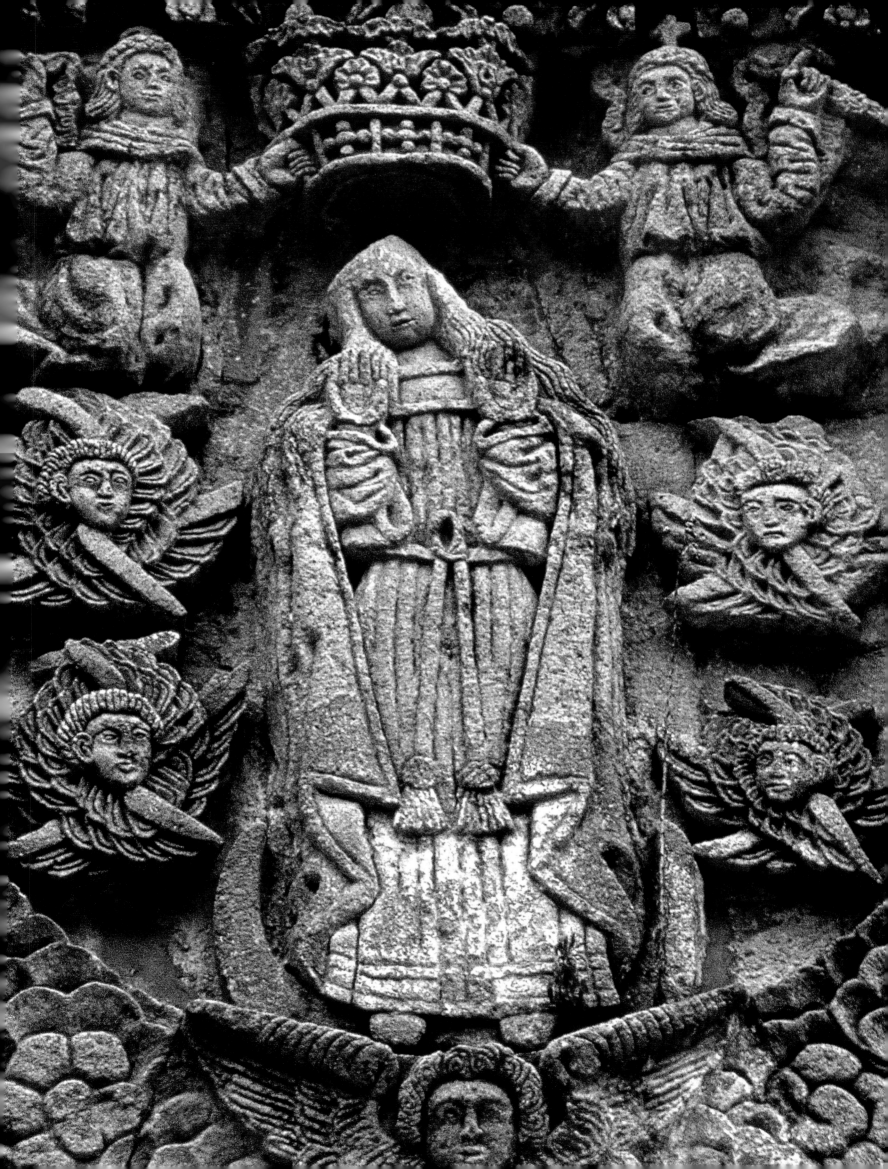

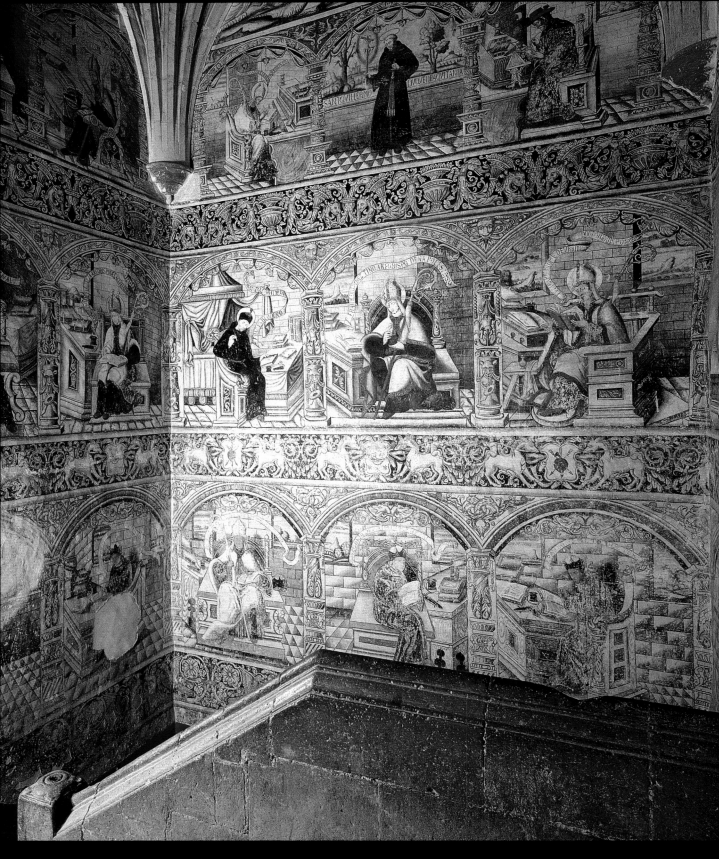

Mural del ex convento de San Nicolás Tolentino
Actopan, Hidalgo [29]

Detalle del anterior [30]

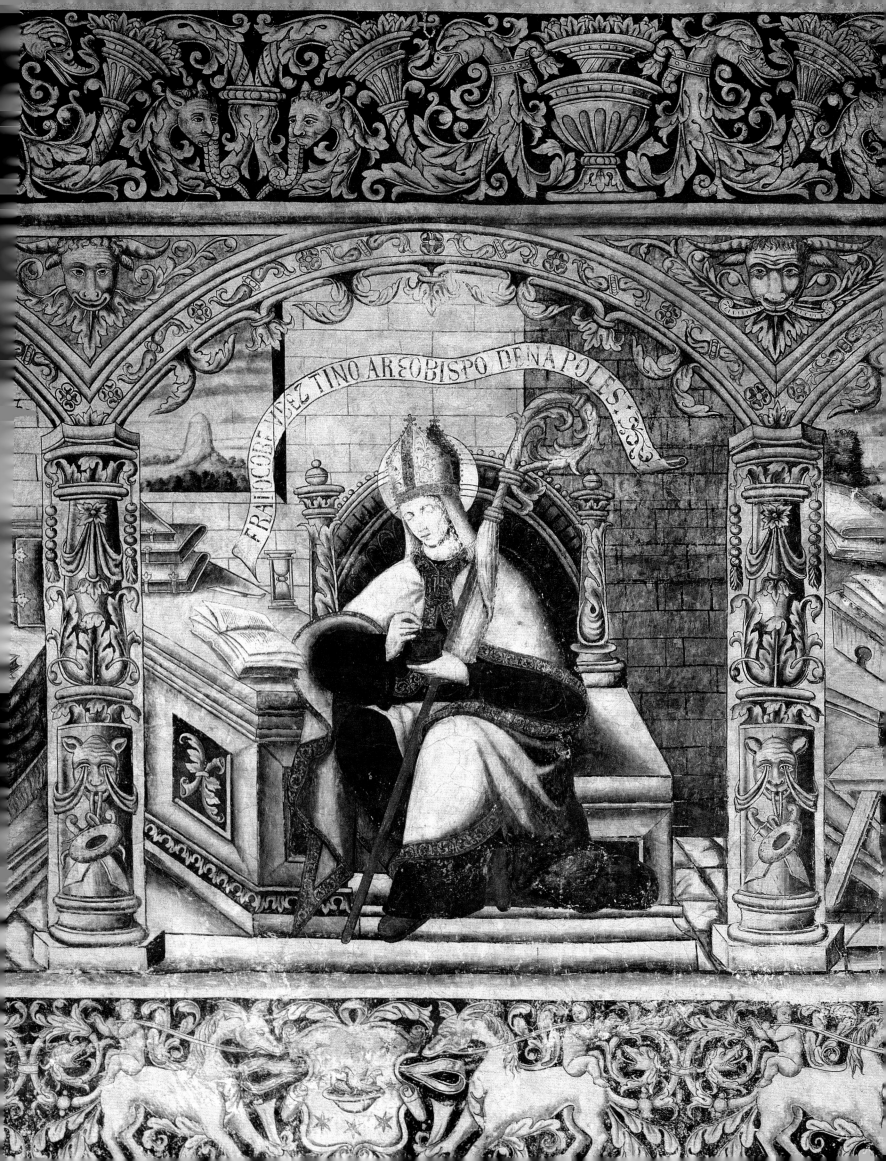

FRAI COBE DEZ TINO AREOBISPO DE NAPOLES

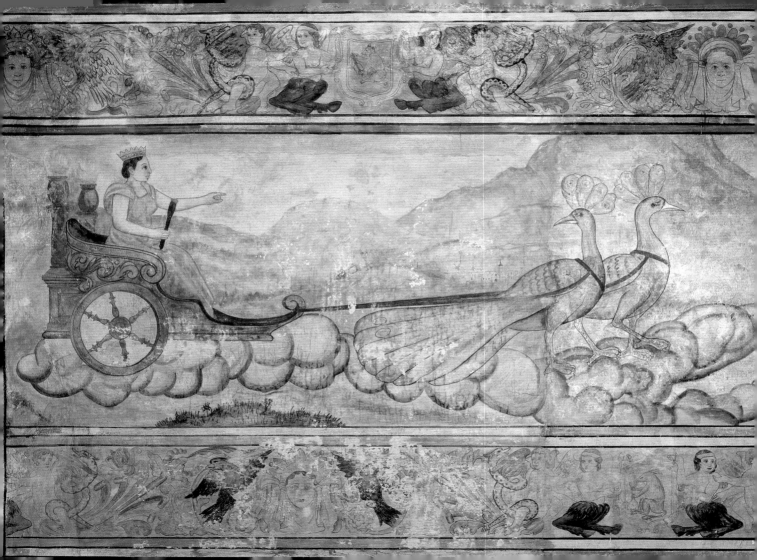

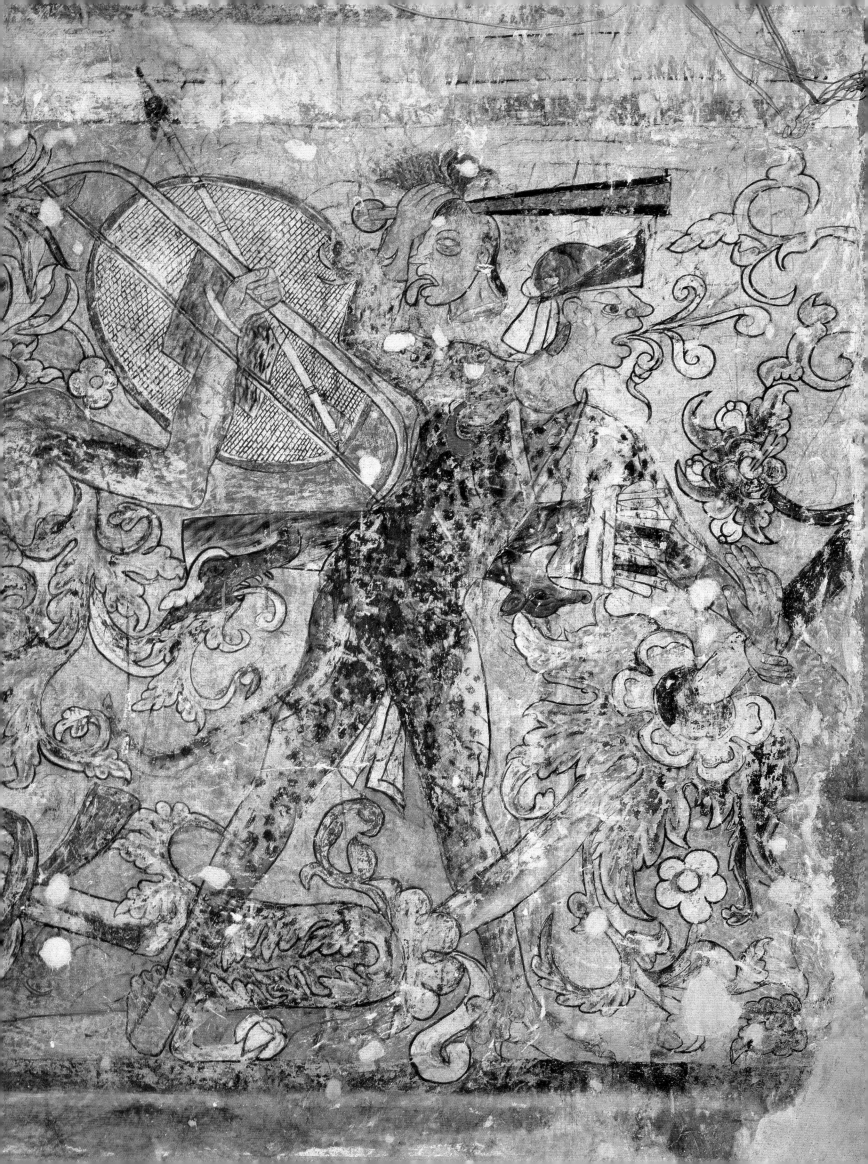

FLORECIMIENTO DEL BARROCO

Alberto Sarmiento Donate

Adentrarse en las profundidades del siglo XVII mexicano es recorrer los caminos de la formación de un pueblo, creador de una cultura de tono original y de inmensas calidades y encontrados matices, que sobrevive de muchas formas hasta hoy.

La Nueva España fue un territorio que tuvo el privilegio de ver hacia sí mismo durante casi cien años, y de invertir sus enormes riquezas en su propio espacio geográfico y social. Siempre más allá, siempre mejor, parece haber sido la divisa de los novohispanos en la vertiginosa carrera que iniciaron en el siglo XVII en búsqueda de una identidad plena. El siglo de las conquistas comenzaba a quedar atrás.

Consolidada la formación social del centro del virreinato, los esfuerzos de los pobladores de la Nueva España, nacidos ya en esta tierra en su mayoría, se dedicaron a explorar y colonizar los extensos territorios del norte. Se dio continuidad así a una hazaña que vio sus primeros pasos en el siglo XVI: ir "siempre más allá" de cada horizonte dominado e integrado.

Durante el siglo XVII se llevó a cabo la colonización de lo que hoy es el norte de la República mexicana y parte del sur y el oeste de los Estados Unidos de América. La evangelización cobró allí nuevas formas, pues los frailes, en particular los jesuitas, encontraron pueblos indígenas con un nivel de civilización totalmente diferente al de los pueblos mesoamericanos. Haciendo uso de la experiencia acumulada por los franciscanos, dominicos y agustinos, y por la de los capitanes y soldados que pacificaron la región centro norte de México, los nuevos evangelizadores eligieron una fórmula mixta entre el presidio y la misión.

El norte vio surgir esos sencillos pero impresionantes edificios que conocemos como las misiones. Formaron con ellos una cadena cuyos eslabones llevaron la civilización occidental hasta los confines del mundo conocido de entonces. El carácter popular de estos edificios, con sus sencillas fachadas de un barroco emotivo y tierno, muestra su importancia como centros de educación de la comunidad. En ellos se enseñaron las primeras letras y los más indispensables oficios a los pobladores indígenas.

Los pueblos de la región, en su mayoría nómadas, fueron aprendiendo la vida sedentaria junto con la religión católica. Allí identificaron como autoridad a los religiosos, pues la lejanía obstaculizaba la presencia de la autoridad civil. La escasa existencia de metales preciosos no fue problema para que se diera este proceso de conquista, aunque retardó la llegada de otros pobladores. Sin embargo, se desarrollaron poblaciones como la de Santa Fe de Nuevo México que, fundada en el siglo XVI, conoció una consolidación durante el XVII como punto de referencia para el comercio de esa extensa zona.

La presencia de piratas ingleses y holandeses, cada vez más frecuente en las costas del Golfo de México durante el siglo XVII, propició la construcción de fortificaciones marítimas capaces de disuadir a los intrusos. El fuerte de San Juan de Ulúa en el puerto de Veracruz, mandado construir por el virrey Antonio de Mendoza un siglo antes, fue remodelado por el ingeniero

El texto original fue modificado para convertirlo en el guión televisivo, y posteriormente, para el texto de la presente edición.

militar alemán Jaime Frank, quien lo convirtió en una auténtica fortaleza. Otras obras similares se levantarían en las costas de Campeche, Quintana Roo y Yucatán. En el Océano Pacífico se fortificó el fuerte de San Diego de Acapulco para proteger a los galeones que comerciaban con Asia a través del puerto de Manila.

Mientras crecía lentamente el territorio de la civilización novohispana en el norte, la región central se consolidó como núcleo de cultura. Especialmente el Bajío, debido a su doblemente privilegiada situación de zona de tránsito comercial y de producción minera de plata. Crecieron las ciudades de españoles urbanizándose los usos y costumbres. "Siempre mejor", sería la razón del pueblo novohispano de cambiar y experimentar en el arte y en la cultura.

El poder civil del virreinato y la jerarquía eclesiástica atendieron las demandas de gobierno y espiritualidad que eran connaturales a un crecimiento de esa magnitud. Surgieron por todas partes los testimonios de una riqueza material, que va ligada a dos características que serán inseparables del ser novohispano: la búsqueda del lujo y la necesidad de compensar con obras pías el carácter "pecaminoso" que traía aparejada la riqueza.

Templos y conventos son manifestación de un desmedido afán de estatus social y de prestigio. Son testimonios de una devoción, encadenada a la expiación necesaria en el mundo para alcanzar la salvación eterna. Son encarnaciones de una fe que pone el centro de la existencia fuera de la vida terrenal. Su cultura privilegia el creer sobre el saber, y tiene los valores fundamentales invertidos en relación con los que hoy privan en el mundo.

La necesidad de salvarse allá, en el otro mundo, se halla presente en la aparición de una arquitectura con matices propiamente novohispanos. El ideal religioso aglutinará a artistas y artesanos para solicitar lo mejor de su inspiración, permitiéndoles mostrar las características de sus oficios y habilidades. En la mayoría de las construcciones quedará plasmado el toque original de la mano indígena.

El fruto de esas magníficas alianzas aún se puede contemplar en el templo de Santiago apóstol, en el pueblo michoacano de Tupátaro. Su artesonado reunió a albañiles, carpinteros y pintores en una obra que es sorprendente, sin importar que tan excelente construcción fuera hecha para una pequeña población provinciana.

Las órdenes religiosas se desenvuelven en lo arquitectónico creando en los conventos de monjas un modelo constructivo que en Nueva España tiene gran originalidad y profusión. Bellísimos ejemplos son los de las dominicas de Morelia, el de la Trinidad, en Puebla, el de la Concepción en la ciudad de México, y el convento del mismo nombre de la ciudad de Puebla. Nadie que los haya visto olvidará la característica doble puerta de su fachada lateral, y en su interior, la clausura del coro, que da lugar a enrejados de riqueza y complejidad incomparables.

El tono más original de la cultura mexicana de entonces está dado en las parroquias y catedrales. Florecen ambas en el siglo XVII para sustituir de algún modo a los conventos fortaleza del siglo anterior.

Los distintos grupos sociales encontrarán, en las villas primero y en la ciudades después, más satisfactores y más seguridad para sus personas y para sus bienes. En las ciudades se ve el mayor florecimiento de esta cultura, de matices distintos a la monacal del siglo anterior. Su importancia requirió en muchos casos la instauración de sedes episcopales y tuvieron en la catedral su gran parroquia.

La catedral de Puebla, prácticamente concluida en nueve años por el impulso del obispo Juan de Palafox y Mendoza, es un armonioso conjunto. Jorge Alberto Manrique ha explicado con claridad meridiana que en la catedral encuentra la sociedad virreinal su máxima expresión de complejidad y de autosuficiencia:

Es el edificio citadino por excelencia. Símbolo religioso y símbolo civil, es la obra que compendia lo que la ciudad era y símbolo de su orgullo… en cuya obra contribuye la corona y el aparato del poder civil, pero también la sociedad, a través de los gremios representados en las capillas.

La catedral no es, desde luego, una iglesia más ni sólo una iglesia de mayores dimensiones. Da albergue y manifiesta ese todo social coherente de la ciudad con su pretensión de hegemonía sobre el reino entero, en el que cada cuerpo social tiene su lugar preciso. Por eso se muestra arrogante hacia el exterior, con portadas y torres (indispensables, puesto que las campanas son las voces de la ciudad y los campanarios su punto de referencia), y al interior con retablos, sillerías, imágenes talladas, pinturas, relicarios, custodias y demás platería y orfebrería del servicio religioso.

Todo en la catedral nos habla de una sociedad cortesana y no burguesa. Si no se comprende a la sociedad virreinal del siglo XVII en ese contexto, se corre el riesgo de equivocar el destino de nuestra mirada y querremos encontrar lo que ella no pretendía ser.

Otro ejemplo es la catedral de México, que todavía debía esperar hasta el siglo XIX para ser concluida, pero que en la segunda mitad del siglo XVII vio conformarse toda la base artística de su fachada, a excepción de las torres y los remates. En este siglo, y sobre todo en el XVIII, se crearon muchos de los tesoros que guarda en su interior, en etapas de febril actividad de gremios y personas. Obra sobresaliente es la sillería del coro de los canónigos, realizada por el escultor Juan de Rojas. Además del hermoso facistol hecho en Manila, Filipinas, y regalado a la catedral por el arzobispo de aquella ciudad.

La creación científica durante el siglo XVII alcanzó un inmenso desarrollo; su motivación fue la batalla que el mundo occidental vivió y que dio el triunfo al mecanicismo, producto del mundo moderno. Esa batalla, que ha sido descrita y explicada por Elías Trabulse, se produjo también en la Nueva España con la participación de numerosos científicos. La ciencia no se separaba todavía con plenitud del conocimiento religioso y filosófico y era de hecho una filosofía natural.

Muchos científicos de la entrada de la modernidad a Nueva España fueron frailes y religiosos. Como fray Diego Rodríguez, quien fuera el fundador de la cátedra de matemáticas y astrología en la Real y Pontificia Universidad de México. Fray Diego fue maestro de Carlos de Sigüenza y Góngora y a él se debe, por ejemplo, la primera solución conocida de la ecuación de cuarto grado, que Newton resolverá después definitivamente a través de su famoso binomio.

Fray Diego participó en innumerables debates de su tiempo que nos hablan de una ciencia viva y de un pensamiento que sigue los caminos de la ciencia moderna. Sus textos se adentran en las profundidades de la matemática y de la geometría, la astronomía y la astrología. Fray Diego optó por la posición heliocentrista que defendían en Europa quienes encabezaban la revolución científica moderna. El control oficial e inquisitorial, y sus propias convicciones quizá, le impidieron hacerlo de una manera franca y abierta.

Al abrazar esa postura en un medio como el novohispano, los científicos del virreinato se abrieron a las corrientes renovadoras de su época, las que cambiaron la mentalidad del mundo y la comprensión de la naturaleza. Lo hicieron de una forma compatible con sus tradiciones. Trataron de encontrar las concordancias por encima de las divergencias, entre las formas aristotélicas y platónicas de entender el mundo natural, y las prohijadas por los seguidores de una nueva ciencia. Los modernos se desvinculan de la respuesta a los porqué y se centran en la descripción de los cómo. Una ciencia, en fin, que se salió de la tutela de la religión y de la filosofía, paso que, por convicción, no estuvieron dispuestos a dar religiosos como fray Diego.

Esa ciencia no perdió nunca de vista su propósito de llevar a cabo modificaciones a la realidad, que la hicieran útil para la gente de su tiempo. Un ejemplo fue fray Andrés de San Miguel, religioso carmelita, experto en la geometría y el cálculo, quien se dedicó también a construir los conventos de su orden y las obras del desagüe de la ciudad.

Los problemas que presenta la realidad obligan a notables avances y a heroicos esfuerzos. Los derivados de la naturaleza lacustre de la ciudad de México y las constantes inundaciones que sufría la hermosa ciudad eran inmensos. La peor de todas ocurrió en 1629 y mantuvo anegada la ciudad durante más de cinco años, provocando una intensa controversia sobre los posibles métodos de desagüe de la ciudad. El ingeniero alemán Enrico Martínez, afincado en la

ciudad de México, había propuesto diversas obras de desagüe que culminaron en la construcción del famoso Tajo de Nochistongo.

La sociedad que padecía esos problemas era una sociedad viva y dinámica. Múltiples motines y sublevaciones a lo largo del siglo pintan la imagen de una población activa, que requería de constantes intervenciones de la autoridad. Era una sociedad con notable movilidad geográfica, determinada por la creciente población mestiza y criolla y los innumerables recursos de la tierra, ganado y plantas, a disposición de quien se empleara a fondo en trabajarlos.

La hacienda es la unidad de producción creada por la propia sociedad novohispana, como respuesta a sus condiciones concretas, y tuvo una duración efectiva de más de trescientos años. Las haciendas tuvieron en su momento un papel indiscutible en la construcción de una imagen propia, de lo novohispano primero, y de lo mexicano después. Quien conozca el alma mexicana, producto de innumerables fusiones y adiciones, yuxtaposiciones y destrucciones, no la entiende como vinculada a los cascos de las haciendas que aún hoy testimonian lo que fueron, cubriendo gran parte del territorio nacional.

¿Quién en México no tiene una relación emotiva, por parentesco o por afinidad, con las costumbres que se formaron en ese ámbito campirano? La hacienda fue un lugar que no tuvo por función central ser la casa de descanso de las clases acomodadas, sino el ámbito por el cual fluyó la producción agrícola, ganadera, minera y forestal. En las haciendas se crearon numerosas leyendas y se formaron generaciones de mexicanos, que vieron pasar por ellas muchos de los capítulos principales de nuestra historia. De las haciendas se han heredado innumerables testimonios e historia oral. Aun cuando su tiempo pasó y se convirtieron en un elemento histórico que ha dejado para siempre de tener vigencia productiva, por más de tres siglos fueron un modelo eficiente y propio, producto de la idiosincrasia mexicana, en el que se reprodujo día con día la violencia, el paternalismo, lo bueno y lo malo de la vida real.

El otro elemento económico que explica la conformación de lo que se conoce como la personalidad de lo novohispano fue la mina. Alrededor de ella se formó un complejo social autosuficiente y una tecnología adecuada a la realidad del suelo. La minería requirió de un carácter audaz para vivir de tan azarosa producción. Un carácter que marcó para siempre el modo de ser y de comportarse de quienes en diversas regiones produjeron insólitas riquezas.

Ese carácter se expresa plenamente en la magnificencia del arte virreinal, y en la complejidad y el orgullo autosuficiente de una personalidad histórica que requirió de un estilo para expresarse: el arte barroco. Ese estilo fue más que una moda. Fue la forma de expresión de una identidad largamente construida. El barroco tuvo en Nueva España una duración mayor a la que vivió en Europa.

El barroco llenó, paso a paso, las calles de las ciudades y de los pueblos y villas de la Nueva España. Se apoderó hasta del último rincón de los edificios. Su desarrollo formal es un ejemplo sin paralelo de la riqueza de inventiva de los novohispanos y de la calidad de sus soluciones estilísticas. Con el barroco se traspasaron los límites del manierismo que predominó en el siglo anterior. La exuberancia de la naturaleza, el buen clima, la flora y la fauna del país, interpretados por una sensibilidad artística de gran creatividad, propiciarán nuevas formas de expresión hasta crear un estilo con características propias.

En la primera mitad del XVII y hasta 1670 se vio proliferar en México un barroco que se ha dado en llamar clásico o sobrio. En él se ven apenas las primeras modificaciones que sufre la estética del elemento sustancial del estilo que es la columna. Las variaciones al principio son casi imperceptibles: el fuste sufre una disposición diferente a la clásica en las estrías.

De allí se pasa al zigzag, al ondulado, y a dividir el fuste en tercios, con decoración diferente, en el llamado barroco tritóstilo. Finalmente, aparece la forma más sustancial del siglo XVII en la columna helicoidal o salomónica. No son sólo juegos de la imaginación estética creadora. Son ensayos de una personalidad que acepta el cambio de lo decorativo y de los motivos, pero que respeta casi siempre la estructura constructiva clásica.

Cuando se observan estas obras extraordinarias de la capacidad imaginativa y de la fantasía de los novohispanos, se ve también su vinculación ideológica con bases religiosas y teóricas firmes que daban sustento, igual que la columna al edificio, a un alma personal y grupal, intransferible. La columna en el barroco novohispano llegará a convertirse en casi una ilusión; perderá su masa interior para convertirse en etérea filigrana. Varias de las columnas del retablo de la iglesia de San Andrés, en Hueyapan, cerca de la ciudad de Oaxaca, son huecas, y parecen hechas con delicados encajes de madera dorada.

Ellas muestran la empatía que se dio entre los artistas novohispanos y un estilo que daba la oportunidad de expresar todos sus sentimientos, así como el altísimo grado de perfección que dieron a su oficio los talladores oaxaqueños.

La pintura es uno de los géneros en los que se manifiesta con mayor nitidez esta soberbia capacidad para convertir los modelos europeos en algo propio, aunque no se pueda definir con palabras las líneas que marcan esa diferencia.

En los pintores manieristas del XVI se percibe un tono o un ambiente más amable que cruento en las representaciones religiosas, con coloraciones y composiciones atemperadas. A ellos les siguen, en una segunda generación, creadores como Alonso Vázquez y Baltasar de Echave Orio, de quien se conservan magníficos óleos en el templo de la Profesa de la ciudad de México, como *La adoración de los reyes* y la *Oración en el huerto*. Será, sin embargo, en la tercera generación manierista, como lo ha descrito Rogelio Ruiz Gomar, donde se exponga en plenitud un gusto propio, reflejo del sentir criollo de esa comunidad humana de intensa vida social.

Esa tercera generación ha sido poco estudiada precisamente porque se le ha visto como localista, cuando en realidad es ése su valor fundamental. Ellos testimoniaron su diferencia al tiempo que demostraron su magnífica capacidad para transitar del manierismo al barroco.

Luis Juárez es quizá el más insigne entre ellos. Su nobleza y sinceridad pictóricas se expresan a través de un pincel que crea obras de gran suavidad y dulzura.

El dominico fray Alonso López de Herrera es un pintor de estilo delicado y afable. La belleza de sus composiciones roza el borde de la experiencia mística sin perder de vista el necesario sustento que lo provoca: el ser humano. La pulcritud con que pintó varias veces el rostro de Cristo, le valió en su tiempo el sobrenombre de "el divino".

Baltasar de Echave Ibía sobresale también como un remanso de frescura y lirismo, en cuyos azules se plasma la mayor sencillez poética. Juan Tinoco, en cambio, destacará por el realismo vibrante de sus obras, la fuerza expresiva de sus personajes y el audaz manejo de los colores.

En la pintura novohispana se vivió con intensidad la influencia directa del claroscuro y el realismo, a través de la obra del sevillano Sebastián López de Arteaga, quien se estableció en la ciudad de México y aquí pintó algunos cuadros considerados como obras maestras de ese estilo. Impresionante es la *Incredulidad de Santo Tomás*, en la que no se sabe qué admirar más, si la verticalidad de la composición o la forma de tratar la luz y el color para conseguir la textura, no sólo de la carne, sino de un ambiente lleno de misticismo y de misterio. Este pintor, creador de otras obras relevantes, dejó una escuela que hubo de encontrarse con tendencias de color y suavidad en el trato de las formas y de los temas, que reaparecieron a través de autores como José Juárez.

Miembro de una larga dinastía familiar, Juárez aprendió la pintura en el ámbito de un gremio muy sólido, del que se convirtió en el gran maestro de una escuela local, de amplios alcances artísticos y sociales.

José Juárez es visto como el maestro de esa manera más propia de ver la realidad pictórica. Produce obras como la tantas veces imitada del *Martirio de los niños santos Justo y Pastor*, en la que hace uso de una yuxtaposición de escenas, que tendrá gran éxito en sus sucesores.

El contraste entre la reciedumbre hispánica y la cortés suavidad novohispana tiene otros representantes extraordinarios en esos años de la segunda mitad del siglo XVII. Así se aprecia en

la obra de Pedro Ramírez, en un óleo de grandes dimensiones con el tema de la *Adoración de los pastores.*

En la primera mitad del siglo XVII resurge el miniaturismo en la decoración de los libros de coro de las catedrales y los conventos. La calidad de la luz y el color logrados en sus trabajos por Luis Lagarto y otros miembros de su familia, los convirtió en los iluminadores por excelencia. Un oficio que implica dedicación, paciencia y fina sensibilidad ha dejado para la posteridad obras que, aunque son de pequeño formato, son inmensas por su perfección.

El arte barroco es en México una forma de vida que permea todas las actividades del ser humano, desde el lenguaje hasta la cocina, en la que destaca la soberbia y ultrabarroca creación del mole, en sus diversas variedades. El barroco afecta desde luego el lenguaje, el vestuario y las diversiones. Las procesiones y los saraos son los extremos simbólicos que utiliza el pueblo para expresar la plenitud de su participación en la sociedad.

En la comprensión psicológica del pasado mexicano es indispensable tomar en cuenta esta apropiación y transformación del arte barroco. En ella se da un cambio ornamental, que no rompe con las estructuras clásicas pero elige como modo de vida el claroscuro y la teatralidad, los biombos y los espejos. Es un juego de apariencias que desnuda el alma de un pueblo, pudoroso y soberbio al mismo tiempo. Laberinto de puertas y corredores, de calles y entrecalles que no llevan a sitio alguno y que no mostramos a veces ni a nosotros mismos.

La solidez cultural de Nueva España alcanza cimas de creación. Se adaptan y reinterpretan en la literatura los modos conceptistas que prevalecen en ese momento. La creación poética religiosa tiene ecos de los mejores sonidos de la poesía española del Siglo de Oro, de la que forma parte. El soneto de fray Miguel de Guevara —nunca mejor dicho— reza así:

No me mueve, mi Dios, para quererte,
el cielo que me tienes prometido,
ni me mueve el infierno tan temido
para dejar por eso de ofenderte.

Tú me mueves, Señor; muéveme el verte
clavado en una cruz y escarnecido;
muéveme el ver tu cuerpo tan herido;
muévenme tus afrentas y tu muerte.

Muéveme en fin, tu amor, en tal manera
que si no hubiera cielo, yo te amara,
y aunque no hubiera infierno, te temiera.

No tienes que me dar porque te quiera;
porque aunque cuanto espero no esperara,
lo mismo que te quiero te quisiera.

Juan Ruiz de Alarcón, criollo que prefirió radicar en la metrópoli, da allí la batalla a los grandes del Siglo de Oro. Sus obras siguen vivas en el repertorio actual del teatro. En ellas se plasma la cortesía de lenguaje y la suavidad de formas que caracterizan a los novohispanos. En ellas se ve la riqueza y el lujo sin pudores de la vida cotidiana virreinal y el canto a la grandeza de México:

México, la celebrada
cabeza del indio mundo,

que se nombra Nueva España,
tiene su asiento en un valle,
toda de montes cercada,
que a tan insigne ciudad
sirven de altivas murallas.
Todas las fuentes y ríos
que de aquestos montes manan,
mueren en una laguna
que la ciudad cerca y baña.

Diversos historiadores han sintetizado los hitos culturales del largo proceso de apropiación que constituye la formación del alma mexicana expresada por el barroco. Incluye en primer lugar la apropiación del pasado indígena como raíz diferencial por antonomasia.

Esa apropiación aparece desde la obra magna que cierra el primer siglo cronológico de la Nueva España: *La Monarquía Indiana* de fray Juan de Torquemada. Su título muestra la voluntad de recuperar el pasado prehispánico y de ensayar una explicación razonable de su carácter, librándolo del anatema que se le había impuesto por supuestamente demoniaco.

Además de la apropiación del pasado, esto es, del tiempo, los criollos novohispanos se apropiarán del espacio. Lo harán al adueñarse del territorio hacia el norte y al comenzar la elaboración de cartas y mapas geográficos. En ellos se delinea con mayor nitidez el territorio novohispano basándose en encuestas y expediciones. Al dibujarlo lo hacen suyo.

Dueños ya del espacio y el tiempo, identificados con ellos y por tanto diferenciados de los otros reinos de la monarquía española, los criollos dieron el paso decisivo: apropiarse de la sustancia de una religión cristiana universalista para darle un contenido local.

Lograr el reconocimiento a la santidad de personas nacidas en la Nueva España o que hubieran llevado a cabo su labor en estas latitudes, significaba alcanzar una especie de mayoría de edad, y el reconocimiento a la madurez de un pueblo y un territorio cristianos, productores de la flor de la corte celestial que son los santos.

El fracaso en conseguirlos, no curado por la beatificación de Felipe de Jesús en 1627, llevó a los novohispanos a adoptar como propia a una santa nacida en el virreinato del Perú, Santa Rosa de Lima. Las ciudades de la Nueva España rebosaron de retablos y pinturas exaltando la figura de esta santa que probaba las virtudes excelsas de la tierra americana.

Se desarrolló, además, la teoría de que la mítica figura del civilizador Quetzalcóatl, blanco y barbado según la tradición prehispánica, había sido en realidad el apóstol Santo Tomás. Habría venido a evangelizar América siglos antes de la llegada de los españoles. De su labor quedaría testimonio en muchos elementos de la religión azteca, identificables como trasuntos de un cristianismo desfigurado.

A todas luces un fenómeno de la mayor importancia fue la exaltación de un culto local, nacido en el siglo XVI, por el que se veneraba en el Tepeyac la imagen de la Virgen aparecida en el ayate del indio Juan Diego. La sustentación teológica y la difusión y defensa del milagro guadalupano se producen hacia mediados del siglo XVII, más de cien años después de las apariciones. El fenómeno guadalupano, indudablemente importante desde el punto de vista religioso, adquiere para los novohispanos un carácter vital desde el punto de vista cultural.

Sin el mensaje que conlleva la imagen morena de Guadalupe durante el XVII, no se explica la profundidad de la transformación cultural de un pueblo, que encuentra en ella la claridad diáfana de una predestinación. A partir de esta fe, el Anáhuac, y por extensión geográfica y temporal la Nueva España y México, se identifican en importancia religiosa ni más ni menos que con Jerusalén.

El culto guadalupano es, desde el punto de vista cultural, el giro total de la historia novohispana. Esta transformación permite pasar de una actitud de acercamiento a las novedades

del mundo cristiano occidental, para adaptarlas y entenderlas, a una nueva actitud de mayor originalidad creadora.

El inmenso huracán cultural que se había desatado en las primeras identificaciones de la personalidad criolla, alcanzó en la veneración guadalupana del siglo XVII su cumbre por antonomasia.

Logró también el rasgo distintivo de una personalidad, desde entonces vinculada al orgullo criollo de poseer un territorio inabarcable y materialmente rico, de tener un pasado glorioso independiente del europeo, pero sobre todas las cosas, de sentirse pueblo elegido para cumplir con un destino extraordinario.

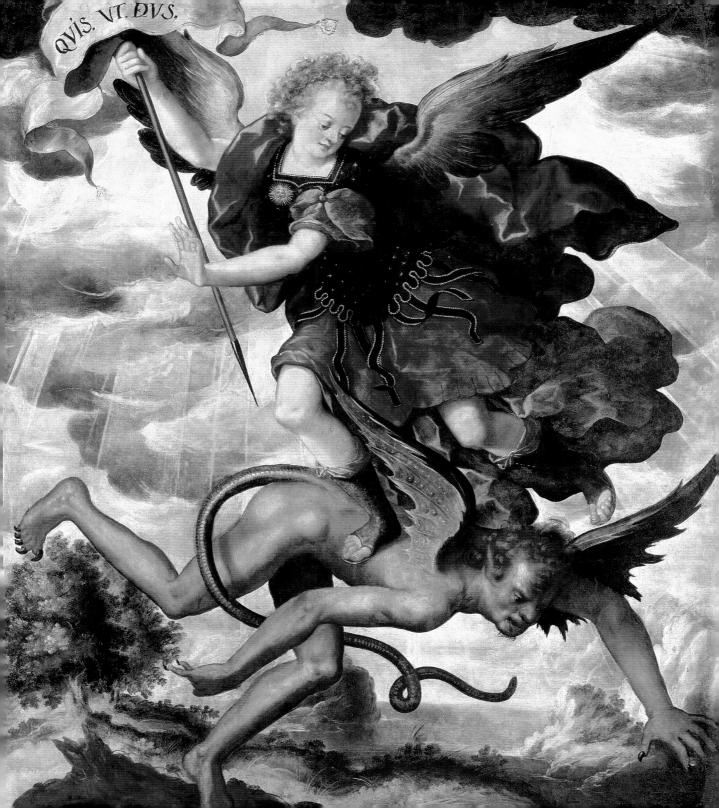
QVIS. VT. ÐVS.

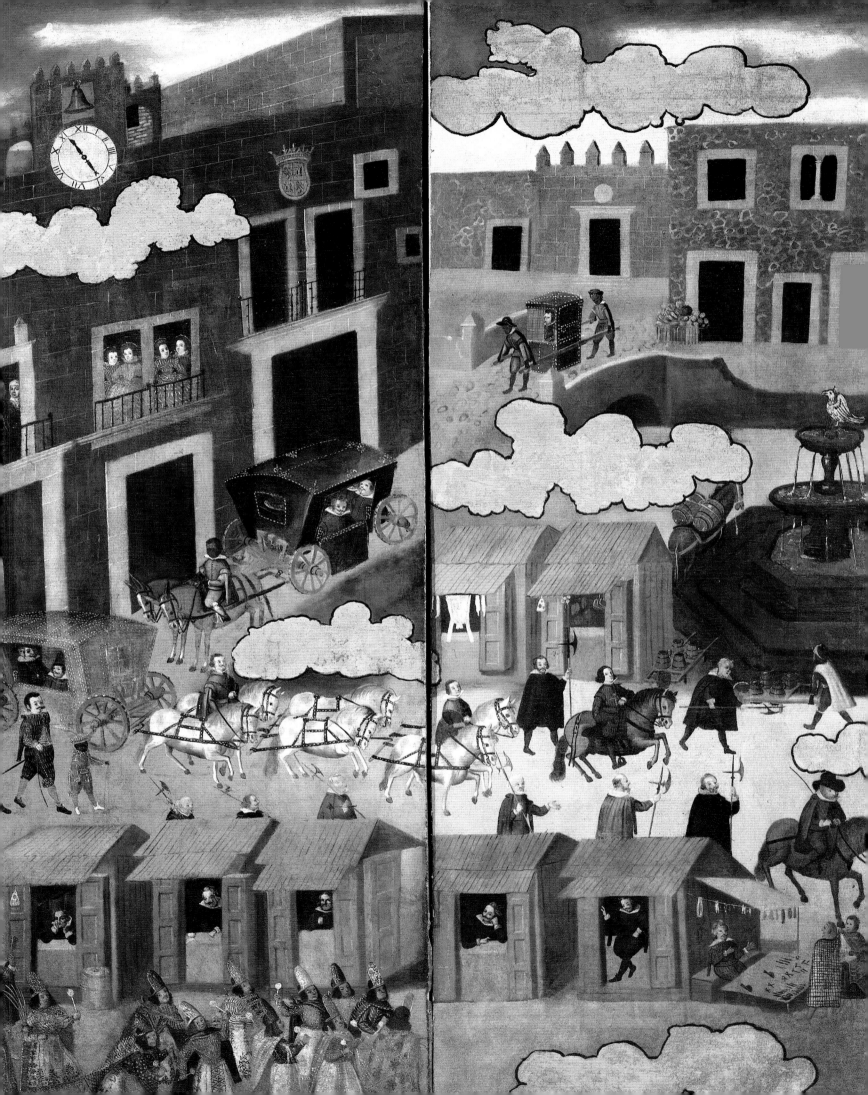

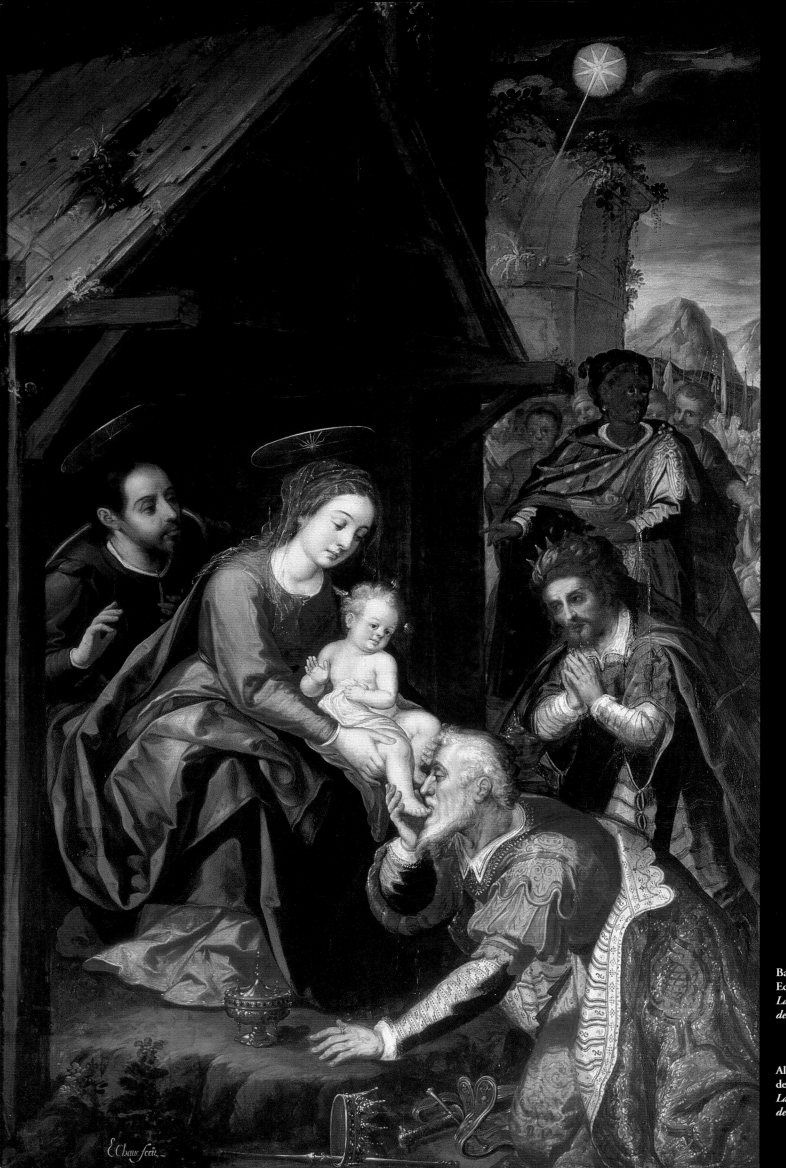

E.Chauc fecit.

Baltasar de
Echave Orio
*La adoración
de los Reyes* [3]

Alonso López
de Herrera
*La resurrección
de Cristo* [4]

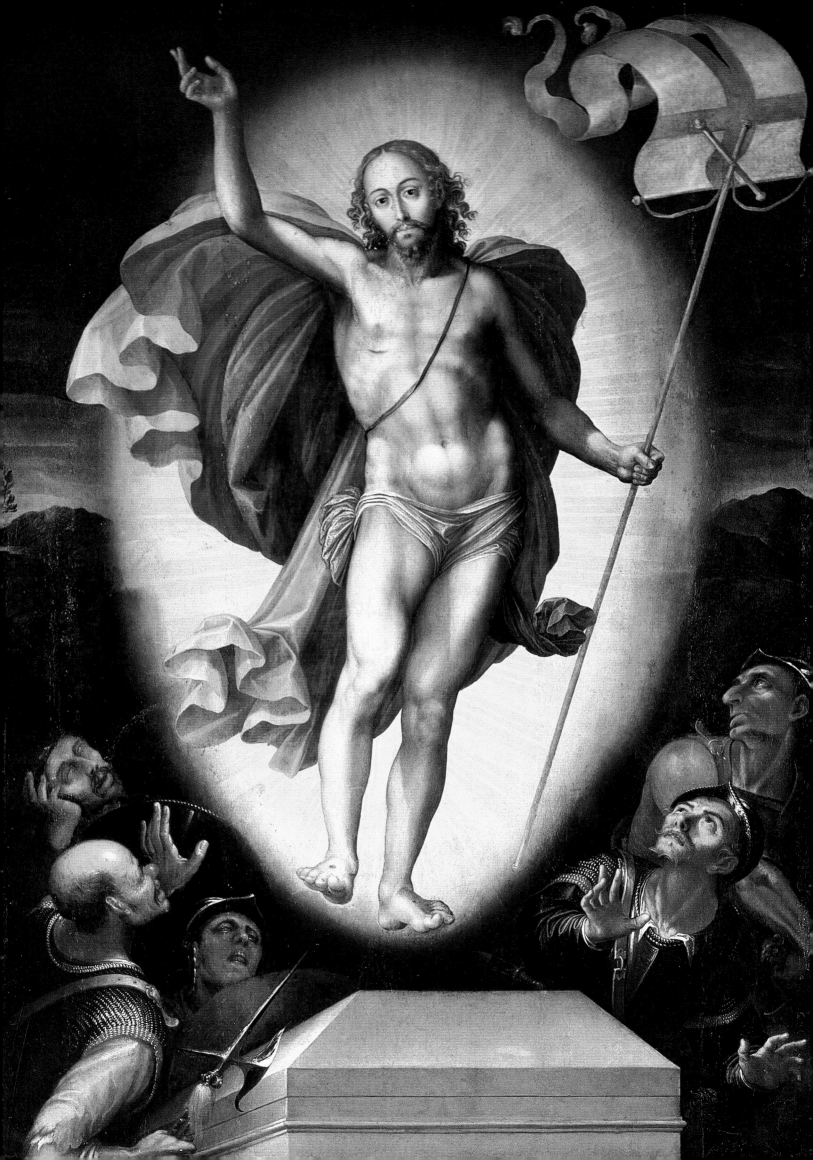

IOSEPH XVAREZ

S. IVSTO. Y S. PASTOR
HERMANOS. MARTIRES
S. IVSTO DE SIETE AÑOS S. PASTOR DE NVEVAÑOS.

FVERON MARTIRIZADOS A 6 DE AGOSTO. AÑo 29

José Juárez
Los santos niños Justo y Pastor [5]

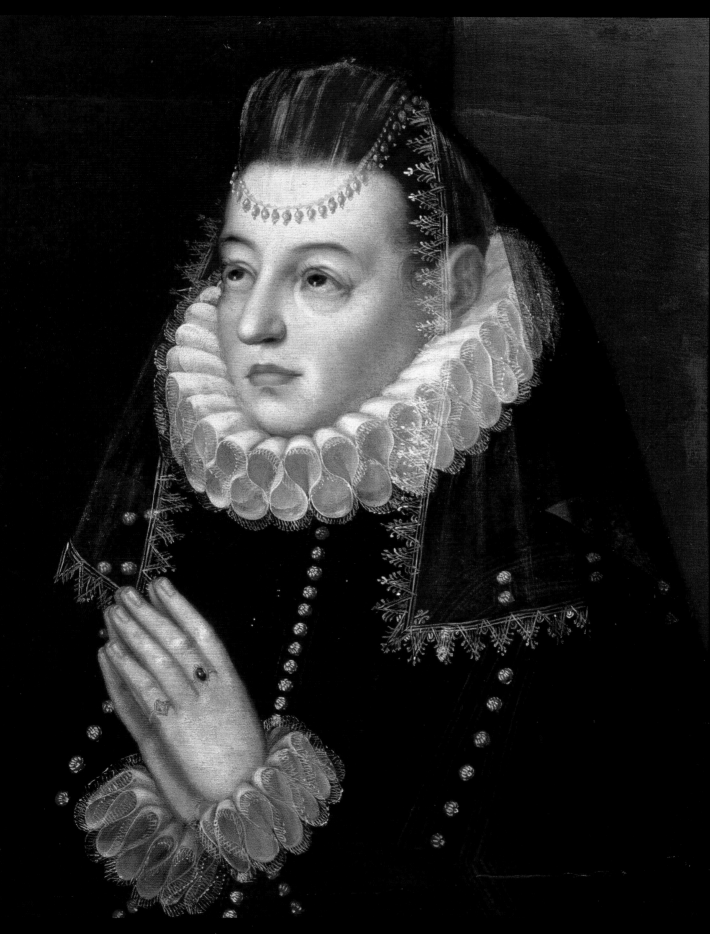

Baltasar de Echave Ibía
Retrato de una dama [6]

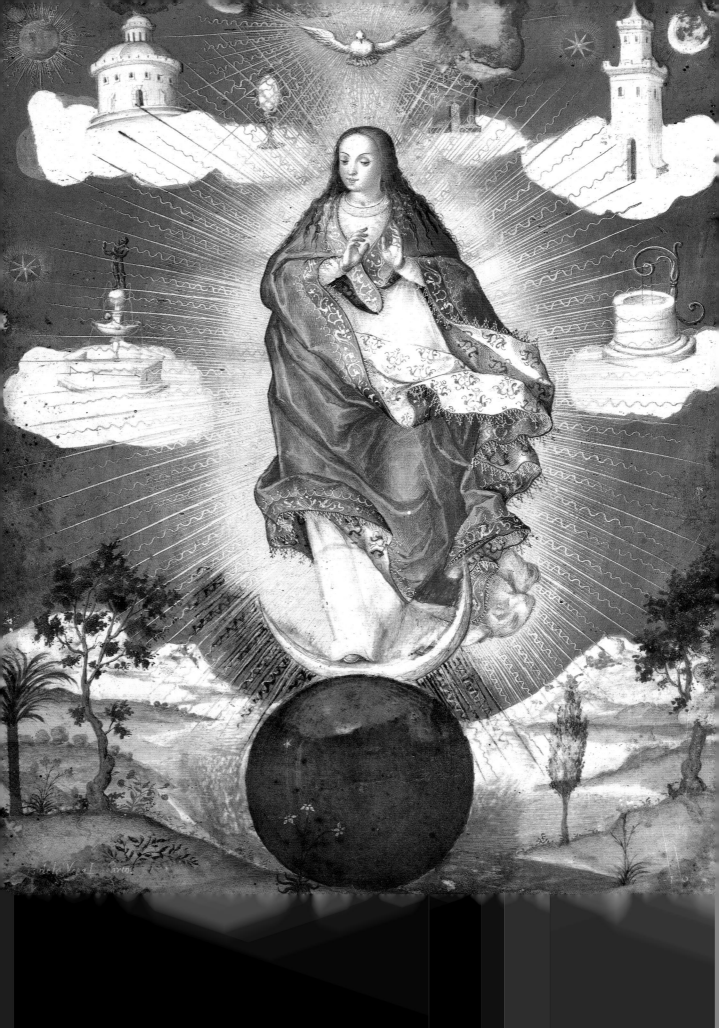

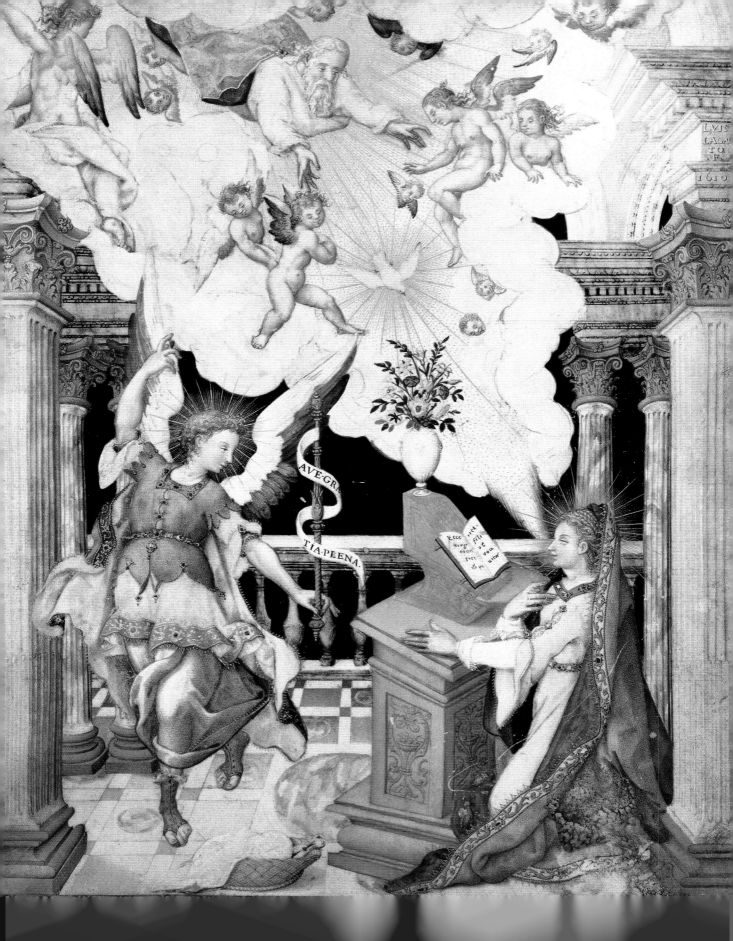

AVE·GRA
TIA·PLENA.

LVIS
LAGR
TO
F.
1610

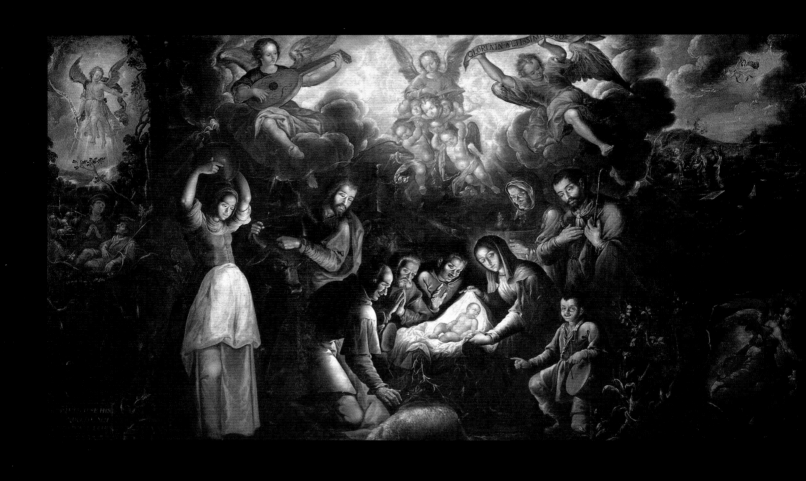

Pedro Ramírez (atribuido)
La adoración de los pastores [9]

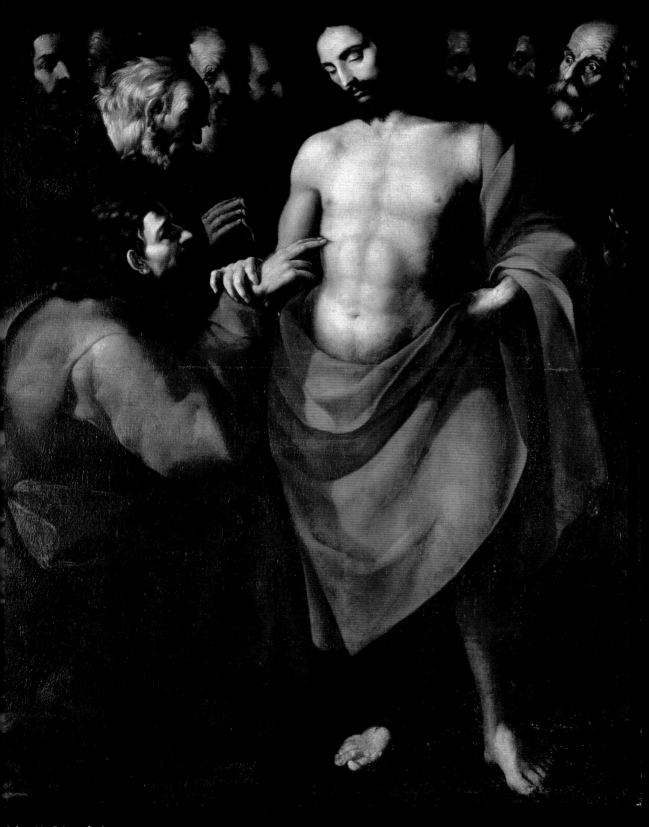

Sebastián López de Arteaga
La incredulidad de Santo Tomás [10]

Detalle del alfarje de la iglesia de Santiago apóstol
Tupátaro, Michoacán [11]

Alfarje de la iglesia de Santiago apóstol
Tupátaro, Michoacán [12]

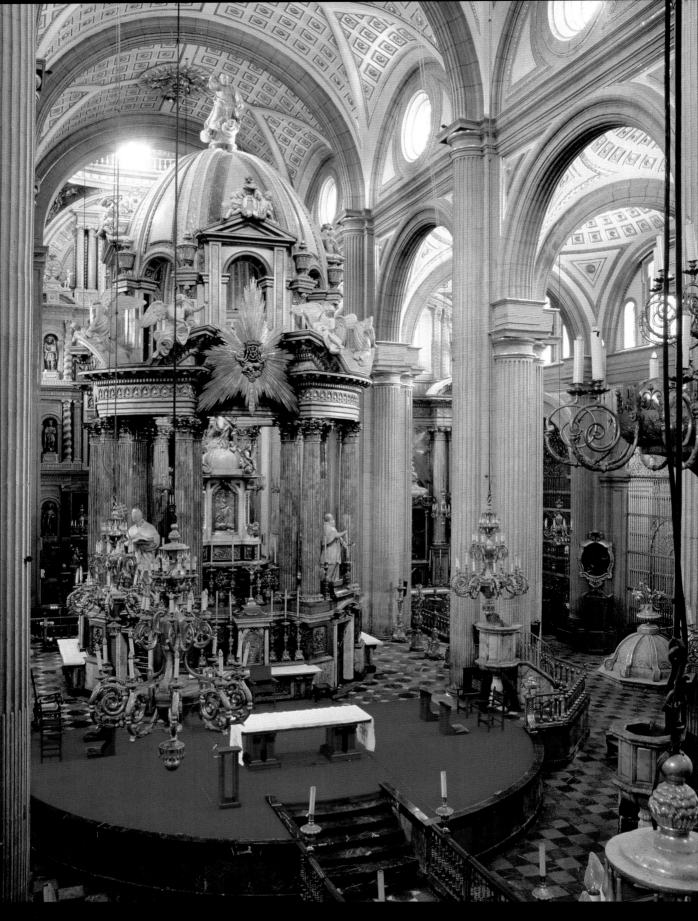

Ciprés de la catedral de Puebla [13]

Catedral de Puebla [14]

Págs. 224-225: Juan Tinoco, *Escena de batalla bíblica* [15]
Págs. 226-227: La catedral y el sagrario, ciudad de México [16]

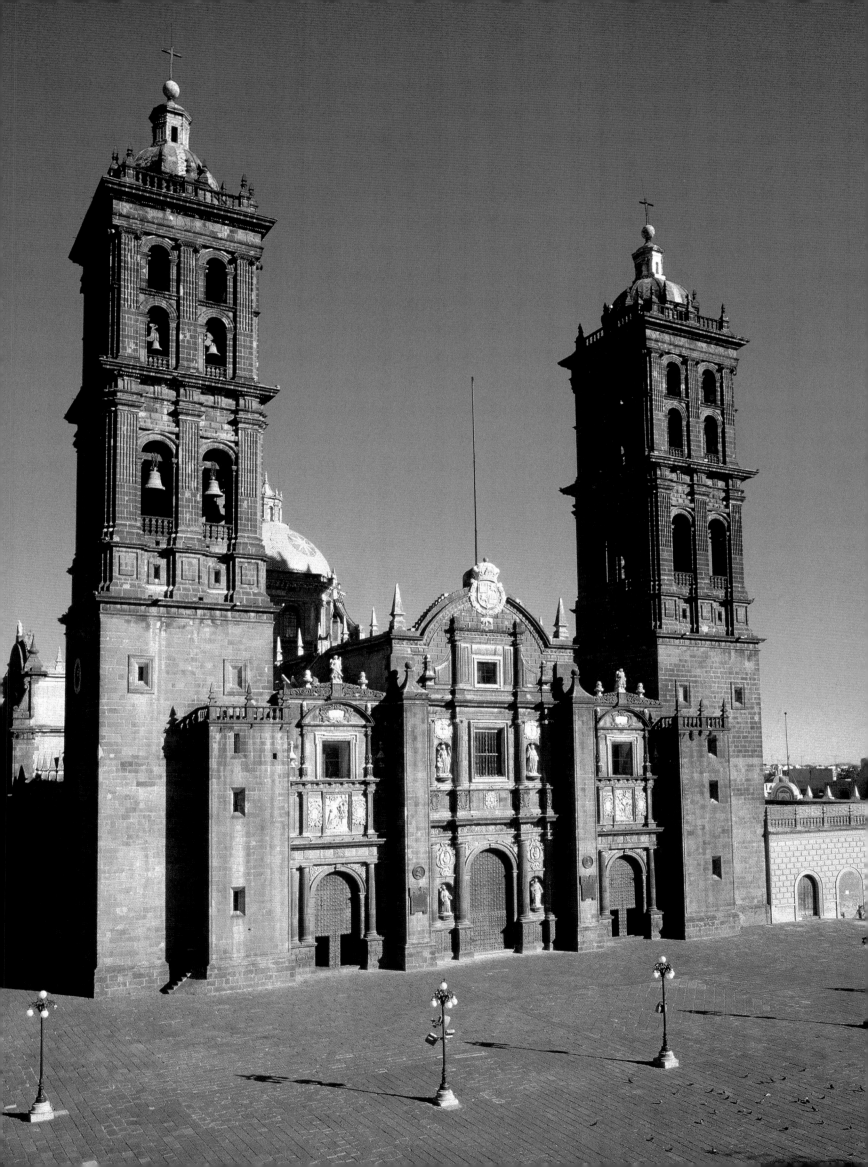

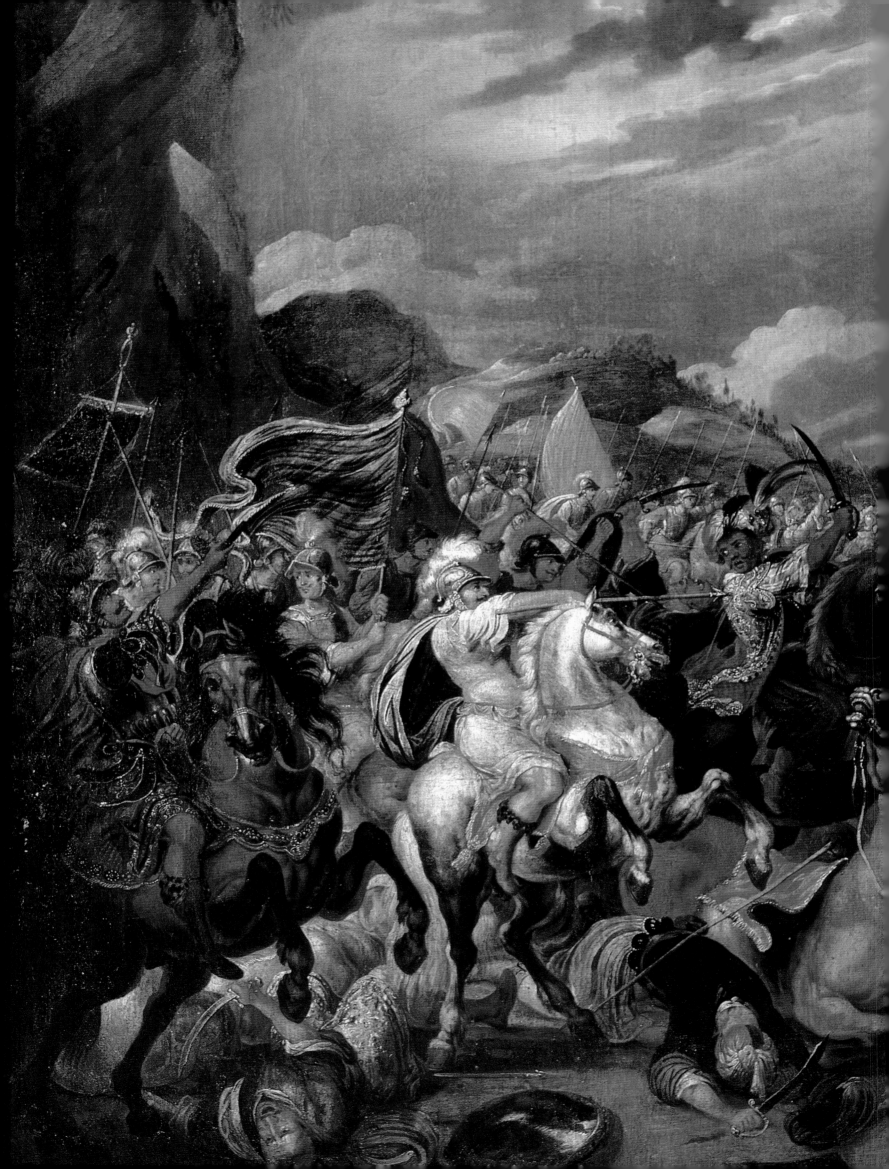

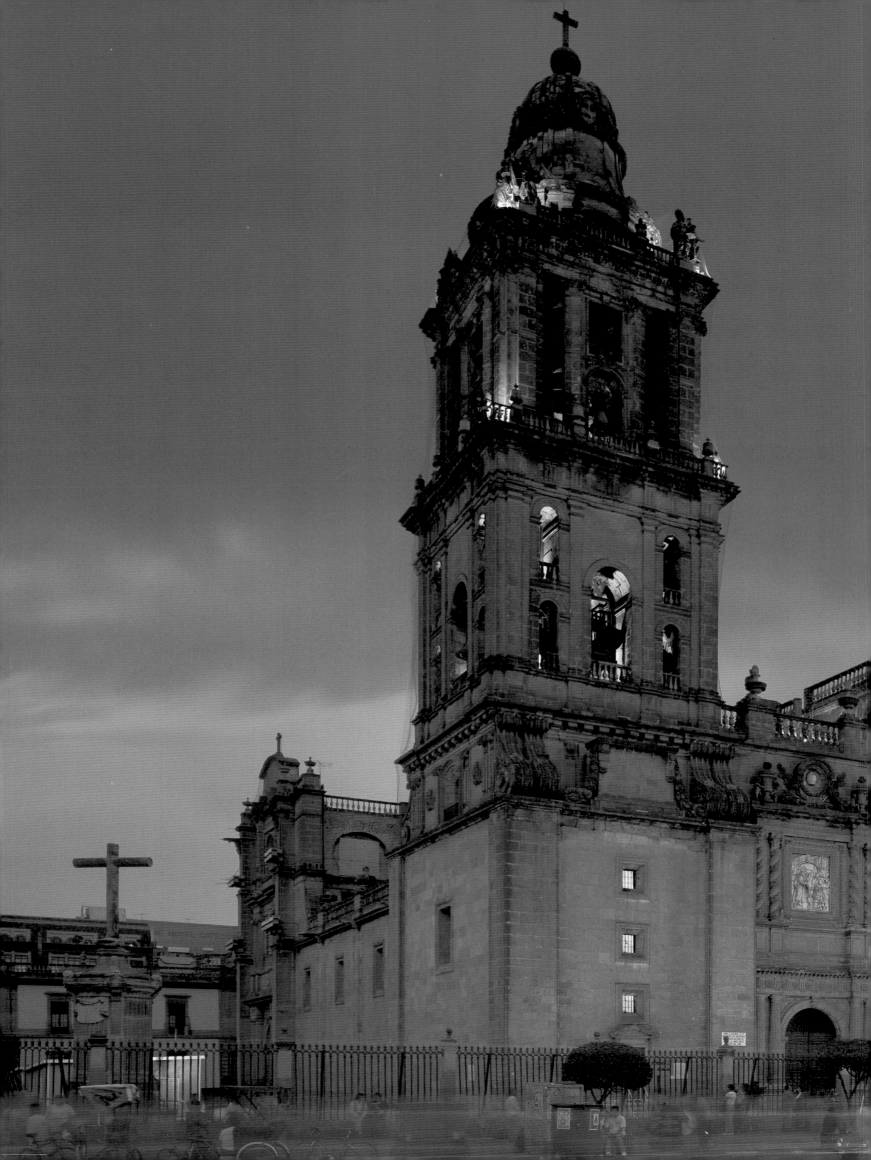

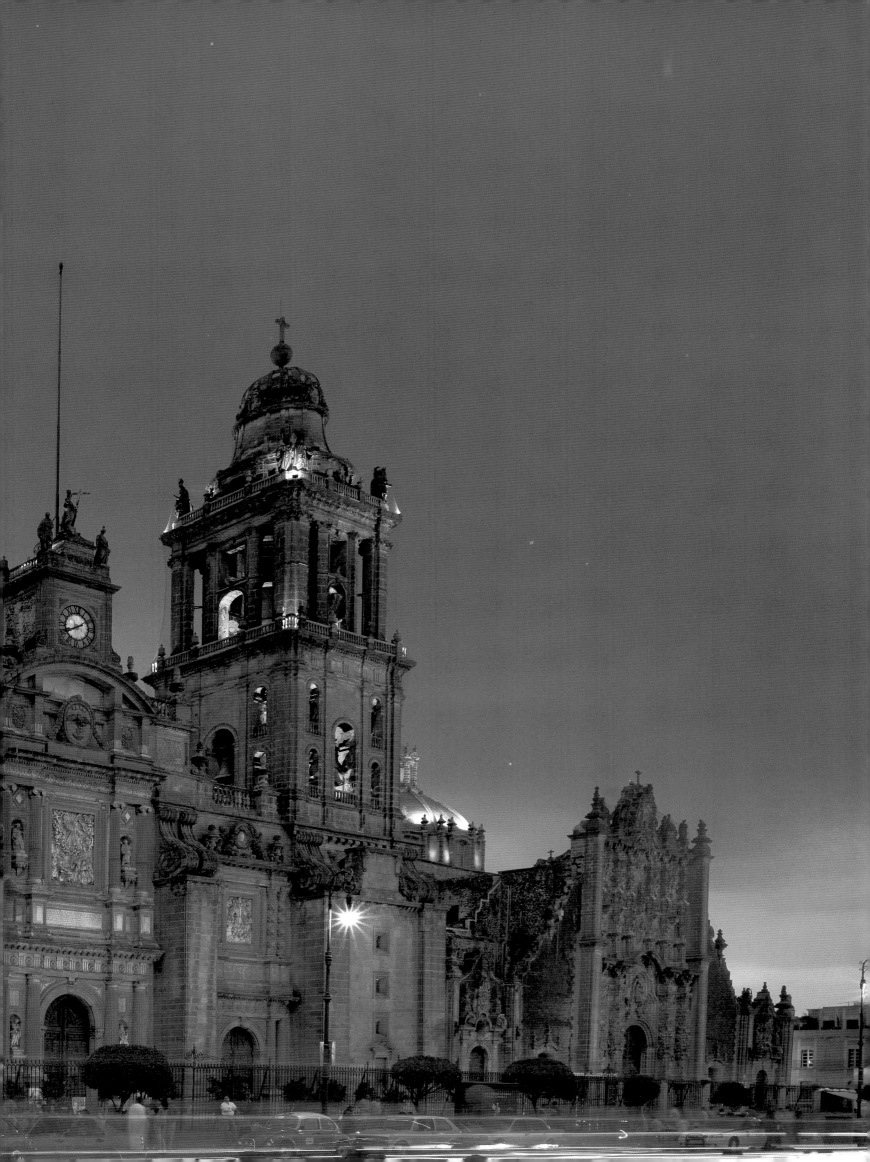

ESPLENDOR DE LA FORMA

Alberto Sarmiento Donate

Los novohispanos creían firmemente en comparar su tierra con un paraíso, abundantísimo de todo lo existente y enriquecido por ellos en todo lo imaginable, que floreció y fructificó, en el sentido exacto de las palabras, a través del árbol inagotable del estilo barroco.

Quienes han estudiado el siglo XVII mexicano coinciden en afirmar que, en el último de sus tercios, se produjo una fase de recuperación, después de décadas de crisis que algunos ven más como un periodo de reacomodos sociales, en los que privan inundaciones, sequías, pestes y motines.

La diversidad creativa del barroco mexicano ha sido vista bajo la aparente uniformidad de su exuberancia y de la magnitud de lo creado. Los novohispanos hicieron suyos los presupuestos del barroco occidental, pero lo enriquecieron en el teatro, en las ideas científicas, en la música, en la pintura, la escultura y la arquitectura, adaptándolo al modo propio de ser que se iba formando, despaciosa e intensamente, en esta región del mundo.

El alma mexicana en formación modificó el barroco y se sirvió de él para expresar lo que todavía no tenía una forma definida de su personalidad social. Fue una sabia combinación que aún hoy asombra por su perfección formal, pero sobre todo por la madurez que representa, en su capacidad de elegir del pasado ajeno lo universal, para integrarlo en la creación de una nueva personalidad artística y cultural.

Por años nos hemos preguntado cuándo comienza precisamente y dónde comenzó a notarse el cambio. Es prácticamente imposible dar una respuesta definitiva. Pero si volvemos la mirada a la fachada de las catedrales de Puebla y de México, obras y llaves maestras, al mismo tiempo, del arte novohispano, encontraremos respuesta a algunas de esas interrogantes.

En Puebla comenzó el uso de las formas barrocas que conocemos como estilo salomónico, tanto en su Retablo de los Reyes como en su sobria fachada monumental. En el caso ejemplar de la catedral de México, la obra de Cristóbal de Medina en la Portada del Perdón y en las fachadas procesionales y laterales, nos da la respuesta a otra pregunta recurrente: ¿qué le da unidad a ese conjunto enciclopédico de estilos que es la catedral metropolitana?

Con su planta manierista, sus portadas salomónicas, la fachada churriguera de su sagrario y los remates neoclásicos, la catedral es síntesis de un alma capaz de asimilar a los contrarios en el arte, y asumirlos con tal plenitud, que el conjunto parece un edificio planeado desde su origen para contener tantas diferentes expresiones del alma.

La piedra de toque de esa diversidad asumida en equilibrio, parece encontrarse en estos elementos del barroco salomónico plasmados a finales del siglo XVII. Y de ahí, por irradiación pura del prestigio de la catedral, este estilo salió lanzado para convertirse en indispensable de todas las construcciones religiosas durante más de cincuenta años.

Yo no busco: encuentro. Así contestó Pablo Ruiz y Picasso a algún periodista que le inquirió sobre una definición de su actividad creativa y de su innegable capacidad para crear formas

El texto original fue modificado para convertirlo en el guión televisivo, y posteriormente, para el texto de la presente edición.

nuevas. Algo así contestarían innumerables artistas y pensadores mexicanos de los siglos XVII y XVIII, si hubiese sido aquella época una de esas en las que, además de crear, se reflexiona sobre ese proceso de producción artístico y cultural.

Encontrar, como una actitud de plena madurez y confianza en lo que se está haciendo y viviendo, sustituye como actitud a la de la búsqueda incesante que manifiesta una cierta inseguridad, una posible angustia creadora, cuando todavía no se da con la clave de lo que se quiere ser. Por eso existen innumerables ejemplos de una riqueza sin fin. Una riqueza impresionante que aún no ha sido vista en su conjunto, ni interpretada como un todo. La calidad y la cantidad de los árboles han impedido ver el bosque.

Hubo además una notable voluntad de integración entre arquitectura, pintura, escultura y música. Tal es el caso de la integración pictórica a la arquitectura, de la única bóveda pintada en América en el siglo XVII, la de la catedral de Puebla, ejecutada por Cristóbal de Villalpando. O las láminas de cobre del Ochavo de la misma catedral, en las que se representa la creación o el diluvio universal, a la manera flamenca, pero con un dejo notablemente personal. O la obra sin par de la sacristía de la catedral de México con el triunfo de la Iglesia, salidas de las manos de Correa y de Villalpando.

Lienzos de dimensiones magníficas, con iconografías renovadoras de las tradicionales europeas, que agregan siempre un punto de suavidad o de color que las hace diferentes, aunque sigan presentes en ellas los ecos de Flandes, de Rubens o de los pintores venecianos y españoles.

También la pintura de raigambre popular se hará presente en los templos, como la aportación de artistas la mayoría de las veces anónimos. Tal vez el caso más notorio sea, ya avanzado el siglo XVIII, la pintura mural del santuario de Jesús Nazareno, en Atotonilco, Guanajuato, realizada por Antonio Martínez de Pocasangre.

Este pintor acompaña sus terribles composiciones con poemas de tono moralizante, escritos por el sacerdote Luis Felipe Neri de Alfaro, fundador de esta casa de ejercicios espirituales. Atotonilco es un espacio compartido por artistas de muy distinto origen y formación. En la sacristía se pueden contemplar obras de Juan Correa, Andrés de Islas y Cristóbal de Aguilar.

La música se integró al arte de estos edificios majestuosos, a través también del ritual expresivo en las ceremonias religiosas que se acompasaban con la magnificencia de los grandes instrumentos musicales de la época: los órganos monumentales. En ellos sopla el espíritu, el neuma sonoro de la música que vinculaba al celebrante con el pueblo, pero también en su capacidad para dar cohesión a esas masas participantes en las grandes ceremonias religiosas.

Los órganos de las catedrales, pero también de templos como el dominico de Yanhuitlán o el de la basílica de la Soledad en Oaxaca, nos hablan de una escuela de organeros nacidos ya en Nueva España y que supieron construir instrumentos eficacísimos en su función musical, y verdaderas obras de arte en un sentido plástico, integrados a los retablos y a la arquitectura de las iglesias.

Desde finales del siglo XVI, la alfarería local se había enriquecido con un nuevo estilo y una nueva técnica para la fabricación de loza de uso doméstico. Maestros loceros venidos desde Talavera de la Reina y de otras localidades de Toledo se arraigaron en Puebla de los Ángeles, la ciudad más industriosa del virreinato. Vajillas completas, además de jarrones, lebrillos, esculturas y mosaicos hechos en Puebla, invadirán las casas, los conventos y las iglesias de la Nueva España. Desde entonces, la cerámica de Talavera se convertirá en un espejo donde se miran las razas y culturas que confluyeron en la nación que la adoptó y ha desarrollado con tanto esmero.

Dentro de los colegios, de los conventos y de los hospitales se dio también un movimiento artístico e intelectual y científico, que produjo exponentes excepcionales en la historia de México y en la de las letras y el pensamiento.

Constituyendo comunidades de alto nivel formativo y de sensibilidad exquisita, esas agrupaciones, hoy en parte anónimas por la falta de estudios suficientes sobre sus individualidades, dieron lugar al surgimiento de personajes como Carlos de Sigüenza y Góngora y Sor Juana Inés de la Cruz.

Sor Juana pertenece a los diferentes ámbitos en los que se produjo la cultura de su época, en parte como dama de la virreina en la corte, en parte como miembro de la orden jerónima. En parte, finalmente, por su erudición inmensa y su correspondencia con los sabios universitarios de su tiempo, con el grupo de estudiosos de la Universidad.

Sor Juana, fiel a su convicción de pertenecer a una realidad hecha de espejos y engaños veraces, evade toda comprensión que quiera ir más allá de los enigmas centrales de su vida. ¿Quién es Sor Juana realmente detrás de un permanente juego barroco de espejos y de engaños? Tuvo, desde luego, una pasión sin límites por el conocimiento, que la llevó a exponer el carácter de su vocación intelectual en una de las confesiones más "ingenuas" y emocionantes que se hayan escrito en la historia del pensamiento:

> ... todo ha sido acercarme más al fuego de la persecución, al crisol del tormento; y ha sido a tal extremo que han llegado a solicitar que se me prohiba el estudio. Una vez lo consiguieron con una prelada muy santa y muy cándida que creyó que el estudio era cosa de Inquisición y me mandó que no estudiase. Yo la obedecí (unos tres meses que duró el poder ella mandar) en cuanto a no tomar libro, que en cuanto a no estudiar absolutamente, como no cae debajo de mi potestad, no lo puedo hacer, porque aunque no estudiaba en los libros, estudiaba en todas las cosas que Dios crió, sirviéndome ellas de letras, y de libro toda esta máquina universal.
>
> ...Pues qué os pudiera contar, Señora, de los secretos naturales que he descubierto estando guisando. Ver que un huevo se une y fríe en la manteca o aceite y, por contrario, se despedaza en el almíbar; ver que para que el azúcar se conserve fluido basta echarle una muy mínima parte de agua en que haya estado membrillo u otra fruta agria..., pero Señora, ¿qué podemos saber las mujeres, sino filosofías de cocina? Bien dijo Lupercio Leonardo, que bien se puede filosofar y aderezar la cena. Y yo suelo decir viendo esas cosillas: "si Aristóteles hubiera guisado, mucho más hubiera escrito".

El afán por el conocimiento de nuevas verdades naturales que tenía Sor Juana era compartido por muchos de sus contemporáneos. Quizá porque andaba en el aire el germen de la gran revolución científica que llegó en Europa a su culminación en ese siglo XVII.

Un caso excepcional en la historia de nuestras ideas científicas se dio en el polígrafo Carlos de Sigüenza y Góngora. Sigüenza hizo mucho por el conocimiento de las cosas de la tierra, sobre todo en la historia y la geografía, a las que aportó un modo moderno de averiguarlas, sin demérito de un lenguaje tremendamente barroco, aun para su tiempo. Sigüenza llevó a cabo las más precisas mediciones hechas sobre el cometa de 1680 en cualquier parte del mundo, y en 1690 publicó el libro fundamental de la aparición de la ciencia moderna en nuestro país, la *Libra astronómica y filosófica*.

Algo muy sólido se estaba forjando en ese reino novohispano de la monarquía española, cuyos mejores creadores se tomaban la libertad de recibir a un nuevo virrey, con efímeros arcos triunfales que le proponían como modelos políticos de virtud a los monarcas mexicas.

La búsqueda de la verdad unió los destinos de los sabios de aquellos tiempos. En el mundo barroco la jerarquía del creer era superior a la del saber, modos de entender la realidad natural y la sobrenatural, que no se contraponían.

Sea desde una perspectiva más intelectual o científica, o más sensitiva y táctil, don Carlos y Sor Juana deben haber conversado al respecto de estos temas en largas y deliciosas horas. Una de las más bellas poesías amorosas de Sor Juana refleja el talante dulce pero firme de su personalidad barroca:

> Detente, sombra de mi bien esquivo,
> imagen del hechizo que más quiero,
> bella ilusión por quien alegre muero,
> dulce ficción por quien penosa vivo.

Si al imán de tus gracias, atractivo,
sirve mi pecho de obediente acero,
¿para qué me enamoras lisonjero
si has de burlarme luego fugitivo?

El barroco de la segunda mitad del siglo XVII poco a poco se va enriqueciendo hasta llegar a la exuberancia del Siglo de las Luces. La creación novohispana culta encontró en el barroco una veta casi inagotable de exploración artística, que produjo algunas de las obras más complejas y perfectas del pasado artístico de México.

La tradición religiosa de la columna salomónica, supuestamente inspirada por la divinidad para lo que fue el templo de Salomón en Jerusalén, y revivida por Bernini en el baldaquino de San Pedro de Roma, le dio a esta modalidad un impulso extraordinario.

Al lado de la piedra se utilizó la argamasa, que aquí adquirió una riqueza impresionante, lo mismo que la cerámica de la llamada Talavera, en los azulejos que llenaron de colorido fachadas e interiores civiles y religiosos, y que dieron color local y brillo inusitado al barroco de la región de Puebla-Tlaxcala, como la magnífica cocina del convento de Santa Rosa de Lima.

El azulejo poblano de Talavera brilla con intensidad de esmalte en la fachada de San Francisco Acatepec, en una portentosa combinación de ladrillo y piedra. Los ejemplos, innumerables, están diseminados por extensas zonas del territorio mexicano actual.

La culminación, sin embargo, ocurre entre 1690 y 1730, años en los que se crea la riquísima iglesia de San Cristóbal en Puebla, pero sobre todo la "octava maravilla", como fue llamada en su tiempo, de la capilla del Rosario anexa a la iglesia de Santo Domingo en la ciudad de Puebla.

La ornamentación en estuco que llegó a la Nueva España procedente del arte árabe por siglos asentado en España, aquí se unió a la gran tradición prehispánica. Para el exuberante gusto barroco, las yeserías fueron una manera más de lograr el esplendor de los templos y el deslumbramiento de los sentidos, mediante un sin fin de formas simbólicas encadenadas en la profusión indescriptible de una jungla de luz y oro.

Pinturas monumentales de José Rodríguez Carnero, con escenas de la vida de la Virgen María, mitigan apenas la exuberancia de la decoración. Todo el conjunto es una síntesis gráfica de teología e historia sagrada, donde resalta la representación simbólica de las virtudes teologales: Fe, Esperanza y Caridad, y los dones del Espíritu Santo. En pocos lugares las artes plásticas al servicio de la religión han dejado un testimonio de tal excelencia.

Los colores de María, azul y blanco, deslumbran en otros santuarios marianos, pero nunca tanto como mezclados con la riqueza de colorido de la naturaleza misma, y de la voluntad colorística sin complejos del indígena mexicano. Así resplandece en la prodigiosa cueva que es la capilla de Santa María Tonantzintla, cerca de la capital poblana.

En Tonantzintla se lee otra lección teológica a través de las imágenes de un barroco popular. La yesería ha sido tratada por la mano libre del artista indígena para acercarle a su pueblo la revelación, no sólo del mensaje religioso implícito en el templo mariano, sino la de su propia existencia como pueblo creador.

En esa maravilla de estilo que fue el barroco, se dieron al unísono las mayores expresiones de clasicismo culto y los más explícitos excesos de las formas populares, en las que se representan los tipos indígenas, las máscaras y los monstruos, que todo lo llenan de color local y de exuberancia en la fe y en la creación artística. De los mismos años es otro tesoro memorable del barroco mexicano: el claustro de la Merced, en la ciudad de México.

Las fachadas son víctimas propiciatorias también de la teatralidad del barroco, como en el caso de la basílica de la Soledad en Oaxaca, en la que la piedra se sobrepone claramente al paramento del muro, formando un biombo de extraña belleza.

En el primer tercio del siglo XVIII mostró su maestría el arquitecto Pedro de Arrieta, a quien se deben varias de las obras más significativas del barroco mexicano. La Colegiata —hoy Basílica— de Guadalupe, de planta original, anuncia un manejo de la arquitectura que no se deja vencer por la decoración exterior.

El templo de la casa Profesa de los jesuitas, cuya fachada lateral es un hermoso dato del equilibrio clásico que siempre buscó el barroco culto de México, en la fachada principal lleva a sus últimas consecuencias el uso magistral de la combinación de la piedra chiluca, de color claro, con el quebradizo colorido del tezontle.

La iglesia de Santo Domingo de México es, por su parte, el núcleo de una plaza excepcional que conserva su vitalidad y su belleza. En su interior alternan altares barrocos de grandes dimensiones, conservados en el crucero del templo, con la sobria sillería del coro conventual, además del magnífico óleo pintado por Villalpando sobre la *Lactación de Santo Domingo*, quien ejerce su patronato sobre esta iglesia.

Lo ejerce también sobre la iglesia predicadora y defensora de la ortodoxia de la fe, cuyo tribunal dominó la orden dominica en el edificio de al lado. El aterrorizante y hermoso palacio de la Inquisición se yergue majestuoso, y en él todavía se leen, recuperadas por los restauradores, las palabras-lema del Santo Oficio en su escudo: Levántate Señor y juzga tu causa.

La fachada en chaflán del palacio inquisitorial es una solución modélica, que será repetida en otras construcciones virreinales. Como la casa del Conde del Valle de Súchil en Durango, sin lugar a dudas, el edificio civil más hermoso de la ciudad y de todo el norte del país.

La capital se recuperó de la devastación sufrida por toda clase de fenómenos naturales, connaturales casi a la constitución de la personalidad social de los novohispanos y después de los mexicanos.

Lentamente al principio, y después con verdadero fervor, la ciudad se reconstituyó, no sólo con edificios religiosos, sino con casas, hospitales y colegios. Las casas de los condes de Heras y Soto, la de San Bartolomé de Xala, o la de los Azulejos o del conde del Valle Orizaba, proliferan en la que será la "Ciudad de los Palacios". En todas ellas, el lujo y el toque aristocrático son su característica esencial.

En Puebla aparecen edificios civiles de belleza plenamente identificable con el estilo local, como la casa del Alfeñique y la de los Muñecos. En Querétaro, poco más adelante, se crean las mansiones de los marqueses de la Villa del Villar del Águila o la gran mansión, elegantísima de ventanas y rejerías, del señor Ecala.

La riqueza del barroco novohispano se distribuye por todo el territorio con una sorprendente uniformidad de calidad y de carácter, por encima de las diferencias locales.

Los colegios abundan, como el monumental y duradero de las Vizcaínas, que era un verdadero microcosmos femenino y un semillero de cultura y de transmisión de valores. O la obra magna educativa de la Compañía de Jesús, en el edificio de San Ildefonso, emblemático para la educación en México, o el Colegio de San Javier y el Real Colegio Carolino en la ciudad de Puebla.

En la mitad del siglo XVII deslumbra en la pintura el trabajo del último representante de la dinastía de los Echave, Baltasar de Echave y Rioja. El cambio de siglo produce en la pintura virreinal el paso del tenebrismo a una tradición de luminosidad más plena, que nunca se perdió del todo en el repertorio de la pintura virreinal. Es, auténticamente, una lucha feroz entre la luz y las tinieblas.

Las imágenes se transforman hacia un planteamiento más ideal y directo, dejando de lado los infinitos recovecos del claroscuro realista. El mensaje se dulcifica y prevalece la excelencia en el tratamiento del color sobre las imperfecciones en el dibujo.

Juan Correa, pintor de color quebrado, mestizo, hijo de un barbero, creará obras sustantivas de la pintura virreinal, como la *Virgen del Apocalipsis* y la gran tela de la sacristía de la catedral de México, en cuya factura se respira la transparencia de un oficio prodigioso. Cristóbal

de Villalpando plasma en algunos óleos memorables una iconografía renovadora, como el gran cuadro titulado *El dulce nombre de María* y los óleos monumentales de la Sacristía Metropolitana de México.

Juan y Nicolás Rodríguez Juárez, hermanos y maestros pintores, se encuentran sumidos en una intensa actividad gremial. Son hijos, nietos y bisnietos de pintores, y su arte se transmite de generación en generación. Su obra coincide con el esplendor máximo del alma novohispana, encarnada en su colorido y en su magistral dibujo.

En todos ellos el dibujo es en general correcto, los contrastes de luz se manejan con maestría y reproducen una religiosidad profunda, exenta del dramatismo excesivo de sus predecesores; son una síntesis pictórica de una forma de hacer ya característicamente novohispana, bien diferente de los modelos europeos.

En la Nueva España la mujer sólo tenía dos opciones: el matrimonio o el convento. Cuando una joven, después de uno o dos años de noviciado, hacía su profesión religiosa, que la convertía en esposa de Cristo, era vestida con suntuosidad. Aunque esta ceremonia se celebró siempre con gran esplendor, no fue hasta la segunda mitad del siglo XVIII cuando aparecieron los "retratos de monjas coronadas", llamados así por la magnífica corona de flores que lucían sobre su cabeza.

La llegada del estípite a la Nueva España fue todo un acontecimiento cultural. Por fin, después de las numerosísimas variaciones que habían hecho del barroco salomónico el estilo por excelencia, este nuevo elemento decorativo venía a abrir un mundo de nuevas posibilidades de expresión a los novohispanos.

El estípite, creado por José de Churriguera en España a fines del siglo XVII, produce el nombre de *churrigueresco* para el estilo barroco que lo utiliza. Es una forma que hace referencia también a un elemento clásico como la cariátide, pero transformada por la geometría y la ornamentación, en un compuesto de pirámides truncas, contrarias, con un cuerpo cúbico central, rememorando lejanamente la figura humana.

El estípite fue utilizado por primera vez en el arquetípico retablo de los Reyes de la catedral metropolitana por Jerónimo de Balbás. A partir de ahí, su difusión fue casi inmediata y se le adoptó y adaptó en todas las nuevas construcciones, tanto religiosas como civiles, como muestra de avance artístico. Hacia 1730, Lorenzo Rodríguez lo utilizará para hacer en piedra la fachada del Sagrario Metropolitano.

Hay otros muchos templos, expresión de la magnitud que alcanzó el churrigueresco y otras variantes del barroco en Nueva España: San Agustín de Querétaro, el que posiblemente sea el claustro más impresionante de América, plagado de referencias eucarísticas y de glorificación de la orden agustina que lo construyó.

El santuario de Ocotlán, en Tlaxcala, que conmemora una aparición mariana de intenso parecido con el milagro guadalupano, en una fachada que combina el color blanco con el azul del cielo. Incluso las torres, que parecen dos grandes macetones con azucenas, son una filigrana de alegría y fiesta. El interior de retablos dorados, que remata en una gran concha continente de la venerada imagen, es uno de los lugares de indispensable peregrinación para quienes aprecian el arte religioso virreinal. El templo culmina su estructura con la presencia, detrás del altar, del Camarín de la Virgen, figura arquitectónica que tuvo gran éxito en la Nueva España. Éste, en forma de ochavo, es uno de los ejemplos más hermosos.

La fachada de la iglesia de San Francisco y de la Valenciana, en la ciudad de Guanajuato, o San Agustín, en Salamanca, un conjunto cuyo interior resplandece de oro con un trabajo de doradores de retablos inmejorable. La maravillosa portada de la iglesia de San Felipe Neri, en Oaxaca, y su espléndida decoración interior. O el retablo de piedra que es la fachada de El Carmen de San Luis Potosí, que guarda en su interior una de las obras de mayor belleza y complejidad.

Las parroquias y catedrales florecen de nuevo en la primera mitad del siglo XVIII en ciudades tan dispares como la de San Cristóbal de las Casas, en Chiapas; en Durango, en la aun

más lejana región minera de Chihuahua, en Zacatecas, con su portentosa decoración de cantera rosada. O en la sobria y soberbia fachada y conjunto de la catedral de Valladolid de Michoacán, la que, a pesar de haber sido construida a mediados del siglo, refleja con emoción la voluntad novohispana de conservar un orden y un sentido clásicos en medio del barroquismo, a veces superficial, que se atribuye a los mexicanos.

De esa lista infinita destaca la obra de los jesuitas en la sede de su noviciado en Tepotzotlán, en el Estado de México. La fachada de Tepotzotlán es de una claridad deslumbrante, tanto por el tono de la piedra como por lo diáfano de su mensaje ideológico. La finura de la piedra tallada da gloria a los santos jesuitas: al Niño Salvador, que parece una miniatura portentosa, y a la Virgen María Inmaculada que todo lo preside. Su interior es la exaltación entera de la orden jesuita y sus devociones, de su fundador san Ignacio de Loyola y en particular de san Francisco Javier, a quien está dedicado el colegio. La riqueza de los retablos cubre en Tepotzotlán los vanos de la iglesia. La luz del atardecer los baña y el brillo de la madera dorada llena el espacio con una luz sobrenatural que huele y sabe.

La imaginación se deja llevar por lo que debió ser una ceremonia religiosa, en la que cada arte tenía su parte y el gozo era el patrimonio común de los mortales que la presenciaban. Otra vez la música y la palabra, la escultura y la pintura en armonía perfecta. Como perfecta es la planta de este esplendoroso lugar que fue sede de los saberes que colmaron a la Nueva España del Siglo de las Luces.

Santa Prisca, en Taxco, Guerrero, en cambio, es el ejemplo del poder económico de quienes dedicaban sus afanes al azaroso mundo subterráneo de la minería. Fue construida en apenas ocho años por iniciativa del rico minero José de la Borda, con la condicionante de que nadie más aportara dinero a la magna obra. Todo en Santa Prisca es abundante, como las vetas de la tierra minera que dieron a José de la Borda y a la Nueva España su grandeza de ánimo, su capacidad de acumulación y de entrega, su seguridad y convicción de pertenecer a una región del mundo llamada por el destino o por la providencia para ser privilegiada en la Tierra.

La escala siguiente en el encadenamiento de estilos que es el estilo barroco, es una muestra del genio novohispano. Agotada la columna y la pilastra en todas sus formas y variaciones posibles, se transforma el lenguaje y se elimina la columna. Se trata del anástilo. El estilo que vuelve al plano total en los retablos, pero conformándolo con infinitos planos superpuestos en los que la diferencia entre unos y otros es milimétrica.

Las esculturas resaltan en la ausencia de estilos. Una vez más nada es lo que parece. La sencillez de los retablos de la iglesia del convento-colegio de la Enseñanza, en la ciudad de México, es paradoja pura. Es luz pura. Es pureza de formas clásicas que vuelven a plantear los límites de la imaginación creadora de la inagotable cantera mexicana.

En el esplendor de este auge de creatividad y belleza de la Nueva España, Sor Juana Inés de la Cruz y don Carlos de Sigüenza y Góngora seguramente compartieron también los afanes por definir una sensación de patria inasible al principio, que la monja jerónima identifica con las maravillas de América, en un verso famoso:

Que yo, Señora, nací
en la América abundante,
compatriota del oro,
paisana de los metales,
donde el común sustento
se da casi tan de balde,
que en ninguna parte más,
se ostenta la tierra Madre.
De la común maldición
libre parece que nacen

sus hijos, según el pan
no cuesta al sudor afanes.
Europa mejor lo diga,
pues ha tanto que, insaciable,
de sus abundantes venas
desangra los minerales.

Sigüenza, por su parte, buscará definir esa misma patria guiado por la cita clásica de Farnesio: "¿Quién será tan desconocido a su patria que, por ignorar sus historias necesite de fabulosas acciones en qué vincular sus aciertos? …Es pues la patria una cosa saludable, su nombre es suave y nadie se preocupa de ella porque sea preclara y grande, sino porque es la Patria".

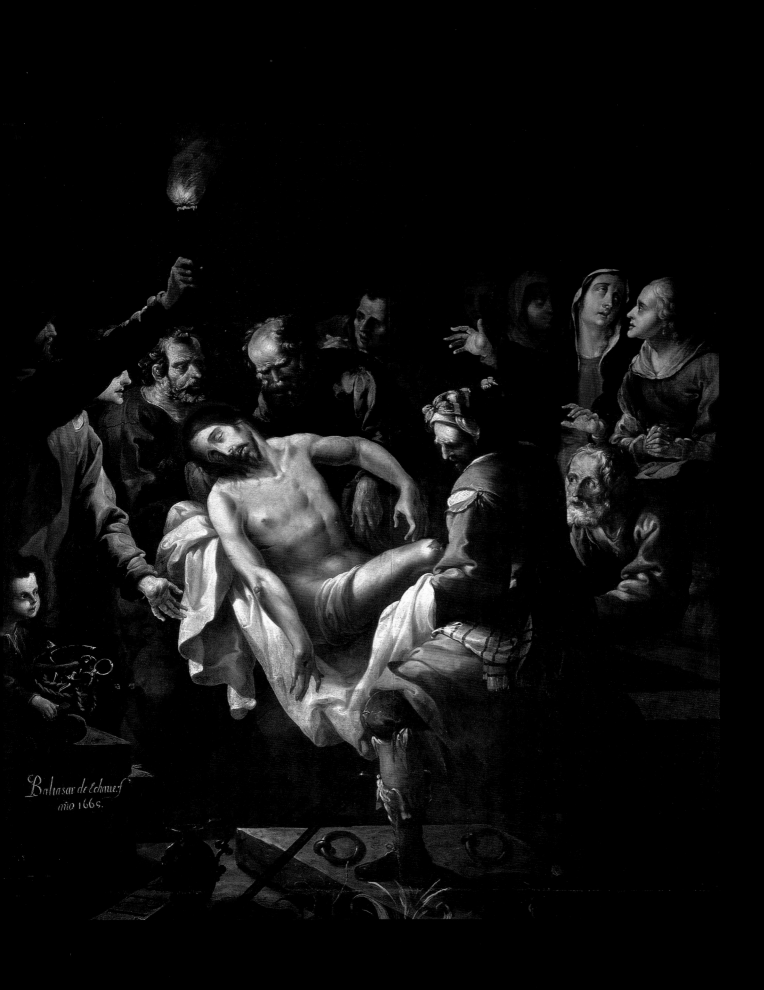

Baltasar de Echave Rioja
Entierro de Cristo [1]

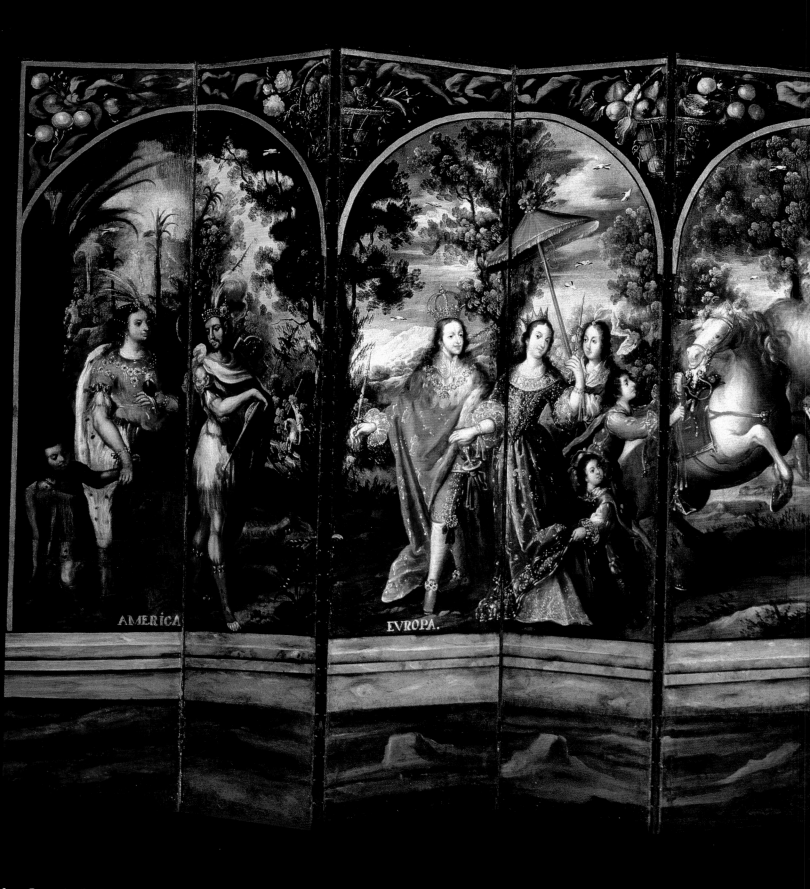

AMERICA EVROPA.

Juan Correa (atribuido)
Biombo *Los cuatro continentes* (reverso) [2]

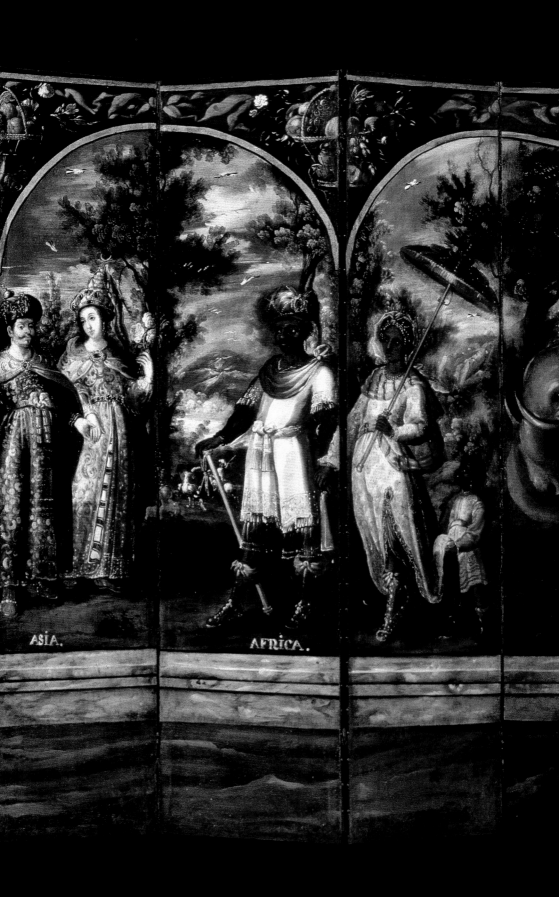

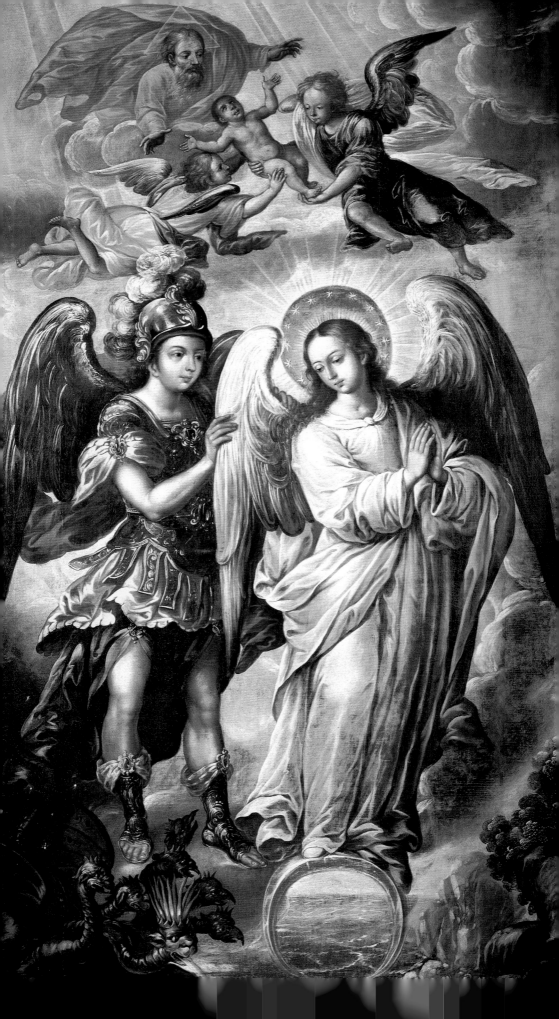

Cristóbal de Villalpando
El diluvio [4]

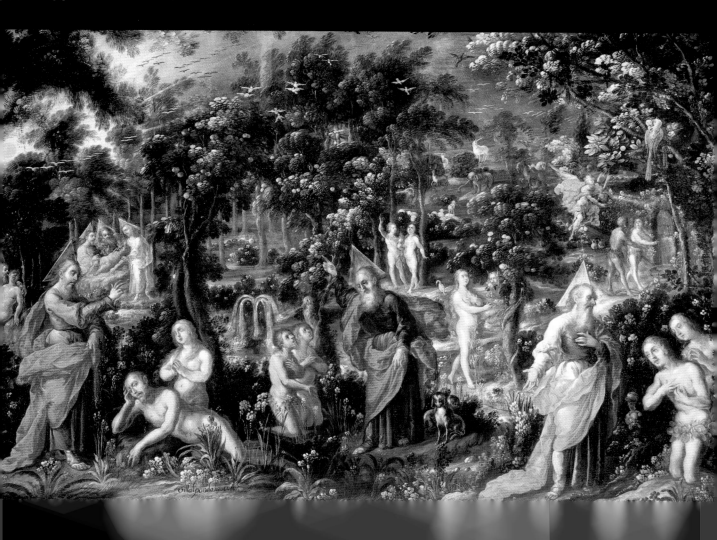

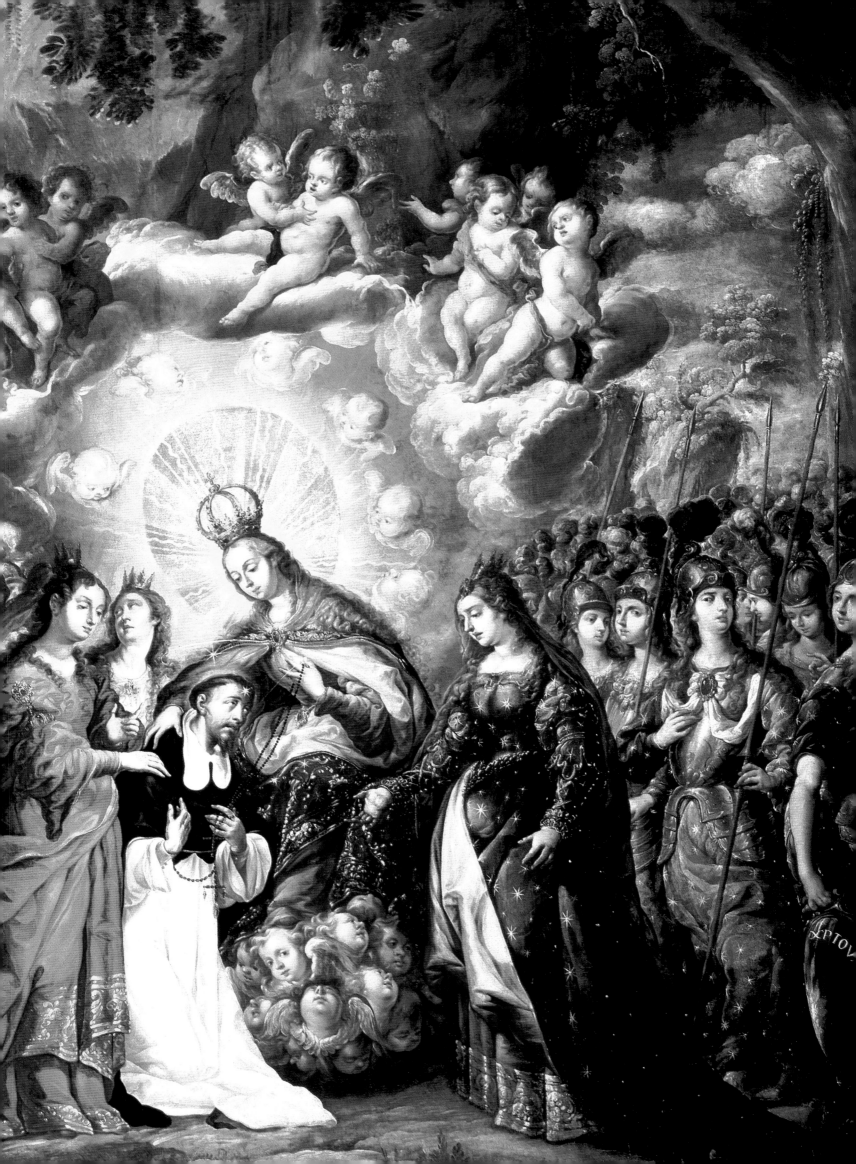

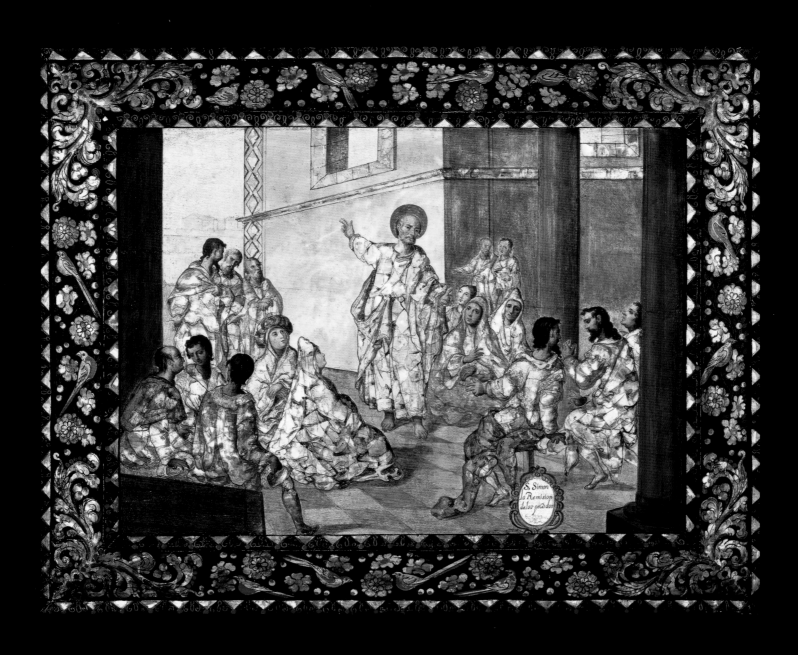

Miguel González
San Simón, la remisión de los pecados [7]

Anónimo
Jarrón [9]

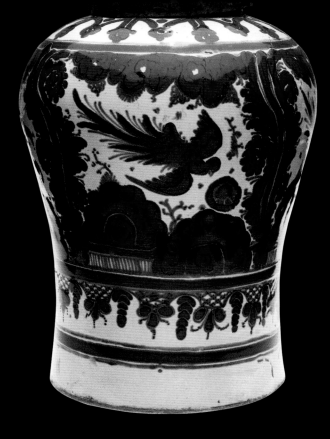

Anónimo
Jarrón chocolatero [10]

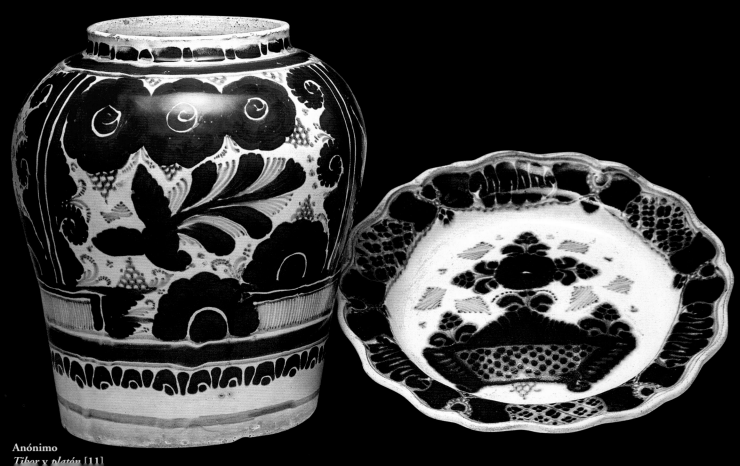

Anónimo
Tibor y platón [11]

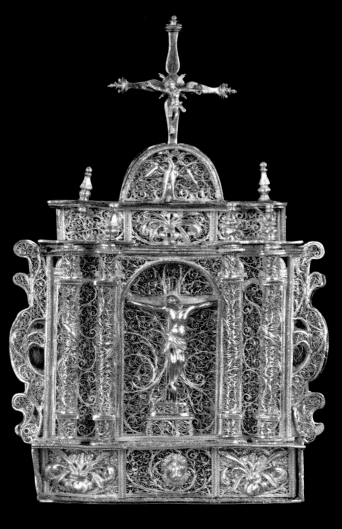

Anónimo
Porta paz [12]

Anónimo
Manifestador [13]

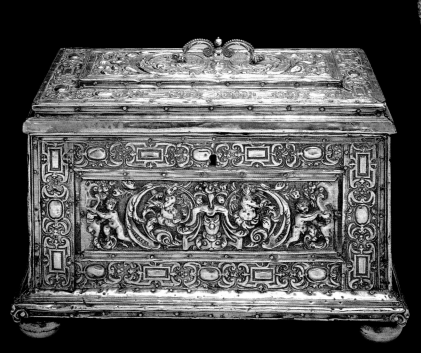

José Aguilar
Arca eucarística [14]

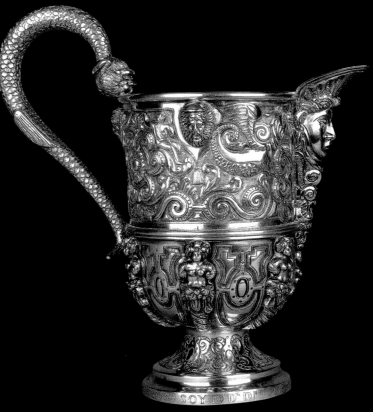

Anónimo
Jarra de pico [15]

Pág. 248: Anónimo
Arcángel San Miguel [16]

Pág. 249: Retablo de la iglesia de San
José Chiapa, Puebla, Puebla [17]

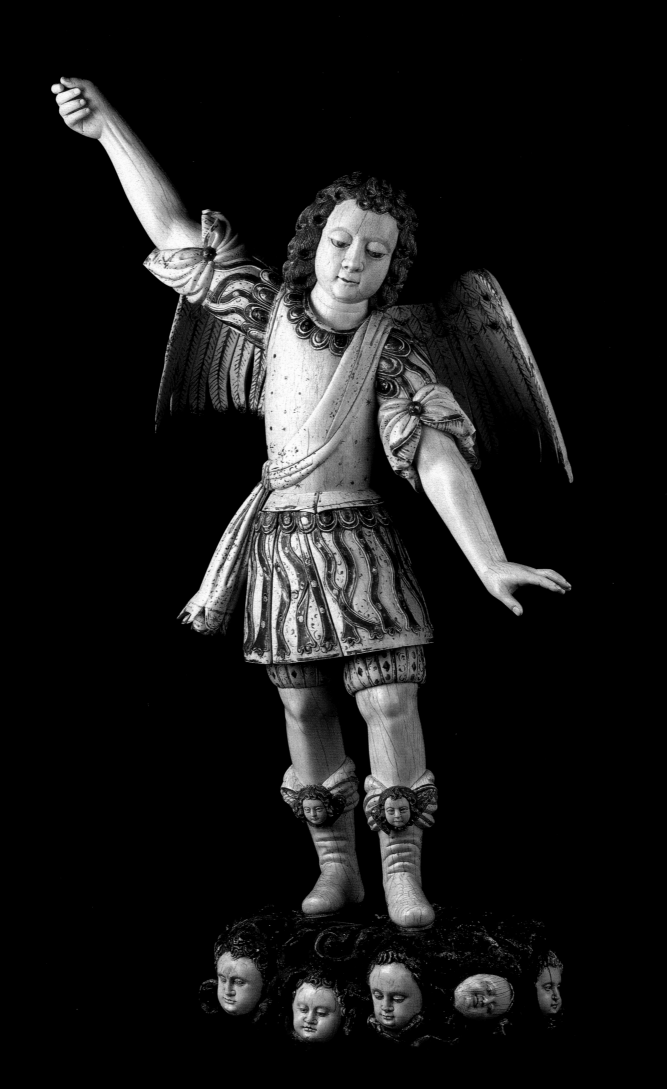

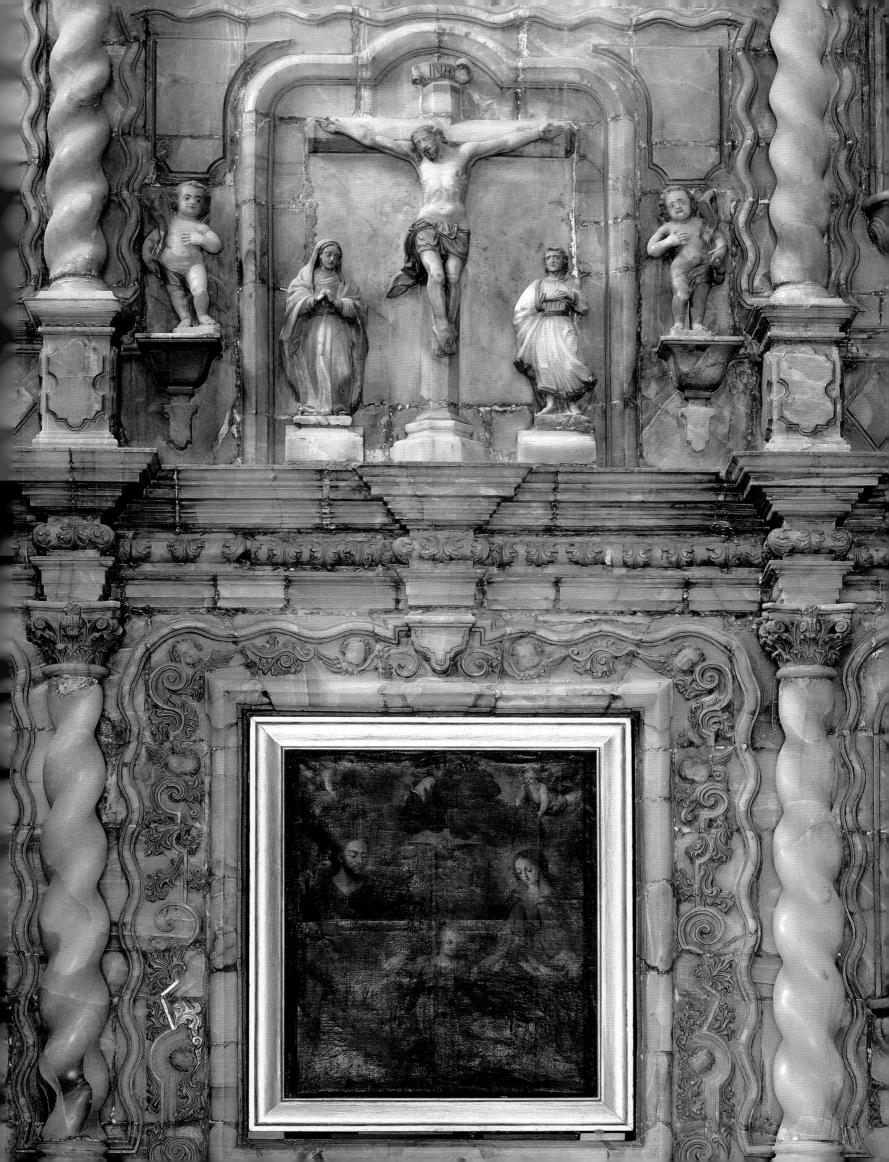

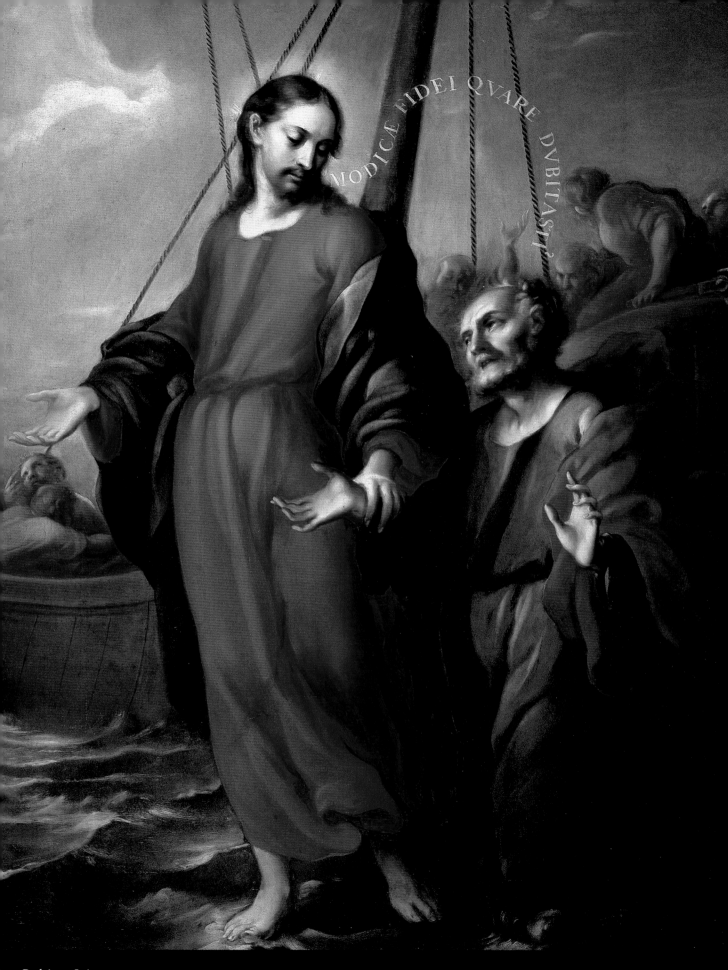

MODICÆ FIDEI QVARE DVBITASTI?

Juan Rodríguez Juárez
San Pedro salvado de las aguas por Jesús [18]

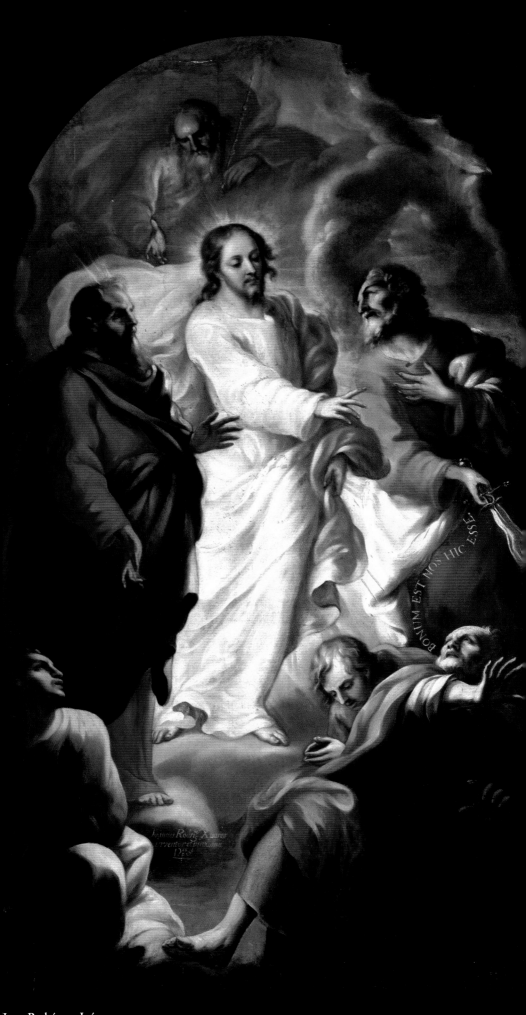

Juan Rodríguez Juárez
La transfiguración [19]

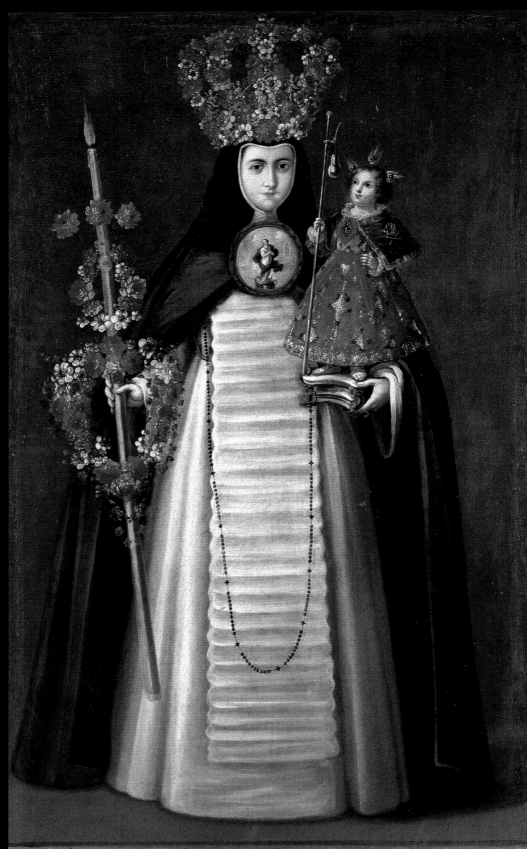

R.ᵗ de la R.ᵃ M.ᵉ Maria Guadalupe de los Sinco Señores, hija lexit.ᵃ de D. Pedro Belasques de la Cadena, y de D.ᵃ Ana Maria Rodrigues de Polo. Religiosa de Velo, y Coro en el Sagrado Convento de la Purisima Consepcion de la Ciudad de la Puebla de los Angeles. Profeso dia 4 de Julio del año de 1800.

Anónimo
*Monja coronada Sor María Guadalupe de los sinco Señores,
religiosa del convento de la Purísima Concepción* [20]

Miguel Cabrera
Sor Juana Inés de la Cruz [21]

Págs. 254-255: Ex convento de Santo Domingo
de Guzmán, Oaxaca, Oaxaca [22]

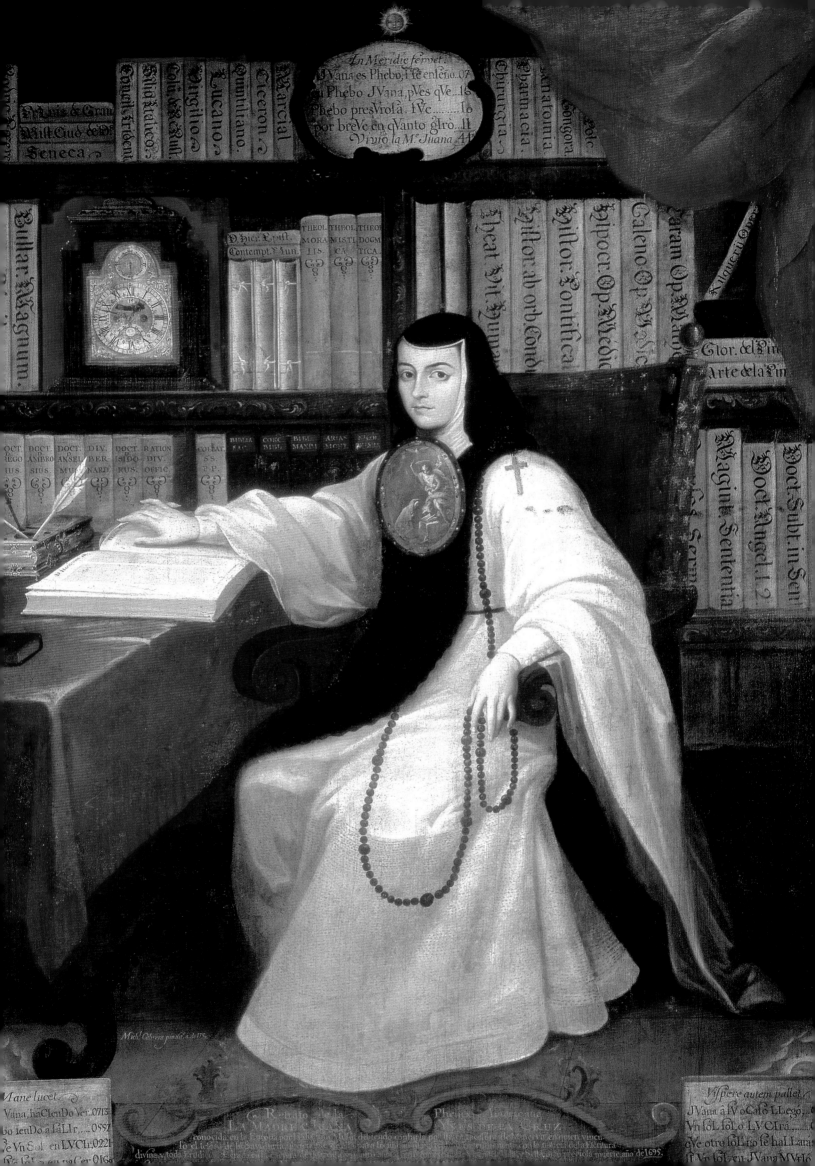

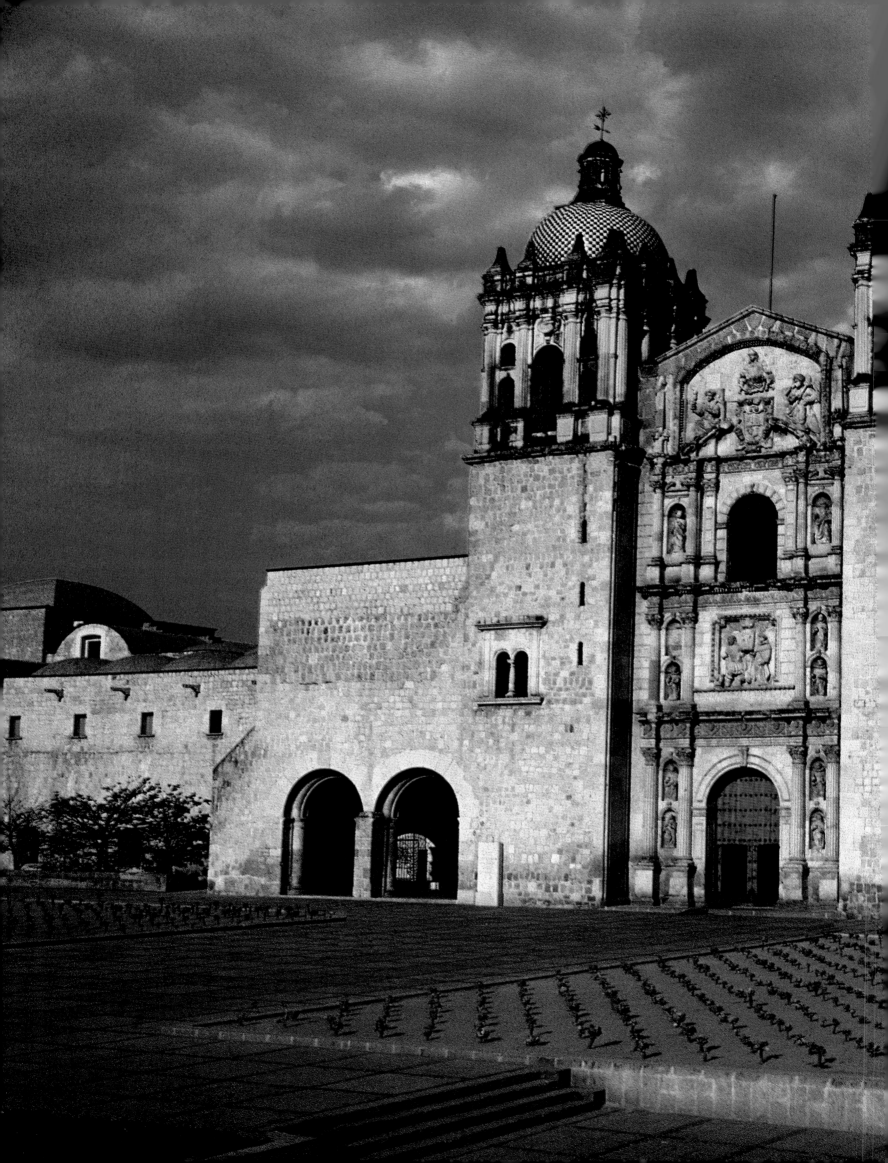

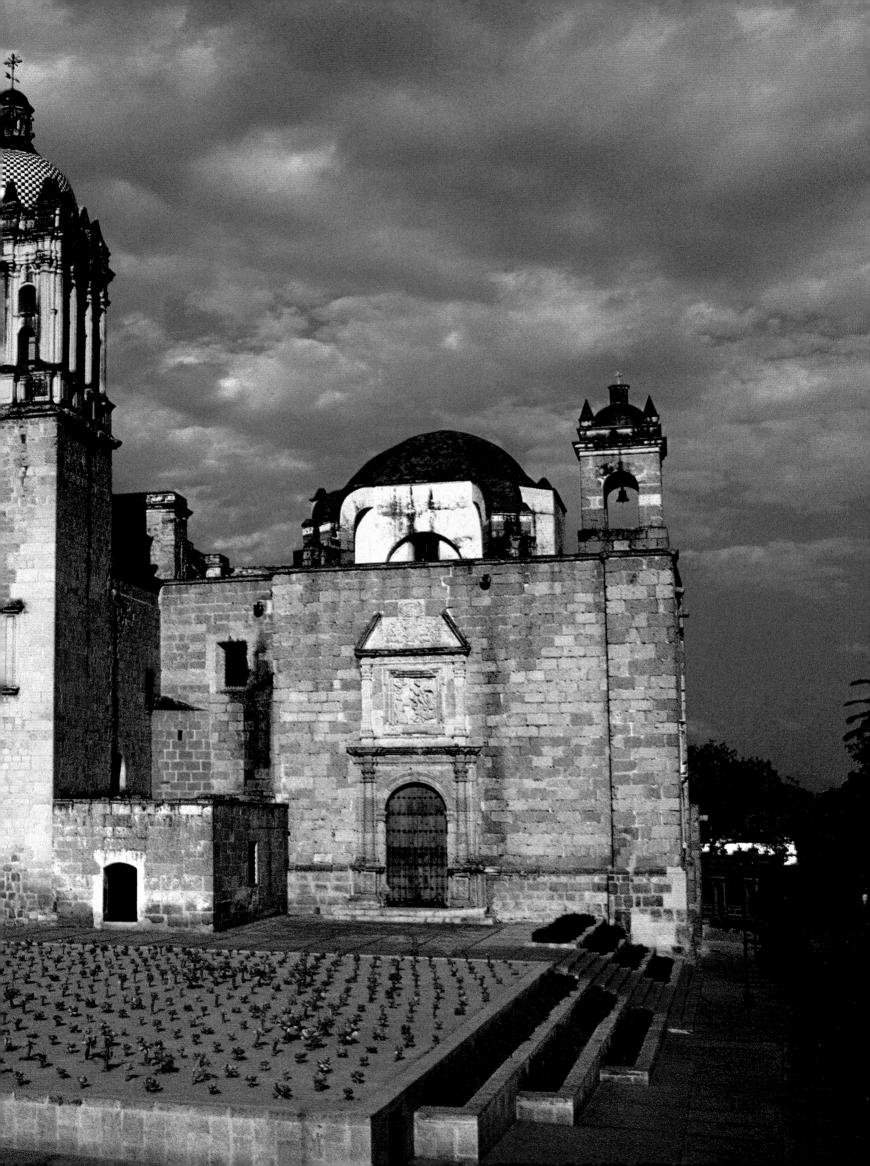

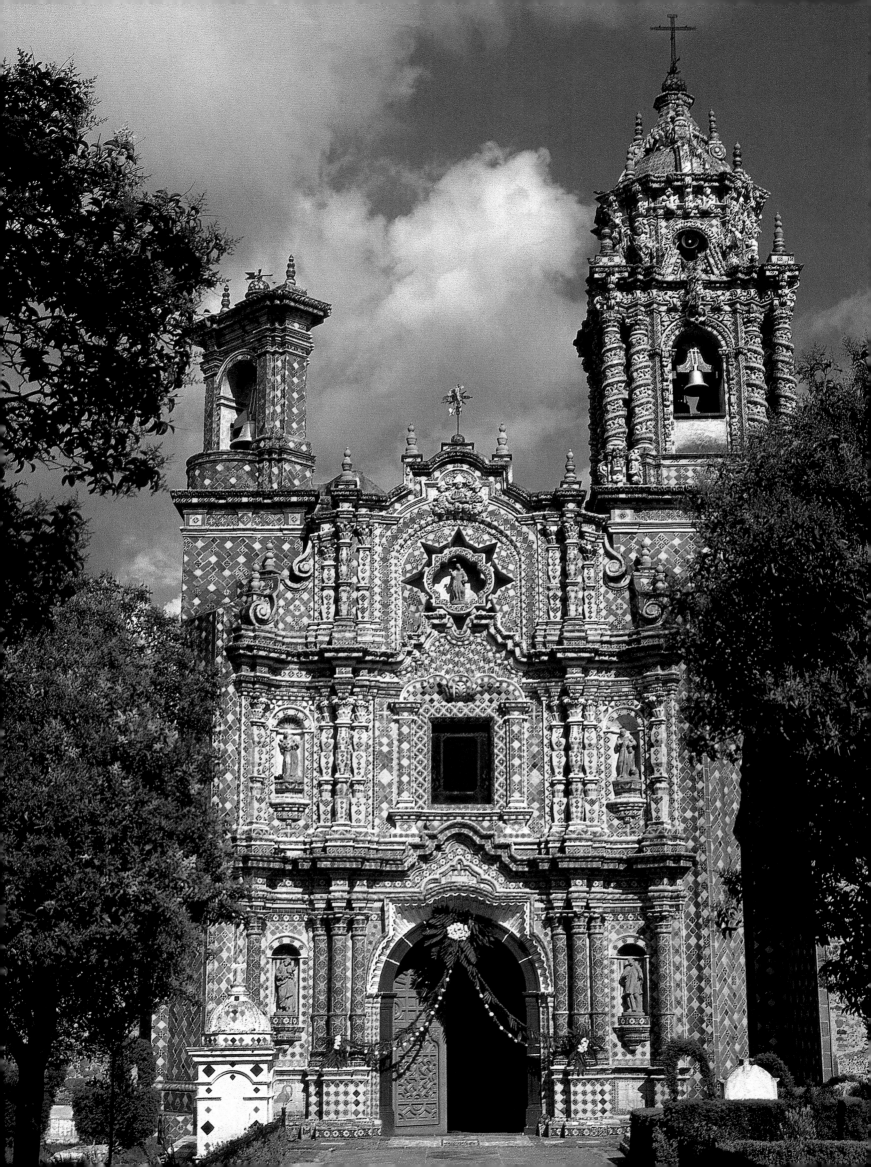

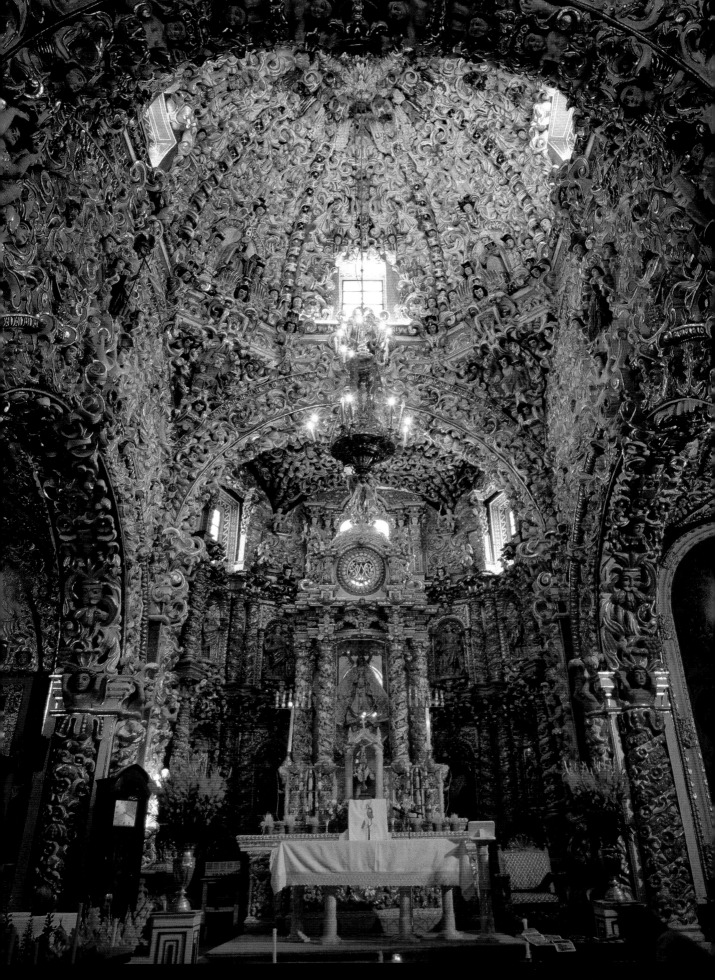

Iglesia de San Francisco

Altar de la iglesia de Santa Mar
Tonanzintla, Puebla [2

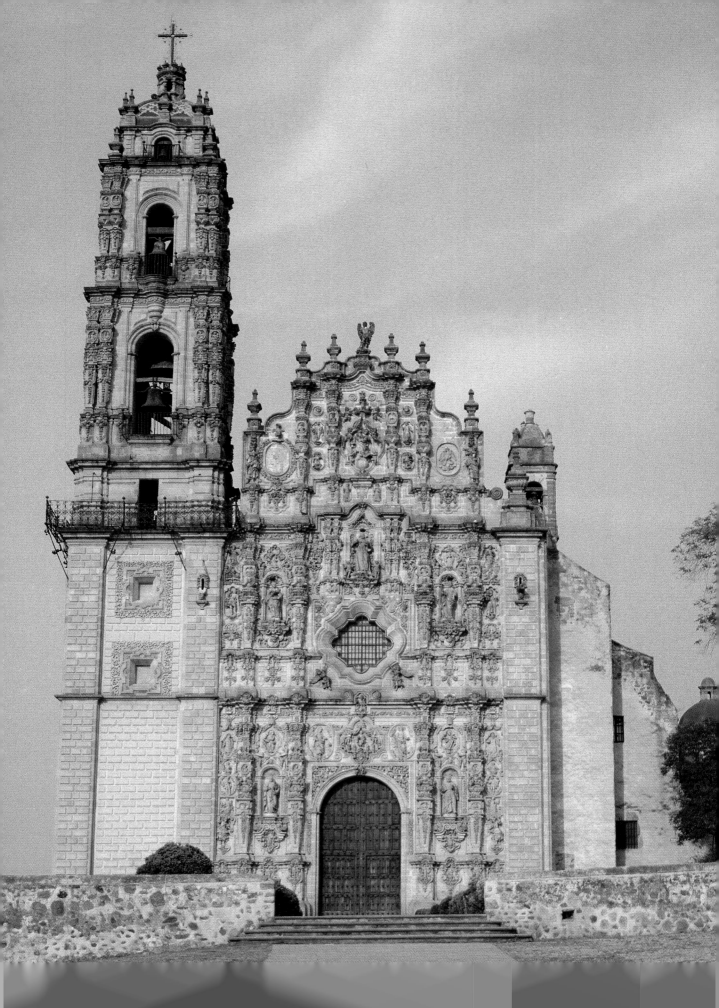

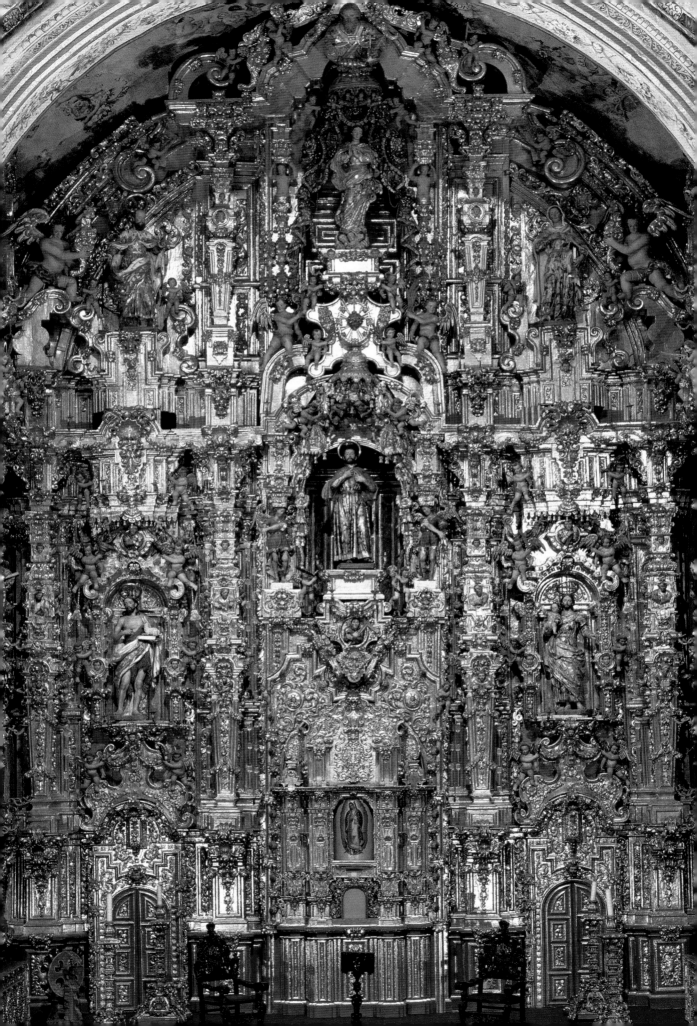

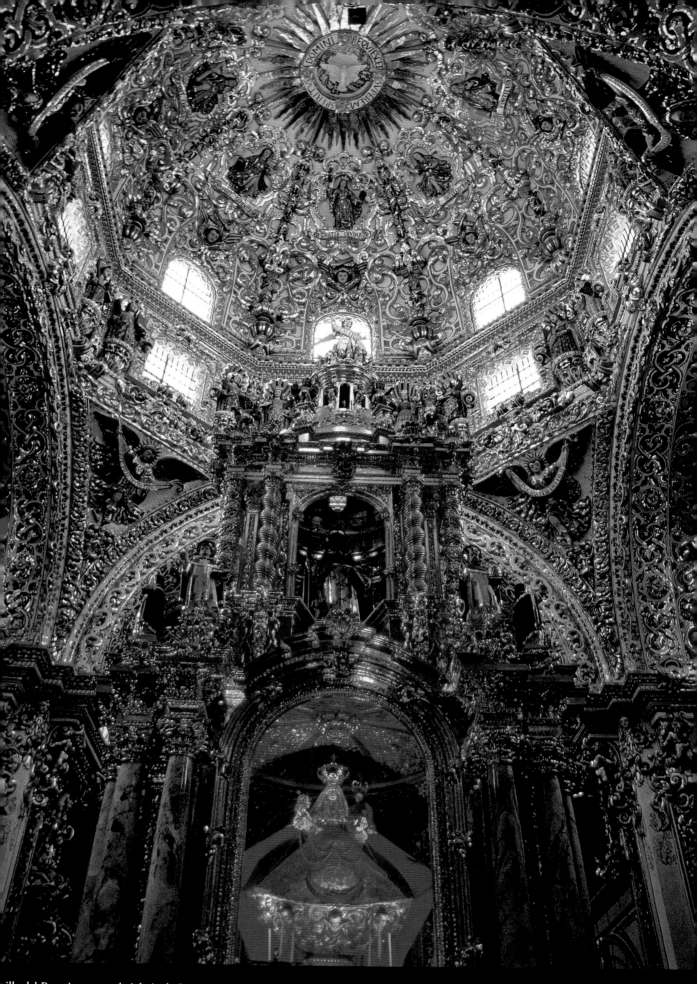

pilla del Rosario anexa a la iglesia de Santo Domingo

Camarín del santuario de Nuestra Señora de Ocotlán, Tlaxcala [28

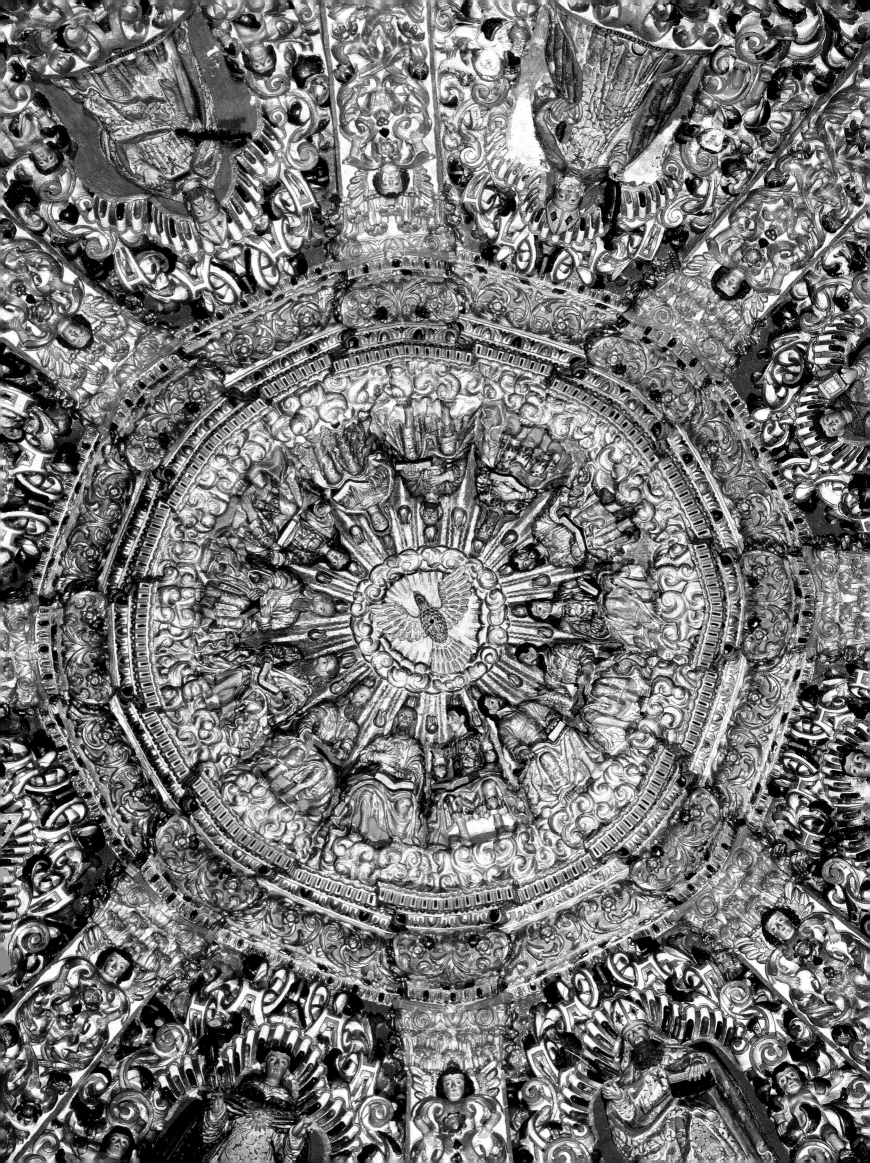

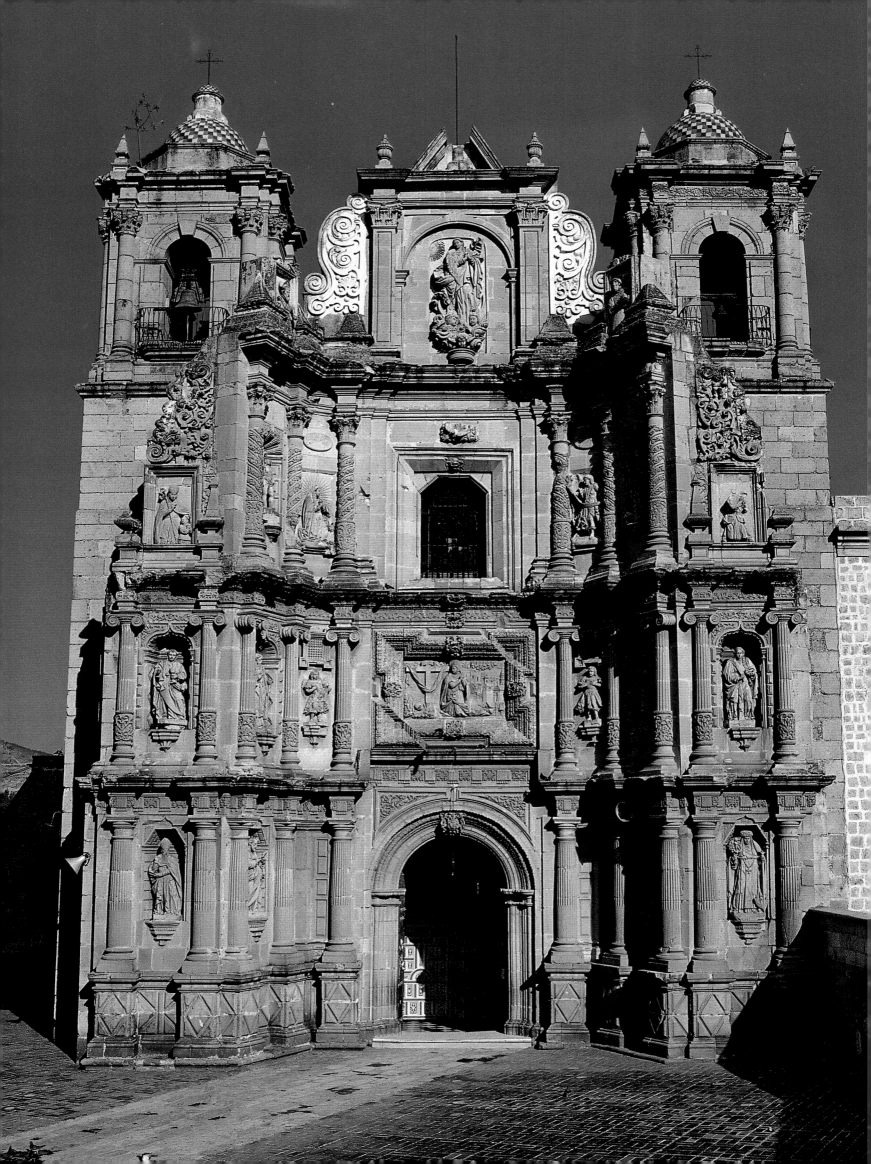

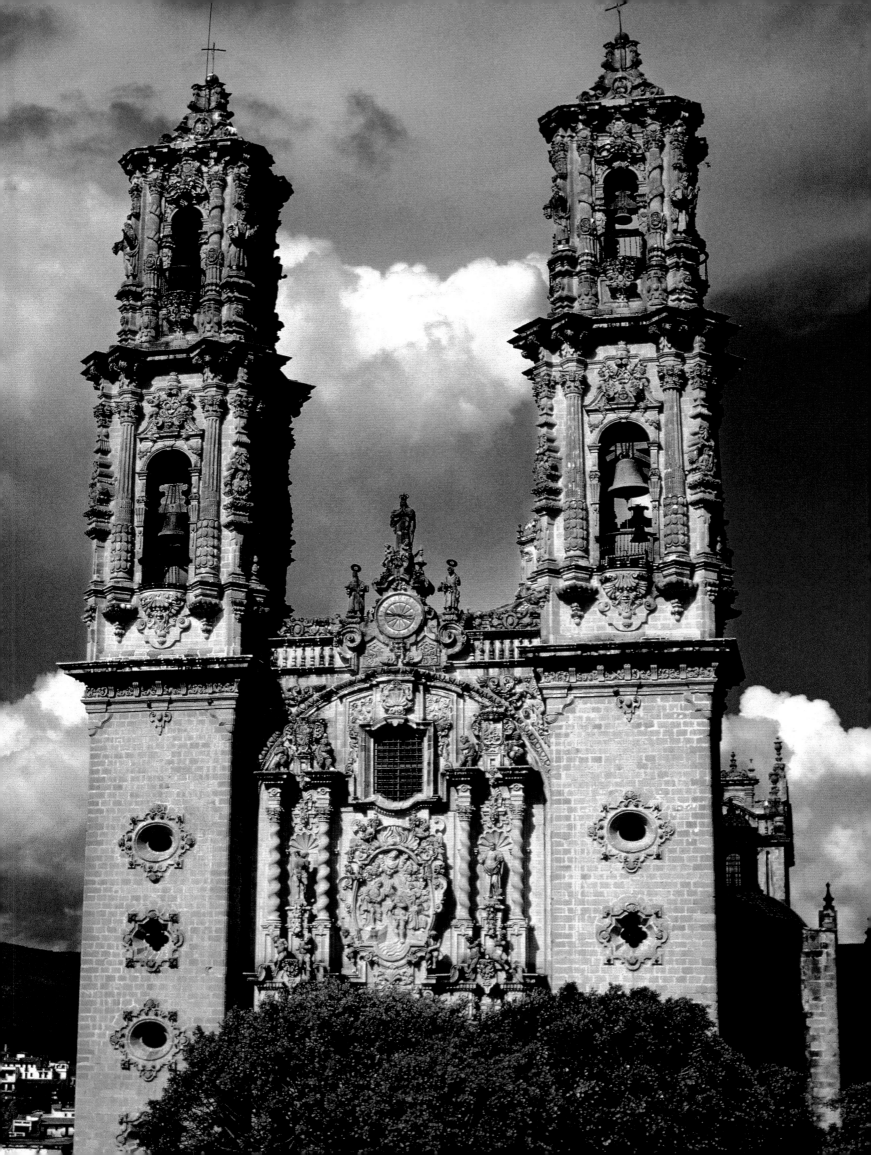

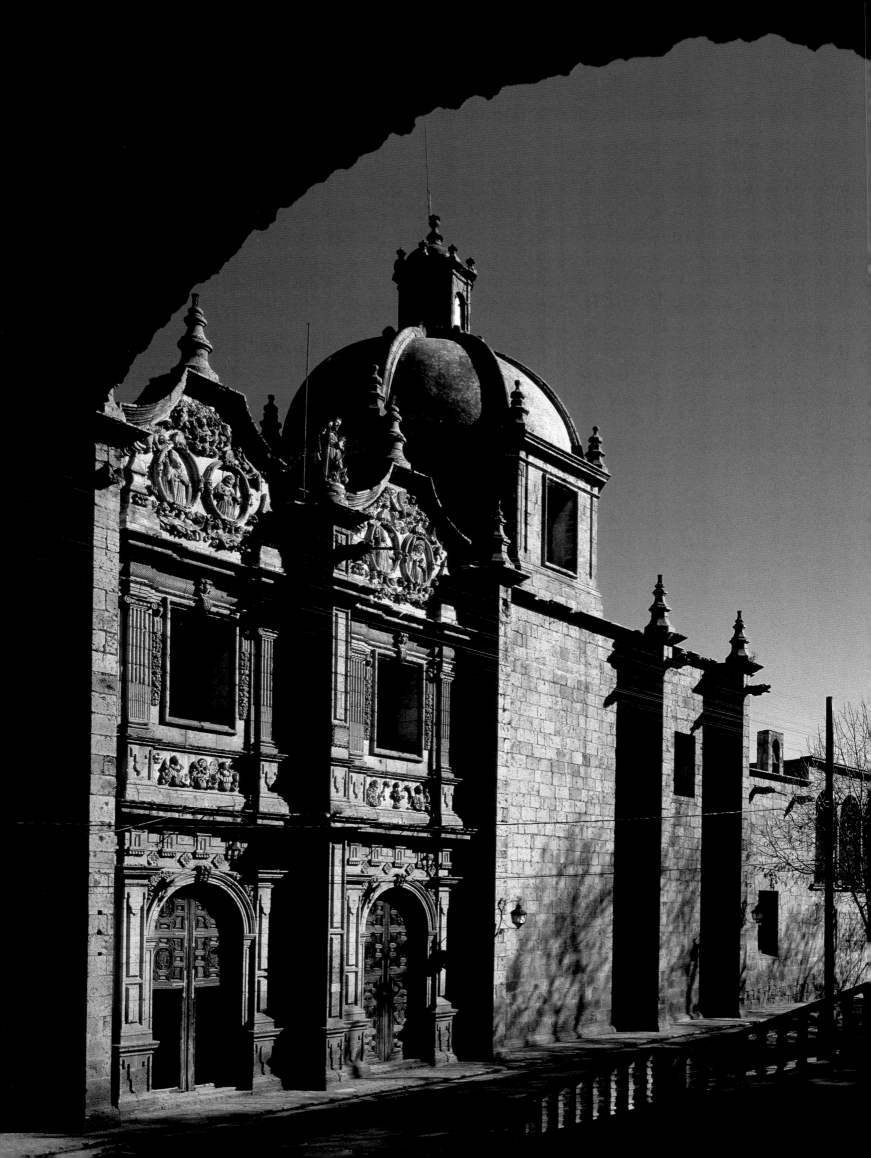

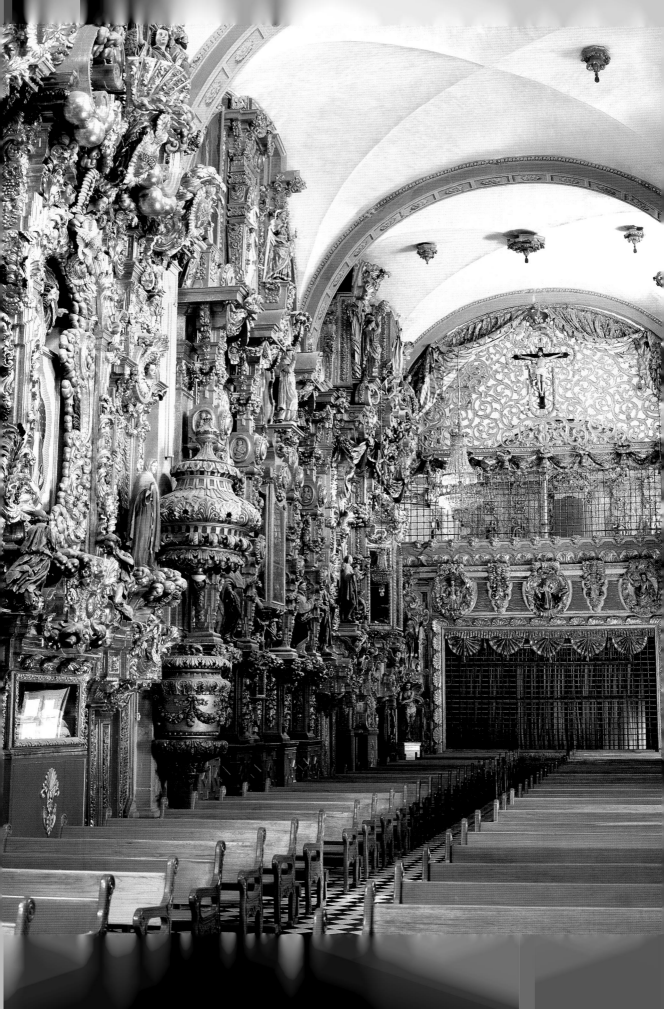

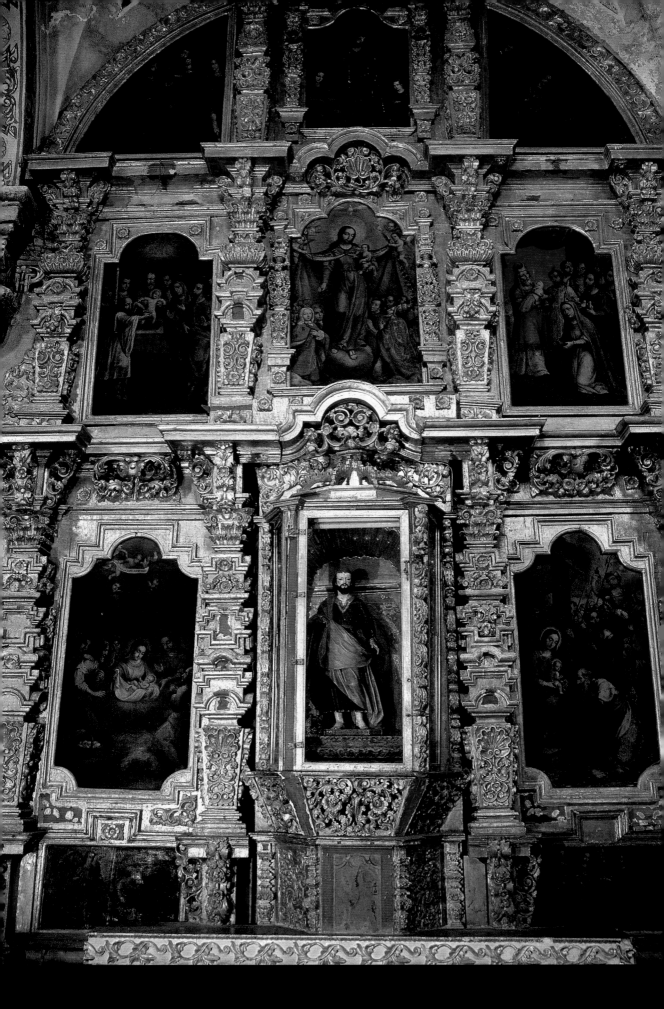

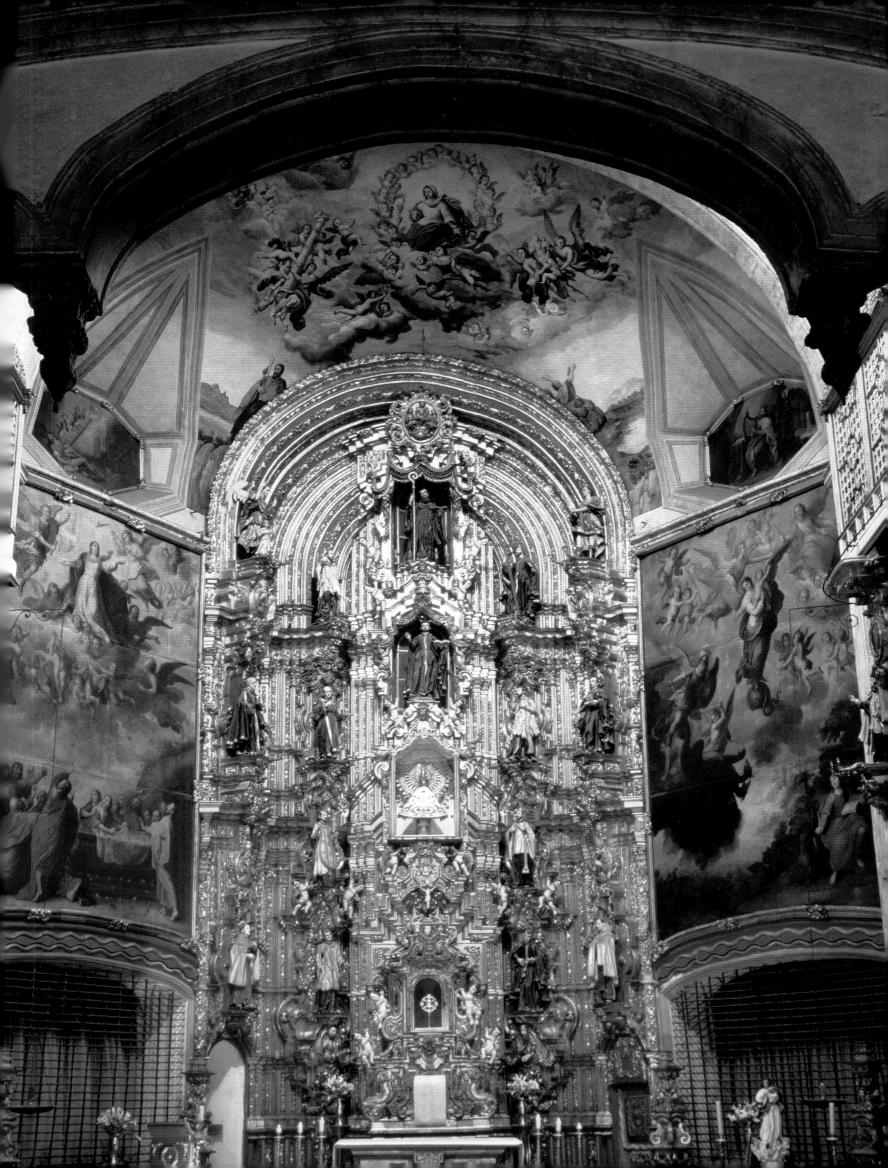

Fray Pablo de Jesús
y fray Jerónimo
Retrato ecuestre del virrey
Bernardo de Gálvez [36]

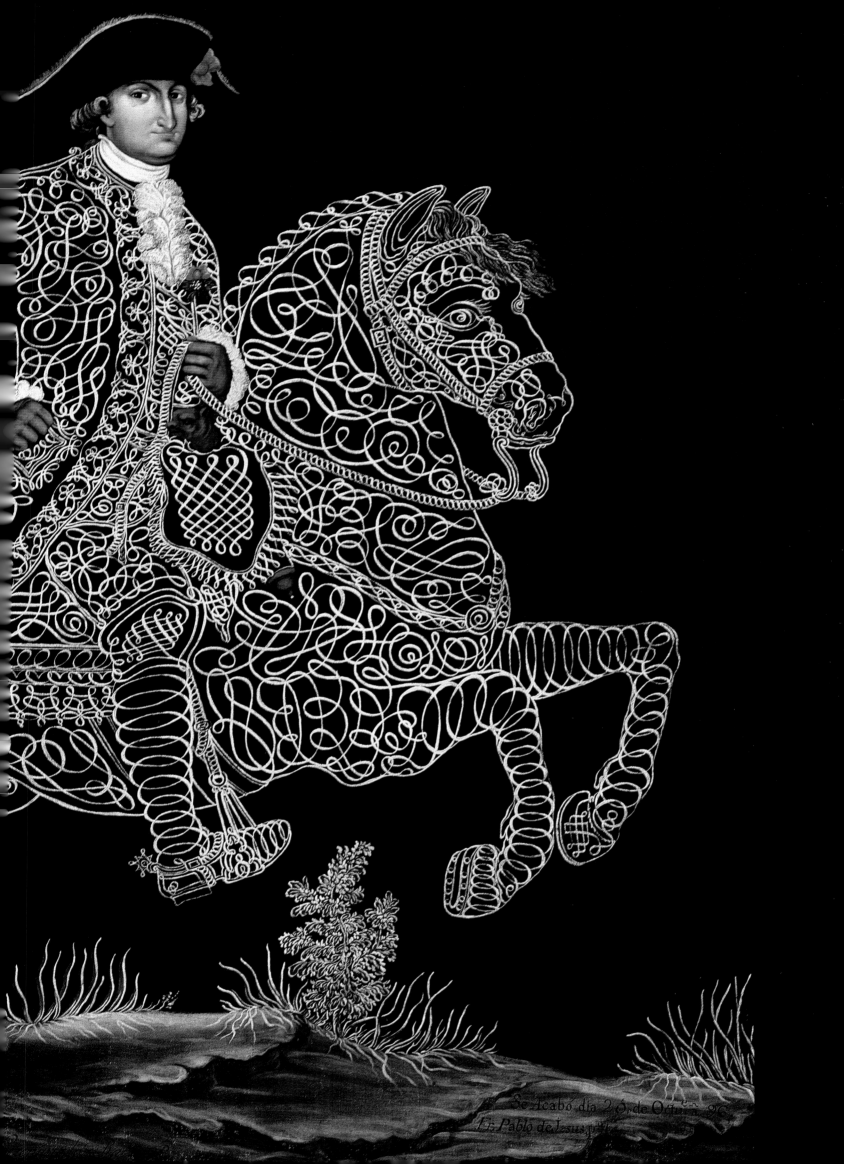

Se Acabó dia 2 0 de Octu ...
Li Pablo de Jesus ...

MÉXICO
INDEPENDIENTE

†H.† BUSTOS†

ME RETRATÉ EL 19 DE JUNIO DE 1891.

Hermenegildo Bustos
Autorretrato [1]

LUCES DE INDEPENDENCIA

Guadalupe Jiménez Codinach

El periodo comprendido entre 1750 y 1821 es una época crucial que contempla la agonía del reino de la Nueva España y ve nacer el México independiente. Es un periodo lleno de paradojas y contradicciones: por un lado, se vive el ocaso de una era, y por otro, se produce un auge cultural sin precedente, alentado por la Ilustración, movimiento intelectual que sacude a todo el mundo culto de la época.

Las ciudades de la Nueva España son las más grandes y prósperas del continente americano, particularmente la ciudad de México. Sus instituciones científicas y educativas, el arte, la música, el periodismo literario y científico compiten en calidad con los avances logrados en otras ciudades del mundo.

Es necesario volver la mirada a aquella Nueva España postrera y observar cómo era, cómo se sentía, cómo vivía, se alegraba y entristecía esa sociedad regida por las dos manecillas que marcaban su quehacer cotidiano: la Iglesia y la monarquía, el altar y el trono.

Alrededor de estas dos autoridades transcurrían las horas y los días de niños, hombres y mujeres, jóvenes y ancianos del virreinato; al toque alegre y fúnebre de las campanas, al son de los tambores y chirimías, entre el incienso y el perfume de las flores, las hierbas de olor, los acordes del órgano y los cantos de la muchedumbre, se celebraban las fiestas religiosas, en donde toda la población, por más humilde que fuese su origen, tenía un papel y un lugar.

El año litúrgico con sus grandes celebraciones de Cuaresma, Pascua, Corpus Christi, Navidad, con un patrón para cada día, para cada necesidad, para cada aldea y ciudad, constituía el núcleo de la vida cotidiana en la Nueva España.

Se sentían, a su vez, parte de un todo llamado Monarquía española, vasallos de un rey a quien se respetaba y amaba como a un padre distante. Las romerías, las fiestas reales, las corridas de toros se organizaban ante tableros con los retratos de los reyes, engalanados y cubiertos de flores. Estas dos autoridades unificaban, quizá tenuemente, a un vasto territorio que abarcaba desde las planicies y montañas de la Alta California, Nuevo México y Texas en el norte, hasta los linderos con la Capitanía General de Guatemala en el sur.

Barrocos por naturaleza, quizá debido a la pluralidad de etnias, lenguas, tradiciones y costumbres de una población cercana a los 6 millones de habitantes, los novohispanos amaban la música, el baile, los paseos, el movimiento ondulado de las fachadas barrocas, el juego de sombras y luces de los retablos dorados adornados con pintura y esculturas estofadas en oro, en ocres, azules y verdes. Su alma jacarandosa y a la vez melancólica se veía reflejada en ese arte de recovecos y sorpresas.

A fines del siglo XVII, la ciudad de México, capital, "voz y cabeza" de la Nueva España, era sin duda la metrópoli más imponente del continente americano. Ninguna ciudad del hemisferio americano igualaba a la de México en el esplendor de sus construcciones civiles y religiosas, sus instituciones científicas y educativas, sus paseos, teatros y fuentes públicas, su urbanización

El texto original fue modificado para convertirlo en el guión televisivo, y posteriormente, para el texto de la presente edición.

y alumbrado público. El virrey don Juan Vicente de Güemes Pacheco, segundo conde de Re-villagigedo, se empeñó en dotar a la capital de un alumbrado de aceite. En 1799, contaba con 1 166 luces en las calles.

La ciudad de México bullía con 160 000 habitantes, más de los que tenía Madrid, como bien sabían y se ufanaban los novohispanos; sin embargo, también encerraba terribles contras-tes: podía ser una metrópoli alegre y ruidosa, elegante y culta en el centro, pero a la vez triste y silenciosa en los barrios, donde reinaban la miseria y la ignorancia.

Vendedores ambulantes pregonaban sus mercancías con sonoras voces. Artículos de lujo pro-cedentes de Europa y del lejano Oriente, traídos por la Nao de China, también llamada Nao de Acapulco, se vendían en El Parián o en el Portal de Mercaderes. El novohispano era cada vez más consciente de los avances logrados en su tierra natal, de la magnificencia de sus templos y pala-cios, de la riqueza de sus tradiciones y costumbres ancestrales, del resultado de siglos de adapta-ción y lucha que habían creado una cultura propia, única, admirada por propios y extraños.

Acostumbrado a recibir influencias de todos los rincones de la tierra, a la variedad de cli-mas y paisajes en su vasto territorio, el novohispano no se sorprendía ante cambios y reformas, pero sí exigía respeto a sus fueros y privilegios, a su tradición y a sus creencias.

En la segunda mitad del siglo XVIII se respiraban ya los aires de la Ilustración, movimiento caracterizado por la búsqueda de lo racional y la desconfianza de lo emocional; por su afán científico en vez de lo intuitivo, de lo práctico en vez de lo idealista, de la modernidad y el progreso en vez de la tradición y la costumbre.

La Ilustración hispánica, particularmente la alcanzada en Nueva España, tiene luces pero también sombras: promueve los derechos del individuo, pero a la vez menosprecia la vida y tra-dición comunitaria de vastos sectores de la población; exalta la educación, las ciencias, las artes, la agricultura, la industria, el comercio libre, las expediciones científicas y arqueológicas, a la vez que ataca las manifestaciones de religiosidad popular y suprime instituciones de beneficencia.

En Nueva España la Ilustración animó y revitalizó la cultura y se lograron avances impor-tantes en química, geología, metalurgia, botánica, medicina, geografía y estadística, pero tam-bién significó, en parte, una ruptura con el modo de ser novohispano.

En las mentes novohispanas surge una revolución provocada por reformas adoptadas sin el consenso de los gobernados. Se afianza aun más el "criollismo", sentimiento de adhesión y or-gullo por la tierra novohispana, por la patria que ha nutrido y "criado" al americano. Este sen-timiento conlleva un rechazo al europeo, al originario de la península ibérica que demuestra más apego a su terruño que a la Nueva España.

Este sentir de "patria" contrasta con la política de la dinastía francesa de los borbones, que asumen el poder en España al inicio del siglo XVIII con una nueva actitud: la Nueva España será vista y gobernada, en adelante, no como un reino integrante de la Monarquía española, sino como una simple "colonia". El agravio al reino novohispano es profundo y resulta en anhelos de autonomía que, poco a poco, se transformarán en un movimiento emancipador.

Por su parte, la Ilustración europea había propagado ideas negativas y falsas sobre el con-tinente americano y sus habitantes. Heridos en su amor patrio, los jesuitas novohispanos ex-pulsados por orden de Carlos III, se dedicaron a exaltar los valores e identidad americanos.

Francisco Xavier Clavijero, nacido en Veracruz y muerto en el exilio en 1787, escribió su *Historia Antigua de México* en español y en italiano para refutar las descripciones negativas de Cornelio de Pauw, ex clérigo holandés que atribuía al clima la decadencia y debilidad de los americanos, y contra Luis Leclerc Buffon, quien en su *Historia Natural* calificaba a América como un continente geológicamente más joven, donde los animales y la flora eran de menor vigor y estatura que los europeos.

Una de las figuras más preclaras de los científicos ilustrados novohispanos fue José Anto-nio Alzate y Ramírez, quien dio tempranas muestras de su amor al estudio. Fue alumno del colegio jesuita de San Ildefonso y se ordenó sacerdote. Sus grandes saberes le alcanzaron el re-

conocimiento de instituciones tales como la Academia de Ciencias de París y de la American Philosophical Society de Filadelfia. Fundó además varias publicaciones, entre las que sobresale la *Gaceta de Literatura* de México, aparecida en 1788.

El contenido de la *Gaceta* refleja la diversidad y riqueza de la ilustración novohispana, pero también la preocupación de Alzate y sus colegas por compartir los avances científicos y culturales con el resto de la población. Es notable el valor iconográfico de las láminas científicas aparecidas en la *Gaceta*.

Defensor del mundo prehispánico, Alzate realizó la primera descripción, acompañada de dibujos minuciosos, de la ciudad fortificada de Xochicalco. Con sus conceptos visionarios sobre el observatorio y la pirámide de las Serpientes Emplumadas, Álzate consiguió que en décadas posteriores otros arqueólogos se interesaran por investigar los restos arqueológicos del sitio.

En agosto de 1790, ya con Carlos IV en el trono, mientras se realizaban excavaciones para la reparación de las acequias, don Antonio de León y Gama encontró en el centro de la ciudad de México la monumental escultura de la Coatlicue. En diciembre, cuando se colocaba el nuevo empedrado, apareció, a pocos metros de la superficie, la Piedra del Sol. El monolito labrado tiene en el centro la representación del rostro de Tonatiuh, dios del Sol, y en los ocho círculos concéntricos están los símbolos relacionados con las eras cosmogónicas del pueblo mexica.

Los dos monumentos indígenas pasaron a manos de la Real Pontificia Universidad. La Piedra del Sol, cuyos jeroglíficos representan el cómputo del tiempo y el culto solar, era difícil de comprender, pero como causó gran asombro se colocó en un costado de la catedral. En cambio, la Coatlicue volvió a enterrarse, ya que las autoridades tuvieron miedo de que, ante la fuerza de la escultura, los indígenas volvieran a rendirle culto y recuperaran su pasado de idolatría.

Después de Alzate, quizá no haya científico tan destacado como don José Ignacio Bartolache y Díaz, originario de Guanajuato. Bartolache publica el primer periódico médico ilustrado del continente americano, titulado *Mercurio Volante*, con noticias importantes y curiosas sobre física y medicina, como la historia, descripción y uso del termómetro y del barómetro, así como la historia del pulque y el modo de elaborarlo.

No todos los ilustrados se mostraron sensibles a las preocupaciones populares. En algunos aspectos, la élite ilustrada desdeñó el alma barroca y los sentimientos novohispanos. Las manifestaciones religiosas del pueblo fueron vistas con disgusto por ilustres prelados tales como el obispo de Michoacán, fray Antonio de San Miguel, quien erradicó de Celaya las costumbres locales como la procesión y los carros alegóricos tradicionales. La celebración popular de la Semana Santa fue prohibida con el argumento de los excesivos gastos incurridos y los desórdenes a que se prestaban las fiestas.

La misma actitud desdeñosa hacia la cultura popular fue mostrada por el arzobispo de México, don Francisco Antonio de Lorenzana, y por el obispo de Puebla, don Francisco Fabián y Fuero, quienes se opusieron a las manifestaciones religiosas de sus feligreses. Lorenzana prohibió, bajo pena de 25 azotes, todas las representaciones de la Pasión de Cristo, el palo de los voladores y las danzas del Señor Santiago.

Con la llegada de la Ilustración sufrieron el embate de nuevos estilos y modas los artistas, arquitectos y artesanos, cuyo trabajo barroco fue menospreciado y, en ocasiones, destruido por los celosos promotores de un arte "más racional" y moderno: el estilo neoclásico.

Con este espíritu fueron destruidas verdaderas joyas del arte novohispano, como eran los retablos barrocos, donde los conocimientos y creatividad de arquitectos, pintores, carpinteros y otros especialistas mostraban los alcances logrados por los novohispanos. La perfección en el diseño, el cálculo matemático, la composición geométrica, la técnica escultórica y pictórica se conjuntaban en una obra, el retablo, que le hablaba al pueblo con una voz comprensible.

Para Justino Fernández, Francisco Guerrero y Torres y su capilla de El Pocito, en la Villa de Guadalupe, fue "el último canto del cisne barroco", es decir, fue síntesis ejemplar del gusto por el color, la forma y la textura.

En la arquitectura civil Guerrero y Torres diseñó el palacio hoy conocido como de Iturbide. El sobrio patio del edificio está rodeado de arquerías decoradas con medallones de poetas laureados al modo renacentista, y recupera la columna como sostén de su creatividad. También acepta los retos de la Ilustración, y en la residencia de los condes de Valparaíso desborda una gran imaginación al reunir los más diversos elementos del arte utilizando almenas, balcones y gárgolas.

Hace uso también de restos impresionantes del pasado prehispánico, como en la base de la casa de los condes de Santiago de Calimaya, hoy Museo de la ciudad de México, en el que una serpiente de piedra fundamenta toda la arquitectura del palacio.

Pero el barroco sobrevivió también en esta segunda mitad del siglo en zonas alejadas de la muy culta y leal ciudad de México. Una muestra deslumbrante de riqueza creativa la vemos en las fachadas de las misiones de la Sierra Gorda en Querétaro.

En 1743, el virrey encargó a misioneros agustinos y franciscanos las pacificación de aquella agreste zona y la fundación de cinco misiones. El propósito era evangelizar a los grupos de chichimecas y pames que, según las crónicas de la época, vivían como "fieras errantes".

El desarrollo de la misiones se debió principalmente al franciscano fray Junípero Serra, quien vivió en la región durante veinte años. Más tarde, este humilde fraile sería el fundador de las misiones de la Alta California, de San Diego a San Francisco. Su estancia coincide con la época más brillante de las misiones. Fueron los indios quienes construyeron y decoraron las iglesias. Los frailes eran los arquitectos y dirigían las obras. En la agreste sierra florece la argamasa en las fachadas de las misiones, asombrosas por su riqueza ornamental. La variedad de formas y colores reproducen los emblemas y símbolos del cristianismo, y hacen patente la infinita flexibilidad de la argamasa coloreada.

La de Jalpan está dedicada al Señor Santiago, proponiendo la defensa de la fe. Del lado derecho está la Virgen de Guadalupe y del izquierdo Nuestra Señora del Pilar, como una representación de la unión entre España y la Nueva España.

La de Landa se consagra a la Inmaculada Concepción como fuente de gracia. Santo Domingo, san Francisco y cuatro santos franciscanos defienden y propagan la fe de la Iglesia.

En Concá, la Trinidad está representada con tres personas posadas sobre el globo terráqueo. También está san Miguel en su lucha contra el mal, y en el contrafuerte de la derecha es posible que se haya representado un conejo prehispánico. En la parte inferior está labrada el águila bicéfala de los Habsburgo.

La de Tancoyol tiene una portada con imágenes de ángeles y santos. Está adornada con columnas estípites, y en el centro hay un relieve de la estigmatización de san Francisco.

En la de Tilaco está la imagen de san Francisco enmarcada por un telón y rodeada de los ángeles músicos. Más abajo hay sirenas que representan la tentación y unos querubines sobre la puerta de entrada.

En su afán modernizador, el rey Carlos III prohibió, por decreto, los retablos de madera dorada. El arte barroco se consideró "arte bárbaro" y con este espíritu de cambio fueron destruidas verdaderas joyas del arte novohispano, como eran los retablos barrocos. Aun así, las tallas de madera natural conservan las formas recargadas y envolventes del barroco italianizante.

La arquitectura en las ciudades sufrió la contradicción visual de una espléndida fachada churrigueresca con un escueto interior neoclásico, como se aprecia en el Sagrario de la catedral metropolitana.

Arquitectos y artesanos sufrieron el embate de un arte "más racional" y moderno, al que se ha llamado neoclásico. En la iglesia de Santo Domingo, de la ciudad de México, conviven fan-

tásticos altares barrocos y el sobrio altar neoclásico de Manuel Tolsá. En la catedral de Valladolid, hoy Morelia, se levanta majestuoso, construido en mármol, un bello ciprés neoclásico.

En Nueva España se crearon verdaderas obras maestras del arte neoclásico. Se lograron de calidad tal como el Palacio de Minería, de Manuel Tolsá, cuyo diseño refleja la expresión del mundo de la Ilustración. Su fachada, de 90 metros de largo, es una estructura de tres cuerpos. En su interior destaca su patio principal, de monumentales arcos de medio punto, y la capilla de Guadalupe, cuyo plafón fue realizado por el pintor Rafael Ximeno y Planes, con dos temas: por un lado, la Asunción de María, y por otro, el Milagro de El Pocito. Esta última obra, inaugurada en 1813, presenta al pueblo novohispano según la mirada clásica del autor.

En la proporción majestuosa de este magno edificio, en el equilibrio perfecto de sus patios y su monumental escalera, pero también en el contenido guadalupano de su capilla, vemos la voluntad de integración de estos artistas no nacidos en Nueva España a la fuerza del mensaje creativo de la patria novohispana.

En 1801 comenzó la cimentación del Hospicio Cabañas, en la ciudad de Guadalajara, diseñado por Tolsá. El monumental edificio neoclásico tiene una planta rectangular, 23 patios circundados por columnas herrerianas y un elegante pórtico en la entrada principal. En la ciudad de México Tolsá realizó la estatua ecuestre de Carlos IV, conocida como "El caballito", que inicialmente se colocó en el centro de la Plaza Mayor.

La catedral metropolitana, que se comenzó a construir en el siglo XVI, presentaba una arquitectura de lenguajes variados que Tolsá concluyó a la manera neoclásica, por medio de una balaustrada, las esculturas de la Fe, Esperanza y Caridad, el reloj en lo alto de la fachada y la linternilla de la cúpula. Fue inaugurada el año de 1810, como si el dar fin a la catedral aquel año representara —sin nadie saberlo— la agonía de la Nueva España postrera.

El artista neoclásico novohispano más importante de este periodo fue el celayense Eduardo Tresguerras. Se le llamó el "Miguel Ángel mexicano". Era arquitecto, pintor, grabador y poeta; sus obras más importantes son el puente y el templo del El Carmen de Celaya, su villa natal. Las Teresitas y la Fuente de Neptuno, en Querétaro, son otras magníficas obras de este artista.

Los novohispanos hicieron suyo lo mejor del espíritu de la Ilustración. La afición a la lectura se extendió por todo el reino en el último tercio del siglo XVIII. Se crearon grandes instituciones científicas y artísticas como el Jardín Botánico, las Academias de Bellas Artes y escuelas para la enseñanza de la música.

Numerosos códices musicales del siglo XVIII atestiguan el uso de instrumentos como guitarra, cítara, violín, clavicémbalo y órgano en el mundo novohispano. Era común que los aficionados a la música interpretaran sonatas, mientras que la ópera, la zarzuela y la tonadilla escénica fueron cultivadas por nuestros compositores en los teatros, salas y coliseos de la ciudad.

Manuel de Zumaya es el compositor más importante de la primera mitad del siglo con sus villancicos para solistas. En la segunda mitad, Ignacio Jerusalem fue el representante de la transición del barroco al estilo galante. Sus misas y villancicos se equiparan a los europeos de la época.

Para elevar a los cirujanos al nivel de médicos se fundó la Real Escuela de Cirugía. Catorce años después abrió sus puertas el Real Seminario de Minería. Además, se multiplicaron las expediciones científicas que aportaron valiosos datos sobre el territorio novohispano.

El naturalista y geógrafo alemán Alexander von Humboldt llegó a la Nueva España en 1803. Los estudiantes del Real Seminario de Minas le ayudaron en sus investigaciones y a realizar el levantamiento de planos que hizo sobre la ciudad.

Tempranamente, un grupo de artistas novohispanos fundaron en 1754 la Academia o Sociedad de Pintores. Entre ellos estaba Miguel Cabrera, un artista que se desarrolló de acuerdo a la sensibilidad estética de su tiempo y pintó, entre muchas otras obras, *El patrocinio de la Virgen a la Compañía de Jesús, La vida de la Virgen María,* en la iglesia de Santa Prisca, y el retrato más conocido de Sor Juana Inés de la Cruz.

Aparecen nuevos temas pictóricos sin que dejen de pintarse escenas religiosas. Juan Patricio Morlete elabora una serie de óleos cuyo tema son las batallas de Alejandro Magno. Estas pinturas se basan en grabados franceses populares en Europa y reproducidos en la Nueva España como antes se hacía con dibujos e impresos flamencos. A este grupo perteneció también José de Ibarra. La luz en esas pinturas, el uso de los colores, los temas y las mismas composiciones reflejan un espíritu diferente al de los siglos anteriores. También destacó Francisco Antonio Vallejo.

Algunos hicieron retratos de los virreyes, como el retrato ecuestre de Bernardo de Gálvez. El dibujo caligráfico, tan moderno para la época, lo realizó fray Pablo de Jesús, y la pintura al óleo es obra de fray Jerónimo. El retrato de una dama conocida como "la relojera", es obra de Ignacio María Barreda.

Otros volvieron la mirada hacia sí mismos para plasmar en sus lienzos la vida cotidiana de sus semejantes. Una buena parte de la pintura profana está representada en los retratos de las castas novohispanas. En estas obras se representan grupos de familias de distintos estratos sociales. Los autores de estos retratos se preocuparon por plasmar detalles de las casas, del vestuario de la época. Con orgullo retrataron los frutos y los alimentos de la tierra novohispana. Los retratos responden a una inquietud científica por conocer los componentes raciales de los súbditos de la Corona española.

El pintor oaxaqueño Miguel Cabrera también integró escenas de las labores que realizaba la gente común. Otros hicieron cuadros donde se aprecia la forma de vestir de los hombres, las mujeres y los niños.

En el siglo XVIII se realizaron planos con trazos muy precisos y pinturas de la ciudad de México, para dejar constancia del desarrollo que entonces tenía la capital de la Nueva España, y así tener control sobre el crecimiento de la ciudad. En otros casos, fueron hechos con el propósito de hacer levantamientos catastrales. Los novohispanos estaban orgullosos de su ciudad; esos lienzos son el testimonio de su afán de buscarse a sí mismos.

Sin saberlo, los Borbones provocaron con esta política el nacimiento de una nueva cultura: justamente, aquélla del ciudadano que no callará ni obedecerá ante decretos irracionales, que discutirá y opinará sobre todos los asuntos de gobierno. En la Nueva España postrera, las tertulias, que antes conversaban sobre teatro, literatura, ciencias y artes, ahora discutían acaloradamente los sucesos de Europa, los sistemas de gobierno, los derechos del hombre, la representación popular.

La tertulia de café se fue convirtiendo en junta conspirativa, donde se difundía un ideario político social que hacía peligrar el orden impuesto en el Virreinato. Los agravios a todos los sectores sociales de la Nueva España eran evidentes. El ambiente novohispano sólo esperaba la chispa que incendiara y envolviera a toda la población. Esa chispa se prendería en la península ibérica.

La crisis de la Monarquía española de 1808 vino a ser el detonante de una rebelión profunda, y los novohispanos, a diferencia del Consejo Real Español y otras autoridades metropolitanas, se negaron rotundamente a aceptar el régimen intruso de José Bonaparte.

La cabeza y voz del reino de Nueva España, el Ayuntamiento de la capital, propuso al virrey José de Iturrigaray la reunión de una Junta de representantes de cada provincia para gobernar en nombre del rey Fernando VII. Los europeos peninsulares, comerciantes principalmente, y funcionarios acostumbrados a la nueva política borbónica, se opusieron terminantemente pues consideraban a Nueva España como una "colonia", un pueblo subordinado sin personalidad propia. Los europeos tomaron una determinación fatal: por medios violentos aprehendieron al virrey José de Iturrigaray y a toda su familia y pusieron en su lugar a Pedro Garibay.

Este abuso de fuerza inició la sorda lucha americana por liberarse de un gobierno en la capital, percibido como ilegítimo, impuesto a la Nueva España por un grupo de particulares. El diálogo se había roto, los americanos se refugiaron en juntas secretas que se multiplicaron en la capital y en las provincias. Un capitán de milicias organizó una red de juntas conspirativas

durante los años de 1809-1810. Se llamaba Ignacio de Allende y Unzaga y logró establecer grupos de apoyo en Querétaro, Celaya, Salamanca, San Luis de la Paz, Dolores, San Luis Potosí, Zacatecas y otros sitios.

En este tenor, se inicia la insurrección en el pueblo de Dolores, en Guanajuato. Entre las seis y las ocho de la mañana del domingo 16 de septiembre de 1810 el cura de la parroquia, don Miguel Hidalgo y Costilla, encabeza lo que será una guerra civil que perdurará por once largos años.

En tiempos de crisis, toda la sociedad resiente los efectos de la violencia, el desorden y la ruina de la actividad económica. Incluso la cultura se ve afectada: durante la guerra de Independencia se cerraron muchas escuelas, se clausuró la Universidad, se paralizó la construcción de obras públicas y privadas, las actividades en la Real Academia de Nobles Artes de San Carlos se vieron seriamente afectadas y el Jardín Botánico se marchitó.

Los estudiantes del Real Colegio de Minas cambiaron sus trabajos académicos por prácticas a favor de los insurgentes o en apoyo al gobierno virreinal. Los escritores dejaron de preocuparse por la literatura y utilizaban su talento a favor o en contra de alguno de los bandos contendientes. Burlonamente los periodistas insurgentes eran llamados "los cañones de guajolote". Pero su lucha fue eficaz: hombres de letras como Carlos María Bustamante, Andrés Quintana Roo, Servando Teresa de Mier y muchos otros combatieron más con la pluma que con la espada.

Surgió una pujante cultura política a través de la participación de otros sectores de la población, hasta entonces silenciosos. El 29 de noviembre de 1810, desde Guadalajara, Miguel Hidalgo declara: "...que siendo contra los clamores de la naturaleza el vender a los hombres, quedan abolidas las leyes de esclavitud... deberán los amos, sean americanos o europeos darles libertad dentro del término de diez días", so pena de muerte.

Por ese entonces, en España se iniciaba una revolución política que se extendió por toda la Monarquía española. Ocho días después del levantamiento de Miguel Hidalgo en Dolores, se iniciaban los trabajos de las Cortes de Cádiz. Las leyes emanadas de este cuerpo legislativo serían las más avanzadas del liberalismo europeo de la época y en su elaboración participaron los diputados novohispanos que aportaron, junto con sus colegas españoles peninsulares, un documento crucial de la cultura política del siglo XIX: la Constitución de 1812. Tal fue su impacto en la Nueva España, que a la Plaza de Armas de la ciudad de México se le cambió su antiguo nombre por el de Plaza de la Constitución. Lo mismo ocurrió en otras poblaciones, como Querétaro.

En la constitución gaditana se abolieron los privilegios exclusivos, el vasallaje, los estancos o monopolios, se suprimió la pena de horca, se repartieron tierras a los indígenas, se suprimió la Inquisición, se otorgó libertad industrial y, más importante para los novohispanos, la Constitución de Cádiz confirmó el derecho de cada reino americano a su soberanía y a gobernarse por sí mismo.

Poco a poco la Constitución se sacraliza, se tiene fe en la ley como instrumento para transformar la sociedad injusta. Esta actitud se expresa en la elaboración de finos recipientes, similares a los que se usan para llevar la Comunión a los enfermos, pero que ahora se usarán para guardar los artículos de la Constitución liberal.

La crisis de la monarquía y la libertad de imprenta decretada por los liberales impulsó el periodismo novohispano. José Joaquín Fernández de Lizardi funda su primer periódico: *El Pensador Mexicano.* La lucha armada hace surgir otros periódicos, como *El Despertador Americano.* En la penuria extrema, con tinta hecha de añil o de pólvora, se imprimen rudimentariamente estas publicaciones destinadas a justificar la causa emancipadora.

También Fernández de Lizardi inaugura el género de la novela de costumbres en Hispanoamérica, al editar su *Periquillo Sarniento,* creando el personaje del pícaro mestizo, crítico, mordaz y atrevido.

En medio de la lucha, se lograron avances en el campo democrático; los diputados insurgentes, perseguidos, sin techo y con hambre, concluyeron la Constitución de Apatzingán, que refleja una cultura política ilustrada y patriótica.

En el exterior, los agentes de la insurgencia novohispana prepararon una expedición en apoyo de la causa emancipadora. El padre Mier describía así el contexto en que el proyecto de Xavier Mina se hizo posible: "Este México es el que detiene a todos: el que obsta para que las demás partes de América que tienen en Londres sus ministros obtengan el reconocimiento… todos sus votos se dirigen hacia la libertad de México, sin la cual la del resto es efímera".

En 1817, la Nueva España no era ya ni la sombra del rico virreinato de 1810. Por todas partes se apreciaba la devastación, el abandono de los campos, el desabasto de las ciudades. El virrey don Juan Ruiz y Apodaca comprendió la necesidad de pacificar al país e indultó a unos 17 000 insurgentes. Xavier Mina, después de breves y sonados triunfos, fue aprehendido y fusilado el 11 de noviembre de 1817. Sin embargo, el clima político continuaba inestable; se conspiraba en los cafés, en las iglesias, en los conventos y en los hogares. Se conocían las acciones de Simón Bolívar, de José de San Martín, de Bernardo O'Higgins; se leían las obras de un publicista francés de moda: Dominique de Pradt. Este escritor veía inevitable la independencia de América española y proponía que se preparara una separación absoluta pero sin violencia. Sugería el establecimiento de monarquías constitucionales en América, modelo político en boga de las revoluciones liberales europeas.

En este clima de opinión nace un documento político que representaba la combinación de varias propuestas: las ideas ilustradas y reformistas del siglo XVIII, las tesis revolucionarias y liberales, las propuestas tradicionales y conservadoras; un documento conciliador que intentaba recoger las aspiraciones novohispanas manifestadas desde 1808 y a lo largo de la guerra civil de casi once años. Su autor fue Agustín de Iturbide, oficial de milicias en el ejército realista, originario de Valladolid, Michoacán, y pariente de don Miguel Hidalgo y Costilla.

No es coincidencia encontrar entre simpatizadores del Plan de Iguala a criollos autonomistas, a conspiradores de Querétaro, a insurgentes o a los sobrevivientes de la expedición de Mina y a ex realistas. El Plan de Iguala, conocido también como Plan de las Tres Garantías, defendía la unión, la religión y la independencia; tres valores anhelados por los novohispanos. Para simbolizar las tres garantías se creó una bandera tricolor: el color verde significaba la independencia, el blanco, la religión y el rojo, la unión. Desde aquel día, la patria mexicana se representa por esta enseña tricolor. La mañana del jueves 27 de septiembre de 1821, la ciudad de México presenció la entrada triunfal del Ejército Trigarante.

La población se desbordó en manifestaciones de júbilo y reinó la alegría. Iturbide dirigió al pueblo estas palabras: "Mexicanos, ya estáis en el caso de saludar a la patria independiente… ya sabéis el modo de ser libres; a vosotros os toca señalar el de ser felices".

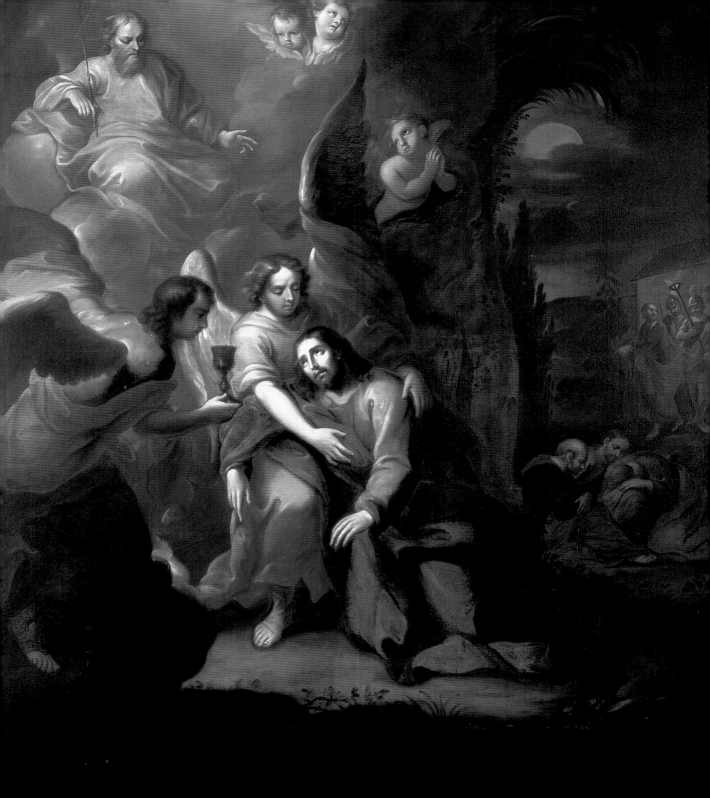

Miguel Cabrera
Cristo consolado por los ángeles [2]

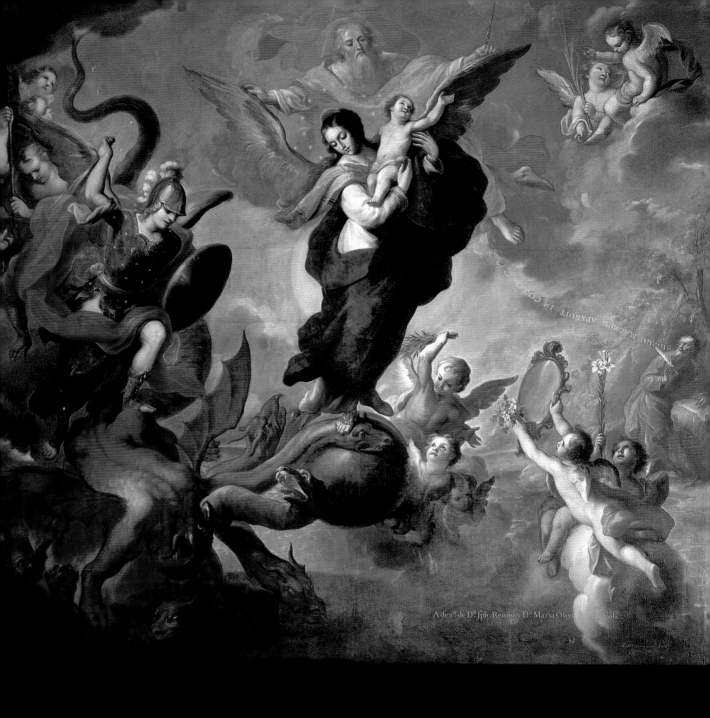

SIGNUM MAGNUM APARUIT IN COELO

A devⁿ de Dⁿ Jph Reaño y Dª Maria Oliv...

...iguel Cabrera
...gen del Apocalipsis [3]

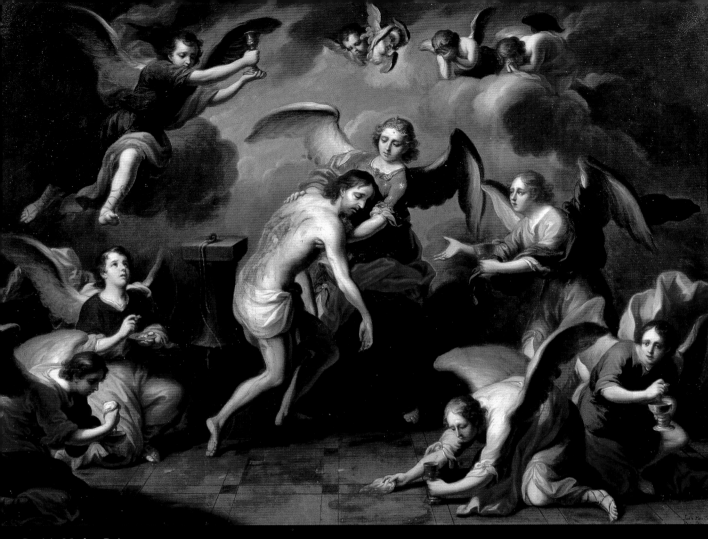

Juan Patricio Morlete Ruiz
Cristo consolado por los ángeles [4]

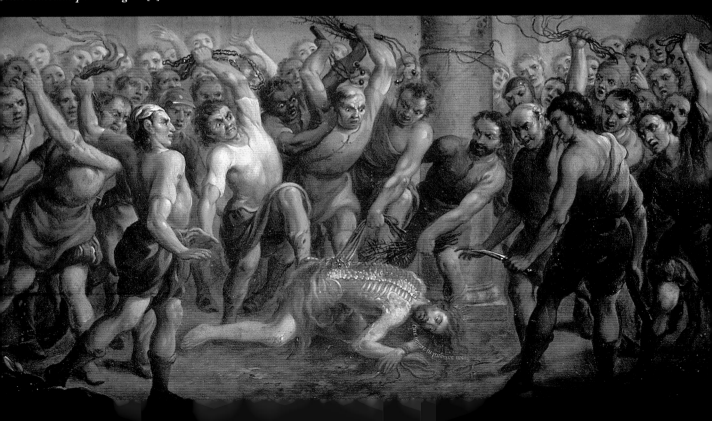

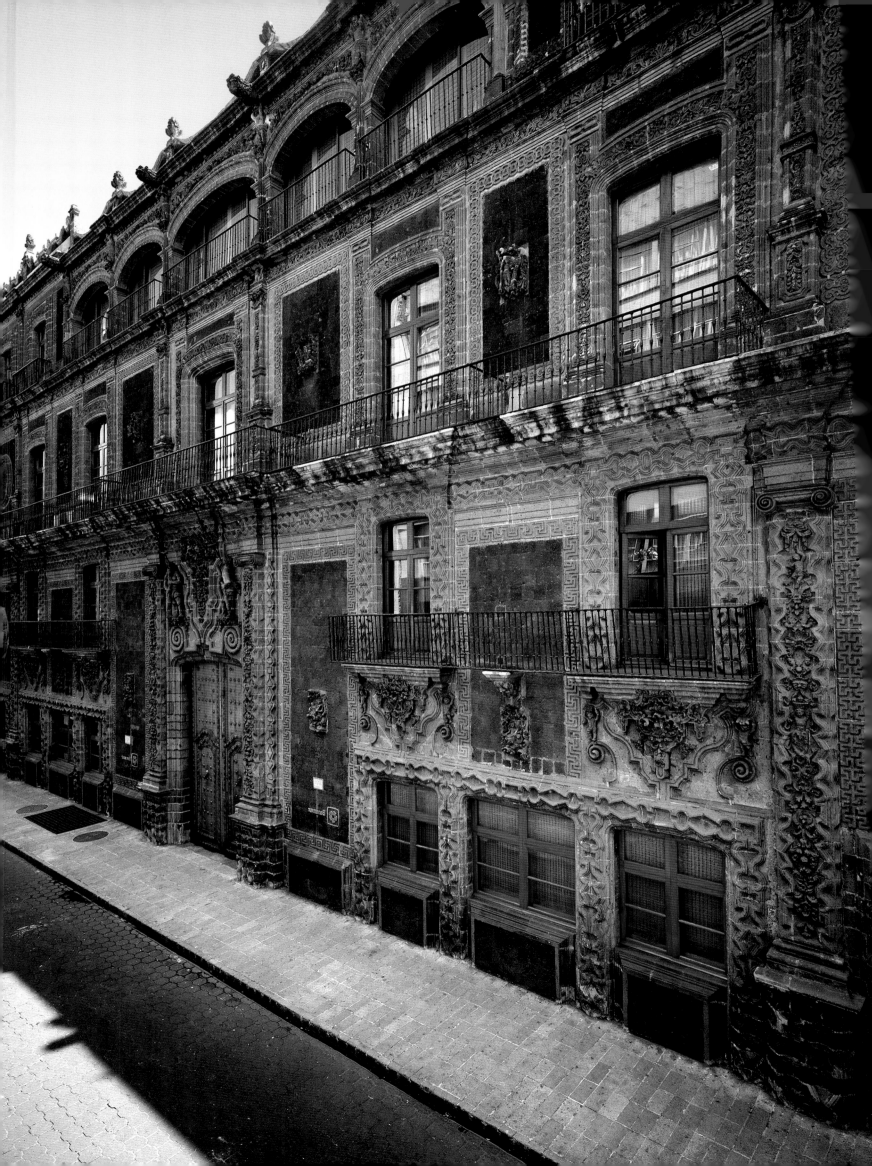

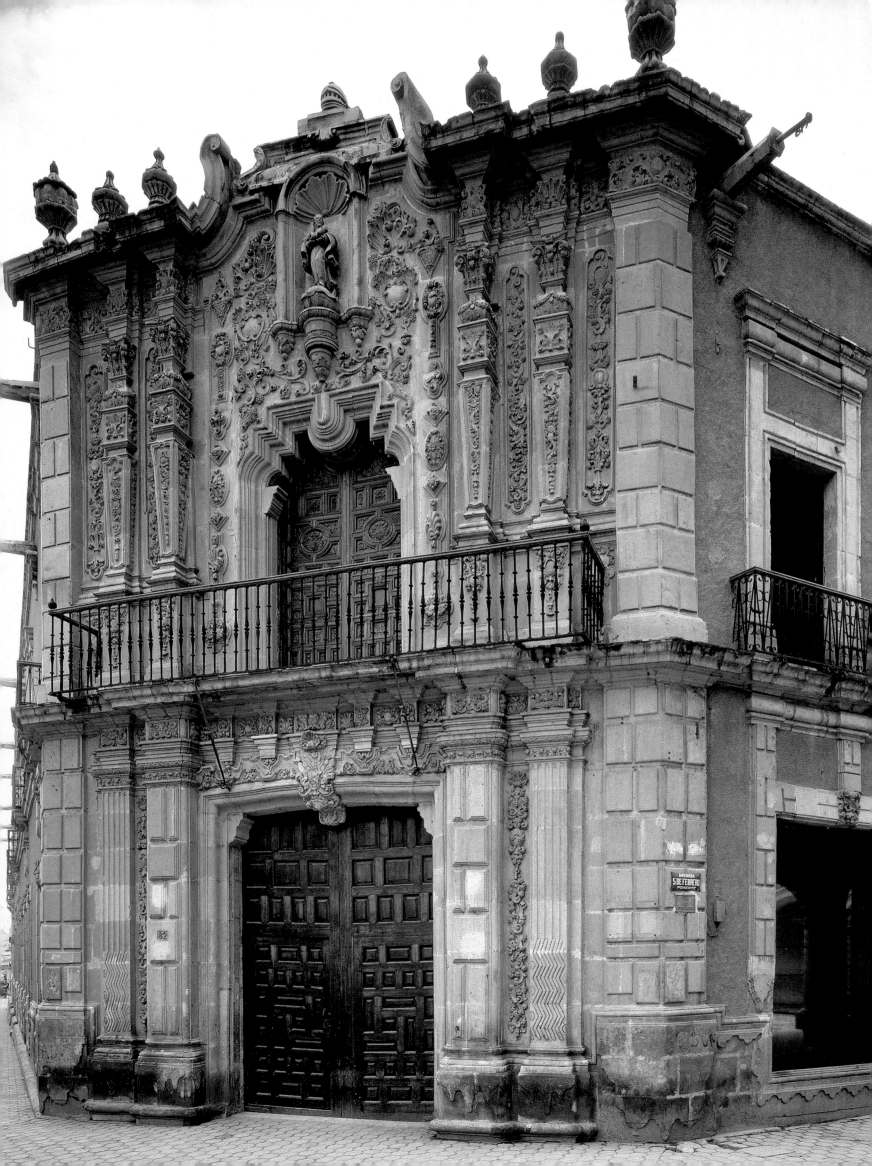

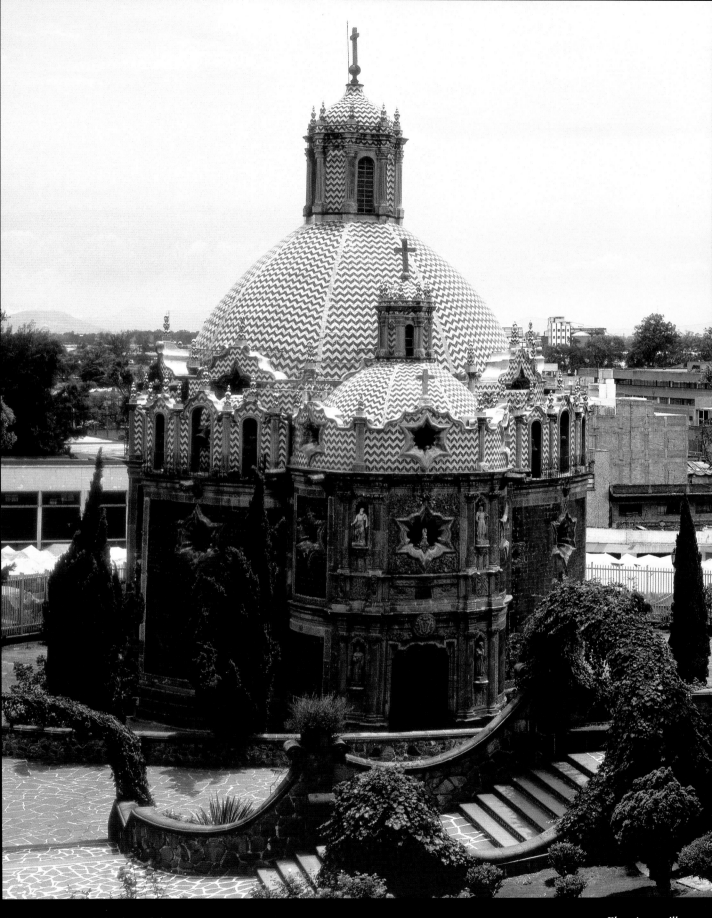

Casa del conde del Valle de Súchil
Durango, Durango [8]

El pocito, capilla anexa
a la antigua basílica de Guadalupe
Ciudad de México [9]

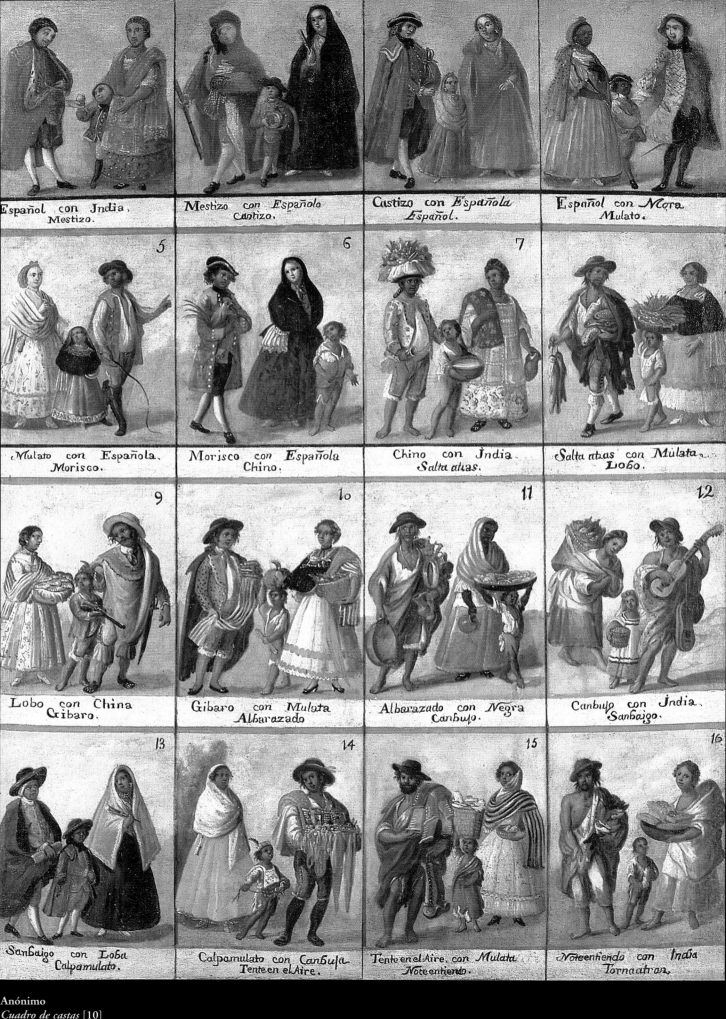

Español con India, Mestizo.

Mestizo con Española, Castizo.

Castizo con Española, Español.

Español con Mora, Mulato.

5

Mulato con Española, Morisco.

6

Morisco con Española, Chino.

7

Chino con India, Salta atras.

Salta atras con Mulata, Lobo.

9

Lobo con China, Gibaro.

10

Gibaro con Mulata, Albarazado.

11

Albarazado con Negra, Canbujo.

12

Canbujo con India, Sanbaigo.

13

Sanbaigo con Loba, Calpamulato.

14

Calpamulato con Canbuja, Tente en el Aire.

15

Tente en el Aire, con Mulata, Noteentiendo.

16

Noteentiendo con India, Tornaatras.

Anónimo
Cuadro de castas [10]

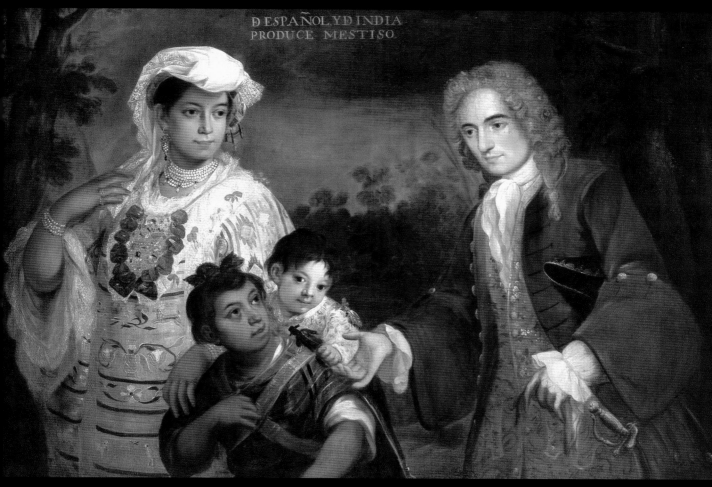

Juan Rodríguez Juárez, *De español y de india produce mestizo* [11]

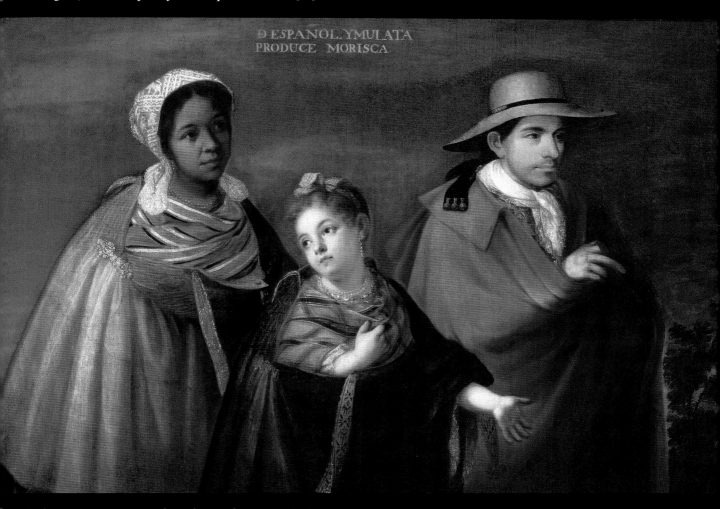

Juan Rodríguez Juárez, *De español y mulata produce morisca* [12]

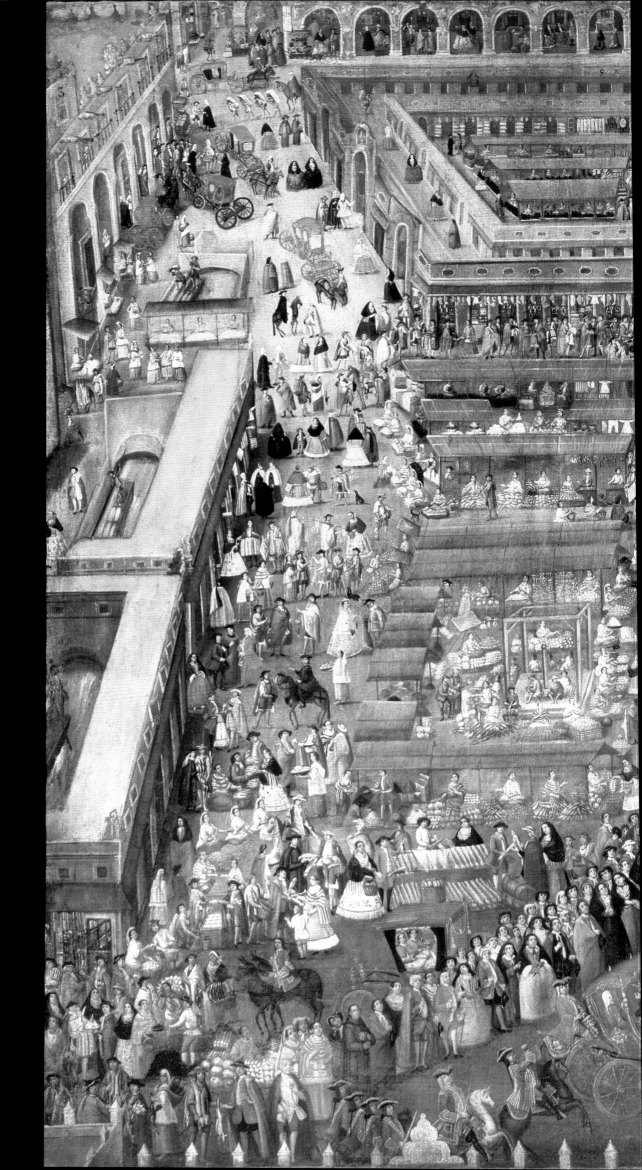

Octaviano D'Alvimar
*Vista de la plaza mayor de
México* [13]

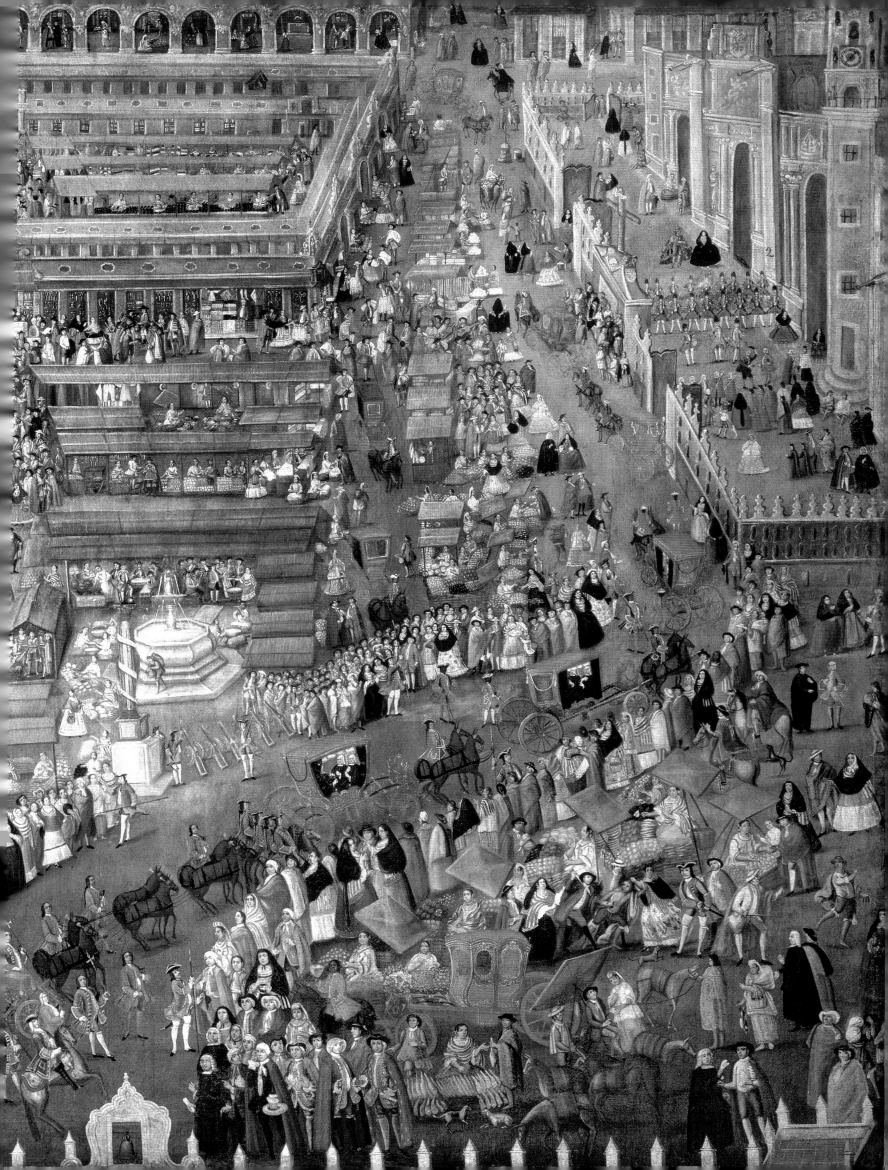

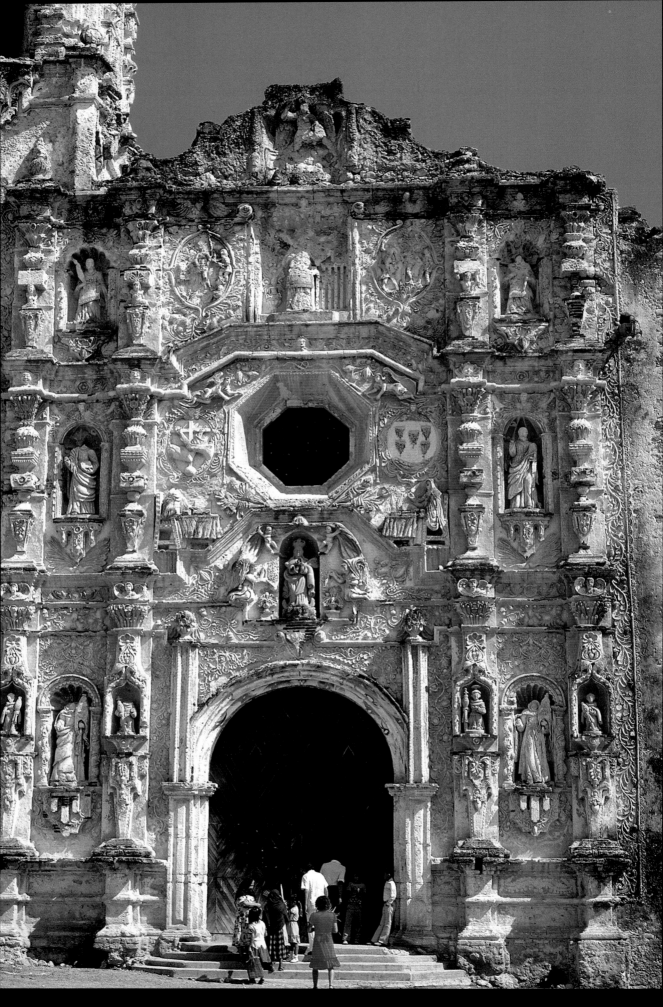

Misión de la Purísima Concepción
Landa de Matamoros, Sierra Gorda, Querétaro [14]

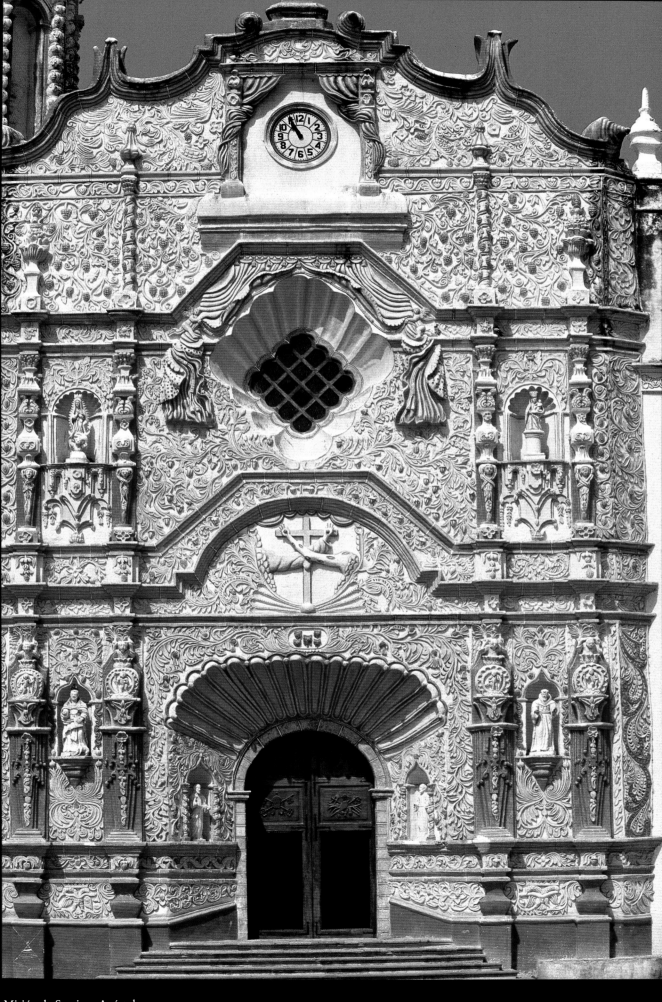

Misión de Santiago Apóstol
Jalpan de Serra, Sierra Gorda, Querétaro [15]

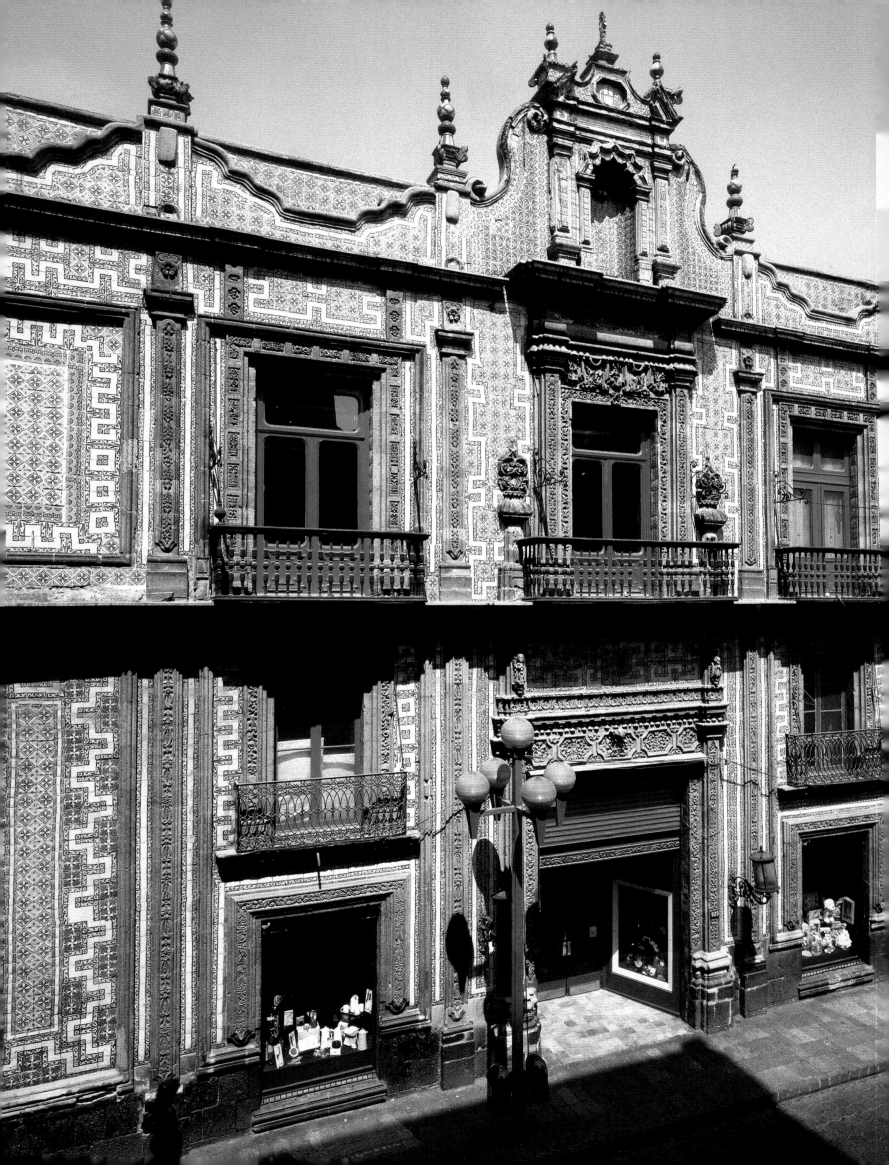

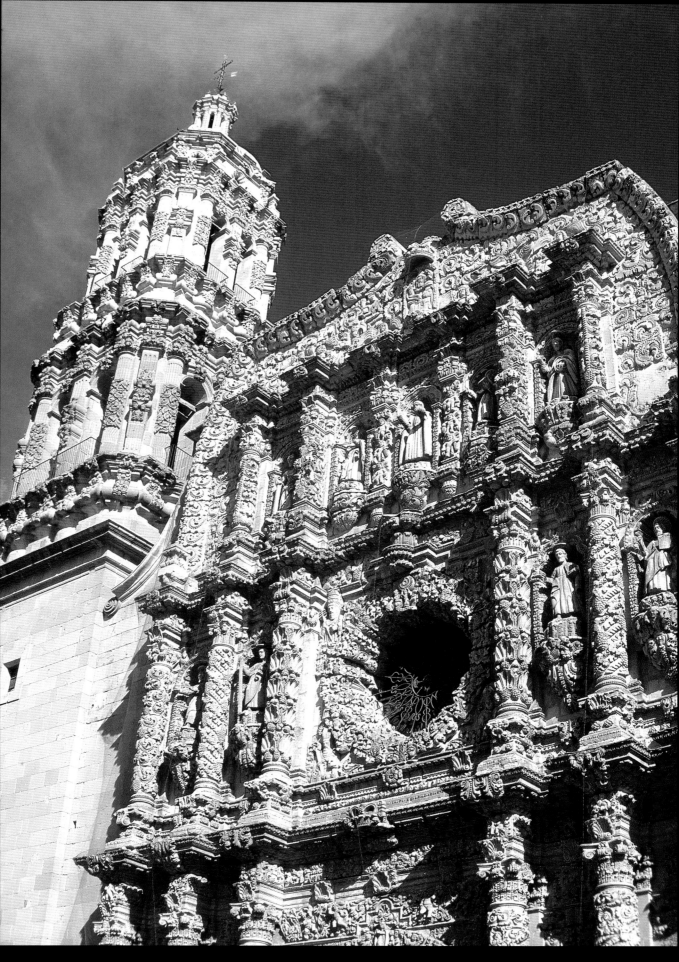

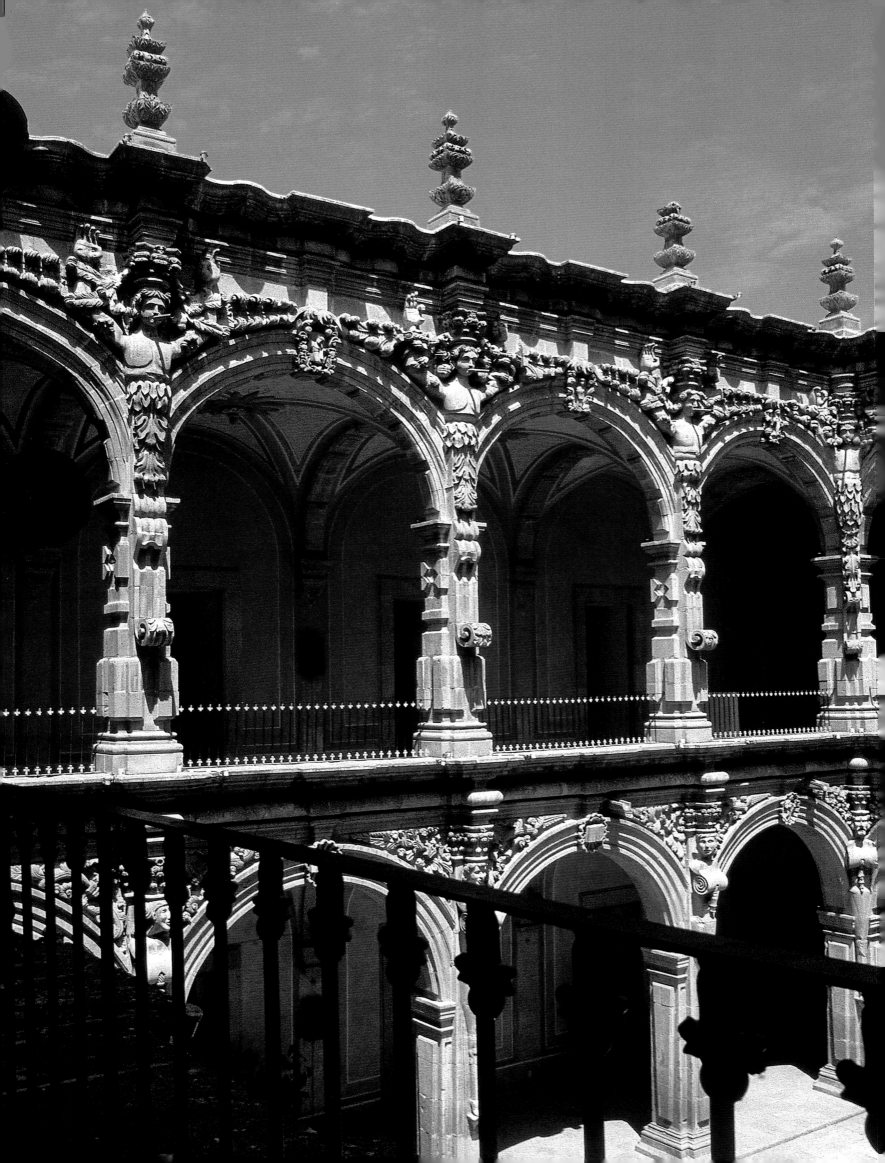

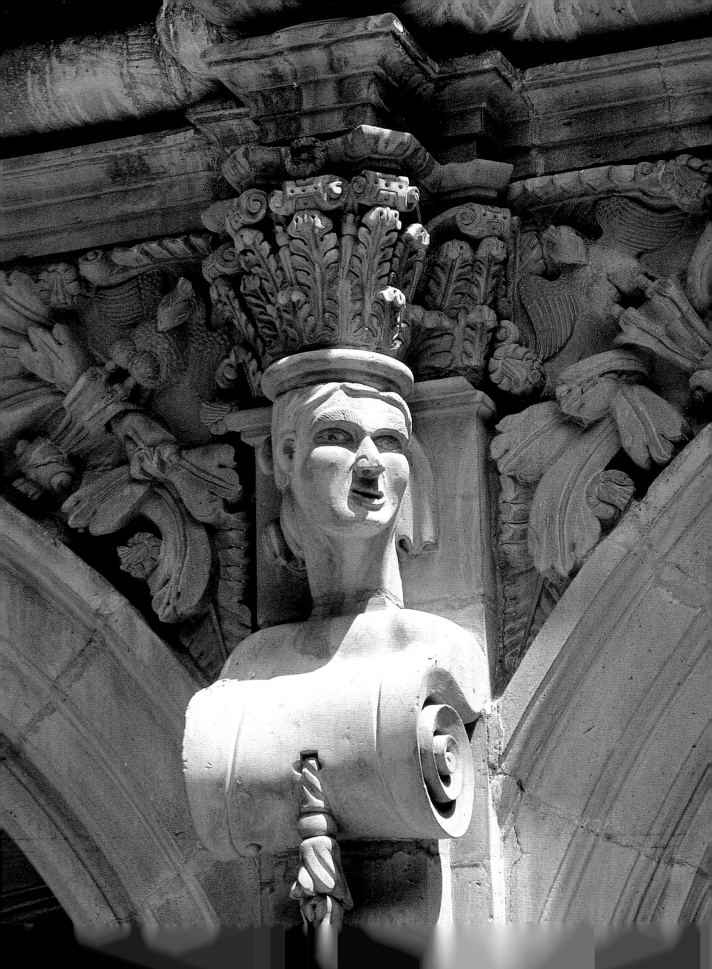

Rafael Ximeno y Planes
Retrato de don Manuel Tolsá [20]

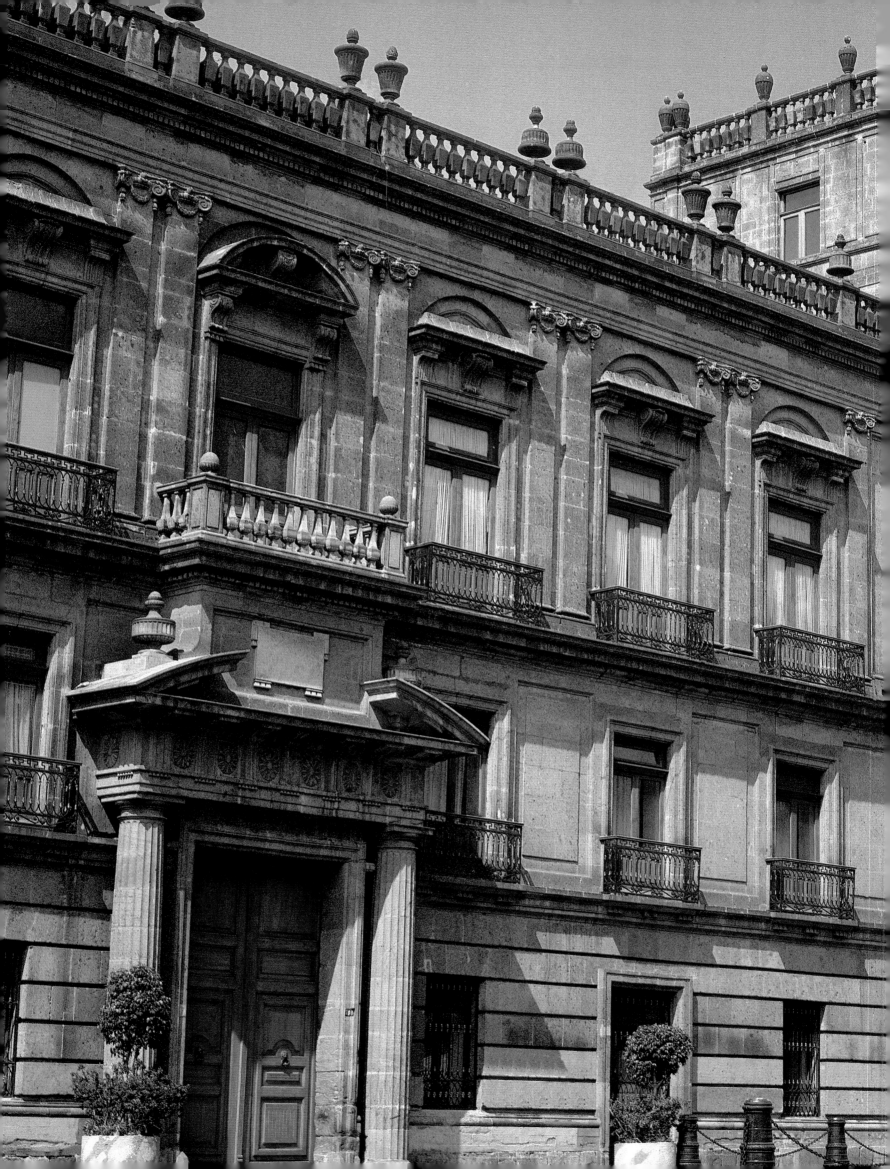

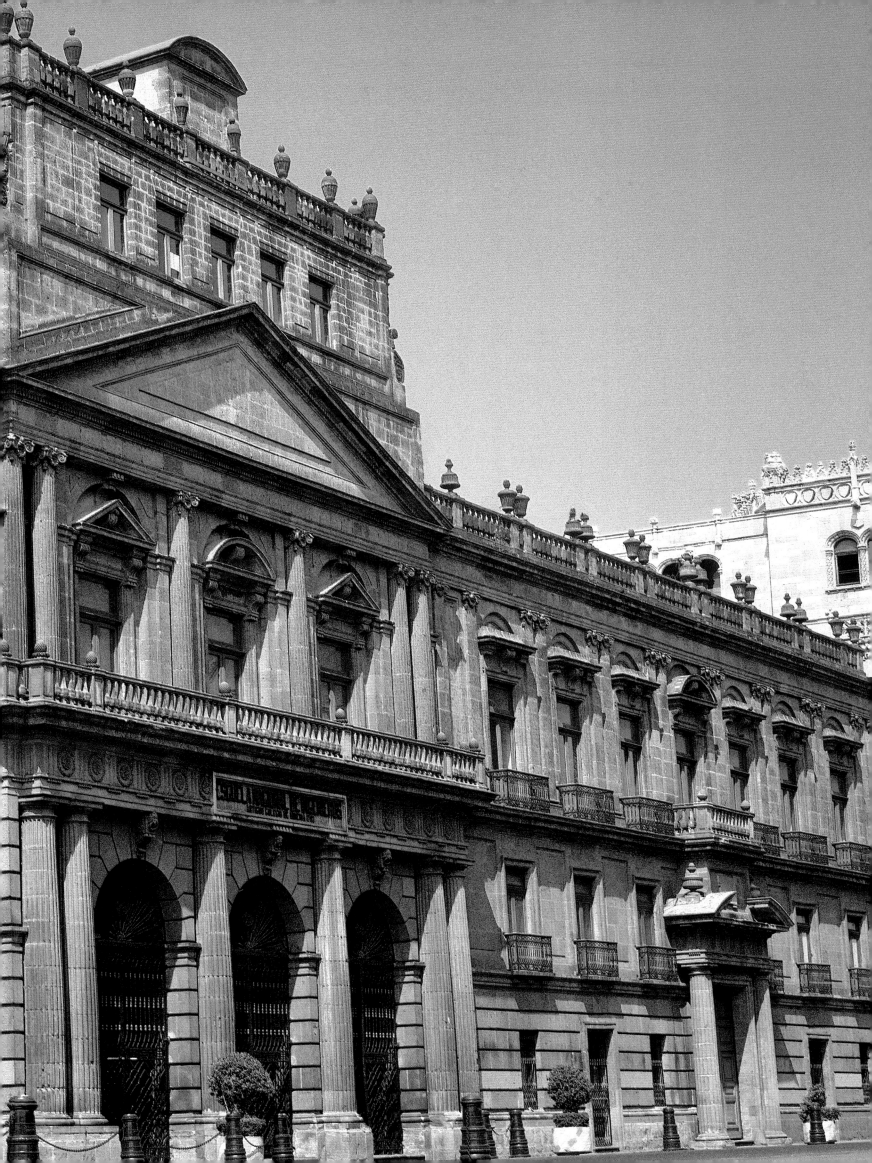

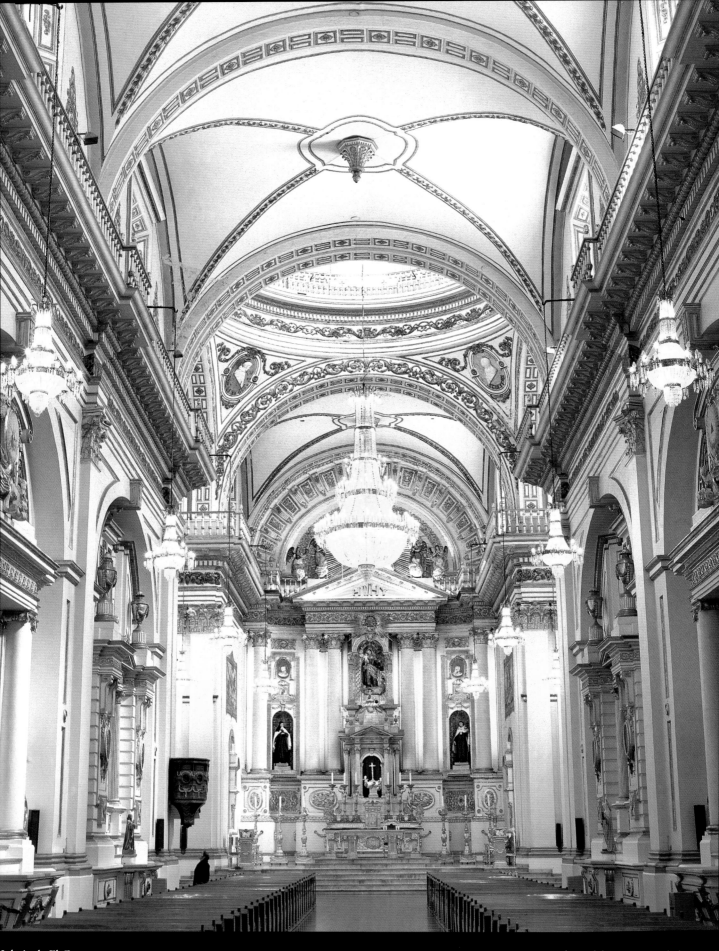

Iglesia de El Carmen
Celaya, Guanajuato [23]

Palacio del Mayorazgo de la Canal
San Miguel de Allende, Guanajuato [24]

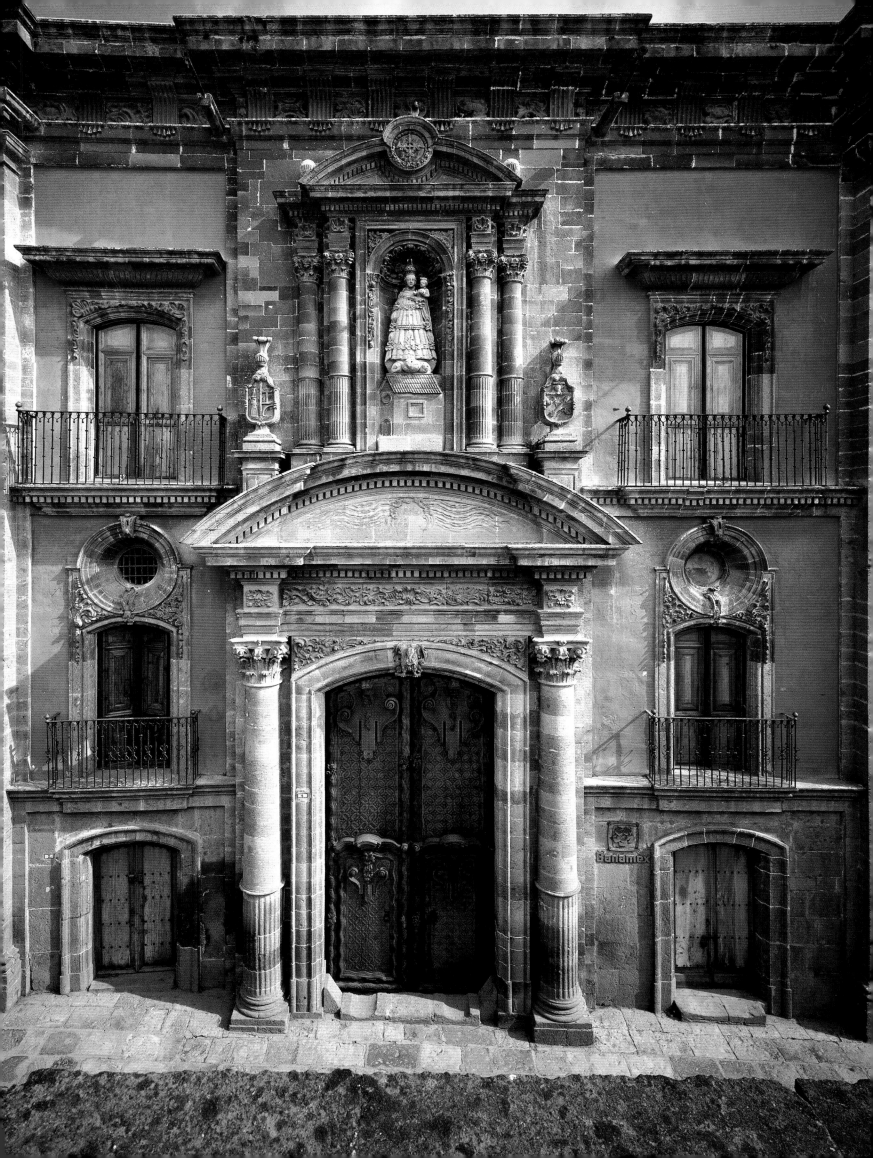

FORMACIÓN DE NUESTRA IDENTIDAD

Guadalupe Jiménez Codinach

Con la consumación de la Independencia, ondeando ya los colores que identificarían a la patria nueva, Iturbide integraba el primer gobierno civil: la Junta Provisional Gubernativa. Iturbide les ofreció obediencia como suprema autoridad establecida provisionalmente para regir a la nueva nación y les dijo: "Caminad pues, ¡oh padres de la patria! con paso firme y ánimo tranquilo, desplegad toda la energía de vuestro ilustrado celo, conducid al pueblo mexicano al encumbrado solio adonde lo llama su destino…"

Los 38 padres de la patria representan varias tendencias y sectores de la naciente sociedad mexicana. De ellos, siete eran eclesiásticos, catorce eran ex funcionarios, nueve nobles americanos, cinco militares, dos comerciantes y un hacendado.

El grupo heterogéneo que la formaba, verdadera síntesis de los diferentes actores del proceso emancipador, tanto del lado insurgente como del realista, se enfrentaba a la enorme tarea de construir una patria y dotarla de un sistema representativo de gobierno. Esta Junta se disolvió al elegirse el Primer Congreso Mexicano, que había inaugurado sus sesiones el 24 de febrero de 1822. Al rechazar los españoles la validez de los Tratados de Córdoba, el Congreso Constituyente, encabezado por el diputado Valentín Gómez Farías, propone a Iturbide como emperador con el nombre de Agustín I.

En ese momento México era el más extenso de los países hispanoamericanos, y en 1822 se amplió aun más, aunque por poco tiempo, al incorporársele las provincias centroamericanas. Dentro de un territorio de 4 665 000 kilómetros cuadrados vivían entonces unos 7 millones de habitantes. El imperio duró diez meses y posteriormente, en 1824, Iturbide fue fusilado al regresar al país sin conocer una ley que lo proscribía.

En 1822 reaparece en México el conde-espía-pintor Octaviano D' Alvimar, preso antes por las autoridades virreinales y acusado de ser agente de Napoleón I. Lograda la independencia se presentó D'Alvimar ante Iturbide solicitando ser nombrado Teniente General en el Ejército Mexicano. Rehusada su petición, el artista, despechado, tomó parte en una revuelta contra el Imperio, por lo que fue aprehendido y condenado a destierro perpetuo. Durante su prisión pintó dos obras, una de las cuales era una vista de la Plaza Mayor, la primera pintura ejecutada por un artista extranjero del México independiente. Retrata la plaza el 13 de agosto de 1822, día en que Iturbide fue a la Colegiata del Tepeyac a instituir la Orden de Guadalupe. En la escena vemos el regreso del carruaje imperial a Palacio. El artista, sin embargo, no es fiel al paisaje real. Elimina el edificio del Parián y la estatua de Carlos IV.

Los primeros dirigentes del México independiente fueron conscientes de la importancia de la educación para consolidar un proyecto de nación: José María Luis Mora, Lucas Alamán, Valentín Gómez Farías y otros muchos se preocuparon por fomentar la creación de escuelas y mejorar el sistema de enseñanza.

El texto original fue modificado para convertirlo en el guión televisivo, y posteriormente, para el texto de la presente edición.

En 1822 se fundó la Compañía Lancasteriana por pedagogos y benefactores. Era ésta una sociedad civil. Su éxito se basó en que no requería de grandes recursos económicos pues tenía un preceptor maestro bajo cuya tutela estaban diez alumnos que, a su vez, transmitían lo aprendido a los niños.

Lucas Alamán, por ejemplo, impulsó la creación del Museo Nacional y el primer decreto protector del patrimonio cultural de México, que en medio del desorden político y de la violencia fue víctima de numerosos robos y destrucciones.

Del entusiasmo del logro de la independencia surgió un alud de propuestas para constituir una nación modelo; sólo que la triste realidad se fue imponiendo a esta primera generación de mexicanos independientes: el país no era ya la rica Nueva España anterior a 1810, se encontraban ante una nación devastada no sólo por la guerra y su casi millón de muertos, sino por la inexperiencia de los nuevos dirigentes, la improvisación, la falta de los recursos más necesarios, la inquietud y creciente descontento social al no ver logrados sus anhelos de bienestar. Todos querían un empleo, un buen sueldo, un premio a su participación en la lucha emancipadora.

La devastación de la guerra afectó a la cultura. Ejemplo de ello es el teatro. Al terminar la guerra de independencia gran parte de la escenografía y el vestuario eran muy pobres y vetustos. La ciudad de México sólo contaba con dos teatros: el Principal, construido en 1753 en la calle del Colegio de Niñas (hoy Bolívar), y el de los Gallos, inaugurado en 1822. Sin embargo, para 1858 la capital de la República contaba con el Teatro de Iturbide. Quince años antes se había concluido el Gran Teatro Santa Anna, después llamado Nacional.

Las artes plásticas nacen a la vida independiente en medio de un academicismo de naturaleza neoclásica, implantado a fines del siglo XVIII y desarrollado en las primeras décadas del siglo XIX. Desde su fundación en 1781, la Real Academia de las Nobles Artes de San Carlos favoreció una vuelta al clasicismo, una voluntad secularizadora de los temas —menos religiosos y más mundanos— y el uso de nuevos materiales en las esculturas y monumentos, como el bronce, el mármol y el yeso.

La figura más representativa del academicismo fue Rafael Ximeno y Planes, a quien se le atribuye la creación en Nueva España de la pintura del retrato moderno, o sea, sin las leyendas y signos heráldicos que antes identificaban al personaje.

La Academia dejó de percibir donativos y la dotación real que le permitía subsistir. Pasarían 22 largos años hasta que Santa Anna decrete su reorganización y se le conceda el producto de una Lotería Nacional para cubrir sus gastos. Una vez reorganizada la Academia, ésta vuelve a traer destacados profesores de Europa como directores de las áreas de Pintura, Grabado y Escultura. Se envían seis jóvenes a perfeccionarse en el viejo continente y se le concede al edificio de la Academia ser el primero de la capital en tener alumbrado de gas.

Entre los becarios está Juan Cordero, pintor cuya obra resultó un espejo del agitado siglo XIX. En 1845 le otorgaron una beca para estudiar en la Academia de San Lucas, en Roma, desde donde envió pinturas de gran mérito, como el *Retrato de los escultores Tomás Pérez y Felipe Valero*, y el de *Los hermanos Agea*, jóvenes estudiantes también becados en Italia y que estaban proyectando un monumento a la independencia, remarcando su carácter mexicano y nacionalista. Juan Cordero realizó también un conocido retrato de Dolores Tosta de Santa Anna en Palacio Nacional, de acuerdo a los cánones idealistas de la representación.

A partir del 1848 la Academia organiza exposiciones anuales, José Bernardo Couto es nombrado director poco después, y a él se debe una conciencia del valor del arte virreinal, así como el impulso a una nueva escuela local de pintura. Los artistas catalanes Manuel Vilar y Pelegrín Clavé llegaron a México en 1846 con el objeto de reestructurar los estudios de la Academia. Ambos artistas lograron crear una escuela mexicana de pintores y escultores de gran calidad.

Las pinturas de Pelegrín Clavé y sus alumnos se caracterizaron por el dramatismo que le imprimen a temas bíblicos, mitológicos e históricos. Se pintan pasajes de la vida del "pueblo

escogido", Israel, sus sufrimientos y su lucha constante con pueblos enemigos. Para el historiador Fausto Ramírez, estos temas reflejan las circunstancias tan difíciles vividas por la nación mexicana después de consumada la Independencia. La accidentada vida del pueblo judío se equipara con la del México sometido a duras y amargas pruebas.

Las pinturas de esta primera época del México independiente se enmarcan también en el movimiento cultural conocido como Romanticismo. Predominan en él la preferencia por lo individual sobre lo social, el culto a la naturaleza, el dominio de la imaginación y de la sensibilidad sobre la razón, la nostalgia por el pasado y el deseo de libertad. El romanticismo en el arte y la literatura, y el nacionalismo en política, acompañan a la nueva nación en sus primeros pasos. Se fomentaba la fantasía, la ensoñación, el capricho, los gestos desmesurados, los matices coloridos y violentos, lo sublime y lo grotesco. Otra vertiente del romanticismo en la cultura mexicana fue la pintura de paisaje, consolidada en la Academia de San Carlos por Eugenio Landesio, italiano llegado a México en la segunda mitad del siglo.

En la escultura, el maestro catalán Manuel Vilar fomentó la creación de personajes de la historia patria, como Moctezuma II y Agustín de Iturbide. Vilar era natural de Barcelona y trabajó con empeño en su nueva patria: renovó los estudios de la Academia, formó un grupo de alumnos sobresalientes como Martín Soriano, Felipe Sojo, y uno de los más distinguidos, Miguel Noreña. Un buen ejemplo de la obra de Vilar es la estatua de Cristóbal Colón.

Herederos de las expediciones ilustradas de Alejandro de Malaspina y del Barón de Humboldt, artistas europeos arriban a tierras mexicanas a partir del logro de la independencia. Les atraía de México la novedad, la belleza natural, la diversidad de climas, fauna y flora, la variedad étnica y también el interés económico, la curiosidad científica o simplemente el deseo de aventura.

Muchos otros artistas viajeros dejaron su impronta en el quehacer artístico. Daniel Thomas Egerton, Jean Baptiste Louis (Barón Gros) y Edouard Pingret, entre otros, legaron un registro de los paisajes y tipos nacionales de excelente calidad artística, como se puede constatar en la obra de Daniel Thomas Egerton. Este artista británico llegó a México en 1834 y visitó varias regiones de nuestros país. Seis años después publicó una serie de vistas de ciudades mexicanas como Guadalajara, Veracruz, Puebla, Zacatecas y la capital.

En su obra se muestra como paisajista de gran talento, refinado y sensible. En una síntesis notable por su dinamismo y exactitud, expresó la inmensidad del paisaje, la riqueza de su fauna y su flora, la diversidad étnica y social de sus pobladores, su indumentaria, y sus costumbres.

La pintura mexicana de estos años refleja claramente las preocupaciones de los mexicanos, agobiados por la precaria situación económica, la inestabilidad política constante, las invasiones y humillaciones sufridas por México. Felipe Gutiérrez, en *El juramento de Bruto* muestra a Lucrecia, violada por el poderoso, y a sus familiares, quienes han jurado vengar la afrenta y liberar a la patria de la tiranía.

Rafael Flores, en *La Sagrada Familia,* desde otra perspectiva, prevé los quebrantos que ocasionará al país la guerra de Reforma que siguió a la proclamación de la Constitución de 1857, y lo refleja con la cara angustiada de la Virgen que contempla la cruz que le presenta su hijo Jesús. En su cesto de costura se ve un paño tricolor, símbolo de la patria a la que le esperaban grandes amarguras.

En contraste con las pinturas academicistas y románticas, la creatividad popular describe en hermosos y originales trabajos los sucesos, personajes y tradiciones populares. *Esta es la vida*, obra de un artista anónimo, refleja un espléndido cuadro de costumbres tan sabroso como los manjares de la *Cocina Poblana,* atribuidos al pintor costumbrista Agustín Arrieta.

Antes que la Academia promoviera el realismo en la pintura, Agustín Arrieta dio gran importancia a bodegones, naturalezas muertas y escenas de la vida cotidiana. En sus obras brilla el dibujo y la composición, la variedad de objetos, plantas y animales, la calidad perfecta de los cristales y de la porcelana. Sin un aparente mensaje detrás de la composición, sus bodegones son emblemáticos del colorido y la sustancia de la mexicanidad, que entra entonces, y so-

bre todo en provincia, en una fase definitoria ante los embates del extranjero y por comparación con el mundo de su tiempo.

Otros pintores de provincia, como el jaliciense José María Estrada, muestran otro tipo de vida menos agitado que el de la capital. *La niña de la muñeca* de Estrada refleja paz, suavidad y ternura. Para 1859 aparece en la pintura el tema del ferrocarril, signo del progreso de una nación. El tren de la Villa de Guadalupe a la ciudad de México fue el primer tramo del ferrocarril México-Veracruz. Esta presencia de la negra locomotora y sus pintorescos carros se aprecian en *La Colegiata de Guadalupe* (*El tren de la Villa*) pintado por Luis Coto.

Una de las pocas obras de arquitectura religiosa de este periodo es la cúpula del templo de Santa Teresa la Antigua, construida por Lorenzo de la Hidalga en 1856. De 1859 a 1863 se paraliza la construcción de obras de tipo religioso debido a la reforma liberal. Empero, de la Hidalga construyó muchas otras de carácter civil, como el Teatro Santa Anna, residencias en la calle de Palma, la cárcel de Belén y multitud de proyectos de monumentos, hoteles, penitenciarías y edificios públicos, los cuales se quedaron en el papel. Recuerdos de un México que no podía llevar a cabo más que una pequeña parte de lo que los mexicanos soñaban con hacer, para verlo próspero y a la altura de las naciones "cultas" del planeta.

Entre las innovaciones del siglo, al dibujo, que desde antaño era un instrumento eficaz de transmisión de conocimientos, se sumó, en 1826, la aplicación de la técnica litográfica poco antes inventada en Alemania. El dibujo sobre la piedra o litografía permitió la rápida multiplicación de las imágenes, y por lo tanto la posibilidad de transmitir el conocimiento a un mayor número de personas. Sería este arte el encargado de reflejar la azarosa vida del siglo XIX mexicano.

Claudio Linati, nacido en Parma en 1790, había introducido la litografía en México. Inició un semanario sabatino titulado *El Iris*, en cuyo primer número, en 1826, se incluye un figurín femenino en litografía a color ejecutada por Linati. Ese mismo año, las críticas de *El Iris* a las dictaduras y a la guerra ocasionaron que el italiano fuera considerado persona *non grata* y expulsado de México.

Dos años más tarde, Linati publica en Bruselas su obra *Trajes civiles, militares y religiosos de México*, en donde se prefigura la pintura costumbrista de los años posteriores. Las 48 láminas de la obra representan un verdadero catálogo de los tipos más populares del México independiente: el indigente, el seminarista, el escribano público o evangelista, el soldado raso, el oficial, las tortilleras, el aguador, el carnicero, el guardia civil, el cochero.

Uno de los usos más populares de la litografía tuvo lugar en la prensa periódica. Es sorprendente la temprana utilización de este arte en México, si se compara con el uso que se hizo de él en el continente europeo. *El Mosaico Mexicano*, por ejemplo, como revista de divulgación, retrata la vida cultural de las primeras décadas de la nación independiente. Su forma es semejante a las publicaciones inglesas, francesas y españolas de la época, quizá porque casi todos los textos se obtenían de revistas de estos países. Pero ya en el segundo tomo aparecieron artículos de historia, literatura y ciencia escritos por extraordinarios mexicanos como Carlos María de Bustamante, Guillermo Prieto, Bernardo Couto, Manuel Orozco y Berra y José Joaquín Pesado.

Atrás quedaba el énfasis de épocas anteriores en asuntos religiosos y políticos. Ahora centraban su atención en los nuevos descubrimientos de la ciencia y las artes, los hechos históricos más notables, los fenómenos naturales, los procedimientos agrícolas, las descripciones de lugares célebres del mundo, viajes y biografías de hombres destacados. Anunciaban también poesías puramente mexicanas.

Otra revista, *El Museo Mexicano*, continuó la obra del *Mosaico*. Los fundadores de *El Museo Mexicano* fueron Manuel Payno y Guillermo Prieto, representantes de la generación de jóvenes nacidos en medio de la guerra de independencia y cuya labor como literatos, funcionarios de gobierno, diplomáticos y periodistas sentó las bases de la cultura nacional decimonónica.

A partir de 1836 surge un grupo de poetas y escritores reunidos en la Academia de Letrán y en el Liceo Hidalgo. Pertenecían al movimiento romántico, que al decir de Víctor Hugo era "el liberalismo en la literatura". Se incluyen en este grupo José Joaquín Pesado, Fernando Calderón, Ignacio Ramírez *El Nigromante*, Ignacio Manuel Altamirano y Vicente Riva Palacio. Rescatan al pasado y le dan una función política, ya que casi todos ocuparon puestos públicos de importancia. Entre las obras de historia más destacadas del periodo sobresalen los trabajos de Carlos María Bustamante, Lorenzo Zavala, José María Luis Mora y Lucas Alamán.

Se templan en las guerras e invasiones de potencias extranjeras y, como escribía Ignacio Ramírez, *El Nigromante*, se angustian ante la debilidad de la patria embestida por la ambición de naciones tan poderosas como Francia, España e Inglaterra, y particularmente los Estados Unidos. "¿Seremos nosotros el modelo de los humanos débiles?", preguntaba dolorido *El Nigromante*.

Es en este contexto de amenaza continua desde el exterior, de violencia a flor de piel, de inestabilidad interna y zozobra en las familias, en el que entienden las estrofas del Himno Nacional Mexicano estrenado en 1854, con letra de Francisco González Bocanegra y música de Jaime Nunó: "Patria, patria, tus hijos te juran exhalar en tus aras su aliento, si el clarín con su bélico acento, los invita a lidiar con valor. ¡Para ti las guirnaldas de oliva, un recuerdo para ellos de gloria, un laurel para ti de victoria, un sepulcro para ellos de honor!"

La patria, debilitada y mutilada en su territorio, tiene, sin embargo, energías suficientes para dar vida a una constelación de intelectuales, literatos, hombres de estado, científicos, maestros y artistas que se sobrepusieron a las amargas experiencias que les tocó sufrir y recobraron para la posteridad la identidad nacional.

La Academia de la Lengua y la de Historia fueron creadas por orden del gobierno en 1835, y ambas sufrieron tropiezos y fueron reestablecidas en 1854. En 1839 se formó la Sociedad de Geografía y Estadística. También existe un progreso médico-científico. En estos años se fundan nuevos centros de asistencia social. En 1842 se crea el Consejo de Salubridad para vigilar la enseñanza de la medicina, para fomentar los estudios de higiene, difundir la vacuna contra la viruela, para visitar los establecimientos de beneficencia, proponer una política sanitaria y formar un código sanitario para toda la República. En 1833 se había fundado el Establecimiento de Ciencias Médicas. Francisco Montes de Oca crea nuevas técnicas operatorias, y en 1845 el Dr. Matías Béistegui introduce la práctica de la transfusión de sangre y se inicia el uso de agujas hipodérmicas.

Guillermo Prieto y Casimiro Castro, uno literato y el otro artista gráfico, hicieron la crónica de ese México. La realidad se refleja vitalmente en la obra plástica del segundo. Casimiro Castro nace cerca de la capital en 1826. Él y la nación crecerán juntos y compartirán los traspiés de la primera infancia, el optimismo de la adolescencia, desarrollarán la creatividad y la energía de la juventud, saborearán los gozos y el acíbar de las penas de la madurez y la prematura vejez.

En 1846 Casimiro Castro hace la litografía del mapa panorámico del puerto de Veracruz dibujado por Francisco García. Es un mapa o "vista de pájaro", como se les llamaba a estos dibujos que se hacían desde un globo aerostático. No era fácil hacer perspectivas de cada calle, esbozar los edificios, árboles, monumentos y otros detalles. En el dibujo de Veracruz se destacan 17 edificios y sitios importantes. Se observa una estación de ferrocarril, una plaza de toros y un volcán en actividad.

Las ascensiones aerostáticas eran motivo de gozo para los mexicanos. En 1840, el europeo Guillermo Eugenio Robertson y el mexicano León Acosta asombraron a la multitud con su osadía; pero el más famoso aeronauta de ese siglo fue, sin duda, don Joaquín de la Cantolla, que por más de 50 años divirtió gratuitamente al pueblo con sus globos de manta y canastilla de mimbre, y con los tremendos porrazos que recibía de vez en cuando en sus atrevidas piruetas.

Casimiro Castro y sus contemporáneos se templaron en la adversidad. Castro retrata la ciudad de México como era: antes y después de ser destruida por asonadas y guerras, antes y después de la secularización y desamortización de templos y conventos, antes y después de su

crecimiento urbano, de su incipiente industrialización y de la revolución tecnológica sufrida en el transporte, en la iluminación, drenaje, desagüe y urbanización de la capital.

En 1855-1856 se publica la obra *México y sus alrededores*. En ella Castro y sus colegas dejaron treinta y ocho testimonios gráficos de la ciudad de México y su entorno, en láminas difícilmente superadas hoy en día. Puede decirse que *México y sus alrededores* es en verdad una fiesta visual acompañada de una fiesta de la escritura. Los textos son de varios intelectuales destacados de la época. Los pies de ilustración son trilingües, en el centro español, a la izquierda en inglés y a la derecha francés, en respuesta a la creciente presencia de comunidades de extranjeros en el país.

En *La Villa de Guadalupe tomada en globo* se reproduce con fidelidad las aglomeraciones para visitar a la Virgen del Tepeyac; se percibe cómo la fe y la piedad popular seguían vivas, a pesar de los embates de una secularización galopante que se aprecia en los cambiantes nombres de los establecimientos comerciales, antes con títulos de acendrada religiosidad, ahora mundanos como El Progreso, La Locomotora, La Concordia, La Fama.

El progreso, nuevo valor en boga, se reflejaba en cambios tan cotidianos como en el nuevo nombre del café virreinal de Veroli. Ahora éste se había transformado en un café con una fonda en los altos, bajo el rimbombante título de *Sociedad del Progreso*. Sus parroquianos, los "cabezones" o intelectuales de la época, le llamaban simplemente Café El Progreso, y allí se daba cita lo más granado de la intelectualidad mexicana, poetas, escritores, periodistas, novelistas y artistas. Se notaba un cambio en las costumbres: el ciudadano decimonónico pasaba más tiempo en el café, en la fonda y en la antigua almuercería, que ahora se nombraba "restaurante", al estilo francés. El varón, no tanto la mujer, vivía largas horas en espacios públicos y menos tiempo que antes en el hogar y en la iglesia.

Artistas y escritores buscaban afanosamente dar identidad a sus paisanos. En 1855 se publica *Los mexicanos pintados por sí mismos,* cuyo título indica el rechazo a dejar que los viajeros y escritores extranjeros sean los únicos que describan al pueblo mexicano. Las litografías son creaciones de Hesiquio Iriarte y los textos de Hilarión Frías y Soto, Niceto de Zamacois, Juan de Dios Arias e Ignacio Ramírez.

¡Cómo olvidar estos actores de la vida nacional que desfilan por las páginas de esta obra graciosa y profunda!: el aguador, un verdadero Neptuno doméstico, comedido, entregado al trabajo, con su chochocol a la espalda y sus zapatos lodosos, que adorna su fuente el día de la Santa Cruz, tira cohetes y oye música toda la noche; la chiera, fugaz como una mariposa pues aparece sólo en cierta época del año, en la cuaresma; su oficio es refrescar a los paseantes y cantar dulcemente, en medio de su puesto adornado de flores y ramas: "Chía, horchata, limón, piña, tamarindo, ¿qué toma usted, mi alma?" El evangelista, escribiente de condición humilde que compone misivas de amor, de pésame, o de lo que "mande su mercé". El sereno, que dadas las 10 de la noche se dedica a vigilar las calles y a prender los faroles. La china, fresca y linda criatura retratada en el siguiente verso:

Encarnado zagalejo
banda con fleco de plata
cintura delgada, chata
y ojos de ofender a Dios.

Perla de los barrios, alma de los fandangos, versión de maja española que no conoce los afeites y artificios, el corsé y los coloretes; aseada, con su falda de castor encarnada y aplicaciones de seda amarilla o verde, su blanca blusa bordada y su faja de vivo color, que calza zapatos de raso y luce un rebozo de bolita, con ojos que brillan como las lentejuelas y chaquiras de sus bordados, y dientes blancos como sus enaguas con puntas de encaje.

La estanquillera, vendedora de puros, cigarros y otros objetos del monopolio, magnífica conversadora que conoce el mundo, el corazón humano y la crónica de su barrio. El maestro de escuela, que enseña a los chicuelos "escritura con el carácter inglés, gótico y español".

A mediados del siglo la fotografía comenzó a popularizarse en México. Los daguerrotipos, el papel de plata, los químicos para revelar y las cámaras, llegaron principalmente de Francia. Uno de los primeros estudios fotográficos de la ciudad de México se abrió en la calle de Plateros. Antinoco Cruces y Luis Campa se instalaron en la azotea de un edificio para aprovechar mejor la luz natural. Allí hacían los retratos de damas distinguidas y caballeros de la alta sociedad.

Cruces y Campa tomaron fotografías a Maximiliano y Carlota, a Benito Juárez y a otros personajes sobresalientes de la época. En la composición de estos retratos se nota todavía la influencia de la Academia de San Carlos. Con el paso de los años, la fotografía llegó a todas las capas de la sociedad. De aquella época existen sutiles retratos de los tipos populares que habitaban en la ciudad. Un registro de la intervención francesa quedó plasmado en las fotografías de Maximiliano muerto y las del traje que llevaba cuando fue fusilado.

Entre 1858 y 1861 el país de estos pintorescos tipos nacionales vuelve a zozobrar y sufre una guerra civil entre hermanos. En 1859, el presidente Benito Juárez decreta las Leyes de Reforma, donde se establece la separación entre la Iglesia y el Estado, y los bienes del clero pasan a formar parte del patrimonio nacional.

Liberales y conservadores se disputan el poder con las armas. Vencidos los conservadores en 1861, aun no se reponía el pueblo de las pérdidas humanas y materiales cuando el presidente Juárez decretó la suspensión de pago de la deuda exterior, medida necesaria dada la penuria del erario. En octubre de 1861, Francia, Gran Bretaña y España acordaron exigir el pago bloqueando los puertos mexicanos. Francia aprovechó el conflicto para apoyar la creación del II Imperio Mexicano a solicitud de algunos políticos mexicanos conservadores. A la cabeza del Imperio estaría Maximiliano de Habsburgo.

El emperador, de educación liberal, impulsó la Academia de San Carlos y las ciencias recibieron apoyo del Imperio. En 1865 se publicó una obra, modelo en su género: la *Memoria de la Comisión Científica de Pachuca*, adscrita a la Comisión Científica de México formada en París el año de 1864.

Maximiliano y Carlota fueron benefactores de pintores y escultores mexicanos: nombraron como pintor oficial a Santiago Rebull, quien emprendió también la decoración de las terrazas del Castillo de Chapultepec con figuras de bacantes, delicadas y románticas. Por su mandato se abrió la primera galería histórica de México dedicada a los héroes de la Independencia. Petronilo Monroy pintó a Morelos y a Iturbide, Joaquín Ramírez a Hidalgo, Ramón Sagredo a Vicente Guerrero y José Obregón a Matamoros.

Los emperadores quisieron asemejarse a sus súbditos y se vistieron de chinaco con su jorongo y sombrero jarano, el emperador, y con mantilla y rebozo de seda la emperatriz. Pero todo fue en vano; el imperio de Maximiliano, como el de Iturbide, también acabó trágicamente. El 19 de junio de 1867, a las 6:30 horas de la mañana, fueron sacados del ex convento de Capuchinas de Querétaro tres prisioneros: el emperador Maximiliano, el general Tomás Mejía y el general Miguel Miramón. Moría el príncipe liberal que había querido ser mexicano con el apoyo del partido conservador y de las bayonetas de un ejército extranjero. ¡Extraña y trágica paradoja!

En 1867 termina la guerra civil. Triunfa la República liberal y con ella, la nación mutilada, invadida y escindida se recupera para los mexicanos. Quizá la lección más dolorosa de este periodo fue que una nación sólo sobrevive a los embates de la ambición de propios y extraños si tiene hijos que mantienen la fe y perseveran en la lucha diaria por construir una patria más justa, más digna y fraternal.

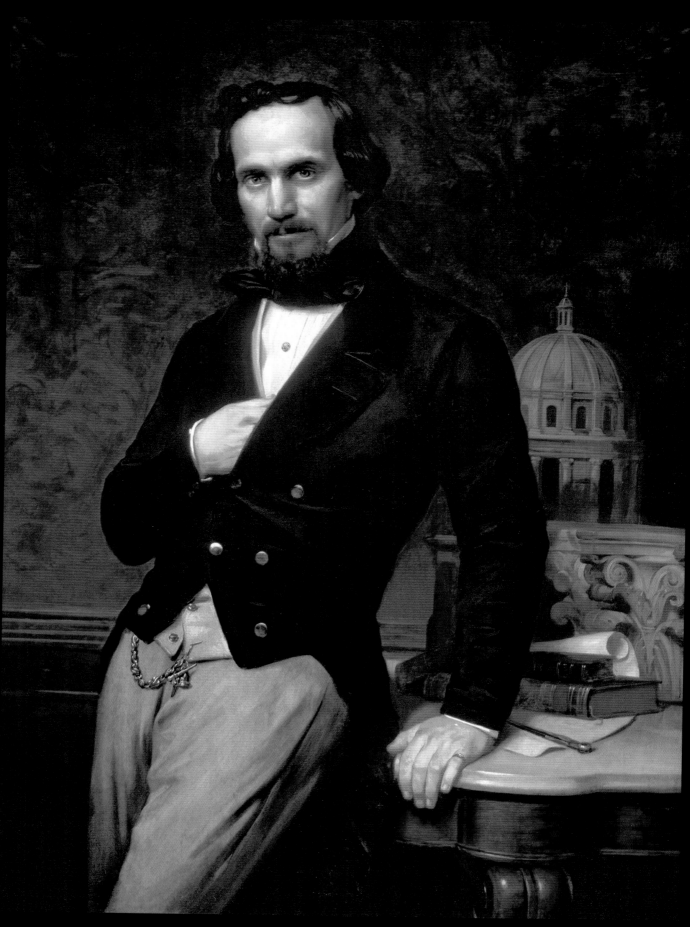

Pelegrín Clavé y Roque
Retrato del arquitecto Lorenzo de la Hidalga [1]

Juan Cordero
Retrato de Dolores Tosta de Santa Anna [2]

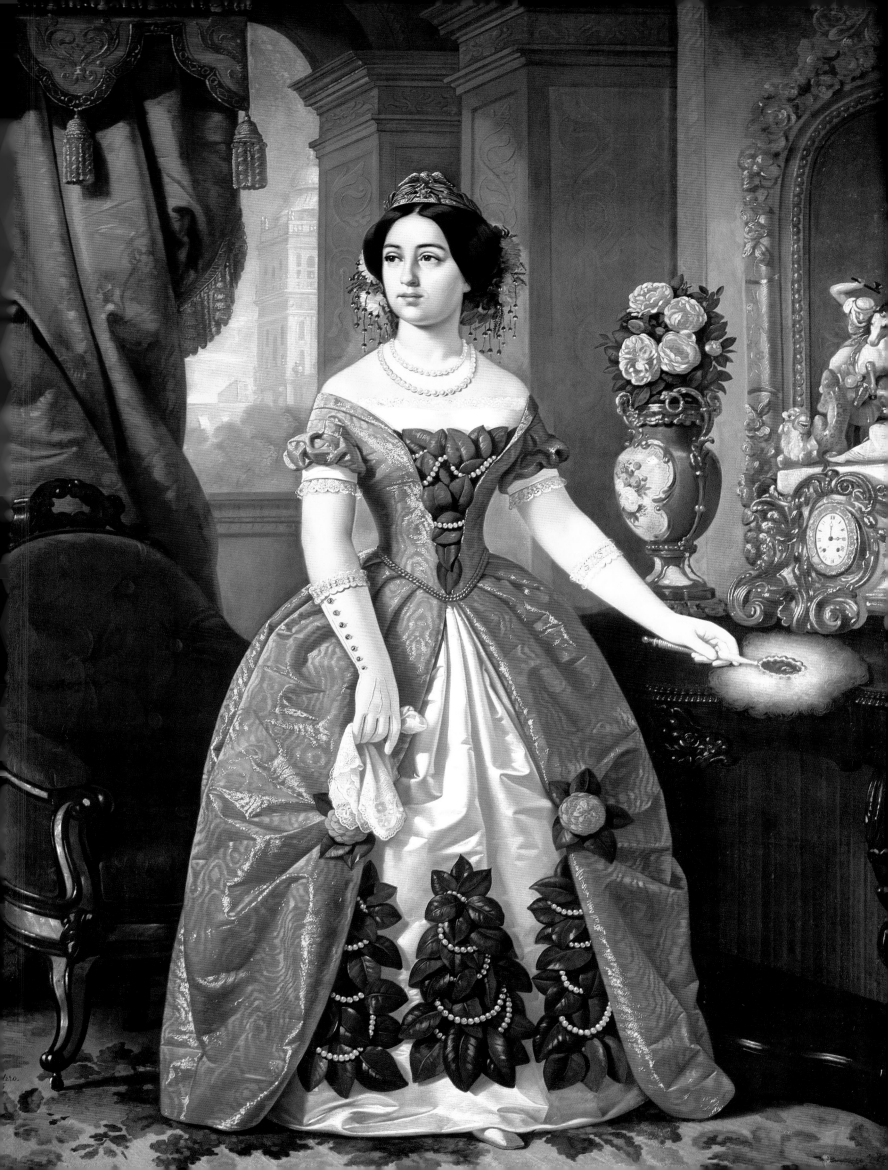

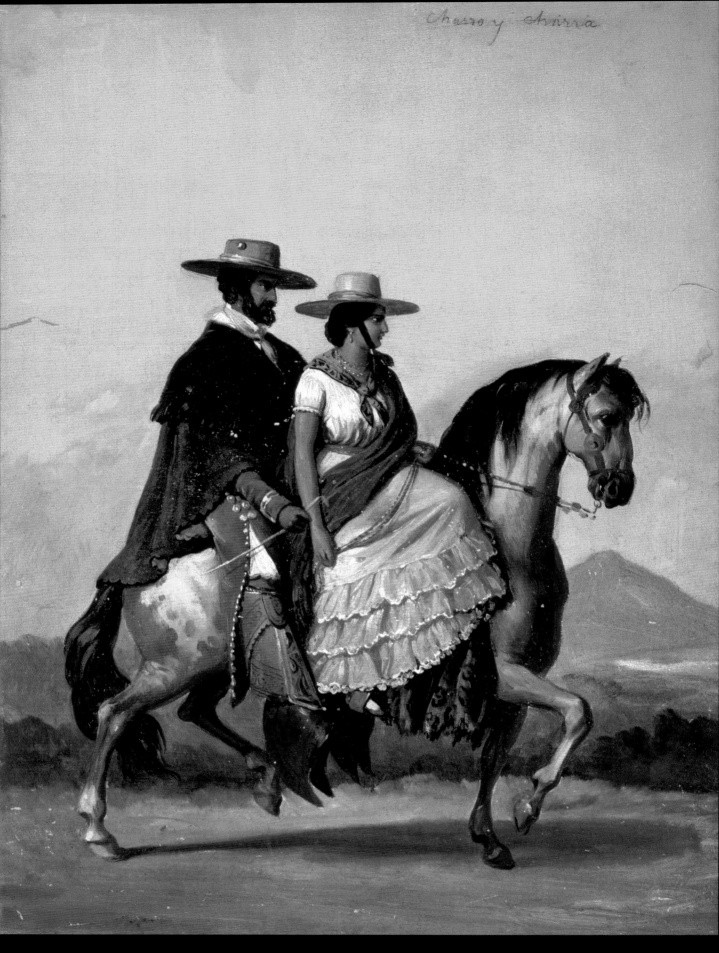

Charro y charra

Edouard Pingret
Charro y charra [3]

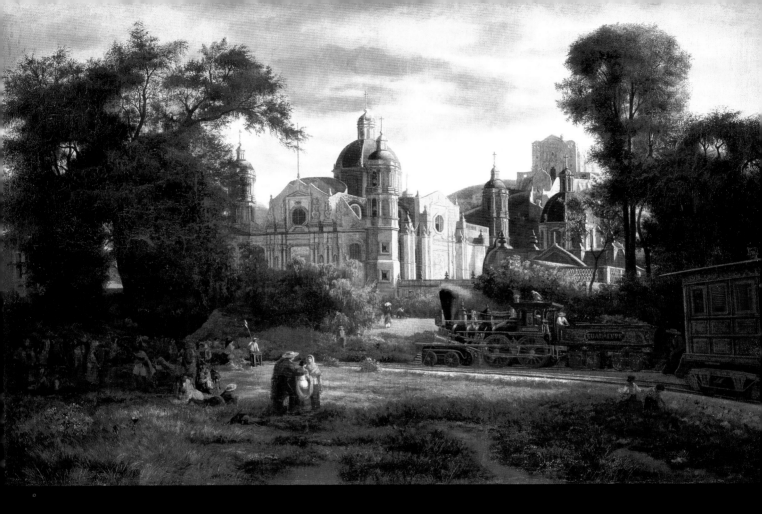

Luis Coto
La colegiata de Guadalupe (el tren de la Villa) [4]

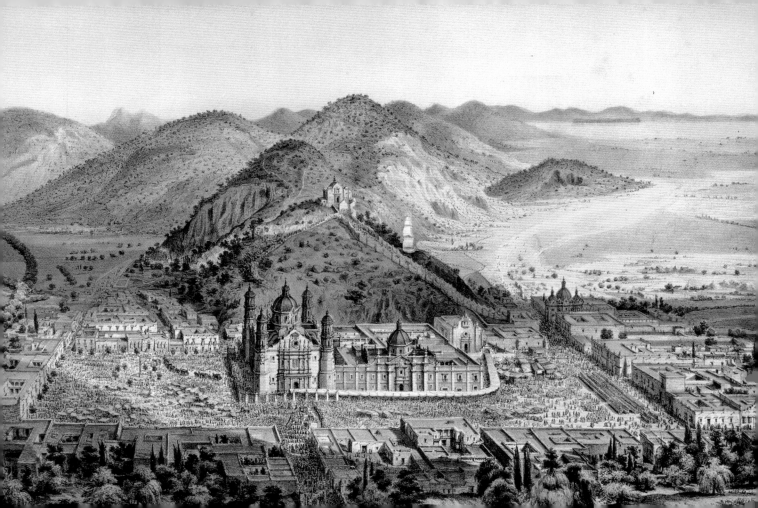

Casimiro Castro
El Valle de México desde Chapultepec [9]

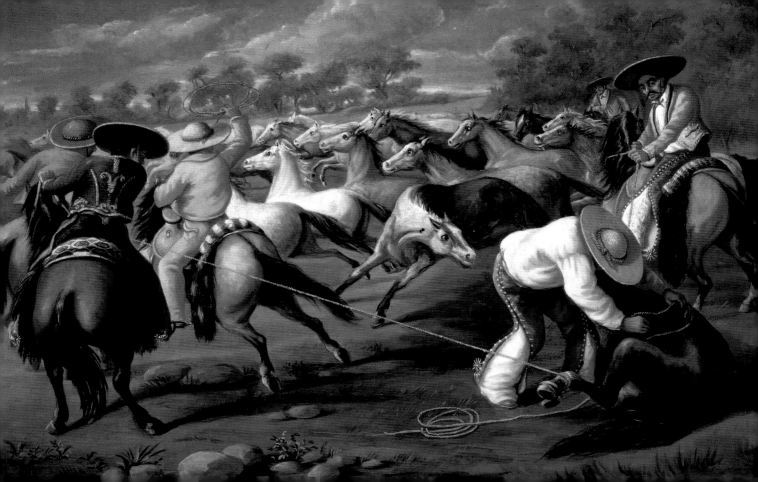

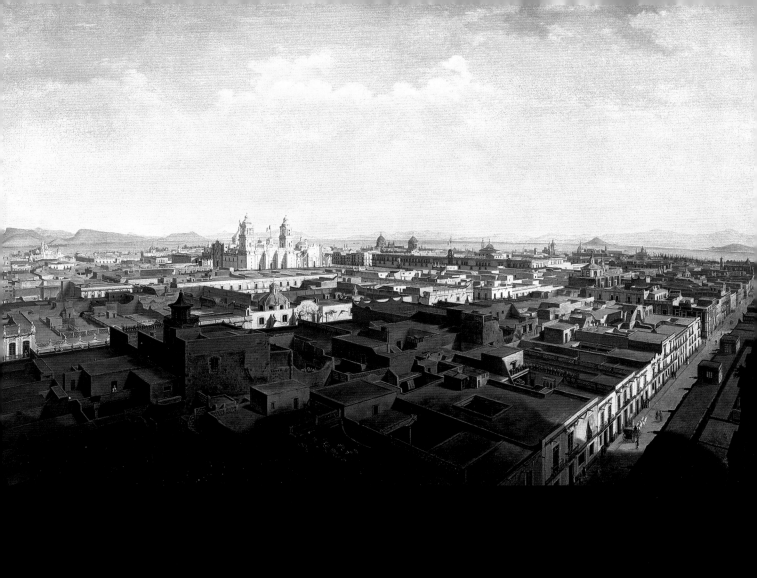

Pedro Gualdi
Vista de la ciudad de México [11]

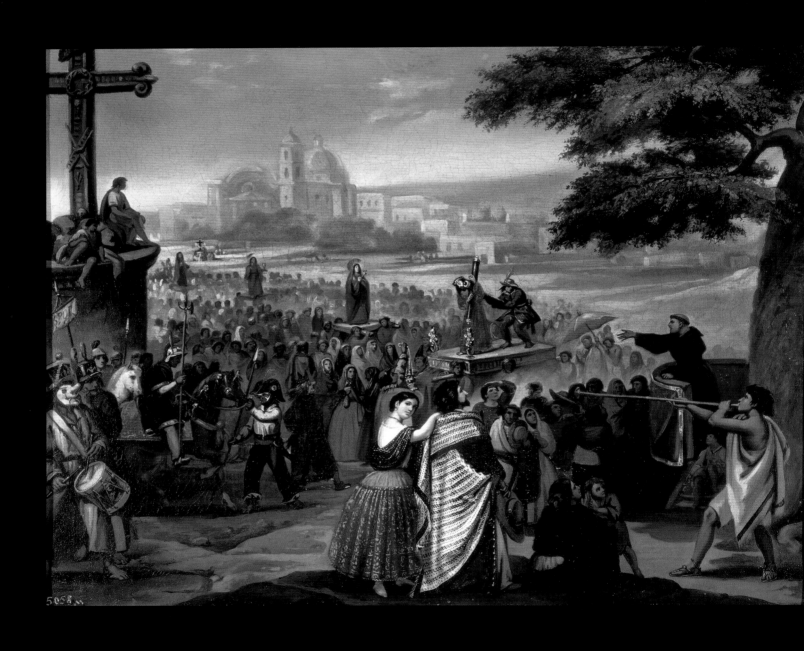

Primitivo Miranda
Semana Santa en Cuautitlán [12]

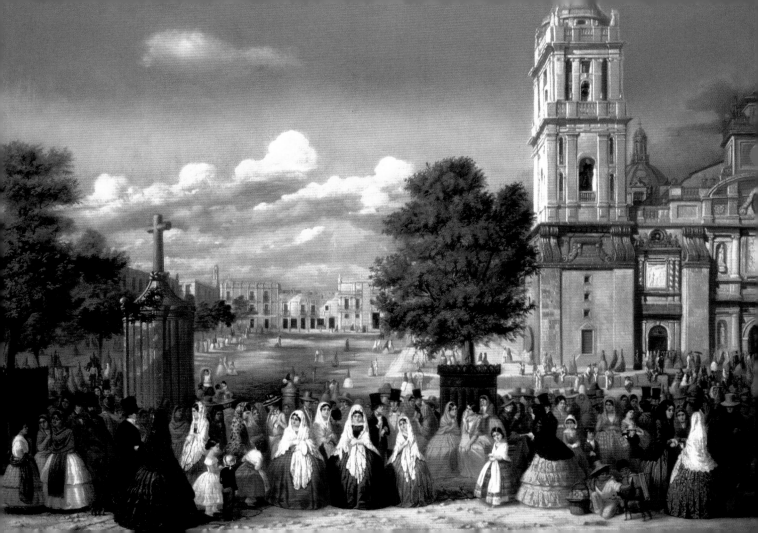

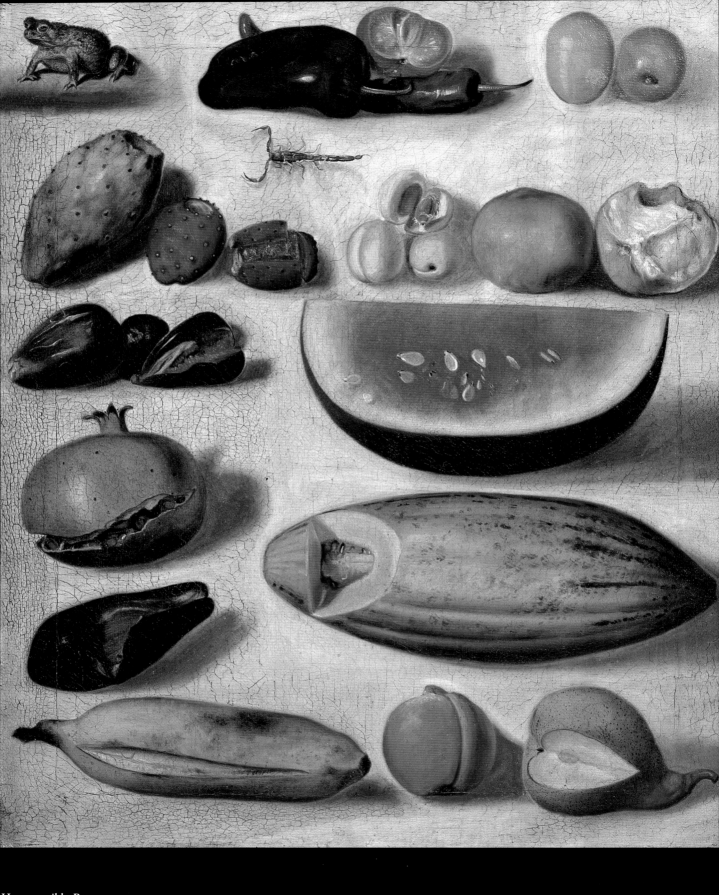

Hermenegildo Bustos
Bodegón de frutas [14]

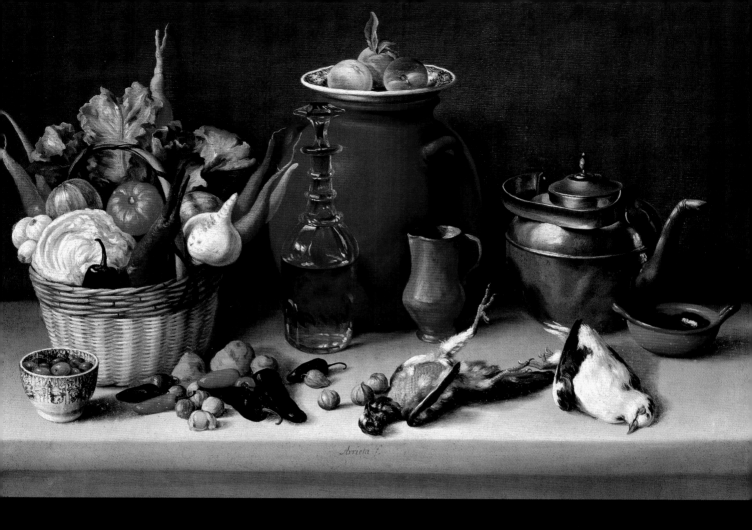

Arrieta f.

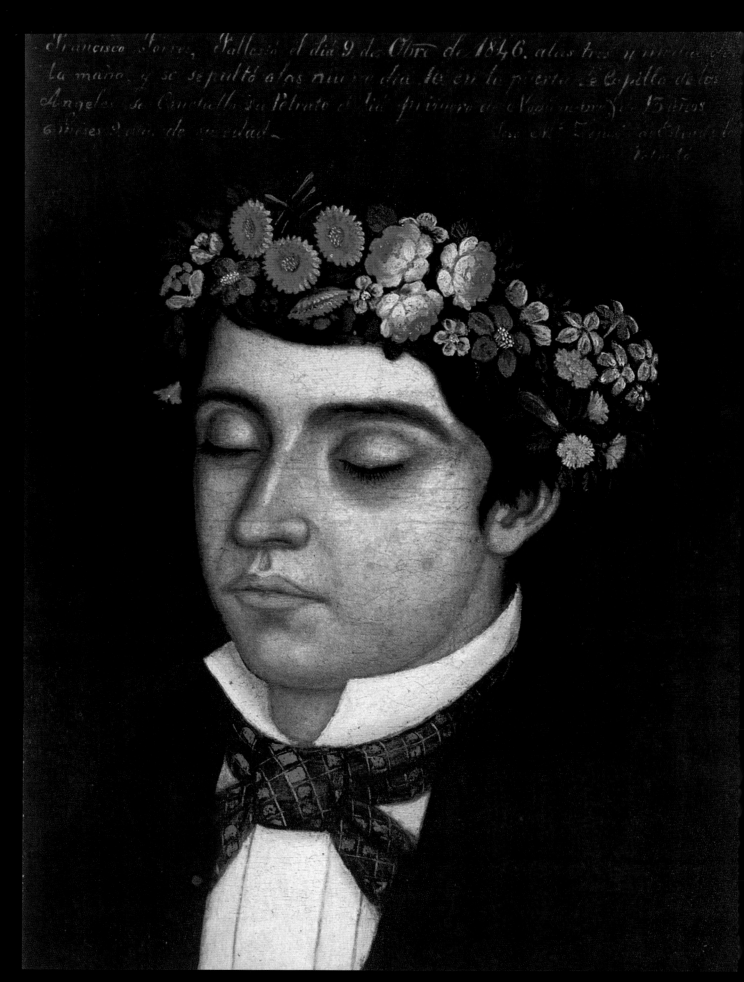

José María Estrada
Retrato de Francisco Torres (El poeta muerto) [16]

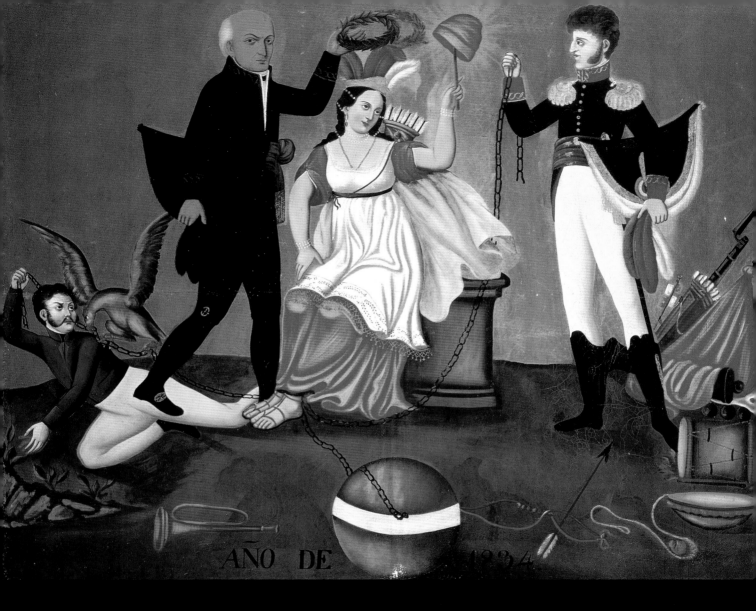

AÑO DE 1834

Anónimo
Alegoría de Hidalgo, la Patria e Iturbide [17]

TIEMPO DE CONTRASTES

Guadalupe Jiménez Codinach

Otra vez la capital de la República se engalanaba para una fiesta: colgaduras, gallardetes, arcos de triunfo, flores y cohetes. El periódico *El Siglo XIX* anunciaba: "Por fin, a las nueve de la mañana ha recibido la ciudad de México a su gobierno con el entusiasmo y la alegría que una madre tiene al volver a ver, tras una larga ausencia, a los hijos predilectos de su corazón". Era el 15 de julio de 1867, y este día se iniciaba una nueva etapa de la historia mexicana, una etapa de reconstrucción y de lenta reconciliación.

El presidente Benito Juárez, el mismo día de su llegada a México, dirigió al pueblo un breve discurso. Algunas de sus palabras dejaron huella imborrable: "Encaminemos ahora todos nuestros esfuerzos a obtener y consolidar los beneficios de la paz. Que el pueblo y el gobierno respeten los derechos de todos, pues entre los individuos como entre las naciones, el respeto al derecho ajeno es la paz".

A pesar de que la república liberal había triunfado sobre sus enemigos internos y externos, el país se encontraba en una situación harto inestable y difícil. A este periodo nacional, transcurrido entre 1867 y 1876, se le ha llamado el de la "República restaurada".

Después de más de 40 años de luchas internas, invasiones y amagos del exterior, poco a poco se restauraba la paz, aunque la armonía fue difícil de mantener, aun dentro del partido liberal triunfante. En el último cuarto del siglo XIX se intentaba consolidar la identidad del mexicano, se creía firmemente en la posibilidad de conformar un Estado nacional, liberal, republicano y democrático, y algunos pensaban que éste correspondía a la realidad del país.

Este proyecto liberal de nación se había enfrentado violentamente con el de los conservadores, preocupados en preservar valores y costumbres tradicionales en lo social y lo cultural. Ambos grupos, pertenecientes a la élite ilustrada de México, desarrollaron concepciones históricas que coincidían en muchos temas, aunque no en las maneras concretas de organizar el gobierno nacional. Poco tomaban en cuenta el sentir de la mayoría de la población.

Por un lado se imponía la moderna visión individualista de propiedad privada y de mercado. Por el otro, subsistía la visión tradicional comunitaria de los indígenas, que no ven en la tierra una mera mercancía que se compra y vende, sino el sustento del mundo, la madre que nos ve nacer y que nos arropa al morir. Esta última visión fue marginada tanto en el proyecto liberal como en el conservador.

Con la restauración de la tranquilidad vuelven las compañías teatrales a la capital. Las zarzuelas van adquiriendo popularidad, a pesar de críticas como las de Guillermo Prieto, que aseguraba que estas representaciones tenían "un falso brillo". Durante esta época se propaga el *can-can*, que se acompañaba de la música de Offenbach. A fines de 1867, Hilarión Frías y Soto era jefe de la revista satírica *La Orquesta*. Para él, el México de la República restaurada era diferente al anterior. Las guerras civiles, la invasión francesa y los años transcurridos habían cambiado la fisonomía de la sociedad mexicana.

El texto original fue modificado para convertirlo en el guión televisivo, y posteriormente, para el texto de la presente edición.

Los tipos pintorescos de la sociedad de las primeras décadas del siglo XIX se habían convertido en otros, más cínicos y más experimentados. En 1868, Frías y Soto publica su *Álbum Fotográfico* donde muestra retratos más descarnados de "la Traviata" o mujer ligera, "la Corredora" o Celestina, la viuda, el poeta, la gran señora, el mendigo, el billetero, la actriz, el estudiante, el empleado, el cura de pueblo, la monja, el pilluelo, la lavandera, la colegiala, el sacristán, el bandido, "la Polla" o damita frívola y el peluquero.

Por otra parte, en el transcurso del siglo XIX se habían ido difundiendo tipos e indumentarias que hoy identificamos como "nacionales", por ejemplo el charro, con su cultura del jaripeo, su traje de gamuza o paño bordados en pita o en plata, su sombrero jarano, su sarape multicolor, su caballo o bridón enjaezado, su exquisita silla de montar y espuelas de plata labrada.

En 1865 se publica por vez primera *Astucia, El jefe de los hermanos de la hoja o los charros contrabandistas de la rama*, novela costumbrista de Luis G. Inclán en donde se ve reflejada esta cultura rural y provinciana, arquetipo de valores y costumbres de respeto al anciano, defensa del sexo débil, caballerosidad, arrojo y valentía, cualidades tan admiradas por nuestros antepasados.

Poco a poco se va dibujando la llamada "alma nacional", aunque ésta no fuese una realidad uniforme, sino más bien una diversidad de almas, de manifestaciones de una cultura popular cada vez más difundida a través de la literatura, la prensa o el arte; un alma consistente en lenguajes regionales, creencias religiosas, refranes, recetas de cocina, canciones y bailes, indumentaria, tradiciones y costumbres que se fueron arraigando en el pueblo.

Paralelas a esas costumbres de honda raigambre popular, se tejía un calendario cívico y celebraba con entusiasmo, con dianas, luces y cohetes, fiestas tales como la del 15 y 16 de septiembre y del 5 de mayo. De ellas perdura con mayor entusiasmo en el territorio nacional el famoso "grito" de la noche del 15 de septiembre, en que se conmemora el inicio de la gesta de Dolores, iniciada en realidad el 16 de septiembre, que reúne en una verbena popular a los mexicanos, unidos por esa idea de patria que tanto esfuerzo costó forjar.

Con el fervor popular y patriótico, crecía y se desarrollaba una literatura y una prensa dinámica y combativa. El año de 1868 vio surgir un importante renacimiento literario. Se establecieron nuevos periódicos, se formaron sociedades literarias, se organizaron concursos y sesiones donde se leía poesía y se pronunciaban discursos. En 1869 aparece la revista *Renacimiento*, dirigida por Ignacio M. Altamirano. En ella se invitaba a literatos de todas las tendencias a escribir; allí participaron Justo Sierra, Juan de Dios Peza, José María Roa Bárcena y el obispo Ignacio Montes de Oca. Gracias a esta revista se logró un verdadero resurgimiento cultural en el país: aparecieron 35 revistas literarias en los siguientes diez años, y se fundaron 121 asociaciones culturales entre 1869 y 1889.

Se representan las obras de teatro escritas por autores mexicanos como Manuel Eduardo Gorostiza, Fernando Calderón e Ignacio Rodríguez Galván. *A ninguna de las tres* fue una obra romántica muy popular en el siglo XIX. Poco a poco se fortalecía la nación, sus hijos no desmayaban a pesar de las calamidades políticas y la crisis económica. Producían literatura, promovían la educación, se interesaban por los adelantos técnicos y científicos de un siglo caracterizado como inventor. Construían escuelas, estaciones de ferrocarril, puentes, fábricas, instituciones de beneficencia, mercados, parques y panteones.

A pesar de que en el siglo XIX la mayoría de la población mexicana vivía en zonas rurales, el interés del gobierno se dirige hacia las ciudades y poco se hace por el campo y por los indígenas. Ángel del Campo (conocido con el seudónimo de *Micrós*) escribió artículos en la prensa en donde denunciaba la miseria abrumadora en que apenas sobrevivían hombres fatigados por el diario bregar, mujeres, niños y ancianos que apenas tenían algo que comer. Describe los jacales en donde una pobre lumbre iluminaba a las mujeres que molían el nixtamal mientras sus niños lloraban de hambre. En sus escritos se reflejaba la indiferencia por los pueblos indígenas, tanto de los regímenes liberales como de los conservadores.

A finales del siglo, el gobierno promueve un indigenismo estético ordenando la realización de las estatuas de los reyes mexicas Ahuizotl e Itzcóatl, instaladas primero en el Paseo de la Reforma y más tarde trasladadas a la salida de México a Pachuca. El pueblo las bautizó como "los Indios Verdes". Los proyectos de los pabellones internacionales de México en París y en otros países también son "indigenistas" en su estilo.

La República restaurada se esforzó por elevar el nivel y calidad de la educación popular. En noviembre de 1867 se restableció la Biblioteca Nacional y se le asignó la antigua iglesia de San Agustín en la ciudad de México; se apoyó el sistema lancasteriano de escuelas, las que continuaron colaborando con el gobierno hasta 1890.

En 1871 apareció el semanario *La voz de la instrucción* del insigne educador Antonio P. Castilla, dedicado al progreso de la enseñanza y a la defensa de los maestros. El profesor Castilla propuso crear una red de escuelas normales cuyo modelo fuera la Normal de la ciudad de México. En otra publicación, *La perla de la juventud*, Castilla trataba sobre la educación de la mujer y resaltaba el valor de su papel en la sociedad que reflejaba el espíritu del siglo. Le parecía que era derecho inalienable del sexo femenino el acceso a la ciencia y a las artes, en algunas de las cuales podía brillar más que el hombre, como en la medicina y en la literatura.

La columna vertebral de la nueva ley de instrucción pública era la Escuela Nacional Preparatoria, institución confiada al doctor Gabino Barreda por el presidente Juárez. De acuerdo con don Benito, Barreda escogió el antiguo colegio jesuita de San Ildefonso como sede de la Preparatoria, y le dio como lema las palabras tomadas del *Catecismo positivista* de Augusto Comte: "El amor como base, el orden como medio y el progreso como fin".

Barreda había sido alumno de Augusto Comte en París y en sus enseñanzas basó el plan de la Preparatoria: impulsó el estudio de las matemáticas, la cosmografía, la física y la química, la botánica, la zoología, la geografía, la historia y la lógica. Incluía también el estudio de las lenguas vivas como el alemán, el francés y el inglés.

Al restaurarse el gobierno republicano, el presidente Juárez le cambió el nombre a la Academia de San Carlos. Ahora se llamaría Escuela Nacional de Bellas Artes y dependería de la Secretaría de Justicia e Instrucción Pública. Solían entrar los alumnos a la temprana edad de diez o doce años, y se ejercitaban copiando estampas, yesos clásicos y láminas anatómicas.

Años antes, en 1858, se había inscrito un joven de 18 años, aplicado y sobresaliente: se llamaba José María Velasco y era originario de Temascalcingo, Estado de México, donde había nacido en 1840. Fue alumno de Eugenio Landesio, artista italiano nombrado profesor de paisaje en la Academia de San Carlos. La obra de su discípulo Velasco hizo exclamar al maestro Landesio: "Nada mejor se puede hacer después de esto".

Velasco fue plasmando en su pintura la metamorfosis de su patria, particularmente la del Valle de México. Sus múltiples vistas del maravilloso valle muestran el cuidado amoroso del artista en advertir el menor cambio, la menor transformación sufrida por la modernidad, el ferrocarril, la industria, la urbanización y la deforestación que acompañaba el progreso.

Desde su temprana obra *Fábrica de la Hormiga,* Velasco yuxtapone una escena pastoril con los fríos edificios de la fábrica, como si quisiera hacer compatibles dos formas de vida: la campesina y la industrial. En sus famosos paisajes del Valle de México, José María plasma su admiración por el gran valle: en 1873, por ejemplo, los volcanes no hacen acto de presencia.

Desde las alturas del cerro de Atzacoalco retrata la cordillera del Ajusco, las nubes que se preñan de agua, el cerro del Tepeyac y, en un nivel más abajo, la Colegiata de Guadalupe. En 1875 ofrece una panorámica distinta: incluye los volcanes como guardianes eternos del paisaje. Un grupo de niños y una mujer indígena contribuyen a destacar la majestuosidad de la naturaleza.

Un año después, José María pintó el valle desde las lomas de Tacubaya. Un campesino con su yunta va por el camino; el cielo azul es límpido y sólo ligeras nubes animan la composición. Al año siguiente pintó su óleo titulado únicamente *México*. Para Justino Fernández, Velasco pinta aquí una alegoría de su patria, es decir, un país de grandes distancias, de serranías,

habitado por águilas, con villas y ciudades, tierra de volcanes, lagos, rocas, de historia antigua y moderna y de hondos contrastes. También dedicó cuadros a escenas urbanas como *La catedral de Oaxaca*, en el centro de un espacio vacío. *La Plaza de San Jacinto en San Ángel* o *El puente de Metlac*, en los que reproduce detalles arquitectónicos, el volumen en movimiento o los matices de la luz.

En esta nueva época destacan también la obras de los alumnos de Pelegrín Clavé, como Santiago Rebull, antiguo director de la Academia de San Carlos. Pensionado en Europa por la Academia envió a ésta varias obras, entre ellas *El sacrificio de Isaac*, pintura de clara tendencia romántica. En sus últimos años revela una gran calidad pictórica, como se aprecia en *La muerte de Marat*, óleo que entusiasmó al héroe de la independencia cubana, José Martí, quien escribió: "Honraríase un museo de Europa con un cuadro como éste". La pintura mexicana de fines del siglo se exhibía con orgullo en la Exposiciones Internacionales de París y de Chicago. Otro alumno de Clavé fue José Salomé Pina, autor de *San Carlos repartiendo limosna al pueblo*, realizado especialmente para colocarse en el salón de juntas de la Academia. Y Felipe Gutiérrez, que en *La cazadora de los Andes* transforma el cuerpo femenino en paisaje. La mirada reconoce las formas de la naturaleza que se pierden en el horizonte y al mismo tiempo se pasea por las cimas y valles de la mujer. Por su parte, Juan Cordero ensalza las virtudes caras al positivismo en boga en su obra *El triunfo de la ciencia y el trabajo sobre la envidia y la ignorancia*, pintura realizada en 1874 por encargo del director de la Preparatoria, don Gabino Barreda.

La pintura mexicana de la década 1867-1877, en la que se establece definitivamente la forma republicana de gobierno, asiste a una transformación de los temas, que se secularizan de forma paralela a la realidad política. Triunfan las escenas históricas de raíces prehispánicas, pero de composición y colorido clásico y romántico, como *El descubrimiento del pulque*, de José Obregón.

En el extraordinario retrato que nos legó Félix Parra de fray Bartolomé de las Casas, se confirma una idea compleja de la conquista, crítica de la ambición y la violencia desatadas, pero comprensiva de los excepcionales humanistas —en el mejor sentido de la palabra— que defendieron a los indígenas del expolio al que fueron sometidos.

La sensibilidad política de los artistas y su capacidad de transmitir el mensaje de la historia mexicana en su versión liberal se pone de manifiesto en la obra de Rodrigo Gutiérrez, *El Senado de Tlaxcala*, pintada en 1875, como consecuencia del debate habido en ese momento, en el que acaba de reinstalarse el Senado de la República de manera definitiva.

Manuel Ocaranza pinta en esos años delicadas y profundas alegorías del amor, con un sentido moralizante, en perfecta armonía de contenidos con la pintura histórica, pero radicalmente diferente en el uso de un estilo sentimental, acorde con la moda romántica e intimista de su tiempo. Mientras tanto, en un rincón de Guanajuato, Hermenegildo Bustos, hombre de mil oficios, retrata sin límites el rostro múltiple del pueblo, en la profundidad de sus miradas, repletas de añoranza, pero también de confianza en sí mismos. Es una galería inacabable, que da certeza a la máxima que afirma que es en lo local donde con mayor convicción se expresa lo que de universal tiene cada persona y cada creación humana. En esos ojos vibrantes de mirada prodigiosa, en las arrugas perfectas que reflejan el paso de los años, pero también una antigua sabiduría, se transmite la calma indispensable para enfrentar los vaivenes de la vida diaria.

En esas poses y vestuarios que la fotografía intentará inútilmente imitar, encontramos el testimonio de un pintor de pueblo, en el que reverberan los matices de otros siglos, de Flandes quizá, en el amor minucioso de su trazo fino y exacto, como el de un estilete.

El 21 de noviembre de 1876, el presidente Sebastián Lerdo de Tejada fue vencido por los rebeldes del Plan de Tuxtepec, a cuya cabeza se hallaba el general Porfirio Díaz. Se iniciaba así el periodo que los historiadores han llamado el "Porfiriato". Serán años de crecimiento económico, de desarrollo material pero a costa de la restricción de las libertades políticas. La pacificación de la República se lleva a cabo sin miramientos bajo el lema positivista de "orden y

progreso". Se fomenta la multiplicación de vías de ferrocarril, los telégrafos, el teléfono, los cables de luz eléctrica, la oficinas de correos, los puertos marítimos y se urbanizan las ciudades.

Paralelamente, a fines del siglo XIX comenzó a desarrollarse el llamado "grabado popular". Uno de sus primeros representantes fue Manuel Manilla, quien realizó, en la imprenta de Antonio Vanegas Arroyo, los primeros grabados sobre canciones, verbenas, asuntos truculentos y costumbres populares. Se puede considerar a Manilla como el antecesor de José Guadalupe Posada.

José Guadalupe Posada, nacido en Aguascalientes el dos de febrero de 1852, es una figura sustantiva en el recuento de los cambios que vivía el país y en la capacidad expresiva de los mexicanos, que se impone a la voluntad autoritaria y censora del régimen. Cuando el pequeño José Guadalupe nacía, la patria apenas iniciaba su recuperación después de la mutilación sufrida en la guerra con los Estados Unidos. El joven Posada vivió con ella la Guerra de Reforma, la Intervención francesa, el largo periodo del Porfiriato, el estallido de la Revolución mexicana, y murió días antes del asesinato del presidente Francisco I. Madero.

Sus grabados aparecieron en numerosas publicaciones, la mayoría de ellas críticas del gobierno en turno, como *El Ahuizote* y *El Hijo del Ahuizote*. A su personaje, Caralampia Mondongo, le hace exclamar: "Si en honradez el más bribón se premia/ Hace un cónsul de cualquier momia/ ¡Tu gobierno es peor que una epidemia!" Sus "calaveras" fueron fuente de inspiración para artistas tan destacados como Diego Rivera y su influencia ha trascendido las fronteras.

Sus grabados en la prensa recreativa o de entretenimiento, como los aparecidos en *La Patria Ilustrada* (1883-1896) y en hojas volantes, nos dan idea de su poder de observación para captar las costumbres, contrastes y adelantos técnicos del siglo. *La reconstrucción de León*; *La calaca* en *La Patria Ilustrada*, y *El expendio de pulque de la hacienda de San Nicolás el Grande* son testimonios del grabador y del periodista que defiende al obrero y al opositor en su lucha por una patria más justa y más digna.

Cronista y crítico inigualado del México de su tiempo y del alma mexicana que llega hasta nuestros días, la obra de Posada ha tenido el raro privilegio de pasar a formar parte del imaginario popular. En ese sentido, no sólo refleja el México que vivió Posada, sino que construye las imágenes más desgarradoras y entrañables que tenemos del Porfiriato y de la Revolución. Posada ilumina y electriza con una luz y una energía objetiva, tremebunda y hermosa, la realidad cambiante del México de hace un siglo, que sigue vivo en numerosas facetas de la realidad de hoy. En sus obras vemos el retrato fugaz pero eterno de las clases sociales, ferozmente individualizadas, descarnadas hasta el extremo de institucionalizar las calaveras y hacerlas emblemáticas, no de la muerte, sino de la más azarosa y mexicana de las formas de vivir la vida.

Aprovechó como ninguno los medios de difusión impresos y los grabó con el metal de su humor penetrante, ácido, seco, terrible. Fue capaz, como los grandes creadores de la historia, de mezclar en su obra los efectos de la vigilia y el sueño, compensando en cada grabado lo popular y lo académico, lo público y lo privado, lo exquisito y lo tremendo, lo artesanal y lo industrial, lo tradicional y lo moderno, porque en ellos se anticipa lo más granado del arte mexicano del siglo XX.

La ciudad de México tuvo alumbrado eléctrico en 1881 y tranvías eléctricos desde 1900. Esta urbanización y ampliación de las comunicaciones estimula la movilidad social del mexicano. Se acortan las distancias. El norte recibe pobladores tanto nacionales como extranjeros. El ferrocarril une pueblos y permite el abasto de zonas lejanas. Transporta ganado y materias primas, libros, cuadernos y medicinas a las villas y alquerías que poco a poco se van integrando al mosaico nacional. Las inversiones del capital foráneo perforan pozos petroleros, excavan minas, siembran productos agrícolas para la exportación. Pero todo tiene su contrapeso: el país progresa materialmente sin que la riqueza nacional logre distribuirse con equidad y sirva para elevar la condición de las clases más menesterosas.

La influencia de países como Francia y Alemania se deja sentir en la literatura y en la música. En la primera brillaban Charles Pierre Baudelaire, Emile Zola, Gustave Flaubert, Víctor

Hugo, Alejandro Dumas, padre e hijo, y en la segunda, las óperas de Richard Wagner y la música de Johannes Brahms.

La literatura del momento es muy vasta y brillante. Destaca la novela costumbrista de Manuel Payno, *Los bandidos de Río Frío,* y en la historia es notable la *Historia Antigua y de la Conquista de México* de don Manuel Orozco y Berra. El último cuarto del siglo XIX recoge la visión del partido liberal en el poder. Esta visión se refleja en la obra coordinada por Vicente Riva Palacio, nieto de Vicente Guerrero, *México a través de los siglos.* Asimismo, la historia liberal se oficializa en el Paseo de la Reforma y se ignoran las contribuciones y esfuerzos de los opositores. Para 1897 el Paseo contaba con pedestales de mampostería sobre los cuales cada estado de la República colocó una estatua de sus hijos más preclaros según el canon liberal.

Las glorietas del Paseo estrenaron estatuas: el 5 de mayo de 1877 el presidente Porfirio Díaz inauguró la de Cuauhtémoc, obra del escultor Miguel Noreña. En agosto del mismo año se develó la estatua a Cristóbal Colón, ejecutada por el escultor francés Enrique Carlos Cordier.

En arquitectura destacan Antonio M. Anza y Manuel Calderón, quienes realizan obras de restauración. Anza, alumno de la Academia de San Carlos, fue el diseñador del Pabellón de México en la Exposición de París en 1889. Emilio Dondé construye la iglesia neogótica de estilo francés, San Felipe de Jesús, en la actual avenida Madero, y Manuel Gorozpe, la iglesia de la Sagrada Familia en la colonia Roma.

Se construye el Palacio de Comunicaciones (hoy Museo Nacional de Arte). En su estilo vemos con claridad la nueva actitud ecléctica del arte mexicano del Porfiriato al iniciar el siglo, que utiliza el lenguaje y los símbolos plásticos de las más prestigiadas tradiciones europeas, pero siguiendo un diseño y con una estructura ingenieril cuya funcionalidad lo ponen a la vanguardia de la arquitectura de entonces.

Un caso similar es el del edificio de Correos, que combina el uso de la primera estructura metálica que se dio en nuestro país, de gran modernidad para su tiempo, con un recubrimiento de piedra moldeado bajo las formas del gótico isabelino y manuelino, pleno de referencias iconográficas que hablan de los avances logrados por ese antiguo medio de comunicación.

Cuando la vista tiene el privilegio de repasar despaciosamente estos testimonios del espíritu porfiriano, y se recuerdan las construcciones virreinales que estos edificios sustituyeron en el paisaje urbano, también se ven con luz diáfana las transformaciones de las almas mexicanas, enraizadas en las tradiciones, pero comprometidas con las novedades culturales profundas de la modernización decimonónica, y del intercambio creciente de ideas y productos entre las naciones que se autoproclaman como civilizadas en el concierto mundial.

La obra arquitectónica más suntuosa del Porfiriato fue el Teatro Nacional (hoy Palacio de Bellas Artes), obra del italiano Adamo Boari, terminada en 1934 por el arquitecto mexicano Federico E. Mariscal. La diferencia de estilos entre su interior *art decó* y el exterior, que plasma un *art nouveau* con emblemas mexicanos es, en un golpe de vista, una síntesis de las transformaciones que vivió el país, acorde con el convulso mundo del primer tercio del siglo XX, y de cómo fuimos capaces de seguir atentos a los estilos de arte y de vida, que nacían y morían en otras partes del planeta.

La ciudad de México y otras capitales de provincia crecen y se reurbanizan. Nuevas y funcionales construcciones surgen en los terrenos que antes ocuparon conventos, colegios y hospitales del virreinato. La ciudad modifica su traza y su apariencia. Nada volverá a ser como antes, estrictamente hablando. La diversidad de influencias queda de manifiesto en las obras creadas por escultores y pintores al paso del siglo XIX al XX.

En los parques de la capital y de provincia se construyeron kioscos. Allí, las orquestas locales tocaban mazurkas, valses, polkas y marchas. Uno de los más famosos es el conocido como Pabellón Morisco, construido por el arquitecto Ramón Ibarrola en 1885. Representó a México en la Exposición de Nueva Orleans y estuvo en la Alameda Central hasta 1900, cuando se le trasladó a la de Santa María.

Los títulos en francés de *Malgré tout* del escultor Jesús Contreras, aguascalentense que triunfa internacionalmente, o de *Desespoir* de Agustín L. Ocampo, evidencian la importancia del arte de Francia en la formación de los artistas porfirianos y en la creación de un ambiente que transcurre del romanticismo al modernismo, en plena correspondencia con el mundo de su tiempo.

La aparición de revistas como *Azul* y la *Revista Moderna* confirman este ambiente, en el que se inscribe la obra plástica de un pintor y dibujante de extraordinaria calidad. Julio Ruelas retrata a la sociedad de su tiempo a través de sus rostros, en composiciones que figuran remolinos de líneas, referencias mitológicas y una afortunada combinación de fantasía, suave colorido modernista y contrastes, que contribuyen a una penetración psicológica devastadora, desnudando el pensamiento y el deseo que están detrás de la mirada de los retratados.

La representación de la mujer condujo a los artistas de principios del siglo XX a la experimentación de recursos expresivos. Las obras de pintores como Saturnino Herrán, Germán Gedovius y Ángel Zárraga, dan testimonio de estas presencias femeninas equiparadas con la belleza de las flores y la profusión de colores y frutos de las tierras mexicanas.

También en la poesía los mexicanos expresaron con maestría las novedades del modernismo. Autores como Salvador Díaz Mirón, Amado Nervo, Manuel Gutiérrez Nájera y Manuel José Othón produjeron una poesía y un ambiente de renovación de entre siglos, quizá inmejorablemente representado por los versos de Enrique González Martínez:

Tuércele el cuello al cisne de engañoso plumaje
que da su nota blanca al azul de la fuente;
él pasea su gracia no más, pero no siente
el alma de las cosas ni la voz del paisaje.

Huye de toda forma y de todo lenguaje
que no vayan acordes con el ritmo latente
de la vida profunda... y adora intensamente
la vida, y que la vida comprenda tu homenaje.

Mira al sapiente buho cómo tiende las alas
desde el Olimpo, deja el regazo de Palas
y posa en aquel árbol el vuelo taciturno...

A fines de los años noventa, Ruelas realizó viñetas para la *Revista Moderna*, que ilustraban los poemas de José Juan Tablada, Amado Nervo o Leopoldo Lugones. En los dibujos y aguafuertes de Ruelas predominan seres mitológicos, leyendas medievales y mujeres fantásticas. De José Juan Tablada son estos versos:

Bajo de mi ventana, la luna en los tejados
y las sombras chinescas
y la música china de los gatos.

En música sobresalieron Macedonio Alcalá, autor del vals *Dios nunca muere*; Genaro Codina, autor de la *Marcha de Zacatecas*, pieza considerada por muchos como el segundo himno nacional mexicano, y Ricardo Castro, quien se convierte en fecundo compositor y magistral ejecutante. Juventino Rosas, autor del vals *Sobre las olas*, nació en Guanajuato en 1868. Sólo tenía siete años cuando llegó a la ciudad de México como parte de una orquesta ambulante. Asistió al Conservatorio Nacional donde destacó en composición y en violín.

La ciencia y la tecnología avanzan con el siglo; en botánica destacan José N. Rovirosa y Manuel Villada. Rovirosa fue merecedor de que se le erigiera una estatua en la ciudad de Leipzig,

Alemania. El doctor Pablo Martínez del Río fue una gran cirujano, introdujo el cloroformo en las operaciones quirúrgicas y la raspa uterina de Recamier. El doctor Rafael Lucio enseñó patología interna por 36 años y el doctor Rafael Lavista fue un gran especialista en enfermedades de los ojos y de las vías urinarias.

La fotografía, difundida por todo el país, se convierte en un arte accesible a todo público. En la ciudad de Guanajuato Romualdo García abrió su estudio. Gracias al perfeccionamiento de las técnicas fotográficas llegadas de Estados Unidos y Europa, el gabinete de Romualdo García, ubicado en la calle de Cantarranas número 34, era muy popular en la ciudad. Desde entonces, personas de todos los estratos sociales acudieron al local para hacerse un retrato. A finales del siglo XIX llega a nuestro país el cine, arte que acompañará a México en los albores del siglo XX y será testigo de la primera revolución social de la centuria.

En el año emblemático de 1910 tiene lugar un hecho cultural decisivo en la historia de México. Después de innumerables avatares que reproducen los violentos giros que dio la patria durante el siglo XIX, se crea la Universidad Nacional. Justo Sierra define su vocación por construir una nueva personalidad mexicana, capaz al mismo tiempo de vivir su forma tradicional de ser, pero de abrirse a lo universal y lo moderno para reformar a fondo a la sociedad a través de la educación.

En 1910, Porfirio Díaz celebró con fastuosos actos públicos el centenario de la Independencia. El más sobresaliente de ellos fue la inauguración del monumento a la Independencia, realizado por el arquitecto Antonio Rivas Mercado. La columna tiene cuarenta metros de altura, y sobre ella, la estatua de un victoria alada, conocida popularmente como "El Ángel". En la base están las esculturas de los caudillos de la Independencia.

También se rindió homenaje a Benito Juárez con un monumento de planta semicircular con doce columnas en mármol de Carrara. En el centro, la escultura de Juárez flanqueada por las que representan la Patria y la Ley. Este monumento fue proyectado por el arquitecto Guillermo Heredia.

Las fiestas del centenario de la Independencia mexicana en 1910 fueron el fiel retrato de este periodo de crecimiento material inequitativo, aunado a un atraso democrático que auguraba un próximo estallido social. En medio de las preparativos, casi nadie imaginaba cuán cerca se encontraba de un movimiento revolucionario que trastocaría no sólo al régimen de gobierno sino a la esencia misma de la sociedad mexicana. ¿Se había delineado y perfilado una nación? Muchas almas mexicanas, entre ellas las de mujeres, indígenas, niños, obreros, campesinos y maestros, se aprestaban a exigir ser tomadas en cuenta en un nuevo Estado multicultural y plural.

Moría el siglo XIX, y con él se transformaba un proyecto de nación moderna, liberal, individualista; sordamente se oían ya las voces de los olvidados por los regímenes liberales y conservadores, por la élite gobernante que se negaba a reformarse.

Aparece entonces un pensamiento crítico que resume las contradicciones y plantea los interrogantes clave del futuro, en obras como *Los grandes problemas nacionales*, de Andrés Molina Enríquez. Sin embargo, en medio de un siglo tan difícil y convulso la patria mexicana aún vivía, se fortalecía en sus hombres y mujeres, en sus intelectuales y artistas, en sus maestros, en sus indígenas y en sus obreros.

José Jara
El velorio [1]

Págs. 342-343: Eugenio Landesio
El Valle de México desde el cerro del Tenayo [2]

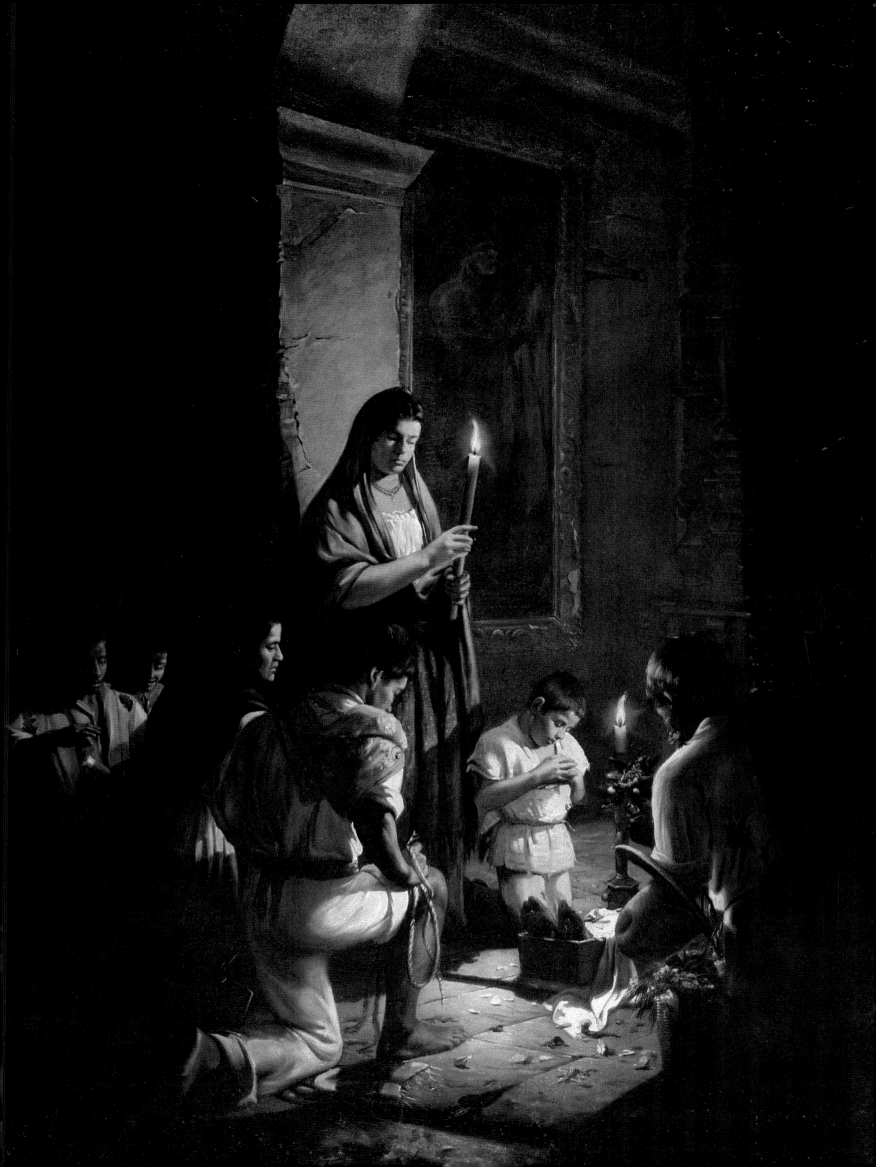

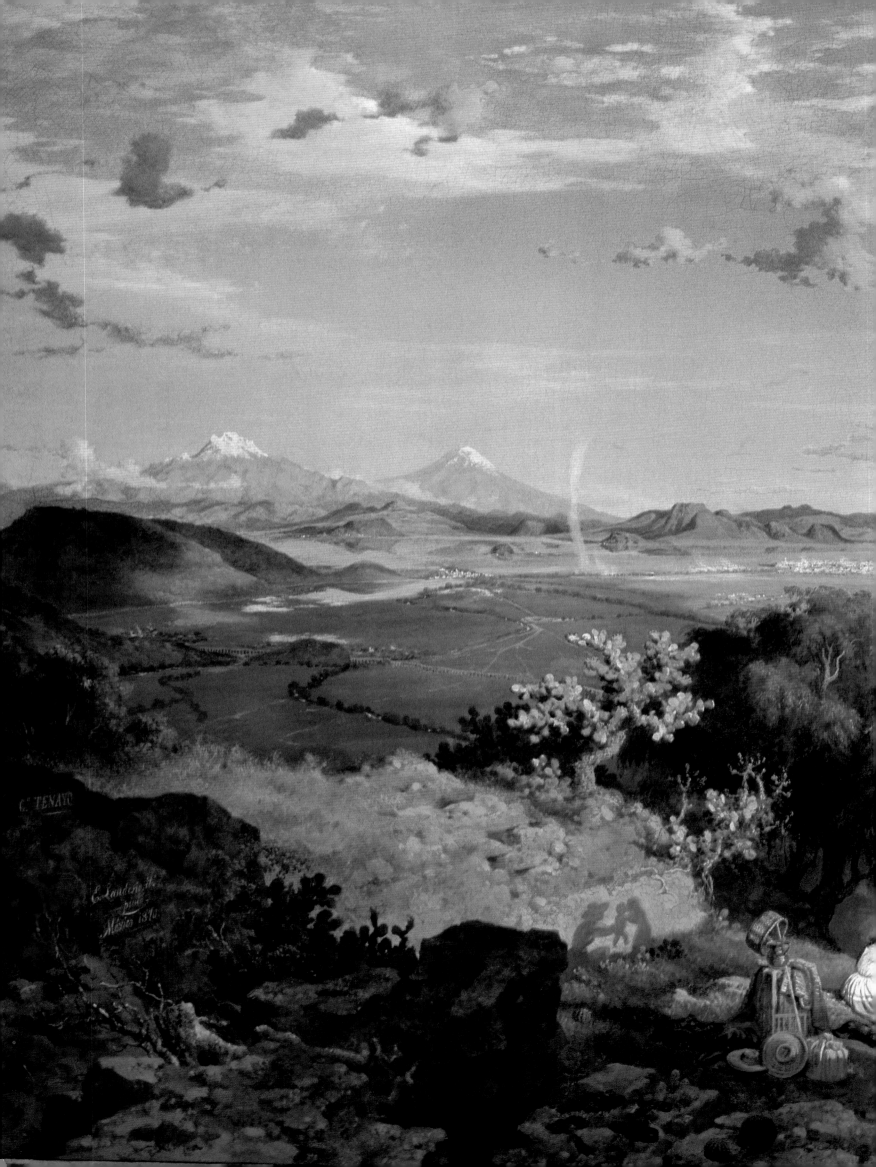

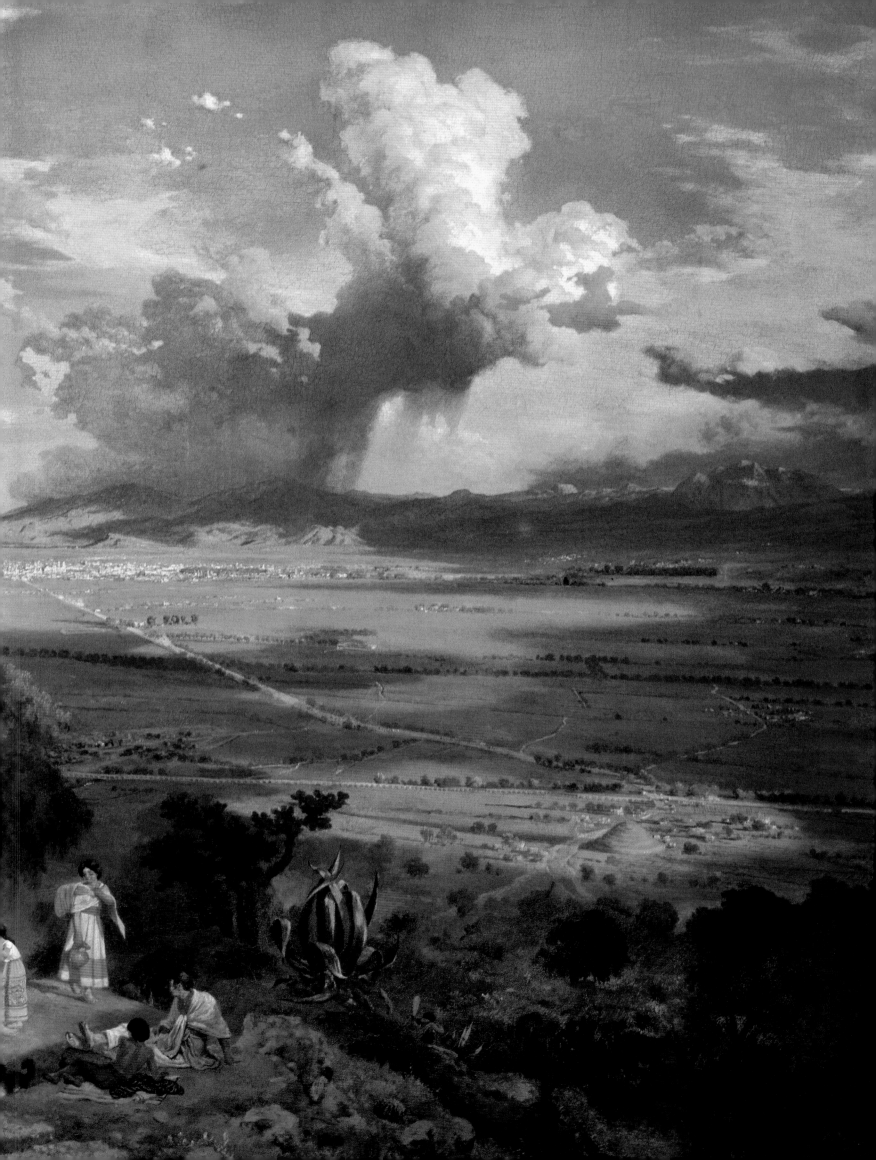

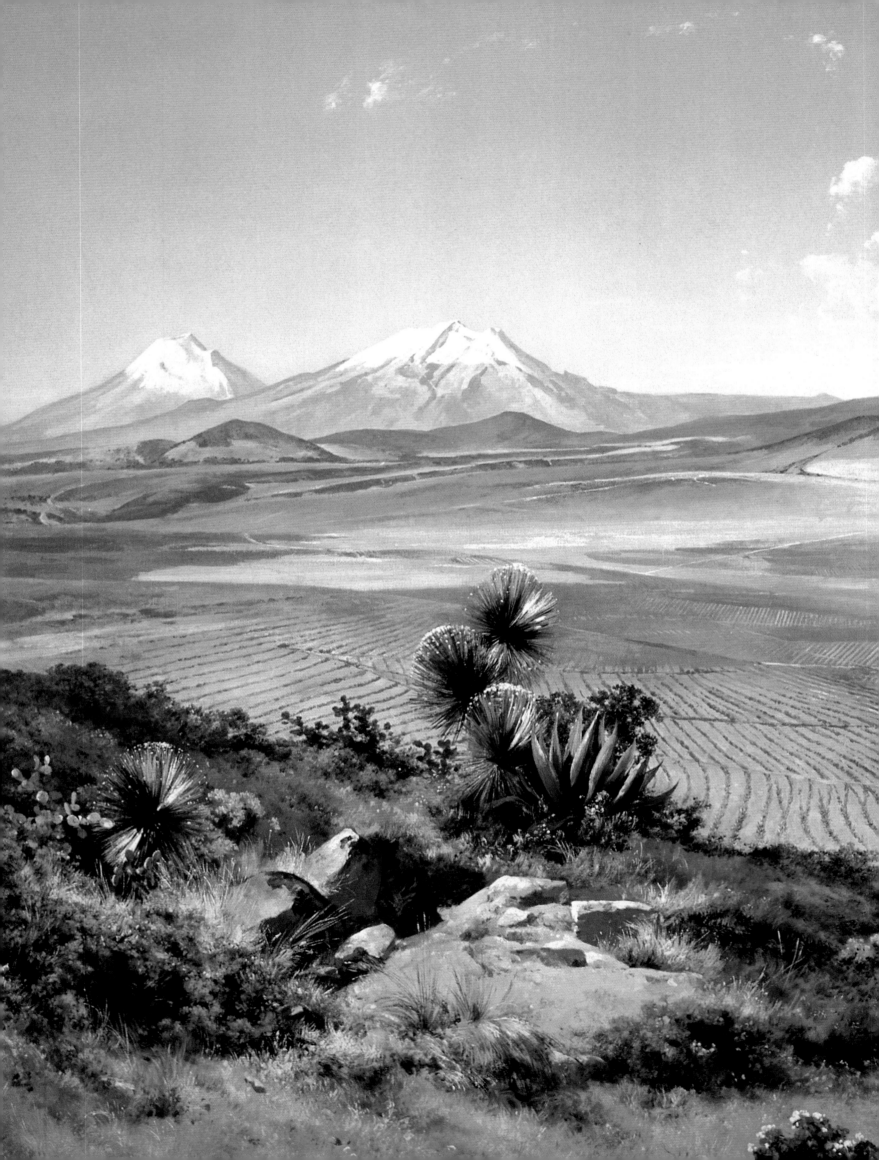

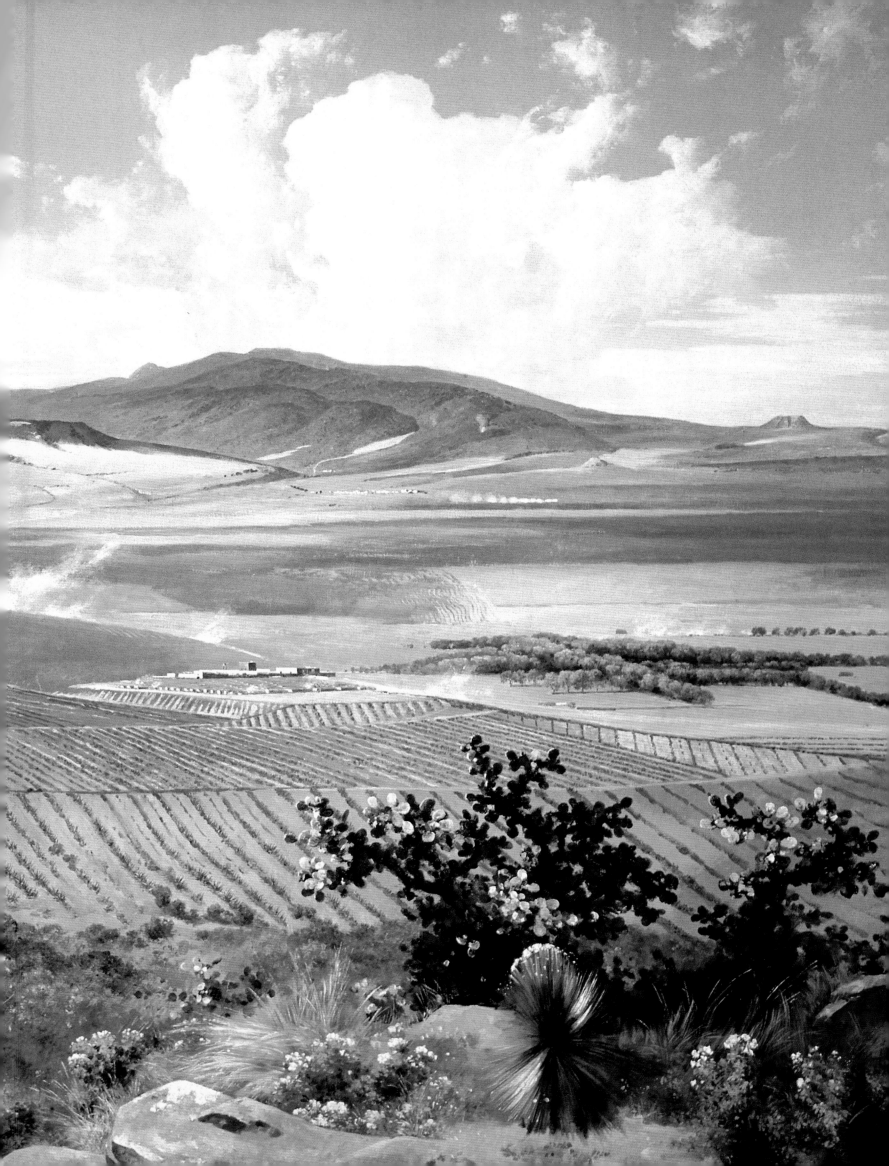

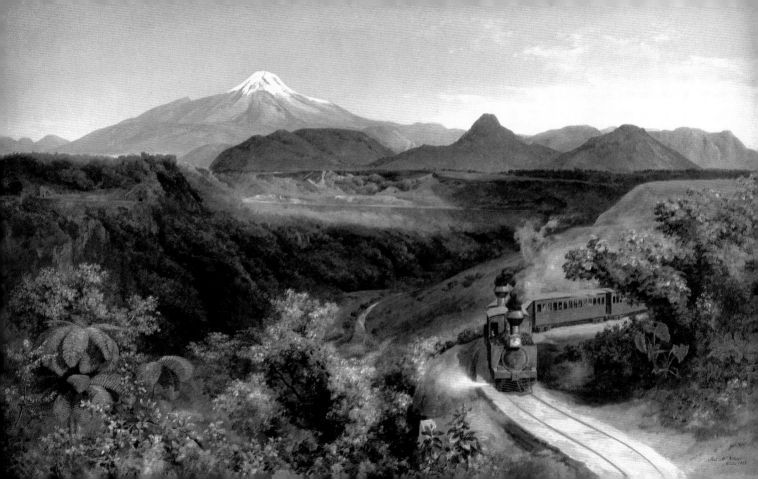

Manuel Ocaranza
La flor muerta (La flor marchita) [6]

Germán Gedovius

Félix Parra
Fray Bartolomé de las Casas [8]

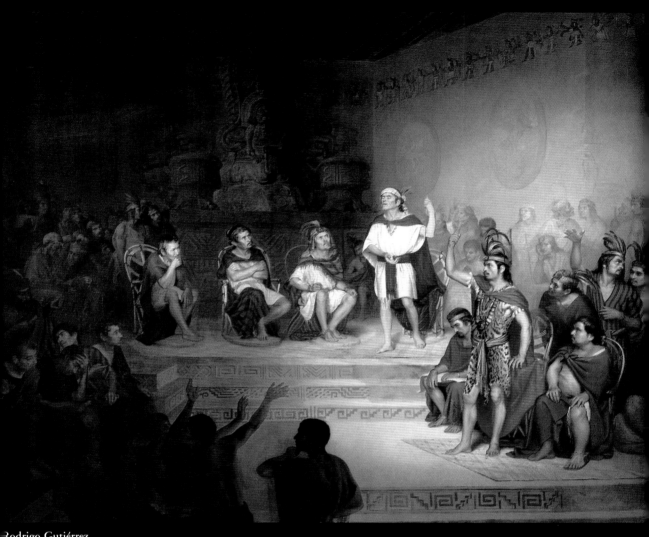

Rodrigo Gutiérrez
El senado de Tlaxcala [9]

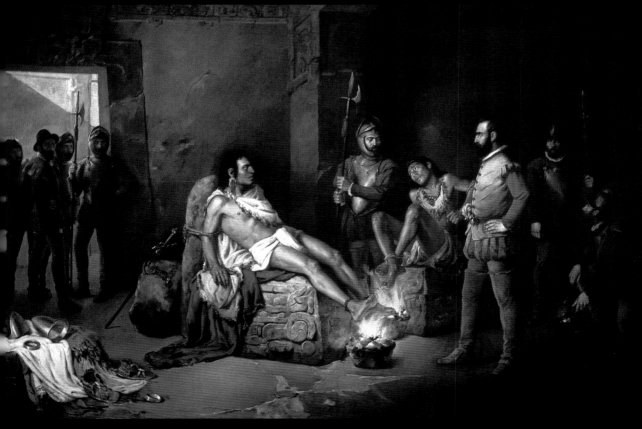

Leandro Izaguirre
El tormento de Cuauhtémoc [10]

Fidencio Nava
Apres l'orgie [11]

Jesús Contreras
Malgré tout [12]

Julio Ruelas
La crítica [13]

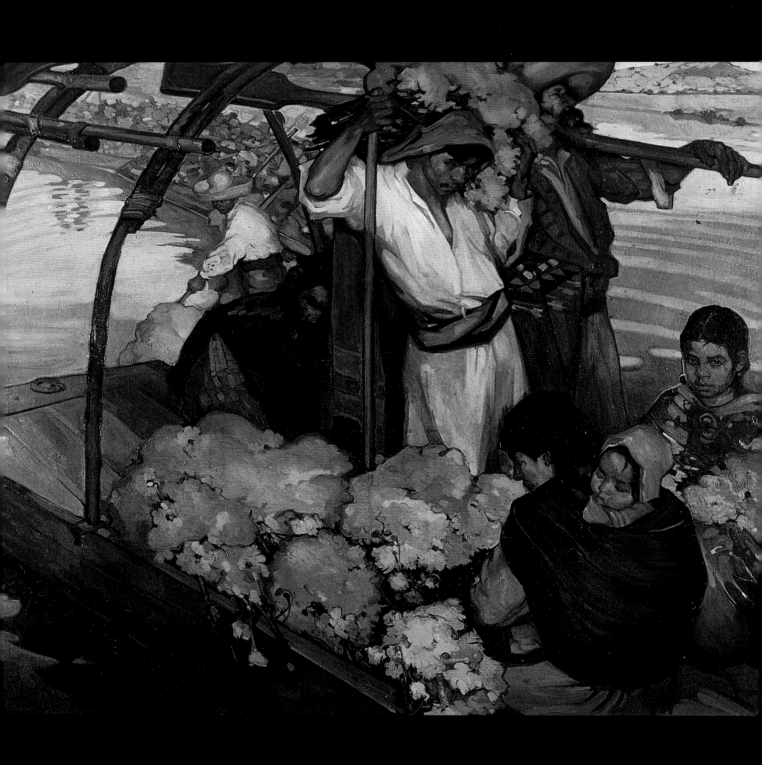

Saturnino Herrán
La ofrenda [14]

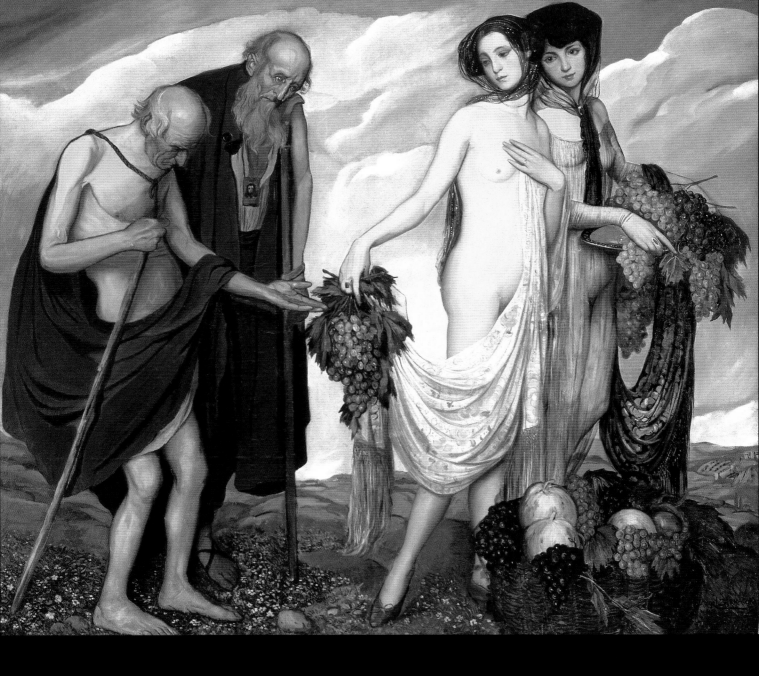

Ángel Zárraga
La dádiva [15]

José Guadalupe Posada
Revolucionario muerto junto a su caballo [16]

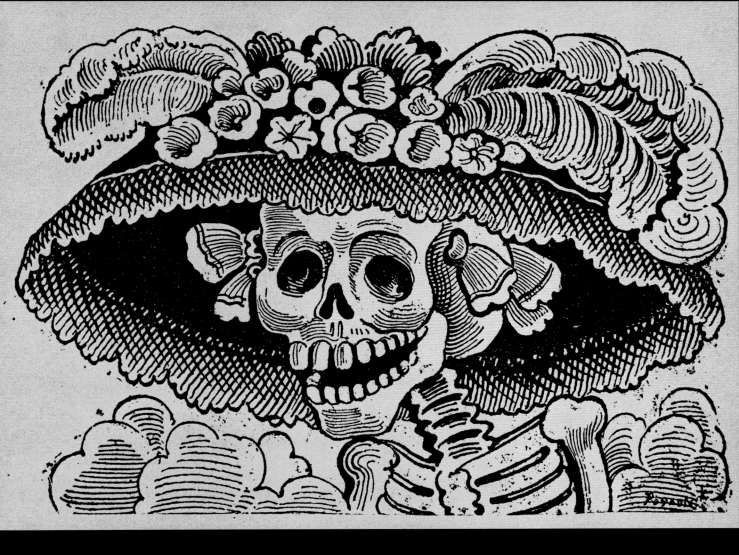

José Guadalupe Posada
Calavera catrina [17]

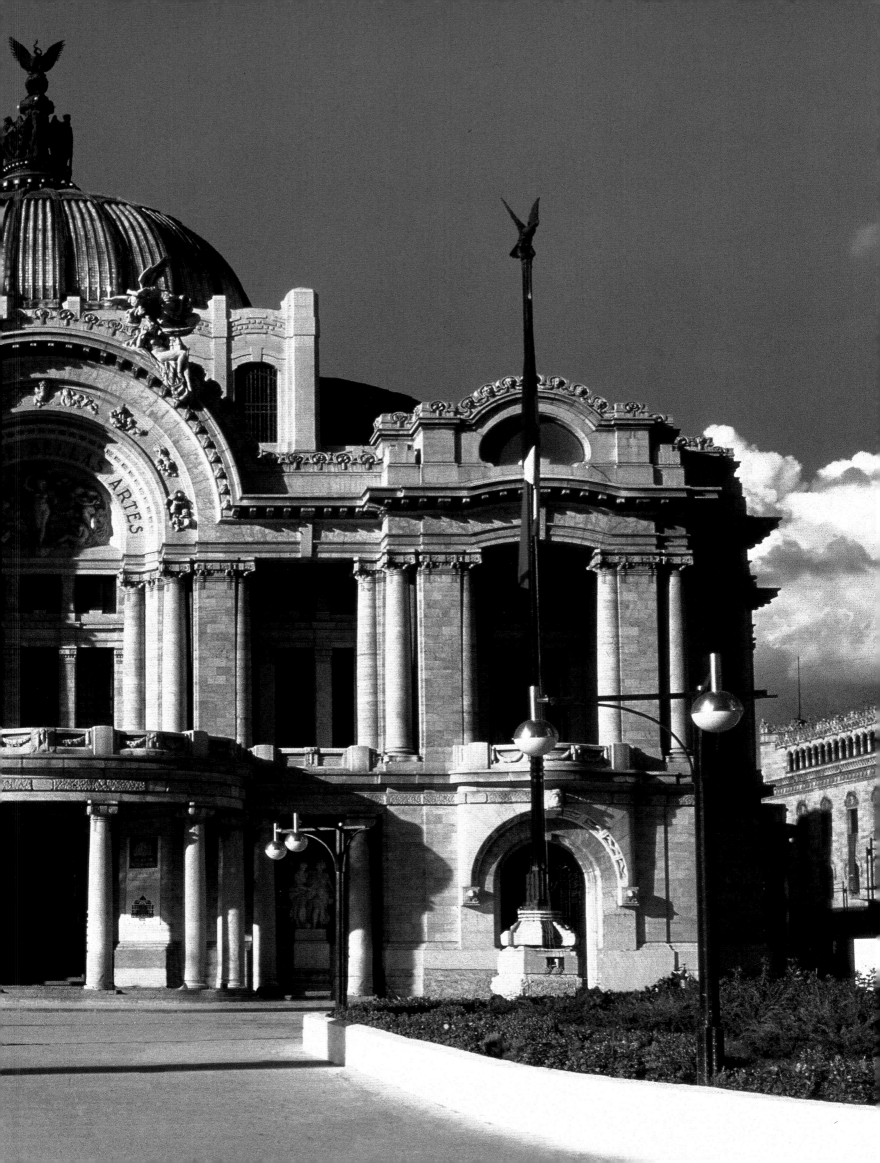

MÉXICO
CONTEMPORÁNEO

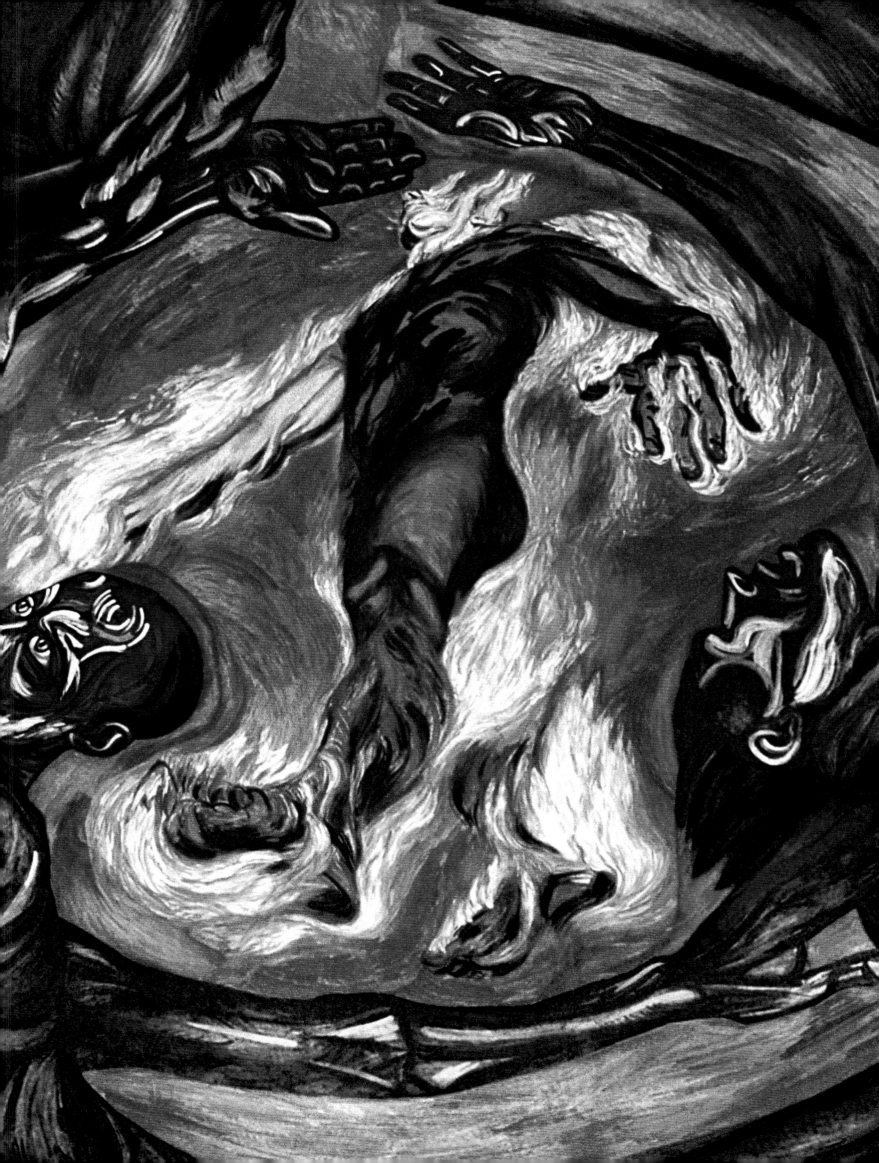

José Clemente Orozco
Hombre de fuego [1]

REVOLUCIÓN Y REVELACIÓN

Carlos Monsiváis

A lo largo de un siglo demasiado ocurre en la vida de un país y, de acuerdo a las exigencias de cambio civilizado, demasiado deja de ocurrir. En el caso de México, el siglo XX combina inmensos rezagos económicos y transformaciones sociales profundas, adelantos culturales y zonas de atraso violento. Hay grandes movimientos en pro de la diversidad, se impone la continuidad política, la población se urbaniza aceleradamente, los procesos educativos se masifican, las tesis feministas y el desarrollo cultural y laboral de las mujeres le ponen sitio al machismo, crece la infraestructura de la difusión y el patrocinio de las artes y las humanidades. Una revolución cultural nunca llamada así se produce al extenderse el acceso a la educación superior, y el país se internacionaliza en el sentido informativo y tecnológico. Si la desigualdad social se mantiene y acrecienta, y el analfabetismo funcional se extiende, millones de personas incluyen ya entre sus haberes a los bienes culturales, las clases medias se expanden, se afirman la tolerancia y la pluralidad y el siglo XX termina con 30 millones de estudiantes de los ciclos que van de enseñanza primaria a posgrado.

De entre las muchas posibles, una lectura del siglo XX mexicano localiza tres periodos que concentran los cambios radicales: la destrucción y la invención de tradiciones, el sueño de las mitologías y la pesadilla de las realidades. Con lo arbitrario de todo manejo de fechas, estos periodos son: la Revolución Mexicana (de 1910 a 1946 aproximadamente); la modernización, primordialmente tecnológica (de 1946 a 1990, también aproximadamente), y a partir de entonces, la globalización, una modernización más drástica, que obliga a ajustarse a los ritmos de las metrópolis, no tolera excepciones y privilegia la sucesión de espectáculos sobre el desarrollo cultural sostenido.

Sea una creencia o el conjunto de hechos políticos y sociales, el consenso declara a 1910 el inicio del siglo XX mexicano. Cristaliza con la violencia armada la urgencia de cambio. En 1911, al derrumbarse la dictadura de Porfirio Díaz, se resquebrajan formas monstruosas del autoritarismo feudal, se desplazan cientos de miles a lo largo y ancho del país y hacia Estados Unidos. Comienza la movilidad social.

También, se precipita lo tan anhelado: la puesta al día de la literatura, las artes plásticas, la arquitectura, la música, el teatro. Un país cerrado en lo esencial ve abrirse numerosas vías de acceso a las experiencias del mundo entero. Fenómeno múltiple, que mezcla lucha de facciones y logros institucionales, la Revolución Mexicana no sólo modifica extensamente la vida del país, es también una gran metamorfosis cultural. Incluso José Vasconcelos la señala en un orden de cosas como un triunfo del espíritu.

En 1910 más del 80 por ciento de la población es analfabeta y por eso la Revolución le imprime sentido de urgencia al proceso educativo. Se aceleran o se vuelven concebibles numerosos cambios, los escritores consiguen un público lector inesperado, las vanguardias estéticas, gracias a la destrucción de prejuicios, ya disponen del primer ámbito propio, el nacionalismo se extiende y halla una razón de ser de grandes resonancias durante las tres décadas siguientes. Se

distribuyen sensaciones de orgullo social muy novedosas, se reconocen por vez primera los valores de lo popular y, algo fundamental, se inicia el patrocinio estatal de las artes y las humanidades, que se mantiene de modo principal hasta el día de hoy.

Por lo común, cuando se habla de la cultura en México las referencias corresponden por entero a la ciudad de México, que ha monopolizado la representación nacional a causa del centralismo y la concentración de oportunidades en un solo espacio. Sin duda, la mayor parte del trabajo intelectual y artístico se ha desarrollado en la capital de la República, pero en el resto del país se han producido esfuerzos notables. Con todo, y no obstante los esfuerzos con frecuencia heroicos de los grupos que trabajan artística y culturalmente en las regiones, la ciudad de México es la entidad monopólica a lo largo del siglo XX.

En materia artística, el logro más notorio de la Revolución mexicana es el muralismo, o Escuela Mexicana de Pintura, desarrollada en lo básico entre 1922 y 1950.

El patrocinio estatal, y muy especialmente de José Vasconcelos, secretario de Educación Pública en el periodo de Álvaro Obregón, le da a un grupo de pintores la gran oportunidad de trasladar al arte público la épica del pueblo en armas. También, una visión dramática de las transformaciones estéticas, en un país con sólo unas cuantas escuelas de arte, muy pocos museos, casi ninguna publicación especializada, colecciones privadas al alcance de muy pocos.

Gracias al muralismo, por vez primera se admira la pintura fuera de los recintos eclesiásticos.

Entre los creadores de murales valiosos se incluye Roberto Montenegro, profundo conocedor del arte europeo renacentista, que en 1922, en el templo de San Pedro y San Pablo, pinta un mural con el tema de los trabajadores en la fiesta de la Santa Cruz, alegoría del nuevo México que reconoce la importancia y las imágenes de los trabajadores.

Fernando Leal, en el vestíbulo del Anfiteatro Bolívar de San Ildefonso, inicia en 1930 un mural: *La epopeya bolivariana*, que exalta a los héroes de la independencia de Sudamérica.

En 1922, Leal realiza en la escalera de la Preparatoria el primer mural con un tema religioso y popular, *Fiesta del Señor de Chalma*, donde usa la antigua técnica renacentista de la encáustica. Frente al fresco, en la misma escalera de la Preparatoria, el pintor francés Jean Charlot recrea *La Conquista de Tenochtitlán*, inspirándose en los maestros del siglo XVI, especialmente Paolo Ucello.

En una segunda generación de muralistas, es extraordinaria la participación de Rufino Tamayo, que en distintas etapas de su vida pinta murales. El primero de ellos en 1935, de tema revolucionario, en el antiguo Museo de Antropología, hoy Museo Nacional de las Culturas. En esta obra, su carácter político lo hace diferente del camino posterior de Tamayo, cuando se aleja del nacionalismo revolucionario. Otro muralista valioso es José Chávez Morado, que en la ciudad de Guanajuato pinta murales de contenido histórico y político.

Ante el muralismo, el gobierno, los críticos y los distintos públicos tienen reacciones diversas. Se admira y se detesta sin medida a Diego Rivera, José Clemente Orozco y David Alfaro Siqueiros, personalidades infatigables y únicas, militantes de ideas y de obsesiones. En poco tiempo, los llamados "Tres Grandes" se convierten en el orgullo nacional y en el centro de numerosos rechazos.

En el Antiguo Colegio de San Ildefonso, los muralistas usan sacralizadamente alegorías y símbolos, entonces el lenguaje artístico que es al mismo tiempo poesía y militancia. Si insisten en la experimentación técnica y el cuidado de la forma, también confían en los poderes educativos y radicalizadores de los símbolos y de los murales. Durante unos años su proyecto es también, y en primer término, de educación política o, más exactamente, de vislumbramiento de otras visiones del mundo.

Sin proponérselo, sin conseguir evitarlo, los muralistas son los propagandistas convincentes de una versión de la historia nacional que se fija a través del mapa mitológico de héroes, mártires, movimientos, clases sociales y gremios, y a través también de las relaciones entre la fe y la conciencia.

En 1923, Diego Rivera inicia sus murales en la Secretaría de Educación. En 239 tableros y 1 583 metros de superficie, Rivera reconstruye un panorama muy variado: el pueblo, sus labores, sus fiestas, su modo de vivir, sus luchas, sus aspiraciones y sus sueños.

Los hombres y mujeres que hicieron la Revolución se integran en una representación sin paralelo en el arte mundial.

En la escalera de Palacio Nacional, Rivera trabaja de 1929 a 1935 en el mural titulado *Historia y perspectiva de México*; enlaza, en tres muros, el pasado, el presente y el futuro de una nación en busca de su libertad. La síntesis del México prehispánico, del colonial, del independiente y del contemporáneo, predice una era de bienestar y progreso del pueblo trabajador, ya liberado de sus opresores.

El embajador de Estados Unidos, Dwight Morrow, mecenas interesado y generoso, le encomendó a Diego Rivera un mural en el Palacio de Cortés con el tema de la Revolución. Entre otras imágenes perdurables, Diego retrata a Zapata con su caballo blanco, uno de los iconos más conocidos del muralismo mexicano.

En 1947, en su mural del hotel del Prado, titulado *Sueño de una tarde dominical en la Alameda Central*, Rivera se autorretrata de niño dándole la mano a la calavera catrina de José Guadalupe Posada, en homenaje al más grande grabador de México, tan presente en el arte de la Revolución. Su compañera Frida Kahlo aparece también en este mural.

En sus murales, Rivera da su versión de la historia de México, de la lucha de clases en el mundo y del país como un solo gran retrato de familia, villanos incluidos.

José Clemente Orozco, el más aislado o el menos activo políticamente de los muralistas, magnífico grabador y pintor de caballete, se compromete a fondo con los símbolos, y con la idea de la pintura como formación de símbolos, recinto desgarrado de las alegorías. Tal vez la culminación de su obra sea el *Hombre de fuego*, en la cúpula del Hospicio Cabañas en Guadalajara. Allí Prometeo, el hombre al que devora el ejercicio de las libertades, se vuelve la representación ígnea de los sacrificados por la guerra. Sin embargo, si los símbolos de Orozco perduran es por ser en primer término pintura, que se fija en el espectador como grandeza más que como mensaje.

Es la calidad pictórica, la condensación de colores y formas lo que permanece, por sobre los desafíos y las provocaciones, por sobre el reto de pintar, en los muros de la Suprema Corte de Justicia, a la figura que ha representado la aplicación imparcial de las leyes como una prostituta ebria.

En *Katharsis*, en el Palacio de Bellas Artes, Orozco entrega su idea de la pesadilla bélica, la matrona grotesca y furibunda que todo lo devora.

En el Palacio de Gobierno de Guadalajara, la guerra, en la perspectiva orozquiana, es la disolución de la especie en la agresión moral que es el río de los muertos agraviados por suásticas, fascios, hoces y martillos. Las ideologías generan símbolos, y en los símbolos se crucifica al género humano.

David Alfaro Siqueiros, un personaje desmesurado, genial, sectario, desbordado, es capaz de hazañas y de caídas artísticas. De simbolismos fáciles y de logros admirables, Siqueiros, en el Palacio de Bellas Artes, pinta el enigma de la humanidad transformado en esperanza. Y sobre los conjuntos alegóricos, lo relevante es la idea general, la pintura sale al encuentro de los espectadores, la forma se integra a quienes la contemplan. También de 1957 a 1967, Siqueiros pinta en el Castillo de Chapultepec el mural *La Revolución contra la dictadura porfiriana*, logro excepcional que integra el espacio arquitectónico y el dinamismo plástico. Y en el Sindicato Mexicano de Electricistas Siqueiros pinta *Retrato de la burguesía*, donde el impulso trasciende la obviedad ideológica.

En el Poliforum Cultural Siqueiros, tan debatido y tan característico de los proyectos de su autor, Siqueiros crea una metáfora plástica a la que llama *La marcha de la humanidad en América Latina, en la Tierra y hacia el Cosmos; Miseria y Ciencia*.

Pese y gracias a su desmesura, muchos de los resultados del muralismo son extraordinarios, al generar los equivalentes artísticos de la tragedia y la grandeza de la Revolución, de la irrupción de las masas campesinas, de la modernidad que es técnica y es desarrollo científico.

Leyendas instantáneas, los muralistas multiplican su trabajo, añaden a la energía pictórica la protesta social y se dan tiempo para obras de caballete, dibujo y grabados. Son en síntesis grandes interlocutores de la sociedad mexicana y en alguna medida de la internacional.

El vigor de sus obras demuestra la vitalidad extrema de la ciudad de México, la zona más liberada de prejuicios del país. Si la Revolución es el sacudimiento generalizado, la capital es su gran laboratorio de vivencias sorprendentes y creaciones inesperadas.

Entre 1920 y 1940 la ciudad de México es todavía en gran parte una ciudad del siglo XIX: tradicionalista, prejuiciosa, limitada por ordenanzas y convencionalismos. En buena medida también, y gracias al llamado "Renacimiento mexicano", es una ciudad con zonas de permisividad vital y cultural, con cafés y cabarets donde se inaugura la modernidad del contemporáneo, con grupos que discuten agitadamente las relaciones del arte y la política, con una comunidad artística e intelectual muy poderosa no obstante sus límites.

"La Revolución es la revelación". El descubrimiento de los valores estéticos de lo popular, de lo producido para las masas que con rapidez enriquece las tradiciones profundas, es una de las aportaciones sustanciales de la Revolución entre los años 1920 y 1950.

En el mismo sentido, la recreación artística del pueblo y los ejércitos campesinos, y la metamorfosis de la violencia, son necesidades sociales y empresas inevitables.

En el proceso tiene gran importancia la celebración del arte antiguo, el asombro ante las obras maestras indígenas que el racismo impedía contemplar debidamente.

En la primera mitad del siglo XX, la Revolución mexicana es una suma contradictoria de realidades, es la fuerza de instituciones modernizadoras, es la ideología popular del Estado, es la sucesión de atmósferas formativas. Y el movimiento repercute en la danza, el cine, el teatro, la narrativa, la música. Durante treinta años, en el orden de los temas, la Revolución suministra argumentos basados en su vitalidad y los perfiles melodramáticos.

Se producen a un tiempo la poesía y la pintura de vanguardia, llegan los visitantes de Europa y Estados Unidos, como los fotógrafos Edward Weston y Tina Modotti y el director de cine Sergei Eisenstein, que se deslumbran ante la fuerza de los cambios y el universo real y simbólico que sale a la superficie.

En la narrativa, donde el registro es más directo, la Revolución le infunde otro destino a los personajes. Entre 1911 y 1940, algunos escritores que han sido testigos o incluso participantes muy activos de los hechos, producen libros de primer orden.

José Vasconcelos, en sus textos autobiográficos *Ulises criollo, La tormenta* y *El desastre* se presenta como el protagonista civilizado en el medio bárbaro; Martín Luis Guzmán es el mejor cronista de la Revolución; Nellie Campobello en *Cartucho* y *Las manos de mamá*, recaptura las visiones de su niñez en la ciudad transfigurada por la violencia; Rafael F. Muñoz en *Se llevaron el cañón para Bachimba* y *Vámonos con Pancho Villa* narra con agilidad y vehemencia la suerte de los seres anónimos. Con todo, en la narrativa de la Revolución el escritor de mayor influencia social es Mariano Azuela, intérprete desde 1911 de la nobleza y de los resentimientos de los involucrados en el vértigo de causas y pasiones que se conoce entonces como "la bola".

De Azuela y de las fotos que hoy integran el archivo Casasola, toman el cine y los lectores imágenes fundamentales: el soldado y la soldadera que conversan comiendo, los campesinos que abandonan su aldea y su región por vez primera; los soldados que cantan "La Adelita" alrededor de la fogata. En los relatos y en las películas los más jóvenes son sacrificados, el idealista muere y el oportunista triunfa.

A estos grandes estímulos del imaginario colectivo se les añade en 1953 *Memorias de un mexicano*, el material del ingeniero Salvador Toscano que organiza su hija Carmen.

El género del cine mexicano, ocupado con temas y episodios de la Revolución, produce algunas películas notables.

Entre las películas que se acercan creativamente al hecho revolucionario y a la toma de conciencia popular se encuentra *Redes*, dirigida en 1934 por Fred Zinnemann, sobre el despertar organizativo de una comunidad de pescadores. La música es de Silvestre Revueltas, uno de sus más notables "poemas sinfónicos".

En 1935 Fernando de Fuentes dirige la gran película del género revolucionario: *Vámonos con Pancho Villa*, basada en la novela de Rafael F. Muñoz; en el guión participa el poeta Xavier Villaurrutia. La música es de Silvestre Revueltas, que aparece fugazmente en una escena tocando el piano. Allí el drama de la guerra lo encauzan el heroísmo y el sentido del humor pese a todo.

De Fuentes también dirige *El prisionero trece* y *El compadre Mendoza*, donde aborda el oportunismo que se adueña de la Revolución.

Flor Silvestre y *Las abandonadas*, del director Emilio Fernández "el Indio" y el camarógrafo Gabriel Figueroa, son valiosas por el estilo, las imágenes poéticas y la excepcionalidad de los intérpretes.

Si los pintores revalúan el legado estético de la provincia y los poetas combinan el elogio de modernidad con las libertades del erotismo, Posada, los muralistas y los camarógrafos del cine nacional, muy especialmente Gabriel Figueroa, ratifican la enorme dignidad de los semblantes populares. Al prodigar las facciones "invisibles socialmente", el cine le da rostro a la colectividad que, víctima de su propio racismo, no se sentía muy a gusto con los rasgos indígenas.

Son años de recuperación y de adquisición de una sensibilidad muy en deuda con el pasado comunitario y con lo mejor de la industria cultural.

Cuando el entusiasmo por la canción mexicana, en especial el corrido, ya mezclado con el nuevo repertorio, adicto a las voces dolientes y las letras desgarradas de la música suscitadora de la nostalgia y la melancolía, la canción ranchera es una de las consecuencias de "la épica sordina".

El sentimentalismo se va trasformando en cultura popular, a contracorriente de la cultura de la Revolución, y como un resultado de las libertades que, de cualquier manera, se introducen. El género musical elegido es el bolero originado en Cuba, y el compositor por excelencia es Agustín Lara, producto de la bohemia, del talento melódico muy variado, de la poesía modernista, de la falta de miedo a la cursilería. Desde 1926, fecha del estreno de *Imposible*, Agustín Lara se convierte en uno de los grandes hacedores de la mitología sentimental de México y América Latina.

En danza surge un movimiento que en los años cincuenta conjunta la fe de creadores y público. Destacan dos obras maestras: *Zapata,* de Guillermo Arriaga, y *La Manda,* de José Limón. Además de obras excelentes de Guillermina Bravo, Farnesio de Bernal, Rosa Reyna, Xavier Francis, Raúl Flores Canelo, Anna Sokolow. Del mito y las realidades del pueblo en armas y de las transformaciones estéticas de la violencia, se nutre la etapa donde la historia auspicia la modernidad.

En 1921, de modo póstumo se publica *La Suave Patria*, el gran poema de Ramón López Velarde, algunas de cuyas líneas pronto son divisa nacional:

> Diré con una épica sordina:
> la Patria es impecable y diamantina.

Como ningún otro, López Velarde conjunta la revelación del otro México al que el progreso y la mirada distante y curiosa sobre el mundo revolucionario quieren desaparecer.

López Velarde renueva el espacio metafórico, deslumbra a los nacionales con su versión del país que ignoraban, sexualiza el ánimo piadoso, y es por su amor a la provincia el gran promotor involuntario del nacionalismo cultural.

Suave Patria: permite que te envuelva
en la más honda música de selva
con que me modelaste todo entero
al golpe cadencioso de las hachas,
entre risas y gritos de muchachas
y pájaros de oficio carpintero.

Con precisión lírica, López Velarde fija el otro proceso de la generación que emerge a principios de siglo, el de los alejados de la ortodoxia en materia de epopeyas, que ante la grandilocuencia y el estruendo, optan por la alegría y el colorido de lo relegado por las pretensiones, las proezas en voz baja de la "épica sordina" en una palabra.

Lo que López Velarde llama "la Patria íntima" se expresa en pintura por la reivindicación de los temas hasta entonces desdeñados; los circos, los desfiles cívicos, el aturdimiento de los provincianos en la capital, los gallos, las dolorosas, las niñas muertas, los altares caseros.

Esa revelación se expresa también por la adopción de formas plásticas que modifican de raíz el ejercicio de la pintura. Los nombres de María Izquierdo, Antonio Ruiz "el Corzo", Chucho Reyes Ferreira, Agustín Lazo, Julio Castellanos, Guillermo Meza, Alfonso Michel y Frida Kahlo dan su versión del encuentro entre la nueva tradición pictórica de Europa y el repertorio entrañable de imágenes y colorido de México.

Se combinan atmósferas primordiales con la búsqueda de formas y armonías. Picasso y el colorido de las fiestas y la calle principal, Matisse y la mirada de la infancia.

En *El laberinto de la soledad*, el poeta Octavio Paz resume magníficamente su revisión del proceso:

La Revolución es una súbita inmersión de México en su propio ser. México se atreve a ser. La explosión revolucionaria es una portentosa fiesta en la que el mexicano, borracho de sí mismo, conoce al fin, en abrazo mortal, al otro mexicano.

"La Revolución es la revelación". No otra cosa piensan los creadores ocupados en interpretar, recrear o transfigurar el fenómeno. Quieren ofrecer las revelaciones que trascienden el detalle preciso y permiten acercarse a la otra realidad: la del arte.

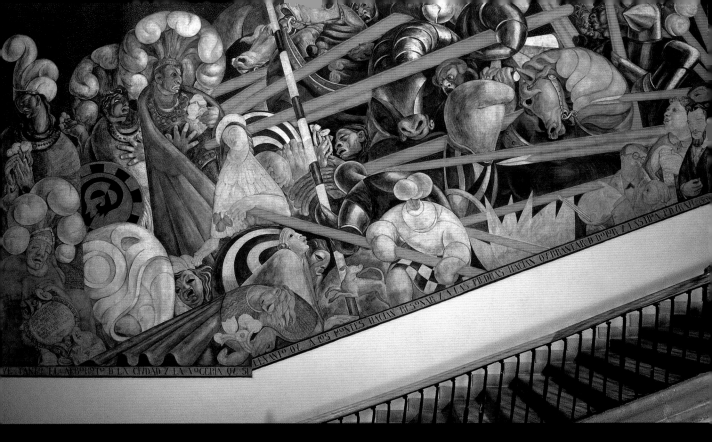

ean Charlot, mural *La conquista de Tenochtitlan* (detalle),
Antiguo Colegio de San Ildefonso, ciudad de México [2]

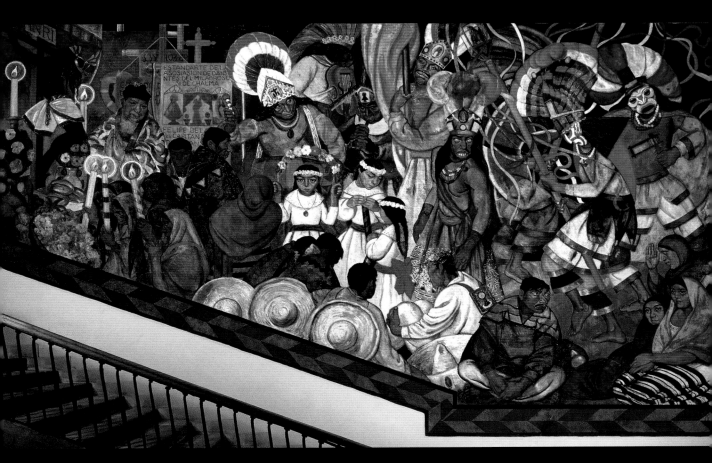

Fernando Leal, mural *La fiesta del señor de Chalma* (detalle),

Pág. 372: José Clemente Orozco, mural *Cortés y la Malinche*
Antiguo Colegio de San Ildefonso, ciudad de México [

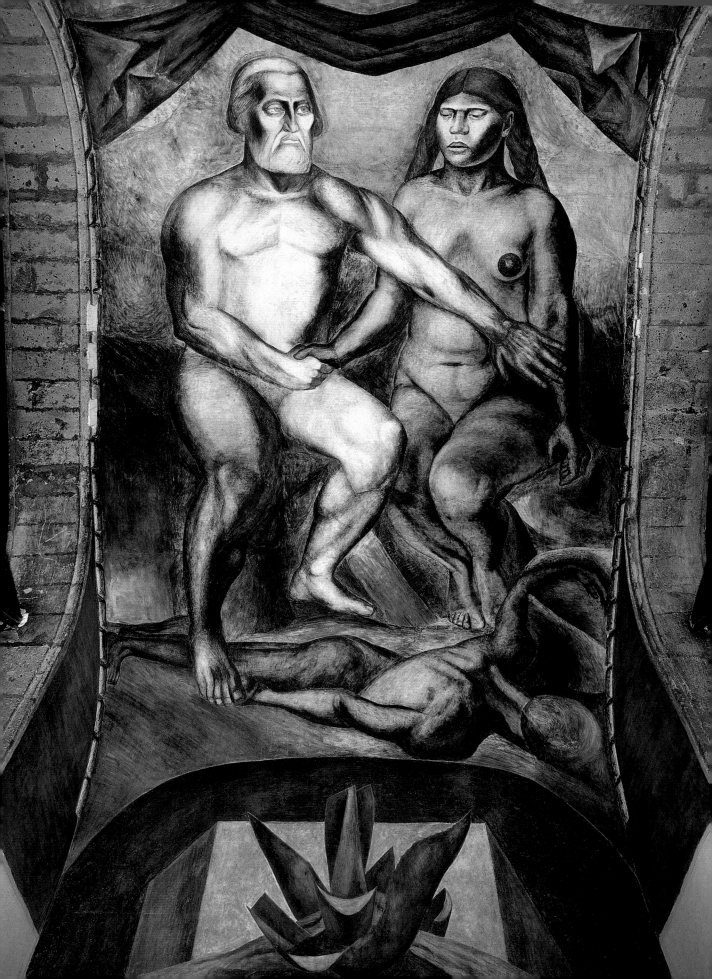

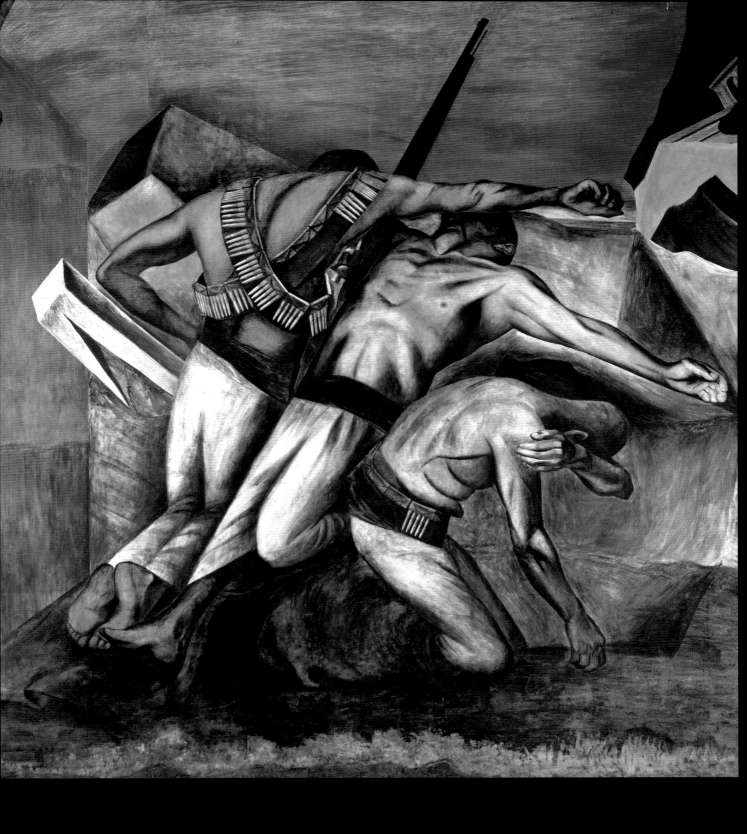

José Clemente Orozco, mural *La trinchera*,
Antiguo Colegio de San Ildefonso, ciudad de México [5]

Págs. 374-375: Diego Rivera, mural *Sueño de una tarde dominical en la*
Alameda Central (detalle), Museo Mural Diego Rivera, ciudad de México [6]

Págs. 376-377: Diego Rivera, mural *El hombre en el cruce de caminos* (detalle)
Palacio de Bellas Artes, ciudad de México [7]

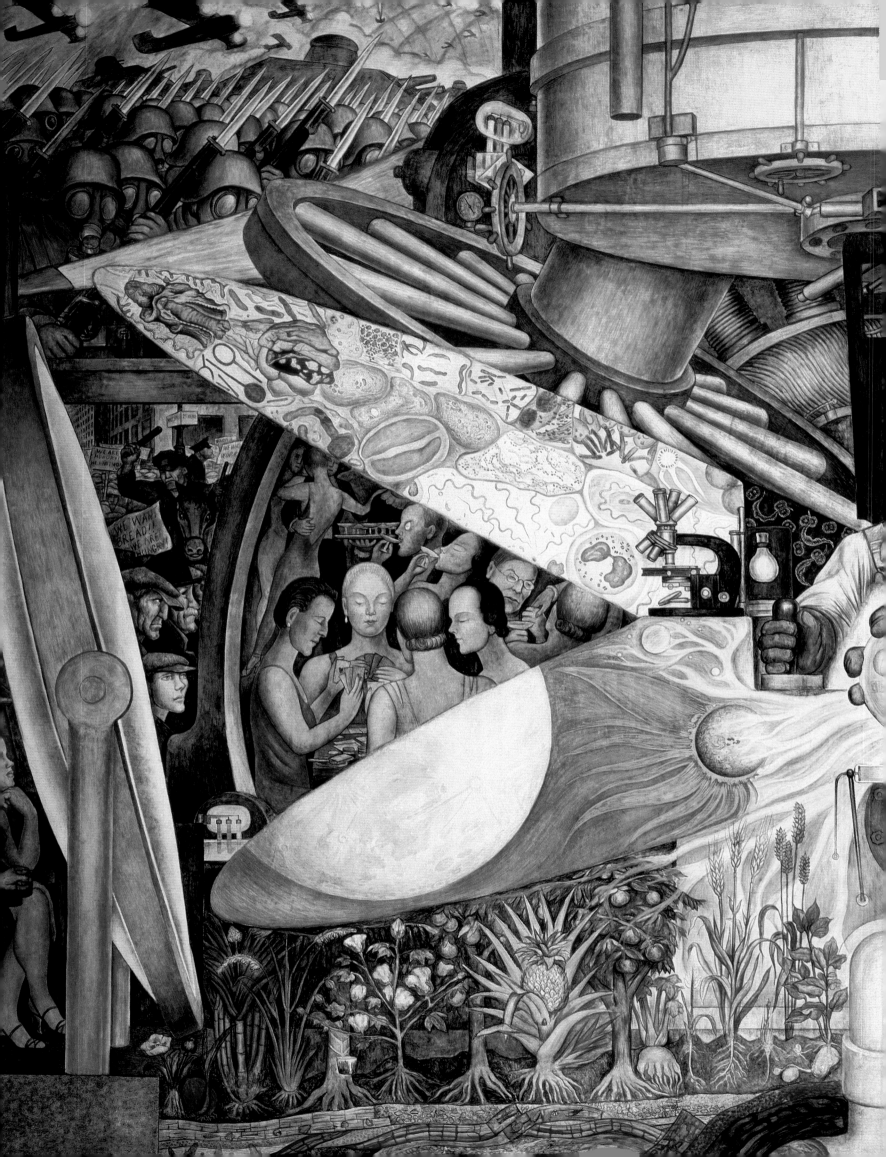

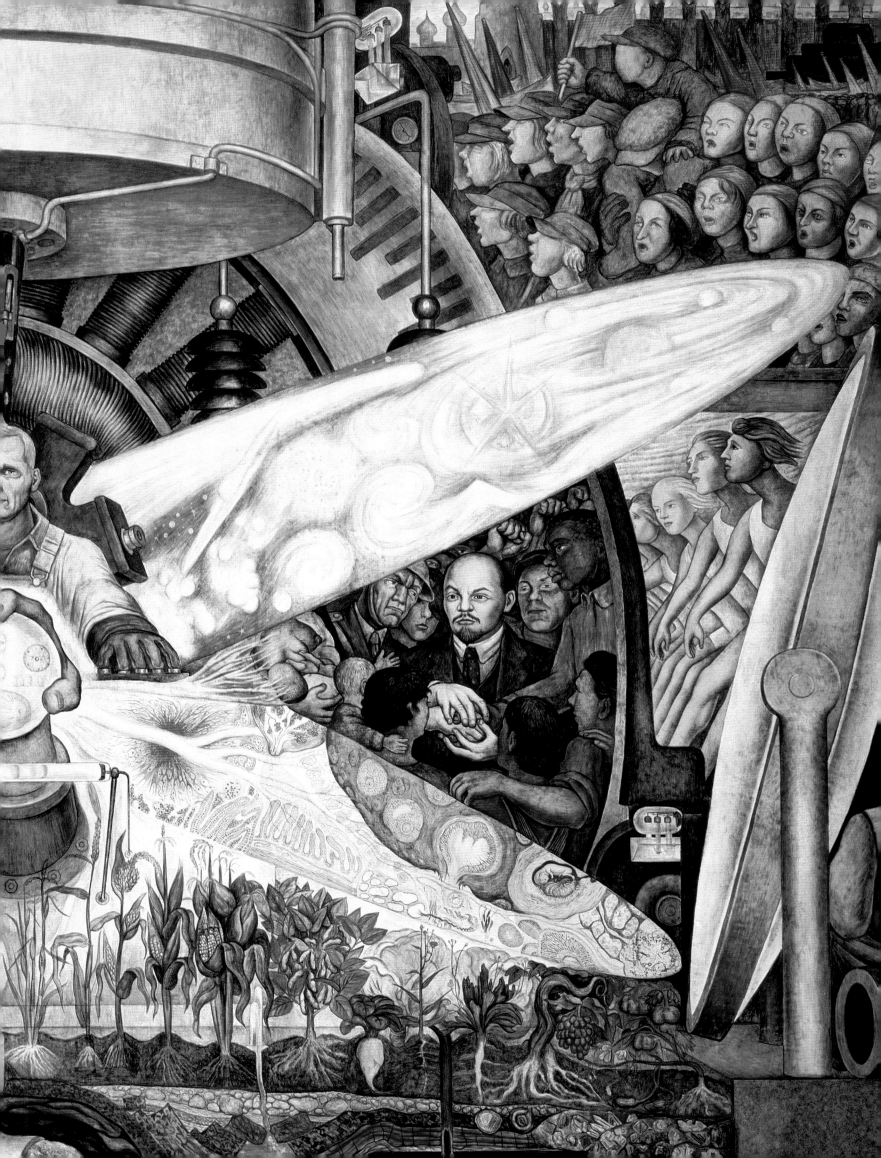

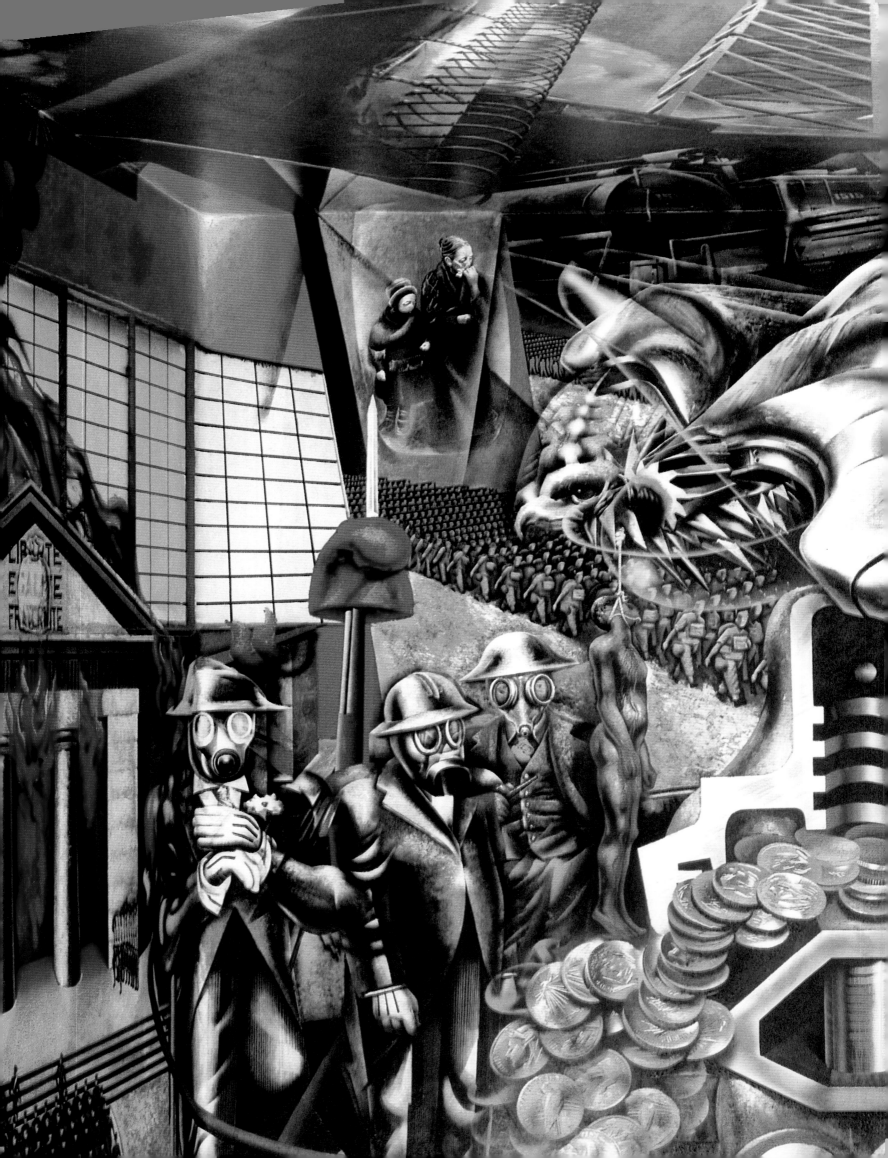

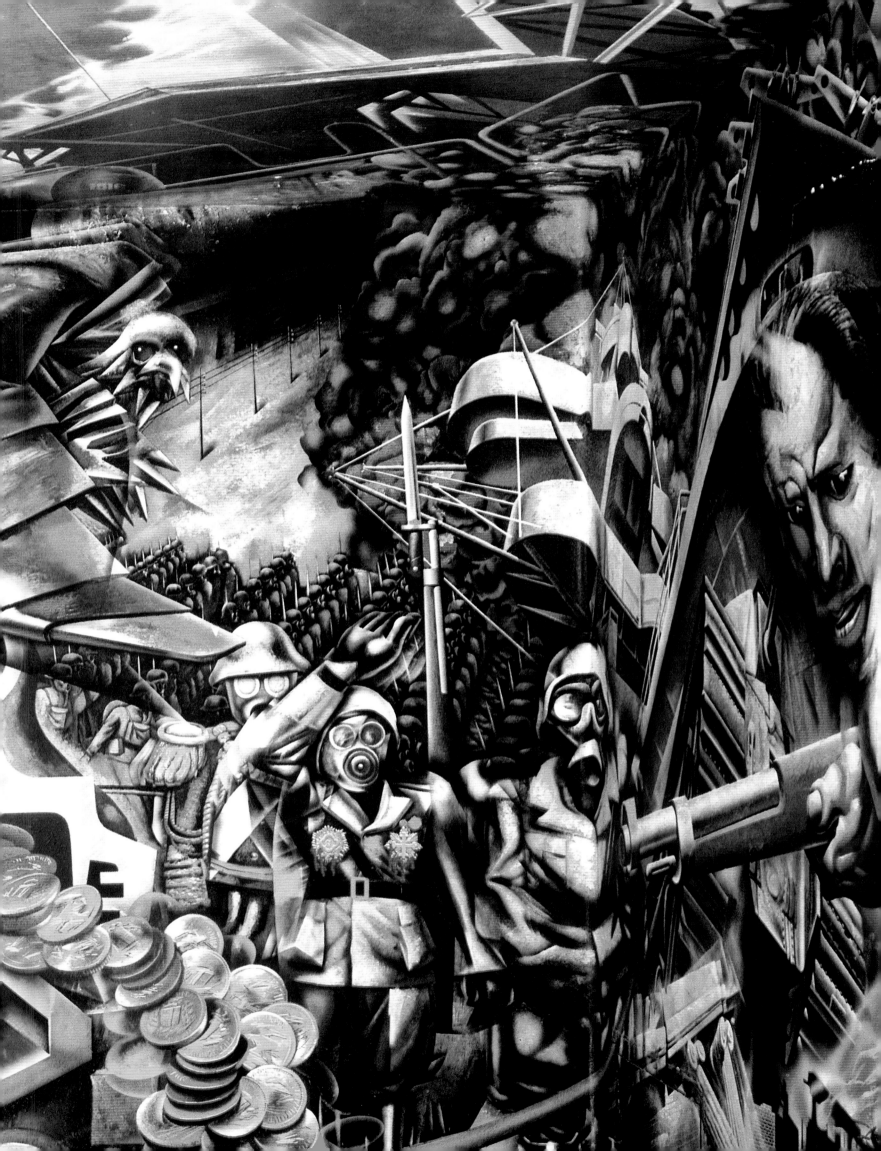

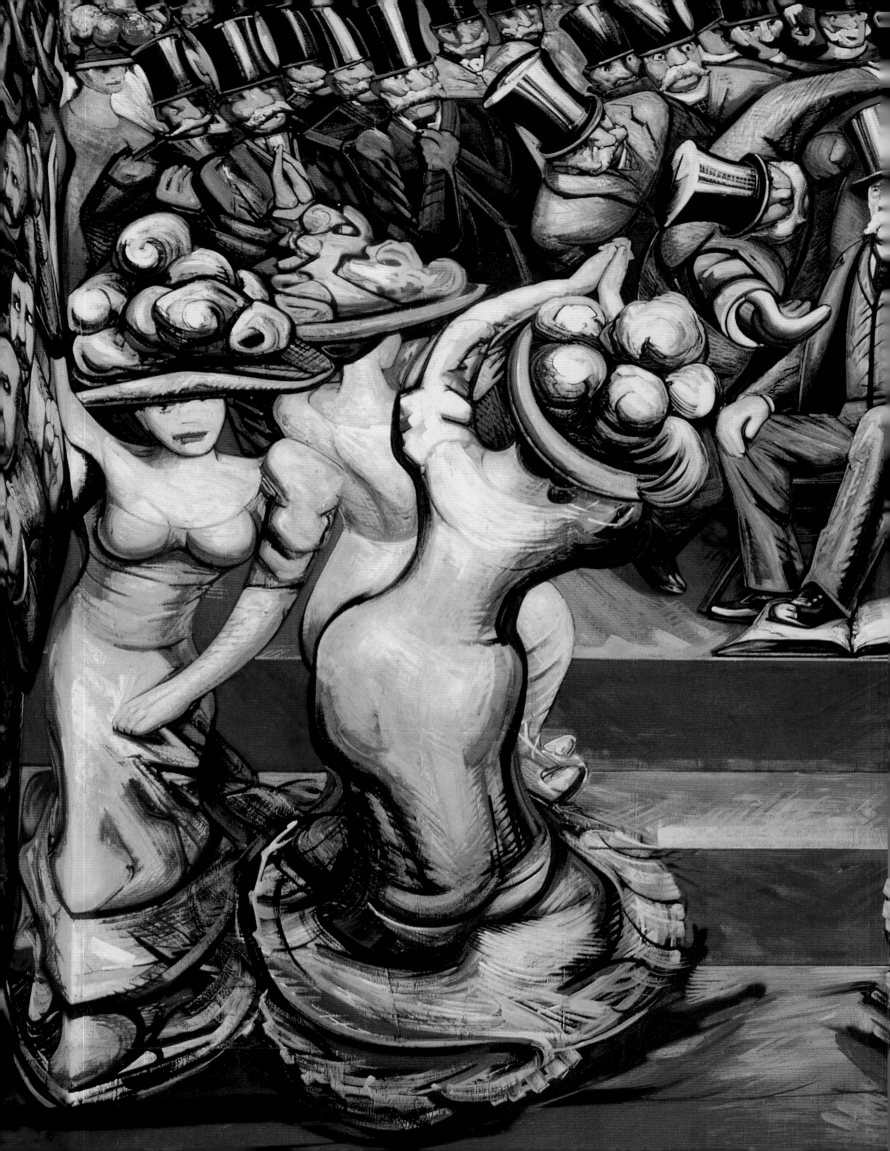

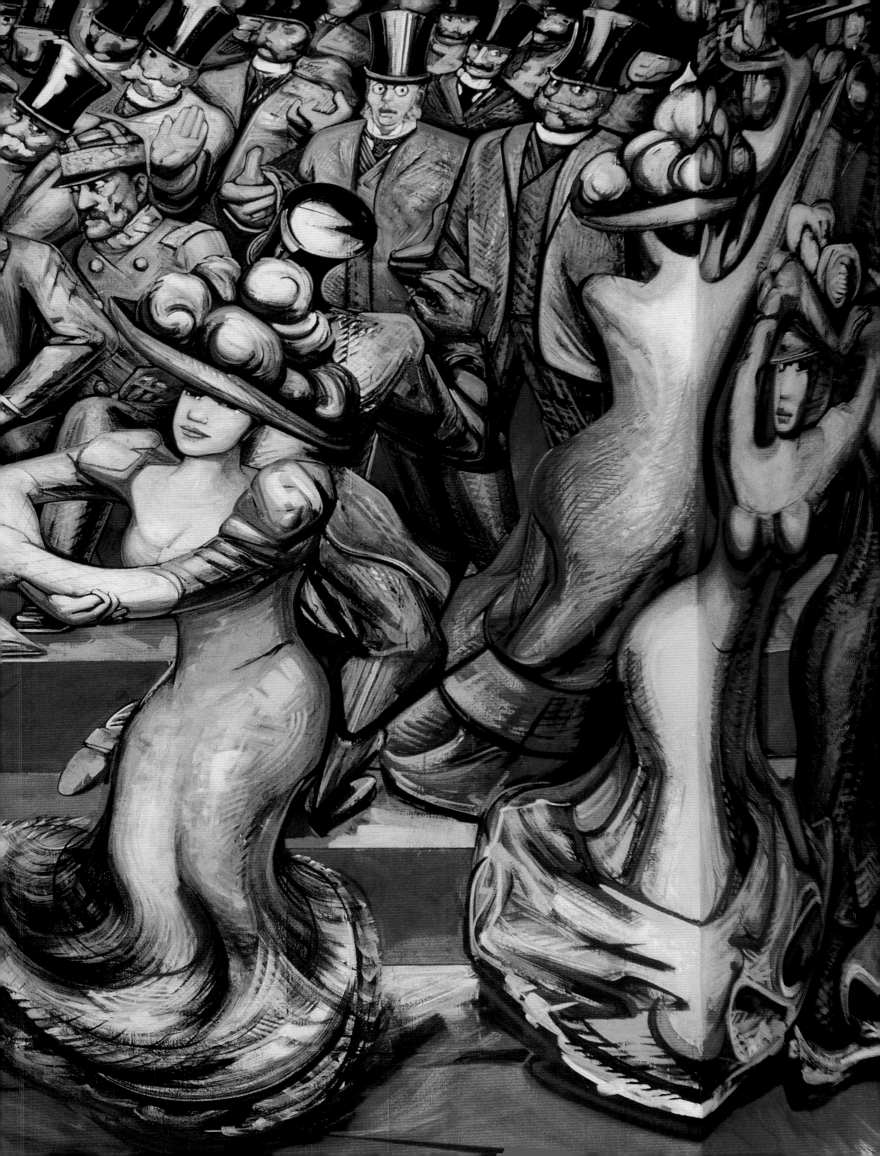

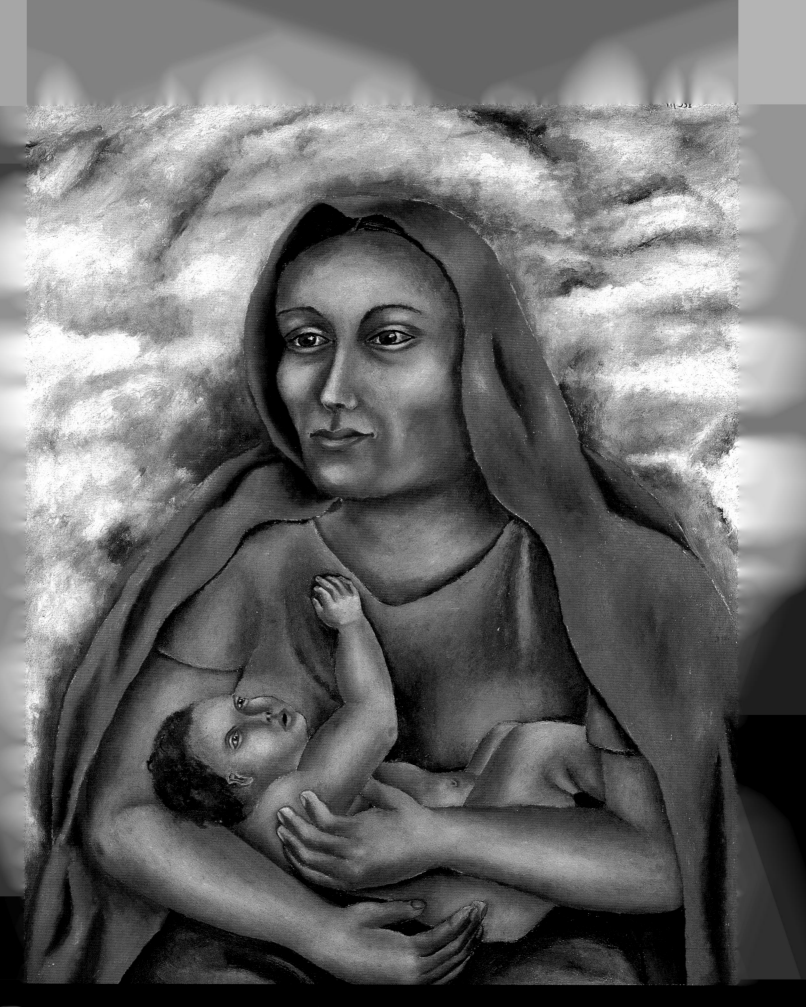

Págs. 378-379: David Alfaro Siqueiros, mural *Retrato de la burguesía* (detalle)
Sindicato Mexicano de Electricistas, ciudad de México [8]

Págs. 380-381: David Alfaro Siqueiros, mural *Del porfirismo a la Revolución* (detalle)

María Izquierdo
La maternidad [10]

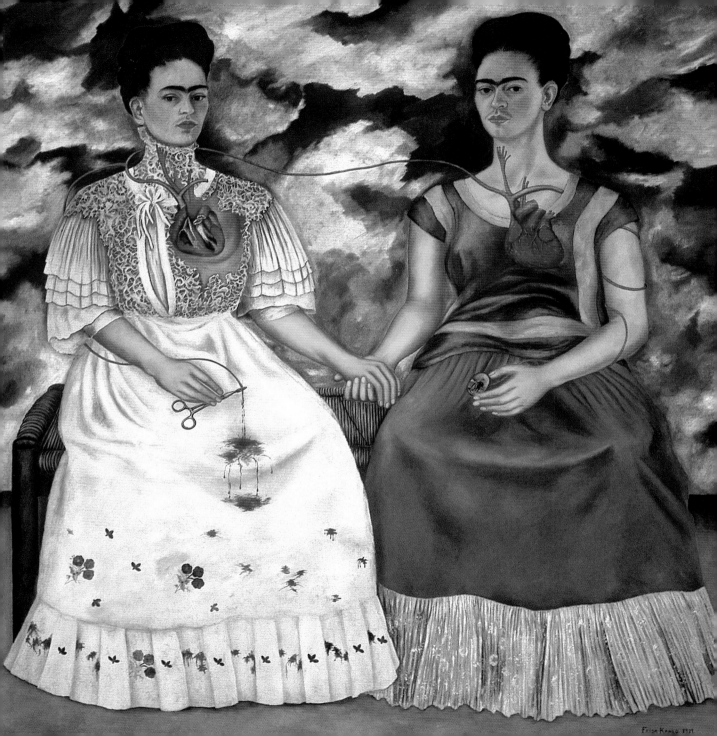

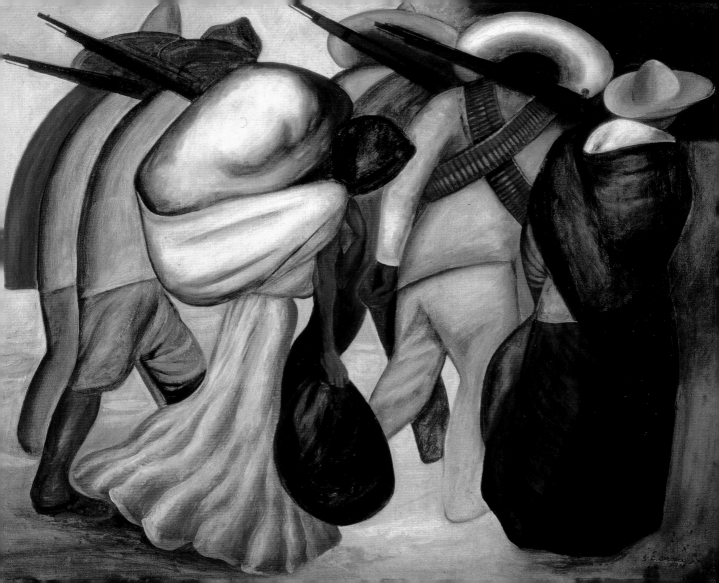

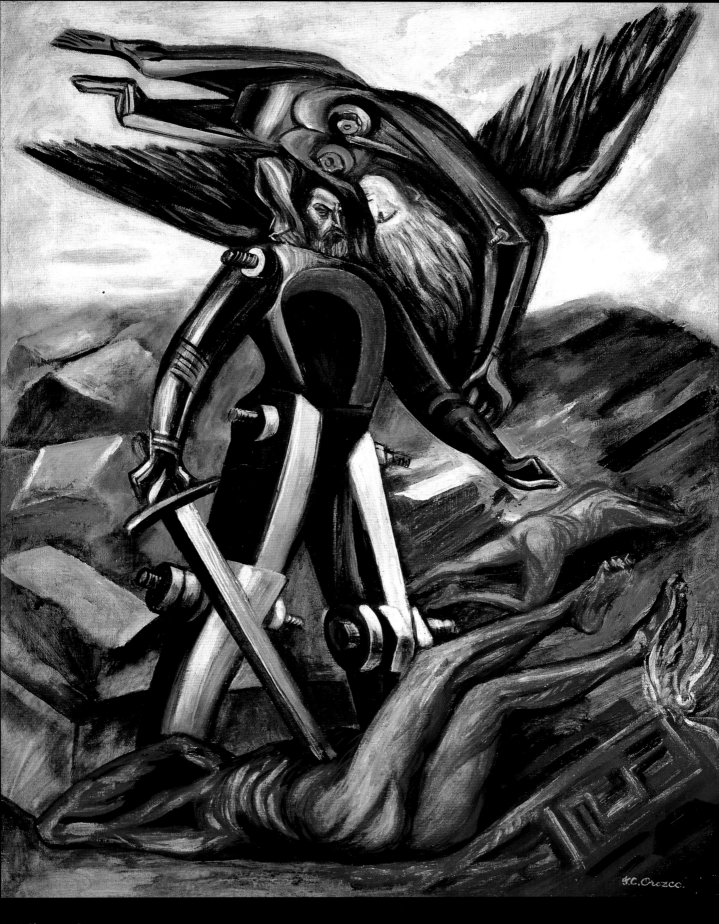

José Clemente Orozco
La Conquista [13]

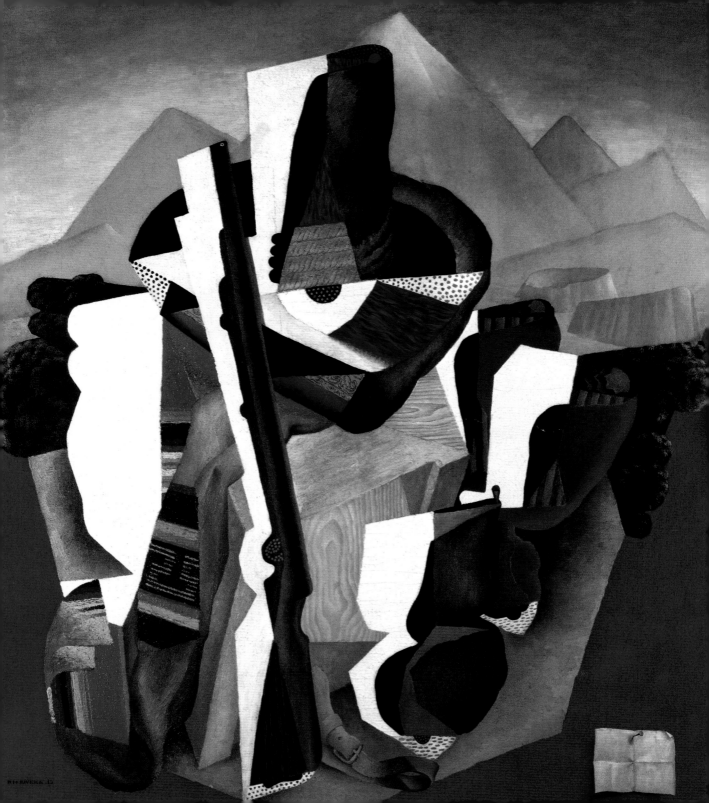

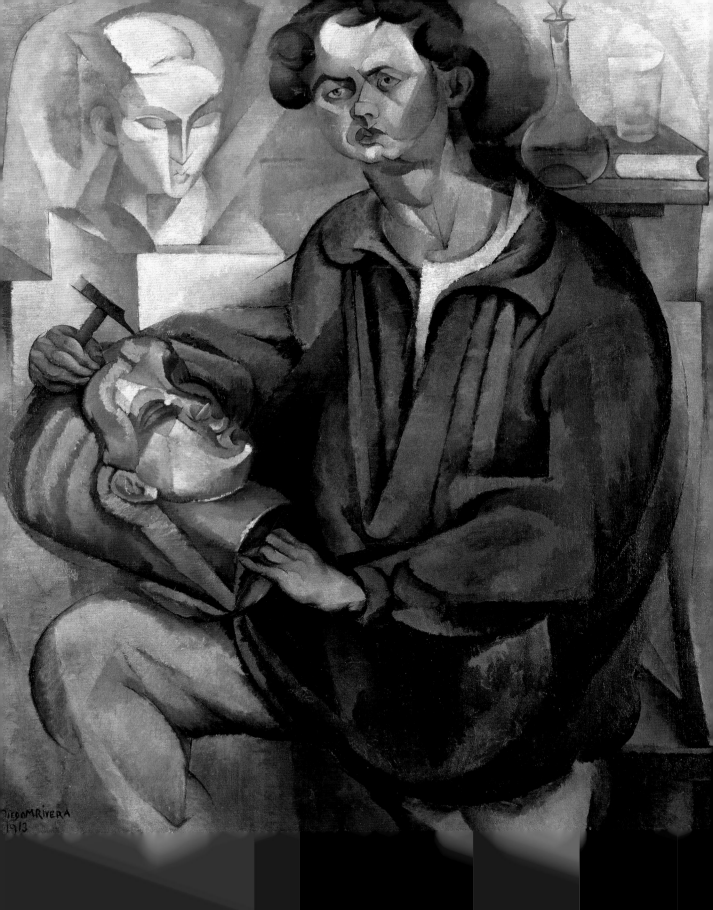

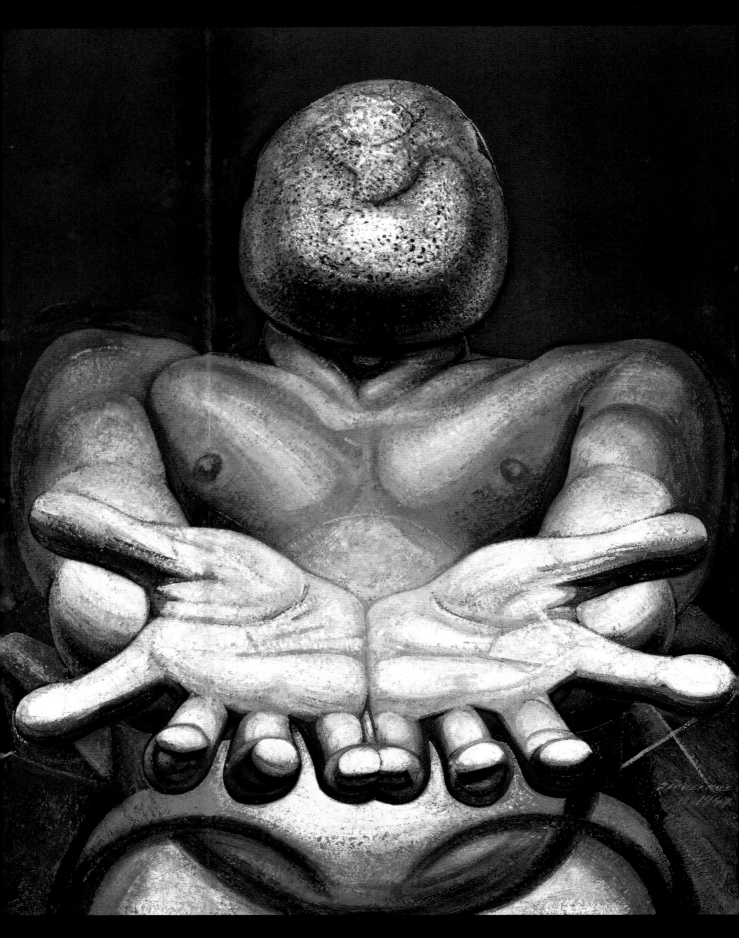

David Alfaro Siqueiros
Nuestra imagen actual [16]

David Alfaro Siqueiros
Retrato de María Asúnsolo bajando la escalera [17]

Pág. 390: Emilio *Indio* Fernández
Flor Silvestre [18]

Fernando de Fuentes, *El compadre Mendoza* [19]

DIÁLOGOS CON EL MUNDO

Carlos Monsiváis

En materia de vivencias de la modernidad, la década de 1920 es un etapa definitiva. Aunque se viva como el caos del tránsito a lo desconocido.

Un siglo de luchas civiles, fanatismos conservadores e intervenciones extranjeras, de la dictadura de Porfirio Díaz, de una revolución de grandes batallas y —por lo menos— medio millón de muertos, afirman pese a todo la idea de nación y postergan la puesta al día cultural, las lecturas de vanguardia, los conciertos, el conocimiento del arte moderno, que cambian la percepción social en Europa y Estados Unidos. Apenas circulan en México los escritos de Sigmund Freud, las teorías marxistas, el arte de ruptura, la experimentación literaria, el conocimiento científico que proporciona noticias sorprendentes sobre el comportamiento humano y el puesto del hombre en el cosmos. Y de pronto lo pospuesto entra en acción, y el frenesí de la actualización anima a poetas, narradores, músicos, pintores, intelectuales, directores de teatro, y los seres intrépidos llamados en ese momento "mujeres liberadas".

A los grupos literarios se les conoce por las revistas o las asociaciones de que en un primer momento forman parte.

Los integrantes del Ateneo de la Juventud inician su vida creativa a principios del siglo XX. Pero sólo después se difunde su obra extraordinaria.

Martín Luis Guzmán publica en 1928 *El águila y la serpiente* y en 1929 *La sombra del caudillo*, dos obras maestras que recrean las atmósferas de la Revolución como lucha armada y como batalla criminal por el poder.

Julio Torri escribe prosas finísimas, que integran la ironía y la melancolía. Los fusilamientos son un espectáculo.

Antonio Caso, el primer filósofo así considerado, convierte sus clases en mítines de jóvenes arrebatados por la vehemencia con que divulga a Platón, Aristóteles, Descartes, Kant, Bergson.

José Vasconcelos es secretario de Educación Pública, autor de numerosos libros sobre filosofía y de cuatro extraordinarios volúmenes autobiográficos donde el personaje se sitúa en el centro de un país convulso, dividido y unificado por las ambiciones personales. La tetralogía de Vasconcelos (*Ulises criollo*, *La tormenta*, *El desastre* y *El proconsulado*) describe una etapa filtrada por el talento enorme y el resentimiento profundo.

Alfonso Reyes es el gran polígrafo. Es poeta, cuentista, ensayista, cronista, traductor, divulgador de los clásicos griegos. Estudioso del Arcipreste de Hita y de Góngora; entusiasta de Mallarmé y los poetas ingleses del siglo XIX. Incitado por su amigo, el notable ensayista Pedro Henríquez Ureña, Reyes, en su búsqueda del conocimiento universal, se apega al modelo de Goethe: "Gris es toda teoría, más verde es el árbol de la vida". Y en primera y última instancia, Reyes es un poeta: "Asustadiza gracia del poema/flor temerosa, recatada en yema".

Los primeros en aprovechar notoriamente las nuevas libertades expresivas son los poetas. La vanguardia vagamente conocida en México (los futuristas, Dadá, los surrealistas, los creyentes

393

en los presagios oníricos) influye en jóvenes ansiosos de "atrapar el instante" que le dan a sus textos las características de instrumentos creadores de la realidad.

Inesperadamente también lo irracional es real.

En 1920 y 1921 aparecen los estridentistas. Un movimiento más valioso en las artes plásticas que en la poesía, aunque en sus años de auge parezca lo contrario.

Los poetas Manuel Maples Arce, Germán List Arzubide, Arqueles Vela, Luis Kintanilla y los artistas Leopoldo Méndez, Ramón Alva de la Canal, Jean Charlot, Germán Cueto, Fermín Revueltas ven en el Estridentismo la técnica o el camino de intuiciones que les permite alcanzar de golpe las vibraciones de lo contemporáneo.

Los estridentistas se deleitan en el escándalo. Proclaman en su Primer Manifiesto. "¡Viva el mole de guajolote y muera el cura Hidalgo!" y usan de metáforas intrépidas: "El amor y la vida/ son hoy sindicalistas, y todo se dilata en círculos concéntricos". Aman la "belleza sudorosa" de los obreros y la "aristocracia de la gasolina" y recuerdan la lección de los futuristas italianos. Si sus provocaciones alcanzan a unos cuantos, su actitud inaugura públicamente la vanguardia.

La altísima calidad de los poetas modernistas, y de la narrativa de la Revolución mexicana y las obras de Alfonso Reyes, José Vasconcelos, Martín Luis Guzmán, Julio Torri y Pedro Henríquez Ureña, integran el primer canon de la literatura mexicana del siglo XX.

Esto no significa un encierro nacionalista y mucho menos el olvido de la cultura mundial, algo imposible por lo demás.

Lo que revela el apego a la tradición nacional es la existencia de obras imposibles de desdeñar. No se puede escribir ignorando el vigor de esta tradición o atenidos únicamente a ella. Y esta conciencia simultánea de lo nacional y lo internacional, que explica el proceso de los escritores, se evidencia con los integrantes del grupo de los Contemporáneos, llamados así por la revista de ese nombre publicada entre 1928 y 1931.

En lo fundamental, Contemporáneos es un movimiento de poetas que se afirma en el entrecruce de un "estreno de libertades" y la reducción de lectores por el paso de la poesía rimada a la poesía libre. El que la gran mayoría de esta generación sean poetas, es una casualidad y es la prueba del sitio primordial de la poesía. Y así tarden en hallar un público amplio para sus obras, desde el principio se reconoce la poesía de Jaime Torres Bodet, Carlos Pellicer, Bernardo Ortiz de Montellano, Gilberto Owen, Jorge Cuesta, José Gorostiza, Xavier Villaurrutia, Salvador Novo. Algunos de ellos (Novo, Villaurrutia, Cuesta) son prosistas excepcionales. Novo es un gran cronista y Cuesta es de seguro el ensayista más agudo y radical de la primera mitad del siglo XX.

Pero es en el espacio poético donde toman forma las lecciones de la modernidad y la sensibilidad distinta.

Torres Bodet escribe poesía decorosa un tanto a la manera de Enrique González Martínez:

Un hombre muere en mí
siempre que un hombre
muere en cualquier lugar asesinado
por el miedo y la prisa de otros hombres.

De su adolescencia a los 80 años de edad, Pellicer mantiene la misma vitalidad y el mismo asombro regocijante ante los poderes de la naturaleza y de la imagen:

Trópico, ¿para qué me diste
las manos llenas de color?
Todo lo que yo toque
se llenará se sol.
El segador, con pausas de música,
segaba la tarde.

Su hoz es tan fina,
que siega las dulces espigas y siega la tarde.

Ortiz de Montellano, muy influido por las doctrinas freudianas, aprovecha los estímulos de la enfermedad (el instinto tanático) y la zona del misterio (el inconsciente). Su testimonio es radical:

Soy el último testigo de mi cuerpo.
Veo los rostros, la sábana, los cuchillos, las voces
y el calor de mi sangre que enrojece los bordes
y el color de mi aliento tan alegre y tan mío!
Soy el último testigo de mi cuerpo.

Gilberto Owen escribe las elegías del amor viajero, la transformación de los sentimientos en geografía y materialidad:

Ahora vas a oír, Natanael, a un hombre
que a pesar de sus malas compañías, los ángeles,
se salvó de ser ángel con ser hombre…

Jorge Cuesta, en su poema más conocido, *Canto a un dios mineral*, recrea el diálogo entre la eternidad y lo fugaz, entre las abstracciones y la sustancia corporal:

Capto la seña de una mano, y veo
que hay una libertad en mi deseo;
ni dura ni reposa;
las nubes de su objeto el tiempo altera
como el agua la espuma prisionera
de la masa ondulosa.

José Gorostiza escribe uno de los poemas largos más importantes de la poesía en español del siglo XX: *Muerte sin fin*, de 1939. Inútil querer resumir en unas frases el sentido de un poema que es diálogo con Dios y con lo inasible (la forma), y es vislumbramiento del acto en que la materia se interroga a sí misma:

Lleno de mí, sitiado en mi epidermis
por un dios inasible que me ahoga,
mentido acaso
por su radiante atmósfera de luces
que oculta mi conciencia derramada,
mis alas rotas en esquirlas de aire,
mi torpe andar a tientas por el lodo;
lleno de mí —ahíto— me descubro
en la imagen atónita del agua,
que tan sólo es un tumbo inmarcesible,
un desplome de ángeles caídos
a la delicia intacta de su peso, […]

Xavier Villaurrutia, en especial en su libro *Nostalgia de la muerte*, ofrece su versión de la otra sensibilidad, el ámbito donde la noche es la realización del instinto y la muerte no es el fin de la vida sino la certeza de lo efímero de toda experiencia dichosa:

La muerte toma siempre la forma de la alcoba
que nos contiene.
Es cóncava y oscura y tibia y silenciosa
se pliega en las cortinas en que anida la sombra,
es dura en el espejo y tensa y congelada,
profunda en las almohadas y, en las sábanas, blanca.

Salvador Novo, en toda su obra y muy en especial en su poemario *Nuevo amor*, construye un personaje literario que es un magnífico evocador de atmósferas, un escéptico, un provocador, un desengañado de la condición amorosa:

Junto a tu cuerpo totalmente entregado al mío
junto a tus hombros tersos de que nacen las rutas de tu abrazo,
de que nacen tu voz y tus miradas, clara y remotas,
sentí de pronto el infinito vacío de su ausencia.

La música del siglo XIX mexicano circula hoy de manera muy restringida salvo las composiciones muy probadas de Juventino Rosas, Felipe Villanueva, Ricardo Castro y —apenas redescubierto— Melesio Morales. Es una música todavía muy derivada con escasas muestras de originalidad que, en las primeras décadas del siglo XX, se renueva gracias a tres compositores poderosos: Manuel M. Ponce, Silvestre Revueltas y Carlos Chávez. Otros autores importantes se dan a conocer en la primera mitad del siglo XX: Julián Carrillo, Candelario Huízar, José Pablo Moncayo y Blas Galindo, entre los más destacados.

Pero Revueltas y Chávez son, por obra y temperamento, por imaginación y complejidad, las figuras dominantes de un periodo caracterizado por la ampliación de la cultura musical, el lento surgimiento de las orquestas en todo el país, las dificultades para diversificar el gusto del público, la incomprensión generalizada de la música nueva. Revueltas y Chávez emprenden la creación de una épica sinfónica en diálogo con el espíritu de la Revolución, esto es, cargada de visiones dramáticas y festivas, de equivalentes musicales de la sensación potente de la historia.

Revueltas es autor, entre otros trabajos admirables, de *Cuauhnáhuac, Feria, Alcancías, Redes, Janitizio, Homenaje a García Lorca, Sensemayá, La noche de los mayas* y *La Coronela*. En todas ellas, la intensidad se corresponde con el colorido y la brillantez.

La primera pieza conocida de Chávez es de 1917, y en su etapa nacionalista, Chávez compone obras importantes: *Fuego nuevo, Sinfonía india, H.P. Xochipilli*, una música azteca imaginada y *Tocata para percusiones*.

Entre 1920 y 1960 surge y se implanta el público de la modernidad cultural en todo México. Antes, la gran demanda para las artes y las humanidades se concentra en unas cuantas ciudades, el Distrito Federal principalmente, y núcleos reducidos en Guadalajara, Monterrey, Puebla, Jalapa. El público se expande con ritmo seguro, pero el ganador definitivo en el siglo XX es el centralismo cultural, uno de los agobios nacionales. A la capital acuden los jóvenes inquietos y talentosos de todas las regiones, mientras en la provincia (voz peyorativa) se quedan —esto se cree— los incapaces de triunfar y los carentes de ambiciones. El resultado de las migraciones culturales enriquece la vida capitalina, pero debilita considerablemente la difusión y la creación regionales.

En materia de artes y humanidades, las instituciones oficiales más importantes de la primera mitad del siglo XX son la Universidad Nacional de México, convertida en 1929 en la Universidad Nacional Autónoma de México, y el Departamento de Bellas Artes, ya luego Instituto Nacional de Bellas Artes. La UNAM impulsa un concepto que es realidad nueva: la difusión de la cultura, y el INBA impulsa la música, la ópera, el teatro, la danza y la literatura. A esto se añade el Instituto Nacional de Antropología e Historia, fundado en 1939, y el Fondo de Cultura Económica.

La cultura de los numerosos grupos indígenas en el país parece aletargada por el cerco de explotación racista de las etnias. Sin embargo, así no se advierta, persiste el gran trabajo artístico, en textiles y miniaturas, en cerámica y pintura comunitaria.

Y no todo es racismo, aunque las consecuencias disten de ser satisfactorias.

En el gobierno del general Lázaro Cárdenas la preocupación por el desarrollo indígena es genuina, y se multiplica gracias a las brigadas de maestros, médicos y trabajadores sociales (Octavio Paz trabaja en una de ellas). En 1935 se funda el Departamento de Asuntos Indígenas, que será luego el Instituto Nacional Indigenista.

Y el dilema se establece de manera paternalista: ¿debemos o no modificar las costumbres y las tradiciones de las etnias?

Los arqueólogos van descubriendo el gran pasado indígena, tarea de recuperación que suele ejemplificarse con Alfonso Caso y su hallazgo de la tumba Siete en Monte Albán.

Y también los antropólogos y los etnólogos se hacen cargo de la exploración social, histórica y cultural del universo prehispánico y las realidades indígenas. A los trabajos de Manuel Gamio y Miguel Othón de Mendizábal se suman a partir de 1956 los de Fernando Benítez, gran impulsor del periodismo cultural. Cronista, novelista y, desde *Ki, el drama de una planta y un pueblo,* el reportero antropológico más sistemático de las grandes comunidades marginales. Su serie *Los indios de México* es indispensable en la reconstrucción de la vida, la tragedia y la recuperación de más de diez millones de seres.

La defensa de la República española y el rechazo del nazifascismo unifican a los sectores, y se sustenta en lo mejor del espíritu de la Revolución mexicana.

Hay también, por el influjo del realismo socialista, sectarismo y anti-intelectualismo que luego, en esta dimensión negativa, serán sustituidos por la burocratización que, sin embargo, no detiene logros extraordinarios de la difusión cultural.

Los disidentes del muralismo se saben, así sea en los márgenes, parte de las tendencias internacionales y por eso, para poner al día a la cultura mexicana, estudian con rigor lo que se produce en Europa, a Picasso sobre todo, a los expresionistas y a los surrealistas.

Apenas conocidos o desconocidos, estos pintores se alejan de la pretensión del "arte público" y, entre otras cosas, rescatan imágenes, atmósferas y colores del uso popular. De ellos el de mayor relieve es Rufino Tamayo, nacido en Oaxaca, en cuya complejidad formal interviene el notable sentido del color, la asimilación del arte prehispánico y la vitalidad de quien se siente depositario de poderes genésicos.

Desde sus primeros cuadros, Tamayo valora esa dimensión de la pintura que bien podría calificarse de "elocuencia". El impulso lírico, las formas intuidas y rápidamente concretadas de una tradición que incluye el colorido de los pueblos, la escultura indígena y las lecciones del arte europeo.

A Tamayo lo separa de los muralistas lo que lo une al grupo literario de los Contemporáneos. La creencia en la autonomía relativa de la forma y la ambición múltiple: fusionar en cada cuadro o en cada texto vida y estética, encontrar el público sin buscarlo estentóreamente, experimentar sin alardes.

Si el Estado es el gran patrocinador de la cultura, hay organismos privados que también intervienen auspiciando el teatro, la música y la industria editorial. Y el panorama se amplía a partir de 1960, cuando el crecimiento de los centros de enseñanza superior incrementa las ofertas culturales.

Inaugurada en 1952, la Ciudad Universitaria inicia sus labores en 1954, y el tránsito de la UNAM del Centro Histórico a Copilco es un hecho muy relevante, entre otras razones porque la modernidad arquitectónica es la gran señal de la internacionalización del país. Ya se dispone de un campus, ya se responde al ritmo de las universidades contemporáneas, ya no se aloja el conocimiento en ex conventos. Al mismo tiempo, y la tendencia es irreversible en todo el mundo, la tecnología desplaza las humanidades. Ya hay a la disposición de los jóvenes muchas más opciones que ser abogado, médico e ingeniero.

De los medios que integran la industria cultural y determinan la cultura popular, ninguno tan colmado de influencias sobre la sociedad y la cultura como el cine, el norteamericano en primer término, pero también el nacional, durante el periodo llamado "Época de Oro del Cine Mexicano" (1932-1956, aproximadamente). En ese tiempo se producen algunas obras maestras y centenares de películas significativas, rescatables de modo fragmentario, con secuencias extraordinarias e informaciones valiosas y divertidas sobre modos de vida, estilos lingüísticos, actitudes nacionalistas, visiones del paisaje, tradiciones, cambios en la moral social, ratificaciones y desintegraciones de la moral familiar. De alcances con frecuencia más sociológicos que artísticos, los filmes de la "Época de Oro" se caracterizan por rasgos constantes:

—El azoro ante los poderes tecnológicos (la rendición ante "la magia" del nuevo medio).

—La conquista de la credibilidad y la credulidad, con idealizaciones de la provincia y el medio rural y "satanizaciones" del medio urbano.

—La unificación de temas permitidos y exigencias moralistas a cargo de la censura del Estado, la Iglesia y (los reflejos condicionados de) la Familia. Con lentitud pero inexorablemente se inicia la diversificación temática. Sin renovar atmósferas y temas, sin poner al día los hechos de la vida social y sin desafiar y adular su libertad de criterio, no se retiene al público.

—La formación de imágenes comunitarias sorprendentemente eficaces y perdurables (el "cine de los pobres"). El género que todo lo permite y al que en vano quieren sojuzgar la censura es el melodrama. "Escuela de la vida" como se dice entonces, que traslada esquemas cristianos a los procesos de la familia y la pareja, enriqueciendo el habla, y que se constituye en el modelo del comportamiento verbal y gestual.

—El éxito en los países de habla hispana, y el fracaso de crítica internacional (excepciones: la primera etapa de Emilio Fernández, las películas de Buñuel a partir de *Los olvidados*).

—La indiferencia del Estado que entrega el cine a la iniciativa privada, previa seguridad de control, en lo político, y que sólo se ocupa de la industria fílmica en el régimen de Luis Echeverría.

En cierto sentido (cultural, visual, de revisión de las costumbres), el cine es el gran elemento modernizador de México, porque le proporciona al país su visión de conjunto más persuasiva, informa a las comunidades de sus apariencias, sus tonos de voz, su habla básica, sus tradiciones, sus impulsos sentimentales, su apertura de criterios, sus gustos profundos, su sexualidad admitida.

En veinte años, de 1935 a 1955 aproximadamente, el cine le proporciona un rostro perdurable a las ideas de comunidad nacional, en sus vertientes rural y urbana, y también flexibiliza el sentido del humor y el ejercicio melodramático. Miles de películas fijan el idioma de las circunstancias límite, indican las modas pertinentes, difunden las canciones y, gracias y a pesar de lo que se contempla, enseñan a reír.

¿Cómo se inventa una nación? ¿De qué forma informarle a una sociedad que las divisiones de clase, si bien fatales, pueden ser divertidas, y que las imágenes ante su vista, por distorsionadas que parezcan, son genuinas? A la industria del cine le resulta sencilla la respuesta a las dos preguntas. Basta con acentuar la cercanía entre el público y los puntos de vista expresados en los filmes; basta con ser a tal punto sincero que visto desde fuera se dé la impresión de cursi. Y basta también con reiterar presencias que se llamarán mitos, y que encarnan visiones consagradas de la dicha y la desdicha. La belleza y la personalidad, el macho y la hembra, el relajo y la tristeza.

Son ellos Mario Moreno "Cantinflas" (seguramente la mayor invención del cine mexicano); Germán Valdés "Tin Tán", el emblema de la modernidad popular distribuida en dos idiomas; Fernando Soler y Sara García, el patriarca y la matriarca de la tribu que se extiende entre las butacas o las sillas; Arturo de Córdova, la elegancia que profetiza la sociedad cosmopolita; Jorge Negrete, el emblema del machismo que se da tiempo para cantar; Pedro Infante, de seguro el personaje que no pasa de moda por representar al límite la vulnerabilidad y la fuerza, la alianza de los extremos; Pedro Armendáriz y Dolores del Río, la pareja clásica del Edén subvertido; María Félix, la belleza imperial e imperiosa; Ninón Sevilla, el huracán sobre la pista, la rumba como camino a la perdición; Joaquín Pardavé, la gracia como punto de partida de la diversidad.

Los directores son importantes en una etapa por representar los límites y las nuevas posibilidades de la industria. Ismael Rodríguez es el creador de los melodramas más delirantes, que capturan e inventan el alma popular. Roberto Gavaldón es un director sobrio, especializado en atmósferas opresivas y en actuaciones sólidas. Alejandro Galindo en un gran cronista urbano capaz de convertir el arrabal en una comunidad alegre y solidaria. Emilio Fernández "el Indio", junto al extraordinario camarógrafo Gabriel Figueroa, presenta las atmósferas de un nacionalismo convincente, fundado en la emotividad y no en la presunción, del mismo modo en que Alberto Gout lo es de melodramas centrados en el exceso; Matilde Landeta es el ejemplo de una mujer que hace cine pese al machismo de la industria.

Sin duda el cineasta más señalado de una larga etapa, por la consistencia y la actualidad perenne de varias de sus películas, es Luis Buñuel, el español que luego de la experiencia surrealista y sus dos obras maestras: *Un perro andaluz* y *La edad de oro*, arraiga en México donde dirige películas extraordinarias: *Los olvidados, La ilusión viaja en tranvía, Nazarín.*

En Buñuel la pasión crítica se expresa con gran austeridad y brillantez. Nunca se desborda y es al mismo tiempo un creador incontenible. Si *Los olvidados* es la gran desmitificación de la pobreza y *Nazarín* el drama de un personaje a la manera de Cristo que crea desastres queriendo hacer el bien, *El ángel exterminador* es la metáfora inagotable de las verdaderas pasiones y las falsas liberaciones, el cerco simbólico que, para entenderse bien, jamás debe descifrarse.

El teatro en México se libera de las ataduras del teatro costumbrista español a finales de la década de 1920, cuando, por ejemplo, los actores prescinden del ceceo hispánico; pasan de moda el melodrama de la honra y el adulterio y se introducen autores importantes: Eugene O'Neill, Jean Cocteau, Lenormand, Chéjov. Salir del ámbito de la comedia francesa y de los melodramas hispanos es un proceso que exige la formación de escuelas de arte dramático, de directores de escena ya atentos a la renovación marcada por Stanislavsky, de dramaturgos que incorporen temas y actitudes vedados por el tradicionalismo. Se escriben entonces melodramas con influencia francesa y anglosajona. Piezas de intención agitativa y revolucionaria, comedias ligeras de audacias elementales.

Tres autores marcan una primera etapa: Rodolfo Usigli, Salvador Novo y Xavier Villaurrutia. De ellos seguramente es Usigli el de más vasta repercusión, muy especialmente por *El gesticulador*, obra sobre la Revolución mexicana y las simulaciones interminables que genera. Usigli, dramaturgo infatigable, escribe entre otras muchas, obras apreciables: *Jano es una muchacha, Corona de sombras, Medio tono*. Novo escribe obra de denuncia, *A ocho columnas*, y una sátira de costumbres, *La culta dama*, además de unos *Diálogos* chispeantes.

En la generación siguiente tres autores destacan: Elena Garro, Sergio Magaña y Emilio Carballido. Magaña estrena en 1950 *Los signos del Zodiaco*, la vida de una vecindad en el Centro Histórico, con personajes marcados por el fracaso, la presunción, la soledad, las esperanzas inextinguibles. De diálogo inmejorable, muy bien construido, *Los signos del Zodiaco* es el principio de una trayectoria que incluye piezas magníficas: *Moctezuma II, Los motivos del lobo, Rentas congeladas*. Emilio Carballido es el dramaturgo de carrera más sostenida. Autor, director, director de escuela de teatro, editor de revistas y colecciones especializadas.

Carballido, de *Rosalba y los Llaveros* a *Orinoco* y *Retrato en la playa*, presenta un mundo de crispaciones, gozos, devastaciones familiares, enredos provincianos, estampas urbanas. Hoy, representa mejor que nadie la tradición teatral en México.

Y Elena Garro, gran novelista y cuentista, es la autora de obras de fantasías poéticas: *Un hogar sólido, El árbol,* y un drama histórico: *Felipe Ángeles.*

*Y la tradición, consolidada en las primeras décadas del siglo XX, se diversifica, se rechaza, se contempla con indiferencia, pero se mantiene viva.**

* *Fragmento del texto de introducción a la publicación* México Eterno *de Carlos Monsiváis.*

Págs. 400-401:
Joaquín Clausell
Fuentes brotantes [1]

Carlos Mérida
El ojo del adivino [2]

Julio Castellanos
Día de San Juan [3]

Antonio Ruiz, *El Corcito
Desfile* [4]

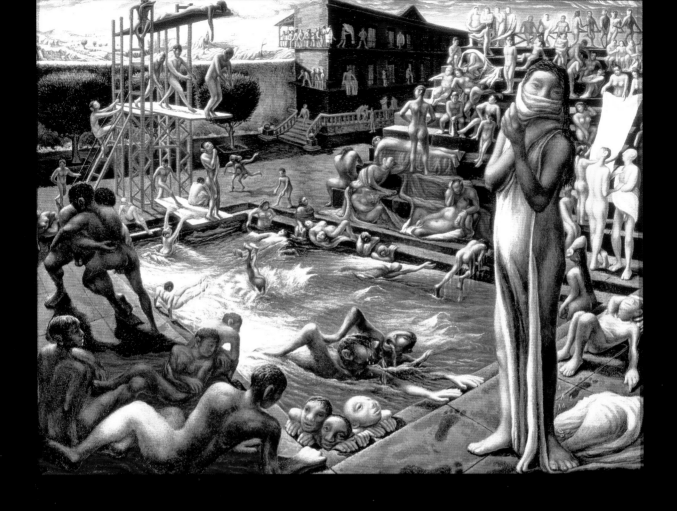
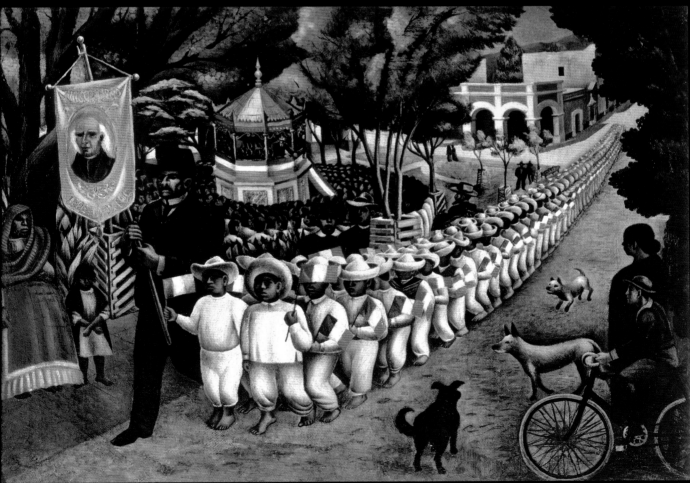

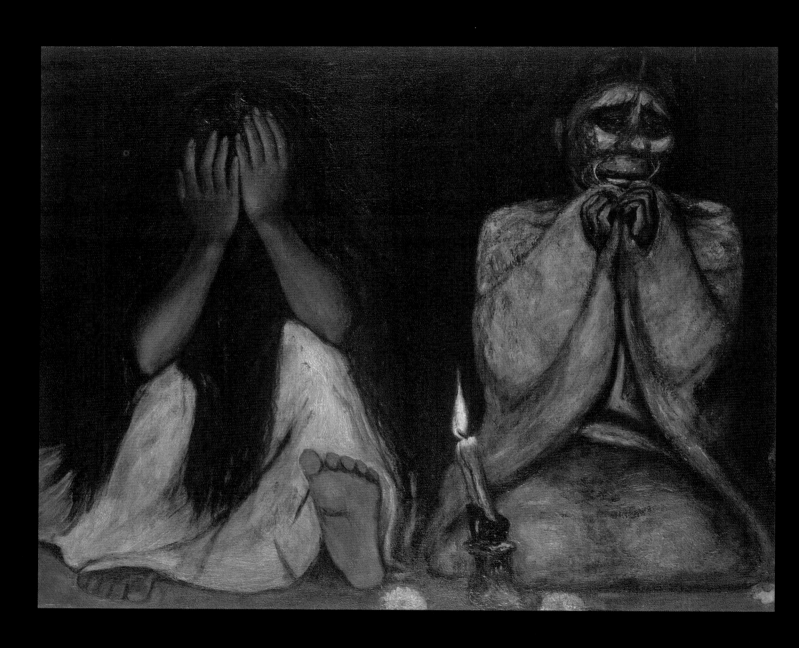

Francisco Goitia
Tata Jesucristo [5]

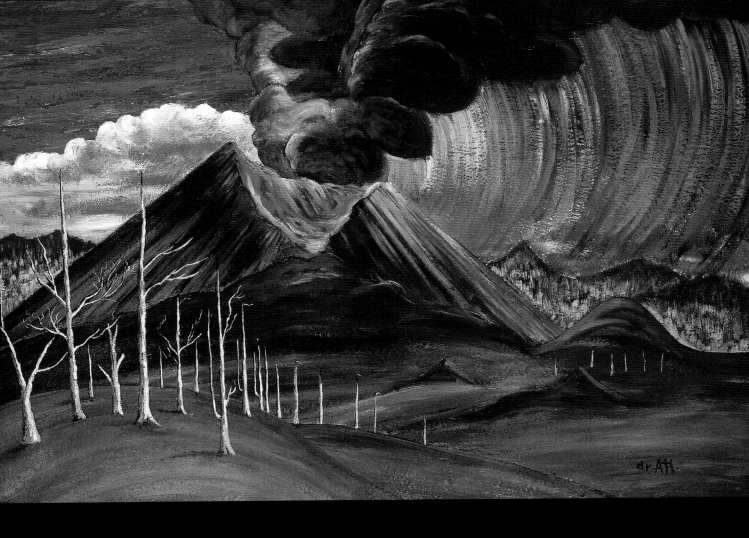

Gerardo Murillo, *Dr. Atl*
Paricutín en erupción [6]

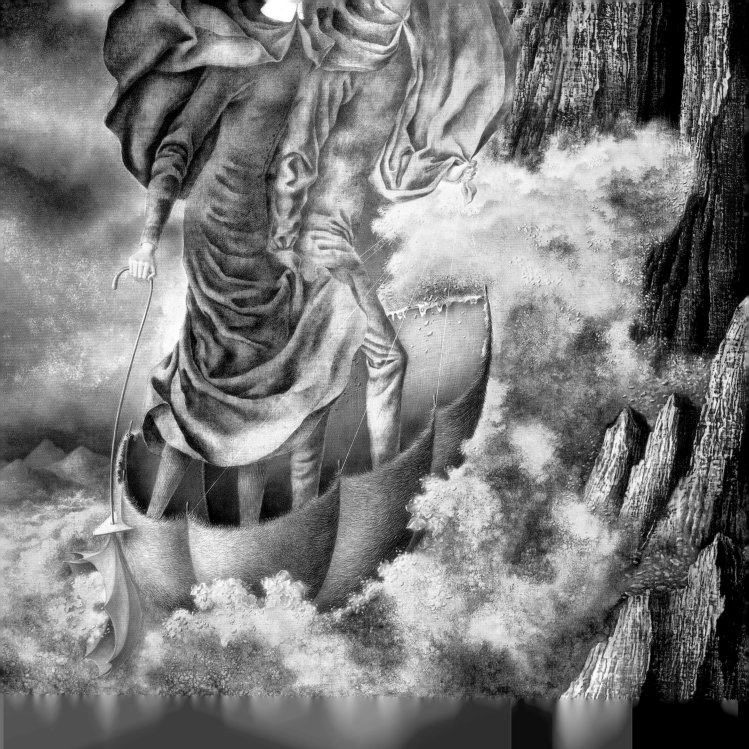

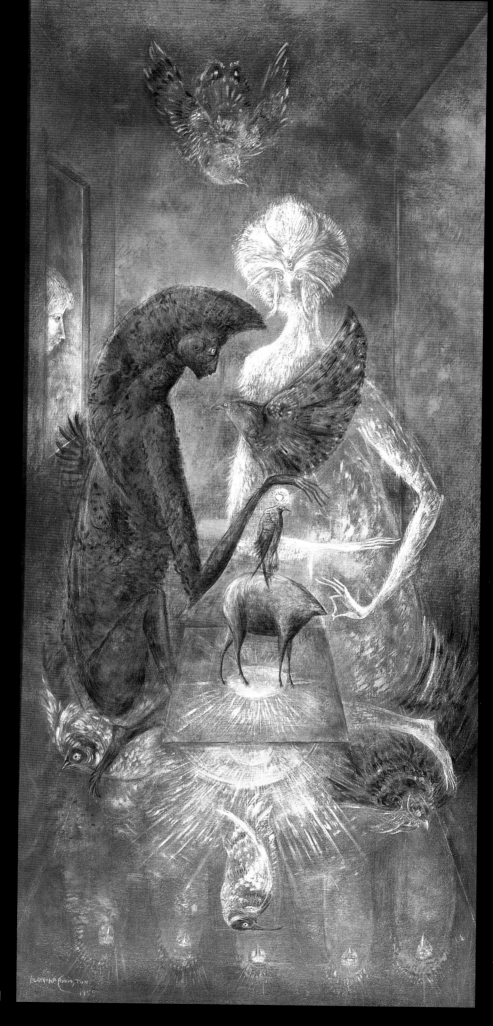

Leonora Carrington
Reflections on the oracle
(Reflexiones sobre el oráculo) [8]

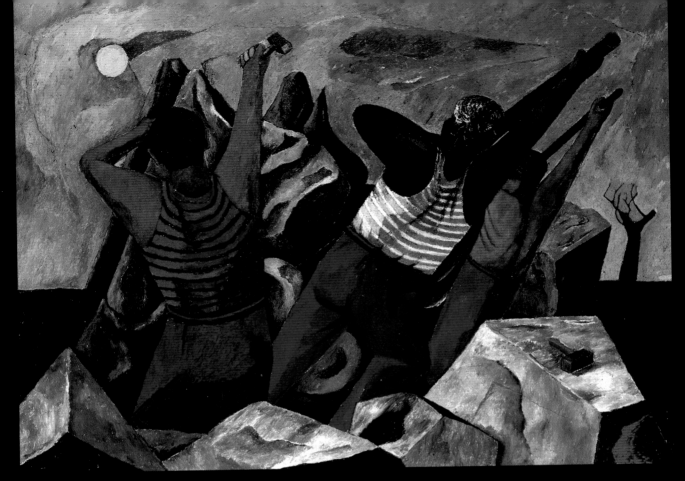

Rufino Tamayo
Ritmo obrero [9]

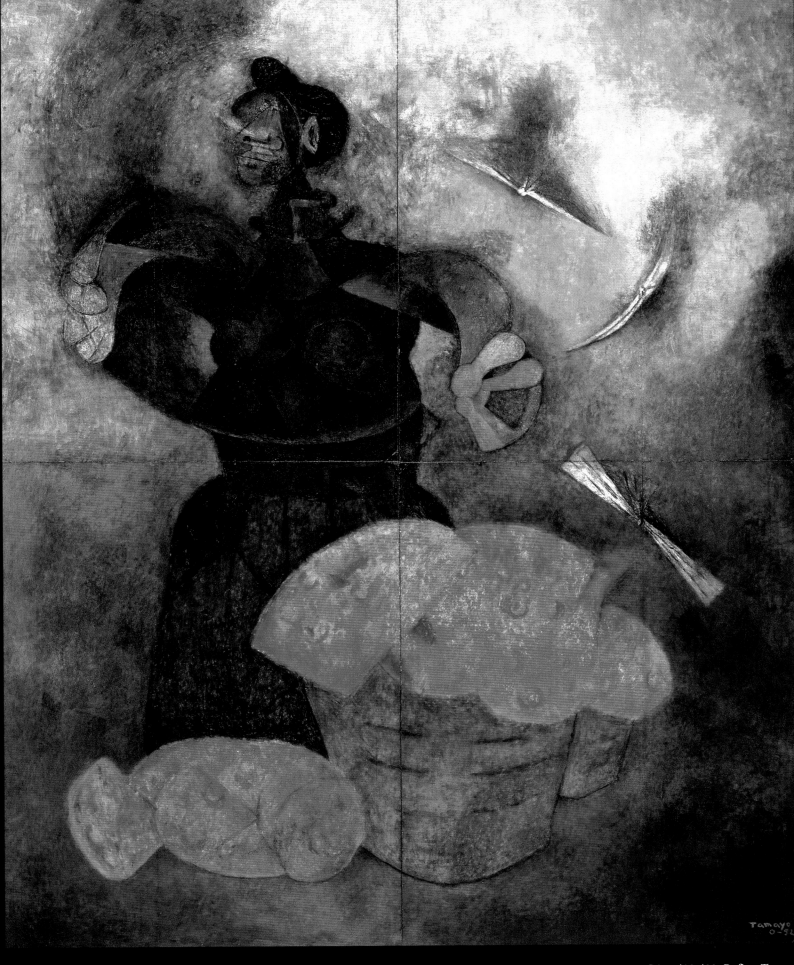

Rufino Tamayo
Homenaje a la raza india (detalle) [11]

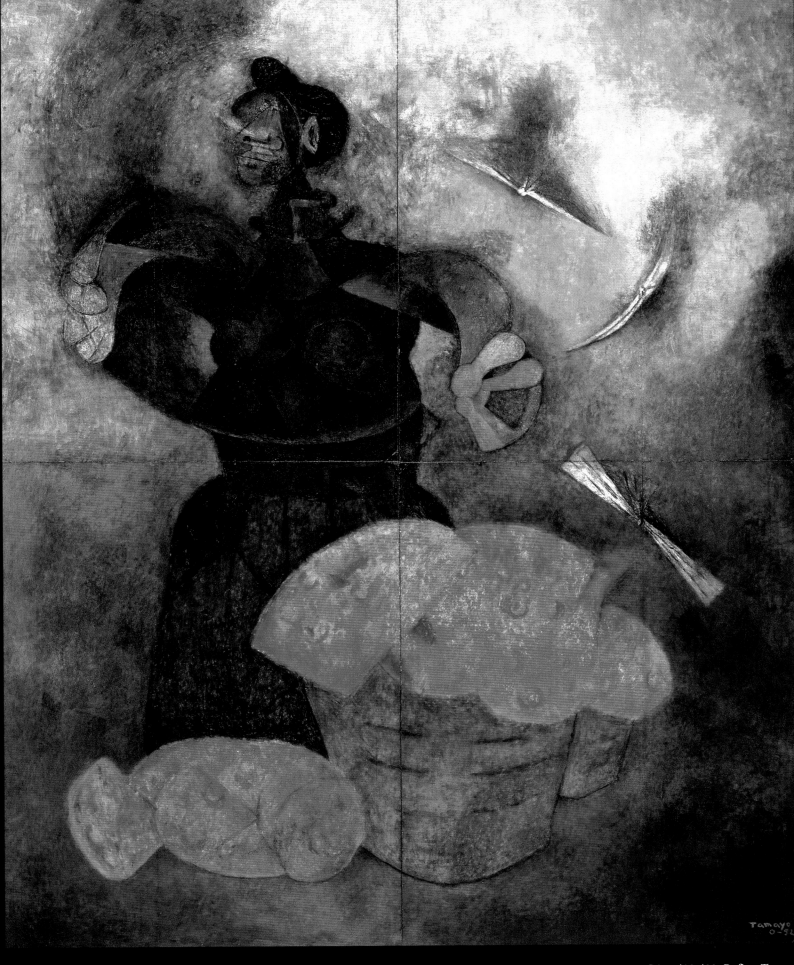

Págs. 408-409: Rufino Tamayo
Mural *El hombre frente al Infinito* (detalle
Hotel Camino Real, ciudad de México [12

Luis Barragán
Terraza de la Casa-Museo Luis Barragán
Ciudad de México [13]

Casa Gilardi
Ciudad de México [14]

Págs. 412-413: Torre de Rectoría y Biblioteca Central, C.U.
Ciudad de México [15]

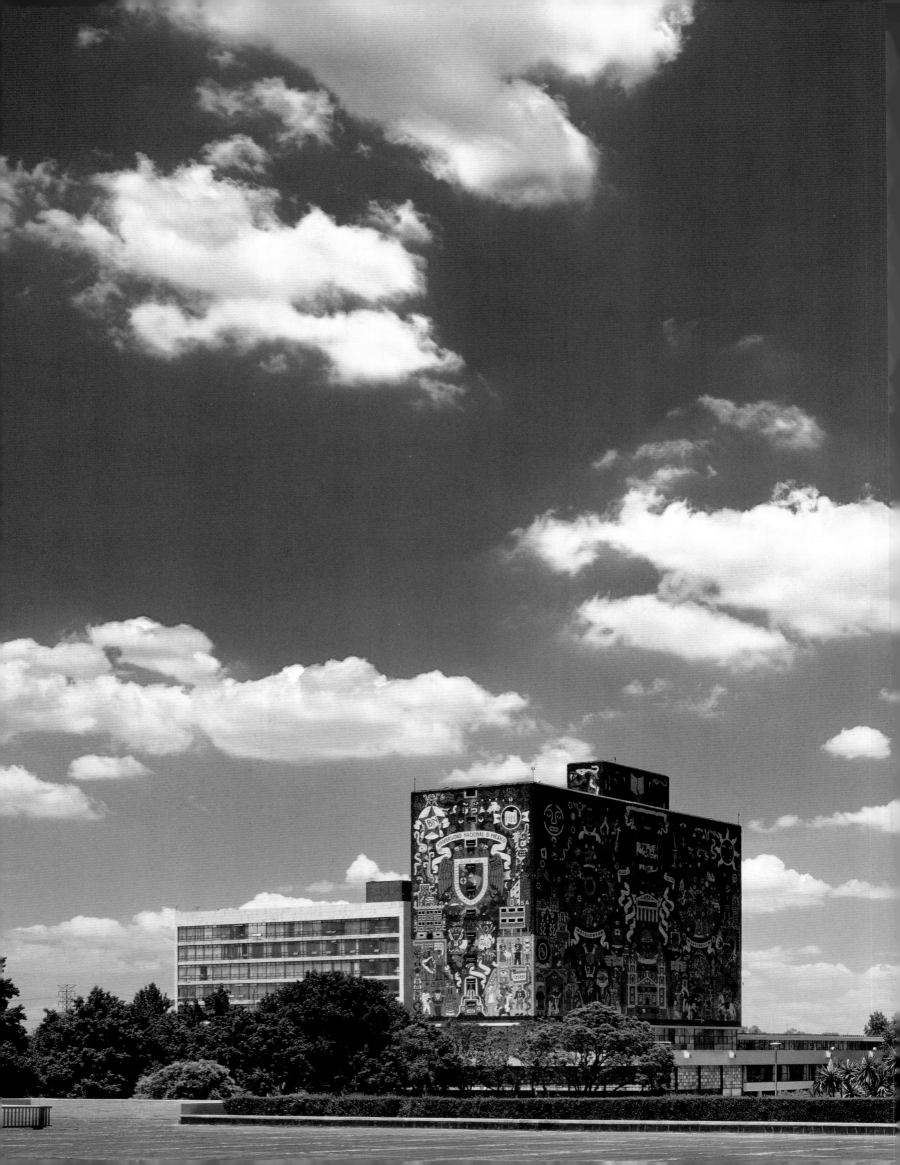

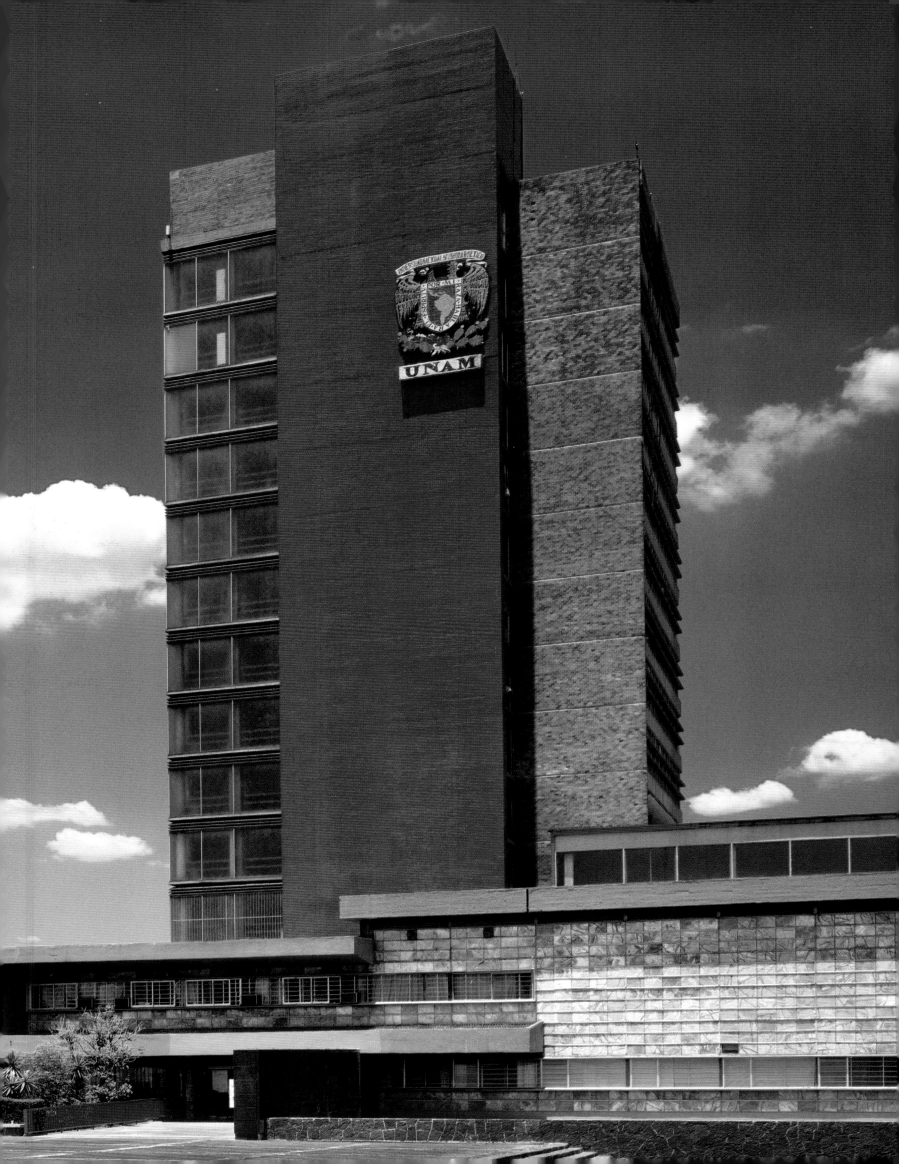

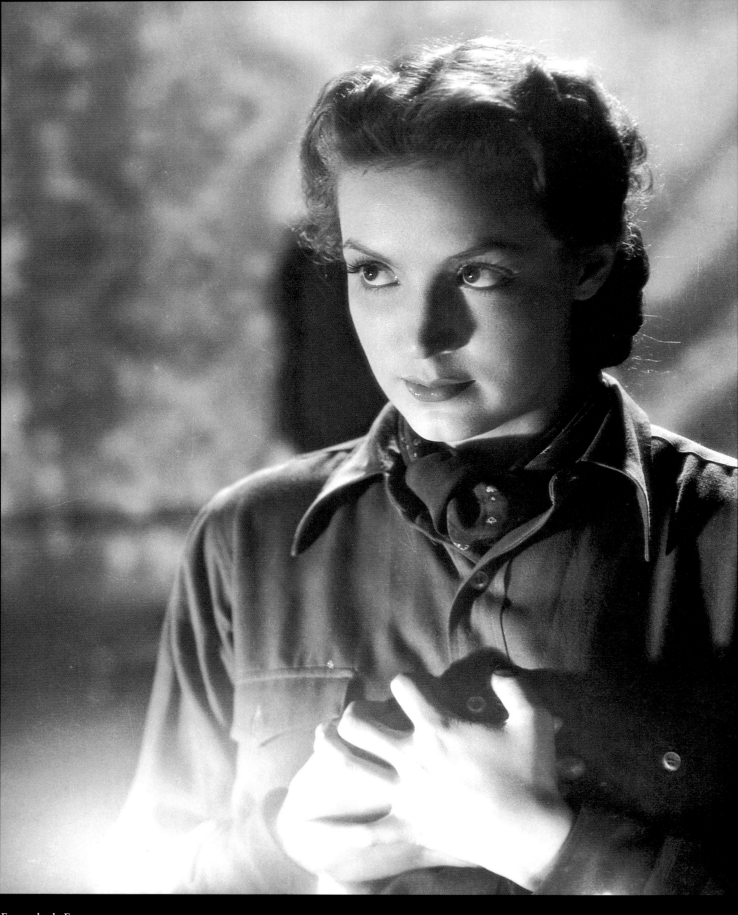

Fernando de Fuentes
Doña Bárbara [16]

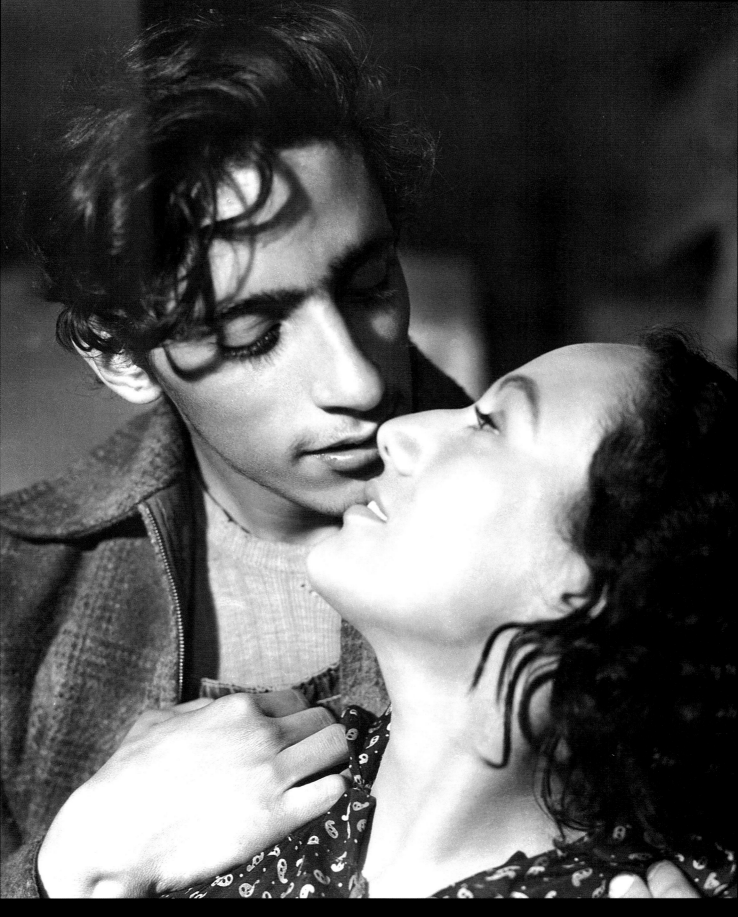

Luis Buñuel
Los olvidados [17]

Págs. 416-417: Emilio *Indio* Fernández
María Candelaria [18]

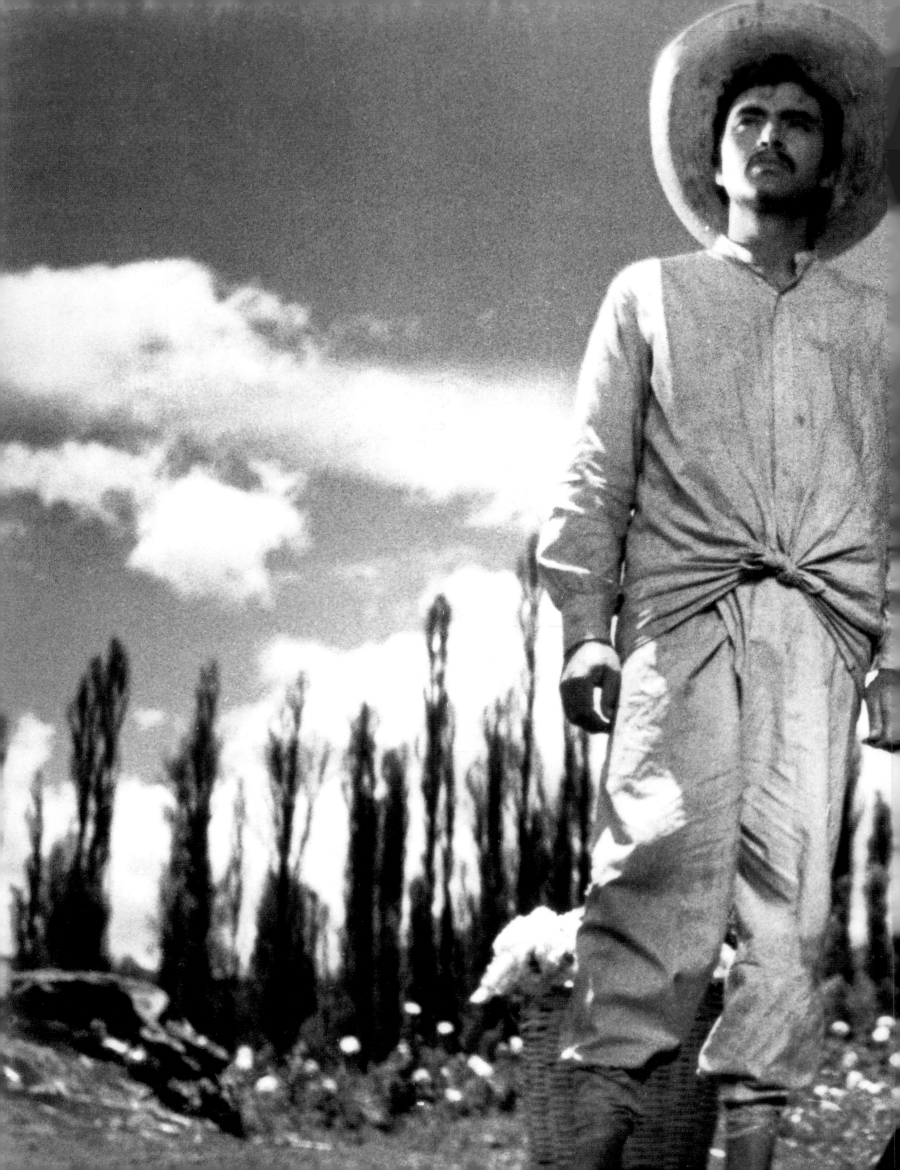

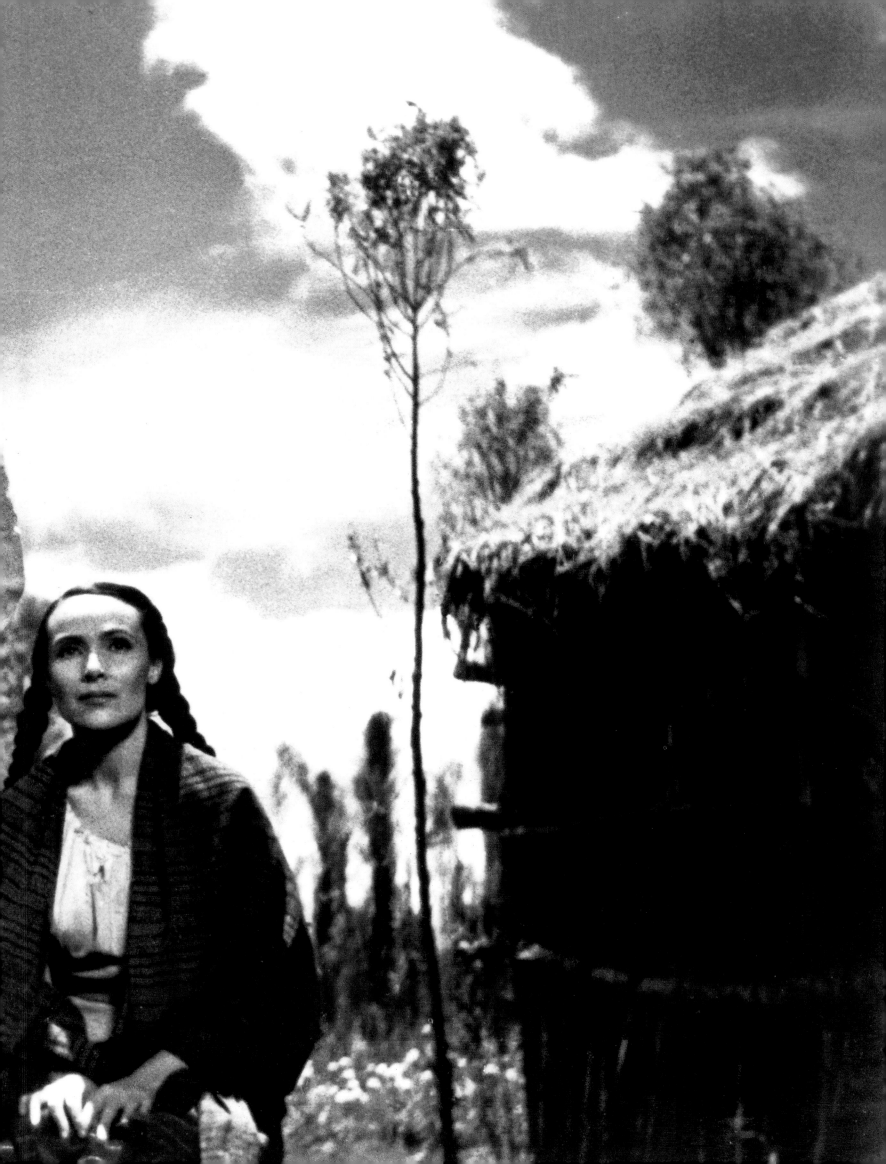

Herencia viva

Carlos Monsiváis

En 1950, la frase final de *El laberinto de la soledad*, de Octavio Paz, es una profecía democrática: "Por primera vez en nuestra historia, somos contemporáneos de los demás hombres". Al aislamiento histórico del país lo trasciende la suma de la modernización industrial y el desarrollo educativo y cultural, del crecimiento de la economía y la eliminación de los prestigios del chovinismo. Si todavía en 1950, el año de publicación de *El laberinto*, la cultura no parece ocupar un sitio preponderante en la consideración nacional, ya veinticinco años después el cambio se expresa en el presupuesto de las instituciones de difusión de las artes, las humanidades y, cada vez más, la ciencia. Crece la industria editorial, se produce el auge de la educación media y superior, se afianza el aparato de promoción de la cultura y —algo definitivo— se renueva y amplía el público lector. El estudiantado universitario de la ciudad de México se duplica en unos cuantos años y es cada vez más alto el porcentaje de mujeres en la enseñanza superior, la alfabetización es un requisito generalizado y aminora el anti-intelectualismo, tan dominante en la primera mitad del siglo XX.

Una de las limitaciones más profundas de México ha sido el centralismo, la concentración de los poderes de toda índole en una sola ciudad, que monopoliza los privilegios y las decisiones. Entre las expresiones del centralismo una muy aguda es el desprecio por la provincia, caracterizado en la versión peyorativa por la cursilería, el conocimiento de segunda mano y la incapacidad de retener a sus mejores gentes. En la segunda mitad del siglo XX, la provincia inicia su transformación orgánica y se divide en procesos regionales. Se multiplican los centros de educación superior, se aminoran las distancias culturales entre la capital y las regiones. Si la gran mayoría de los ofrecimientos aún se concentra en la ciudad de México, el culto positivo y negativo por "lo provinciano" se va desvaneciendo y, debido muy especialmente a los medios electrónicos, se unifican los estímulos masivos. En un periodo de treinta años se extingue la condición fatal de lo provinciano.

Al lado del fortalecimiento y la ampliación de la infraestructura cultural, hay creadores que son estímulos perdurables por el valor de su obra y su poder de diseminación. Uno de ellos, sin duda alguna, es Octavio Paz, autor de una poesía que asombra por su poder renovarse sin jamás disminuir la calidad. Para la variedad de su escritura, Paz acude a varias tradiciones de Occidente y Oriente, reivindica la experiencia surrealista y la utopía del *ahora,* el sonido ya tradicional de la poesía moderna y la nueva música verbal de la experimentación. Entre sus grandes libros se cuentan *Libertad bajo palabra, La estación violenta, Piedra de sol, Ladera este, El mono gramático* y *Pasado en claro.* Como ensayista, Paz se sitúa en el entrecruce de poesía e historia, ya aborde la poética (*El arco y la lira*) o las transformaciones del mundo a la caída del socialismo real. Se ocupa muy centralmente del canon de la literatura mexicana (de *Las peras del olmo* al extraordinario ensayo *Sor Juana Inés de la Cruz* o *Las trampas de la fe*), y examina los depósitos vivenciales del mexicano en *El laberinto de la soledad*, su libro más conocido y

seminal. De la poesía se ocupa siempre, de su vertiente internacional (*Los hijos del limo*), y de los grandes creadores: López Velarde, Cernuda, Pessoa, Neruda, entre otros. En 1990 obtiene el Premio Nobel de Literatura.

Imposible resumir la dimensión artística de un siglo mexicano tan pródigo en obras y creadores, en modificaciones radicales del gusto, en formación de distintos públicos y en búsqueda de la inclusión de la cultura entre los derechos básicos. A la gran tradición que se consolida en la primera mitad del siglo xx, sigue el tiempo de la diversidad que nunca renuncia a las tradiciones nacionales. Ese "nunca renuncia" quiere decir lo obvio: las grandes obras poéticas y narrativas de México son tan vigorosas que corresponden al corpus internacional, y los nuevos escritores toman muy en cuenta su pasado nacional no por razones chovinistas sino en actos de justicia literaria. A la generación de los nacidos en la década de 1920 pertenecen por ejemplo Jaime Sabines, Rosario Castellanos, Rubén Bonifaz Nuño, Jaime García Terrés, Eduardo Lizalde, de temática muy diversa, pero con nociones muy similares del rigor artístico. Sabines, el de mayor resonancia pública, en libros extraordinarios (*Horal, La señal, Algo sobre la muerte del mayor Sabines*), es el profeta de calles populosas y hoteles de paso, de cónclaves en torno al patriarca que fallece y modos tempestuosos de convocar y expresar sentimientos. Rubén Bonifaz va de lo popular a lo clásico, de la efusión a la contención en libros excepcionales: *Los demonios y los días, El manto y la corona, Albur de amor*. Rosario Castellanos, en los años escasos de su gran producción, indaga en los modos clásicos y modernos de enunciar la condición femenina, el dolor de la mujer solitaria y la ironía que desbarata los mitos patriarcales. Eduardo Lizalde produce una poesía amorosa sujeta a una lógica de las imágenes muy rigurosa. Jaime García-Terrés es sobrio y exigente al dar su versión de las palabras de la tribu que son simultáneamente ironía y profecía.

No toda la gran arquitectura se localiza en la capital de la República. En Guadalajara, sobre todo, arquitectos que responden a las lecciones de Frank Lloyd Wright, Mies Van Der Rohe y Le Corbusier, buscan contrarrestar en la medida de sus posibilidades el abuso de la pesadilla del crecimiento urbano: las construcciones rápidas, la improvisación masificada, la falta de respeto al entorno, las demoliciones de casas y edificios de valor artístico. Mucho se pierde en los años sin vigilancia estética alguna, pero algo se conserva, y en la ciudad de México un sector de arquitectos supera la imitación, se opone al descuido y el mal gusto, y renueva poderosamente la tradición. El más conocido, inspirador de un discipulado notable, es Luis Barragán, y el hoy muy recuperado por la historia urbana es Juan O'Gorman, también pintor y muralista excepcional. A Barragán se le deben residencias y edificios de la "arquitectura emocional" que es también conceptual, cuya nueva elegancia clásica toma muy en cuenta las lecciones de la arquitectura popular mexicana y las del espacio en la arquitectura europea. Hay muchos otros arquitectos de significación, y que los omitidos nos perdonen. Entre ellos, Antonio Muñoz Castro (la Suprema Corte de Justicia y el mercado Abelardo Rodríguez), Augusto H. Álvarez (la Torre Latinoamericana), Enrique del Moral y Mario Pani (el diseño de Ciudad Universitaria, donde también intervienen destacadamente Carlos Lazo, José Villagrán, Raúl Cacho y Augusto Pérez Palacios), y el muy innovador Félix Candela (la Iglesia de la Medalla Milagrosa, el Palacio de los Deportes). En las generaciones siguientes, hay creadores arquitectónicos de gran importancia: Juan José Díaz Infante (la Bolsa de Valores), Pedro Ramírez Vázquez (el Museo de Antropología), Teodoro González de León, Abraham Zabludovsky, Ricardo Legorreta. El conjunto es extraordinariamente significativo así continúe la práctica de la opresión visual en las grandes ciudades. Un logro arquitectónico y cultural de resonancias internacionales es el Museo Nacional de Antropología, obra de Pedro Ramírez Vázquez, inaugurado en Chapultepec en 1964. El Museo resuelve admirablemente su cometido central (albergar una extraordinaria colección), suscita ampliamente el orgullo por el pasado, desbarata los prejuicios racistas al respecto, y sistematiza un conocimiento estético de primer orden.

Luego del muralismo y los grandes pintores de la "Novedad de la Patria", hay creadores plásticos extraordinarios que, así se tarde su reconocimiento, se imponen por un conjunto de situaciones: el crecimiento del mercado del arte, el desarrollo de la historia del arte, la influencia de la crítica proveniente de la literatura y del periodismo cultural (por ejemplo, Luis Cardoza y Aragón, Raquel Tibol y Juan García Ponce) y del sector académico (por ejemplo Francisco de la Masa, Justino Fernández, Jorge Alberto Manrique y Teresa del Conde). De modo singular, se valoran la lucidez y la prosa poética de Octavio Paz. Ya para 1955 o 1960, en pequeños círculos que se van ampliando, se aprecia la gran calidad de Gunther Gerszo, Leonora Carrington, Remedios Varo, Juan Soriano, Ricardo Martínez, Guillermo Meza, Luis García Guerrero, Cordelia Urueta, Olga Costa, Alice Rahon. De ellos, Carrington, Gerszo, Varo y Rahon utilizan provechosamente su paso por la experiencia surrealista. Inspirado en el arte prehispánico, Gerszo deriva pronto a lo no figurativo. Ricardo Martínez recrea el mundo afantasmado de la escultura indígena monumental y lo filtra utilizando un colorido insólito. Juan Soriano, a lo largo de su carrera artística, combina visiones primigenias, retratos de excelencia y despliegues del erotismo y la fantasía. Cordelia Urueta es figurativa y no figurativa con igual calidad. Olga Costa, Luis García Guerrero y Guillermo Meza despliegan sus mundos personales: la naturaleza como detalle cósmico (García Guerrero), la sensibilidad de lo cotidiano como la otra mirada indispensable (Costa), y la fantasía de las formas terrestres como enmienda de lo real (Guillermo Meza).

Si en la llamada "Época de Oro de la Danza" el público se guía por la novedad extrema de coreografías ya independizadas del modelo "clásico" y con una fuerte presencia temática de lo popular, más las lecciones de Martha Graham, José Limón y de George Balanchine y los coreógrafos de Broadway, en las siguientes etapas, así por falta de presupuesto no se consoliden grandes compañías, trabajan con éxito coreógrafos que son discípulos de Xavier Francis, Guillermina Bravo, Raúl Flores Canelo, Guillermo Arriaga. Luego de una etapa de aislamiento, la moda internacional del ballet y sus estrellas beneficia a la danza mexicana, que hoy, sin censura alguna y con una variedad de grupos y coreógrafos, da sus versiones de la sensibilidad urbana, del ballet clásico, de la danza oriental, del realismo y las creaciones abstractas.

Al terminar la confianza de la industria cinematográfica misma y del público que se da en llamar "Época de Oro del Cine Mexicano", suceden años de pasmo y repetición, salvados por películas de Luis Buñuel (*El ángel exterminador* muy notoriamente). En 1965 el Concurso de Cine Experimental reanima a la industria, y auspicia filmes como *La fórmula secreta* de Rubén Gámez y *En este pueblo no hay ladrones* de Alberto Isaac. Una década mas tarde, surgen cineastas formados en la cultura fílmica y en una visión que desiste del nacionalismo a favor de la temática nacional. El público no regresa en las proporciones debidas, se acentúan las dificultades económicas de la industria y eso facilita el alud de filmes sin proyecto artístico alguno, sustentado en la explotación rápida. Sin embargo, las excepciones generan públicos nuevos y métodos narrativos. En el mundo de Arturo Ripstein (*El castillo de la pureza, El lugar sin límites, Cadena perpetua,* entre otras), la violencia psíquica y la violencia física se fusionan en ámbitos sólo poblados de situaciones límites. Felipe Cazals, desde la estética del estremecimiento, revela las historias y la crueldad del fanatismo religioso (*Canoa*), y las dimensiones carcelarias de la pobreza y la ignorancia (*Las Poquianchis* y *El apando*).

Jorge Fons, con magnífica sensibilidad popular, recrea el universo de las vecindades (*El callejón de los milagros, Caridad, Los albañiles*) y dirige la primera versión narrativa del 2 de octubre de 1968 (*Rojo amanecer*). Paul Leduc, en una trayectoria experimental, va del relato de la Revolución (*Reed, México Independiente*) a las biografías mitológicas (*Frida*). José Estrada, de filmografía muy desigual, dirige una reflexión ácida sobre la provincia (*Los indolentes*). Marcela Fernández Violante, de temática y estilos variados, aporta la sensibilidad feminista. Las generaciones siguientes, a cambio de las inmensas dificultades de filmación, disponen de un conocimiento técnico y artístico compartido, y del arrinconamiento progresivo de la cen-

sura. La madurez temática, tan prohibida durante medio siglo al cine mexicano, es ya prerequisito de directores y argumentistas. Aparecen, entre muchos otros, María Novaro (*Danzón*), Fernando Sariñana (*Hasta morir*), Marisa Sistach, Alejandro González Iñárritu (*Amores perros*).

En 1953 Juan Rulfo publica *El llano en llamas* y en 1955 *Pedro Páramo*, obras maestras reconocidas internacionalmente. Los cuentos de *El llano en llamas* recrean admirablemente el horizonte de la desesperanza agraria, la asfixia de las mentalidades, la cerrazón de los pequeños pueblos, la violencia que es el lenguaje agregado sin el cual no se comprenden el atraso y el espíritu de la sobrevivencia. Y *Pedro Páramo*, la historia del cacique de la Media Luna, el ir y venir de vivos y muertos, el relato de amor de Pedro por Susana San Juan, es muy probablemente la novela más conocida del siglo XX mexicano.

Juan José Arreola vierte su prosa admirable en cuentos, novelas y textos de intención clásica. Los relatos de *Confabulario* y *Varia invención* contienen fantasía y sentido del humor, y *La feria* es muy probablemente la mejor descripción, a la vez satírica y literal, de un pueblo en el tránsito del semifeudalismo a la semimodernidad.

Dos narradores muy importantes de la segunda mitad del siglo XX: Ricardo Garibay y Elena Garro: Garibay, en su obra narrativa que incluye *La casa que arde de noche, Bellísima bahía y Las glorias del gran Púas*, conjunta la pasión por la prosa clásica con el registro de la picaresca y el habla popular, en los ámbitos del cine, el deporte y la vida política. Y Elena Garro, dramaturga de primer orden (*Un hogar sólido, Felipe Ángeles*), es también la novelista de la realidad y la irrealidad en *Los recuerdos del porvenir* y *La culpa es de los tlaxcaltecas*.

Si Tamayo es, luego de los muralistas, el pintor mexicano más conocido por su obra de ambición cosmogónica, y si Frida Kahlo es una gran moda internacional no sólo de las feministas, los artistas plásticos que se dan a conocer a partir de 1960 ya no requieren de temas nacionalistas y pueden, libremente, hacer a un lado la ideología y ser abstractos o figurativos. A "la Cortina de Nopal", bautizada por José Luis Cuevas, la desbarata el impulso de la modernización, que impulsa la sensibilidad fundada en la unión de los contrarios. Y los pintores abstractos (Vicente Rojo, Lilia Carrillo, Manuel Felguérez, Fernando García Ponce), conviven sin problemas con un gran artista de pesadillas y subversiones del orden visual (Cuevas); con un artista de trazos fuertes y búsqueda de color (Rodolfo Nieto), y con creadores inspirados por su tradición de origen, la oaxaqueña, que a partir de ellos es otra tradición: Francisco Toledo, Rodolfo Morales. Si Morales traza una Suave Patria de figuras que se niegan y afirman a la vez el espejo de las costumbres, Toledo —pintor, escultor, grabador, ceramista, tapicero, fotógrafo— reelabora un Paraíso para su muy personal disfrute, erótico, zoomórfico, de fábulas que no requieren de narración.

Carlos Fuentes publica en 1958 *La región más transparente*. Allí, convertida en personaje que es movilidad social y ánimo orgiástico, la ciudad de México revela algunas de sus innumerables fases, gracias a una narrativa enérgica, felizmente enumerativa, brillante. Con *La región más transparente*, Carlos Fuentes inicia una novelística muy vasta y de recursos muy diversos (*Cambio de piel, Aura, Cristóbal Nonato, Terra Nostra, Gringo viejo, Los años con Laura Díaz*). Fuentes es también el ensayista y el periodista político que renueva la tradición crítica.

No hay tiempo para detenerse debidamente en un panorama cultural tan vasto, pero tampoco es posible olvidar los nombres que remiten a obras que envían a juicios apreciativos. Así por ejemplo, la obra de Sergio Fernández, narrador y ensayista de espíritu barroco; así por ejemplo, la obra de Sergio Galindo, que reconstruye los infiernos tan activos bajo el sopor provinciano (*La justicia de enero, El bordo, Otilia Rauda*); así por ejemplo, la obra de Jorge López Páez, de personajes a la vez dinámicos y estatuarios (*El solitario Atlántico*); así por ejemplo, el trabajo amplísimo de Juan García Ponce que en cuentos y novelas examina las complejidades del amor, la pasión, la hipocresía, el desamor (*Encuentros, El gato, Pasado Presente*); así por ejemplo la obra de Juan Vicente Melo, de atmósferas de sensualidad sombría y de vidas en pos del entendimiento de sus acciones (*La obediencia nocturna*); así por ejemplo los cuentos

de José de la Colina, de perfección ajustada a los dramas terribles de vidas que parecerían sin contenido alguno (*Ven caballo gris, La lucha con la pantera*); así, por ejemplo, la obra de Jorge Ibargüengoitia, autor de la mejor sátira de la Revolución mexicana (*Los relámpagos de agosto*); así por ejemplo Inés Arredondo, en cuyos relatos las tensiones provincianas se disuelven en pequeñas explosiones interminables; así por ejemplo la obra de Salvador Elizondo, que explora el universo de la transgresión (*Farabeuf*); así por ejemplo la obra de Julieta Campos, de monólogos que desembocan en el retrato de familia, de sueños exhaustivos y vigilias terribles (*Muerte por agua, Tiene los cabellos rojizos y se llama Sabina*); así por ejemplo Elena Poniatowska con *Hasta no verte Jesús mío* y *Tinísima*, y con su testimonio coral del movimiento estudiantil de 1968, *La noche de Tlatelolco*, uno de los libros mexicanos del siglo XX de mayores consecuencias políticas y éticas; así por ejemplo Sergio Pitol, con sus novelas del exilio y su excelente trilogía carnavalesca (*El desfile del amor, La vida conyugal, Domar a la divina garza*) y sus valiosos ensayos y crónicas literarias; así por ejemplo Fernando del Paso, con su recreación minuciosa de épocas, gremios, psicologías, batallas, matanzas (*José Trigo, Palinuro de México, Noticias del imperio*); así por ejemplo José Emilio Pacheco, con su ir y venir entre la tragedia y la descripción aguda del convencionalismo (*Morirás lejos, Las batallas en el desierto, El viento distante*).

La gran tradición poética de México prosigue con autores y obras en constante desenvolvimiento. Entre ellos y destacadamente, Tomás Segovia, Hugo Gutiérrez Vega, Gabriel Zaid (ensayista literario y pensador muy original), Juan Bañuelos, Francisco Cervantes, José Emilio Pacheco y José Carlos Becerra.

El proceso cultural se transforma radicalmente en 1968. En la ciudad de México, el movimiento estudiantil de la UNAM y el Instituto Politécnico Nacional protesta contra la represión y defiende las libertades, moviliza la capital e inaugura, no sólo en los espacios políticos, la resistencia activa contra el autoritarismo. Son numerosas las consecuencias culturales y artísticas del movimiento: voluntad de ruptura, experimentación, síntesis crítica del pasado y el presente. Lo ya existente se vigoriza, y se vive la modernidad como la obligación primera. Modernidad significa renunciar a las leyendas de lo singular, y asumir la cultura internacional como lo propio que incorpora a lo nacional.

En literatura, teatro, danza, artes plásticas, música, los creadores se alejan del nacionalismo y profundiza en vetas y tendencias de la cultura nacional. ¿Cómo desdeñar la tradición mexicana tan extraordinaria y cómo no ambicionar la posesión de las grandes tradiciones del mundo? Lo vislumbrado y ejercido por unos cuantos se vuelve la ambición de multitudes de creadores e intelectuales, y esto vigoriza la gran tradición de la historiografía, tan estimulada por Daniel Cosío Villegas y los historiadores a los que vigoriza la explosión cultural del 68. Y la historia cultural también se desarrolla con aportes como la *Historia documental del cine mexicano* de Emilio García Riera, y con los trabajos de historia literaria de José Luis Martínez, Adolfo Castañón, Guillermo Sheridan y Christopher Domínguez.

La renovación del teatro que inicia Poesía en Voz Alta, que vivifica a los clásicos y pone de realce el valor de la palabra, se continúa también con el patrocinio de la UNAM, con las puestas en escena de una generación muy brillante de directores, actores, escenógrafos. Es el momento del "teatro de director", con figuras que generan un público considerable: Héctor Azar, Alejandro Jodorovsky, Héctor Mendoza, Juan José Gurrola, José Luis Ibáñez, Ludwik Margules, Juan Ibáñez, Nancy Cárdenas. Al mismo tiempo se prodiga el teatro a lo Broadway, con traducciones eficaces y superproducciones, que atrae al público de clases medias.

A partir de 1970, para poner una fecha, un fenómeno se evidencia: la demografía impone sus reglas. Crecen desorbitadamente las ciudades, las salas de concierto resultan insuficientes, hay explosión demográfica de grupos de teatro y danza, el rock se convierte en la pasión cultural de las nuevas generaciones, y lo más importante: con rapidez, la provincia, considerada un almacén de costumbres inertes y poemas impublicables, resulta en lo cultural un vasto semillero de

esfuerzos valiosos cuyo registro de lo contemporáneo es ya equivalente al de la ciudad de México. Falta todavía un desarrollo sostenido, se requiere más infraestructura, bibliotecas, cines de arte, orquestas sinfónicas, cinetecas y auditorios bien equipados, pero se avanza en las grandes ciudades y deja de regir la creencia despótica: "Fuera de México todo es Cuautitlán".

Desde la creación del Instituto Nacional de Bellas Artes en 1946, cuyo primer director fue el compositor Carlos Chávez, la expansión de la educación artística en el país ha sido notable. Siguiendo esta tradición, en 1989 se creó el Consejo Nacional para la Cultura y las Artes, que ha fomentado la creación artística y promovido la descentralización cultural. En 1994, algunas escuelas de formación artística y varios centros de investigación se trasladaron al Centro Nacional de las Artes. En sus modernas instalaciones, expresión de la arquitectura mexicana contemporánea, se forman muchos futuros artistas.

La descentralización cultural se ha visto reforzada en las últimas décadas con la fundación de museos de alto valor educativo, como son el Museo de Antropología de la ciudad de Jalapa, que alberga la más rica colección de arte olmeca en nuestro país; así como el Museo de Arte Contemporáneo de la ciudad de Monterrey, obra del arquitecto Ricardo Legorreta; la Feria del Libro de Guadalajara, organizada por la Universidad, que se ha convertido en la más importante feria del libro hispanoamericano.

El Festival Internacional Cervantino, en la ciudad de Guanajuato, desde hace más de dos décadas es otro foro de expresión que fortalece la difusión cultural en el centro del país. En Oaxaca se restauró un magnífico convento para crear el Centro Cultural Santo Domingo.

El panorama cultural se vuelve inabarcable, se intensifica la relación con las tecnologías y la cultura visual compite en condiciones ventajosas con la cultura escrita. Sin embargo, la industria editorial crece de manera insospechada, y el universo de Gutemberg dista de verse desplazado. Cientos de miles de ejemplares de los clásicos de todas las épocas están a la disposición, la música clásica o culta se difunde como nunca antes, y es cuantioso el nivel de información al alcance, mucho antes del Internet.

Algunos criterios se modifican y lo inconcebible se produce. Verbigracia: de su novela *Como agua para chocolate*, Laura Esquivel vende dos millones de ejemplares; verbigracia: una porción de los nuevos autores se hacen de un público considerable; verbigracia: se difunde masivamente la historia de México, y lo que sólo era para unos cuantos, el disfrute de lo mejor de la cultura contemporánea, está ya al alcance del que así lo quiera. Desde luego, las carencias son innumerables y se requiere incorporar a las oportunidades del conocimiento a muchísimos que, de estar bien informados, podrían desarrollarse de otra manera. Basta enterarse del número de inscritos en escuelas y centros de enseñanza media y superior en México en el año 2000. Son cerca de 30 millones de la preprimaria al posgrado lo que, entre otras cosas, certifica la posibilidad de públicos amplísimos.

No hay manera de mencionar a los creadores valiosos de estos años. La lista es interminable e incluye a novelistas, cuentistas, dramaturgos, cineastas, videoastas, coreógrafos, teatristas, artistas plásticos, bailarines, actores, cantantes de ópera, ensayistas, historiadores. Al comenzar el siglo XXI, la cultura mexicana vive un momento de vitalidad, entusiasmo, dificultades presupuestales y renovación de espacios. El público a fin de cuentas sigue fiel y constante. Si los acercamientos suelen ser muy críticos, las visiones de conjunto acrecientan la esperanza en la democratización cultural y en algo definitivo: la cercanía de la creación y su disfrute intenso y persistente.

Teodoro González de León
Fondo de Cultura Económica
Ciudad de México [1]

Págs. 426-427: Ricardo Legorreta
Centro Corporativo Televisa Santa Fe
Ciudad de México[2]

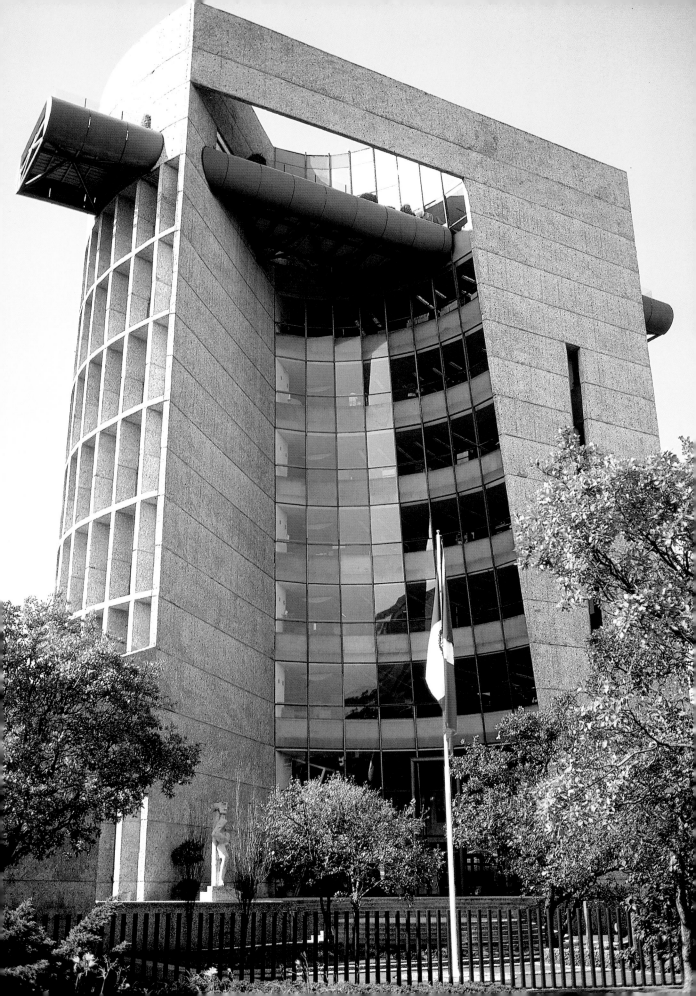

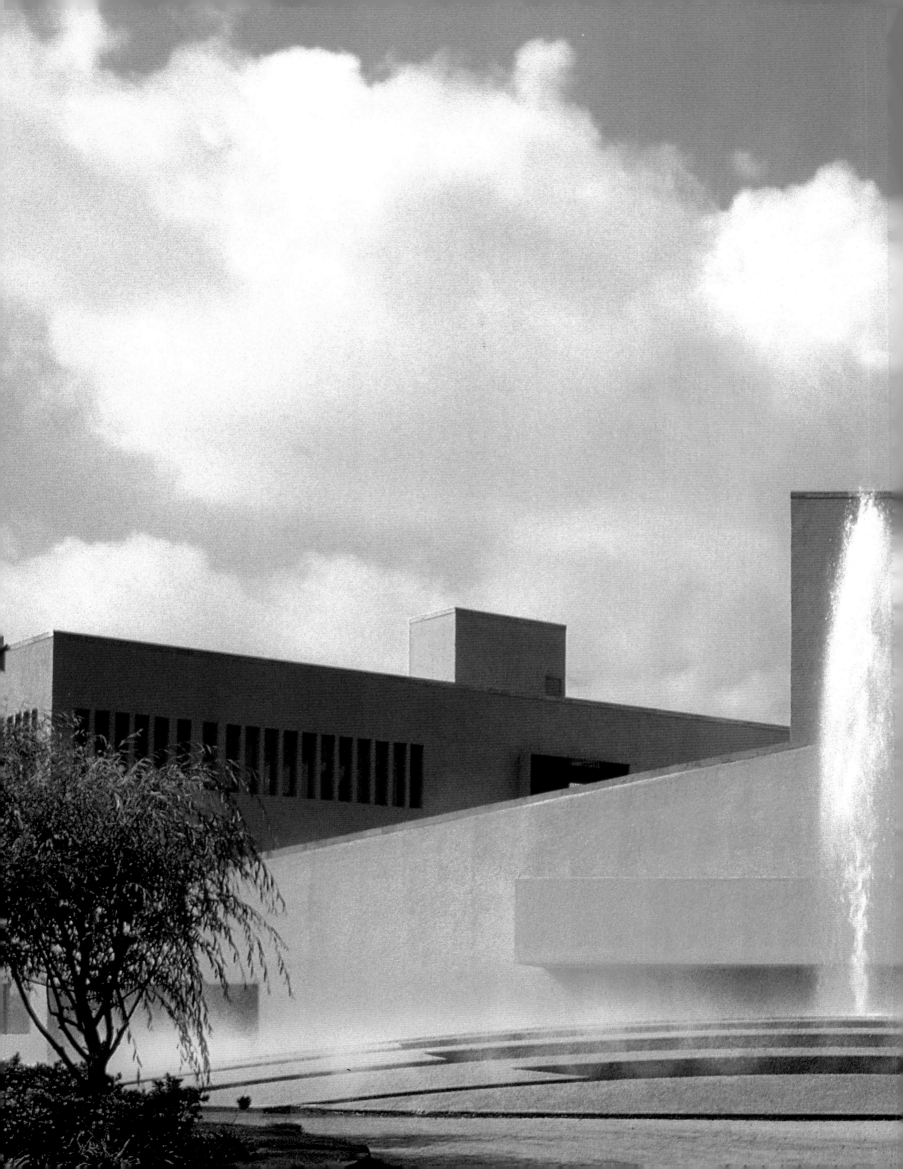

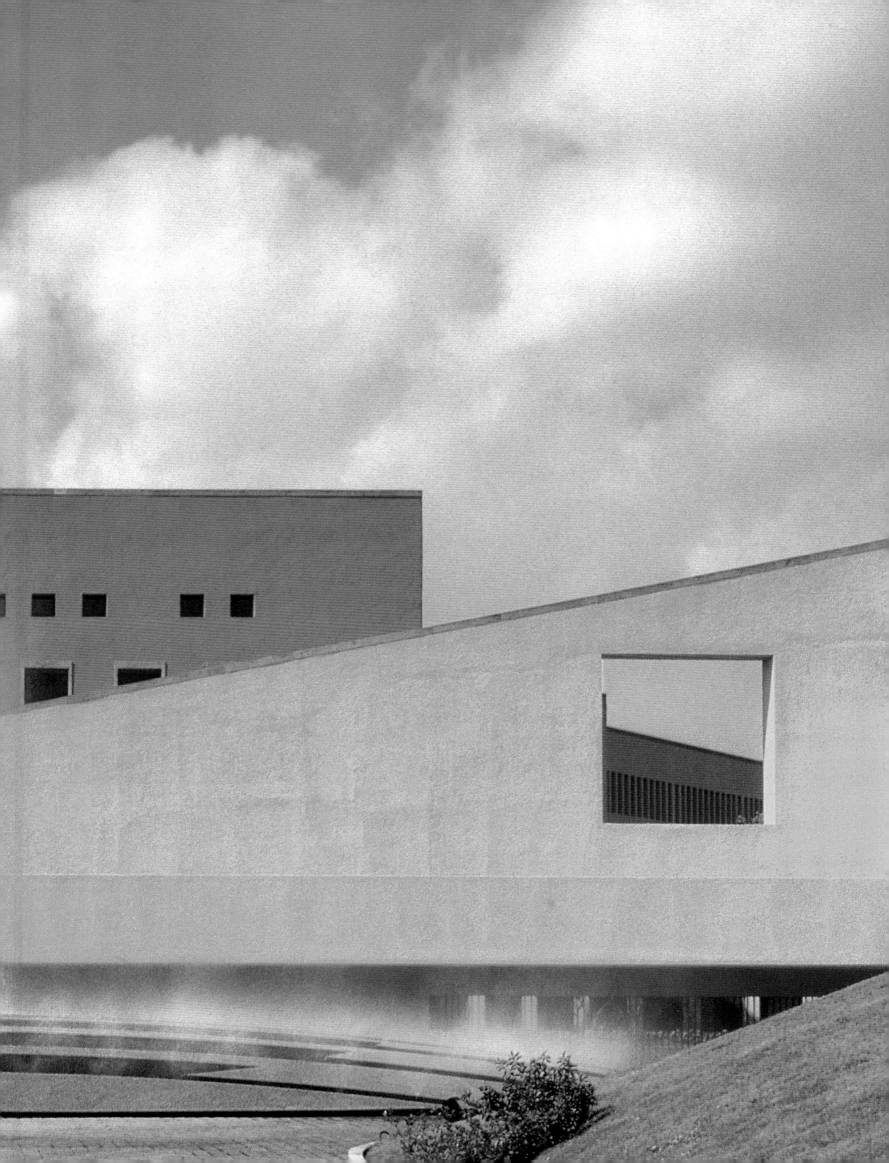

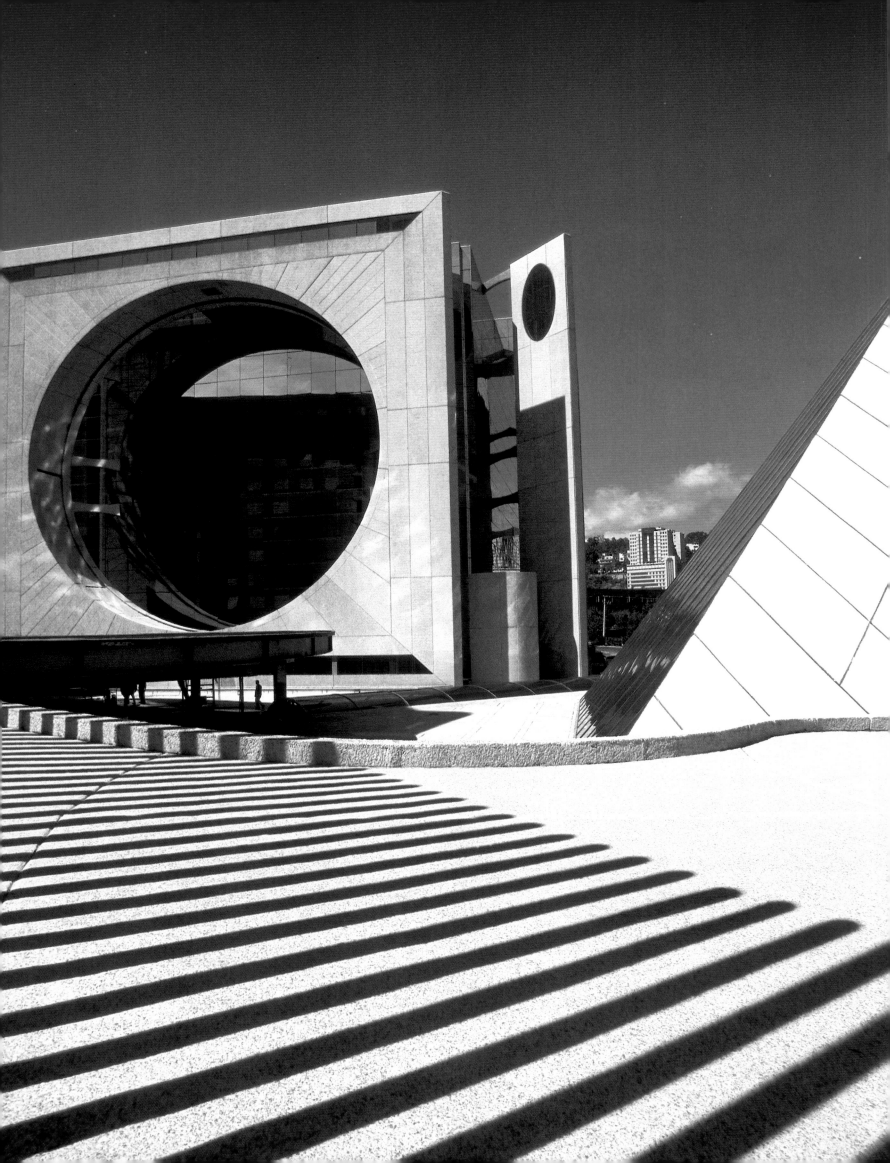

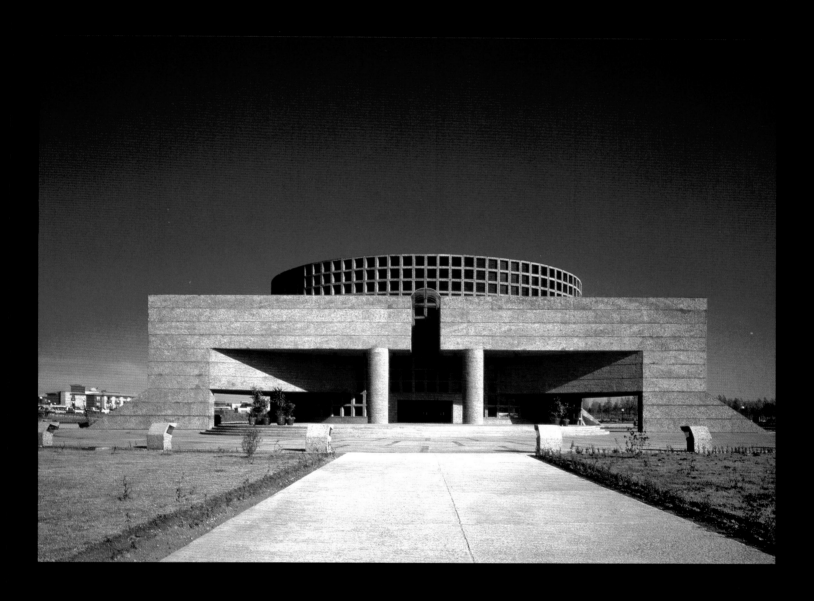

Agustín Hernández
Edificio *Calakmul*
Ciudad de México [3]

Abraham Zabludovsky
Teatro de la Ciudad
Aguascalientes, Aguascalientes [4]

Págs. 430-431: Pedro Ramírez Vázquez
Museo Nacional de Antropología
Ciudad de México [5]

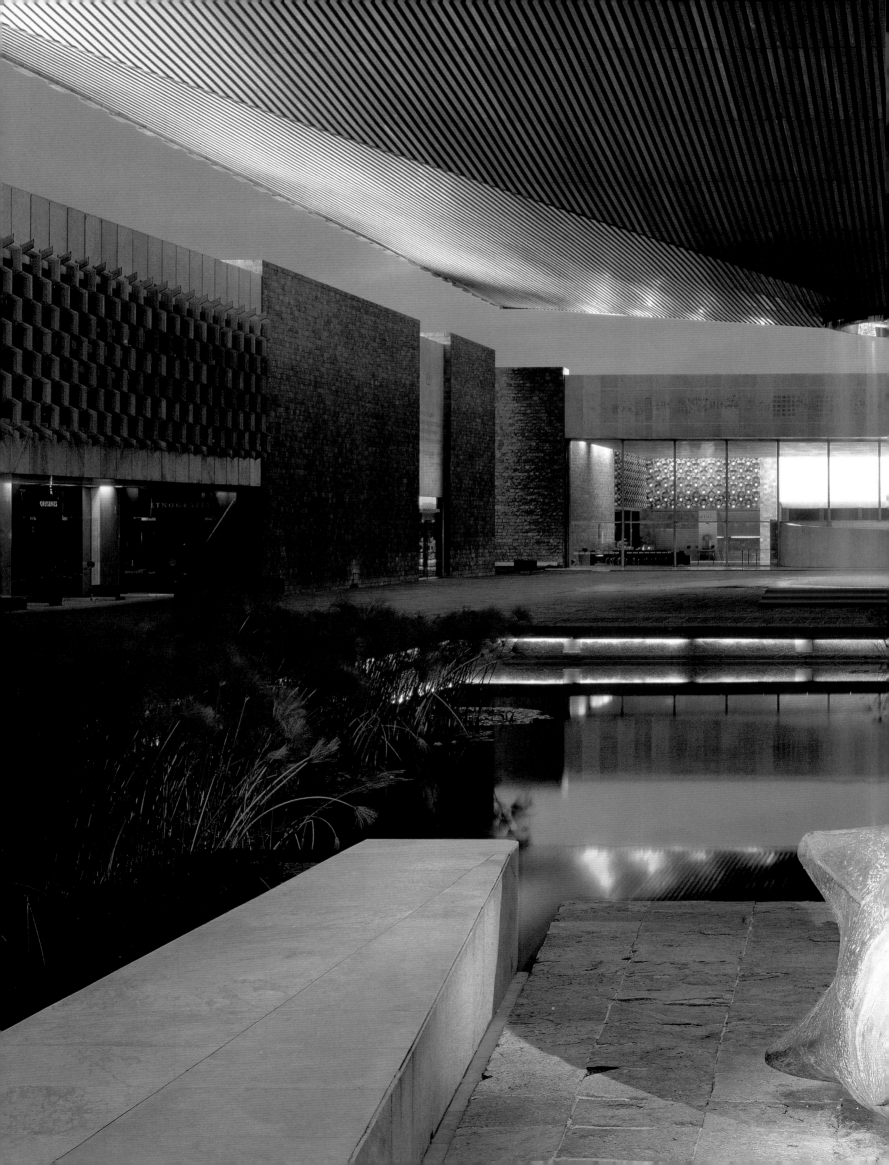

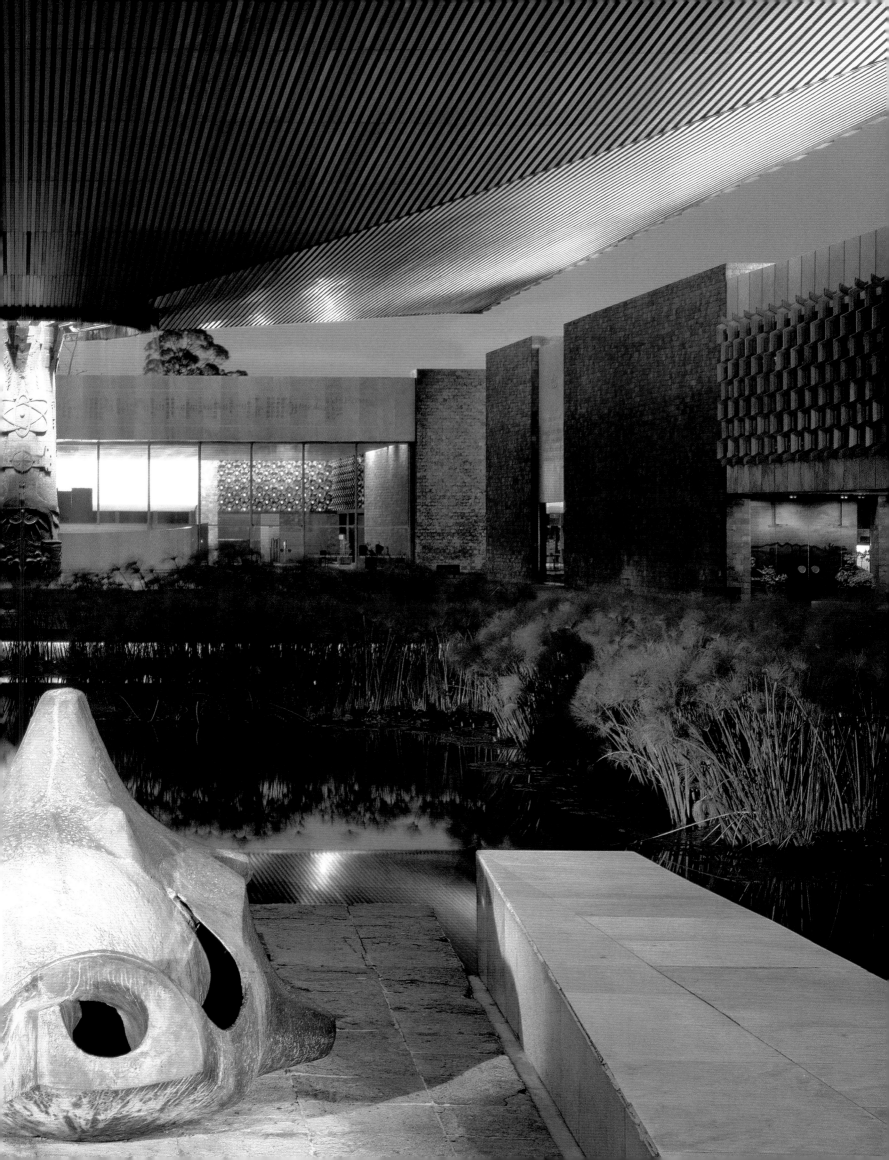

Manuel Álvarez Bravo
La buena fama durmiendo [6]

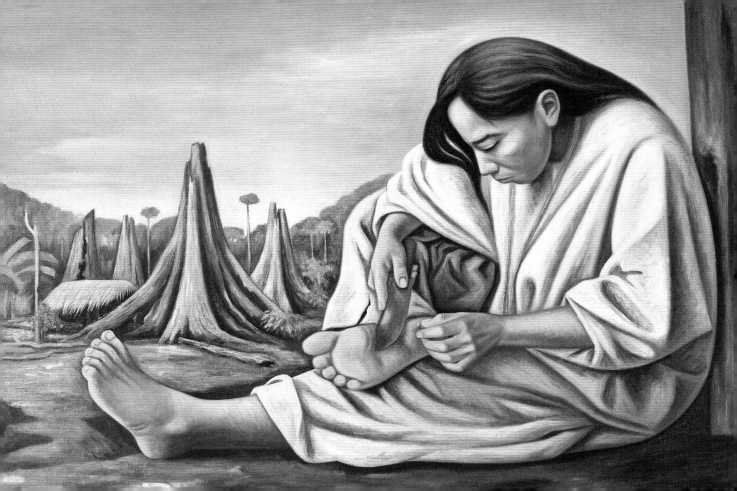

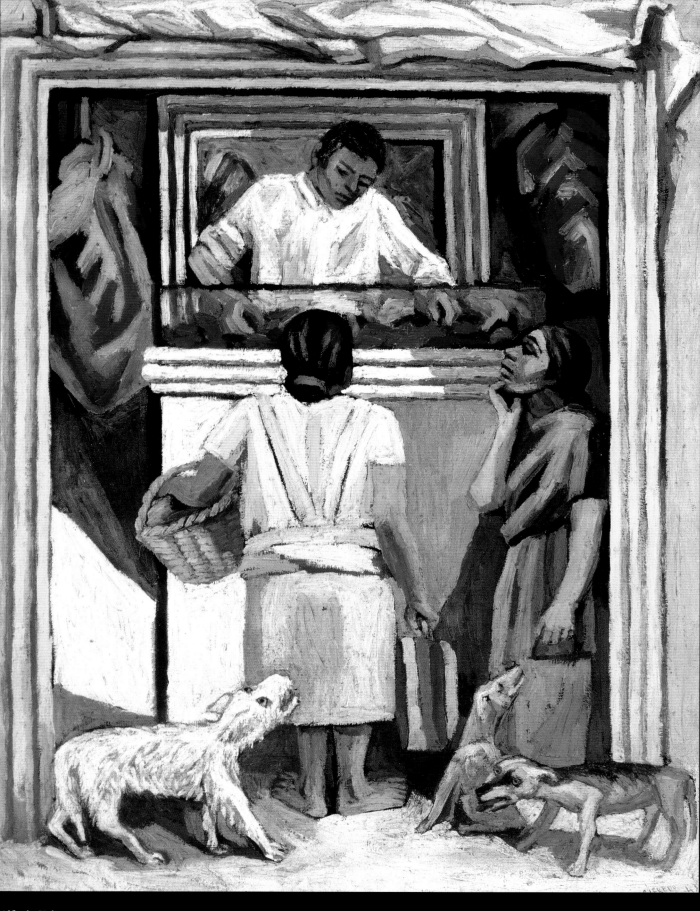

Alfredo Zalce
La carnicería [8]

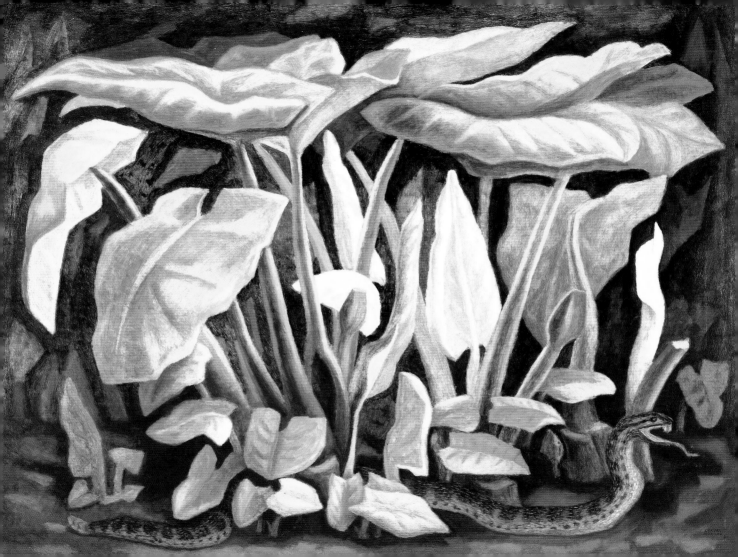

Federico Silva
Cruz de chaneque [10]

Luis Barragán y Mathias Goeritz
Torres de Satélite

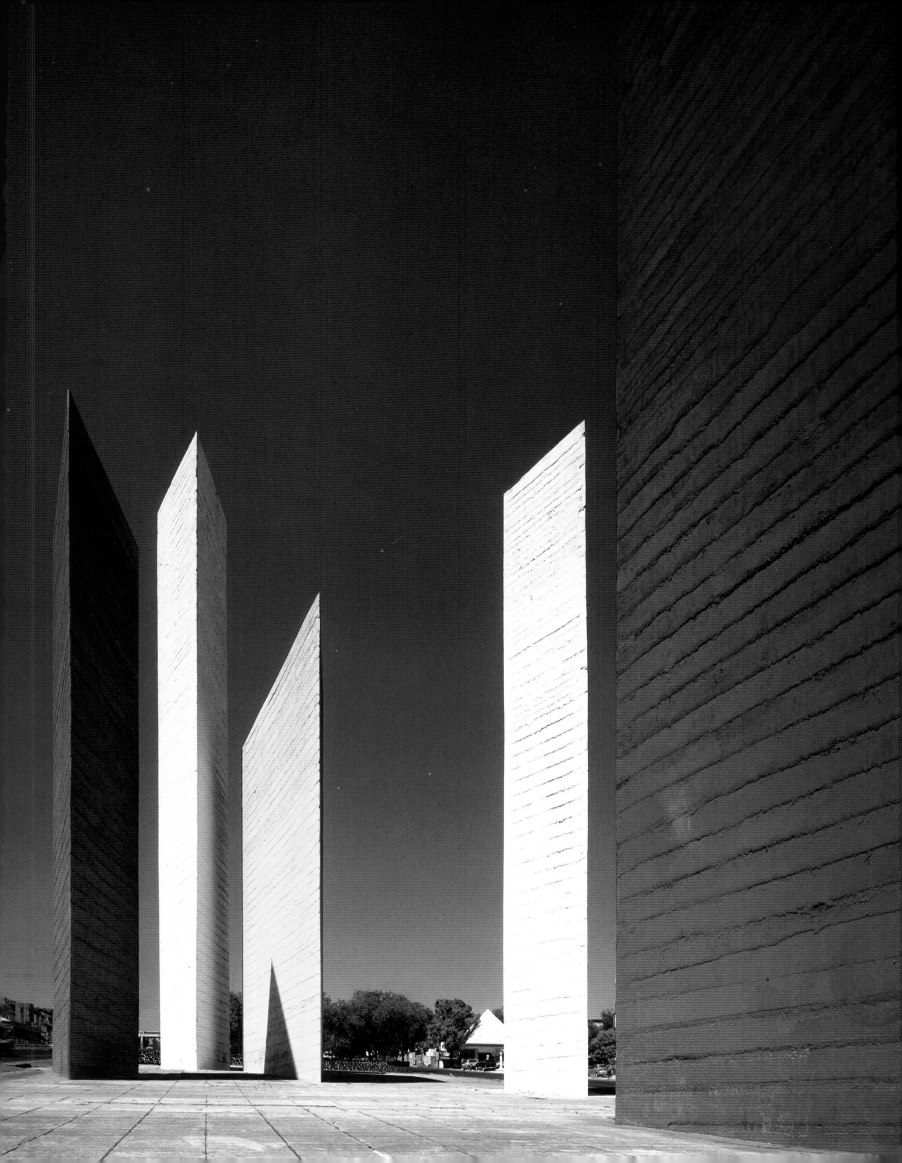

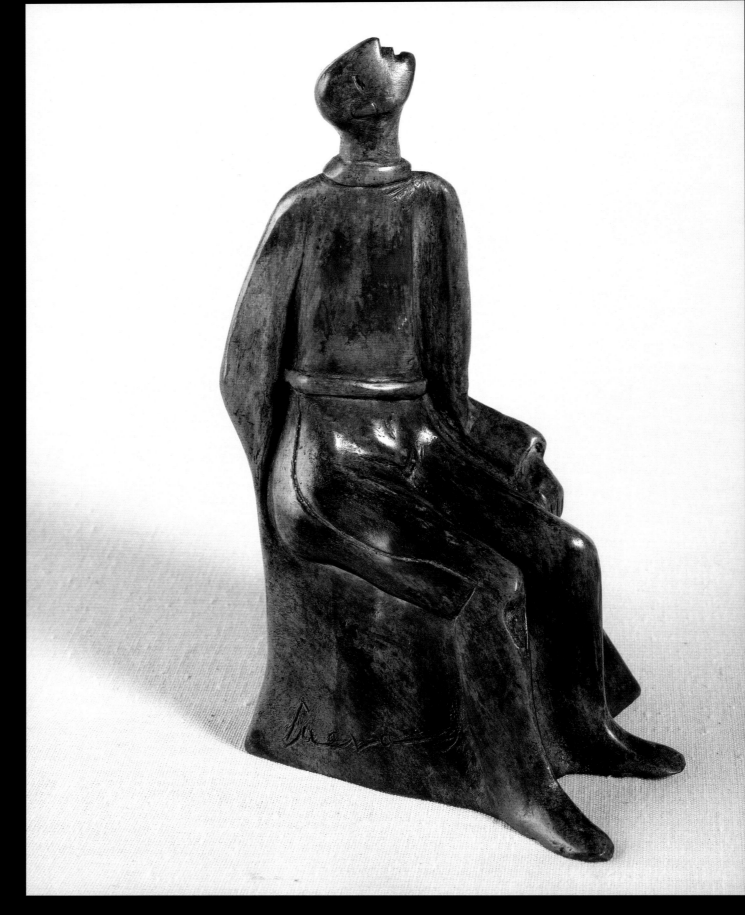

José Luis Cuevas
Figura observando al infinito

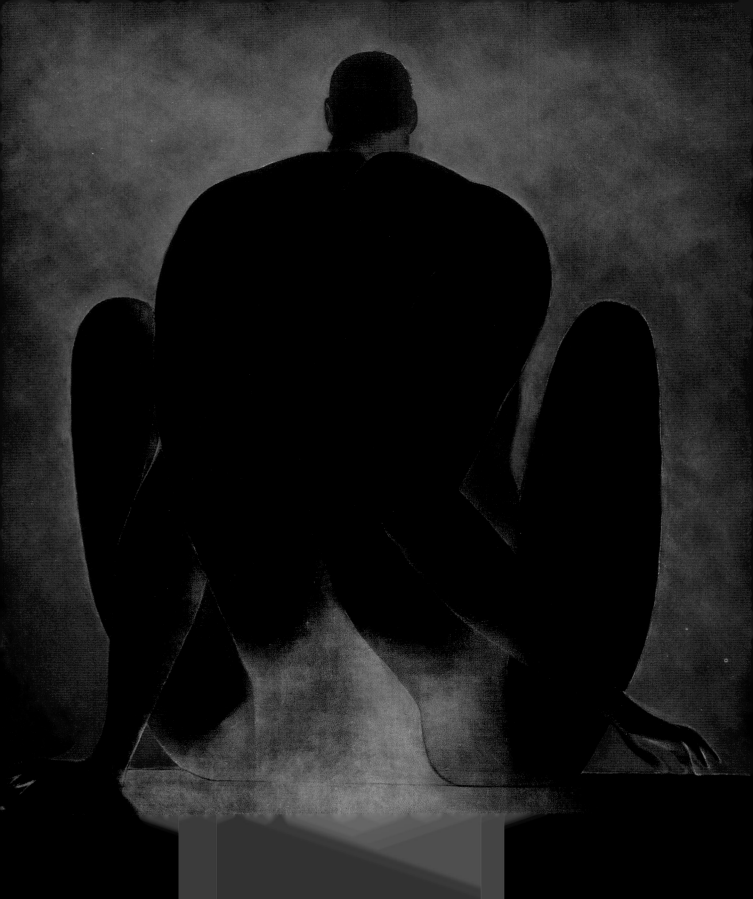

Manuel Felguérez
Dominio del color negro [14]

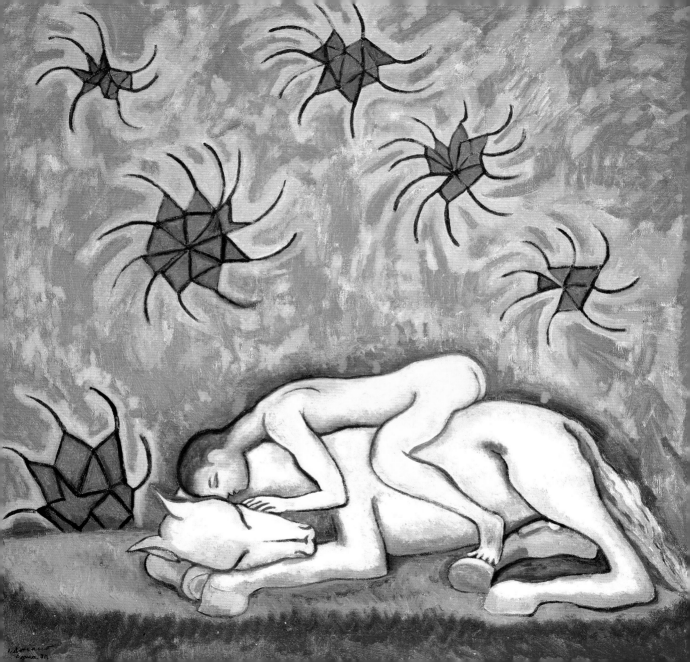

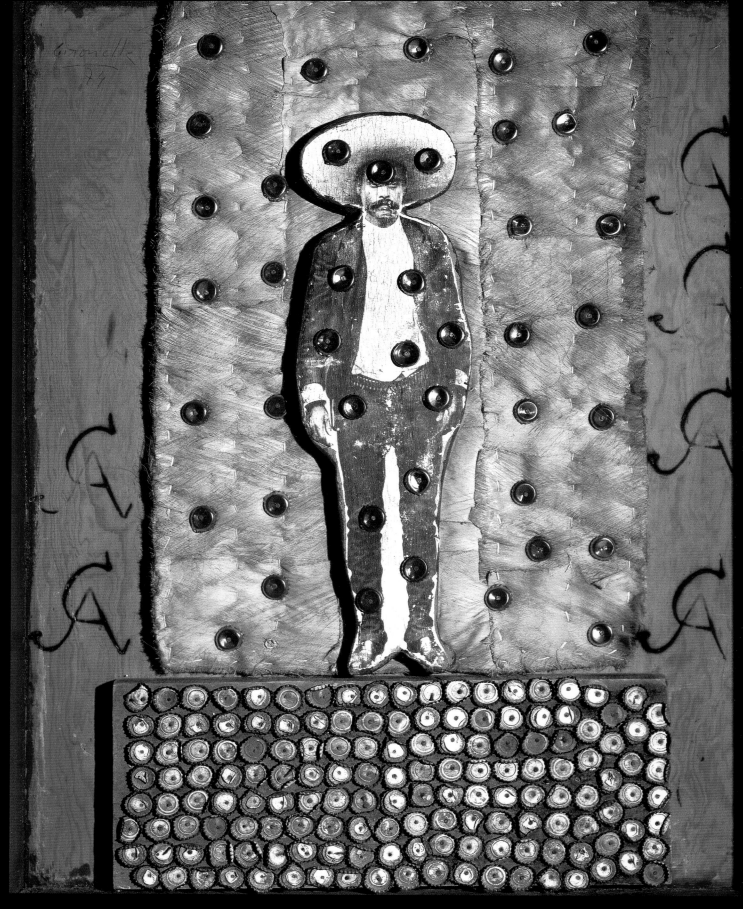

Alberto Gironella
Zapata [16]

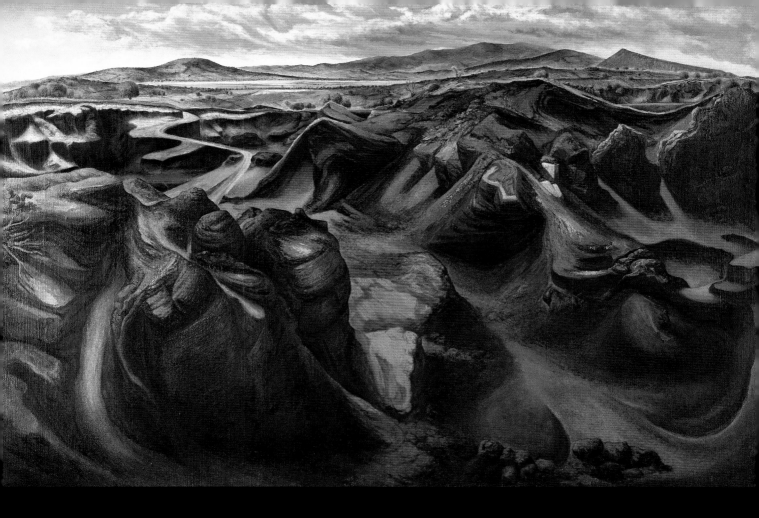

Luis Nishizawa
Minas de Acahualtepec [17]

Vicente Rojo
México bajo la lluvia [18]

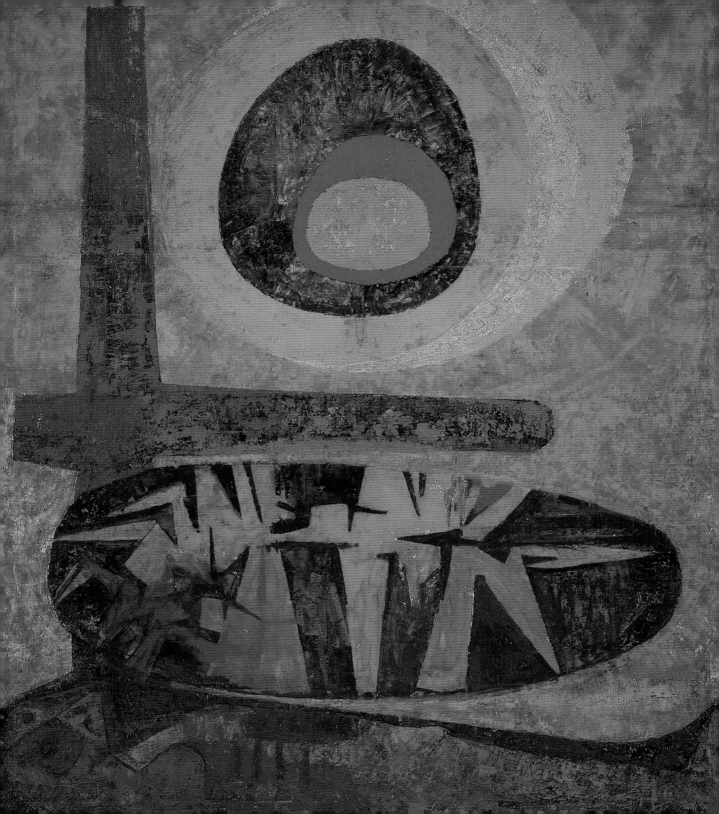

Arturo Ripstein
El lugar sin límites [21]

Págs. 448-449:
Francisco Toledo
Mujer atacada por peces [22]

LISTA DE ILUSTRACIONES

PRELIMINARES

[1] Saturnino Herrán
Nuestros dioses (La Coatlicue)
1914
Acuarela y lápices de colores sobre papel
88.5 × 62.5 cm
Museo de Aguascalientes
Foto: Rafael Doniz

[2] Palenque, Chiapas
Foto: Guillermo Aldana

[3] Palacio del Gobernador
Uxmal, Yucatán
Foto: Guillermo Aldana

[4] Juan Correa (atribuido)
Biombo *El encuentro de Cortés y*
Moctezuma
Óleo sobre tela
250 × 600 cm (10 hojas)

Banco Nacional de México, S. A.
Foto: Rafael Doniz-Fomento Cultural
Banamex, A. C.

[5] Anónimo
El triunfo de la Iglesia
Siglo XVIII
Óleo sobre tela
235 × 132 cm
Foto: Dolores Dalhaus

[6] Rufino Tamayo
Mural *Dualidad*

1964
Vinelita sobre tela
3.53 × 12.21 m
Museo Nacional de Antropología,
ciudad de México
*© Foto: Enrique Bostelman

AMANECER DE MESOAMÉRICA

[1] *Cabeza colosal olmeca núm. 4*
San Lorenzo Tenochtitlan, Veracruz
Cultura olmeca
178 cm de altura
Museo de Antropología de Xalapa,
Veracruz
Foto: Zabé-Tachi

[2] *Monumento 19*
La Venta, Tabasco
Cultura olmeca
98 cm de altura
Museo Nacional de Antropología,
ciudad de México
Foto: Zabé-Tachi

[3] *Cabeza colosal olmeca núm. 6*
San Lorenzo Tenochtitlan, Veracruz
Cultura olmeca
167 cm de altura
Museo Nacional de Antropología,
ciudad de México
Foto: Zabé-Tachi

[4] *Monumento 61 y cabeza 8*
San Lorenzo Tenochtitlan, Veracruz
Cultura olmeca
220 cm de altura
Museo de Antropología de Xalapa,
Veracruz
Foto: D. R. © Marco Antonio
Pacheco / Raíces / INAH, 2001

[5] *Altar 4*
La Venta, Tabasco
Cultura olmeca
Parque-museo La Venta, Tabasco
Foto: Zabé-Tachi

[6] *Altar 5*
La Venta, Tabasco
Cultura olmeca
Parque-museo La Venta, Tabasco
Foto: Zabé-Tachi

[7] *El luchador*
Antonio Plaza, Veracruz
Cultura olmeca
61 × 54 cm
Museo Nacional de Antropología,
ciudad de México
Foto: Zabé-Tachi

[8] *El señor de Las Limas*
Las Limas, Veracruz
Cultura olmeca
60 cm de altura
Museo de Antropología de Xalapa,
Veracruz
Foto: Zabé-Tachi

[9] *Monumento 1 El señor del cerro*
San Martín Pajapan, Veracruz
Cultura olmeca
142 × 93 cm
Museo de Antropología de Xalapa,
Veracruz
Foto: Zabé-Tachi

[10] *El príncipe*
Cruz del Milagro, Veracruz
Cultura olmeca
130 cm de altura
Museo de Antropología de Xalapa,
Veracruz
Foto: Zabé-Tachi

[11] *El acróbata*
Tlatilco, Estado de México
Cultura preclásico del Altiplano
25 × 16 cm
Museo Nacional de Antropología,
ciudad de México
Foto: Zabé-Tachi

[12] *Personaje vistiendo una piel*
de jaguar
Atlihuayan, Morelos
Cultura olmeca
29.5 × 21.3 cm

Museo Nacional de Antropología,
ciudad de México
Foto: Zabé-Tachi

[13] *Esculturas gemelas*
Loma Azuzul, Veracruz
Cultura olmeca
El Azuzul, Veracruz
Foto: D. R. © Marco Antonio
Pacheco / Raíces / INAH, 2001

[14] *Busto de madera*
El Manatí, Veracruz
Cultura olmeca
Instituto Nacional de Antropología
e Historia
Foto: D. R. © Carlos Blanco / Raíces /
INAH, 2001

[15] *Vasija con forma de pez*
Tlatilco, Estado de México
Cultura preclásico del Altiplano
Altura: 12.8 cm, diámetro: 11.5 cm
Museo Nacional de Antropología,
ciudad de México
Foto: Zabé-Tachi

[16] *Vasija con forma de pato*
Tlatilco, Estado de México
Cultura preclásico del Altiplano
Altura: 7.3 cm, diámetro: 12.7 cm
Museo Nacional de Antropología,
ciudad de México
Foto: Zabé-Tachi

[17] *Figura femenina con dos caras*
Tlatilco, Estado de México
Cultura preclásico del Altiplano
11 × 6.2 cm
Museo Nacional de Antropología,
ciudad de México
Foto: Zabé-Tachi

[18] *Figura femenina con dos cabezas*
Tlatilco, Estado de México

Cultura preclásico del Altiplano
16 × 5.5 cm
Museo Nacional de Antropología,
ciudad de México
Foto: Zabé-Tachi

[19] *Figura antropomorfa femenina*
Tlatilco, Estado de México
Cultura preclásico del Altiplano
11 × 6.4 cm
Museo Nacional de Antropología,
ciudad de México
Foto: Zabé-Tachi

[20] *Figura hueca de barro*
al estilo baby face
Cultura olmeca
42 × 30 cm aproximadamente
Colección particular
Foto: Zabé-Tachi

[21] *Figuras femeninas con espejo de pirita*
Tlatilco, Estado de México
Cultura preclásico del Altiplano
Izquierda: 9.5 × 4 cm
Derecha: 10.5 × 4.5 cm
Museo Nacional de Antropología,
ciudad de México
Foto: Zabé-Tachi

[22] *Figurilla hueca de barro al estilo* baby face
Tlapacoya, Estado de México
Cultura olmeca
41.5 × 31 cm
Museo Nacional de Antropología,
ciudad de México
Foto: Zabé-Tachi

[23] *Cabeza antropomorfa*
Gualupita, Morelos
Cultura preclásico del Altiplano
16 × 11 cm
Museo Nacional de Antropología,
ciudad de México
Foto: Zabé-Tachi

*© Reproducción autorizada por los herederos del artista en apoyo a la Fundación Olga y Rufino Tamayo A.C.

PAISAJE DE PIRÁMIDES

[1] *Máscara con incrustaciones de turquesa*
 y sartal
 Malinaltepec, Guerrero
 Cultura teotihuacana
 21 × 20 cm
 Museo Nacional de Antropología,
 ciudad de México
 Foto: Zabé-Tachi

[2] *Pirámide del Sol*
 Teotihuacán, Estado de México
 Foto: Guillermo Aldana

[3] *Escultura simbólica de Tláloc*
 Teotihuacán, Estado de México
 Cultura teotihuacana
 136 × 102 cm
 Museo Nacional de Antropología,
 ciudad de México
 Foto: Zabé-Tachi

[4] *Disco con cráneo*
 Teotihuacán, Estado de México
 Cultura teotihuacana
 125 × 99 cm
 Museo Nacional de Antropología,
 ciudad de México
 Foto: Zabé-Tachi

[5] *Brasero*
 Teotihuacán, Estado de México
 Cultura teotihuacana
 56 × 38 cm
 Museo Nacional de Antropología,
 ciudad de México
 Foto: Zabé-Tachi

[6] Mural en el Palacio de los jaguares
 Teotihuacán, Estado de México
 Foto: Rafael Doniz

[7] Mural en el palacio de Tetitla (detalle
 del quetzal blaquirrojo)
 Teotihuacán, Estado de México
 Foto: Rafael Doniz

[8] Mural en el palacio de Tetitla (detalle
 de Tláloc)
 Teotihuacán, Estado de México
 Foto: Rafael Doniz

[9] Edificio 1 (Pirámide de los nichos)
 Tajín, Veracruz
 Foto: Guillermo Aldana

[10] *Huehuetéotl, dios viejo del fuego*
 Cerro de las Mesas, Veracruz
 Cultura del centro de Veracruz
 84 × 62 cm
 Museo Nacional de Antropología,
 ciudad de México
 Foto: D. R. © Marco Antonio Pacheco /
 Raíces / INAH, 2001

[11] *Sacerdote del dios Tláloc*
 El Zapotal, Veracruz
 Cultura totonaca
 48 × 32 cm
 Museo de Antropología de Xalapa,
 Veracruz
 Foto: Rafael Doniz

[12] *Palma*
 Tajín, Veracruz
 Cultura del centro de Veracruz
 59.5 × 22.2 cm
 Museo Nacional de Antropología,
 ciudad de México
 Foto: Zabé-Tachi

[13] *Palma con forma de cocodrilo*
 Costa del Golfo (Veracruz)
 Cultura del centro de Veracruz
 35 × 14 cm
 Museo Nacional de Antropología,
 ciudad de México
 Foto: Zabé-Tachi

[14] *Hacha del hombre y del pez*
 Los Tuxtlas, Veracruz
 27 × 23 cm
 Cultura del centro de Veracruz
 Museo Nacional de Antropología,
 ciudad de México
 Foto: Zabé-Tachi

[15] *Hacha con cabeza de quetzal*
 Tajín, Veracruz
 Cultura del centro de Veracruz
 Museo Nacional de Antropología,
 ciudad de México
 Foto: Zabé-Tachi

[16] *Carita sonriente*
 Tierra Blanca, Veracruz
 Cultura totonaca
 Museo Nacional de Antropología,
 ciudad de México
 Foto: Zabé-Tachi

[17] Palenque, Chiapas
 Foto: Guillermo Aldana

[18 y 19] *Códice Dresde*
 Tierras bajas mayas
 Cultura maya
 356 cm de largo (todo el códice)
 Sächsische Landsbibliothek
 Dresde, Alemania
 Foto: Jesús Sánchez Uribe

[20] *Figura antropomorfa en un trono*
 Palenque, Chiapas
 Cultura maya
 Museo de Sitio
 Palenque, Chiapas
 Foto: Zabé-Tachi

[21] *Mural de las Cuatro Eras*
 Toniná, Chiapas
 Cultura maya
 Foto: Zabé-Tachi

[22] *Estela 51*
 Calakmul, Campeche
 Cultura maya
 Museo Nacional de Antropología,
 ciudad de México
 Foto: Zabé-Tachi

[23] *Urna de Chaac, dios de la lluvia*
 Mayapan, Yucatán
 Cultura maya
 56 × 34 cm

 Museo Nacional de Antropología,
 ciudad de México
 Foto: Zabé-Tachi

[24] *Cilindro portaincensario*
 Palenque, Chiapas
 Cultura maya
 115 cm aproximadamente
 Museo de Sitio
 Palenque, Chiapas
 Foto: Zabé-Tachi

[25] *Cabeza femenina*
 Palenque, Chiapas
 Cultura maya
 29 × 21 cm
 Museo Nacional de Antropología,
 ciudad de México
 Foto: Zabé-Tachi

[26] *Cabeza masculina*
 Palenque, Chiapas
 Cultura maya
 43 × 17 cm
 Museo Nacional de Antropología,
 ciudad de México
 Foto: Zabé-Tachi

[27] Monte Albán, Oaxaca
 Foto: Guillermo Aldana

[28] *Pendiente con la representación de Xipe Totec*
 Tumba 7, Monte Albán, Oaxaca
 Cultura mixteca
 7.3 × 3.8 × 6.9 cm
 Museo de las Culturas de Oaxaca
 Oaxaca
 Foto: Rafael Doniz

[29] *Pectoral con la representación del dios solar*
 Monte Albán, Oaxaca
 Cultura mixteca
 10.6 × 7.4 cm
 Museo Nacional de Antropología,
 ciudad de México
 Foto: Zabé-Tachi

[30] *Urna con la representación del Dios Viejo*
 Tumba 107, Monte Albán, Oaxaca
 Cultura mixteca
 32 × 25 cm aproximadamente
 Museo de las Culturas de Oaxaca
 Oaxaca
 Foto: Rafael Doniz

[31] *El escriba de Cuilapan*
 Monte Albán, Oaxaca
 Cultura zapoteca
 34 × 18 × 20 cm
 Museo de las Culturas de Oaxaca
 Oaxaca
 Foto: Rafael Doniz

[32] Antecámara y cámara de la tumba 5
 Huijazoo, Oaxaca
 Foto: Rafael Doniz

[33] Edificio de cinco pisos
 Edzna, Campeche
 Foto: Guillermo Aldana

[34] Conjunto conocido como *La iglesia*
 Chichen Itzá, Yucatán
 Foto: Guillermo Aldana

[35] Fachada del arco, decorado con grecas
 y dados escalonados
 Labná, Yucatán
 Foto: Guillermo Aldana

[36] Edificio *Coodz Pop*
 Kabáh, Yucatán
 Foto: Guillermo Aldana

[37] *Dintel 24*
 Yaxchilán, Chiapas
 Cultura maya
 104 × 74 cm
 British Museum
 Londres, Inglaterra

[38] *Dintel 25*
 Yaxchilán, Chiapas
 Cultura maya
 118 × 74 cm
 British Museum
 Londres, Inglaterra

[39] Escena 1: *La presentación del heredero* y
 escena 3: *El baile*
 Mural en la cámara 1
 Bonampak, Chiapas
 Foto: Rafael Doniz

[40 y 41] Escena 4: *Los cortesanos*
 Mural en la cámara 3
 Bonampak, Chiapas
 Foto: Rafael Doniz

[42] Escena 2: *El juicio de los*
 prisioneros
 Mural en la cámara 2
 Bonampak, Chiapas
 Foto: Rafael Doniz

[43] Escena 2: *El baile*
 Mural en la cámara 3
 Bonampak, Chiapas
 Foto: Rafael Doniz

[44] *Señor principal*
 Isla de Jaina, Campeche
 Cultura maya
 Museo Nacional de Antropología,
 ciudad de México
 Foto: Zabé-Tachi

[45] *Hulach Uinic, supremo jefe civil*
 Isla de Jaina, Campeche
 Cultura maya
 24.5 × 9.5 cm
 Museo Nacional de Antropología,
 ciudad de México
 Foto: Zabé-Tachi

[46] *Tejedora de la nobleza*
 Isla de Jaina, Campeche
 Cultura maya
 Museo Nacional de Antropología,
 ciudad de México
 Foto: D. R. © Jorge Pérez de Lara /
 Raíces / INAH, 2001

[47] *Figurilla masculina con tocado*
Isla de Jaina, Campeche
Cultura maya
27.4 × 11 cm
Museo Nacional de Antropología,
 ciudad de México
Foto: Zabé-Tachi

[48] *Figurillas antropomorfas*
Costa de Campeche
Cultura maya
25.6 × 13.5 cm
Dumbarton Oaks Researchs Library
 and Collection
Washington D. C., Estados Unidos

[49] Escultura calada en dos partes
Zona del bajo Usumacinta,
 Chiapas o Tabasco
Cultura maya
112 cm de altura
Museo Amparo

Puebla, Puebla
Foto: Zabé-Tachi

[50] Uxmal, Yucatán
Foto: Guillermo Aldana

LOS HIJOS DEL SOL

[1] *Adolescente*
El Consuelo, Tamuín, San Luis Potosí
Cultura huasteca
111 × 39 cm
Museo Nacional de Antropología,
 ciudad de México
Foto: Zabé-Tachi

[2] Mural *Hombre-jaguar*
Edificio A
Cacaxtla, Tlaxcala
Foto: Zabé-Tachi

[3] Mural *Hombre-pájaro*
Muro sur, pórtico A
Cacaxtla, Tlaxcala
Foto: Zabé-Tachi

[4] Basamento piramidal de la Serpiente
 emplumada
Xochicalco, Morelos
Foto: D. R. © Carlos Blanco /
 Raíces / INAH, 2001

[5] Pirámide del Castillo y *Chac-Mool*
Chichen Itzá, Yucatán
Foto: Guillermo Aldana

[6] *Chac-Mool*
Chichen Itzá, Yucatán
Cultura maya
80 × 110 cm
Museo Nacional de Antropología,
 ciudad de México
Foto:Zabé-Tachi

[7] Juego de pelota
Chichen Itzá, Yucatán
Foto: Zabé-Tachi

[8] El Observatorio o Caracol
Chichen Itzá, Yucatán
Foto: Guillermo Aldana

[9] Tulum, Quintana Roo
Foto: Guillermo Aldana

[10] Paquimé, Chihuahua
Foto: Guillermo Aldana

[11] *Cabeza de guacamaya*
Xochicalco, Morelos
Cultura de Xochicalco
56.5 × 43 cm
Museo Nacional de Antropología,
 ciudad de México
Foto: Zabé-Tachi

[12] *El mono de obsidiana*
Texcoco, Estado de México
Cultura mexica
Altura: 14 cm, diámetro: 16.5 cm
Museo Nacional de Antropología,
 ciudad de México
Foto: Zabé-Tachi

[13] *Águila-cuauhxicalli*
Ciudad de México
Cultura mexica
70 × 94 cm
Museo de Templo Mayor,
 ciudad de México
Foto: Zabé-Tachi

[14] *Piedra votiva de Tizoc*
Ciudad de México
Cultura mexica
94 × 265 cm
Museo Nacional de Antropología,
 ciudad de México
Foto: Zabé-Tachi

[15] *Jaguar-cuauhxicalli*
Ciudad de México
Cultura mexica
94 × 113 cm
Museo Nacional de Antropología,
 ciudad de México
Foto: Zabé-Tachi

[16] *Olla Tláloc*
Ciudad de México
Cultura mexica
35 × 31.5 cm
Museo del Templo Mayor,
 ciudad de México
Foto: Zabé-Tachi

[17] *Serpiente bicéfala*
Procedencia desconocida
Cultura mixteca-azteca
20.5 × 43.3 cm
British Museum
Londres, Inglaterra

[18] *Máscara con incrustaciones
 de turquesa y hueso*
Procedencia desconocida
Cultura mixteca-azteca
17.3 × 16.7 cm
British Museum
Londres, Inglaterra

[19] *Máscara con incrustaciones
 de turquesa y hueso*
Procedencia desconocida
Cultura mixteca-azteca
16.5 × 15.2 cm
British Museum
Londres, Inglaterra

[20] *Dios Murciélago*
Miraflores, Estado de México
Cultura indefinida
207 × 63 cm
Museo del Templo Mayor,
 ciudad de México
Foto: D. R. © Marco Antonio Pacheco /
 Raíces / INAH, 2001

[21] *Mictlantecuhtli*
Interior de la Casa de las Águilas
Cultura mexica
Museo del Templo Mayor,
 ciudad de México
Foto: Zabé-Tachi

[22] *Tlazoltéotl*
Procedencia desconocida
Cultura mexica
20.2 × 12 cm
Dumbarton Oaks Researchs Library and
 Collection
Washington, D. C., Estados Unidos

[23] *Xochipilli, dios de las flores*
Tlalmanalco, Estado de México
Cultura mexica
157 × 107 cm
Museo Nacional de Antropología,
 ciudad de México
Foto: Zabé-Tachi

[24] *Quetzalcóatl en su advocación
 de Ehécatl*
Ciudad de México
Cultura mexica
60 × 37 × 33 cm
Museo Nacional de Antropología,
 ciudad de México
Foto: D. R. © Marco Antonio Pacheco /
 Raíces / INAH, 2001

[25] *Caracol*
Ciudad de México
Cultura mexica
51 × 75 cm
Museo del Templo Mayor,
 ciudad de México
Foto: Zabé-Tachi

[26] *Coatlicue, diosa de la Tierra*
Ciudad de México
Cultura mexica
350 × 130 cm
Museo Nacional de Antropología,
 ciudad de México
Foto: Zabé-Tachi

[27] *Piedra del Sol o Calendario Azteca*
Ciudad de México
Cultura mexica
358 cm de diámetro
Museo Nacional de Antropología,
 ciudad de México
Foto: Zabé-Tachi

[28] *Coyolxauhqui*
Ciudad de México
Cultura azteca
325 cm de diámetro
Museo del Templo Mayor,
 ciudad de México
Foto: Zabé-Tachi

EL SIGLO DE LAS CONQUISTAS

[1] Anónimo
Virgen de Guadalupe
Siglo XVII
Enconchado
182 × 112 cm
Convento de monjas capuchinas,
 Castellón de la Plana, España
Foto: Archivo del Museo de América,
 J. Otero, Madrid

[2] Lámina I
Códice Mendocino
Foto: Zabé-Tachi

[3] Juan Correa (atribuido)
Biombo *El encuentro de Cortés y
 Moctezuma* (anverso)
Óleo sobre tela
250 × 600 cm (10 hojas)
Banco Nacional de México, S.A.
Foto: Rafael Doniz-Fomento Cultural
 Banamex, A.C.

[4-8] Juan Gerson
Pinturas del sotocoro de la iglesia
 de la Asunción
Tecamachalco, Puebla
Foto: Dolores Dahlhaus

[9] Anónimo
La Purísima Concepción
Siglo XVI
Óleo sobre tela
211 × 160 cm
Museo Nacional del Virreinato,
 Tepotzotlán, Estado de México
Foto: Rafael Doniz

[10] Andrés de la Concha
La Sagrada Familia y San Juan
Óleo sobre madera
132 × 118 cm

Museo Nacional de Arte, Cd. de México
Foto: Carlos Alcázar Solís

[11] Fuente colonial conocida como *La Pila*
Chiapa de Corzo, Chiapas
Foto: Dolores Dahlhaus

[12] Iglesia de San Agustín
Acolman, Estado de México
Foto: Rafael Doniz-Ediciones
 Nueva Guía

[13] Catedral de Mérida, Yucatán
Foto: Zabé-Tachi

[14] Ex convento de San Antonio de Padua
Izamal, Yucatán
Foto: Zabé-Tachi

[15] Mural con los primeros doce
franciscanos evangelizadores
Sala *de Profundis*
Ex convento de San Miguel
Huejotzingo, Puebla
Foto: Dolores Dahlhaus

[16] Iglesia del ex convento de San Miguel
Huejotzingo, Puebla
Foto: Dolores Dahlhaus

[17] Capilla abierta del ex convento de San
Luis Obispo
Tlalmanalco, Estado de México
Foto: Rafael Doniz

[18] Capilla abierta del ex convento
de San Francisco
Tlaxcala, Tlaxcala
Foto: Rafael Doniz

[19] Retablo principal de la iglesia
del ex convento de Santo Domingo

Yanhuitlán, Oaxaca
Foto: Guillermo Aldana

[20] Iglesia del ex convento de Santo
Domingo
Yanhuitlán, Oaxaca
Foto: Guillermo Aldana

[21] Galería del claustro bajo del ex convento
de Santa María Magdalena
Cuitzeo, Michoacán
Foto: Zabé-Tachi

[22] Capilla abierta del ex convento de San
Pedro y San Pablo
Teposcolula, Oaxaca
Foto: Jorge Pablo de Aguinaco-
Ediciones Nueva Guía

[23] Casa del que mató al animal
Puebla, Puebla
Foto: Arturo González de Alba-Fomento
Cultural Banamex, A.C.

[24] Casa de Montejo
Mérida, Yucatán
Propiedad del Banco Nacional de
México, S.A.
Foto: Enrique Salazar-Fomento Cultural
Banamex, A.C.

[25] Anónimo
Señor de Santa Teresa
Siglo XVI
Pasta de caña
Convento de Carmelitas Descalzas
de San José
Foto: Rafael Doniz-Fomento Cultural
Banamex, A.C.

[26] Anónimo
Cruz atrial
Capilla de indios de la basílica
de Guadalupe
ca. 1556
345 cm de altura
Foto: Guillermo Aldana

[27] Capilla posa del ex convento
de San Miguel

Huejotzingo, Puebla
Foto: Zabé-Tachi

[28] Mujer apocalíptica
Fachada sur de la capilla posa dedicada
a la Virgen
Iglesia de San Andrés
Calpan, Puebla
Foto: Dolores Dahlhaus

[29 y 30] Mural en el cubo de la escalera del
ex convento de San Nicolás
Tolentino
Actopan, Hidalgo
Foto: Zabé-Tachi

[31] Mural *Los triunfos de Petrarca*
Casa del Deán de la catedral de Puebla,
don Tomás de la Plaza
Puebla, Puebla
Foto: Michel Zabé-Ediciones Nueva Guía

[32] Mural del *Caballero jaguar*
Ex convento de San Miguel Arcángel
Ixmiquilpan, Hidalgo
Foto: Vicente Guijosa-Ediciones
Nueva Guía

FLORECIMIENTO DEL BARROCO

[1] Luis Juárez
San Miguel Arcángel
Óleo sobre madera
175 × 153 cm
Museo Nacional de Arte, Cd. de México
Foto: Carlos Alcázar Solís

[2] Anónimo
Biombo con escenas de la Plaza Mayor
de México, la Alameda e Iztacalco
Siglo XVIII
Óleo sobre tela
229.7 × 292 cm (4 hojas)
Rodrigo Rivero Lake Antigüedades
Foto: Rafael Doniz-Fomento Cultural
Banamex, A.C.

[3] Baltasar de Echave Orio
La adoración de los Reyes
Óleo sobre madera
245.5 × 155.5 cm
Museo Nacional de Arte, Cd. de México
Foto: Carlos Alcázar Solís

[4] Alonso López de Herrera
La resurrección de Cristo

Óleo sobre madera
241 × 160 cm
Museo Nacional de Arte, Cd. de México
Foto: Carlos Alcázar Solis

[5] José Juárez
Los santos niños Justo y Pastor
Óleo sobre tela
377 × 288 cm
Museo Nacional de Arte, Cd. de México
Foto: Carlos Alcázar Solís

[6] Baltasar de Echave Ibía
Retrato de una dama
Óleo sobre tela
60 × 46 cm
Museo Nacional de Arte, Cd. de México
Foto: MUNAL

[7] Luis de la Vega Lagarto
Tota Pulchra
162...
Colección particular
Foto: Rafael Doniz

[8] Luis Lagarto
La Anunciación
1610
Acuarela sobre vitela
25 × 21 cm
Museo Nacional de Arte, Cd. de México
Foto: Carlos Alcázar Solís

[9] Pedro Ramírez (atribuido)
La adoración de los pastores
Óleo sobre tela
258.2 × 470 cm
Museo Nacional de Arte, Cd. de México
Foto: Carlos Alcázar Solís

[10] Sebastián López de Arteaga
La incredulidad de Santo Tomás
Óleo sobre tela
223 × 155 cm
Museo Nacional de Arte, Cd. de México
Foto: Carlos Alcázar Solís

[11] Detalle del alfarje de la iglesia de
Santiago apóstol
Tupátaro, Michoacán
Foto: Dolores Dahlhaus

[12] Alfarje de la iglesia de Santiago apóstol
Tupátaro, Michoacán
Foto: Dolores Dahlhaus

[13] Manuel Tolsá y José del Manzo
Ciprés de la catedral de Puebla
Foto: Rafael Doniz-Ediciones
Nueva Guía

[14] Francisco Becerra
Catedral de Puebla
Foto: Zabé-Tachi

[15] Juan Tinoco
Escena de batalla bíblica
Óleo sobre tela
193 × 237 cm
Museo Nacional de Arte, Cd. de México
Foto: Carlos Alcázar Solís

[16] La catedral y el sagrario
Ciudad de México
Foto: Alberto Moreno

ESPLENDOR DE LA FORMA

[1] Baltasar de Echave Rioja
Entierro de Cristo
Óleo sobre tela
275 × 236 cm
Museo Nacional de Arte, Cd. de México
Foto: Carlos Alcázar Solís

[2] Juan Correa (atribuido)
Biombo *Los cuatro continentes* (reverso)
Óleo sobre tela
250 × 600 cm (10 hojas)
Banco Nacional de México, S.A.
Foto: Rafael Doniz-Fomento Cultural
Banamex, A.C.

[3] Juan Correa
Virgen del Apocalipsis
Siglo XVII
Óleo sobre tela
234 × 124 cm
Museo Nacional del Virreinato
Tepotzotlán, Estado de México
Foto: Dolores Dahlhaus

[4] Cristóbal de Villalpando
El diluvio
1689
Óleo sobre lámina de cobre
59 × 90 cm
Catedral de Puebla

Foto: Rafael Doniz-Fomento Cultural
Banamex, A.C.

[5] Cristóbal de Villalpando
Adán y Eva en el Paraíso
Ca. 1689
Óleo sobre lámina de cobre
59 × 90 cm
Catedral de Puebla
Foto: Dolores Dahlhaus

[6] Cristóbal de Villalpando
La lactación de Santo Domingo
1680-1690
Óleo sobre tela

361 × 481 cm
Templo de Santo Domingo,
ciudad de México
Foto: Rafael Doniz-Fomento Cultural
Banamex, A.C.

[7] Miguel González
San Simón, la remisión de los pecados
Serie: *Alegorías del Credo*
Óleo sobre madera con incrustaciones
de concha nácar
63.5 × 105 cm
Banco Nacional de México, S.A.
Foto: Rafael Doniz-Fomento Cultural
Banamex, A.C.

[8] Anónimo
Salvador del mundo Pantocrátor
Siglo XVI
Plumaria
105 × 90 cm
Museo Nacional del Virreinato,
Tepotzotlán, Estado de México
Foto: Dolores Dahlhaus

[9] Anónimo
Jarrón de talavera
Época colonial
Puebla
40 cm de altura aproximadamente
Colección particular
Foto: Zabé-Tachi

[10] Anónimo
Jarrón chocolatero de talavera
Época colonial
Puebla
35 cm de altura aproximadamente
Museo Franz Mayer, ciudad de México
Foto: Zabé-Tachi

[11] Anónimo
Tibor y platón de talavera
Época colonial
Puebla
Tibor: 30 cm de altura
aproximadamente
Platón: 20 × 25 cm
aproximadamente
Colección particular
Foto: Zabé-Tachi

[12] Anónimo
Porta paz
Ca. 1966
Filigrana de plata con adornos
sobredorados
18 × 16 cm
Catedral de Santo Domingo de la Calzada
La Rioja, España
Foto: Sergio Toledano-Ediciones
Nueva Guía

[13] Anónimo
Manifestador

Ca. 1700-1725
Plata sobredorada
204 × 190 cm
Iglesia de Santiago
Cangos de Morraza, Pontevedra, España
Foto: José Vilouta-Ediciones Nueva Guía

[14] José Aguilar
Arca eucarística
Ca. 1724
Plata sobredorada
32 × 41 × 22 cm
Iglesia parroquial, Salvatierra
de los Barrios
Badajos, España
Foto: Encuadre (Suter-Almeida)-
Ediciones Nueva Guía

[15] Anónimo
Jarra de pico
1707
20 × 9.5 cm
Colección particular
Foto: Sergio Toledano-Ediciones
Nueva Guía

[16] Anónimo
Arcángel San Miguel
Siglo XVII
Museo de la Basílica de Guadalupe,
ciudad de México
Foto: Michel Zabé-Fomento Cultural
Banamex, A.C.

[17] Retablo de la iglesia de San José Chiapa
Puebla, Puebla
Foto: Zabé-Tachi

[18] Juan Rodríguez Juárez
San Pedro salvado de las aguas por Jesús
1720
Óleo sobre madera
292.5 × 160.8 cm
Templo de San Felipe Neri, La Profesa,
ciudad de México

[19] Juan Rodríguez Juárez
La transfiguración
Templo de San Felipe Neri, La Profesa,

ciudad de México
Foto: Rafael Doniz-Fomento Cultural
Banamex, A.C.

[20] Anónimo
*Monja coronada sor María Guadalupe de
los sinco Señores, religiosa del convento
de la Purísima Concepción*
Siglo XVIII
Óleo sobre tela
182 × 103 cm
Banco Nacional de México, S.A.
Foto: Rafael Doniz-Fomento Cultural
Banamex, A.C.

[21] Miguel Cabrera
Sor Juana Inés de la Cruz
Siglo XVIII
Óleo sobre tela
Museo Nacional de Historia, Cd. de México
Foto: Javier Hinojosa-Ediciones
Nueva Guía

[22] Ex convento de Santo Domingo de
Guzmán
Oaxaca, Oaxaca
Foto: Guillermo Aldana

[23] Iglesia de San Francisco
Acatepec, Puebla
Foto: Guillermo Aldana

[24] Altar de la iglesia de Santa María
Tonanzintla, Puebla
Foto: Zabé-Tachi

[25] Iglesia de San Francisco Javier
Tepotzotlán, Estado de México
Foto: Zabé-Tachi

[26] Retablo mayor de la iglesia de San
Francisco Javier
Tepotzotlán, Estado México
Foto: Dolores Dahlhaus

[27] Capilla del Rosario anexa a
la iglesia de Santo Domingo
Puebla, Puebla
Foto: Guillermo Aldana

[28] Camarín del santuario de Nuestra
Señora de Ocotlán, Tlaxcala
Foto: Vicente Guijosa-Ediciones
Nueva Guía

[29] Basílica de la Soledad
Oaxaca, Oaxaca
Foto: Guillermo Aldana

[30] Iglesia de Santa Prisca
Taxco, Guerrero
Foto: Dolores Dahlhaus

[31] Palacio de la Inquisición
Ciudad de México
Foto: Zabé-Tachi

[32] Iglesia y ex convento de Santa Rosa de
Lima (Las Rosas)
Morelia, Michoacán
Foto: Zabé-Tachi

[33] Ex convento de Santa Clara de Asís
Queretaro, Querétaro
Foto: Zabé-Tachi

[34] Retablo del templo de San Felipe
Neri, La Profesa,
ciudad de México
Foto: Guillermo Aldana

[35] Retablo mayor del templo de La
Enseñanza,
ciudad de México
Foto: Dolores Dahlhaus

[36] Fray Pablo de Jesús y fray Jerónimo
*Retrato ecuestre del virrey Bernardo
de Gálvez*
1786
Caligrafía y óleo sobre tela
200 × 205 cm
Museo Nacional de Historia,
ciudad de México
Foto: Zabé-Tachi

LUCES DE INDEPENDENCIA

[1] Hermenegildo Bustos
Autorretrato
1891
Óleo sobre lámina
34 × 24 cm
Museo Nacional de Arte, Cd. de México
Foto: MUNAL

[2] Miguel Cabrera
Cristo consolado por los ángeles
Siglo XVIII
Óleo sobre tela
253 × 224 cm
Templo de San Felipe Neri, La Profesa,
ciudad de México
Foto: Rafael Doniz-Fomento Cultural
Banamex, A.C.

[3] Miguel Cabrera
Virgen del Apocalipsis
Óleo sobre tela
338 × 353 cm
Museo Nacional de Arte, Cd. de México
Foto: Carlos Alcazar Solís

[4] Juan Patricio Morlete Ruiz
Cristo consolado por los ángeles
Siglo XVIII
Óleo sobre tela
83 × 62.5 cm
Museo Nacional de Arte, Cd. de México
Foto: Carlos Alcazar Solís

[5] Nicolás Enríquez
La flagelación
1729
Óleo sobre tela
28 × 47 cm
Museo Nacional de Arte, Cd. de México
Foto: Arturo Piera

[6] Francisco Guerrero y Torres
Patio principal del palacio de los condes
de San Mateo de Valparaíso,
ciudad de México
Propiedad del Banco Nacional de
México, S.A.
Foto: Mark Mogilner-Fomento Cultural
Banamex, A.C.

[7] Francisco Guerrero y Torres
Palacio de Iturbide,
ciudad de México
Propiedad del Banco Nacional de
México, S.A.
Foto: Mark Mogilner-Fomento Cultural
Banamex, A.C

[8] Casa del conde del Valle de Súchil
Durango, Durango
Propiedad del Banco Nacional de
México, S.A.
Foto: Javier Hinojosa-
Ediciones Nueva Guía

[9] Francisco Guerrero y Torres
El pocito, capilla anexa a la antigua
basílica de Guadalupe,
ciudad de México
Foto: Javier Hinojosa-Ediciones Nueva Guía

[10] Anónimo
Cuadro de castas
Siglo XVIII

Óleo sobre tela
148 × 105 cm
Museo Nacional de Virreinato
Tepotzotlán, Estado de México
Foto: Dolores Dahlhaus

[11] Juan Rodríguez Juárez
De español y de india produce mestizo
Óleo sobre tela
104.1 × 147 cm
Colección particular
Foto: Arturo Piera

[12] Juan Rodríguez Juárez
De español y mulata produce morisca
Óleo sobre tela
102.9 × 146.7 cm
Colección particular
Foto: Arturo Piera

[13] Octaviano D'Alvimar
Vista de la plaza mayor de México
Óleo sobre tela
102 × 121 cm

Colección particular
Foto: Rafael Doniz-Fomento Cultural
Banamex, A. C.

[14] Misión de la Purísima Concepción
Landa de Matamoros, Sierra Gorda,
Querétaro
Foto: Guillermo Aldana

[15] Misión de Santiago Apóstol,
Jalpan de Serra, Sierra Gorda, Querétaro
Foto: Zabé-Tachi

[16] Casa de Los Azulejos
Ciudad de México
Foto: Zabé-Tachi

[17] Catedral de Zacatecas
Foto: Guillermo Aldana

[18 y 19] Claustro del ex convento
de San Agustín, hoy Museo
de Arte de Querétaro
Foto: Zabé-Tachi

[20] Rafael Ximeno y Planes
Retrato de don Manuel Tolsá

Óleo sobre tela
Museo Nacional de Arte, Cd. de México
Foto: Carlos Alcázar Solís

[21] Manuel Tolsá
Retrato ecuestre de Carlos IV (El caballito)
1796-1803
Foto: Rafael Doniz

[22] Manuel Tolsá
Palacio de Minería
Ciudad de México
Foto: Rafael Doniz

[23] Francisco Eduardo Tresguerras
Iglesia de El Carmen
Celaya, Guanajuato
Foto: Juan Morín

[24] Palacio del Mayorazgo de la Canal
San Miguel de Allende, Guanajuato
Propiedad del Banco Nacional de
México, S. A.
Foto: Mark Mogilner-Fomento Cultural
Banamex, A.C.

FORMACIÓN DE NUESTRA IDENTIDAD

[1] Pelegrín Clavé y Roque
*Retrato del arquitecto Lorenzo
de la Hidalga*
1861
Óleo sobre tela
136 × 104 cm
Museo Nacional de San Carlos,
ciudad de México
Foto: Francisco Kochen

[2] Juan Cordero
Retrato de Dolores Tosta de Santa Anna
1855
Óleo sobre tela
257 × 189 cm
Museo Nacional de Arte, Cd. de México
Foto: Arturo Piera

[3] Edouard Pingret
Charro y charra
Óleo sobre papel
40 × 29 cm
Banco Nacional de México, S.A.
Foto: Rafael Doniz-Fomento Cultural
Banamex, A.C.

[4] Luis Coto
*La colegiata de Guadalupe (el tren
de la Villa)*
1866
Óleo sobre tela
72 × 101.2 cm
Museo Nacional de Arte, Cd. de México
Foto: MUNAL

[5] Johann Moritz Rugendas
Volcán de Colima
Óleo sobre tela
48 × 67 cm
Banco Nacional de México, S. A.
Foto: Rafael Doniz-Fomento Cultural
Banamex, A. C.

[6] Eugenio Landesio
Mina Real del Monte, Hidalgo
Óleo sobre tela
46 × 64 cm
Banco Nacional de México, S. A.
Foto: Rafael Doniz-Fomento Cultural
Banamex, A. C.

[7] Daniel Thomas Egerton
Valle de México
Óleo sobre tela
143 × 150 cm
Banco Nacional de México, S. A.
Foto: Jesús Sánchez Uribez-Fomento
Cultural Banamex, A. C.

[8] Casimiro Castro
*La Villa de Guadalupe tomada en globo
el día 12 de diciembre*
Álbum *México y sus alrededores*
Litografía a color
Colección particular
Foto: Cuauhtli Gutiérrez-Fomento
Cultural Banamex, A.C.

[9] Casimiro Castro
El Valle de México desde Chapultepec
Cromolitografía

23.5 × 35 cm
Museo Soumaya, Cd. de México
Foto: Cuauhtli Gutiérrez-Fomento
Cultural Banamex, A.C.

[10] Manuel Serrano
Marcando la caballería
Óleo sobre tela
96 × 113 cm
Colección particular
Foto: Rafael Doniz-Fomento Cultural
Banamex, A. C.

[11] Pedro Gualdi
Vista de la ciudad de México
1842
Óleo sobre tela
98 × 148 cm
Colección particular
Foto: Rafael Doniz-Fomento Cultural
Banamex, A. C.

[12] Primitivo Miranda
Semana Santa en Cuautitlán
Óleo sobre tela
Museo Nacional de Historia, Cd. de México
Foto: Rafael Doniz-Fomento Cultural
Banamex, A. C.

[13] Johann Salomon Hegi
El paseo de las cadenas en jueves santo
1854
Óleo sobre tela
97 × 127 cm
Colección particular

Foto: Rafael Doniz-Fomento Cultural
Banamex, A. C.

[14] Hermenegildo Bustos
Bodegón con frutas
1874
Óleo sobre tela
41 × 33.5 cm
Museo Nacional de Arte, Cd. de México
Foto: Arturo Piera

[15] José Agustín Arrieta
Cuadro de comedor
Óleo sobre tela
67 × 93 cm
Museo Mariano Bello
Puebla, Puebla
Foto: Arturo Piera

[16] José María Estrada
Retrato de Francisco Torres (El poeta muerto)
1846
Óleo sobre tela
44.8 × 33.2 cm
Museo Nacional de Arte, Cd. de México
Foto: MUNAL

[17] Anónimo
Alegoría de Hidalgo, la Patria e Iturbide
1834
Óleo sobre tela
193 × 183 cm
Museo de Sitio Casa de Hidalgo
Dolores Hidalgo, Guanajuato
Foto: Fomento Cultural Banamex, A. C.

TIEMPO DE CONTRASTES

[1] José Jara
El velorio
1889
Óleo sobre tela
178 × 134 cm
Museo Nacional de Arte, Cd. de México
Foto: MUNAL

[2] Eugenio Landesio
El Valle de México desde el cerro del Tenayo
1870
Óleo sobre tela
187 × 203 cm
Museo Nacional de Arte, Cd. de México
Foto: Arturo Piera

[3] José María Velasco
Hacienda de Chimalpa

1893
Óleo sobre tela
104 × 159 cm
Museo Nacional de Arte, Cd. de México
Foto: Arturo Piera

[4] José María Velasco
Fábrica de la Hormiga
1863
Óleo sobre tela
71.2 × 93.3 cm
Museo Nacional de Arte, Cd. de México
Foto: Arturo Piera

[5] José María Velasco
*Cañada de Metlac, vista tomada cerca
de la estación del Fortín (El Citlaltépetl)*
1897

Óleo sobre tela
104 × 160.5 cm
Museo Nacional de Arte, Cd. de México
Foto: MUNAL

[6] Manuel Ocaranza
La flor muerta (La flor marchita)
1869
Óleo sobre tela
169 × 117.5 cm
Museo Nacional de Arte, Cd. de México
Foto: Javier Hinojosa-MUNAL

[7] Germán Gedovius
Desnudo barroco (Desnudo recostado)
Óleo sobre tela
116 × 206.3 cm

Museo Nacional de Arte, Cd. de México
Foto: MUNAL

[8] Félix Parra
Fray Bartolomé de las Casas
1875
Óleo sobre tela
354 × 260 cm
Museo Nacional de Arte, Cd. de México
Foto: MUNAL

[9] Rodrigo Gutiérrez
El senado de Tlaxcala
1875
Óleo sobre tela
191 × 232.5 cm
Museo Nacional de Arte, Cd. de México
Foto: Ernesto Peñaloza

[10] Leandro Izaguirre
El tormento de Cuauhtémoc
1893
Óleo sobre tela
294.5 × 454 cm
Museo Nacional de Arte, Cd. de México
Foto: MUNAL

[11] Fidencio Nava
Apres l'orgie
1910
Mármol
122 × 220 cm
Museo Nacional de Arte, Cd. de México
Foto: Arturo Piera

[12] Jesús Contreras
Malgré tout
ca. 1898
Mármol
61 × 176.5 cm

Museo Nacional de Arte, Cd. de México
Foto: Arturo Piera

[13] Julio Ruelas
La crítica (autorretrato)
1906
Grabado
Museo Nacional de Arte,
ciudad de México
Foto: Bodega Planero-MUNAL

[14] Saturnino Herrán
La ofrenda
1913
Óleo sobre tela
182 × 210 cm
Museo Nacional de Arte, Cd. de México
Foto: Arturo Piera

[15] Ángel Zárraga
La dádiva
1910
Óleo sobre tela
180 × 220 cm
Museo Nacional de Arte, Cd. de México
Foto: MUNAL

[16] José Guadalupe Posada
*Revolucionario muerto junto
a su caballo*
ca. 1913
Zincografía sobre papel
Foto: Rafael Doniz

[17] José Guadalupe Posada
Calavera Catrina
Zincografía sobre papel
11 × 15.5 cm

Museo Nacional de la Estampa,
ciudad de México
Foto: Rafael Doniz

[18] Escalera monumental del Museo
Nacional de Arte
Ciudad de México
Foto: Arturo Piera

[19] Adamo Boari
Edificio de Correos
Ciudad de México
Foto: Francisco Mata Rosas-Ediciones
Nueva Guía

[20] Adamo Boari
Palacio de Bellas Artes
Ciudad de México
Foto: Francisco Mata Rosas-Ediciones
Nueva Guía

REVOLUCIÓN Y REVELACIÓN

[1] José Clemente Orozco
Hombre de fuego
Fresco
Cúpula de la capilla Tolsá
Instituto Cultural Cabañas
Guadalajara, Jalisco
Foto: Antonio Berlanga

[2] Jean Charlot
Mural *La Conquista de Tenochtitlan*
1922-1923
Fresco
Antiguo Colegio de San Ildefonso,
ciudad de México
Foto: Bob Schalkwijk

[3] Fernando Leal
Mural *La fiesta del señor de Chalma*
1923-1924
Fresco
Antiguo Colegio de San Ildefonso,
ciudad de México
Foto: Bob Schalkwijk

[4] José Clemente Orozco
Mural *Cortés y la Malinche*
1926
Fresco
Antiguo Colegio de San Ildefonso,
ciudad de México
Foto: Bob Schalkwijk

[5] José Clemente Orozco
Mural *La trinchera*
1926
Fresco
Antiguo Colegio de San Ildefonso,
ciudad de México
Foto: Antonio Berlanga

[6] Diego Rivera
Mural *Sueño de una tarde dominical en la
Alameda Central*

1947-1948
Fresco
Museo Mural Diego Rivera (originalmente
en el Hotel del Prado),
ciudad de México
Foto: Francisco Kochen
© 2001 Banco de México Fiduciario
en el Fideicomiso relativo a los Museos
Diego Rivera y Frida Kahlo

[7] Diego Rivera
Mural *El hombre en el cruce de caminos* o
El hombre controlador del Universo
1934
Fresco
Palacio de Bellas Artes, Cd. de México
Foto: Francisco Kochen
© 2001 Banco de México Fiduciario
en el Fideicomiso relativo a los Museos
Diego Rivera y Frida Kahlo

[8] David Alfaro Siqueiros
Mural *Retrato de la burguesía*
1939-1940
Piroxilina sobre aplanado de cemento y
celotex
Sindicato Mexicano de Electricistas,
ciudad de México
Foto: Antonio Berlanga

[9] David Alfaro Siqueiros
Mural *Del porfirismo a la Revolución*
1957-1966
Acrílico sobre tela de vidrio sobre celotex
y triplay
Museo Nacional de Historia,
ciudad de México
Foto: Antonio Berlanga

[10] María Izquierdo
La maternidad
1943
Óleo sobre tela

85 × 65.5 cm
Museo de Arte Moderno, Cd. de México
Foto: Grupo Gilardi

[11] Frida Kahlo
Las dos Fridas
1939
Óleo sobre tela
173 × 172 cm
Museo de Arte Moderno, Cd. de México
Foto: Archivo MAM
© 2001 Banco de México Fiduciario
en el Fideicomiso relativo a los Museos
Diego Rivera y Frida Kahlo

[12] José Clemente Orozco
Las soldaderas
1926
Óleo sobre tela
81 × 95.5 cm
Museo de Arte Moderno, Cd. de México
Foto: Grupo Gilardi

[13] José Clemente Orozco
La Conquista
1938-1939
Óleo sobre tela
91 × 70 cm
Colección Guillermo Martínez
Domínguez

[14] Diego Rivera
Paisaje zapatista (El guerrillero)
1915
Óleo sobre tela
145 × 125 cm
Museo Nacional de Arte, Cd. de México
Foto: Zabé-Tachi

[15] Diego Rivera
El escultor (Retrato de Óscar Miestchaninoff)
1913
Óleo sobre tela

147 × 120 cm
Pinacoteca Diego Rivera, Xalapa,
Veracruz
Foto: Zabé-Tachi
© 2001 Banco de México Fiduciario
en el Fideicomiso relativo a los Museos
Diego Rivera y Frida Kahlo

[16] David Alfaro Siqueiros
Nuestra imagen actual
1947
Piroxilina sobre masonite
222 × 174 cm
Museo de Arte Moderno, Cd. de México
Foto: Grupo Gilardi

[17] David Alfaro Siqueiros
Retrato de María Asúnsolo bajando la escalera
1935
Duco sobre triplay
213.5 × 121.5 cm
Museo Nacional de Arte, Cd. de México
Foto: Roberto Meza

[18] Emilio *Indio* Fernández
Flor Silvestre
1943
Emilio *Indio* Fernández y Dolores del Río
Colección IMCINE

[19] Fernando de Fuentes
El compadre Mendoza
1933
Luis G. Barreiro, Emma Roldán, Alfredo
del Diestro, Antonio R. Fraustro
y otros
Colección Pascual Espinoza

[20] Roberto Gavaldón
Macario
1959
Ignacio López Tarso y Pina Pellicer
Colección particular

DIÁLOGOS CON EL MUNDO

[1] Joaquín Clausell
Fuentes brotantes (Bosque azul)
s/f
Óleo sobre tela
89.5 × 150.5 cm

Museo Nacional de Arte, Cd. de México
Foto: MUNAL

[2] Carlos Mérida
El ojo del adivino

1965
Óleo y acrílico sobre tela
90.7 × 105.2 cm
Museo de Arte Contemporáneo
Internacional Rufino Tamayo,

ciudad de México
Foto: Rafael Doniz

[3] Julio Castellanos
Día de San Juan

1938
Óleo sobre tela
40 × 40.8 cm
Banco Nacional de México, S. A.
Foto: Rafael Doniz-Fomento Cultural
 Banamex, A. C.

[4] Antonio Ruiz, *El Corcito*
Desfile
1936
Óleo sobre tela
24 × 33.8 cm
Museo de la Secretaría de Hacienda y
 Crédito Público, Cd. de México
Foto: Francisco Kochen

[5] Francisco Goitia
Tata Jesucristo
1926-1927
Óleo sobre tela
85.5 × 106 cm
Museo Nacional de Arte, Cd. de México
Foto: MUNAL

[6] Gerardo Murillo, *Dr. Atl*
Paricutín en erupción
Óleo sobre tela
75 × 110 cm
Colección particular
Foto: Arturo Piera

[7] Remedios Varo
La huida
1962
Óleo sobre masonite
122 × 99 cm
Museo de Arte Moderno, Cd. de México
Foto: Pablo Oseguera

[8] Leonora Carrington
Reflections on the oracle (Reflexiones
 sobre el oráculo)
1959
Óleo sobre tela
90 × 40 cm
Museo de Arte Moderno, Cd. de México
Foto: Archivo MAM

[9] Rufino Tamayo
Ritmo obrero
1935
Óleo sobre tela
74.6 × 100.6 cm
Colección particular
*© Foto: Arturo Piera

[10] Rufino Tamayo
Sandías
1968
Óleo sobre tela
130 × 195 cm

Museo de Arte Contemporáneo
 Internacional Rufino Tamayo,
 ciudad de México
*© Foto: Jesús Sánchez Uribe

[11] Rufino Tamayo
Homenaje a la raza india
1952
Óleo sobre tableros de masonite embonados
500 × 400 cm
Museo de Arte Modero, Cd. de México
*© Foto: Enrique Bostelman

[12] Rufino Tamayo
Mural *El hombre frente al infinito*
1971
Acrílico sobre tela
4 × 16 m
Hotel Camino Real, Cd. de México
*© Foto: Enrique Bostelman

[13] Luis Barragán
Terraza de la Casa-Museo Luis Barragán
Ciudad de México
Foto: Alberto Moreno

[14] Luis Barragán
Casa Gilardi
Ciudad de México
Foto: Alberto Moreno

[15] Torre de Rectoría y Biblioteca Central
Ciudad Universitaria
Ciudad de México
Foto: Alberto Moreno

[16] Fernando de Fuentes
Doña Bárbara
1943
María Félix
Colección Pascual Espinoza

[17] Luis Buñuel
Los olvidados
1950
Roberto Cobo *Calambres* y Stella Inda
Colección Pascual Espinoza

[18] Emilio *Indio* Fernández
María Candelaria
1943
Pedro Armendáriz y Dolores del Río
Colección Gabriel Figueroa

HERENCIA VIVA

[1] Teodoro González de León
Fondo de Cultura Económica
Ciudad de México
Foto: Zabé-Tachi

[2] Ricardo Legorreta
Centro Corporativo Televisa Santa Fe
Ciudad de México
Foto: Lourdes Legorreta

[3] Agustín Hernández
Edificio *Calakmul*
Ciudad de México
Foto: Zabé-Tachi

[4] Abraham Zabludovsky
Teatro de la Ciudad
Aguascalientes, Aguascalientes
Foto: Peter Paige

[5] Pedro Ramírez Vázquez
Museo Nacional de Antropología
Ciudad de México
Foto: Rafael Doniz

[6] Manuel Álvarez Bravo
La buena fama durmiendo
1939
Plata sobre gelatina
Copia perteneciente a la colección
 fotográfica formada por Manuel
 Álvarez Bravo para la Fundación
 Televisa

[7] Raúl Anguiano
La espina
1952
Óleo sobre tela
120.5 × 170.5 cm
Museo de Arte Moderno, Cd. de México
Foto: Grupo Gilardi

[8] Alfredo Zalce
La carnicería
1943
Óleo sobre tela
85.6 × 64.5 cm
Museo de Arte Moderno, Cd. de México
Foto: Marco Antonio Pacheco

[9] José Chávez Morado
Plantas y serpientes
1950
Óleo sobre tela
97 × 125 cm
Museo de Arte Moderno, Cd. de México
Foto: Grupo Gilardi

[10] Federico Silva
Cruz de chaneque
2000
Metal
200 × 200 × 40 cm
Colección del artista
Foto: Arturo Piera

[11] Luis Barragán y Mathias Goeritz
Torres de Satélite
Ciudad Satélite, Estado de México
Foto: Alberto Moreno

[12] José Luis Cuevas
Figura observando al infinito
(Homenaje a Bertha Cuevas)
Bronce
83 × 45.5 × 40 cm
Colección del artista
Foto: Gilberto Chen

[13] Ricardo Martínez
Figura en fondo azul
1985
Óleo sobre tela

200 × 172 cm
Colección particular
Foto: Arturo Piera

[14] Manuel Felguérez
Dominio del color negro
2000
Óleo sobre tela
160 × 180 cm
Museo de Arte Moderno, Cd. de México
Foto: Marco Antonio Pacheco

[15] Juan Soriano
Sin título
1976
Óleo sobre tela
98 × 98 cm
Colección particular
Foto: Jesús Sánchez Uribe

[16] Alberto Gironella
Zapata
1971
Collage, técnica mixta
117.5 × 88 cm
Colección Emiliano Gironella
Foto: Jesús Sánchez Uribe

[17] Luis Nishizawa
Minas de Acahualtepec
1950
Óleo sobre tela
122 × 183 cm
Museo de Arte Moderno, Cd. de México
Foto: Marco Antonio Pacheco

[18] Vicente Rojo
México bajo la lluvia
1982
Acrílico sobre tela
100 × 100 cm

Galería de Arte Mexicano,
 ciudad de México
Foto: Jesús Sánchez Uribe-Cortesía
 Galería de Arte Mexicano

[19] Gunther Gerzso
Paisaje azul-rojo
1964
Óleo sobre tela
63 × 91 cm
Galería de Arte Mexicano,
 ciudad de México
Foto: Cortesía Galería de Arte
 Mexicano

[20] Pedro Coronel
Sobre la tumba de Justino
1974
Óleo sobre tela
250 × 200 cm
Galería de Arte Mexicano,
 ciudad de México
Foto: Jesús Sánchez Uribe-Cortesía
 Galería de Arte Mexicano

[21] Arturo Ripstein
El lugar sin límites
1977
Lucha Villa y Roberto Cobo *Calambres*
Colección IMCINE

[22] Francisco Toledo
Mujer atacada por peces
1972
Óleo sobre tela
141 × 200 cm
Museo de Arte Contemporáneo
 Internacional Rufino Tamayo,
 ciudad de México
Foto: Jesús Sánchez Uribe

BIBLIOGRAFÍA

REFERENCIAS BIBLIOGRÁFICAS (CAPÍTULO 1)

Bonifaz Nuño, Rubén, *Hombres y serpientes*, México, UNAM, 1989.
——, *Olmecas: Esencia y fundación*, México, UNAM, 1992.
De la Fuente, Beatriz, *Los hombres de piedra*, México, UNAM, 1984.
——, *Cabezas colosales olmecas*, México, El Colegio Nacional, 1992.
——, "Homocentrism in Olmec Monumental Art", en *Olmec Art of Ancient Mexico*, Washington, National Gallery of Art, 1996.
——, "Arte monumental olmeca", en *Los olmecas en Mesoamérica*, City Bank, 1994.
——, "El arte olmeca", en *Arqueología mexicana*, vol. II, núm. 12, 1995.
De la Garza, Mercedes, *Mesoamérica*, mimeo, 1999.
López Austin, Alfredo, *El pasado indígena*, México, 1996.
Piña Chan, Román, *Los olmecas. La cultura madre*, México, 1989.
——, *The Olmec World. Ritual and Rulership*, The Art Museum, Princeton University, 1996.
——, "Olmecs", en *Arqueología Mexicana*, Special Edition.
——, *Los olmecas en Mesoamérica*, City Bank, 1994.
——, *Olmec Art of Ancient Mexico*, Washington, National Gallery of Art, 1996.
Miller, Mary Ellen, *The art of Mesoamerica, from Olmec to Aztec*, Thomas and Hudson, 1986.
Soustelle, Jacques, *The Olmecs, The Oldest Civilization in México*, Doubleday / Company, Inc. 1984

REFERENCIAS BIBLIOGRÁFICAS (CAPÍTULO 2)

Arellano Hernández, A. M., Ayala Falcón, B. de la Fuente, M. de la Garza, L. Staines Cicero, B. Olmedo Vera, *Los mayas del periodo clásico*, Milano, CONACULTA-Jaca Book, 1997.
Coe, Michael D., *Lord of the Underword: Master Pieces of Clasics Maya Ceramics*, Princeton, Princeton University, 1978.
Garza, Mercedes de la, *La conciencia histórica de los antiguos mayas*, México, Centro de Estudios Mayas, UNAM, 1975.
——, *El hombre en el pensamiento religioso náhuatl y maya*, México, Centro de Estudios Mayas, UNAM, 1978.
——, *El universo sagrado de la serpiente entre los mayas*, México, Centro de Estudios Mayas, UNAM, 1984.
——, *Antiguas y nuevas palabras sobre el origen, mitos cosmogónicos del México indígena*, México, INAH, 1987.
——, *Los mayas, 3000 años de civilización*, Florencia, Bonechi, 1998.
——, *Palenque*, México, Gobierno del Estado de Chiapas-Porrúa, 1992.
Knorosov, Yuri, "El problema del estudio de la escritura jeroglífica maya", en *America Antiquity*, vol. 23, núm. 3, EUA, 1958.
López Austin, Alfredo, J., Rubén Romero Galván y Carlos Martínez Marín, *Teotihuacan*, Citicorp-Turner, 1989.
Nájera Coronado, Juan, *Bonampak*, México, Gobierno del Estado de Chiapas-Espejo de Obsidiana, 1991.
Piña Chan, Román, *El Puuc*, Madrid, El Equilibrista, 1991.
Paz, Octavio y Alfonso Medellín, *Magia de la Risa,* México, FCE, 1971.
Proskouriakoff, Tatiana, *A Study of Clasic Maya Sculpture*, Washington D.C., C.I.W., Pub. 593, 1950.
Ruz, Alberto, *EL pueblo maya*, México, Salvat, 1982.
——, *El templo de las inscripciones*, Palenque, México, FCE, 1991.
Schelle, Linda y Mary Miller, *The Blood of Kings: Dinasty and Ritual in maya Art*, Kimbell Art Museum, Forth Worth, 1986.
Schelle, Linda y David Friedel, *A Forest of Kings: The Untold Story of Ancient Maya Art*, New York, William Morrow & Cnp., 1990.
Schmidt, Peter, Mercedes de la Garza y Enrique Nalda, *Los mayas*, Italia, CNCA-INAH-Landucci, 1999.
Whitecotton, Joseph W., *Los zapotecos*, México, FCE, 1985.

REFERENCIAS BIBLIOGRÁFICAS (CAPÍTULO 3)

Conquistador anónimo, *Relación de algunas cosas de la Nueva España y de la gran ciudad Temixtitan,* México, Alcancía Ediciones, 1938.

Cortés, Hernán, *Cartas de relación de la conquista de la Nueva España al emperador Carlos V, 1519-1527,* Nueva España.

Chávez Hayose (ed.), *Historia de los mexicanos por sus pinturas,* México, Ediciones Chávez Hayhoe, 1941.

Díaz del Castillo, Bernal, *Historia Verdadera de la Conquista de la Nueva España, 1517-1521,* México, Nuevo Mundo Ediciones, 1943.

Durán, Fray Diego, *Historia de las Indias de la Nueva España e Islas de tierra firme, 1579-1581,* México, Editora Nacional, 1951.

Fernández, Justino, *Coatlicue, Estética del arte indígena antiguo,* México, UNAM-Instituto de Investigaciones Estéticas, 1972.

Garibay K., Ángel María (ed.), *Códice Florentino, Historia General de cosas de España, 1565-1577,* 4 vols., México, Editorial Porrúa.

——, *Poesía Náhuatl,* vols. 2-3, México, 1965-1968.

González Torres, Yolotl, *El culto a los astros entre los mexicas,* México, Secretaría de Educación Pública, 1975.

Katz, Friedrich, *Situación social y económica de los aztecas durante los siglos XV y XVI,* México, 1966.

Leander, Birgitta, *In xochitl in cuicat, Flor y canto,* México, Dirección General de Publicaciones del CONACULTA-Instituto Nacional Indigenista (Col. Presencias), 1991.

León Portilla, Miguel, *Filosofía náhuatl,* México, UNAM, 1959.

——, *Los antiguos mexicanos a través de sus crónicas y cantares,* México, FCE, 1976.

——, *Trece poetas del mundo azteca,* México, UNAM-Instituto de Investigaciones Históricas, 1978.

López Austin, Alfredo, "Iconografía Mexica. El monolito verde del Templo Mayor", en *Anales de Antropología* 16, México, UNAM-Instituto de Investigaciones Antropológicas, 1979.

Matos Moctezuma, Eduardo, "El proyecto Templo Mayor", en *Boletín,* México, INAH, 1979.

——, *Trabajos arqueológicos en el centro de la Ciudad de México,* México, INAH-Secretaría de Educación Pública, 1979.

——, *Una visita al Templo Mayor de Tenochtitlan,* México, INAH, 1981.

——, *Vida y muerte en el Templo Mayor,* México, Océano, 1986.

Sahagún, Fray Bernardino de, *Primeros Memoriales, 1558-1560,* traducido del náhuatl por Wigberto Jiménez Moreno, México, INAH-Consejo de Historia, 1974.

Soustelle, Jacques, *La vie quotidienne des aztèques à la vielle de la Conquète Espagnole,* París, Librairie Hachette, 1955.

Tezozomoc, Hernando Alvarado, *Crónica mexicana escrita por Hernando Alvarado Tezozomoc hacia el año de 1598,* a cargo de Manuel Orozco y Berra, México, 1975.

Torquemada, Fray Juan de, *Monarquía Indiana,* México, UNAM, 1977.

Westheim, Paul, *Arte antiguo de México,* México, 1950.

Zurita, Alonso de, *Breve y sumaria relación de los Señores de la Nueva España, 1891,* México, UNAM, 1963.

REFERENCIAS BIBLIOGRÁFICAS (CAPÍTULOS 4, 5 y 6)

Alberro, Solange, *Inquisición y sociedad en México (1571-1700),* México, FCE, 1988.

Bakewell, P. J., *Minería y sociedad en el México colonial. Zacatecas, 1546-1700,* México, FCE, 1976.

Benassy-Berling, Merie-Cécile, *Humanismo y religión en sor Juana Inés de la Cruz,* México, UNAM-Coordinación de Humanidades, 1983.

Brading, A. David, *Orbe indiano. De la monarquía católica a la república criolla, 1492-1867,* México, FCE, 1991.

Gallegos Rocafull, José, *El pensamiento mexicano de los siglos XVI y XVII,* México, UNAM, 1974.

Gibson, Charles, *Los aztecas bajo el dominio español (1519-1810),* Julieta Campos (trad.), México, Siglo XXI, 1977.

Gonzalo Aispuru, Pilar, *Historia de la educación en la época colonial,* México, El Colegio de México (Serie Historia de la Educación), 1990.

Israel, Jonathan, *Razas, clases sociales y vida política en el México colonial (1610-1670),* Roberto Gémez (trad.), México, FCE, 1980.

Jiménez Codinach, Guadalupe, *México, su tiempo de nacer (1750-1810),* México, Fomento Cultural Banamex, 1997.

Leonard, Irving A., *La época barroca en el México colonial,* Agustín Escurdia (trad.), México, FCE (Colección Popular, 129), 1974.

Liss Peggy K., *Orígenes de la nacionalidad mexicana, 1521-1556. La formación de una nueva sociedad,* México, FCE, 1986.

Meza, Francisco de la, *El guadalupanismo mexicano,* México, FCE (Colección Tezontle), 1981.

Miranda, José, *Las ideas y las instituciones políticas mexicanas,* México, UNAM, 1978.

Powell, Philip, *La guerra chichimeca,* México, FCE, 1977.

Rendón Garcini, Ricardo, *Haciendas de México,* México, Fomento Cultural Banamex, 1994.

Ricard, Robert, *La conquista espiritual de México,* México, FCE, 1987.

Rubial García, Antonio, *La Nueva España,* México, CONACULTA (Colección Tercer Milenio), 1999.

——, *La plaza, el palacio y el convento. La ciudad de México en el siglo XVII,* México, CONACULTA, 1998.

Simpson, Lesley B., *Los conquistadores y el indio americano,* Barcelona, Península, 1973.
Taylor, William B., *Embriaguez, homicidio y rebelión en las poblaciones coloniales mexicanas,* México, FCE, 1992
Trabulse, Elías, *Los orígenes de la ciencia moderna en México,* FCE (Breviarios, 526), 1994.
Varios, *Historia General de México,* México, El Colegio de México, 2000.
Vázquez, Josefina Z., *Interpretaciones sobre el siglo XVIII mexicano. El impacto de las reformas borbónicas*, México, Nueva Imagen, 1992.

Referencias bibliográficas (capítulo 7)

Alamán, Lucas, *Historia de México,* 5 vols., México, Editorial Jus, 1968.
Bustamante, Carlos María, *Cuadro Histórico de la revolución de la América Mexicana,* México, Imprenta del Águila, 1821.
——, *Continuación del Cuadro Histórico,* México, Imprenta de Alejandro Valdés, 1832.
García, Genaro, *Documentos históricos mexicanos,* 7 vols., México, Instituto Nacional de Estudios Históricos de la Revolución Mexicana (INEHRM), 1985.
Hernández y Dávalos, Juan, *Colección de documentos para la historia de la guerra de independencia de México, de 1808 a 1821* (Edición facsimilar), 6 vols., México, INEHRM, 1985.
Jiménez Codinach, Guadalupe, *México: su tiempo de nacer, 1750-1821,* México, Fomento Cultural Banamex, 1997.
Lafragua, José María y Manuel Orozco y Berra, *La ciudad de México,* México, Editorial Porrúa, 1987.
——, *Pintura y vida cotidiana en México, 1650-1950*, México, Fomento Cultural Banamex-CONACULTA, 1999.
Ortega y Medina, Juan A. y Rosa Camelo, *El surgimiento de la historiografía nacional,* México, UNAM, 1997 (vol. III de Historiografía Mexicana).
Vázquez, Josefina Z., *Interpretaciones de la independencia de México,* México, Nueva Imagen, 1977.
Zavala, Lorenzo de, *Ensayo de las revoluciones de México,* México, Editorial Porrúa, 1969.

Referencias bibliográficas (capítulo 8)

Ana, Timothy, *El imperio de Iturbide,* México, CONACULTA- Alianza Editorial, 1991.
——, *Casimiro Castro y su taller,* México, Fomento Cultural Banamex, 1996.
Fernández, Justino, *Arte moderno y contemporáneo de México,* 2 vols., México, UNAM, 1993.
Frías y Soto, Hilarión *et al.*, *Los mexicanos pintados por sí mismos*, México, Librería Manuel Porrúa, s.f. (facsimilar de la edición de 1855).
——, *México y sus alrededores*, Colección de documentos, trajes y paisajes dibujados al natural y litografiados, Inversora Bursatil-Sanborns Hermanos, 1989 (Facsimilar de la edición 1855-1856).
——, *Nación de imágenes. La litografía mexicana del siglo XIX*, México, Museo Nacional de Arte, 1994.
Ortega y Medina, Juan A., *Zaguán abierto al México republicano, 1820-1830*, México, UNAM, 1987.
Prieto, Guillermo, *Memorias de mis tiempos*, México, Editorial Patria, 1969.
Sartorioces, Carl Chistian, *México: paisajes y bosquejos populares*, México, Condumex, 1988.
——, *Viajeros europeos del siglo XIX en México*, México, Fomento Cultural Banamex, 1996.

Referencias bibliográficas (capítulo 9)

Baez, Eduardo, *La pintura militar de México en el siglo* XIX, México, Secretaría de la Defensa Nacional, 1992.
Cossío Villegas, Daniel, *Historia del México Moderno,* México.
Fernández, Justino, *El arte del siglo* XIX *en México,* México, UNAM-Instituto de Investigaciones Estéticas, 1983.
——, *Historia general de México: versión 2000*, México, El Colegio de México-Centro de Estudios Históricos, 2000.
——, *Historia de México*, Salvat, 11 tomos.
Iturriaga, José, *Litografía y grabado en el México del* XIX, México, Inversora Bursátil, Cálamo currente, 1993.
Matabuena Peláez, Teresa, *Algunos usos y conceptos de la fotografía durante el porfiriato*, México, Universidad Iberoamericana, 1991.
——, *México pintoresco,* Colección de las principales iglesias y de los edificios notables de la ciudad, paisajes de los suburbios, Francisco de la Maza (introd.), México, INAH, 1967. Facsimilar de la publicada en 1853.
——, *México: Tu historia*, Dir. Juan Salvat; Dir. Ed. Ricardo Martín, Coord. Gral. Miguel León Portilla, Barcelona, Salvat, 1974.
Moyssen, Xavier, *La pintura del México independiente en sus museos*, México, Banco BCH, 1990.
——, *Nación de imágenes: La litografía mexicana del siglo* XIX, México, CONACULTA-Amigos del Museo Nacional de Arte, 1994.
——, *La pintura mexicana, siglo* XIX, Colecciones Particulares, Javier Pérez de Salazar (ed.), Justino Fernández (pról.), México, 1968.
——, *Pintura popular y costumbrista del siglo* XIX, México, Artes de México, 1965.
Ramírez, Fausto, *La plástica del siglo de la Independencia,* México, Fondo Editorial de la Plástica Mexicana, 1985.

REFERENCIAS BIBLIOGRÁFICAS (CAPÍTULOS 10, 11 Y 12)

Cardoza y Aragón, Luis, *Pintura mexicana contemporánea,* México, Editorial Era, 1974.
Cuarenta siglos de plástica mexicana, México, Herrero, 1970.
Dallal, Alberto, *La danza en México en el siglo XX,* México, Dirección General de Publicaciones del CONACULTA, 1997.
Domínguez Michael, Christopher, *Antología de la narrativa mexicana del siglo XX,* México, FCE, t. I, 1989, t, II, 1991.
Fuentes, Carlos, *Los cinco soles, memoria de un milenio,* México, Seix Barral, 2000.
García Riera, Emilio, *Historia del Cine Mexicano,* México, Universidad de Guadalajara, CONACULTA, Imcine, Gobierno de Jalisco, 1992.
González Cortázar, Fernando (coord.), *Arquitectura Mexicana del siglo XX,* varios autores, CONACULTA, 1996.
Krauze, Enrique, *Caudillos culturales de la Revolución Mexicana,* México, Siglo XXI, 1976.
Lozano, Luis Martín, *Arte Moderno de México, 1900-1950.* México, Antiguo Colegio de San Ildefonso, 2000.
Manrique, Jorge Alberto, *Arte y artistas mexicanos del siglo XX,* México, CONACULTA, 2000.
Martínez, José Luis y Christopher Domínguez, *La literatura mexicana del siglo XX,* México, Dirección General de Publicaciones del CONACULTA, 1995.
Martínez, José Luis, *Antología del ensayo en México,* México, FCE, 1993.
——, *México, esplendores de treinta siglos,* México, The Metropolitan Museum of Art y Amigos de las Artes de México, 1992.
——, *México Eterno, arte y permanencia,* México, CONACULTA, 1999.
México en la obra de Octavio paz, México, FCE, 1987.
Monsiváis, Carlos (recop.), *A ustedes les consta, Antología de la crónica en México,* México, Editorial Era, 1978.
——, *Antología de poesía mexicana del siglo XX,* México, Empresas Editoriales, 1966.
——, *Aires de familia,* México, Anagrama, 2000.
——, *Días de guardar,* México, Editorial Era, 1970.
——, *Escenas de pudor y liviandad,* México, Editorial Grijalbo, 1988.
——, *Historia General de México,* Colegio de México, vol. 3, México, 1999.
——, *Lo fugitivo permanece, Antología del cuento mexicano,* México, 1985.
Moreno Rivas, Yolanda, *La composición en México en el siglo XX,* México, Dirección General de Publicaciones del CONACULTA, 1994.
Museo de Arte Moderno, tradición y vanguardia, Americo Arte Editores, CONACULTA, 1999.
Paz, Octavio, Homero Aridjis, José Emilio Pacheco y Alí Chumacero, *Poesía en movimiento,* México, Siglo XXI, 1966.
Ramos, Samuel, *Perfil del hombre y la cultura en México,* México, SEP, 1990.
Reyes, Alfonso, *México en una nuez y otras nueces,* México, FCE, Fondo 2000, 1997.
Rulfo, Juan, *Obras,* México, FCE, 1987.
Sheridan, Guillermo, *Los contemporáneos ayer,* México, FCE, 1987.
Vasconcelos, José, *Memorias,* 2 vols., México, FCE (Letras mexicanas), 1982.
Zaid, Gabriel, *Omnibus de poesía,* México, Siglo XXI, 1972.